▲圖一　近照　　　　▲圖二　學士照（1973 年）

▲圖三　中央密蘇里大學校園碩士照（1978 年）

▲圖四　與博士論文指導教授摩爾博士合影（2005 年）

▲圖五　新竹教育大學校門口

▲圖六　新竹師專音樂組十二屆畢業發表會（1982 年）

▲圖七　張蕙慧鋼琴學生演奏會（1984 年）

▲圖八　天津大學海峽兩岸學生音樂夏令營（2004 年）

▲圖九　新婚與家人合影（1983 年）

▲圖十　琴房練習

▲圖十一　書房寫作

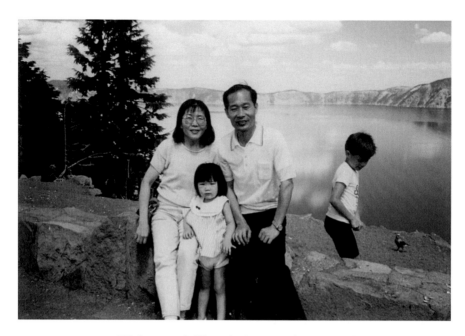

▲圖十二　奧勒岡火山口湖（1989 年）

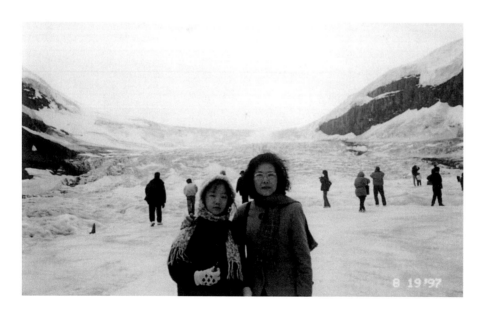

▲圖十三　加拿大落磯山冰川（1997 年）

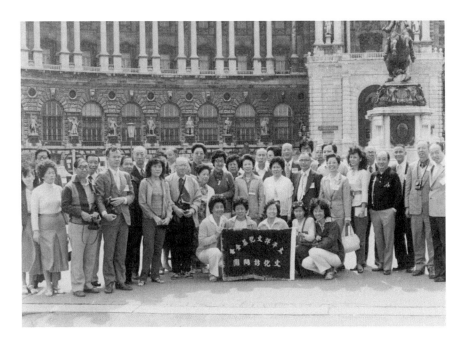

▲圖十四　太平洋文化基金會歐洲文化參訪（1981 年）

▲圖十五　臺灣師範大學音樂系六十二級同學會

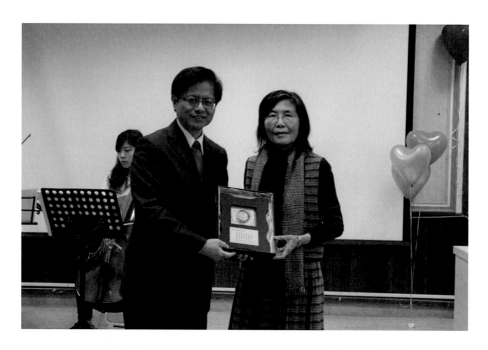

▲圖十六　陳惠邦校長致贈退休紀念品（2014 年）

著作集叢書

敦和齋音樂美學與音樂教育學論集

張蕙慧　著

莊雅州　主編

目次

輯二　音樂教育學

附錄

輯一
音樂美學

論杜威美學與國民小學音樂教育

一　緒論

　　約翰・杜威（John Dewey）是美國有史以來最著名的學者之一，學識淵博，著作等身，在哲學、心理學、倫理學、教育學、政治學、社會學和美學等領域都卓然有成，尤以哲學及教育學兩方面聲名最著。在哲學方面，他集實用主義（Pragmatism）之大成，又提倡經驗自然主義（Empirical naturalism），羅蒂（R. Rorty）曾將他與維特根斯坦（L. Wittgenstein）、海德格（M. Heidegger）並列為二十世紀三位最重要的哲學家（Dewey, 1980；高建平譯，2005，譯者前言，頁3），高廣孚甚至稱許為康德（I. Kant）後第一人（高廣孚，1991，頁135）。在教育方面，其「以兒童為中心」、「做中學」等理論平實穩健，世人耳熟能詳，早年的中國知識份子往往以「二孔子」（Second Confucius）稱之（Dewey, 1980；高建平譯，2005，譯者前言，頁1）。其實，在美學方面，他的成就也極高，其《藝術即經驗》（Art as Experience）擴大了藝術的領域，拉近了藝術與人的距離，甚至可以說是他的思想核心，許多美學家如丕魄（S. C. Pepper）、貝林特（A. Berleant）、卡特（C. Catter）都譽之為二十世紀最重要的美學鉅著之一（劉文潭，1996，頁103；Dewey, 1980；高建平譯，2005，譯者前言，頁3）。《新時代百科全書》甚至將他與康德、柏格森（H. Bergson）、克羅齊（B. Croce）、蘇珊・朗格（S. K. Langer）並稱為西方近代五大美學家之一（文德培，1993，頁73）。可惜《藝術即經驗》

出版後即迭受打壓，一九五二年杜威逝世之後，其美學思想更黯然失色，在國內外長期未受到足夠的重視，近年來才又重新引起世人的矚目。所以筆者不揣淺陋，在此探討杜威的美學思想及其可供我國國民小學音樂教育借鏡之處，以就教於方家，並希望能收到拋磚引玉之效。

二　杜威美學思想的演變

約翰・杜威，一八五九年出生於美國佛蒙特（Vermont）州伯林頓（Burlington）市。佛蒙特大學畢業，霍普金斯（John Hopkins）大學博士，先後在密西根（Michigan）大學、芝加哥（Chicago）大學、哥倫比亞（Columbia）大學任教，他曾在一九一九年來華講學二年，對中國的現代教育產生了深遠的影響。著作有《邏輯理論研究》（Studies in Logical Theory, 1894）、《經驗與自然》（Experience and Nature, 1925）、《確定性的追求》（The quest for certainty, 1929）、《藝術即經驗》（Art as Experience, 1934）、《邏輯：探究理論》（Logic: The Theory of Logic, 1938）等。《藝術即經驗》一書，是一九三一年，哈佛大學紀念威廉・詹姆士（W. James）系列演講的講稿集結而成的（Dewey, 1980, p.vii；高建平譯，2005，頁1），是對《經驗與自然》一書第九章〈經驗、自然與藝術〉的進一步闡述，他以此向世人證明：藝術不是他哲學思想中一個可有可無的裝飾，而是他思想的核心（Garrison, 1995）。一九五二年，杜威在紐約（New york）逝世，享年九十三歲。他被推為美國近代最著名的學術界巨擘，著作有四十本專書、七百多篇論文，全集由博伊茲頓（Joann A. Boydston）主編，南伊利諾大學杜威研究中心出版。

杜威有生之年，正逢人類物質文明突飛猛進，百年銳於千載的時代，美國更是從西部拓荒，小鎮林立逐漸轉變為科技發達，國勢蒸蒸

日上的泱泱大國，但許多畸形的社會問題和教育問題也接二連三浮現出來。杜威就是在這種背景之下，不斷地思索與研究，而逐漸建立其體大思精的思想體系。（趙秀福，2006，頁5-25）。他的思想與時俱進，經常以今日之我否定昨日之我，所以簡單地用「實用主義」之類來概括杜威思想，顯然會產生刻舟求劍或見樹不見林的困擾。其實杜威思想曾歷經多次的波折轉變：

（一）實用主義（Pragmatism）

杜威是剛到大學任教，讀了威廉・詹姆士（W. James）的著作，才轉變為實用主義者。實用主義日本譯為「實際主義」，我國或譯為「實踐主義」、「實效主義」、「實驗主義」、「應用主義」、「器用主義」，一般通稱為「實用主義」（江合建，2000，頁120）。這是源遠流長的哲學思想，古希臘的赫麗克塔斯（Heraclitus）首倡此世界為變動不居之世界，宇宙間之真理乃相對而非絕對者；詭辯派學者蒲羅塔果雷斯（Protagras）接著主張人為萬物之尺度，而實用與否就是判斷的標準，此二人已開實用主義的先河。厥後，經培根（F. Bacon）提出歸納思考法，奠定科學實在論；孔德（A. Comte）提出實證哲學，從社會科學加以補充。繼由柯美紐斯（J. A. K. Comenius）、裴斯塔洛齊（J. H. Pestalozzi）、福祿貝爾（F. W. A. Frobel）在教育上提倡感官經驗。到了近代皮爾士（C. S Peirce）、詹姆士與杜威竭力研究提倡，才正式建立此學派，並蔚為近代美國思想的主流，而杜威正是集此學派之大成者（林永喜，1994，頁137-142）。

近代的實用主義深受科學及生物進化論的影響（胡適，1983，頁291-297）。杜威哲學的基本觀念是：經驗即是生活，生活即是應付環境。而應付環境的最重要工具就是知識思想，教育的最大目的也就是在培養那種「創造的智慧」（胡適，1983，頁320-321）。唯環境變動

不居，一切均須以變與生命觀來衡量。從宏觀的角度來看，大小、高低、前後、善惡、優劣、禍福，只是相對，而不是絕對。人們眼中的「真理」往往只是一時的錯覺，時過境遷，可能就顯現出其謬誤。所以實用主義認為「真理」並不具有本體論的意義，真理的意義，只是功能性的（functional），真理在行動中的功能價值是可以修正的（趙秀福，2006，頁69）。唯有以科學的方法來機動地、敏捷地協助吾人處理變遷中的生活問題，解決吾人所遭遇的困難，才是哲學最重要的任務。知識要能付之行動，產生對生活的實用功能，才有價值，否則只是紙上談兵而已（林永喜，1994，頁192-194）。杜威這種思想充滿實事求是的精神，與我國經世致用的傳統不謀而合。因此除了曾在新大陸大行其道外，在古老的東方也能引起廣泛的共鳴。

（二）工具主義（Instrumentalism）

實用主義是一個較為寬廣的類名，失之籠統，一八九四年杜威在《倫理學研究》（The study of ethics）中又自稱為「工具主義」，旨在強調思想的工具性，以表示有別於傳統的實用主義，其實只能算是實用主義下的一個分支。杜威以工具主義開啟了經驗論的新調，在他的思想中，工具是人們成長的利器，它必須在經驗中實際檢驗；而各種思想也必須以經驗作為探究的對象，方能真實理解各種珍貴的生活價值，包含美的價值（王怡婷，2008，頁46）。不過，這個名稱容易遭到「為達到目的，不擇手段」、「缺乏主體性」的誤解與批判，不是一個理想的稱呼，所以杜威較為少用。

（三）實驗主義（Experimentalism）

在杜威思想較為成熟之後，又常用「實驗主義」來稱呼自己的思想。這是由英國傳統的經驗主義與美國的實用主義演變而來的。足以

凸顯其注重實驗的方法，強調認識的過程性和無休止性，也符合其創辦芝加哥大學實驗學校的理念，言簡意賅地表現其思想特色，所以杜威常喜歡這個名稱。

（四）經驗自然主義（Empirical naturalism）或自然經驗主義（Naturalistic empiricism）

一九二五年，杜威在《經驗與自然》一書中稱自己的形而上思想為「經驗自然主義」或「自然經驗主義」，而這種思想乃是以人的情境為中心，又可以叫作「自然的人文主義」（Naturalistic humanism）（Dewey, 1929, p.1）。杜威哲學的核心概念是經驗，這是一個包羅萬象，超越主客體對立，從而超越唯物主義與唯心主義對立的普泛概念（朱立元、張德興，1999，卷6，頁644）。而所謂自然，指的是人與環境（包括自然的、社會的）互動的有機整體。因為自然是孕育萬事萬物的源頭，人類與各種生物皆來自於大自然，是自然的一部分，人類的經驗雖然浸透了人的情感、價值、理性，承載著意義，也無法自外於自然。唯有將審美經驗與自然融合為一，才能使人類與自然密切結合，從自然汲取源源不絕的創作材料，也得到生生不息的生命力。這種自然主義的形上思想，如同黑格爾般將哲學的關注焦點拉到具體的人文世界中，成為杜威美學的重要基礎。

總而言之，杜威美學思想可分為三個層次：首先，是與皮爾士、詹姆士共同致力於締造實用主義；其次是希望突破實用主義牢籠，而提倡工具主義、實驗主義；最後是以經驗自然主義來建立其包容萬有的思想體系。雖然他的美學不斷加入了新的成分，波瀾日益壯闊，但其重視生活經驗，講求科學方法，強調實用功能的基調始終是沒有改變的。我們與其稱之為實用主義美學，不如稱之為杜威美學，雖較籠統，卻較不易有偏頗之虞。

　　《藝術即經驗》問世不久之後，即與當時在美學上占統治地位的結構主義、新批評格格不入（毛崇杰，2009，頁22），而杜威美學著重藝術的全面功能，與康德的無利害觀念也完全對反，其重視生活、社會與歷史，聯結傳統二分觀念，強調動態的審美經驗等，更是與當紅的分析哲學（Analytic Philosophy）枘鑿不入，以致迭遭打壓，大大削弱其影響力，直至近一、二十年才又有復興的跡象（R. Shusterman, 2000, pp.3-33；彭鋒譯，2002，頁16-54）。如亞歷山大（T. M. Alexander）、舒斯特曼（Shusterman）出版杜威美學專書，細究且豐富了杜威美學的核心概念；艾斯納（E. W. Eisner）、辛普森、傑克森和阿庫克（Simpson, Jackson & Aycock）、蓋瑞森（J. Garrison）、畢爾士雷（Bearsley）將杜威美學理論，與具體的教育實踐活動作緊密的聯結（王怡婷，2008，頁23-24）；羅蒂為了他的導師及領袖杜威、他自己以及實用主義思想與哈茲霍恩（C. Hartsorne）、萊文（T. Lavine）等七位批評家展開了論戰（張國清譯，2003），諸如此類，皆是其例。

　　在音樂教育方面，著名的《音樂教育原理》（Foundations of Music Education）一書將實用主義與唯理主義（Rationalism）、經驗主義（Empiricism）並列為三大基本的哲學觀點，並推許其將學生當作學習主體，重視學習的過程與結果，採取因材施教的方式，使學生得到有用的經驗與能力（Abeles. Hoffer & Klotman, 1995, pp.42-59；劉沛譯，2008，頁50-64）。可見在今日，實用主義在音樂教育上仍有其參考價值。

三　杜威美學思想的體系

　　學問淵博的杜威，在長達六、七十年的學術生涯，數十本的著作

中，經常會提到藝術的功用，藝術與教育之類的問題，但是，直至一九三四年《藝術及經驗》一書出版，他才將討論的焦點集中在藝術問題上。亞歷山大（T. M. Alexander）認為經驗是杜威思想的核心，工具論是為了更加普遍的經驗而建立的，經驗的終極目的是審美，而審美就是對於任何哲學理解的最終關懷。（谷紅岩譯，2008，導言，頁3-5）可見杜威的美學貫串其重要的思想理念，同時也是理解其哲學的最終關懷。既然《藝術即經驗》是其美學的代表作，今即以此書為主，旁參杜威的其他著作，以及後人對杜威的研究，來一窺杜威美學思想的幾個重點：

（一）植根生活

在《藝術即經驗》中，杜威探索各種藝術的起源，無不基於生活的需要。易言之，「為藝術而藝術」的想法，就古人而言，是難以理解的（Dewey, 1980, pp.7-8；高建平譯，2005，頁5-6）。到了後代，各類藝術雖然各自獨立，但是它們還是不能脫離於現實生活之外。因為所謂生活，包括風俗、制度、信仰、成功與失敗、娛樂與職業（Dewey, 1916, p.2），亦即包括家庭、學校、社會、國家、世界、自然等方面的物質生活與精神生活。人既然是社會動物，就無法遺世而獨立，也無法一日不生活於社會之中。所以藝術應該植根於生活的土壤，從生活中去體驗、提煉、發展與創造；而審美教育也就是從日常生活中發掘美的事物，培養美的鑑賞能力。美術課或音樂課並非局限於課程本身；同樣地，戲劇、音樂、繪畫、建築等也不能深鎖於劇院、畫廊、博物館之中。總之，藝術不是存在於孤峰頂上或象牙塔中，而是唾手可得，俯拾皆是的事物。

（二）經驗出發

從《藝術即經驗》一書的命名，就可以曉得經驗在杜威美學實居於核心地位。杜威常以經驗一詞來說明人類與環境各種事物間的複雜關係。但是日常生活中單調平凡、雜亂無章的經驗與美感毫無關係，真正的藝術經驗就是《藝術即經驗》第三章標題所謂的「擁有一個經驗」。具有審美性質的經驗應該具備幾個條件：

1. 每一部分都自身獲得一種獨特性、持續的整體由於其相連的，強調其多種色彩的階段而被多樣化。（Dewey, 1980, p.36；高建平譯，2005，頁38）

2. 具有令人滿意的情感性質，因為它擁有內在的，通過有規則和有組織的運動而實現的完整性和完滿性。（Dewey, 1980, p.38；高建平譯，2005，頁40）

3. 像聯續性、累積性、守恆性、張力與預見性這樣一些特徵，是審美形式的形式上的條件。（Dewey, 1980, p.138；高建平譯，2005，頁152）

這樣的經驗，可說是經驗中的經驗，成功而圓滿的經驗。它是藝術家運用智慧，集中精力，深入思考的成果。藝術家為此所付出的心血絕不下於科學研究，更遠遠超過絕大多數傲慢地自稱為「知識分子」的人進行的所謂思考，而欣賞者透過作品的激發，與藝術家進行交流的，也是依賴想像力與經驗。無論創作或欣賞，經驗都是一個重要的出發點，杜威所講的藝術經驗，涵義非常豐富，並不像一般人所想像的那麼膚淺。趙秀福認為杜威堅持從經驗的角度來界定藝術，極大地豐富了藝術的內涵，也反襯出傳統美學的狹隘和膚淺（趙秀福，2006，頁109）。經驗在杜威美學中的重要性，由此可窺豹一斑。

（三）自然為本

實用主義原本以經驗為核心，當杜威發現桑塔耶納（G. Santayana）所提倡的自然主義也是以經驗為出發點後，他把兩者結合起來，成為經驗自然主義。這不是為了使經驗鍍上一層自然主義的色彩，而是讓經驗找到寬闊無比的源頭，也使藝術與自然、社會、人生形成一種更和諧，更密切的關係。《藝術即經驗》第七章〈形式的自然史〉，對自然主義多所著墨。杜威認為大自然不僅為孕育萬事萬物的所在，而且其本身是整體而充滿變化。他特別強調大自然的節奏，如晨與昏、日與夜、雨與晴、冬與夏這些有規則的變化，與人類的基本生存條件密切相關。人類自身的生命也受著醒與睡、餓與飽、工作與休息的節奏的影響，人對自然節奏的參與構成了一種伙伴關係。藝術既然是人類生活經驗的產物，當然也會受周圍世界的影響，以節奏為首要的特徵，而且與周圍的世界形成一個 cosmos（和諧的整體）。尤其音樂，更是以最直接而立即的方式表現節奏。雖然節奏是藝術的共同模式，但是同中仍須有異，藝術家應該適當地求新求變，展現其多樣性與波動性，才不致淪為「實在論」（Realism），（Dewey, 1980, p.153；高建平譯，2005，頁169），也才能使自然變化的節奏所反應的經驗更為精細，更為敏銳，更具有審美形式上的新鮮感。這是在整體統一的基調上的調節，符合自然與藝術中的美的古老公式——多樣性的統一（Dewey, 1980, pp.147-161；高建平譯，2005，頁163-178）。杜威這種自然主義是把天人關係視為完全不可分割的整體，與道家的自然主義，認為天是偉大的，不可抗拒的，人是藐小的，必須順應自然，效法自然，出發點完全不同。不過，兩者最後都是要達到天人和諧的境界，則可說殊途同歸，沒有什麼差異。（林怡婷，2008，頁138）

（四）重視實用

身為實用主義集大成者的杜威，在探討所有自然、社會和人生的諸多重大議題時，總是把觀念、思想、主張和理論都視為服務於人這個有機體的生活目標的手段，其主張總是腳踏實地，不尚空談，儘量貼緊現實，深入生活。這樣的特色，即使在杜威有意與實用主義分道揚鑣之後，仍然未曾稍減。在《藝術即經驗》中，就經常可以看到如下的說法：

1. 除非一種藝術哲學使我們知道藝術相對於其他經驗形式的功能，除非它說明為什麼這種功能實現得如此不充分，除非它表示功能能夠充分實現的條件，一種藝術哲學是無效的。（Dewey, 1980, p.12；高建平譯，2005，頁11）

2. 絕大部分宗教都將聖禮看成是藝術的最高境界，而最權威的信仰被披上最華麗的外衣，給予眼睛與耳朵以直接的快感，從而激起敬畏的情感。今天，物理學家和天文學家的思想翱翔回應了對想像力滿足的審美需要，而不是任何對理性闡釋非情感的嚴格要求。（Dewey, 1980, p.30；高建平譯，2005，頁31）

3. 建築與繪畫和詩歌一樣，原材料通過與自我的相互作用而重新排序，以達到令人愉悅的經驗。（Dewey, 1980, p.127；高建平譯，2005，頁140）

4. 藝術作品是最為恰當與有力的幫助個人分享生活的藝術的手段。（Dewey, 1980, p.336；高建平，2005，頁374）

藝術並非精英主義的創作，也不是不食人間煙火的珍品，它與我們日常生活息息相關，可以充實我們的經驗、陶冶我們的性靈，甚至對宗教、科學、社會、教育……各方面都有直接、間接的幫助。我們只要看看音樂啟發了開普勒（J.Kepler）發明行星運動三大定律的靈感，看看〈馬賽曲（La Marseillaise）〉對法國大革命的影響，看看現

代音樂治療的功效，就知道實用主義所言不虛。趙秀福《杜威實用主義美學思想研究》有四節專論藝術與科學、宗教、教育、健康之關係，言之綦詳，茲不贅。一般人常以杜威之言過分貼近現實，而目之為低俗，劉昌元則以為杜威不但大談審美的基礎與結構，並且強調藝術即人類經驗的精華與高潮，足見實用主義不等於俗人哲學。強調「實用」並不蘊含排斥藝術與審美經驗（劉昌元，1986，頁113）。可見杜威的實用主義，既能廣大又能高，並無礙於其美學價值。

（五）做受交互

　　一般人常將藝術經驗區分為「藝術的」與「審美的」兩類。前者是創作，著重於「做」（doing），是生產者的行為；後者是欣賞，著重於「受」（undergoing），是消費者的行為。杜威認為這是很嚴重的錯誤，殊不知創作不能做而不受，欣賞不能受而不做。做與受必須相互作用，逐漸累積，互為手段，循環不已。身為創作者，為了使作品純粹而無缺陷，固然必須深深地喜愛技能所運用於其上的題材，專心致志地去完成它。但在創作的過程中，也必須隨時理智地審視自己的每一筆，嚴格地從總體來思考做與受之間每一個特殊的聯繫，遇有不滿意之處，可以在某種程度上重新開始。藝術家就是這樣不斷地製作再製作，直至他在知覺中對他所做的感到滿意為止。至於欣賞者，為了獲得鑑別、知覺、欣賞的經驗與樂趣，既不能心存懈怠、漫不經心地滿足於單純的認識層面，也不能被激情所淹沒，以憤怒、恐懼、嫉妒來面對作品。而應接受足夠的專業訓練，全心投入，依照自己的觀點與興趣，去體驗與創作者相類似的創作歷程（Dewey, 1980, pp.40-54；高建平譯，2005，頁43-59）。可見杜威對於創作與欣賞的要求都是相當嚴謹的，雙方都既要有做，也要有受，而且做與受都要恰到好處，不可太過，也不可不及。這種精神與他有名的教育理論——「做

中學」(learning by doing),也是相通的。一般人以為教側重於做,是教師的職責,學側重於受,是學生的本分。但杜威則以為教與學也應該彼此互動,共同創造彼此的生活經驗。

（六）強調實驗

一般人常以為只有科學家才用實驗的方法,杜威則以為藝術家的基本特徵決定了他們生來就是實驗者,因為藝術首貴創新,許多作品都是經過歷險才成為古典。但藝術家若不知時時追求突破,而只是一再地重複自己,就美學而言,他就已死亡了。(Dewey, 1980, p.144;高建平譯,2005,頁159)科學與藝術具有相輔相成的關係,科學的創造發明,不斷改變這個世界,提供許多新的材料、方式與技法,甚至顛覆了不少美學的觀念。例如盧克萊修(Lucretius)、但丁(A. Dante)、彌爾頓(J. Milton)、雪萊(P. B., Shelley)的詩,達文西(L. daVinci)、杜瑞(A. Durer)的繪畫,都明顯受到他們時代的科學的影響。而近代物理學家發現物理的單位不是空間與時間,而是時空,也影響到美學上將音樂與繪畫區分為時間藝術與空間藝術的根據。(Dewey, 1980, p.289、183;高建平譯,2005,頁321、202)科學可說給了藝術創作源源不絕的動力,但藝術家本身也須以科學的精神,主動地,無止境地去摸索、去實驗、去追求更好的表現。早在一八九六年,杜威在芝加哥創辦實驗學校,即在體現杜威「哲學是教育的指導原則,教育則是哲學的實驗室」的理念。到了後來,在藝術方面還是如此重視科學的實驗精神,他的主張,可說前後一貫。

（七）脈絡統整

在美學上,有兩種截然不同的流派:一派是「孤立主義」(Isolationism),以為吾人在欣賞藝術品時,除了專心聆賞之外,並

不牽涉其他的利害糾結，以康德為代表；另一派為「脈絡主義」
（Contextualism），以為人在欣賞作品時，必須將藝術品置於整個環
境脈絡中去考察，才能夠獲得最大的審美感受，以杜威為代表（江合
建，2000，頁127）。在《藝術即經驗》首章〈活的生物〉，杜威開宗
明義即說：從事寫作藝術哲學的人，最重視的任務是恢復作為藝術作
品的經驗的精緻與強烈的形式，與普遍承認的構成經驗的日常事件、
活動以及苦難之間的聯續性。（Dewey, 1980, p.3；高建平譯，2005，
頁1-2）從杜威美學之植根生活、經驗出發、自然為本、重視實用等
等主張看來，即可發現他會採取脈絡主義的立場乃是必然的結果。甚
至可以說，在杜威早年研究黑格爾的哲學時，就已經決定了他後來的
走向。黑格爾思想以統一（unity）與聯續（continuity）之觀念綜合為
「絕對精神」（Absolute spirit），將過去所有矛盾對立的哲學二元論，
如個人與宇宙、身與心、神與自然、主觀與客觀、精神與現象等分離
獨立的概念都融合為一（高廣孚，1991，頁137）。杜威受其啟迪，在
《藝術即經驗》一書中，也試圖解決許多傳統二分的觀念，如藝術與
生活、美的藝術與運用的藝術、高級的藝術與通俗的藝術、時間的藝
術與空間的藝術、審美的與認識的、藝術家和普通人（Shusterman,
2000, p.13；彭鋒譯，2002，頁29）。他這種包容萬有的氣勢，不愧為
一代大師。

（八）情感表現

　　自古以來，大家都說音樂是情感的藝術，從嵇康的〈聲無哀樂
論〉首倡音聲無常、心聲二物，漢斯立克（E. Hanslick）的《論音樂
的美》（The beautiful in music: A contribution to the revisal of musical
aesthetics）也主張表達情感並非音樂的直接內容與職能之後，音樂能
否表達人的情感，才引起世人的爭議（張蕙慧，1999，頁195-210），而

有「自律論」與「他律論」的對立（于潤洋，1986，頁10-11）。杜威認為耳朵在本性上是情感的感官，聲音具有直接的情感表現力量，可以給人威脅、哀怨、撫慰、壓抑、兇猛、溫柔、催眠之感（Dewey, 1980, pp.237-238；高建平譯，2005，頁264-265）。顯然他較偏重於他律論。他認為情感出自經驗與行動，包含音樂在內的藝術都需要有情感，沒有情感，頂多只是工藝，而不是藝術。但情感是表現，而不是發洩，極端的情感狀態，只會阻礙了必要的經營和提煉，具有毀滅性。唯有以理智加以適當的澄清，使其客觀化，審美的情感才會產生，並且起喚起、集合、接受與拒斥記憶、意象、觀察的作用，完成一個完滿、整一而獨立的審美對象（Dewey, 1980, p.67、69、77、158；高建平譯，2005，頁72、75、83、172）。杜威以理性控制感情，避免了克羅齊、桑塔耶納「主觀情感論」所可能產生的流弊，與後來蘇珊‧朗格提倡的「客觀情感論」相當接近，雖然，蘇珊‧朗格說她的說法來自一位名不見經傳的學者巴恩斯（O. Baensch）（Langer, 1953, pp.18-23），其實，杜威的《藝術即經驗》已先言之。也許他未曾過分強調，或者未曾多就音樂方面發揮，所以才沒引起蘇珊‧朗格的注意吧！

（九）想像創造

　　想像是一切藝術活動中最重要、最複雜的一種心理機能，也是任何藝術家才華的標竿。它與思想、情感共同組成藝術作品的內容，也是產生藝術生命的重要動力。如果思想是藝術的骨肉，情感是藝術的靈魂，那麼，想像就是藝術的翅膀。缺乏想像的作品注定只能在地上爬行，永遠無法在高空翱翔。所以任何美學家都不可能不去談想像。杜威認為想像是舊經驗的翻新，是心靈在宇宙探險的產物，充滿生機與獨特性質。它可以有秩序、有組織地將各種感性材料、情感與意義融為一體，主導作品成為一個全新的、完滿的、整體的審美經驗。當

想像獲得形式之時，藝術作品就誕生了。想像性作品在一開始受到公眾譴責的程度與它的範圍和深度成正比，此不僅藝術為然，科學與哲學也莫不如此（Dewey, 1980, pp.267-276；高建平譯，2005，頁297-306）。杜威這種知音難求的感嘆，真是古今中外皆然。雖然對於想像的本質、分類、特色及其在審美中的作用，杜威都未能談得更為深入，此則時代所限。他對想像的重要性能談得如此要言不煩，已屬難能可貴了。

（十）內外融合

內容與形式是美學的重要議題，自古以來，異說紛紜，或主一元，或主二元，或偏重內容，或偏重形式，杜威批評這種爭議簡直災難深重。《藝術即經驗》第六章〈實質與形式〉即專門在探討這個問題。他認為就理論而言，內容與形式不僅可以分，而且必須區分。所謂內容，即是具有想像性、情感性、多樣性的材料，是變動的，內在的；所謂形式，即是一種構想、感受與呈現所經驗的材料的方式，是理性的，外在的。但在實際上，創作的過程並不存在著兩套操作，一套作用於外在的材料，另一套作用於內在的與精神的材料。當畫家在畫布上布色，或想像在哪兒布色之時，他的思想與情感也得到了調整。色彩在涉及某些性質與價值的表現性時是質料，而在用來傳達一種微妙而精彩的愉悅時則是形式。可以說，藝術是生活經驗的產物，作品是形式化了的質料，內容和形式都同樣是對組成要素進行組織。如果一定要強加分割，就像把活的生物與它們所賴以存活的環境分開一樣，是根本性的謬誤。（Dewey, 1980, p.109、229、75、128、114、130；高建平譯，2005，頁119、254、80、140、125、144）過分偏重形式，會導致內容空洞無物；過分偏重內容，會影響藝術的獨立性與藝術價值。黑格爾結合感性與知性，使音樂的內容和形式得到平衡發展（朱

孟實譯，1982，冊三，頁348），杜威則更進一步，以經驗融合內容與
形式為一體，可說在黑格爾的影響之餘，突出了自己獨到的見解。

綜觀杜威有關藝術的一些重要主張，可歸納為：1. 植根生活、經
驗出發、自然為本旨在論藝術的本源。2. 重視實用旨在論藝術的功
用。3. 做受交互、強調實驗、脈絡統整旨在論藝術的創作與欣賞。
4. 情感表現、想像創造旨在論藝術的心理。5. 內外融合旨在論藝術內
容和形式的統一。看似散漫，隱約中還是有其體系存在。

四　杜威美學思想在國民小學音樂教育上的應用

舒斯特曼推崇《藝術即經驗》範圍廣泛、討論詳細、激情洋溢，
任何分析哲學的元老所提供的美學都不能相提並論（Shusterman,
2000, p.3；彭鋒譯，2002，頁16）。從上節的介紹中，可發現其言誠
然不虛。該書凡十四章三四九頁，在廣泛討論各種藝術理論之際，也
常臚舉文學、美術、音樂、舞蹈、戲劇、建築等各種藝術作為論證的
實例，並以九、十兩章比較各門藝術的異同。其中討論音樂的至少在
四十條以上，份量雖不如詩與繪畫那麼重，但他特別推崇音樂需要特
殊的訓練才能感知與欣賞，是所有藝術中地位最高、最為深奧的一種
（Dewey, 1980, p.238；高建平譯，2005，頁265）。並論及音樂的起
源、作用、創作、欣賞、感情、形式、標題、節奏、張力、休止、重
現、變異等問題，不僅方面寬廣，而且不乏深刻的見解。所以，如能
將杜威的美學思想、教育理論援引到目前國民小學的音樂教育上來，
想必會得到「他山之石，可以攻錯」的效果。

（一）音樂教學目標

教學目標是教學所預期達到的學習結果和標準。可以引導教學課
程設計的方向，激勵師生的教學活動，調控師生的教學行為，並作為

教學評量的依據，不僅是教育行為的出發點，也是教育行為的歸宿（曹理、何工，2000，頁248-249）。教學如果漫無目標，就會失掉前進的方向；教學如果受制於錯誤的目標，就會事倍功半，甚至走上歧路，所以訂定正確而周延的教學目標，是教學成功的首要條件。

　　教學目標有許多不同的層次，分別為總目標、領域目標、分段能力指標、單元目標、學習目標，如目前施行的〈國民中小學九年一貫課程總綱綱要〉，開宗明義即說：「教育之目的以培養健全人格、民主素養、法治觀念、人文涵養、強健體魄及思考、判斷與創造力，使其成為具有國家意識與國際視野之現代國民。」（教育部，2003，頁1）像這樣崇高而遙遠的教育總目標就不會被包含杜威在內的實用主義者所接受，因為他們認為萬事萬物是變動不居的，很多現象都是相對的，而不是絕對的，今天的正確答案，到了明天就不一定正確，所以反對永久而固定的終極目標，只贊成目前及暫時之目標，亦即「預見結局」的目的（高廣孚，1991，頁47）。實用主義者的看法的確有其正確性，可惜只是片面的。因為人類是一種有理想的動物，理想誘使人類不斷求進步、求發展。雖說把目標定在山頂，常只能走到山腰，但如果只定預見結局的短期目標，那成就必然更為有限了。何況，總目標還具有指引及統整各級目標的重要性，所以還是不可或缺的。當然，隨著社會的激烈變動，總目標也不妨隨時作適當的修正，我們只要比較民國以來歷次頒布的課程綱要，在總目標方面或多或少都有些修正，就曉得實用主義者的疑慮實在是多餘的。

　　杜威認為藝術是以人的經驗為源泉的，而在一個充滿著鴻溝和圍牆限制經驗共享的世界中，藝術作品成為僅有的，完全而無障礙地在人與人之間進行交流的媒介（Dewey, 1980, p.3、105；高建平譯，2005，頁3、114）。由於人的經驗十分複雜，難以截然分割，而藝術又能在人與人之間，藝術與藝術之間，藝術與非藝術之間進行暢通無阻

的交流，那麼今日國民教育取消專業學科的教學，將音樂與視覺藝術、表演藝術統整為「藝術與人文」領域，而且藝術人文領域也須與其他六大領域進行統整，這應該是符合杜威的理念的，而如何充分發揮藝術的交流作用，也正是所有從事藝術教育工作者應該努力的目標。

音樂在國民小學課程裡雖然僅是藝術與人文領域的一部分，但透過與其他藝術乃至其他領域的統整，可以更貼緊生活的經驗，更發揮音樂的功能。艾伯利斯（Abeles）說：實用主義者也看重音樂學習的非音樂結果，如果音樂對實現非音樂的目標有所貢獻，即使這不屬於音樂學科本身，實用主義者也會予以提倡（Abeles. Hoffer & Klotman, 1995, p.57；劉沛譯，2008，頁61）。近代音樂學、美學、科學的研究日新月異，音樂在審美、認識、教育、實用各方面的功能也日益受到世人的重視（張蕙慧，1999，頁247-250），即使單以藝術與人文領域課程三大目標──探索與表現、審美與理解、實踐與應用而言，音樂教育也有很寬廣的發揮空間。因為這意謂著要使學生成為創作者、鑑賞者以及藝術生活實踐者（教育部國民教育司，2005，頁5）。

我們在擬訂單元目標與學習目標時，宜以九年一貫課程目標及藝術與人文領域目標為根據，配合教學主題規畫的範圍與重點，在橫的方面，分別針對音樂、視覺藝術、表演藝術進行擬訂，並注意三者之間的統整，在縱的方面，注意分段能力指標的分布及各階段的連貫，並適時融入具有教育價值的議題，諸如資訊、環境、兩性、人權、家政、生涯及社會新興議題，誠能如此，則所擬訂的目標庶幾可以充分配合學生的生活經驗，適合教學活動的需求，而得到良好的教學效果。

（二）音樂教學材料

實用主義論者不信任任何固定的課程，也不信任固定的教學技術，無論是課程或教學技術都要機動地與變遷的社會相配合（林永

喜,1994,頁153)。此種理念在小國寡民的古代,或許可行,在知識爆炸、社會複雜的今日,則無論國家、社會、學校、教師、學生、家長恐怕都無接受的可能。但他們這種理念確實也有相當的道理,所以現在的九年一貫教育相當講究多元化、彈性化,教科書採取一綱多本,教師有選用的自由,甚至還可以考慮各地區學生的能力、需要、興趣、生活經驗及各校人力資源與物力資源、文化特色等條件,自編教材。這些除了受到多元文化、多元智能、學習理論等的影響外,實用主義的主張可能也是功不可沒。

　　傳統的教育觀念往往以教師及教材為中心,把父母、教師、國家或社會的需要灌輸給兒童,忽視兒童的生活需要,不僅限制智慧發展,也與現實生活脫節。杜威則以為教育既然是為目前生活準備,而非為成人生活準備,則在教育上自然導引出「兒童中心」之觀念。從而重視兒童個性,啟發兒童智慧,發展兒童能力。在種種教育設施上,以兒童之本身為標準,不可以成人枷鎖加之於兒童,亦不可將兒童視為小成人(高廣孚,1991,頁36)。這種主張把兒童當作教育的對象,當作具有可塑性的主體,使教育有了正確的著力點。固然,以兒童為中心的理論,十八世紀時,盧梭(J. J. Rousseau)已開始倡導,但經過包含杜威在內的許多學者大力宣揚,才成為最重要的教育理論,在這方面杜威可說貢獻良多。

　　以兒童為中心的音樂教材,首先要重視兒童的音樂經驗,不僅是以現有的經驗作為施教的出發點,而且也希望藉此擴展、累積新的、完滿的音樂經驗。早年的音樂教育都是以視唱、讀譜為中心,後來受到杜威的影響,才發展多層面的音樂教育,除了唱歌以外,有器樂、創作、欣賞等活動,尤其重視音樂創造的經驗(范儉民,1992,頁28)。目前,藝術與人文領域課程綱要規定教材編選應包含音感、認譜、歌唱、器樂演奏等範疇(教育部,2003)。教師可依據分段能力

指標去檢驗學生的音樂經驗是否已達到一般的標準，以及還有哪些拓展的空間。

其次是要配合學生的實際生活，現行的九年一貫教育在低年級階段，將「社會」、「藝術與人文」、「自然與科技」等三大學習領域合為「生活」之學習領域，就是重視學童生活的表現。到了中、高年級的藝術人文領域的教材，更宜生動、活潑、趣味、有變化，掌握生活化的原則，例如：透過人聲、身體樂器、樂器及周圍環境的聲音來體驗多樣化的音色；培養日常生活中聆聽音樂的興趣，並表達自己選擇音樂之類別。在曲目的選擇方面，除了古典音樂之外，鄉土音樂、流行音樂都是學生平日生活常會接觸到的音樂，站在實用主義的立場當然也會予以應有的重視。舒斯特曼《實用主義美學》第七、八章專門討論通俗音樂（Shusterman, 2000, pp.169-235；彭鋒譯，2002，頁223-313），就是一個典型的例證。

最後，這種以兒童為中心的音樂教材，希望具有實用的功能，不僅增進學童感受、辨別、記憶、改變和表達音樂的能力，而且可以聯結其他藝術、其他領域，促進多元智能的發展，庶幾達到杜威所說的：完全而無障礙地在人與人之間進行交流，而有助於學童在現實社會中順利地生活、成長與發展。

為了解學童的能力、需要、興趣，教師有必要研究斯金納（B. F. Skinner）的行為主義、皮亞傑（J. Piaget）的認知發展理論、布魯納（J. S. Bruner）的學習理論、曼哈頓維爾音樂課程計畫（Manhattanville Music Curriculum Project）的螺旋型課程理論，甚至對學生施以音樂才能測驗及音樂成就測驗。而為了使音樂的審美特性能在教材中充分發揮，教師也應對審美心理學及相關的美學理論多所關注，並在編選教材時，多選取旋律優美、意象鮮明、真情感人的曲子。能如此，應更能使學生在音樂教學中，真正感受、體驗音樂的美感，增進

審美的興趣與能力。

（三）音樂教學方法

　　在課程理論方面，杜威以「聯續」之觀念，視教材教法為一體，而非彼此分立不相聯繫之部分，彼以為教學活動乃一師生共同動作之歷程，教材教法在活動之歷程內貫串一起（高廣孚，1991，頁103）。所謂師生共同動作，就教師言，並不是認為教學既然以兒童為中心，就放任學生自行學習的意思，而是要教師站在學生的立場上，充分考慮學生的能力、興趣、需要，循循善誘，給予學生恰到好處、無微不至的輔導與協助；就學生言，是在教師的教導下，從自己舊有的經驗出發，發揮創造思考的精神，心手合一，做受交互，去追求新的經驗，並培養社會合作的意識，這就是杜威最有名的「做中學」的教學理論。這種做中學的教學法在全球曾發揮極大的影響力，如現代音樂教育著名學者艾略特（D. J. Elliott）的《關注音樂的實踐：一個新的音樂教育哲學》（Music matter: A new philosophy of music education, 1995）強調音樂教育中學生主動參與的重要性，就不啻是做中學的翻版（劉沛，2004，頁107）。

　　實用主義者主張教無定法，教學方法要因人而異，因為學生與學生之間存在個體差異，背景和興趣也各自不同，在此學生那裡有效的方法用到彼學生身上，可能無效（Abeles, 1995, p.58；劉沛譯，2008，頁63）。音樂教學方式以班級經營為原則，但也可配合年級，與其他領域、社團、綜合活動搭配，以校際觀摩、文化活動等方式實施。教學過程可採用參與—體驗模式、情境—陶冶模式、示範—模仿模式、行為—輔助模式、探索—創造模式、引導—發現模式、自學—指導模式、傳授—接受模式。教學方法可採用欣賞法、演示法、參觀法、練習法、律動法、創作教學法、遊戲教學法、談話法、討論法、發現法

（曹理、崔學榮，2002，頁44-67）。不僅不同的學校、年級、班級、單元可能採取不同的教學模式與方法，就是不同個性、能力、基礎的學生，也可能視其個別差異，採取因材施教的方法，進行個別指導。

　　學生方面，最重要的是要發揮積極主動的精神，親手去做，杜威特別重視作業，強調實驗，講究思維方法，這些都是做中學的體現。他將各種作業引入學校課程之中，在活動課程的觀念下，作業的重要性甚至超過了教材。在從事作業時，遇有困難，便尋求知識與技能以求解決，如問題解決，便可證明知識之正確，否則再蒐集資料，設計進一步之工作計畫，作為第二次解決問題之嘗試。知識技能便在此聯續不斷之活動中獲得，思想訓練亦在活動中繼續進行（高廣孚，1991，頁115）。音樂是技術性極強的學科，表演正是音樂最重要的作業，即使無意成為音樂家，也不能僅靠聆賞及閱讀，就充分感受和理解節奏、曲調、和聲之美，所以適量的音感、演奏、演唱的訓練，對音樂耳朵的培養，還是有其必要的。在訓練過程中，學生難免常有錯誤的情形發生，這時，教師只要指出錯誤之處，並提示改進之道，讓學生繼續嘗試即可。除非學生實在無法自行更正，否則教師不宜逕行解決其問題。因為只有「嘗試—錯誤」的經驗，才能讓學生印象深刻，不再發生同樣的錯誤。當然，要提昇學生做中學的效率，最根本的辦法是培養學生創造思考的能力。杜威認為思維有五個步驟：1. 暗示，2. 理智化，3. 導向性觀念：假設，4.（狹義的）推理，5. 用行動檢驗假設（Dewey, 1933, pp.107-115；姜文閔譯，2000，頁145-154）。這種反省思維（reflective thinking）與傳統的哲學思辨方法大不相同，應用在音樂教育的過程就是：1. 面對問題，2. 收集信息，3. 思考問題的解決，4. 驗證假設，5. 資料分析（Abeles, 1995, p.57；劉沛譯，2008，頁62）。學生如能透過此種思維訓練，則在學習音樂時自能運用智慧，勤加思考，發揮創造發明之功能，不會墨守成規，

畫地自限，更不必處處仰賴老師的指令與協助。所以就教育方法而言，杜威反對邏輯的教育方法而推崇心理學的方法（趙秀福，2006，頁134）。這是十分符合教育原理的。

今日科學日新月異，協助音樂教學的教具推陳出新，不斷產生。多媒體的使用，不僅可輔助教師授課時迅速而生動地呈現音樂及教學內容，讓學生充分感知音樂，加深印象，幫助理解，從而提高教學品質，而且可以協助學生個別化學習，大大激發其學習興趣，提昇其學習效果。這種情況應該是提倡科學、重視媒介的杜威所樂見（Dewey, 1980, p.287、319；高建平譯，2005，頁318、355），也是音樂教學可以繼續拓展的空間。

（四）音樂教學評量

教學評量是對教學效果進行的價值判斷，是教學活動的重要環節。早年的教學評量往往只是根據紙筆測驗或演奏、演唱，給學生一個分數，代表他們學習效果的優劣。這種方式即使在幾十年前也不會得到杜威的肯定。因為杜威十分重視評價理論，他認為經驗與價值有很密切的關係，由經驗中能產生出實質的價值，由實質的價值，又可產生有意義的行為與實際活動。而價值的判斷標準有五：1. 效率，2. 友善，3. 審美的情趣或才能，4. 科學的成就，5. 盡責任（林永喜，1994，頁220）。余豪傑的碩士論文專門研究杜威的評價理論及其在教育上之蘊義，他說杜威認為價值內含於整體經驗之中，注重將主體、客體、環境、媒介等因素結合起來，將之放入到整體經驗中來解釋。（余豪傑，2007，頁83-86）。教學評量既然與經驗密切相關，而又涉及主客體及其種種條件，顯然其範圍應該非常廣泛，其技術應該更求細密、周延。

完整的教學評量可涵蓋所有的教學活動，包括教學目標、教學設

計、教學材料、教學過程、學生學習行為、教師教學表現。單以學生
的學習行為而言，為了對學生的知識理解、思考、批判、技能表現、
意願態度等方面都有較全面的了解，評量宜包涵技能、認知、情意三
方面。並靈活採取各種不同的評量方式，如觀察法、自我測評法、測
驗法、演唱演奏法、音樂情感測量（曹理、崔學榮，2002，頁102-
110），甚至也可採取檔案評量、遊戲化評量、評量表或檢查表、口語
評量（李坤崇、歐慧敏，2000，頁97-164）。這些方式，有的屬於診
斷性評量，例如在學期開始，先了解學生具備哪些音樂基本知識，音
高、節奏、音樂審美方面的才能如何？有的屬於形成性評量，例如在
學習一個單元之後，考察學生歌唱時，歌詞是否熟悉？節奏與曲調是
否正確？音量是否足夠？聲音表情是否能配合歌詞意境？有的屬於總
結性評量，例如在學期末評量學生在音樂學習上，是否能達成階段能
力指標？還有哪些需要改進的地方？這些評量無論是屬於哪一種類型
都務必做到客觀、科學、準確，最好不僅可了解學生學習的水準，也
能藉以鼓勵學習興趣和進行診斷教學，甚至教師本身也可作為自我檢
討及改進教學之參考。

　　總而言之，對於教育，杜威不僅講求學習成效，更重視學習過程
與科學方法，其以兒童為中心、做中學等理論都曾經發揮過相當大的
影響力。所以在音樂教學方面，從教學目標、教學材料、教學方法到
教學評量，多多少少都曾受到杜威的影響。如果我們用心汲取其教育
思想與美學思想，相信可以得到更多的啟示。

五　結論

　　綜觀上述的分析與討論，可以得到幾個結論：

1. 杜威好學深思，博涉多通，雖以哲學及教育名家，而實長期關

心藝術，晚年推出《藝術即經驗》，更是專精討論藝術的種種問題。其中不僅有他一貫的思想基礎，也融會了許多不同的理論來源。他從黑格爾哲學、實用主義、工具主義、實驗主義到經驗自然主義，一路走來，與時俱進，蘊蓄日富，故能成就其獨特的美學思想。若以實用美學稱之，雖能見其部分特色，恐難窺全豹。

2. 杜威的美學，植根於生活，以經驗為核心，自然為後盾，建立了厚實的藝術本源論；再從實用主義的角度，暢論藝術的功用；從做受交互、實驗、脈絡統整探討藝術的創作與欣賞；進而分析情感、想像兩種藝術心理；最後以內容與形式的統一作結。其重點看似散漫，隱約中還是有其體系存在。他一方面擴大了藝術的領域，拉近了藝術與人的距離；一方面也把藝術推向人類經驗的顛峰。其弟子胡適之的名言：「為學好比金字塔，要能廣大要能高」，正是杜威美學最佳的寫照。

3. 杜威的哲學及教育學在國內外都曾盛極一時，相形之下，他的美學並未受到應有的重視，到了近年來才逐漸為世人所矚目。我們若能將其美學思想配合「以兒童為中心」、「做中學」等教學理論，應用到國民小學的音樂教育，則從教學目標、教學材料、教學方法到教學評量，應該都可以得到不少啟迪。艾伯利斯說：「為什麼音樂教師應該探究柏拉圖、笛卡爾、杜威等哲學大師的玄奧世界呢？答案很簡單，音樂教師需要理論指導。」（Abeles, 1995, p.42；劉沛譯，2008，頁44）美學簡言之就是藝術哲學，可以成為教學的南針，讓我們好好地利用它吧！

—— 本文原刊於《臺中教育大學學報：人文藝術類》第25卷第2期，2011年，頁1-18。

參考文獻

（一）中文部分

于潤洋（1986）　音樂美學史學論稿　北京市　人民出版社

文德培（1993）　酒神與日神的符號——朗格情感與形式導引　南京市　江蘇教育出版社

王怡婷（2008）　杜威美學理論及其在教學藝術上的應用　臺北市　臺灣師範大學教育研究所碩士論文　未出版

毛崇杰（2009）　實用主義的三副面孔——杜威、羅蒂和舒斯特曼的哲學、美學與文化政（2009）治學　北京市　社會科學文獻出版社

朱立元、張德興等（1999）　西方美學通史　上海市　上海文藝出版社

朱孟實譯　Hegel, G.W.F.著（1982年）　美學　臺北市　里仁書局（原著出版年：1840-1843年）

江合建（1999）　杜威美育思想研究　花蓮市　東華大學教育研究所碩士論文　未出版

江合建（2000）　杜威的美育思想　載於崔光宙、林逢祺主編　教育美學　頁118-149　臺北市　五南圖書公司

余豪傑（2007）　Dewey 評價理論及其在教育上之蘊義　臺北市　臺灣師範大學教育研究所碩士論文　未出版

李坤崇、歐慧敏（2000）　統整課程理念與實務　臺北市　心理出版社

谷紅岩譯　Alexander T. M.著（2010）　杜威的藝術、經驗與自然理論　北京市　北京大學出版社（原書出版年：1987年）

林永喜（1994）　三大學派教育哲學思想概論　臺北市　文景出版社

胡　適（1983）　胡適文存　臺北市　遠東圖書公司

姜文閔譯　Dewey, J.著（2000）　我們如何思維　臺北市　五南圖書
　　　　公司（原書出版年：1933年）

范儉民（1992）　音樂教學法　臺北市　五南圖書公司

高建平譯　Dewey, J.著（2005）　藝術即經驗　北京市　商務印書館
　　　　（原書出版年：1980）

高廣孚（1991）　杜威教育思想　臺北市　水牛圖書出版公司

張　法（2003）　二十世紀西方美學史　成都市　四川人民出版社

張國清譯　Suatkamp H.J.編（2003）　羅蒂和實用主義──哲學家對
　　　　批評家的回應　北京市　商務印書館（原書出版年：1995
　　　　年）

張蕙慧（1999）　嵇康音樂美學思想探究　臺北市　文津出版社

張蕙慧（2005）　從情感與形式論蘇珊朗格的音樂本體論　新竹師院
　　　　學報　第20期　頁171-200

教育部（2003）　國民中小學九年一貫課程綱要・藝術與人文學習領
　　　　域　臺北市　教育部

教育部國民教育司（2005）　藝術與人文領域六年級九年級基本素養
　　　　指標解說　臺北市　教育部國民教育司

曹　理、何工（2000）　音樂學科教育學　北京市　首都師範大學出
　　　　版社

曹　理、崔學榮（2002）　音樂教學設計　上海市　上海教育出版社

郭博文（1990）　經驗與理性──美國哲學析論　臺北市　聯經出版
　　　　公司

陳錦惠（2005）　教學歷程中教師美感經驗之研究──杜威美感經驗
　　　　的觀點　臺北市　臺北師範學院課程與教學研究所碩士論文
　　　　未出版

彭　鋒譯　Shusterman, R 著（2002）　實用主義美學──生活之美，
　　藝術之思　北京市　商務印書館（原書出版年：2000年）

趙秀福（2006）　杜威實用主義美學思想研究　濟南市　齊魯書社

劉　沛（2004）　音樂教育的實踐與理論研究　上海市　上海音樂出
　　版社

劉　沛、任愷譯　Abeles, H. F. Hoffer, C. R. & Klotman, R. H.著
　　（2008）　音樂教育原理（2nd.ed.）　北京市　中央音樂學
　　院出版社（原書出版年：1995年）

劉文潭（1996）　藝術即經驗──評介杜威美學　藝術學報　第58期
　　頁103-118

劉昌元（1986）　西方美學導論　臺北市　聯經出版公司

鄭淑敏（1995）　杜威的審美經驗論　臺北市　中國文化大學哲學研
　　究所碩士論文　未出版

（二）英文部分

Abeles, H. F. Hoffer, C. R. & Klotman, R. H. (1995). (2nd.ed.). *Foundations of Music Education.* New York: Schirmer Books.

Dewey J. (1916). *Democracy and Education.* New York: The Macmillan Co.

Dewey J. (1929). *Experience and Nature.* Chicago: Open Court Publishing (original work published 1925)

Dewey J. (1933). *How We Think.* Boston: DcHeath and Co.

Dewey J. (1980). *Art as Experience.* New York: Penguin Putnam. (original work published 1934)

Dewey J. (1989). Comment on the Foregoing Criticism, In Jo Ann Boydston, (ed.), *John Dewey, The Later Works, 1925-1953,*

(Vol.15:1942-1948, Carbondale: Southern Illinois University Press, 1989, pp.97-100.

Garrison J. (1995). *The New Scholarship on Dewey.* Dordrecht: Kluwer Academic Publishers, pp.1-6.

Gotshalk, D. W. (1992). On Dewey's Aesthetics. In J. E. Tiles (ed.), *John Dewey: Critical Assessments I* (pp. 323-334). New York: Routledge.

Haworth, L. (1986). The Deweyan View of Experience. In M. H. Mitias (ed.), *Possibility of the Aesthetic Experience* (pp.79-89). Dordrecht: M. Nijhoff Press.

Langer, S. K. (1953). *Feeling and Form: ATheory of Art Developed From Philosophy in a New key*. New York: Charles Scribner's Sons Press.

Morris, B. (1970). Dewey's Theory of Art. In A. Boydston (ed.), *Guide to the Works of John Dewey* (pp.156-182). Carbondale & Edwardsville: Southern Illinois University Press.

Pepper, S. C. (1992). The Concepts of Fusion in Dewey's Aesthetic Theory. In J. E. Tiles (ed.), *John Dewey: Critical Assessments III*. (pp. 358-366). New York: Routledge.

Shusterman, R. (2000). *Pragmatist Aesthetics: Living Beauty, Rethinking Art.* New York: Rowman & Little Field Publishers.

從情感與形式論蘇珊‧朗格的音樂本體論

一　緒言

　　在近代西方美學史上，蘇珊‧朗格（Suanne K. Langer, 1895-1985），是一顆璀璨的明星，不僅由於在原本寥寥無幾的女性美學家中，她的聲名最為顯赫，也因為她所建構的藝術符號學在二十世紀曾風行一時，影響十分深遠。朗格學問淵博、著作等身。她擁有美國麻州瑞德克里夫（Radcliffe）學院哲學博士學位，並於哥倫比亞大學、紐約大學等校任教多年。在哲學、邏輯學、美學方面造詣極高，對心理學、生理學、文學藝術等也有廣泛的涉獵，所以她能有所選擇、有所批判地融匯各種思想精華，吸納人文科學與自然科學的最新研究成果，來建立她的思想體系。其重要著作有：《哲學實踐》（The Practice of Philosophy，1930）、《符號邏輯導論》（An Introduction to Symbolic Logic，1937）、《哲學新解》（Philosophy in a New Key，1942）、《情感與形式》（Feeling and Form，1953）、《藝術問題》（Problems of Art，1957）、《哲學隨筆》（Philosophical Sketches，1962）、《心靈：論人類情感》（Mind: An Essay on Human Feeling）第一卷（1967）、第二卷（1972）、第三卷（1982）。她的美學思想在《哲學新解》中首先提出，在《情感與形式》中全面地展開，在《心靈：論人類情感》中作了探本溯源的論證。其中《情感與形式》一書，除了更具體而深入地

闡發她的藝術符號學外，也全方位地將它應用到藝術的各個領域，聲名最著，流行最為廣泛。本人十餘年前負笈美國，攻讀博士學位時，指導教授即將此書列為必讀書籍，回國後，又看到劉大基等的譯本先後在北京中國社會科學出版社、臺北商鼎文化出版社出版，在大陸，文德培的《酒神與日神的符號》、吳風的《藝術符號美學》兩部研究論著陸續問世，在臺灣，也有專門研究朗格符號美學的學位論文，如楊忠斌的《論符號在朗格美學中的意涵——藝術符號的語意學及邏輯學》、黃耀俊的《蘇珊朗格符號美學研究——以臺灣建築中之總統府為例》，海峽兩岸對於朗格這本名著應該已不陌生。可惜在我較熟悉的音樂美學領域，除了于潤洋的〈蘇珊朗格藝術符號珊論中的音樂哲學問題〉一文外，迄今仍未見較有分量的著作發表。因此不揣淺陋，在此將我最近的研究心得披露出來。只是限於篇幅，在此僅探討她的音樂本體論，至於其音樂審美論則已先行在《新竹師院學報》第十八期發表。朗格這部名著義蘊艱深，牽涉甚廣，限於個人學力，本文疏漏之處想必在所難免，還請海內外方家不吝指正。

二 蘇珊・朗格的藝術符號學

在《情感與形式》中，朗格曾為藝術下了一個簡要而有名的定義：「藝術，是人類情感的符號形式的創造。」（Langer, 1953, p.40；劉大基等譯，1991，頁51）而在該書導言，她更開宗明義地宣稱：「這本書完全以『符號』一詞為中心展開。」（Langer, 1953, p.x；劉大基等譯，1991，頁4）由此可見，朗格的美學就是藝術符號學，而符號正是其美學的核心。

（一）符號學的源流

符號的研究由來已久，古希臘時期的柏拉圖（Plato）、亞里斯多德（Aristotle），古羅馬時期的聖・奧古斯丁（St. Augustine），近代德國大哲學家康德（I. Kant）、黑格爾（G. W. F. Hegel）都曾論及符號，到了二十世紀，索緒爾（F. de Saussure）的現代語言學理論、皮爾士（C. S. Peirce）的符號論思想、懷特海（A. E. Whitehead）等的現代邏輯、卡西爾（E. Cassirer）的符號形式哲學先後加入，有系統而完整的現代符號學理論因而正式成立。所謂符號學（Semiotics）就是研究符號的一般理論的科學，它研究符號的本質、符號的發展規律、符號的意義，以及符號與人類各種活動之間的關係等。符號學原本側重於語言符號的研究，後來融進了各種學科的研究方法和研究成果，並廣泛運用到各個領域，於是許多學門也都有自己的符號學問題。在藝術的領域中，首先大力提倡符號學的是卡西爾，但真正創立符號美學的則是朗格。卡西爾符號學的論述資料主要是十九世紀以前的，其範型是神話；朗格藝術符號學的資料來源則多集中在二十世紀的現代藝術和現代美學及藝術理論，其範型是音樂。卡西爾是對朗格影響最深的學者，朗格也曾翻譯過卡西爾的《語言和神話》（Language and Myth）這本名著，並將《情感與形式》題獻給卡西爾，由於兩人在學術上具有血脈相連的關係，於是人們就用「卡西爾──朗格的符號論」來代表藝術符號美學派的理論。

（二）符號的界說

到底「符號」（Symbol）是什麼呢？[1]聖・奧古斯丁以降，洛克

1　Symbol一詞也可譯為「象徵」，如陳圭德《懷特海哲學演化概論》（上海市：上海人民出版社，1988年）即將懷特海的Symbolism, its meaning and effects譯為「象徵，它

（J. Locke）、康德、莫里斯（C. W. Morris）、沙夫（A. Szaff）、羅蘭・巴特（R. Barthes）、弗洛姆（E. Fromm）、弗洛伊德（S. Freud）、榮格（C. G. Jung），各家的看法不一；《情感與形式》導言中所提及的劉易斯（C. D. Lewis）、庫克（A. Cook）、戴希斯（D. Daiches），也都各有其不同的界說（Langer, 1953, p. x；劉大基等譯，1991，頁4-5）。為了避免治絲益棼，朗格重新提出了一個十分簡明的定義，她說：「符號即我們能夠用以進行抽象的某種方法。」（Langer, 1953, p. xi；劉大基等譯，1991，頁5）這個定義特別強調符號的抽象性，將具體的事物予以抽象化，使其成為一種足以代表該事物的標誌，的確是符號的一大特色，後來在《哲學隨筆》中，她將此一定義重新修正為：「我們用來進行抽象的某種方法是符號的一種要素，同時，所有抽象都涉及到符號化的過程。」（Langer, 1962, p.63）其實這不過是強調符號活動的多樣性及抽象方法的多元性而已，其基本理念還是沒有改變的。

記號（sign）、信號（Signal）和符號屬於同一家族，其間的異同不可不辨，在《情感與形式》中，朗格說：

> 表現起著符號的作用，即概念的描述和呈現。於此，符號根本不同於信號。對於一個信號，如果它引起我們對其表示的東西和狀況的注意，那它就算被理解了，而對於一種符號，只有當我們想像出其表現的概念時，我們才算理解了它（Langer, 1953, p.26；劉大基等譯，1991，頁36）。

的意義和作用」。但符號與象徵涵意並不相同，而且國內美學界一般都譯為「符號」，姑從之。

顯然，符號的層次比信號高，所以它們的作用與深度也有所不同。在《哲學新解》裡，她更詳細論述了二者的區別：

> 一般信號只包含三個基本方面：主體、信號、客體……最為一般的符號功能則包含了四個基本要素：主體、符號、概念和客體。這樣，信號意義和符號意義的根本區別就被邏輯地顯示出來了（Langer, 1957, pp.63-64）。
>
> 符號與客體，有一個共同的邏輯形式（Langer, 1957, p.74）。

例如閃電代表天氣即將變壞，紅燈代表禁止通行，這是直接讓接受的主體了解其所指代的客體，無須複雜的智力活動，許多動物也能作出反應，這就是信號。又如姓名代表一個人的身體、人格、地位等，地圖代表一個地方的結構地形、人文狀況等，這是將具體的事物抽象成為概念後，用來指代客體，需要複雜的思維活動，只有人類才能理解它、使用它，這就是符號。由此可見，符號與信號區分的關鍵，在於符號具有抽象的概念，而這抽象的概念和客體有一個共同的邏輯形式，這點和符號的定義正是互相呼應、互相補充的，同時，也是我們了解它的藝術理論的鑰匙。至於記號和符號的區別，朗格並未詳加比較，她只在附註裡引用莫里斯的說法：「記號包括了信號和符號」（Langer, 1953, p.26；劉大基等譯，1991，頁36），也就要言不煩地將二者區分開來了。

（三）符號的種類

符號的種類極多，卡西爾把人類所有符號現象分為邏輯符號（語言）與非邏輯符號（情感符號、神話）兩大類，朗格在《哲學新解》中則進而修改為推論性（discursive）符號與表象性（presentational）

符號兩大系統。所謂推論性符號起源於命名符號,包含語言、歷史、科學和數學的計算公式等(其中語言最具有代表性),它可用以描述各種具體事物之間的關係、性質、特徵等,也可以表現一些無形的、抽象的思想和主觀心態。雖然朗格承認「語言是人類發明的最驚人的符號系統」(Langer, 1953, p.30;劉大基等譯,1991,頁40),但卻不贊成把語言看作是一種無所不包的萬能符號。她認為「在人類心靈中,除推論性思維、概念性思維領域之外的是,難以表現的情感、無形的願望及其滿足、直接的經驗之領域,它們常常是不可命名的和難以為外界所接觸的」(吳風,2002,頁57),都是推論性符號一籌莫展之處,卻是表象性符號大展身手之時。所謂表象性符號,起源於人類早期的神話、宗教等偶像符號,包含儀式、巫術、神話、宗教和藝術等。它擅長於表現人類的情感,具有整體性的特點,沒有固定的語法規則,也不可進行翻譯和置換。對表象性符號的研究使朗格深入而有系統地進入人類心靈的情感領域,也使她接觸到廣闊無邊的藝術天地,這是她獨具心得而有別於維特根斯坦(L. Wittgenstein)與羅素(B. A. W. Russell)之處。到了《情感與形式》以後,她把表象性符號理論發展成為藝術符號理論(Langer, 1953, part I, pp.3-41;劉大基等譯,1991,第一部分),表象性符號可說就是藝術符號理論的雛型,不了解表象性符號的特點,就無法真正了解藝術符號理論的精髓。

(四)藝術符號的特徵

藝術符號是表象性符號中最重要的部分,它除了具有表象性符號的特徵之外,還有幾點特徵值得我們注意。朗格說:

> 抽象形式,摒棄所有可使其邏輯隱而不顯的無關因素,特別是剔除它所有的俗常意義,而能自由荷載新的意義,就是頭等重

要的事了。首先要使形式離開現實，賦與它「他性」,「自我豐足」,這要靠創造一個虛的領域來完成，在這個領域裡形式只是純粹的表象，而無現實的功能。其次，要使形式具有可塑性，以便能夠在藝術家操作之下去表現什麼而非指明什麼。達到這一目的也要靠同樣的方法——使它與實際生活分離，使它抽象化而成為游離的概念上的虛幻之物。惟有這樣的形式才是可塑性的，才能承受為表現什麼而故意為之的扭曲、修飾和組接。最後，一定要使形式「透明」——當藝術家對於他所要表現的現實的洞察力即生活經驗的格式塔成為自己創作活動的嚮導時，它就會變得透明了（Langer, 1953, pp.59-60；劉大基等譯，1991，頁71-72）。

在此，朗格所強調的藝術符號的特徵有：

1. 抽象性：這是一切符號的基本特徵，朗格說：「一切藝術都是抽象的，藝術的實質即無實用意義的性質，是從物質存在中得來的抽象之物。……在藝術中，形式之被抽象僅僅是為了顯而易見，形式之擺脫其通常的功用也僅僅是為獲致新的功用——充當符號，以表達人類的情感。」（Langer, 1953, pp.50-51；劉大基等譯，1991，頁61-62）藝術是表達人類情感的符號。藝術家基於為藝術而藝術的理念，擺脫一切現實功利，將具體的事物抽象化，使其具有邏輯與理性，並與具體的感性對象材料有機地結合在一起，以構形活動來表現人類的情感概念，來荷載新的意義，這是藝術家頭等重要的事。

2. 他性（otherness）；又稱「奇異性」、「透明性」（Langer, 1953, p.52；劉大基等譯，1991，頁63）或用「奇異性」、「逼似」、「虛幻」、「透明」、「超然獨立」、「自我豐足」來描述（Langer, 1953, p.46；劉大基等譯，1991，頁56），簡單的說，就是「一種離開現實

的性質，這是包羅作品因素如事物、動作、陳述、旋律等的幻象所造成的效果」（Langer, 1953, p.45；劉大基等譯，1991，頁55）。藝術家唯有充分發揮創造力，才能創造出「有意味的形式」，使其直接訴諸感知而又有本身之外的功能；藝術大師在表現形式方面，無不得心應手，顯示出十分清晰醒目的透明性（Langer, 1953, p.52；劉大基等譯，1991，頁63），這樣的作品自我豐足是一個超然獨立的存在，能夠讓欣賞者很容易感覺和把握，而又能回味無窮。

3. 可塑性：藝術是創造而不是模仿，是表現而不是說明，藝術符號是一種不同於語言符號的特殊符號形式，只有將感性的材料化為抽象的概念、虛幻的形式，它才能脫離塵寰，具有無限寬廣的空間，任由藝術家運用豐富的想像力與創造力，去塑造獨一無二的藝術精品，這就是《老子》所講的：「三十輻共一轂，當其無，有車之用。埏埴以為器，當其無，有器之用。鑿戶牖以為室，當其無，有室之用。故有之，以利，無之以為用。」（十一章）

朗格在闡述這幾個藝術符號的特徵時，都是繞著符號的抽象性在反覆申論，可見這幾個特徵是互為關聯，難以截然劃分的，因為藝術本來就是具有渾然一體的整體性。

（五）藝術符號學的體系

朗格的美學思想是在《哲學新解》中提出，在《情感與形式》中全面展開，她自己曾對全書的構想加以描述：

> 《情感與形式》要做的事情，是詳細說明以下諸詞的含義：表現、創造、符號、意義、直覺、生命力和有機形式，這是我們的提法。用另一種提法則是：藝術的本質及其與情感的關係：某幾種藝術的相對獨立性以及本身做為藝術的基本統一性；題

材和媒介的作用；藝術「傳達」與藝術「真實」的認識論問題。還有大量的其他問題——例如：表演是「創造」？「再創造」？還是「單純的技巧」？戲劇是否屬於「文學」？為什麼其他藝術還只處在人類文化晨光熹微的最初階段上，難得為人們注意的時候，舞蹈卻已達到了發展的鼎盛期？這些問題都從中心問題那裡發展而來，又都像中心問題一樣地得到了回答。所以這本書的主要目的可以說是為哲學研究建設一個理性結構，它與藝術或一般，或具體地聯繫著（Langer, 1953, p. viii-ix；劉大基等譯，1991，頁3）。

可見她的美學思想具有相當充實的內容，也有完整的體系。而且與哲學研究具有十分密切的關係，真是名符其實的藝術哲學。朱狄曾將她的藝術觀精煉成兩個基本點與七個核心概念：

> 她的藝術理論主要由這樣兩個基本點所構成：一、藝術的定義；二、藝術的作用。並由七個核心概念組成的多種多樣的相互關係構成了她的整個理論的基石。這七個核心概念是：「符號」、「抽象化」、「表現性」、「情感」、「形式」、「幻覺」和「假象」。前五種概念已包含在「藝術是人類情感的符號形式的創造」這一藝術定義中。而後兩種概念，即幻覺和假象主要包含在她對藝術作用的敘述之中。雖然「抽象化」和「表現性」都未能直接出現在她的藝術定義之中，但它們可以從「符號」的概念中推演出來（朱狄，1988，頁155）。

吳風更將朗格的美學思想體系濃縮為一個哲學基點——新符號論；四根頂梁柱——藝術本質論（藝術是什麼）、藝術幻象論（藝術的創

造）、藝術直覺論（藝術的欣賞）、生命形式論（吳風，2002，頁9）。
這些說法對我們理解朗格的藝術符號學體系都大有裨益。由於他們所
提出的重點，在本論文中多少都會涉及，所以在此就只先提綱挈領，
而暫時不多贅述。

（六）評論

　　分析哲學是二十世紀西方最流行的一種哲學思潮，它的派別甚
多，其中影響最大的當數維特根斯坦，他所提倡的分析美學對「藝
術」和「美」的語義分析採取否定的態度，認為「我們對於不能談的
事情就應當沉默。」繼之而起的韋茲（M. Weitz）、肯尼克（W. E.
Kennick）、齊夫（P. Ziff）等人也都以維特根斯坦的理論作為武器來
反對傳統的美學。在這種學術的低氣壓下，朗格不僅堅持為藝術下定
義，而且還發展出一套體大思精的藝術符號學，成為六十年代的美學
主流，其堅毅的學術勇氣與銳利的學術眼光不能不令人為之折服。

　　「藝術是人類情感的符號形式的創造。」朗格為藝術所下的定
義，其背後有她為美術、音樂、舞蹈、詩歌、戲劇等各類藝術所作的
研究作為憑據，更有精密嚴謹的藝術符號學作為後盾，雖然文字簡
短，內容卻顯得十分豐富，吳風以為其中包含著幾個基本概念：1. 藝
術是一種特殊的符號，2. 藝術符號的內涵是情感，3. 藝術具有一種表
現性，4. 藝術是一種特殊的邏輯形式，5. 藝術的創造過程實質上是一
種藝術的抽象過程（吳風，2002，頁131-136）。這幾個基本概念展示
了朗格對藝術本質的深刻見解，而經過有機整合後，就鎔鑄成為「藝
術是人類情感符號形式的創造」這一個命題豐富的美學內涵。吳風
又從四個方面推崇朗格這些美學思想對人類美學發展史獨特而重要的
貢獻：

第一、她不僅提出了一個有著豐富內涵富有獨創性的藝術定義，而且她還通過這一定義發展出一個龐大的美學思想體系，促進藝術實踐的發展，具有重要的理論價值。

第二、朗格的這個藝術定義內含著對科林伍德等人的藝術自我表現說的否定。

第三、朗格的這個藝術定義還意味著她對藝術中情感與形式之統一問題的突破性求解。

第四、朗格的這個藝術定義還表明：她吸納了懷特海、卡西爾、柏格森、克羅齊、榮格、貝爾、佛萊、巴恩施、阿恩海姆等人的美學思想的精粹，並作了有機的熔化和鑄造，進而形成了自己富有個性特色的美學思想（吳風，2002，頁240-245）。

此一定義價值之高，由此可見一斑，而其藝術符號學在人類美學發展史上的地位也就不難想見。《情感與形式》出版後，朗格被譽為西方近代五大美學家之一，與康德、柏格森（H. Bergson）、克羅齊（B. Croce）、杜威（J. Dewey）一起收入《新時代百科全書》的美學家條目，實在是其來有自。當然，世間沒有絕對完美的事物；她的藝術定義乃至藝術符號也難免會有些缺陷不足之處。例如，她把藝術符號和語言符號截然對立起來，完全忽視了兩者之間具體的複雜關係，甚至斷言語言符號不能表達主觀世界和內心生活，即是違背實際和相當片面的。又如她未能深入地揭示文藝符號的內部機制和轉換層次，尤其是語言藝術中語言符號與文化符號的關係和轉換機制，這是當代文藝符號論普遍存在的一個難點。諸如此類，則留待下文再進行討論。

三　蘇珊・朗格論音樂的本質

　　對藝術進行分門別類的研究與比較，是美學史上一個古老的傳統。朗格為了使她在《哲學新解》所提出的藝術符號學進一步深化與落實，她使用了《情感與形式》大部分的篇幅來論述各類藝術的內涵與特色，[2]她以基本幻象作為分類的原則，而將藝術分為：

　　　　虛幻空間：造型藝術

　　　　虛幻時間：音樂藝術

　　　　虛幻的力：舞蹈藝術

　　　　虛幻的經驗：詩歌藝術

　　　　命運的模式：戲劇藝術

　　　　虛幻的現在：電影藝術

在萬象森羅的藝術行列中，她說：「音樂理論是我們的出發點」（Langer, 1953, p.27；劉大基等譯，1991，頁36），這是因為：一方面，她從小受到父親的影響，對音樂就有特殊的愛好，在鋼琴、大提琴演奏方面有相當造詣，在常與友人一起舉辦的音樂沙龍中積累了對這門藝術的豐富審美體驗。另一方面，由於音樂是一種訴諸聽覺，而非訴諸視覺或語言的藝術，它在形式上與外部世界迥然不同，在物質手段上與其他藝術也有極大的差別，所以最適宜擔任抽象的藝術符號的範例。可以說，朗格對音樂藝術的論述不啻是藝術符號學的縮影，了解了她對音樂藝術的觀點，對藝術符號學也就可以知其梗概了。

2 《情感與形式》凡三大部分，二十一章，第一部分：〈藝術符號〉，僅三章，第二部分；〈符號的創造〉，共十六章，第三部分：〈符號的力量〉，僅二章。其中第二部分即為各門藝術的分論，份量最多。

（一）方法論的爭議

「自從古希臘的畢達格拉斯（Pythagoras）發現了音高與發聲體振動的比率關係以後，音樂分析就集中在對音調的物理、生理以及心理的研究上」（Langer, 1953, p. 104；劉大基等譯，1991，頁122）。朗格對此深表不滿：

> 近半個世紀以來，心理學浪潮已經形成了一種趨勢，迫使所有的藝術哲學問題都納入行為主義和實用主義的範圍之內。在那裡，這些問題既沒得到發展，也沒得到解決，而是被轉移到「價值」和「趣味」等含糊的問題上。……整個現代哲學的趨向，尤其是在美國的趨向，是不宜用來認真思考藝術品的意義、困難和嚴肅性的。但是，由於實用主義的觀點與自然科學連在一起，它完全左右了我們，以致沒有一種學術爭論能夠抵禦它那具有魅力概念適應力（Langer, 1953, pp.34-35；劉大基等譯，1991，頁45）。
>
> 人們聽從了某些錯誤的論調，以為要理解音樂，就不僅需要了解許多音樂作品，而且要懂得許多有關音樂的知識，參加音樂會的人，要認真地試著識辨和弦，要判斷調性轉換，要在合奏中分辨每一種樂器……而不是去辨別音樂的要素（Langer, 1953, p.107；劉大基等譯，1991，頁125）。

長期以來，學者沉湎於音調的物理、生理以及心理的研究，沾沾自喜於這種研究既符合科學，也符合行為主義和實用主義，卻完全忽略了音樂藝術的本質，無法認真思考音樂藝術的意義、困難和嚴肅性，更無法解決音樂藝術所遭逢的種種困難。而一般聽眾受了這些論調的誤

導，也捨本逐末，渾然不知辨別音樂要素的重要性，只是拚命充實音樂知識，識辨音樂作品。她認為正本清源之道，莫過於斷然拋棄腦電圖、腦顯像方面的資料，放棄神經上「刺激的微變」之類的研究，而從哲學的思辨高度去辨別音樂的本質，去把握音樂的要素。誠能如此，則許多音樂方面的糾葛才有根本解決的可能：

> 在論述音樂的時候，我們面臨的特殊困難都涉及音樂幻象的本質，以及包括作曲和演奏在內的音樂創作過程。其次的問題包括：溝通作曲家與聽眾的演奏者的表演問題；樂曲廣泛的解釋範圍問題；藝術鑑賞力的價值與威脅問題……。這些問題的解決，必須依賴一個更為本質的，直接針對中心題目的知識作為準備，這個中心題目就是：音樂家創造著什麼？通過什麼樣的手段？要達到什麼樣的目的？（Langer, 1953, pp.118-119；劉大基等譯，1991，頁138）

音樂的本質屬於音樂本體論的研究，涉及音樂的感性材料、音樂的形式與內容等問題，歧義最大，難度也最高，卻是音樂美學的核心問題，所以歷來的音樂美學家莫不視為當務之急，如嵇康認為音樂的本質是「自然之和」，黑格爾則認為是「理念的感性顯現」（張蕙慧，1999，頁74、178），哲學家出身的朗格自然也不例外，職是之故，她才會花那麼多的時間、精力去抨擊當時的音樂美學潮流，去建立自己的音樂本體論。

（二）音樂是虛幻的時間意象

在西方美學史上，影響最大的藝術本質論有模仿論、表現論和形式論三種，朗格所提出的是與這三種理論不同的藝術符號論的本質

論，她認為藝術是「人類情感的符號形式的創造」，而每一種符號都有它的基本幻象，音樂的基本幻象是「虛幻的時間意象」，這就是音樂藝術的本質：

> 生命的、經驗的時間表象，就是音樂的基本幻象（Langer, 1953, p.109；劉大基等譯，1991，頁128）。
>
> 音樂的基本幻象，是經過的聲音意象，它被從現實中抽象出來，進而成為自由的、可塑的和完全可感的（Langer, 1953, p.113；劉大基等譯，1991，頁132）。

音樂既然是一種藝術符號，當然具有藝術符號的抽象性質，朗格在此稱之為「幻象」（illusion 或 apparition）。所謂幻象，相當於中國古典美學的「意象」，是藝術符號三維結構的中介層，它與虛象（virtual image）、抽象共同融合成為有機整體的藝術符號。文德培說：

> 每一個藝術符號都具有虛象、幻象和抽象的三維結構層次。每一層次都向我們展示了藝術特徵的一個側面。表層的虛象性使藝術作品具有了形象性。它保存了作為藝術作品原型的表象特點，並且供人們知覺直接能感受到。……藝術符號的第二層次是幻象層，這種幻象層表現了人類的獨特經驗，這是所有藝術中都要表現的一種人生經驗。……使藝術具備了獨特性。第三層是作品的最深層次，它表現了一種人類共同具有的情感概念。它又使藝術作品具有情感性（文德培，1993，頁286-287）。

具體的事物經過主觀創造和轉換，產生虛象。採取虛象作為元素，來表現具體事物的本質特徵，就是幻象，使幻象上升到邏輯形式的層

次，能表現更寬廣、更普遍的概念，也具備了豐富的情感意蘊，成為一種表現性形式，那就是抽象。例如首爾奧運會開幕式中，數以千計的美麗姑娘組成了五色圓環來代表奧運會的標識，這些姑娘是虛象，五色圓環是幻象，而它所代表的奧運會就是抽象。由於虛象和抽象是所有藝術符號共同具有的層面，而幻象則是一種特殊的經驗領域，所以每一種藝術都有其獨特的基本幻象（primary illusion），使其具有自足性與可塑性，也使藝術三層次融合成一個有機整體。那麼，音樂的基本幻象為什麼是「虛幻的時間意象」呢？朗格說：

> 音樂要素並不是指這樣那樣具有一定音高、時值、音量的音調，也不是指和弦或有節奏的敲擊。同所有的藝術要素一樣，音樂要素是只為感覺而創造的虛幻的東西，漢斯立克（E. Hanslick）把它正確地表達為「tonend bewegte Formen」──「樂音的運動形式」。一種專供耳朵而不是眼睛，從而是一種可聽而不可見的形式的運動，這便是音樂的本質。（Langer, 1953, p.107；劉大基等譯，1991，頁125-126）

人們常說音樂是「音響的藝術」、「聽覺的藝術」，這確實是音樂與其他藝術截然不同的地方。不過音樂的材料並不是自然音響，而是創作者通過生理及心理的反應活動，加以嚴格的選擇和組織的音響。這種音響彷彿保留了聽覺的「形象性」，其實在現實世界中並不存在任何原型，只能算是音樂符號直接可感的表層──虛象，而還不足以表現音樂的基本特徵，一談到音樂的基本特徵就不能忽略「時間」這個要素。時間是音樂組織的重要屬性，繪畫與雕塑可以不受時間限制，在一個特定的空間中獨立存在，但音樂則必須在時間中展現和消失，沒有時間，就沒有音樂的存在。漢斯立克的名言：「音樂的內容就是樂

音的運動形式」（陳慧珊譯，1997，頁64），正充分證明時間對音樂的重要性。不過，所謂「音樂的時間」，與我們一般觀念中的時間並不相同，朗格說：

> 音樂的要素是樂音的運動形式。但在這運動中沒有東西在運動。聲音實體運動的領域，是一個純粹的綿延的領域。但作為要素，綿延不是一種實際的現象。……音樂的綿延，是一種被稱為「活的」、「經驗的」時間意象，也就是我們感覺為由期待變為「眼前」，又從「眼前」轉變成不可變更的事實的生命片段。這個過程只能通過感覺、緊張和情感得以測量，它與實際的、科學的時間不僅存在著量的不同，而且存在著整體結構的差異。
>
> 生命的、經驗的時間表象，就是音樂的基本幻象。所有的音樂都創造了一個虛幻的時間序列。在這個序列中，每一個音樂的聲音形式都在相互的關係中運動著——始終相互關聯著，又僅僅是相互關聯著，因此除此再也沒有別的東西了（Langer, 1953, p.109；劉大基等譯，1991，頁127-128）。

音樂的基本材料是看不見、摸不著、轉瞬即逝、隨生隨滅的音響，它的運動，「完全不同於物理學的位移，它只是一種表象」（Langer, 1953, p.108；劉大基等譯，1991，頁127）。正如《莊子》〈天下篇〉辯學二十一事所說：「飛鳥之影，未嘗動也。」表面看來，鳥在空中飛，影在地面動，實則後影已非前影，原影留在原處消失了。將前影、後影串聯在一起，覺得它在動，完全是人們的幻覺。在科技發達的今曰，只要用攝影機拍攝飛鳥的影子，再檢查一下底片，就不難了解了。音樂表演過程中的時間也是類似的，它不是物理的、時鐘的時

間，而是出自人的內心體驗的「主觀時間」、「心理時間」，朗格認為音樂的時間和真正的時間相比，有兩個根本差別，一是它單憑唯一的感覺——聽覺便可以完全感覺到，不用其他的感覺經驗作為補充。二是它有獨特的結構和邏輯模式（Langer, 1953, pp.109-111；劉大基等譯，1991，頁128-129）。易言之，它只是一個純粹的綿延，一個虛幻的時間序列。朗格從柏格森的「時間哲學」中得到啟發（Langer, 1953, p.113；劉大基等譯，1991，頁132），認定音樂的本質是一種虛幻的時間意象。音樂時間的虛幻性顯示出音樂在各種藝術中獨有的特性，因而音樂的基本幻象就是虛幻的時間意象，這是音樂藝術符號的中介層。至於音樂符號的最深層——抽象，則涉及生命與情感，留待下文再表。

（三）評論

　　無論美學或音樂美學，研究的範圍都十分廣泛，美學可研究美的問題、審美經驗或審美意識問題、藝術問題、美育問題等；音樂美學可研究音樂本質、音樂本體、音樂實踐、音樂功能、音樂的美與審美、音樂美學史等。其中最根本、最重要同時也是最艱難的應是藝術或音樂本質的探討，身為傑出哲學家的朗格，從符號出發，將研究的重點鎖定在藝術與音樂的本質問題，主張藝術是「人類情感的符號形式的創造」，每一種藝術符號都有它的基本幻象，音樂的基本幻象是「虛幻的時間意象」，不闡明音樂在時間上的性質，就不能認識到音樂在本體論和認識論方面區別於其他藝術的獨特之處和此相關的一些問題，她的說法能見人所未見，言人所未言，從哲學的高度來審視美學問題，為藝術符號學建立了本體論的基礎，不僅有助於許多藝術問題的解決，也有助於美學研究的深刻化、宏觀化，其努力與成就確實值得肯定。

　　「幻象」是朗格首先提出來的，它和虛象、抽象共同融合組成藝術符號。其價值在於對藝術的本體結構進行了立體的剖析，不啻為主張藝術抽象的現代主義藝術提供了本體論和認識論的基礎。但由於這種藝術符號結構的研究，帶有形式主義的傾向，過分強調了藝術的虛幻性，忽略了現實的實踐活動，殊不知幻象固然揭示了藝術存在的重要特徵和方式，但並不是藝術離現實愈遠愈好，好的藝術必須處理好似與不似（幻）、實與虛（幻）的相互關係，這就是那些稀奇古怪的藝術不被人們所接受的重要原因。除此之外，「幻象」這個詞容易引起誤解，與藝術形象的說法也容易發生磨擦，所以她的「幻象」說爭議自然也不少，像劉昌元臚舉了六點理由批評朗格的藝術論，最後以「任何把藝術視為符號或象徵的看法都是難以成立的。」作結（劉昌元，1986，頁193-198），就是一個顯明例子。他的說法容或趨於極端，但他說：

> 朗格除了把藝術視為一呈現的符號之外，又把藝術看成是種表象，而且每種藝術都簡化到一主要表象之下。我們覺得朗格這種簡化主義（reductivism）的作法，雖有時也有所見，但整個來說實難令人信服。（劉昌元，1986，頁193）

則是頗能中其肯綮，因為藝術是十分複雜的現象，過分強調每種藝術的基本幻象，想要以簡單的原則統御一切，難免令人有牽強附會之感。即以音樂的基本幻象是「虛幻的時間意象」而論，固然符合音樂是「時間藝術」的傳統說法，而且有更深入的發揮，但終屬形而上的領域，如果忽略了音樂也是「音響的藝術」、「聽覺的藝術」、「情感的藝術」、「表現的藝術」（張蕙慧，1997，頁4-7），那就難免以偏概全，無法窺見音樂本質的全豹了。

　　同樣的情形，朗格擺脫了傳統的研究方法，而從哲學思辨的立場去辨別音樂的本質，去把握音樂的要素，固然提升了音樂美學的高度，彌補了傳統研究的不足。但若像她那樣斷然否定音調的物理、生理及心理的研究價值，則音樂美學將會孤立於音樂哲學的峰頂，無法使音樂成為波瀾壯闊、多采多姿的藝術，無法充分發揮音樂審美的功能。《周易》〈繫辭傳〉說：「形而上者謂之道，形而下者謂之器。」道指的是事物的變化規律，器指的是具體的事物，兩者相輔相成，缺一不可。朗格緊緊抓住了形而上的本體，而忽略了形而下的技藝，音樂美學的研究又如何能健全發展呢？其實，朗格本身對傳統的研究方法也有相當深入的了解，並且結合心理學、生理學、哲學、邏輯學、藝術學、藝術史的研究成果來建構她的藝術符號學。此種科際整合的精神也正符合現代音樂美學思想發展的趨勢。只是為了凸顯哲學研究法的重要性，她竟然刻意貶低其他研究方法的價值，如此行徑，不僅會使自己陷入矛盾，而且會誤導後學，其流弊之大，恐非朗格始料所及。綜觀二十世紀前半期西方美學思潮，可以發現人本主義和科學主義看似對立，其實可以互補。無論是精神分析、格式塔還是結構主義和符號學，都將心靈的形式作為探索的主題，所以對於二者採取兼容並蓄的態度才是較為正確。

四　蘇珊・朗格論音樂的情感與形式

（一）音樂中的情感

　　音樂與情感的關係，也就是聲心關係，自古以來一向為人們所關注，除了嵇康、漢斯立克等少數自律論者之外，絕大多數的人都承認

音樂是「情感的藝術」，[3]朗格也不例外。藝術以情感為表現的內容，情感以藝術符號為表現的形式，這就是朗格的藝術符號美學的基本內容。如果把卡西爾與朗格的藝術符號論加以比較，我們就會發現朗格明確了卡西爾提出的藝術符號與情感的關係，使藝術符號表現情感的過程構成了審美的過程。不過，贊成音樂與感情具有密切關係的人往往會淪為「自我表現論」：

> 自我表現說產生於浪漫主義思潮在西方佔統治地位的年代。這種理論時起時落，時盛時衰，卻從來沒有消失過。它不僅為某些理論家如克羅齊、柏格森、赫爾曼、艾耶爾等人堅持，尤其為一大批偉大的藝術家奉為信條。音樂方面，從十九世紀的偉大音樂家貝多芬、李斯特、舒曼、布拉姆斯到二十世紀的音樂巨人勛伯格及後繼者貝爾格、威伯恩；繪畫方面的凡・谷、愛德華、孟克以及現代舞蹈創始人伊莎多拉・鄧肯、著名作家詹姆斯・喬艾斯等，無一不鼓吹藝術自我表現論。在他們看來，藝術就是藝術家內心情感的流露。只有當創作者的情感集聚、濃縮、瀕於迸發時，他們才能創作出最感人的作品。（劉大基等譯，1991，譯者前言，頁9）

朗格對此深不以為然，她認為一個嚎啕大哭的兒童，他所釋放的情感比音樂演奏強烈得多，但絕沒有人將它當作審美的對象，所以藝術家所表現的並非個人主觀的感情。像克羅齊、桑塔耶納（G. Santayana）所提倡的「主觀感情論」就引起她強烈的批駁；而一位名

3　詳見張蕙慧，1999，頁228-229。所謂自律論是與他律論相反的主張，認為制約音樂的法則和規律的並非來自音樂之外，而是在音樂本身，音響結構既是音樂的內容，也是音樂形式，音樂之中完全沒有情感存在的空間，因而反對內容和形式的二元性。

不見經傳的學者巴恩斯（O. Baensch）所主張的「客觀情感論」反而
引起她的垂青，在《情感與形式》中長篇累牘加以引用、發揮，並且
說：「巴恩施文章的每一段，幾乎都與我將提出和展開的理論有關。」
（Langer, 1953, pp.18-23；劉大基等譯，1991，頁27-32）那麼，朗格
的情感理論究竟是什麼呢？她說：

> 《哲學新解》得出了如下的結論：音樂的作用不是情感刺激，
> 而是情感表現；不是主宰著作曲家情感的徵兆性表現，而是他
> 所理解的感覺形式的符號性表現。它表現著作曲家的情感想像
> 而不是他自身的情感狀態，表現著他對於所謂「內在生命」的
> 理解，這些可能超越他個人的範圍，因為音樂對於他來說是一
> 種符號形式，通過音樂，他可以了解並表現人類的情感概念。
> （Langer, 1953, p.28；劉大基等譯，1991，頁38）
> 情感、生命、運動和情緒，組成了音樂的意義。（Ibid., p.32；
> 仝上，頁42）
> 在藝術中，形式之被抽象僅僅是為了顯而易見，形式之擺脫其
> 通常的功用也僅僅是為獲致新的功用──充當符號，以表達人
> 類的情感。（Ibid., p.51；仝上，頁62）
> 音樂的最大作用就是把我們的情感概念組織成為一個感情潮動
> 的非偶然的認識，也就是使我們透徹地了解什麼是真正的「情
> 感生命」，了解作為主觀整體的經驗。但是，要說藝術家沒有
> 表達自己的感情，也十分荒謬。一切意識來源於經驗；如果不
> 與我們自己的經驗發生聯繫，我們也就無從得到任何知識。只
> 是這種聯繫比「直接個人表現」的說法所假設的更複雜罷了。
> （Ibid., p.390；仝上，頁453）

朗格將藝術界定為「人類情感符號形式的創造」，情感的表現自然是音樂藝術的首要任務，它和生命、運動及情緒共同組成了音樂的意義。但音樂家所表現的並不是個人主觀的感情，而是經過藝術抽象，將內在的感情轉換、投射，外化所形成的一種客觀的情感，是屬於人類全體的廣義的情感，可稱之為「人類的情感概念」。但這種藝術情感並不是社會情感，而是抽象掉了具體社會生活概念的生理情感。它具有三個主要特徵：一為情感的客觀性，它是經過主觀感情活動達到與客觀事物統一後的客觀性，而不是事物的物理屬性。二為情與物的一體性，也就是說主觀的情完全融化於客觀的物中，客觀的物也全然浸透主觀的情，達到情景交融的境界。三為藝術中的情感的動態性，一方面情感生活本身是一種動態的過程，另一方面，情感符號形成過程也是動態性的。（文德培，1993，頁182-185）由於藝術抽象所處理的是具體的感性材料，所以它滲透著情感的因素，表現出來的是一種「有意味的形式」，是不可言傳的，不像科學和哲學中的概念那樣精確的情感概念，這就是藝術抽象與科學抽象最大的不同。雖然朗格非常強調廣義的情感概念，但她並未忽略個人情感在藝術活動中的重要性，因為個人的情感往往與人類普遍的情感具有相同的結構關係，是表現人類全體情感的基礎與媒介。如果沒有個人情感也就無人類的情感概念，甚至無藝術可言了。

（二）音樂的形式

所謂形式，是藝術構成的外部表現特徵，也是該藝術區別於其他藝術的重點所在。自古以來，形式一直為美學家和藝術工作者所重視，粗略地說，西方美學史上，對於形式的概念，大致分為兩大派別：一為物質的、物理學意義上的形式，如畢達哥拉斯學派的數理形式、結構主義的關係形式等；一為精神的、心理學意義上的形式，如

柏拉圖的理式、康德的先驗形式、榮格與弗萊（N. Frye）的原型等。
朗格對形式的研究十分專注，而且言之不厭其詳，因此，她所提及的
形式就呈現各種不同的面相，舉其要者即有：

1 邏輯形式

　　任何一種藝術形式都必須對其各種元素進行適當的組織與安排，
而不是任意的、毫無規則的現象羅列，也就是必須重視其內部的規
律。在數理邏輯方面有精深造詣的朗格對藝術的邏輯形式自然格外看
重，[4] 她說：

> 符號與其象徵事物之間必須具有某種共同的邏輯形式。（Langer,
> 1953, p.27；劉大基等譯，1991，頁37）
> 藝術是一種邏輯表現而非心理表現。（Ibid., p.82；仝上，頁97）
> 這種抽象的形式是指某種結構、關係或是通過互相依存的因素
> 形成的整體。更準確地說，它是指形成整體的某種排列方式。
> 這種抽象的形式，有時又被稱為「邏輯形式」。（滕守堯等譯，
> 1983，頁14）
> 邏輯形式本身並不是另外一類事物，而是一種抽象的概念，或
> 者最好是把它稱作一種能夠抽象出來的概念。（仝上，頁18）
> 虛幻時間與實際時間的第二個根本差別，在於它的結構，它的
> 邏輯模式。（Langer, 1953, p.111；劉大基等譯，1991，頁129）

4　數理邏輯又稱符號邏輯，主要內容包含模型論、公理集合論、遞歸論和證明論。蘇
　　珊・朗格導師懷特海曾與羅素合著《數學邏輯》，是數理邏輯大師。朗格一九三〇
　　年出版的處女作《哲學實踐》、一九三七年出版的《符號邏輯導論》都是數理邏輯
　　方面的著作。

邏輯形式是「形成整體的某種排列形式」，是「一種抽象的概念」，可說是藝術符號的本質所在。這種形式往往需要經過曲折的轉換或複雜的抽象活動才能被識別出來，同時，也往往需要通過直覺的抽象的思維方式才能加以把握。她這種說法，深受維特根斯坦《邏輯哲學論》（Tractatus Logic-Philosophicus, 1922）一書的影響，所不同者，維特根斯坦將數理邏輯運用在語言、命題、思想等可以思考、可以講述的事物，朗格則將它運用於不可言說的藝術領域。藝術所以能夠具有邏輯形式，就是因為藝術是一種特殊的表象性符號，當然也具有一般符號的特徵，與其象徵事物之間必須具有某種共同的邏輯形式。更何況，藝術是用來表現情感的，無論靜態的展現秩序，或動態的內在節奏運動與變化，當然也都具有邏輯性。即以音樂而言，舉凡調、調式、調性乃至和聲的選擇等等，都有其聲學的邏輯規律；五度相生律、純律、平均律等的研究，更是音樂之「數」（聲學邏輯）的具體表現。聲學邏輯的組織規律與運動規律影響了聲音的和諧與不和諧、穩定與不穩定的對立統一，是音樂形態及其運動的基本原理，其重要性不言可喻。朗格認為音樂是一種虛幻的時間意象，而虛幻時間與實際時間的根本差別就在於它的邏輯模式，然則音樂之具有獨特的邏輯形式，也就不難理解了。

2 運動形式

漢斯立克主張「音樂的內容就是樂音的運動形式」，這種說法頗獲朗格的激賞，所以在《情感與形式》一書中，她屢次提及音樂的運動形式：

> 音樂的基本運動具有形成整部作品的能力。（Langer, 1953, p.122；劉大基等譯，1991，頁141）

基本質，音樂上旋律與諧音行進的基本運動，它建立了作品最
重要的節奏，並規定了它的範圍。（Ibid., p.122；仝上，頁142）
所有的音樂都創造了一個虛幻的時間序列。在這個序列中，每
一個音樂的聲音形式都在相互的關係中運動著，始終相互關聯
著，又僅僅是相互關聯著，因為除此再也沒有別的東西了。
（Ibid., p. 109；仝上，頁128）
在我們聽到的全部運動過程中──快速或慢速的運動，停止、
起動、進行的旋律，開放或關閉的和聲，發展的和弦，以及流
動的音型──並沒有什麼實際東西在運動。（Ibid., p.107；仝
上，頁126）
音樂的要素是樂音的運動形式。但在這個運動中沒有東西在運
動。聲音實體運動的領域，是一個純粹的綿延。（Ibid., p.109；
仝上，頁127）

朗格和漢斯立克一樣非常重視樂音的運動形式，因為「它建立了作品
最重要的節奏」，也「具有形成整部作品的能力」。但她進一步主張音
樂是一種「虛幻的時間意象」，所謂快、慢、強、弱、升、降等運動
只是一個「純粹的綿延」，則是她能突破漢斯立克的局限，而有獨到
見解之處。尤其大為不同的是：漢斯立克竭力反對音樂具有情感的內
容，音樂的內容即樂音的運動形式，在其他藝術中可能不難區分的內
容與形式、素材與造形、形象與觀念，在音樂中根本是融為一體，無
法分割的。可以說，音樂的內容即音樂的形式，如果一定要以其他藝
術的標準來衡量音樂的話，那只好說音樂是一種「無內容性」的藝術
（張蕙慧，1999，頁196-200）。朗格則主張「藝術是人類情感符號的
創造」、「音樂的要素是樂音的運動形式」、「藝術品的內容就是情感的
非推理式概念，它通過形式──我們看到的外表直接表現出來。」

（Langer, 1953, p.82；劉大基等譯，1991，頁97-98）在她的觀念中，情感是音樂藝術不可缺乏的內容，內容與形式是有所區分的，所以她和漢斯立克的自律論終究是迥不相侔。

3 生命形式

朗格雖然不像漢斯立克那樣，否定音樂情感的存在，主張音樂的內容與音樂的形式沒有區別，但她也不像一般人那樣，認為音樂的情感與形式截然兩極，而是主張兩者密切結合，不可分割。因此，她提出了「生命形式」（living form）的說法：

> 這種近似虛幻的材料與生命的概念之間的邏輯聯繫（前者由此而成為後者的自然符號），也可證明「生命的形式」這一術語的合理性，因為「生命的形式」直接呈現出了用以明晰表達恆久形式的生命的本質——永不停息的變化，或者持續不斷的進程。（Langer, 1953, p.65；劉大基等譯，1991，頁78）
>
> 「活的形式」是所有成功藝術，包括繪畫、建築或陶器等等的必然產物。這種形式以與花邊或螺旋的內在「生長」的同樣方式「活著」，這就是說它表現了生命——情感、生長、運動、情緒和所有賦與生命存在特徵的東西。（Ibid., p.82；全上，頁97）
>
> 音樂的綿延，是一種被稱為「活的」、「經驗的」時間意象，也就是我們感覺為由期待變為「眼前」，又從「眼前」轉變成不可變更的事實的生命片斷。（Ibid., p.109；全上，頁127）
>
> 音樂能夠通過自己動態結構的特長，來表現生命經驗的形式，而這點是極難用語言來傳達的。（Ibid., p.32；全上，頁42）
>
> 音樂像語言一樣，是一種結合形式。其各部分不僅組合在一起

產生一個更大的實體，同時又在某種程度上維持著各自獨立的
存在。每一個組成因素的感覺特徵也受到合成整體的影響。
（Ibid., p.31；仝上，頁41）

生命活動最獨特的原則是節奏性。……生命體的這個節奏特點
也滲入到音樂中，因為音樂本來就是最高級生命的反應，即人
類情感生活的符號性表現。（Ibid., p.126；仝上，頁146）

繪畫中一切運動無不是「生長」──不是所畫之物如樹的生
長，而是線條和空間的「生長」。（Ibid., p.64；仝上，頁76）

將藝術與生命聯繫在一起思考，並非始於朗格，像卡西爾就曾把神話
看作是一種「生命形式」，席勒（F. Schiller）、柏格森、克羅齊、阿恩
海姆（R. Arnheim）、弗洛伊德、榮格等也曾把藝術與生命切取聯
繫。但朗格卻能站在發生學的立場，以生物學、生理學、心理學為利
器，去發現藝術符號的邏輯起點，把人的生命形式與藝術形式聯繫起
來，進行了詳細而深入的考察和研究。生命形式說成為其藝術符號學
中極其重要的概念，無論是在論證藝術表現情感的可能性的問題上，
藝術創造與欣賞問題上，還是在論述藝術直覺與藝術本質問題上，她
都從來沒有離開過這個概念。從某種意義上說，把握了生命形式這一
概念，也就抓住了朗格理論的出發點。所謂生命形式，又稱活的形
式，簡言之，就是有機生命體活動的一些共同的基本特徵。作為一個
有機體最基本的生命活動包括同化活動與新陳代謝；作為萬物之靈的
人類，則還具有表現在情感、情緒和其他感覺能力方面的生命活動。
在《藝術問題》中，朗格言簡意賅地指出生命形式的基本特徵有四：
1. 它必須是一種動力形式，2. 它的結構必須是一種有機的結構，3. 整
個結構都是由有節奏的活動結合在一起的，4. 生長活動和消亡活動辯
證發展的規律（滕守堯等譯，1983，頁49）。這些生命形式的全部特

徵，在藝術形式中也都可以全部找到，早在《情感與形式》中，朗格
即不厭其繁地臚舉了許多音樂乃至其他藝術的例證，來證明音樂及其
他藝術也具有這些生命形式的特徵。易言之，生命是情感的泉源，藝
術既然是人類情感符號的創造，藝術符號自然就是生命的投射和外化
活動的奇妙結果。藝術形式與生命形式所以能有如此密切的關係，乃
是由於兩者具有相類似的邏輯結構，也就是格式塔心理學派所講的
「異質同構」（Isomorphic）。[5]所謂同構並不是相等，所謂投射並不是
複製，因為我們在音樂中無論如何是聽不到呼吸與心跳的，但美妙的
音樂的確是一個嚴密而靈活的組織，充滿豐沛的動態感和節奏性，音
樂中的呈現、展開、重複、加強等，也強烈地反應出生命的生長性的
特徵。如果缺乏這樣的生命活力，那麼，它就不可能是一部成功的藝
術作品了。

4 有意味的形式

英國著名藝術理論家貝爾（C. Beel）的《藝術》一書是形式主義
的代表作，他所提倡的「藝術是有意味的形式」之說，影響十分深
遠，他從視覺藝術角度對音樂領域中漢斯立克的自律論提供了有力的
印證和支持。朗格在《哲學新解》中有一章的題目是〈論音樂的意
味〉，而在《情感與形式》中也幾度討論到「有意味的形式」，她說：

> 「有意味的形式」（其確有意味）是各類藝術的本質，也是我
> 們所以把某些東西稱為「藝術品」的原因所在。（Langer, 1953,
> p.24；劉大基等譯，1991，頁33）

5「異質同構」是說人的心理過程與外在世界的物理過程固然實質不同，但在結構形式
上是相同的，若兩者的「力」都具有相同的方向與強度時，則可以發生感應。

音樂是「有意味的形式」，它的意味就是符號的意味，是高度
結合的感覺對象的意味。音樂能夠通過自己動態結構的特長，
來表現生命經驗的形式，而這點是極難用語言來傳達的。情
感、生命、運動和情緒，組成了音樂的意義。（Ibid., p.32；全
上，頁42）

有意味的形式，即一種情感的描繪性表現，它反映著，難於言
表從而無法確認的感覺形式。（Ibid., p.39；全上，頁50）

貝爾所謂的「意味」相當於漢斯立克所說的音樂中純音樂性的「精神
內涵」，朗格嫌它「纏夾不清」，而建議將「意味」改為「生命的意
義」（Ibid., p.50、32；劉大基等譯，1991，頁61、42），她說：「意味
是某種內在於作品之中並能夠讓我們知覺到的東西。」（滕守堯等
譯，1983，頁129）又說：「有意味的形式，即一種情感的描繪性表
現。」可見她所說的「意味」主要是指情感的表現，也就是音樂的內
容而言。當音樂的形式能夠表現人類普遍的情感時，這種形式就充滿
美感，能讓人回味無窮。這種說法與自律論的貝爾是大為不同的。而
且她又將「有意味的形式」與「生命經驗的形式」、「生命的意義」等
緊緊聯繫在一起，可見它與「生命形式」不過是一體兩面而已。

除了上述的四種形式之外，在《藝術問題》之後，朗格又經常提
到「表現性形式」（expressive form）一詞，她說：

在我的《情感與形式》一書中，我曾稱這種「表現性的形式」
為「藝術符號」。這種稱呼曾引起批評家們的一陣大嘩。其中
一個主要原因就是把藝術符號混同於藝術中所使用的符號。
（滕守堯等譯，1983，頁121）

我這一個稱號比「藝術符號」這個稱號好得多，這也是我自此

以後就一直採用「表現性形式」這個字眼的原因所在。（仝
上，頁122）

如果說「生命形式」是對藝術符號表現特徵的揭示，那麼「表現性形
式」則是對藝術符號本質的認定。所謂「表現性形式」與貝爾的「有
意味的形式」在實質上也是基本一致的，其理論來源可以追溯到義大
利美學家克羅齊的表現說。由於這個名詞在《情感與形式》一書中尚
未出現，所以在此就不擬詳論了。

（三）情感與形式的結合

朗格一方面極端重視音樂的形式，不憚辭費地稱它為「運動形
式」、「生命形式」、「邏輯形式」、「有意味形式」，另一方面又非常強
調音樂的情感，認為它是藝術符號的內容，而藝術則是提煉和加深情
感體驗的最有力工具。但是音樂的形式是物理現象，音樂的情感是心
理現象，兩者性質迥然不同，正如朗格所說：「情感如何能『內含』
於無生命的客觀對象中，則仍然是對分析性思考的一種挑戰。巴恩施
解釋這一問題的嘗試並沒有完全成功。」（Langer, 1953, p.20；劉大基
等譯，1991，頁29），那麼，如何才能使二者密切結合，運用符號的
方式將人類情感轉化為可訴諸人的聽覺感官的形式，而供人進行審美
的觀照呢？朗格說：

> 我們叫做「音樂」的音調結構，與人類的情感形式——增強與
> 減弱，流動與休止，衝突與解決，以及加速、抑制、極度興
> 奮、平緩和微妙的激發，夢的消失等等形式——在邏輯上有著
> 驚人的一致。這種一致恐怕不是單純的喜悅與悲哀，而是與二
> 者或其中一者在深刻程度上，在生命感受到的一切事物的強

度、簡潔和永恆流動中的一致。這是一種感覺的樣式或邏輯形式。音樂的樣式正是用純粹的、精確的聲音和寂靜組成的相同形式。音樂是情感生活的音調摹寫。（Langer, 1953, p.27；劉大基等譯，1991，頁36）

很明顯地，朗格是資取格式塔心理學派的「完形」與「異質同構」理論來回答這個難以回答的問題。格式塔心理學派在二十世紀三十年代崛起於德國，所謂格式塔是 Gestalt 的音譯，其意譯則為「完形」。顧名思義，此派學者對整體性結構十分強調，正如數學中有「群的概念」，系統論中有生物學的「有機論」、現代物理學中有「力」和「場」的理論一般。他們認為任何一種「形」，雖然都是由各種要素或成分組成，但它決不等於構成它的所有成分之和。一個圓不是相互鄰近的無數個點的集合，正如一個蛋糕的印象不是金黃色、甜、香、軟、酥等諸感覺要素的相加一樣。藝術作品也是如此，一個曲調不是某些樂音的聯續相加，而且不管用胡琴演奏或用鋼琴演奏，用男高音唱或用女高音唱，仍然是這個曲調。職是之故，藝術的審美也是渾然一體，決不是先有各部分感覺，然後把這些感覺加在一起，湊成一個印象。朗格將格式塔這種整體結構的理念，運用到音樂藝術上，認為音樂的內容與形式密切結合，不可分割，也就不足為奇了。為此她曾說：「尼采把所有的藝術都排列在以純情感和純形式為兩極的序列中，他的藝術分類很有些像狄俄尼索斯（酒神）和阿波羅（太陽神）按某種天賦優勢劃分範圍的作法。這樣處理藝術理論上的根本對立，實際上兼收並蓄了相關對立的全部範疇：情感──理性；自由──束縛；個體──傳統；直覺──推理等等。」（Langer, 1953, p.17；劉大基等譯，1991，頁25）至此，我們才恍然大悟，朗格將自己的著作命名為《情感與形式》，文德培將他的《朗格情感與形式導引》命名為

《酒神與日神的符號》，原來都是其來有自的。

「異質同構」又叫「同形論」，是格式塔心理學派的重要主張之一。[6]這種理論用來說明藝術活動中主客體的情感關係問題、藝術創作的情感表現問題、藝術欣賞的感染與共鳴問題等，最為適宜。所以朗格就據此來探討音樂的情感與形式密不可分的關係。她認為音樂的音調結構和人類的情感雖然本質完全不同，但在邏輯上卻有著驚人的一致。也就是說它們都是在時間中展示和發展，都是在速度、力度、色調上具有豐富的變化。依靠這一重要的類似點，就可以將兩者密切聯繫在一起，引起強烈的共鳴。朗格曾說：「符號形式和某種生命經驗形式的和諧一致，只能靠格式塔的力量去直接覺察。」（Ibid., p.59；劉大基等譯，1991，頁71）朗格既然汲取了格式塔的理論，自然不是第一個運用「異質同構」來說明音樂的情感與形式的人，但特別值得注意的是，她站在「邏輯類似」（logical analogy）的觀點來看待這個問題。這顯示，她深受維特根斯坦的影響，而邏輯理念正是她的藝術符號學的重要內涵之一。

（四）評論

單從朗格為藝術所下的定義：「藝術是人類情感的符號形式的創造。」以及她為自己的著作取名為《情感與形式》，就可以了解她在有關藝術情感的論爭中，並不認可漢斯立克等自律論者對音樂情感採取斷然排斥的態度。但她也不像浪漫主義派或自我表現論等他律論者那樣，過分重視個人情感的宣洩。她認為音樂所要表達的是經過藝術抽象後所得到的人類的情感概念。這一方面，表現了她重視藝術抽象的一貫理念，另一方面也顯示了她企圖在自律與他律、情感與理智之

6　參見註5。

間獲致平衡所作的努力。在情感論方面，朗格對人類的情感概念、情感本質、藝術中情感與抽象、情感與理智並不截然對立等問題都有深入的闡述，她為傳統的情感論注入了新血，使其具有更豐富的內涵。情感論所以能成為她的藝術理論基點，甚至成為她的藝術理論的核心，獲得了很高的評價，並且對理論界和藝術創作界產生了很大的影響，是有其道理的。但從另一個角度來看，她的情感論也存在著若干缺陷，首先，朗格探討藝術情感主要是從哲學以及生理學、生物學的立場出發，難免忽略了情感的社會性，模糊了人與動物的區別，遑論藝術心理學、實驗心理學在藝術情感研究方面所獲致的豐碩成果，多不能成為充實朗格情感理論的材料，此則不能不歸咎於她對傳統研究方法的偏見。其次，她一方面承認音樂做為藝術的一個種類，是情感的符號，但又堅持音樂的意義就在其自身，強調音樂並不傳達某種超出其自身之外的東西，甚至不能與其自身之外的其他事物發生聯繫。[7] 殊不知符號最大的特色，就在於代表其他的事物，她這種說法不僅陷入了理論上的自我矛盾，而且使得她與漢斯立克的音樂自律論無法劃清界線。最後，朗格強調藝術表現的是全體人類的情感概念，而不是作者自我情感的流露與欣賞者個人情感的刺激。固然，她並未抹煞個人情感在藝術活動中的重要性，但顯然也未能對藝術情感的獨特性和具體性給予應有的重視，當然更談不上真正解決藝術情感的「共性」與「個性」的關係。

　　和情感論相比，朗格無疑是更為重視形式，這是從卡西爾、貝爾、弗萊、朗格到阿恩海姆的共同特徵，也是西方當代美學中的一個基本傾向。在朗格的藝術定義中，符號形式問題既是她理解藝術本質的出

7　朗格說：「藝術符號不能與存在於它本身之外的其它事物發生聯繫。」（滕守堯等譯，1983，頁127）又說：「它並不把欣賞者帶往超出了它自身之外的意義中去。」（仝上，頁128）

發點，也是她的定義的最後歸屬。為了發揮她的藝術符號學，她從各個角度來探討形式，稱之為邏輯形式、運動形式、生命形式、有意味的形式，無論是在物質方面或精神方面，她對形式都已闡發綦詳。邏輯形式涉及樂律與音樂結構，運動形式是音樂音響在時間中發展成長的獨特現象，這些都是漢斯立克等自律論者所特別強調的。有意味的形式原本是貝爾為了支持和印證自律論所提出的，但到了朗格手中，卻把它轉化為「情感的描繪性表現」。至於生命形式，不僅從生物學和生理學的角度對藝術形式作了發生學的研究，更對音樂的情感做了追根溯源的探索。至此，朗格將音樂的內容與形式加以密切結合，但也使二者的界線趨於模糊了。由此可見，形式主義美學理論對於朗格的影響真是既深且鉅。過分強調形式的結果，往往會將藝術當作一種傳達手段，而忽略了藝術的認識作用、教育作用、審美作用，朗格的藝術符號學也難逃此一指責。朗格著墨最深的生命形式說還有一些缺憾。首先，她所謂生命形式的特徵，並非只是有機體所獨具。如運動性、節奏性，在自然界中（如地球的運動，日夜的更替）也廣泛地存在著，它們也會作用於人們的精神意識活動。其次，並非所有的藝術都反映出生命形式的特徵。人類藝術不斷地發展變化，有些生命形式的特徵在藝術中已發生了質的變化。第三，她把社會運動的高級形式簡單歸結於生命運動的次一級形式，未能說明人的生命形式相對於動物生命形式的特殊性。生命形式概念被置放在全部理論的基礎部位，其本身卻如此地模糊不清，把握不定，這不能不說是一種失誤。

　　音樂的非視覺性和非語義性造成它與外部世界在形式上迥然有別；它的物理現象也使得它與心理現象的情感之間之關係變得非常間接、隱蔽而疏遠。因此，音樂成為自律論最佳的範例，要去探討音樂中的情感，尤其是將音樂的情感與形式切取聯繫，實非易事。但是朗格的藝術定義以及生命形式說都展現了這樣的企圖，她從格式塔心理

學派那裡借用的完形理論與異形同構說，更是將音樂的情感與形式融合成為一體，在了解音樂思維特色的基礎上，正確看待音樂情感意義的表達方式。她的努力，使得藝術的有機性、整體性受到世人的重視，而免於被分析得支離破碎的厄運。在這方面，朗格的觀點與中國的古典美學頗有契合之處。在尼采那裡，未能得到真正統一的酒神（情感）與日神（形式），朗格儘量使其合而為一，這是朗格藝術符號論最富有啟發性，最有借鑑價值之所在。當然，主觀、隨意、動態的情感與客觀、規範、靜態的形式要真正的統一，始終是美學史上一大難題。所以朗格力求統一的本身，恰恰又蘊含了新的不統一，使情感與形式又產生了「詩」與「數學」新的矛盾，[8]這就是朗格《情感與形式》中的二律背反，也是這部名著的主要缺陷。這些缺陷，主要散布在：1. 個體、特殊與整體、普遍，2. 價值觀與功能圈，3. 兩極張力與系統合力，4. 頓悟與抽象等方面，致使其學說雖頗有深刻、獨到之處，卻也時有矯枉過正、牽強附會、互相矛盾、空泛簡單等毛病，這是不必為賢者諱的。

五　結論

　　二十世紀的美學，百家爭鳴，流派繁多，[9]朗格竟然能承接卡西爾的衣缽，發展出兼顧人本主義與科學主義的符號美學，在戰後十年至七十年代之間異軍突起，大放光芒，對當時的邏輯學、語義學、心理學、宗教和禮儀、視覺藝術、文學、音樂、教育和倫理學都產生了

8　「詩」和「數學」也是一種符號象徵。「詩」象徵著酒神、情感、生命的形式；「數學」象徵著日神、形式、本體的結構。（文德培，1993，頁321）

9　朱狄《當代西方美學》一書介紹之重要美學流派，從完形心理學美學、心理分析美學到符號論美學，即有十二種之多。

重要影響，像雷默（Bennett Reimer）的名著《音樂教育的哲學》就一再徵引朗格的說法，並且推崇其在音樂教育上的價值，[10]她本人也被推崇為西方近代五大美學家之一。平心而論，這樣崇高的評價，並非出於僥倖，而是其本身長期努力的結果，單從音樂本體論的角度來看，我們就可發現它的確具有不少值得表彰的優點：

（一）朗格是一位學識非常淵博的學者，無論對人文科學或自然科學皆有廣泛的涉獵。在她的著作裡，我們可以發現她那種旁徵博引、左右逢源的氣勢，像她的藝術定義，就吸納了懷特海、卡西爾、格柏森、克羅齊、榮格、貝爾、佛萊、巴恩施、阿恩海姆等人的美學思想的精粹；她的藝術符號學更是融合了卡西爾的人類文化符號論、懷特海的邏輯符號論以及許多學者的思想結晶。浩瀚的書海提供她寫作的泉源，也為她的立論奠下了最堅實的基礎。

（二）各家學說固然森羅萬象，美不勝收，但彼此衝突矛盾，令人無所適從者亦所在多有。而朗格總是取精用宏，力求折衷至當。例如自律美學與他律美學本來是爭論不休，勢同水火的，但她卻將音樂中作為聲音結構實體的形式同人類的內在情感經驗融合起來。此外，傳統美學中感性與理性、主觀與客觀、特殊與普遍、個體與整體、個性與共性、具體與抽象、內容與形式……等二極分離的論題，她也都儘量加以整合。所以她的學說總是圓融闊通，片面性較少，較易為人接受。

（三）彌綸群言固然不容易，要適當地批判舊說、獨創新解，更需要有過人的勇氣與眼光。像在分析美學盛行的時代，朗格堅持為藝

10 雷默《音樂教育的哲學》第七章開頭附註說：「蘇珊朗格認為音樂藝術是理解所有藝術的試金石，這使得她的著作對音樂教育特別切合。她的著作對本書有影響，乃至在哲學和實踐的層次上對音樂教育有廣泛的影響，這是一個重要原因。」（Reimer, 1989, p.119）

術下了一個內容十分豐富的定義，並且發展出一套嶄新的藝術符號學；在科學主義盛極一時之際，她堅持從哲學的高度探討藝術的本質，也為音樂及各種藝術確立了各種基本幻象。此外，她在批判桑塔耶那、克羅齊的自我表現論之餘，也能提出見解獨到的理論。在學術上，她不僅能破，而且能立；不僅能批判，而且能超越。

（四）任何一套足以名家並蔚為流派的學說，除了要有精湛的理論外，也必須有精密的理論體系。朗格的理論經過不斷建構、補充、修正，終於建立了體大思精的藝術符號學。如在音樂本體論方面，她從音樂是虛幻的時間意象來探討音樂的本質，從情感與形式的並重來解決音樂的內容與形式兩極對立的難題，使得音樂藝術得到堅實的哲學基礎，也使得音樂教育能在情感與形式兩方面平衡發展。雖然她不以音樂名家，但她能將藝術哲學的原理運用到音樂藝術，功力十分深厚，她的理論，對於音樂的實踐與研究確實頗能發人深省。

當然，任何一位思想家，其理論系統都不可能十全十美，朗格自然也不例外，她的缺陷主要是：

（一）朗格勇於批判舊說，有時難免矯枉過正。例如反對運用物理學、生理學、心理學來研究音樂，即有使音樂美學孤立於音樂哲學峰頂的危險；她強烈批評自我表現主義，卻使自己陷於形式主義的泥淖而不能自拔。

（二）朗格著述宏富，論點廣泛，雖然有深廣的邏輯素養，也難免有思慮不周，自相矛盾之處。如音樂的本質十分複雜，她想以「虛幻的時間意象」統御一切，就未免令人有牽強附會之感。又如她過分重視音樂的形式，不僅本身有許多疏漏，而且也使內容與形式界線趨於模糊；她強調音樂在表現人類的情感概念，不但犧牲了藝術個性化的特徵，也忽略了藝術與社會、政治、歷史、經濟之間的密切關係。至於她在努力調和多兩極對立的過程中，常常發生二律背反或產生新

的不統一，更足以顯現中庸之道的實踐並不是那麼容易的事。

（三）在《情感與形式》中術語極多，有些術語的使用朗格並不統一，如情感或用feeling，或用emotion；概念或用concept，或用conception，有些術語如幻象、意象、表象、虛象、虛幻的形式，外延和內涵規定得不夠嚴謹，都容易讓人產生誤解。雖然在導言裡她就聲明要詳細說明下列諸詞的含義：表現、創造、符號、意義、直覺、生命力和有機形式（Langer, 1953, p. viii-ix；劉大基等譯，1991，頁3），但並未完全成功。加上她是一個精通數理邏輯的哲學家，喜歡暢談抽象的、形而上的道理，也喜歡展現自己淵博的學問與新創的觀念，所以她的著作顯得晦澀而艱深，尤其對東方人而言，更是難以解讀。

最後，值得一提的是，博學的朗格對東方的文學藝術也頗有涉獵，像她在《情感與形式》第十三章〈詩歌〉中，就引用了唐代詩人韋應物的〈賦得暮雨送李曹〉（Langer, 1953, p.215；劉大基等譯，1991，頁245）；在《藝術問題》裡，她也引證了五代畫家荊浩的美學思想（滕守堯等譯，1983，頁95）。她有許多理論如生命形式說類似中國古典美學的整體性、有機性、生動性，充分顯現朗格的博涉多通，同時也讓我們發現，用中國的古典美學來會通西方的現代美學，可能還有很寬廣的發展空間。

——本文原刊於《新竹師院學報》第20期，2005年，頁171-200

參考文獻

（一）中文部分

于潤洋（1999）　蘇珊朗格藝術符號理論中的音樂哲學問題　載於于
　　　潤洋　**現代西方音樂哲學導論**　2000年　長沙市　湖南教育
　　　出版社　頁264-294

于潤洋（2000）　**現代西方音樂哲學導論**　長沙市　湖南教育出版社

王次炤（1994）　**音樂美學**　北京市　高等教育出版社

文德培（1993）　**酒神與日神的符號──朗格情感與形式導引**　南京
　　　市　江蘇教育出版社

方銘健（1997）　**藝術、音樂情感與意義**　臺北市　全音樂譜出版社

方銘健譯　Lippman. E.著（2000）　**西洋音樂美學史**　臺北市　國立
　　　編譯館

甘陽譯　Cassirer, E.著（1990）　**人論──人類文化哲學導引**　臺北
　　　市　桂冠圖書公司（原書出版年：1962）

朱　狄（1988）　**當代西方美學**　臺北縣　谷風出版社

朱光潛（1983）　**西方美學史**　臺北市　漢京文化事業有限公司

朱孟實譯　Hegel, G. W. F.著（1983）　**美學**　臺北市　里仁書局
　　　（原書出版年：1840-1843年）

佚　名（1988）　**西方美學名著引論**　臺北市　木鐸出版社

何美諭（2001）　**嵇康之藝術生命探析**　臺中市　中興大學中文研究
　　　所碩士論文　未出版

吳　風（2000）　**藝術符號美學**　北京市　北京廣播學院出版社

修海林、羅小平（1999）　**音樂美學通論**　上海市　上海音樂出版社

馬國柱（1992）　藝術符號與情感──評卡西爾和朗格的符號美學
　　　遼寧大學學報（哲社版）　第3期　頁39-51

崔光宙（1993）　音樂學新論──以人為中心的音樂學　臺北市　五
　　　　南圖書出版公司

張蕙慧（1997）　從音樂的本質論音樂教育　**國教世紀**　第174期
　　　　頁4-7

張蕙慧（1999）　**嵇康音樂美學思想探究**　臺北市　文津出版社

張蕙慧（2004）　從情感與形式探過蘇珊朗格的音樂審美論　新竹師
　　　　院學院　第18期　頁387-412

郭長揚（1991）　音樂美的尋求──應用音樂美學　臺北市　樂韻出
　　　　版社

陳慧珊譯　Hanslick, E.著（1997）　論音樂美──音樂美學的修改芻
　　　　議　臺北市　世界文物出版社（原書出版年：1854年）

黃于真（2000）　從詮釋學角度論漢斯利克論音樂美的情感與形式
　　　　臺北市　臺灣大學音樂學研究所碩士論文　未出版

黃耀俊（2002）　**蘇珊朗格符號美學研究**──以臺灣建築中之總統府
　　　　為例　臺北市　中國文化大學碩士論文　未出版

楊忠斌（1994）　論符號在朗格美學中的意涵──藝術符號的語意學
　　　　與邏輯基礎　桃園縣　中央大學哲學研究所碩士論文　未
　　　　出版

楊忠斌（2000）　朗格情感教育的美育觀之探討　載於崔光宙、林逢
　　　　祺（主編）　**教育美學**　臺北市　五南圖書出版公司　頁
　　　　155-177

榮佳國著（1993）　有意味的形式與藝術符號──貝爾與朗格的美學
　　　　思想述評　**遼寧大學學報（哲社版）**　第3期　頁64-69

劉大基、傅志強、周發祥譯　Langer, S.K.著（1991）　情感與形式
　　　　臺北市　商鼎文化出版社（原書出版年：1953年）

劉昌元（1986）　西方美學導論　臺北市　聯經出版事業公司

滕守堯、朱疆源譯　Langer, S.K.著（1983）　藝術問題　北京市　中
　　國社會科學出版社（原書出版年：1957年）

滕守堯（1998）　審美心理描述　成都市　四川人民出版社

（二）英文部分

Adorno, Th. W. (1973). *Philosophy of modern music.* New York: Seabury
　　Press.

Beardsley, M. C. (1958). *Aesthetics*. New York: Harcourt, Brace,
　　Javanovich.

Cassirer, E. (1962). *An essay on man*. (2nd Printing). New Haven, CT:
　　Yale University Press.

Gardner, H. (1982). *Art, mind, & brain*. New York: Basic Books. Chapters
　　4-6.

Cooke, D. (1959). *The language of music*. London: Oxford University
　　Press.

Dahlhaus, C. (1982). *Esthetics of music*. Cambridge, NY: Cambridge
　　University Press.

Fubini E. (1990). *The history of music aesthetics*. London: Macmillan
　　Press.

Goodman, N. (1976).*Languages of art: An approach to a theory of
　　symbols* (2nd ed.) Indianapolis: Hackett.

Johnson, J. R. (1993). The unknown Langer: Philosophy from the new key
　　to the trilogy of mind. *Journal of Aesthetic Education, 27*(1),
　　63-73.

Katz, R., & Dahlhaus, C. (1986).*Contemplating music: Source readings
　　in the aesthetics of music*. New york: Pendragon Press. V.1.
　　Substance.

Kivy P. (1984).*Sound and semblance: Reflections of musical representation.* Princeton NJ.: Princeton University Press.

Langer, S. (1953). *Feeling and form: A theory of art developed from philosophy in a new key.* New York: Charles Scribner's Sons Press.

Langer, S. (1957). *Philosophy in a new key: A study in the symbolism of reason, rite and art*(3rd ed.). Cambridge, Mass.: Harvard University Press.

Langer, S. (1957). *Problems of art: Ten philosophical lectures.* New York: Charles Scribner's Sons.

Langer, S. (1962). *Philosophical sketches.* Baltimore: Johns Hopkins University Press.

Langer, S. (1967-1982). *Mind: An essay on human feeling,* 3 vols. Baltimore: Johns Hopkins University Press.

Lippman, E. A. (1992). *A history of western musical aesthetics.* Lincoln & London: University of Nebraska Press.

Meyer, L. B. (1956). *Emotion and meaning in music.* Chicago: University of Chicago Press.

Morawski, S. (1984). Art as semblance. *Journal of Philosophy*, 81, 654-663.

Rahn, J. (1994). *Perspectives on musical aesthetics.* (1st ed.). New York: W. W. Norton.

Reichling, M. J. (1993). Susanne Langer's theory of symbolism: An analysis and extension. *Philosophy of Music Education Review, 1*(1), 3-17.

Reichling, M. J. (1995). Susanne Langer's concept of secondary illusion in music and art. *Journal of Aesthetic Education, 29*(4), 39-51.

Reimer, B. A. (1989). *A philosophy of music education*. (2nd ed.). Englewood Cliffs, NJ.: Prentice Hall.

Rowell, L. (1983). *Thinking about music: An introduction to the philosophy of music*. Amherst: University of Massachusetts Press.

Sloboda, J. A. (1988).*The musical mind: The cognitive psychology of music*. Oxford: Clarendon Press.

Swanwick, K. (1988).*Music, mind, and education.* London: Routledge.

Wittgenstein, L. (1953). *Philosophical investigation*. Oxford: Blackwell.

Zuckerkandl, V. (1956-73).*Sound and symbol.* New York: Pantheon Books.

從情感與形式探討蘇珊‧朗格的音樂審美論

一　緒論

　　蘇珊‧朗格（Susanne K. Langer, 1895-1985）是有史以來最著名的女性美學家，她以深厚的哲學與邏輯學為基礎所構建的藝術符號學，在二十世紀曾經異軍突起，大放光芒，被認為是繼摹仿論、表現論之後的西方美學史上第三個里程碑，對當時的邏輯學、語義學、心理學、宗教和禮儀、視覺藝術、文學、音樂和倫理學都產生重要影響。她的美學思想在《哲學新解》（Philosophy in a New Key, 1942）首先提出，在《情感與形式》（Feeling and Form, 1953）中全面展開，在《心靈：論人類情感》（Mind: An Essay on Human Feeling, 1967, 1972, 1982）中作了探本溯源的論證。其中《情感與形式》一書，不僅具體而深入地闡發她的藝術符號學，也全方位地將它應用到藝術的各個領域，聲名最著，流行最為廣泛，連國內都早就有譯本行世，堪稱為其代表作。可惜在我較為熟悉的音樂美學領域，海峽兩岸除了于潤洋的〈蘇珊朗格藝術符號理論中的音樂哲學問題〉（于潤洋，2000，頁264-294）一文外，迄未見較有分量的著作發表，因此，不揣淺陋，先後撰寫了本文及〈從情感與形式探討蘇珊朗格的音樂本體論〉。由於要了解她的音樂審美理論，必先了解她的藝術符號學及音樂本體論，因此，底下且先鳥瞰她的基本理論。

　　蘇珊・朗格的美學就是藝術符號學。在《情感與形式》中，朗格曾為藝術下了一個簡要而有名的定義：「藝術，是人類情感的符號形式的創造。」（Langer, 1953, p.40；劉大基等譯，1991. p.51）所謂符號（Symbol），就是將具體的事物予以抽象化，使其成為一種足以代表該事物的標誌。符號的種類極多，主要可分為推論性（discursive）符號（包含語言、歷史、科學和數學的計算公式等）與表象性（presentational）符號（包含儀式、巫術、神話、宗教和藝術等）兩大系統。藝術符號是表象性符號的一種，它除了具有一般符號的抽象性外，還有他性（otherness）與可塑性。[1]這幾個特徵是互為關聯，難以截然畫分的，因為藝術本來就具有渾然一體的整體性。

　　符號的研究由來已久，自古希臘時期的柏拉圖（Plato）、亞里斯多德（Aristotle）以降，不少哲學家都曾論及符號，但直至二十世紀，符號學始蔚然成為大國。朗格擷取了懷特海（A. E. Whitehead）、羅素（B. A. W. Russell）的邏輯符號論和卡西爾（C. Cassirer）的人類文化學，又融合了弗洛伊德（S. Freud）、榮格（C. G. Jung）的心理符號論和語義學符號論，鑄成她的新符號論。再以新符號論為基點，發展出她的美學思想體系。這個體系包含四個要點：一為藝術本質論，在探討藝術是什麼；二為藝術幻象論，在探討藝術的創造；三為生命形式論，在探討藝術的形式；四為藝術直覺論，在探討藝術的欣賞。在藝術的領域中，首先大力提倡符號學的是卡西爾，但真正創立符號美學並深入分析藝術的意義及其表現方式的是朗格。由於兩人在學術上具有血脈相連的關係，於是人們就用「卡西爾──朗格的符號論」

1　所謂「他性」，又稱「奇異性」、「透明性」，就是「一種離開現實的性質，這是包羅作品因素，如事物、動作、陳述、旋律等的幻象所造成的效果。」（Langer,1953, p.45；劉大基等譯，1991，頁55）也就是作品脫離現實，超然獨立，而呈現一種晶瑩剔透、自我豐足的狀態。

來代表藝術符號美學的理論。

對藝術進行分門別類的研究與比較是美學史上的一個傳統，朗格在《情感與形式》中使用了大部分的篇幅來論述各類藝術的內涵與特色，她以基本幻象（primary illusion）作為分類的原則，並且說：「生命的、經驗的時間表象，就是音樂的基本幻象」（Langer, 1953, p.109；劉大基等譯，1991，頁128）。所謂幻象（illusion 或 apparition），相當於中國古典美學的「意象」，是藝術符號三維結構的中介層，它與外層的虛象、深層的抽象共同融合成為有機整體的藝術符號。音樂是在時間中展現和消失的樂音運動，而所謂時間，並不是物理的、時鐘的時間，而是出自人的內心體驗的「主觀時間（subjective time）」、「心理時間（time of Soul）」，虛幻的（virtual）時間意象（image）就是音樂的基本幻象，也就是音樂藝術的本質。

朗格既然在藝術的定義中提到「人類情感的符號形式的創造（the creation of formsymbolic of human feeling）」，又以「《情感與形式》」為其著作命名，自然特別重視《情感與形式》及其彼此間的關係。可以說，藝術以情感為表現的內容，情感以藝術符號為表現的形式，這就是朗格的藝術符號美學的基本內容。朗格認為情感的表現是音樂藝術的首要任務，它和生命、運動及情緒共同組成了音樂的意義。但音樂所表現的並不是個人主觀的感情，而是屬於人類全體的廣義的情感，可稱之為人類的感情概念。至於形式，朗格的研究更是專注，而且言之不厭其詳，她所提及的形式有邏輯形式、運動形式、生命形式（living forms）、有意味的形式（significant forms）、表現性形式（expressive forms）等不同面向。可見她對《情感與形式》兩者同等重視，但音樂的情感是心理現象，音樂的形式是物理現象，兩者性質迥然不同，如何能彼此相容，甚至密切結合呢？朗格採取了格式塔（Gestalt）心理學派「異質同構」的理論來解決這個難題。她認為音

樂的音調結構和人類的情感雖然本質完全不同,但在邏輯上卻有著驚人的一致。也就是說它們都是在時間中展示和發展,都是在速度、力度、色調上具有豐富的變化。依靠這一重要的類似點,就可以將兩者密切聯繫在一起,引起強烈的共鳴。

本論文所要論述的,則是以「《情感與形式》」一書為主要範圍,以朗格的藝術符號學及音樂本體論為基礎,去探討她的音樂審美理論。在音樂創作方面,她特別重視音樂動機以掌握音樂的基本質,強調同化作用以保持音樂的純化。在音樂表演方面,她主張表演是二度創作,表演者要內聽與外聽完美結合,並且充分發揮想像力,適當控制情感,才會有理想的表現。在音樂欣賞方面,她認為最重要的是要訓練音樂的耳朵,因此要專心聆賞音樂,並且多聽絕對音樂,少聽標題音樂,同時要重視直覺的作用。雖然她只把握重點而不詳論細節,但她的理論往往見解獨到,提供我們相當多的啟示,當然,她的一些局限,在本論文中也有所批評。

總之,朗格是一個優異的美學家,雖不以音樂名家,卻能將藝術哲學原理運用到音樂藝術,功力十分深厚。如果我們能以她的音樂本體論為基礎來探討她的音樂審美論,或者回過頭來,以她的音樂審美論來檢驗她的音樂本體論,那麼,我們對於音樂美學相信可以了解得更為深刻,而對於音樂審美的實踐,必然也能夠體會得更周延了。

二　音樂的創作

(一)音樂創作的歷程

在繪畫、音樂、舞蹈、詩歌、戲劇、電影各種藝術之中,朗格造詣最深的是音樂與繪畫,尤其音樂,更是她的藝術符號理論的出發

點。因此，儘管她不是一位作曲家，但透過廣博的閱讀與深刻的思考，對音樂的創作也能講得頭頭是道：

> 音樂也被稱為「時間藝術」（the art of time），……我把藝術區分為造型藝術（the plastic arts）和發生藝術（the occurrent arts），而一概避免使用「時間藝術」的提法。音樂是一種發生藝術。一部音樂作品的發展是從它整個活動的最初想像開始，到它完全有形的呈現，即它的發生為止。（Langer, 1953, pp.120-121；劉大基等譯，1991，頁140）
>
> 第一個階段是概念形成過程。……人們把最初的概念稱為作品的指令形式（commending form）。……當總體概念在作曲家頭腦中形成時，它便暗示了作曲家自己的創作方法，並在創作的過程中使作品得以具體化。所以這個指令形式，這個最重要的運動，或不論稱作什麼的東西，都不是宣克爾（H. Schenker）命名為原始線（Urlinie）的東西。（Ibid., pp.121-123；仝上，頁140-143）
>
> 基本質（Matrix），音樂上旋律與和聲行進的基本運動，它建立了作品最重要的節奏，並規定了它的範圍。基質產生於作曲家的思想和情感中。……創作的最重要環節正是對基質的認識，因為這裡包含了這部具體作品的全部動機：不是全部主題——在適當的地方主題是可以輸入的——而是樂曲的趨向；對於和諧與不和諧，新的進行與重複，樂句的長短以及終止時間的選擇等等要求。（Ibid., pp.122-123；仝上，頁142）
>
> 只有當人們抓住了音樂的主題，或者把它作為一種發展的形式，或者作為一個同化於更大形式中的因素時，真正的音樂才產生。（Ibid., pp.125-126；仝上，頁145）

一部音樂作品的指令形式，包含了它的基本節奏。而基本節奏
不僅是有機整體的根據，也是其總體性情感。（Ibid., p.129；全
上，頁148）

樂思一經獲得有機的品格（不管是用什麼方法得到的），就要
表現作品的自治形式，即控制以後全部發展的指令形式。……
音樂給了心靈以（總的）和諧的關係，任何一個單獨的、分離
的樂思之中都有著協調的情感，這就是統一性。（Ibid., pp.130-
131；全上，頁150-151）

在一部音樂作品之中，我所以如此鄭重地強調指令形式的客觀
性和潛在力量，是因為我相信它是解答幾乎所有懸而未決的問
題的關鍵：如表演問題、理解問題、改編問題，甚至解答自我
表現這樣一個老掉了牙的爭議的關鍵。（Ibid, pp.131-132；全
上，頁152）

音樂是一種表演藝術，是一種動態藝術，時間是音樂組織的重要屬
性，繪畫、雕塑可以不受時間限制，在一個特定的空間中獨立存在，
但音樂則必須在時間中展現和消失，沒有時間，就沒有音樂的存在，
所以一般人常稱之為「時間藝術」。朗格就音樂的本質來看，認為音
樂的時間不是物理的、時鐘的時間，而是出自人的內心體驗的「主觀
時間」、「心理時間」，是「生命的、經驗的時間表象，就是音樂的基
本幻象」（Langer, 1953, p.109；劉大基等譯，1991，頁128）所以她不
願稱音樂為「時間藝術」，而稱之為「虛幻的時間意象」。同時，由於
音樂是一種「表現生命經驗的形式」（Ibid., p.32；全上，頁42）所以
她又將音樂視為一種「發生藝術」。基於這樣的理念，音樂創作的過
程當然就是藝術發生的過程了。

　　音樂的創作，通常可分為精神創作（藝術抽象思維）與物質創作

（符號形式創造）兩個時期。前者又可分為最初概念的形成，主題的思考以及整部音樂作品的醞釀三個階段，後者則為音色、力度、速度、節奏、音程等音樂要素，透過旋律、和聲、複調、曲式、配器等組織手段的具體呈現。朗格所重視的是精神創作時期，而最初概念形成過程更是她注目的焦點，因為這是「解答許多懸而未決的問題的關鍵」。

朗格所謂「最初概念」又稱之為「指令形式」或「音樂基本質」，也就是一般人所謂的「音樂動機」，乃是指一個尚不完整、尚不清晰，有待發展的，具有一定節奏型並具有特殊旋法的音型小結構。它是可以獨立的最小單位的樂思，在旋律中最能起作用。音樂是一種表現生命經驗的形式，所以音樂的基本質源自於豐沛的思想、情感與想像力，其本身充滿了節奏感；音樂是虛幻的時間意象，所以音樂的基本質是一種抽象的邏輯形式，潛藏著音樂符號構成的普遍可能性，規範了作曲家構思的方向，逼使他們去發展更完整、更清晰的概念。當動機發展形成了具有一定特徵和一定完整性的片段，並具有呈示意義時，就可稱為主題。主題是作品發展的重要基礎，也是作品的核心。音樂創作最重要環節就是充分運用想像力去掌握此一基本質，只要能掌握此一基本質，便可「建立作品最重要的節奏，並規定了它的範圍」，包含了「總體性情感」、「暗示了作曲家自己的創作方法，並在創作的過程中使作品得以具體化」。作曲家度過了這個概念形成過程，便可建構完整的音樂主題，自由自在地去馳聘樂思，進而醞釀完成整部音樂作品。像貝多芬（L. V. Beethoven）為表現他對英雄人物的崇拜而寫《第三號交響曲（Symphony No.3）》，為表現四海一家的人類共同心聲而寫《第九號交響曲（Symphony No.9）》，對波蘭革命的熱情激發了蕭邦（F. Chopin）《革命練習曲（Revolutionary Etude）》的創作，對戰爭罪行的痛恨激發了潘德瑞茨基（K. Penderecki）《廣島犧

牲者的輓歌（Threnody for the Victims of Hiroshima）》的創作，德布西（C. A. Debussy）用《意象集（Images）》來捕捉光和色的變幻，拉威爾（M. Ravel）用《波麗露舞曲（Bolero）》來追求永無止境的律動感。諸如此類，無論其動機是來自苦思冥索，抑或是妙手偶得的靈感，如果當初沒有寫作的動機，今天我們也就欣賞不到這些美妙的作品，朗格所以特別重視最初概念的形成，可謂是十分自然的事。

朗格只談概念的形成，並非不重視作曲技巧，她會說：「對視覺形式或音樂形式「準確與必要」的敏感度，受過嚴格藝術訓練的人要比膚淺地接觸過藝術的人高得多。技術是創造表現形式的手段，創造感覺符號的手段。」（Langer, 1953, p.40；劉大基等譯，1991，頁51）而在其他地方，她也談了不少藝術抽象的技巧。[2]只是她不是一個作曲家，在這方面她不必要也不可能談得太詳盡。

在論述音樂精神創作的過程中，朗格對宣克爾的音樂分析理論雖有很高的評價，[3]但她也特別指出她所提出的「最初概念」不是宣克爾的分析理論中所謂的「原始線」。[4]因為音樂「原始線」只是一種固定形式的線條結構，是對音樂作品進行結構分析的最終產物，而不是作曲家創作活動的最初動機。更何況這個「原始線」即使是一個不變

2 「藝術家所面臨的問題，就是對某種特殊事物加以抽象化處理，使它以某種具體的形式呈現出來。」（滕守堯等譯，1983，頁169）就是說藝術抽象要重新構形。如「它（藝術品）把想像形式和情感形式一起呈現給我們。」（Langer, 1953, .397；劉大基等譯，1991，頁461）。

3 格說：「據我所知，最早建立在音調合成本質上的，既有根據又有藝術價值的理論，是H.宣克爾提出的。」（Langer, 953, .105；劉大基等譯，1991，頁123）。

4 克爾宣稱他的分析理論可以適用於從巴赫到布拉姆斯這一段時期的音樂。他所建構出來的「原型」（Ursatz）分成高低兩個聲部，在高聲部是由三音級進下行至主音的連續三個音（3^→2^→1^），他將高聲部的這一個，線條稱為「原始線」，以C大調來說就是e'>d'→c'；而低聲部則是由主音到屬音再回到主音（I→V→I），代表著從一級到五級再回到一級的和弦進行。（黃于真，2000，頁95）

的法則，也只是針對歐洲的專業音樂而言，並不適用於不同地域、不同民族、不同時代的一切音樂（于潤洋，2000，頁285-286）。

（二）二級幻象與同化原則

在《情感與形式》中，除了特別重視最初概念的形成之外，朗格還提及「二級幻象（secondary illusion）」與「同化原則（the principle of assimilation）」，這也是與音樂創作有關的，她說：

> 音樂中確實存在著創造出來的空間幻象。……它實際上是音樂時間的一種屬性，是在多維體系中用以展開時間領域的一種外在形象。在音樂中，空間是第二級幻象，但無論是第一級還是第二級，它們都是虛幻的，與實際經驗不相干的。（Langer, 1953, .117；劉大基等譯，1991，頁136）
>
> 基本幻象決定「實質（substance）」，亦決定藝術作品的真正本質，第二級幻象的可能性，則賦與它的創作以豐富、靈活和廣泛的自由。正是這種自由，才使得真正的藝術在錯綜複雜的理論中極難把握。（Ibid., p.118；仝上，頁137）
>
> 由於同化原則，一種藝術吞併了另一種藝術，這一原則不僅建立了音樂與詩的關係，而且解決了關於純粹音樂與非純粹音樂的爭論；澄清了標題音樂的長處與不足；更正了把歌劇斥為悖於綜合性藝術的「雜交」藝術的說法。（Ibid.,. 57；仝上，頁179）
>
> 歌詞配上了音樂以後，再不是散文或詩詩歌了，而是音樂的組成要素。它們的作用就是幫助創造、發展音樂的基本幻象，即虛幻的時間，而不是文學的幻象，後者是另一回事。所以，它們放棄了文學的地位，而擔負起純粹的音樂功能。但這並不是

說它們此時就只有聲音的價值。（Ibid., p.150；全上，頁171）
歌詞必須傳達一個可以譜寫的思想，提供某種感情基調和聯繫
線索，以此來激發音樂家的想像力。（bid., .153；全上，頁174）

所謂二級幻象是指某一類藝術作品中所出現的其他藝術的基本幻象。
任何藝術都有其基本幻象，音樂藝術的基本幻象是「虛幻的時間意
象」，造型藝術的基本幻象是「虛幻的空間意象」，但空間幻象可以成
為音樂藝術的第二級幻象，正如時間幻象可以成為造型藝術的第二級
幻象一樣。例如穆梭斯基（M. P. Mussorgsky）《展覽會之畫（Pictures
at an Exihibition）》中的〈兩個猶太人〉，高音區主題和低音區主題分
別塑造一窮一富，一個低聲下氣，一個趾高氣昂的形象；聖桑（C.
Saint-Saëns）《動物狂歡節（Carnival of the Animals）》中的〈天鵝〉，
仿佛讓我們看到高潔的天鵝優游湖面的情景。諸如此類，在音樂中實
屢見不鮮。相反地，當我們欣賞米開朗基羅（B. Michelangelo）的雕
塑、梵谷（V. van Gogh）的繪畫、鄧肯（J. Duncan）的舞蹈、李白、
杜甫的詩歌、蘇軾、黃庭堅的書法時，常常有強烈的節奏感與旋律
感，也就是洋溢著音樂之美。甚至連建築，我們都常說它是「凝固的
音樂」，這並非說建築有音樂的內容，而是指建築的式樣富於變化，
具有節奏與旋律的運動形式。

　　第二級幻象不僅可以像綠葉襯托紅花一樣，凸顯音樂基本幻象的
重要性，而且它可添強同構聯覺與直覺類比，[5]拓寬音樂的表現材
料，使繪畫、文學、戲劇、哲學等都能成為藝術感通的對象，也使得

5 謂「聯覺」，即一種感覺（如聽覺）引起另一種感覺（如視覺）的心理活動，由不
同事物引起相同心理運動體驗，從而產生的二者之間的聯覺，稱之為「同構聯
覺」。所謂「直覺類比」是不同的刺激在直覺中的聯覺現象。（王次炤，1994，頁69-
70）

音樂的創作技巧更為多元、靈活，更有表現效果。例如葛利格（E. Grieg）在《皮爾金組曲（Peer Gynt Suite）》第一分曲〈朝景〉中運用上三度轉調、用音響移位象徵太陽升高的空間移位。斯梅塔納（B. Smetana）《我的祖國（My Country）》交響詩第二首〈莫爾道河〉中，一開始，兩支長笛在豎琴和小提琴的撥奏下交替吹出微微起伏的音波，它很容易使人聯想起涓涓細流的形象。奧內格（A. Honegger）《太平洋231（Pacific 231）》管弦樂曲用音樂描寫了一列火車由由啟動、加速到停駛這一系列機械運動過程，讓我們有身歷其境之感。由於他採用強調作品造型性的創作方針，充分發揮了和聲、節奏和配器的表現性能，所以才能創作出此一視聽聯覺的名曲。

二級幻象固然有其不可抹煞的價值。但每一種藝術只能有一種基本幻象，基本幻象決定藝術的實質，必須保持其特色，保持其純化。為了釐清基本幻象與二級幻象，為了保持基本幻象的純化，朗格提出了一個重要的原則——同化原則。所謂同化原則，本來是生物學和生理學中的術語，指把異己因素變成主體的一部分。在藝術中，則是指某一藝術的各個次級幻象都被基本幻象所併吞，所統攝，成為此一藝術的組成要素。易言之，第二級幻象永遠不可喧賓奪主，歌曲也好，歌劇也好，都是音樂，而不是文學或戲劇，也不是音樂與文學或戲劇的綜合體或混合物。歌詞或劇情都必須同化於曲調，成為音樂的組成要素，而不是獨立的虛幻經驗或命運的模式。由此可見，在音樂創作中，同化原則是調和基本幻象與第二級幻象的重要方法。

在朗格看來，舒伯特（E. Schubert）所以能把繆勒（W. Mueller）被公認為第二流的詩歌譜寫成聲樂套曲，就像他為莎士比亞（W. Shakespeare）、海涅（H. Heine）那些詩中珍品所譜寫的作品一樣的優美，就是因為繆勒的詩歌激發了舒伯特的想像力，而舒伯特又用美妙的音樂彌補了繆勒詩味的不足，亦即穆勒的詩已被舒伯特所同化了

（Langer, 1953, p.153；劉大基等譯，1991，頁175）。相反地，她所以直斥華格納（R. Wagner）的歌劇理論空洞而無理，就是由於華格納認為戲劇應該是真正的主宰，音樂只能是伴隨它的情感表現，完全違反了同化原則，顛倒了基本幻象與二級幻象的角色。怪不得他的歌劇如《名歌手（Meistersinger）》、《崔斯坦與伊索德（Tristan und Isolde）》往往冗長無味，乏人問津，人們所喜愛的只是〈愛之死（Liebestod）〉或〈火的符咒（Feuerzauber）〉這一類精彩的前奏曲而已（Langer, 1953, pp.160-161；劉大基等譯，1991，頁183-184）。

三　音樂的表演

（一）二度創作

　　朗格從小生長在饒有藝術氣氛的家庭，她父親常常在律師工作的餘暇演奏鋼琴和大提琴，耳濡目染，她對這兩種樂器也非常喜愛，時常學習演奏，具有相當的水準與豐富的經驗。因此，在談論音樂的表演時，她顯然更為在行：

> 音樂作品一經問世，便像一個活的藝術品一樣，有了自己的現狀和發展。各種有趣的問題也隨之而來。首先，許多不同的人要表演它，在某些場合，作品假使不是遭到了完全地歪曲（甚至更壞），至少也被演奏得似是而非，現實演奏與原作差異如此之大，使得許多音樂家和心理學家甚至斷言根本就沒有什麼原來的作品。（Langer, 1953, p.133；劉大基等譯，1991，頁153）這一類評論，人們時常可以在藝術創作室中聽到。其代表人自豪地稱其為「異端邪說（heretical orthodox）」，……這個「異

端」的目的，並不是要引起一場廣泛的哲學爭論，而是為某種
普遍的解放，比如為巴赫賦格的各次演出中對於風格因素的忽
視，或者令人懷疑的改編等等進行辯護，甚至加以讚揚。
（Ibid., pp.133-134；仝上，頁153-154）

表演是一部音樂作品的完成，是將一部樂曲的創作，從思想表
現到有形的表現的一個邏輯繼續。……真正的表演與作曲一
樣，是創造性行為。這同作曲家在構思出主要樂章，構思出整
個指令形式以後，他從樂思中派生出的其他工作仍然屬於創造
性行為同樣道理。（Ibid., pp.138-139；仝上，頁159-160）

正如戲劇、舞蹈、電影一般，音樂也是一種表演藝術，未經表演的作
品幾乎沒有任何意義，因為它未將音樂的信息由作曲者手中傳遞到聽
眾的耳中。唯有經過表演的仲介，作品才算正式完成。由於音樂音響
的抽象性，使音樂信息的傳遞比其他表演藝術有著更為靈活多變的解
釋可能；同時由於作曲家不可能將所有的曲調細節都寫在樂譜上，表
演者也有很寬廣的揮灑空間。表演不是表演者在作曲家創造的成果基
礎之上，所進行的審美二度創作，所以不同的表演，縱使在形式上彼
此之間具有相對的一致性，但在音量、速度的變化，以及微妙的情感
表現和內在的韻律等方面，可能會有截然不同的表現。此所以同樣一
首交響曲，在托斯卡尼尼（A. Toscanini）的手中就顯得嚴謹、秩序而
和諧；在伯恩斯坦（L. Bernstein）手中就變得富於激情、生動而有氣
勢；到了卡拉揚（H. von Karajan）則想將客觀主義與浪漫主義融於一
爐，在忠於樂譜標記的基礎上，充分發揮音樂表演者的創造性，此所
以不同的表演會有不同的風格、不同的流派，而「音樂詮釋」此一專
門學問也就由此應運而生。朗格對此種現象也深有體會，會舉例說：
「比如巴赫（J. S. Bach）《平均律鋼琴曲（C大調）》（Das Wohltemper-

iertes Klavier）》〈第一賦格〉，有多少人演奏，就有多少作品。」
（Langer, 1953, p.133；劉大基等譯，1991，頁154）但是為了杜絕表
演者或忽視風格因素，或肆意改編原作，或一味炫耀技巧等種種異端
產生，導致表演的紊亂及對原作的不尊重，所以朗格對演奏的技巧、
態度都特別重視。

（二）內外兼聽

　　音樂既然是一種重視技藝的表演藝術，而音樂的表演又有那麼大
的可塑性，任何一個有責任感的表演者自然不會貿然登臺，而會再三
演練，因此，熟讀樂譜，進入聽的世界，就變得非常重要了。朗格說：

> 對於一個可以像大多數讀文章一樣閱讀音樂的人來說，通過對
> 樂譜的閱讀，音樂便成為可聽的，就好像在一般的閱讀中，文
> 字是可以聽的那樣。（Langer, 1953, p.134；劉大基等譯，1991，
> 頁155）
> 在音樂上，內在的聽與實際的聽相結合，構成了藝術創作的完
> 整狀態，這就是演奏者的作品。（Ibid., p.135；全上，頁155）
> 感官的聽（physical hearing），是實際體驗的聲音感覺，它取
> 決於外部刺激的性質，感覺器官的傳達，和留意於此的大腦
> 的記錄。……我們沒有漏掉絕對音高，……其次，我們沒有
> 漏掉絕對音長，……第三，我們聽到了它的音質，……第四是
> 音量，……最後，還有強調因素，我們也沒有失掉能動的重
> 音，……毫不在意的聽之中，我們漏掉的是音調連續的邏輯關
> 係。我們不明確地知道什麼已經過去，所以沒有留下旋律和和
> 聲發展的印象；也不能明確地知道什麼即將到來。（Ibid.,
> pp.135-136；全上，頁156-157）

至於精神的聽（mental hearing），則像在默讀中所經歷的那樣，完全是一種相反的情況：那些極為真切地傳到感官的耳朵裡的，即使在偶然的不經心的聽之中依然倖存的音調特徵，對於內在的耳朵則十分模糊，甚至完全缺乏。……默讀一個緩慢的樂章，往往比在實際時間中的演奏要進行得快。人們永遠不會丟掉結構因素，例如和聲的緊張及其解決、旋律、甚至於一個最小的音型，它的準備和實現，也就是進行、主題和發展、模仿、答句以及從和聲變化的運用與旋律風格中浮現出的基本音樂的（不是運動的）節奏都不會丟掉。內在的聽是心靈的工作，它開始於形式概念，結束於想像的感覺經驗的完整呈現。（Ibid., p.137；仝上，頁157-158）

即使在平時，作為一個表演者也應該常玩味樂譜，就像閱讀文學作品一般。文學與音樂都是藝術符號，所不同者，文學符號可由讀者默讀就直接領會，其符號系統較為穩固而明晰；音樂符號則須由空間符號（樂譜）轉化為時間幻象（音樂），其符號系統較為間接而難懂。而就一個表演家而言，解讀樂譜並非難事，而且是一件不可一曝十寒的事。因為樂譜是作曲家的心血結晶，裡面蘊藏著豐富的內容，但也有許多未曾表現在樂譜上的言外之意，例如作曲家表現的意圖是什麼？有何種獨特的技巧？其歷史風格與時代風格如何統一？乃至於有哪些可以填補發揮的空間，皆有待於表演者用心揣摩與探索。唯有熟讀精思，才能真正把握作品的精髓，不僅如實地把它表現出來，而且可以充分發揮表演者的創造性。

　　一個演奏家對於音樂的領略有兩個層次：一個是外在的、感官的聆聽，即將樂譜記號轉化為具體的音響，使之成為可以感知的對象。絕對音高、絕對音長、音質、音量以及能動的重音都是不可忽略的。

另一個層次是內在的、精神的聆聽，即運用想像力去把握音樂內在的基本形式，去認識和理解音樂作品的有機結構以及各部分之間的邏輯關係。「它開始於形式，概念，結束於想像的感覺經驗的完整呈現」。例如莫札特（W. A. Mozart）《第四十一號交響曲（Jupiter Symphony）》最後樂章，用複調方式將樂曲中所有的五個主題按二重對位和三重對位的方式同時結合在一起，以宏偉構思來表現全曲的英雄氣概，其前後的結構相當緊密而複雜，就有賴於內在聽覺去抽絲剝繭了。唯有外在的聽與內在的聽這兩個層次完美結合，才能深刻領會音樂的美感，也才能使音樂表演與作曲一樣具有創造性，真正完成一部作品。

（三）發揮想像

以記憶中的表象為材料，再造或創造出新的形象，就叫想像。想像是一切藝術活動中最重要、最複雜的一種心理機能。在音樂創作時，想像力具有無與倫比的重要性，演奏也是如此，朗格說：

> 內在的聽（inward hearing）、音調的肌肉想像（the muscular imagination of tone）、外在聽的欲望（the desire for outward hearing），這些決定了一部音樂作品創作的最後階段。對「肌肉想像」即聲樂或器樂技術之根據的佔有，並非總是伴著作為全部音樂思想基礎的內在聽力。……而一個首先是演奏家的人在作曲時，他的樂器的力量則是無可比擬的。……但一般說來，音樂的想像可以分成概念（conceptual）想像和發聲（sonorous）想像兩種，它們各自發生。內聽形式對於概念想像—作曲家的特殊才能—是必要的。這是一種含蓄的，並非全然可感的形式。主要意思是說，內聽是一種抽象的聽，它涉及聲響賴以形成音樂的基本關係，一種有意味的音調形式（a

significant tonal form）。與此不同，發聲想像則服務於藝術感覺的最終目標──「概念（the idea）」的交流，清晰的發聲。（Langer, 1953, pp.140-141；劉大基等譯，1991，頁161）

就音樂表演而言，想像主要可分為概念想像及發聲想像。概念想像是作曲家的特殊才能，是創作的泉源，它與抽象的內聽有密切關係。依靠它，作曲家才能把音樂主題、副題及其他聽覺素材的表象加以綜合、分析，創造出美妙的樂曲來。所以一個表演者如果想深刻體會樂曲的美妙，就必須運用概念想像，進入作曲家的心靈世界，去探討作品的動機、主題及樂思，甚至追溯到作曲家的創作根源──現實生活體驗、內在精神體驗及藝術體驗。了解作曲家的生活經歷、學習經歷、文化活動、旅遊、閱讀及社會交往，對作品產生何種影響？了解作曲家的童年記憶、情結、愛情等與作品具有何種關係？乃至於作曲家對於音樂的感情、技巧與風格如何掌握？例如要了解海頓（E. J. Haydn），就必須想像童年經驗對他那種樸實、熱情、大眾化風格的影響；要了解馬勒（G. Mahler），就必須體驗籠罩在其作品之上的巨大的死亡情結陰影。誠能如此，表演者對作品的掌握才算是登堂入室，得其精髓了。

　　發聲想像也就是肌肉想像，是表演者想要把樂譜化為聲樂或器樂的慾望，較偏於感官的外聽。音樂表演是技術性極強的藝術活動，講求精確、細緻與靈活。聲樂演唱要掌握發聲方法、氣息控制、吐字行腔；鋼琴演奏要控制觸鍵運指、音色力度、踏板運用；弦樂演奏要練習持琴按指、揉弦換把、弓法變換等。對這些基本工夫都要腳踏實地，長期磨練，最後才能得心應手，出神入化。而要進技於藝，進藝於道，豐富的想像力是絕不可少的，每一次練習，每一次表演，都要想像如何讓聲帶、舌齒、呼吸器官或手指、腳掌完全聽從大腦的指

揮,去捕捉每一個即將發出的聲音的表象,同時用聽覺去檢驗已經發出的聲音效果,根據審美判斷,隨時校正、調整自己的演奏演唱,如此才能對作品作出最完美、最有創意的詮釋。例如演唱蒲契尼(G. Puccini)歌劇《波希米亞人(La Boheme)》〈咪咪之死〉,就要想像如何去表達魯道夫那種聲嘶力竭、痛苦絕望的心情。又如演奏蕭邦的《降 D 大調(雨滴)前奏曲(Raindrop Prelude)》,就要想像如何用固定的單音,伴以單調的節奏型,來描繪有節奏的雨滴聲,同時,在單一的音樂形象中,又如何從事許多細膩的變化,來表現對大自然的讚頌。

(四)控制情感

音樂與情感的關係一向為人們所關注,朗格對音樂中的情感固然採取正面肯定的態度,但是她所認同的情感是一種客觀的情感,而不是個人主觀的情感,所以她非常反對儘量宣洩情感的「自我表現論」:

> 演奏家像歌唱家一樣,在心理上有一個由他支配的敏感的中介。因此,個人情感的價值與危害,對於大家都是相同的。只要個人的情感集中於音樂的內容亦即樂曲的意味上,那麼它就是藝術家工作的真正「核心(nerve)」和動力(drive)。……另一方面,如果表演者由於自己情感淨化的需要而把音樂變成一種單純的發泄,那麼他很可能要採取激烈的動作,進行忘情的表演,然而作品卻由於表現形式的不清楚不分明而缺乏深度。(Langer, 1953, p.145;劉大基等譯,1991,頁166)
> 相反,如果演奏家擺脫了混亂的情緒而在音樂形式上進行思索,只是感覺到它們的含義(import),那麼,這最高的物理成

就將被表演的作品，組織起來的虛幻延續與可感覺生命的意象
所同化。此時他不會由於過多的技巧而受損害，因為這是從他
內心發出的清晰的聲音，是他的發聲能力。（Ibid., pp.146-
147；仝上，頁168）

自我表現論所提倡的音樂情感往往只是無來由、無目的的肆意宣洩，
淪為「激烈的動作」、「忘情的表演」，將音樂的美感破壞無遺，卻無
任何深度可言。嚴格地講，根本是生物反應的手段，而非藝術表現的
技巧，故應加以摒棄。真正的音樂表演應該是適度的「投情」，只有
借助於想像，將情感控制在規定的情景中，超越了現實生活中的情
感，才是真正的藝術情感。這時，情感成為表演的重要動力，表演者
不僅要深刻把握樂曲情感基調，同時也要細緻地體會樂曲情感的發展
邏輯和色彩，個人的情感與音樂中的情感融合為一，表演自然生動感
人，得到聽眾熱烈的迴響。否則，即使技巧再高超、聲音再純淨、結
構再嚴謹，千曲一味，終不免給人冷漠刻板的印象。例如西班牙大提
琴家卡薩爾斯（P. Casals）就是因為通過想像去揭示巴赫作品中愛慕
的、悲劇的、戲劇性的、詩意的……各種情感，因而引起聽眾的命列
共鳴。法國鋼琴家柯托（A. Cortot）也是由於藉豐富而敏銳的想像，
把蕭邦二十四首《前奏曲（Vorspiel）》的內在情感顯現無遺，才能使
演奏獲得空前成功。這些都是很值得音樂表演者做為借鏡的。

四　音樂的欣賞

（一）音樂耳朵

與作曲、表演相比，音樂的欣賞不必具備那麼專業的素養，也沒

有那麼多實踐條件上的限制，所以各色各樣的人隨時隨地都能參與其
事，音樂所以能成為國際的語言，其故在此。不過，真正的音樂欣賞
還是不能不有所講求的，朗格說：

> 聽音樂本身就是一種才能，是耳朵的特殊才智，像所有的才能
> 一樣，它是通過練習而發展的。一個經常聽音樂的人，能夠輕
> 而易舉地理解最長的、最複雜的作品。相反，即使是一個天生
> 具備音樂才能的人，如果不經常聽音樂，沒有豐富的音樂閱
> 歷，那麼，稍微多聽幾分鐘他也會感覺受不了。（Langer, 1953,
> p.147；劉大基等譯，1991，頁168）
>
> 聽音樂的首要原則，並非像許多人想像的那樣，是在一部作品
> 中辨識每一種單獨因素的能力，也不是認識它的方法，而是體
> 驗其基本的幻象，感受始終不渝的運動，同時識別出使樂曲成
> 為一個神聖整體的指令形式。（Ibid.；仝上）
>
> 音樂欣賞與音樂創作有著相同的基礎，那就是在虛幻時間中對
> 形式的認識。在這種形式中，充滿了全部藝術的生命含義，充
> 滿了人類的情感方法。（Ibid., p.148；仝上，頁169）

聆聽是最基本的音樂活動，作曲家在寫作前要傾聽自己的樂思，演奏
家在表演前要把握外在的、內在的聽，聽眾也必須具有「音樂的耳
朵」才能真正欣賞音樂。欣賞音樂是一種特殊技能，因為要擁有音樂
的耳朵，至少得具備音樂聽覺與音樂感覺的能力。所謂音樂聽覺主要
指聽的知覺能力，如對音高概念、音響記憶力、音響辨別力、節奏
感、調性感、音程感等；所謂音樂感覺，主要指建立在音樂聽覺基礎
之上的音樂心理體驗。但若想得到更完整、更深刻的審美樂趣，則還
須從事理智欣賞，也就是必須對音樂的種類以及音樂的流派進行基本

的了解，對作曲家的身世、經歷及其所處的社會歷史環境具有綜合的認識，甚至運用理性思維，對音樂藝術作品的形式、內容以及思想意義進行審美認識與評價。由此可見，音樂的欣賞，除了部分天賦有關者外，後天的培養與發展更是不可或缺。只有不斷多接觸、多欣賞音樂，才足以逐漸提升音樂的才能，也只有廣泛地傾聽各種類型和不同風格的音樂，不斷擴大自己的欣賞面，才足以增進音樂的愛好與興趣，同時也可以從比較和鑑別中提高音樂欣賞能力。

　　朗格認為聽音樂的首要原則在體驗其基本幻象，以及其中所蘊含的生命意義及人類情感，而不在辨識作品中每一種單獨因素。可見在音樂欣賞中，她重視心理層次的體驗，遠超過表層的音響感知。這並非意謂音響感知不重要，而是說它只是基礎，不是核心。漢斯立克說：「我們以愉快、平靜且真誠的態度欣賞在我們面前流動的作品。」（陳慧珊譯，1997，頁111）這種「純粹的觀照」與朗格所謂「體驗其基本的幻象，感受始終不渝的運動」有異曲同工之妙，所不同者，漢斯立克將情感完全摒除在音樂之外，朗格則認為從音樂中體驗人類的情感也是十分重要的事。

（二）專心聆賞

　　為了培養音樂的耳朵，朗格特別反對一般人一邊聽音樂，一邊閱讀、思考甚至談話的壞習慣，她說：

> 躺在床上聽優秀的歌唱或睡前練習演奏都是一種無形的培養。當然，收音機提供了學習聽的各種機會，但是它同樣也孕育著一種危害──學會不聽的危害，這種危害甚至比它的積極作用來得還大。人們學會了一邊聽音樂──有時是優美的，有時是強烈的──一邊閱讀或思考，由於培養了他們漫不經心和注意

力不集中的習慣，從而使音樂越來越成為一種純粹的心理刺激
或者鎮靜劑（在可能的情況下，二者兼而有之），人們甚至在
談話過程中也要聽音樂。由於這種方法，他們培養了消極的聽
（passive hearing），它是聽的真正對立面。（Langer, 1953,
pp.147-148；劉大基等譯，1991，頁169）

注意是人在心理活動中對一定事物的選擇性，是意識對一定客體的集
中。凡事漫不經心，必無成效可言，只有集中意識，指向特定對象，
感知、記憶等心理活動方能處於積極狀態。由於音樂抽象而不帶語義
性，其邏輯理路不像文學作品那麼明顯，所以在聆賞音樂時注意力容
易被外界事物所分散，如果想要真正去體驗音樂的基本幻象及其中所
蘊含的生命意義及人類情感，那麼，全神貫注的聆賞態度就變得十分
重要了。通常在工廠裡、公共場所裡播放音樂，只是將音樂當作背
景，真正目的在於增進生產效率，改善環境氣氛，那當然沒有什麼可
以苛求的。但個人如果也經常將聆賞音樂當作休閒與消遣，那就容易
養成漫不經心的壞習慣，即使遇到正式的音樂欣賞場合，也不容易專
心致志地去聆賞音樂，結果只會帶來催眠與夢境，對於音樂可說一無
所獲，那不是十分可惜的事嗎？所以朗格對這種背景式的音樂欣賞期
期以為不可。

（三）聆賞對象

音樂通常可分為絕對音樂與標題音樂兩大類，朗格認為聆賞的理
想對象應該是「純粹」的音樂，而不是標題音樂。她說：

音樂必須保持音樂的特色，所有納入音樂的其他成分也必須變
成音樂。我認為這就是純粹的全部秘密。這是決定哪些東西與

音樂有關的唯一標準。（Langer, 1953, p.166；劉大基等譯，
1991，頁190）

「標題音樂」是一種現代的奇思異想，是造型藝術自然主義在
音樂方面的翻版。標題音樂之所以能廣泛流傳，是因為沒有音
樂素養的人也能欣賞它。（Ibid.；仝上）

即興表演一首伴奏浪漫曲（To extemporize an accompanying
romance），並使音樂表現通過情節說明情感，這對於一個沒有
入門的聽眾，或許真能幫助他去尋找表現形式，但是，對完全
有欣賞能力的人來說，這種做法則有潛在的危險。因為它著意
於最容易表現某個目的的東西，只注意早為聽眾熟悉了的態度
與情緒的表現，而模糊了音樂中全部至關重要的含義。所有新
的、有趣的東西都被它排斥在作品之外，因為凡不符合浪漫傳
奇的都省略了，而符合的，又恰恰都是夢幻者自己的東西。最
嚴重的是，它不是把注意力引向音樂，而是離開它──經過音
樂引向一種非常任意的東西。人們可以在這種夢幻中，渡過整
個傍晚，除去像「疲憊的商人」那樣，得到一種鬆弛外，一無
所獲──沒有音樂的洞察，沒有新的情感，實際上人們什麼也
沒聽到。（Ibid., p.168；仝上，頁191-192）

所謂絕對音樂又稱純粹音樂，屬於自律性的藝術，作曲家在創作時純
粹以樂音的組合引人入勝，排除一切非音樂性的手段，也不刻意使用
音符去描寫客觀的事物或主觀的感情，如巴赫的《半音階幻想曲與賦
格（Chromatic Fantasia and Fugue）》、貝多芬的《第二十一號鋼琴奏鳴
曲（Sonata for piano No.21）》都是。所謂標題音樂又稱內容音樂，屬
於他律性的藝術，作曲家可以根據標題進行構思，也可以取材於文
學、戲劇、美術等作品來進行描寫，音樂所表現的形象比較具體，有

時還有一定的情節，如白遼士（H. Berlioz）的《幻想交響曲
（Symphonie Fantastique）》、李姆斯基‧柯薩可夫（N. A. Rimsky-
Korsakov）的《天方夜譚組曲（Scheherezade）》都是。自律論者較偏
重音樂的形式，他律論者較偏重音樂的情感，朗格雖然對音樂的《情
感與形式》採取兼顧並重的態度，但基於音樂的純粹性與高水準的要
求，她顯然特別強調絕對音樂，所以她那種「體驗其基本的幻象，感
受始終不渝的運動」的論調，才會與漢斯立克的說法非常接近。至
於她對標題音樂所以嚴加指摘，就是因為標題音樂將文學性情節、畫
面、現實音響等許多「再現性」的非音樂成分容納進來，常會妨害了
音樂的純粹性。雖然可以吸引廣大的音樂人口，卻也有可能會降低音
樂的水準，讓缺乏音樂素養的人也可以附庸風雅一番。同時，這些
非音樂因素很容易對真正的音樂領悟產生誤導，使人們在主觀上背離
了音樂，甚至使人們精神渙散，帶來催眠與夢境。追根究柢，朗格反
對標題音樂的態度，與她對音樂的嚴謹要求息息相關。

（四）直覺頓悟

　　直覺（intuition）是一種與邏輯思維不同的思維方式。它採取直
接性的、綜合性的認識過程，對形象進行毫無功利色彩的觀賞。從康
德（I. Kant）以後，直覺就成為美學的重要成分，在論及藝術審美
時，也特別強調直覺，她說：

> 「直覺」這個術語，應用在哲學藝術理論中，自然會使人想到
> 兩個著名的人物——柏格森和克羅齊。但是，如果人們按照他
> 們通常使用的意思去理解，那麼，「理性直覺」的說法就矛盾
> 了。（Langer, 1953, p.375；劉大基等譯，1991，頁434）
> 對形式的各種認識都是直覺的，各種關係只能通過直接的洞察

即直覺來認識。各種關係是指：獨特性、和諧、各種形式的一致性、對比，以及在整個完形中的合成等等。而且，形式以及形式的意味或含義，也都是通過直覺發現的。(Ibid., p.378；全上，頁438)

無論是抽象還是解釋，都是直覺，而且都可能涉及到某些非理性形式。它們以人類全部精神活動為基礎，是語言和藝術產生的根源。(Ibid.；全上)

直覺根本就不是「方法」，而是一個過程。直覺是邏輯的開端和結尾，如果沒有直覺，一切理性思維都要遭受挫折。(Ibid., pp.378-379；全上，頁439)

只要人們把直覺當作遠離任何客觀聯繫的東西，那麼，無論是它的變化還是它與理性、想像或任何其他非物質（Non-animalian）的精神現象之間的關係，就都無法研究了。(Ibid., p.377；全上，頁437)

只有當自然被安排在想像中，而且與情感形式相一致的時候，我們才能理解它，或者說，我們才能發現它是合理的（這就是歌德的科學理想、康德的美的概念）。於是，理智和感情不再互相對立，生命為背景所象徵，世界似乎重要起來、美麗起來，而且通過「直覺」為人們所掌握」。(Ibid., p.409；全上，頁476)

直覺是源遠流長的學問，像柏拉圖（Plato）、奧古斯丁（St. Augustinus）、叔本華（A. Schopenhauer）等許多哲學家都提倡直覺。在二十世紀，重要的代表人物當數義大利的克羅齊（B. Croce）、法國的柏格森（H. Bergson）。其中克羅齊《美學原理》所提倡「直覺即表現」，影響尤大，他根據此一命題，推演出直覺即藝術、藝術創造和

欣賞都是直覺的表現、美即成功的表現、表現即形式等一系列表現主義觀點，而建立起完整的美學體系。柏格森則把直覺與理性、經驗對立起來，視為不可認識、不可分析的特殊心理能力，並從「生命的衝動」去解釋直覺的起因。[6]他們兩人都強調直覺的非理性和非邏輯性。對於這點，朗格深不以為然，在《情感與形式》中，她用了相當多的篇幅進行批駁，直斥他們的說法與「理性直覺」矛盾，概念過於玄奧和令人費解。

朗格認為直覺可以用較為科學的方式加以解釋，不必再像過去那樣帶有濃厚的神秘色彩。首先，直覺其實就是最基本的理性活動，也就是抽象活動，無論是科學抽象中的「邏輯直覺」或藝術抽象中的「藝術直覺」，都是直覺。直覺雖然不是理性認識和邏輯思維，卻已經是理性思維的起點，所以直覺是「邏輯的開端和結尾」，也是「語言和藝術的產生根源」。其次，直覺離不開經驗，它是「以人類全部精神活動為基礎」，具有整體性，是理性、情感、想像等交融在一起的多種心理功能的綜合有機體，如果遠離這些客觀聯繫的東西，直覺就無法產生。最後，直覺是對事物的直接洞察力或頓悟能力，各種藝術形式的特徵、關係、意味等都可以透過它加以認識和體會，臻至「理智和感情不再互相對立，生命為背景所象徵，世界似乎重要起來，美麗起來」的境界。同時，它兼具感性和理性，也是一種有表現力的活動，憑藉著它，可以創造基本符號，是符號活動的基礎。所以就音樂欣賞乃至所有藝術審美而言，直覺都是非常重要的。

6 克羅齊和柏格森的說法以及彼此間的異同，詳參朱光潛譯，1959，頁1-22；張敏，2002，頁132-139；吳風，2002，頁179-184。

五　評論

　　音樂的審美雖然不是朗格藝術符號學的核心，卻是其出發點，常常成為她論述的基礎與佐證；雖然不具有完整的體系，卻時有獨到的見解，足供吾人教學與研究的參考。

（一）音樂創作

　　在作曲方面，朗格最強調精神創作，尤其是第一階段，也就是概念的形成過程。由於最初的概念——音樂動機是樂曲的雛型，它決定了整個樂曲的主題、調式，甚至情緒，標識著整部作品的大小、強弱，乃至好壞。音樂創作的全部過程，可說都是依照音樂動機在進行，所以朗格稱之為「指令形式」或「音樂基本質」，的確很能掌握其根本，重視其初始。《情感與形式》第八章〈音樂基質〉一整章幾乎都在談論這個問題。至於物質創作的技巧則顯然不是她關注的重點，這是美學史上形而上學研究的一個重要特徵，不僅朗格為然。

　　遠古時代，詩樂舞合一，同出一源，後來雖然分道揚鑣，各自獨立，但音樂與其他藝術的關係仍然密不可分，像許多音樂作品具有哲理的思想，取材於戲劇或文學，或者用音詩、音畫來表現繪畫性內容，甚至與詩詞、舞蹈、戲劇結合，而孕育了聲樂、芭蕾舞音樂與歌劇，音樂領域中舉足輕重的標題音樂，也就由此應運而生。這種種藝術感通乃至整個固然充實了音樂的表現內容，加強了音樂的表現效果，但也混淆了藝術類型的界限，影響到個別藝術的純粹性。為了解決此一問題，朗格特別提出了二級幻象與同化原則，對此，她在《情感與形式》中也以專章（第十章〈同化原則〉）加以發揮，顯示她一方面為了維持基本幻象的真質，另一方面為了賦予藝術品以更為豐富、靈活和廣闊的創作自由與欣賞自由，特別借用了生物學上的同化

原則來調和基本幻象與二級幻象間的矛盾，使其主次分明，各安其位，有相得益彰之效，而無喧賓奪主之弊，真是用心良苦，頗見闊通。可惜的是，她對充滿二級幻象的標題音樂又深為鄙視，斥之為現代的奇思異想，則不僅自語相違，而且為德不卒了。

根據雷奇齡（M. J. Reichling）的研究，二級幻象具有許多特色，諸如：1. 二級幻象常在基本幻象之外，突然出現，突然消失，來去無蹤。2. 二級幻象變化無端，有時模糊不清，有時強而有力。3. 基本幻象與二級幻象可以相互影響，相互作用用。4. 基本幻象與二級幻象融合無間的整體美感是審美經驗的主要對象。5. 二級幻象的發現與體會有時輕而易舉，有時十分困難。6. 對於基本幻象與二級幻象的捕捉及分辨有賴於豐富的想像與敏銳的感覺。7. 在音樂創作中，視覺經驗、觸覺經驗等都可以成為二級幻象。8. 在音樂創作中，其他藝術的技巧（如美術中的點描主義）可以成為二級幻象的表現手法。（Reichling, 1995, pp.41-48）他舉了許多例證加以論述，有的可以闡發朗格的說法，有的可以補朗格的不足，可見朗格的二級幻象說還有不少值得發揮或檢討的空間。

（二）音樂表演

朗格不是作曲家，她討論的最初概念、同化原則等純粹是哲學家兼美學家的紙上談兵。但對於音樂演奏，她有豐富的經歷，所以所談都是切身體驗的甘苦之談，令人格外感到親切而深刻。

人們常說，音樂創作是一度創作，音樂表演是二度創作，音樂欣賞是三度創作，很少有藝術像音樂審美這樣重視創造性。音樂表演的任務，不僅在將一些沒有生命的樂譜化為具體的樂音，而且須以豐富的想像去填補樂譜所無法全部寫出的部分，將音樂內在的律動、微妙的變化，乃至蘊含在音樂作品中的情感和思緒，都能準確、生動而且

完美地表現出來。一個偉大的表演者，常會帶給聽眾新鮮而美妙的感覺，即使他所表演的是大家耳熟能詳的曲子。他的努力有時甚至會改寫整個音樂史，例如巴赫在十九世紀只是一個死了一百多年，沒沒無名的樂師而已，但一八二九年孟德爾頌（J. L. F. Mendelssohn）指揮上演他的《馬太受難曲（St. Matthew Passion）》，才使大家發現巴赫的偉大，掀起了一個重新整理、出版和演奏古代音樂的熱潮，可說造成西方音樂史上的文藝復興，這都要歸功於孟德爾頌傑出的創造力。所以朗格認為「真正的表演與作曲一樣，是創造性的行為」，的確很能掌握音樂表演的重點，並且提醒表演者一定要充分發揮自己的創意。若要發揮音樂表演的創造性，首先表演者要經常閱讀樂譜，進入聽的世界，去領會音樂的美感。朗格認為聽有內聽、外聽的區別，需要兩者兼治，才是完整的聆聽。她的說法與中國的古典美學實有不謀而合之處。《莊子》〈人間世〉說：「若一志，無聽之以耳而聽之以心；無聽之以心而聽之以氣。耳止於聽，心止於符。氣也者，虛而待物者也。唯道集虛，虛者，心齋也。」《文心雕龍》〈聲律篇〉說：「良由內聽難為聽也。故外聽之易，弦以手定：內聽之難，聲與心紛。」所謂外聽就是聽之以耳，所謂內聽就是聽之以心，朗格主張要將感官直覺與理性精神加以統一，可說已契合《文心雕龍》調和聲律的訣竅。唯莊子主張遣耳遣心，將官感知覺的耳、思慮器官的心，通通加以否定，也就是否定審美的實用性與功利性，去追求精神、意志無限自由的心齋境界，他的說法已臻至審美觀照，甚至人生的最高境界，自然不是局限於音樂審美的朗格所能企及。

想像是一切審美最重要的動力，音樂表演除了要利用再造想像把岑寂的樂譜化為美妙的聲音，利用聯想與幻想使表演充實而有變化外，更要運用創造想像來充分發揮表演者別出心裁的創意。對於一個表演者而言，無論音樂信息的交流、音樂情感的投入、表演風格的取

向、作品意境的追求，都有賴於想像力的發揮。想像，就一個從事二
度創作的表演者而言，確實是絕不可少的。朗格將概念想像與內聽結
合，將發聲想像與外聽相提並論，具見其研究之深入。卡爾‧西蕭
（C. E. Seashore）說：「音樂的最主要部分，並不在於對演奏即時的
知覺、理解與感覺，而在於經由音樂的想像、擴展並潤飾音樂的感
覺，更進一步的，由這富有創造性的想像，激起幻想力與戲劇性的奔
放，使音樂超越乎作曲者與演奏者的境界。」（郭長揚譯，1981，頁
159）他的說法與朗格內聽、外聽之說相當接近，而且同樣讓我們更
深刻了解想像的重要性。

　　對於表演時的音樂情感，朗格並不像主張「純粹直觀」的漢斯立
克那樣加以排斥，她認為適度的投情是「藝術家工作的真正核心和動
力」，是有其價值的，亦即音樂的表現不僅要以技驚人，也要以情感
人。但若儘量宣洩主觀的感情，則會因「表現形式的不清楚不分明而
缺乏深度」，而嚴重傷害音樂審美，所以對提倡主觀感情的「自我表
現論」她更是嚴加批駁，這點她又與反對「病態欣賞」的漢斯立克完
全契合。[7]由此可見在音樂表演的情感處理方面，她既不偏於自律論，
也不偏於他律論，在某種程度上，都可以被自律論或他律論者所接
受，顯然較符合中庸之道。後來邁爾（L. B. Meyer）在其名著《音樂
的情感與意義》（Emotion and Meaning in Music）中，順著朗格的理
路，把人們對音樂與情感的關係、音樂情感意義的本質及其發生原理
等重要問題的思考與探討引入到一個更深的層面上來。他把音樂的意
義畫分為絕對意義（the absolute meaning）和參照意義（the referential

7　漢斯立克說：「依我們來看，所有這些受音樂影響的病態性激動狀態，是與有意識
　　的純粹直觀完全對立的。直觀性聆聽是唯一藝術性的真正欣賞方式；野蠻人生粗的
　　激情和音樂狂熱者熱烈的濫情，可以被歸為同類，並作為直觀性聆聽的相對面。」
　　（陳慧珊譯，1997，頁111）

meaning），[8]並且認為這兩種對立的觀念，應善加折衷，使其互為補充，共同構成一個完整的，更具有包容性的音樂意義的概念（Meyer, 1956, Chapter 1）足見朗格的說法的確十分圓通，故為有識之士所採取，從而產生了深遠的影響。

（三）音樂欣賞

音樂欣賞雖不像創作或表演那樣專業，但也是一種特殊的才智，若想真正成為知音，也就是要具有音樂的耳朵，還是得經過長期的練習，並且要有正確的聆賞態度才行。朗格認為，音樂欣賞就像音樂創作一樣，首要原則不在辨識作品中的音響感知，而在運用音樂感覺去體會音樂的基本幻象及蘊含其中的生命意義及人類情感，這也就是音樂耳朵訓練的重點所在。此與她在論述音樂的本質時，只強調基本幻象而漠視其餘要素，情況正相類似。她的標準可說是陽春白雪，而不是下里巴人，誠然相當嚴謹，但決不是一般人所能做得到，最後可能落得曲高和寡的下場，更何況要達到這個理想，除了培養音響感知及音樂感覺的能力之外，還得多運用理智欣賞，但學識淵博的朗格對此不但未加以強調，而且還否定音樂與客觀現實世界之間的本質聯繫，不能不說是一個疏漏。

在聆賞的態度方面，她特別重視全神貫注的聆賞，反對一面聽音樂，一面閱讀、思考甚至談話的背景式欣賞，以免養成壞習慣，對音樂一無所獲。因為她既然認為音樂欣賞的首要原則在體會音樂的基本幻象及其內蘊的情感與意義，則用心聆賞自然是最基本的要求。這對漫不經心，把聽音樂當作消遣的聽眾而言，不啻是當頭棒喝，充分表現她對音樂審美的態度十分嚴謹，而且立場一貫。

8 所謂絕對意義是唯一存在於作品自身上下文之中，與任何其他事物沒有聯繫的意義，此為自律論者所強調。所謂參照意義是以某種方式歸之於音樂之外的概念、行動、情感狀態和性格領域的意義，此為他律論者所強調。

　　朗格偏愛絕對音樂，對標題音樂則竭力反對，甚至斥之為現代的奇思異想。因為她既有形式主義傾向，又提倡音樂的純粹性，對於他律美學、指涉主義所提倡，[9]過分重視情感與內容，容易淪於濫情的標題音樂採取鄙棄的態度，毋寧是不足為奇的。只是標題音樂來源甚早，在中國，是民族音樂的重要傳統之一，在西洋，則特別盛行於浪漫派、印象派和民族樂派時期。它們與文學、戲劇、美術等密切結合，大大充實了音樂表現的技巧，產生了許多優美的經典之作。也使得聽眾透過非音樂成分容易產生聯想與想像，激發音樂情感的體驗，讓音樂世界更多采多姿，更容易為更多的人所接受，若一味加以貶斥，無異於因噎廢食，實在也不是持平之論。

　　對音樂的欣賞，朗格最強調的是直覺，也就是對藝術作品的生命意味的直接把握和評價。從腦科學與心理學的立場來看，她的說法是有理有據的，[10]同時也具有中國佛禪哲學談及的豁然貫通、渙然冰釋，整體把握、迅速感悟的特點（修海林等，1999，頁474），是她的藝術認識論的重要組成部分。從另一角度看，她澄清了柏格森、克羅齊對直覺與符號關係的誤解，也擺脫了他們過分神秘與玄奧的毛病，調和了感性與理性，賦予直覺以一種客觀現實性的思想，確實是對柏格森直覺思想的一種超越，十分可貴。不過，朗格只把直覺歸結為對情感形式的把握，而直覺來自於何處，她未曾詳論，多少還是具有神秘主義色彩。實際上，直覺來自於人類的社會實踐，因為實踐是人類認識能力和審美能力產生的基礎。

9　他律美學認為音樂受某種外在規律決定，人類的情感是音樂的主要內容，對於音樂的形式具有決定性作用，又稱為內容美學，見張蕙慧，1999，頁216。指涉主義主張音樂的意義與價值是存在於作品本身之外的事物，藝術經驗是取自非藝術傳達的情感，詳見B. Reimer, 1989，頁15-16。

10　從大腦的三個機能聯合區的協同作業，以及知識經驗、動力定型、無意識等心理學立場，都可證明審美直覺中具有理性因素，詳見韓振興，1989，頁58-61。

六 結論

綜觀以上的論述，我們可以發現：

（一）朗格雖不以音樂名家，但她對音樂演奏與欣賞有十分豐富的經驗，也有相當高的造詣，所以她在討論音樂審美的問題時，顯然比起討論美術、舞蹈、詩歌、戲劇、電影等更能深入，也更為中肯。

（二）在《情感與形式》中，她自承「音樂理論是我們的出發點。」（Langer, 1953, p.27；劉大基等譯，1991，頁36）她所以能建構體大思精的藝術符號學，得歸功於此一正確的出發點；而她所以會選擇音樂作為出發點，除了個人的因素之外，也是由於音樂的非視覺性、非語義性，最適宜作為抽象的藝術符號的範例。因此，我們要了解她的藝術符號美學必先了解她的音樂審美論及音樂本體論。

（三）音樂本體論側重理論，音樂審美論側重實際，朗格是一個思想細密的哲學家及邏輯學家，所以她能使理論與實際相輔相成，密切配合，呈現出穩安的體系，為她的藝術符號學奠定堅實的基礎，這是她對音樂美學乃至整個美學的重要貢獻。

（四）身為美學家而非音樂學家，朗格對於審美的問題總是把握重點而不詳論細節。例如在音樂創作方面，她只談音樂動機以正其本，談同化原則以保持其純化，而不論作曲的技巧；在音樂表演方面，只論內外兼聽、論想像與情感的駕馭，而不談表演的技巧；在音樂欣賞方面，只重音樂耳朵的培養、重直覺頓悟的妙用，而不論欣賞的方式。雖然她的討論不像一般音樂學者那樣鉅細靡遺，卻更能直指核心，而且有本立道生之效。

（五）在學術研究方面，朗格既勇於批判，又能建立新說。如反對華格納歌劇的喧賓奪主，而用同化原則來釐清基本幻象與二級幻象的分野；如指摘自我表現論的肆意宣洩情感，而強調音樂在表達客觀

的人類情感概念；如駁斥克羅齊、柏格森有關直覺頓悟的學說，而主張直覺具有理性的成分。都是能破能立，而且可以得到美學、心理學、腦科學的支持，見解獨到，深具啟發性。

（六）對於音樂審美，朗格的態度相當嚴謹，有時難免有曲高和寡，甚至二律背反的現象。如她認為音樂欣賞的首要原則是在體驗基本幻象，感受始終不渝的運動及蘊藏其中的情感與意義，因而鄙棄與文學、美術、戲劇等密切結合的標題音樂，這就與其同化原則自我牴牾，而且會大大影響音樂的豐富性及普及性，對音樂的發展難免造成若干阻力。又如她批評克羅齊、柏格森的直覺說過分神秘與玄奧，但她自己只注意到直覺與個人的關係，而忽略了社會實踐的因素，以致未能充分說明直覺的起源，也使自己陷入另一個神秘主義的泥淖。不過，任何一個學者的理論系統都不可能十全十美，在音樂審美理論方面，朗格疏漏、矛盾的情況並不嚴重。整體而言，還是大醇小疵，值得推崇。

——本文原刊於《新竹師院學報》第18期，2004年6月，頁387-412

參考文獻

（一）中文部分

于潤洋（1999） 蘇珊朗格藝術符號理論中的音樂哲學問題 載於于潤洋 現代西方音樂哲學導論 2000年 長沙市 湖南教育出版社 頁264-294

于潤洋（2000） 現代西方音樂哲學導論 長沙市 湖南教育出版社

王次炤（1994） 音樂美學 北京市 高等教育出版社

文德培（1993） 酒神與日神的符號——朗格《情感與形式》導引 南京市 江蘇教育出版社

方銘健（1997） 藝術、音樂情感與意義 臺北市 全音樂譜出版社

方銘健譯 Lippman，E. 著（2000） 西洋音樂美學史 臺北市 國立編譯館

甘　陽譯 Cassirer，C. 著（1990） 人論——人類文化哲學導引 臺北市 桂冠圖書公司

朱光潛譯 Croce，B. 著（1959） 美學原理 臺北市 正中書局

佚　名（1988） 西方美學名著引論 臺北市 木鐸出版社

吳　風（2000） 藝術符號美學 北京市 北京廣播學院出版社

修海林、羅小平（1999） 音樂美學通論 上海市 上海音樂出版社

馬國柱（1992） 藝術符號與情感——評卡西爾和朗格的符號美學 遼寧大學學報（哲社版） 第3期 頁39-51

張　前、王次炤（1995） 音樂美學基礎 北京市 人民音樂出版社

張　前（2002） 音樂美學教程 上海市 上海音樂出版社

張蕙慧（1997） 從音樂的本質論音樂教育 國教世紀 第174期 頁4-7

張蕙慧（1999） 嵇康音樂美學思想探究 臺北市 文津出版社

郭長揚譯　Seashore，C. E. 著（1981）　音樂美學　臺北市　全音樂
　　譜出版社

陳慧珊譯 Hanslick，E. 著（1997）　論音樂美──音樂美學的修改芻
　　議　臺北市　世界文物出版社

黃于真（2000）　從詮釋學角度論漢斯利克「論音樂美」中的《情感
　　與形式》　臺北市　臺灣大學音樂研究所碩士論文

楊忠斌（1994）　論符號在朗格美學中的意涵──藝術符號的語意學
　　與邏輯基礎　桃園縣　中央大學哲學研究所碩士論文

榮佳國著（1993）　有意味的形式與藝術符號──貝爾與朗格的美學
　　思想述評　遼寧大學學報（哲社版）　第3期　頁64-69

劉大基、傅志強、周發祥譯　Langer，S. K. 著（1991）　情感與形式
　　臺北市　商鼎文化出版社

劉昌元（1986）　西方美學導論　臺北市　聯經出版事業公司

滕守堯、朱疆源譯　Langer，S. K. 著（1983）　藝術問題　北京市
　　中國社會科學出版社

滕守堯（1998）　審美心理描述　成都市　四川人民出版社

韓振興（1989）　從腦科學與心理學角度看審美直覺中的理性因素
　　中州學刊　第5期　頁53-61

（二）英文部分

Burwick, F. & Pape, W. (eds)(1990). *Aesthetic Illusion: Theoretical and Historical Approaches.* Berlin and New York: Walter de Gruyter.

Campbell, M. R. (1992). John Cage's 4'33" Using Aesthetic Theory to Understand a Musical *Notion. Journal of Aesthetic Education,* 26(1), 83-91.

Casey, E. S. (1976). *Imagining: A Phenomenological Study.* Bloomington, In.: Indiana University Press.

Cassirer, E. (1962). *An Essay on Man.* (2nd Printing). New Haven: Yale University.

Copland, A. (1970). *Music and Imagination.* Cambridge, Mass.: Harvard University Press.

Goodman, N. (1976). *Languages of Art: An Approach to a Theory of Symbol* (2nd ed.) Indianapolis: Hackett.

Johnson, J. R. (1993). The Unknown Langer: Philosophy from the New Key to the Trilogy of Mind. *Journal of Aesthetic Education*, *27*(1), 63-73.

Kivy P. (1984). *Sound and Semblance: Reflections on Musical Represent-ation.* Princeton N. J.: University Press.

Kramer, J. D. (1988). *The Time of Music.* New York: Schirmer.

Langer, S. (1953). *Feeling and Form: A Theory of Art Developed from Philosophy in a New Key.* New York: Charles Scribner's Sons Press.

Langer, S. (1957). *Philosophy in a New Key: A Study in the Symbolism of Reason, Rite and Art* (3rd ed.). Cambridge,Mass.: Harvard University Press.

Langer, S. (1957). *Problems of Art: Ten Philosophical Lectures.* New York: Charles Scribner's Sons.

Langer, S. (1962).*Philosophical Sketches.* Baltimore: Johns Hopkins University Press.

Langer, S. (1967-1982). *Mind: An Essay on Human Feeling*, 3 vols. Baltimore: Johns Hopkins University Press.

Meyer, L. B. (1956). *Emotion and Meaning in Music*. Chicago: University of Chicago Press.

Morawski, S. (1984). Art as Semblance. *Journal of Philosophy,* 81, 654-663.

Reichling, M. J. (1990). Images of Imagination.*Journal of Research in Music Education,* 38, 282-93.

Reichling, M. J. (1993). Susanne Langer's Theory of Symbolism: An Analysis and Extension. *Philosophy of Music Education Review, 1*(1), 3-17.

Reichling, M. J. (1995). Susanne Langer's Concept of Secondary Illusion in Music and Art. *Journal of Aesthetic Education,* 29(4), 39-51.

Shaffer, E. S. (1990). "Illusion and Imagination" in Burwick and Pape, *Aesthetic Illusion,* 146.

蘇珊・朗格情感與形式對全球化音樂教育的啟示

一 前言

十幾年前，筆者負笈美國，攻讀博士學位時，指導教授曾指定蘇珊・朗格（Susanne K.Langer, 1895-1985）的《情感與形式》（Feeling and Form）為必讀書籍。開卷之後，即深為其學問之淵博、見解之獨到所傾倒。同時發覺朗格以深厚的哲學與邏輯學為基礎所建構的藝術符號學，所以能在二十世紀異軍突起，大放光芒，被認為是繼摹仿論、表現論之後的西方美學史上第三個里程碑，對當時的邏輯學、語義學、心理學、宗教和禮儀、視覺藝術、文學、音樂和倫理學都產生重大影響，誠非倖致。返國之後，陸續讀到海峽兩岸不少相關的專書及論文，而在筆者較為熟悉的音樂美學領域，論著特少，因而發憤撰成兩篇專文，探討蘇珊・朗格的音樂審美論與本體論，相繼發表，唯當時研究的焦點完全集中在音樂美學，而沒有觸及筆者另一個研究領域——音樂教育，不能不說是一個缺憾。因而擬藉此一研討會的機會，探討蘇珊・朗格《情感與形式》對全球化音樂教育的啟示，庶幾可以拋磚引玉，引起大家研究的興趣、對當代音樂教育的發展或許不無助益。

二　文獻探討

　　蘇珊‧朗格的藝術符號學在《哲學新解》（1942）首先提出，在
《情感與形式》（1953）中全面展開，在《心靈：論人類情感》
（1967-1982）中作了探本溯源的論證。其中《情感與形式》一書之
撰寫費時四年，聲名最著，流行最為廣泛，堪稱為其代表作。

　　《情感與形式》全書約四十萬字，分為三大部分，二十一章。第
一部分：藝術符號，共三章，具體而深入地闡發她的藝術符號學。第
二部分：符號的創造，共十六章，全方位地將符號學應用到造型藝
術、音樂、舞蹈、詩歌、戲劇各領域，暢談各種藝術的基本幻象之內
涵及其特色。第三部分：符號的力量，共二章，討論藝術的表現力、
作品及其觀眾。書末另附〈電影討論〉一文，以補第二部分的不足。
這是本論文所根據的文本。

　　除了劉大基、傅志強、周發祥合譯的《情感與形式》分別在海峽
兩岸出版之外，研究的專書則有文德培的《酒神與日神的符號──朗
格情感與形式導引》、吳風的《藝術符號美學》兩本，單篇論文有于
潤洋的〈蘇珊‧朗格的藝術符號理論中涉及的音樂哲學問題〉（于潤
洋，2000，頁264-294）、拙作兩篇等不下十數篇，學位論文亦有楊忠
斌、黃耀俊等數種，這些都是本論文的重要參考資料。

三　研究方法與步驟

　　研究方法以質性研究的文獻分析法為主。首先詳細閱讀文本《情
感與形式》及相關參考資料，分門別類，整理出具有條理的藝術符號
學體系，再依其對現代全球化音樂教育的啟示，歸納出：音樂教育哲
學的建立、音樂教育美學的深化、音樂教學內容的充實、音樂教學方

法的改進四項，將材料分繫各項之下，進行分析、詮釋與討論，希望
透過層層步驟，提出一些具有啟發性的重點，作為結論，而完成整篇
論文。

四　分析與討論

（一）音樂教育哲學的建立

　　任何學術發展到了極點，都會臻至哲學境界，而也唯有具備哲學
基礎的學術，其發展才是可大可久的。音樂教育自然也不例外。著名
音樂教育學家艾伯利斯（H. F. Abeles）等，在《音樂教育理論基礎》
（Foundations of Music Education）一書中，將音樂教育哲學基礎分為
三種，即：理性主義（rationalism）、經驗主義（empiricism）與實用
主義（pragmatism）（Abeles, Hoffer, & Klotman, 1994, pp.41-59），從
者最眾。不過，這些學說大多源遠流長，到了二十世紀，較重要的音
樂哲學則有現象學、釋義學、符號學、心理學派、社會學派、馬克思
學派等（于潤洋，2000），對音樂教育或多或少也都有其影響，而蘇
珊・朗格的藝術符號學正是其中顯赫一時，極具特色的一支。

　　蘇珊・朗格曾為藝術下了一個簡要而有名的定義，即：「藝術是
人類情感的符號形式的創造。」（Langer, 1953, p.40；劉大基等譯，
1991，頁51）而所謂符號（symbol），是將具體的事物予以抽象化，
使其成為一種足以代表該事物的標誌。她以基本幻象（primary
illusion）作為各類藝術分類的原則，而音樂的基本幻象就是「生命
的、經驗的時間表象。」（Ibid. p.109；全上，頁128）她的說法，很
能掌握藝術抽象的本質，對於以非語義性的音響為基本材料，在時間
的流程中隨生隨滅的音樂藝術，描述尤為傳神。音樂的本質屬於音樂

本體論的研究，十分抽象，歧義最大，難度也最高，卻是音樂哲學的核心問題，所以歷來的音樂學家莫不視為當務之急。如嵇康認為音樂的本質是「自然之和」，黑格爾（G. W. F. Hegel）則認為是「理念的感性顯現」（張蕙慧，1999，頁74、178），哲學家出身的朗格自然也不願落人之後。職是之故，她才會花那麼多的時間、精力去抨擊當時音樂學界沉湎於音調的物理、生理以及心理研究的潮流（Langer, 1953, p.107；劉大基等譯，1991，頁125），而從哲學的思辨高度去辨別音樂的要素，建立了自己的音樂本體論。

音樂教育哲學乃是推求音樂教育最高原理的學科，也是指導音樂教育發展的指針。朗格自己就曾說：

> 在論述音樂的時候，我們面臨的特殊困難都涉及音樂幻象的本質，以及包括作曲和演奏在內的音樂創作過程。其次的問題包括：溝通作曲家與聽眾的演奏者的表演問題；樂曲廣泛的解釋範圍問題；藝術鑑賞力的價值與威脅問題……。這些問題的解決，必須依賴一個更為本質的，直接針對中心題目的知識作為準備，這個中心題目就是：音樂家創造著什麼？通過什麼樣的手段？要達到什麼樣的目的？（Ibid., pp.118-119；全上，頁138）

可見許多音樂教育方面的糾葛，都有賴於音樂哲學加以解決。這是由於藝術符號除了具備一般符號的特徵，包括：1. 構形功能，2. 抽象性，3. 與指稱事物具有邏輯結構上的一致性，4. 能表達某種概念，5. 容易感覺和把握之外，還具有獨特的：1. 表現對象，2. 表現性，3. 奇異性（又稱他性或透明性）（吳風，2002，頁123-127），所以能有如此妙用。當然，任何一種音樂教育哲學都有其優點，但也有其局限，在抽象藝術蔚為藝術主流之一的今日，朗格的藝術符號美學對包

含音樂教育在內的藝術教育，固然特別具有啟發性，但我們仍應重視其他各種音樂教育哲學，擷取精華，靈活應用，如此才可能較為宏觀地觀照到音樂教育的各層面，從理性的高度去拓展音樂教育的錦繡前程。

（二）音樂教育美學的深化

　　音樂美學是研究音樂美的根源、本質和規律的學問。其研究的範圍十分廣泛，其中爭論最多的應數音樂究竟能否表達情感，以及音樂內容與形式的關係。朗格在這兩個議題上都有獨到的見解，對於音樂教育頗具啟發性。

　　音樂與情感的關係，也就是聲心關係，從古以來一向為人們所關注。無論中外，絕大多數的人都承認音樂是「情感的藝術」。直至魏晉，嵇康始以音聲無常、聲心二物為理由，斷然宣布「聲無哀樂」（張蕙慧，1999，頁81-89）；而西洋，則直至十九世紀，奧地利的漢斯立克（E. Hanslick）才揭起反對情感美學的大旗，強烈主張「音樂不能表達特定的情感」。（楊業治譯，1980，頁29）從此以後，音樂美學就出現他律論與自律論兩派的對立。所謂他律論，認為人類的情感是音樂的主要內容，對於音樂的形式具有決定性作用，又稱內容美學。所謂自律論，認為音響結構既是音樂的內容，也是音樂的形式，音樂之中完全沒有情感存在的空間，因而反對內容和形式的二元性。（于潤洋，1986，頁10-11）其實，二派都未免各有所偏，首先，音樂的非語義性，使得它對於情感只能從事抽象的概括，而很難進行具體的描繪，以致產生音樂的不確定性，使得人們覺得聲心恍如不相干的二物。但在整個音樂審美的過程中，情感始終扮演一個非常重要的角色，根本無法加以排除；在音樂的形式當中，從音階、時值、節奏、音量、音色到旋律、複調、和聲、結構、曲式也都可找到情感的

痕跡，可見情感與音樂的關係是有科學依據的。（羅小平、黃虹，1989，頁19-55）自律論的說法只有片面的正確性，我們只要看朗格為藝術所下的定義以及她以《情感與形式》為其名著命名，就知她並不贊同自律論。至於他律論，過分強調音樂的情感內容，也產生了許多庸俗而牽強的詮釋，甚至使得音樂因側重描寫事物而陷入喪失其獨立價值的危機。我們只要看朗格對克羅齊（B. Croce）、柏格森（H. Bergson）等人的「自我表現論」深不以為然，甚至認為一個嚎啕大哭的兒童，他所釋放的情感比音樂演奏強烈得多，但絕沒有人將它當作審美的對象（劉大基等譯，1991，譯者前言，頁9），就曉得她也不贊同他律論。既然朗格對自律論與他律論都不以為然，那麼她對音樂與情感的關係又是採取何種觀點呢？她認為情感的表現是音樂藝術的首要任務，但音樂家要表現的並不是個人主觀的情感，而是經過藝術抽象，將內在的情感轉換、投射、外化所形成的一種客觀的情感，是屬於人類全體的廣義的情感，可稱之為「人類的情感概念」，（Ibid., p.28；仝上，頁38）這就是她的獨到見解。

雖然朗格博涉多通，對藝術也有相當造詣，且曾在哥倫比亞大學、紐約大學執教多年，但在她的著作中卻絕少提到藝術教育，只有在《情感與形式》中她說：「藝術教育也就是情感教育」，（Ibid, p.401；仝上，頁466）可見她對情感教育是何等看重。她對情感的主張表現了她重視藝術抽象的一貫理念，另一方面也顯示了她企圖在自律與他律、情感與理智之間獲致平衡所作的努力。在情感論方面，朗格對人類的情感概念、情感本質、藝術中情感與抽象、情感與理智並不截然對立等問題都有深入的闡述。她為傳統的情感論注入了新血，使其具有更豐富的內涵。情感論所以能成為她的藝術理論基礎，甚至成為她的藝術理論的核心，獲得了很高的評價，並且對理論界和藝術創作界產生了很大的影響，是有其道理的。美國另一位美學家邁爾

（L. B. Meyer）在其名著《音樂的情感與意義》（Emotion and Meaning in Music）中，將音樂的情感論，也就是藝術的本質論分為三大派，分別為絕對論（absolutism）、參照論（referentialism 或譯為指涉主義）及絕對表現主義（absolute expressionism），前兩派即自律論與他律論，第三派即以朗格為代表。（Meyer, 1956, pp.1-3）著名的音樂教育學家雷默（B. Reimer）在《音樂教育的哲學》（A Philosophy of Music Education）一書中也有類似的分類，只是將絕對論改稱為形式主義（formalism）。（Reimer, pp.16-37）他在該書第二章中暢談「絕對表現主義及其對於獨特性及其本質性的要求」（Ibid., pp.28-37），在第七章更直言：「蘇珊‧朗格認為音樂藝術是理解所有藝術的試金石，這使得她的著作對音樂教育特別切合。她的著作對本書有影響，乃至在哲學和實踐的層次上對音樂教育有廣泛的影響，這是一個重要原因。」（Ibid., p.119）雷默左右了二十世紀七〇年代以來美國的音樂教育觀念，對世界各國的音樂教育也產生了重大的影響（劉沛，2004，頁211），這除了顯示他對音樂教育長期而深入的研究成果外，朗格的啟發也功不可沒。所以在音樂情感教育方面，我們應可從朗格的著作中汲取不少有益的養料。在音樂教育上，絕對表現主義較能掌握藝術審美的本質，幫助學生得到美感經驗，使得美感知覺與美感反應得到更好的發展，從而更能享受學習音樂的樂趣。如此，音樂教育成為一種獨特而基本的學習，可以客觀而有系統的傳授，對於感覺的準確、嚴謹、精妙、明辨都大有裨益，誠能適合於民主社會大眾教育的需求。在這方面，楊忠斌〈朗格情感教育的美育觀之探討〉（崔光宙、林逢祺主編，2000，頁153-177）、羅雁〈從符號到情感──來自符號論美學的啟示〉（中國音樂雜誌社編，2003，頁 272-281）都有詳細的發揮，茲不贅。

內容與形式的關係是從音樂與情感的關係所衍生的另一個重要議

題。上文提及自律論者認為音樂只有形式，沒有內容；他律論者則認為人類的情感是音樂的內容，對於音樂的形式具有決定性作用。朗格既然主張音樂在表達「人類的情感概念」，當然表示她也贊同音樂既有內容，又有形式。朗格認為藝術以情感為表現的內容，情感以藝術符號為表現的形式，這是朗格藝術符號美學的基本內容，也是她以《情感與形式》為其著作命名的旨趣。朗格在音樂情感方面論述綦詳，至於形式，她的研究更是專注，她所提及的形式有邏輯形式、運動形式、生命形式、有意味的形式、表現性形式等不同面向，（張蕙慧，2005，頁186-190）可見她對情感與形式兩者同等重視。但音樂的情感是心理現象，音樂的形式是物理現象，兩者性質迥然不同，如何能彼此相容，甚至密切結合呢？朗格採取了格式塔（gestalt）心理學派「異質同構」的理論來解決這個難題。她認為音樂的音調結構和人類的情感雖然本質完全不同，但在邏輯上卻有驚人的一致。也就是說它們都是在時間中展示和開展，都是在速度、力度、色調上具有豐富的變化，依靠這一重要的類似點，就可以將兩者密切聯繫在一起，引起強烈的共鳴。（Langer, 1953, p.27；劉大基等譯，1991，頁36）朗格將音樂的內容與形式融合成為一體，以藝術符號的一元特徵，克服了形式與內容的兩極矛盾性。她的努力，使得藝術的有機性、整體性受到世人的重視，而免於被分析得支離破碎的厄運，且使得情感與形式得以平衡發展，這是她對音樂藝術教育的另一種貢獻，值得我們去開發與學習。

（三）音樂教學內容的充實

音樂教學內容指各種音樂教學的學習領域而言，它是音樂教育的具體範圍，音樂活動的主要依據，也是實現音樂教育目標的根本保證。各種音樂教育體系的教學內容不盡相同，且不斷在發展變化之中。

即以二○○一年開始實施的九年一貫課程統整而言，乃是民國成立以來的第十四次修訂，也是最為重大的一次修訂，除了強調國小、國中課程銜接的一貫性外，也重視課程的統整性、開放性。過去的分科教育，現在改為以七大學習領域統整所有的學科，其中，音樂與視覺藝術、表演藝術共同組成「藝術與人文領域」。這樣重大的變革，與世界許多先進國家幾乎同步進行，可說是最具有全球化的一次教育改革。一般學者往往以包含多元文化、多元智能、多元教學、多元評量、師資多元化、升學管道多元化、藝術感通等多元的教育觀念來做為此次教育改革的理論基礎。殊不知，朗格的藝術符號學中也有許多足資借鏡之處，那就是在《情感與形式》中花了大部分的篇幅所討論到的各類藝術的內涵與特色，以及相關的基本幻象、二級幻象與同化原則。

朗格說：「符號即我們能夠用以進行抽象的某種方法。」（Ibid. p.xi；全上，頁5）符號可分為推論性符號與表象性符號兩大系統，推論性符號也就是藝術符號，它是由虛象、幻象、抽象三維結構所構成。可以說，具體的事物經過主觀創造和轉換就產生虛象。採取虛象作為元素，來表現具體事物的本質特徵，就是幻象。使幻象上升到邏輯形式的層次，能表現更寬廣、更普遍的概念，也具備了豐富的情感意蘊，成為一種表現性形式，那就是抽象。由於虛象和抽象是所有藝術符號共同具有的層面，而幻象則是一種特殊的經驗領域，所以每一種藝術都有其獨特的基本幻象，使其具有自足性與可塑性，也使藝術三層次融合成為一個有機整體。朗格以基本幻象作為分類的原則，而將藝術分為：

虛幻空間：造型藝術

虛幻時間：音樂藝術

虛幻的力：舞蹈藝術

虛幻的經驗：詩歌藝術

命運的模式：戲劇藝術

虛幻的現在：電影藝術

朗格從哲學的高度來審視美學問題，為藝術符號學建立了本體論和認識論的基礎，並且詳細論述各類藝術的本質、內涵與特色，對我們了解藝術與人文領域的各學科非常有助益。各類藝術雖然因本身體裁、材料以及反映生活方式的不同，而呈現各種不同的面貌，但其共同的深層結構，則都是情感，也就是有機體的生命形式。易言之，所有的優秀藝術作品都具備生命形式的特徵，即：能動性、不可侵犯性、統一性、有機性、節奏性和不斷成長性（滕守堯譯，2006，頁65）這也就是不同藝術可以互相感通的原理所在。

　　除了基本幻象之外，朗格又提出二級幻象及同化原則。所謂二級幻象，是指同一類作品中所出現的其他藝術的基本幻象。例如我們聆聽聖桑（C. Saint-Saens）《動物狂歡節（Carnival of the Animals）》中的〈天鵝〉，那是虛幻的時間，屬於音樂的基本幻象。而我們彷彿看到高潔的天鵝優游湖面的情景，那就是虛幻的空間，在造型藝術中雖為基本幻象，在音樂中卻只能算是二級幻象。二級幻象不僅可以凸顯音樂基本幻象的重要性，而且可以透過同構聯覺與直覺類比，拓寬音樂的表現材料，使繪畫、文學、戲劇等都能成為藝術感通的對象。但每一種藝術只能有一種基本幻象，基本幻象決定藝術的實質，必須保持其特色，保持其純化，為此，朗格提出了一個重要的原則——同化原則。所謂同化原則是指某一藝術的各個次級幻象都被基本幻象所併吞，所統攝，成為此一藝術的組成要素。此一同化原則在處理藝術與人文各學科之間的關係時，可以釐清主從，避免喧賓奪主的現象產生，的確是非常高明的辦法。

（四）音樂教學方法的改進

　　蘇珊‧朗格是一位優異的美學家，音樂造詣極深，對音樂審美，她提出許多突出的觀點，可作為改進音樂教學方法的參考。

　　在音樂創作方面，她特別重視精神創作時期的「最初概念」的形成過程，最初概念又稱之為「指令形式」或「音樂基本質」。也就是一般人所謂的「音樂動機」，這是主題發展的雛型，也是作品的核心。（Langer, 1953, pp.121-123；劉大基等譯，1991，頁140-143）除此之外，她還談到二級幻象與同化原則，對於其他作曲技巧則未曾多所著墨。這是因為她不是一個作曲理論家，在這方面她不必也不可能談得太詳盡。但她所說的，卻是作曲中最初始、最根本的要素，對音樂教育中的作曲教學還是有提示作用的。賈達群從朗格的「生命形式說」領悟到作曲應該注意：1. 時間軸上的合理結構，2. 生命的氣息，3. 非同期的節奏韻律，4. 因素的生長與消亡。（楊靖編，2006，頁122-127）就是另一個善於取法的例子。

　　在音樂的表演方面，朗格擅長鋼琴和大提琴，經驗豐富，所談都是切身體驗的甘苦之談，令人格外感到親切而深刻。人們常說表演是二度創作，朗格也認為「真正的表演與作曲一樣，是創造性的行為。」（Langer, 1953, p.139；劉大基等譯，1991，頁160）她很能掌握音樂表演的重點，但為了杜絕表演的紊亂及對原作的不尊重，對於演奏技巧、態度，她也特別重視。她認為一個表演者應該經常玩味樂譜，進入聽的世界，去領會音樂的美感，而聽有內聽、外聽的區別，需要兩者兼治，才是完整的聆聽。（Ibid., p.153；仝上，頁155）這種說法與《莊子》〈人間世〉、《文心雕龍》〈聲律篇〉所言實有不謀而合之處。想像是一切藝術活動中最重要、最複雜的一種心理機能。朗格認為就表演而言，想像主要可分為概念想像和發聲想像，前者偏重於

內聽，後者偏重於外聽。（Ibid., pp.140-141；仝上，頁161）表演者對
於兩者都須充分掌握，對於作品才能作出最完美、最有創意的詮釋。
朗格還認為真正的音樂表演應該是適度的「投情」，而不是肆意宣
洩，只有借助於想像，將情感控制在規定的情景中，超越了現實生活
中的情感，才是真正的藝術情感，（Ibid., pp.146-147；仝上，頁168）
才能夠以情感人，而不是以技驚人。她的說法符合中庸之道，較易為
一般人所接受，可以當作表演教學時的準則。

在音樂欣賞方面，聆聽是最基本的活動，同時也是一種特殊的才
智，欣賞者須經過長期練習，具備音樂聽覺與音樂感覺的能力，也就
是具有「音樂的耳朵」，才能成為知音。而首要原則是運用音樂感覺
去體會音樂的基本幻象及蘊含其中的生命意義與人格情感，這也是音
樂耳朵訓練的重點所在。（Ibid., pp.147-148；仝上，頁168-169）由於
音樂抽象而不帶語義性，全神貫注的聆賞態度就變得十分重要。朗格
反對一面聽音樂，一面閱讀、思考甚至談話的背景式欣賞，以免養成
壞習慣，對音樂一無所獲。（Ibid., pp.147-148；仝上，頁169）這對漫
不經心，把聽音樂當作消遣的聽眾而言；不啻是當頭棒喝，充分表現
她對音樂審美的態度十分嚴謹，而且立場一貫。音樂作品通常可分為
絕對音樂和標題音樂兩大類，前者屬於自律性的藝術，後者屬於他律
性的藝術。朗格雖然對音樂的情感與形式採取兼顧並重的態度，但基
於音樂的純粹性與高水準的要求，她顯然特別強調絕對音樂，對於容
易淪於濫情的標題音樂則嚴加指摘，斥之為現代的奇思異想。（Ibid.,
p.166；仝上，頁190）她的說法未免因噎廢食，不甚持平，但至少可
提醒我們聆賞音樂時態度的嚴謹是十分重要的。從康德（I. Kant）以
來，直覺就成為美學的重要成分。所謂直覺，是一種與邏輯思維不同
的思維方式，它採取直接性的、綜合性的認識過程，對藝術形象進行
毫無功利色彩的觀賞。朗格也特別強調直覺頓悟，認為各種藝術形式

的特徵、關係、意味等都可以透過直覺加以認識和體會，臻至「理智和感情不再互相對立，生命為背景所象徵，世界似乎重要起來，美麗起來」的境界。（Ibid., p.409；全上，頁476）她的說法為音樂藝術欣賞教學提供了一種簡單而重要的方法，值得注意。

五 結論

綜觀以上的析論，可以發現蘇珊‧朗格除了強調「藝術教育也就是情感教育」之外，對包含音樂教育在內的藝術教育雖罕所著墨，但身為優異的美學家，在其名著《情感與形式》中，仍有不少主張對全球化的音樂教育頗有啟迪作用。舉其犖犖大者，至少有：

（一）音樂教育哲學的建立

朗格界定藝術是「人類情感的符號形式的創造」，又說音樂的基本幻象就是「生命的、經驗的時間表象」。她精準地掌握藝術抽象的本質，建立了自己的音樂本體論，可以解決不少音樂教育的糾葛，在抽象藝術蔚為藝術主流之一的今日，具有指引藝術教育發展方向的作用。

（二）音樂教育美學的深化

在音樂與情感的關係方面，她認為音樂首要的任務是表達「人類的情感概念」，在自律論與他律論之外，開創了較為中庸合理的絕對表現主義，對音樂情感教育產生了深遠的影響。相類似地，在音樂的內容與形式方面，她既不偏於內容，也不偏於形式，而是以格式塔學派的「異質同構」將內容與形式融合成為一體，維持了藝術的有機性、整體性，對音樂藝術教育也有其貢獻。

（三）音樂教育內容的充實

在《情感與形式》中，朗格花了大半的篇幅，探討各類藝術的基本幻象及其共同的深層結構——情感，也就是有機體的生命形式，這為九年一貫藝術與人文領域的課程統整及藝術感通提供了很好的理論基礎。此外，她所提出的二級幻象及同化原則，在處理藝術與人文各學科之間的關係時，也可釐清主從，避免喧賓奪主的現象產生。

（四）音樂教學方法的改進

在音樂創作方面，她特別重視音樂動機以掌握音樂的基本質，強調同化作用以保持音樂的純化。在音樂表演方面，她主張表演是二度創作，表演者要內聽與外聽完美的結合，並且充分發揮想像力，適當控制情感，才有理想的表現。在音樂欣賞方面，她認為最重要的是要訓練音樂的耳朵，因此要專心聆賞音樂，並且要多聽絕對音樂，少聽標題音樂，同時要重視直覺的作用。雖然她只把握重點而不詳論細節，但她的理論往往見解獨到，提供我們相當多的啟示。

在西洋，一種「作為美育的音樂教育」（Music Education as Aesthetic Education, 縮寫為 MEAE）的理論在二十世紀曾風行一時，那是由朗格、邁爾創建，由雷恩哈德（C. Leonhard）、雷默、斯望維克（K. Swanwick）等所發展出來的，結合哲學理論、音樂哲學與音樂心理學的音樂教育哲學。我國也曾受過影響，但如果我們能直接從朗格論著中多加發掘，相信可以得到更豐碩的收穫。

參考文獻

（一）中文部分

于潤洋（1986）　音樂美學史學論稿　北京市　人民音樂出版社

于潤洋（2000）　**現代西方音樂哲學導論**　長沙市　湖南教育出版社

文德培（1993）　**酒神與日神的符號──朗格情感與形式導引**　南京市　江蘇教育出版社

中國音樂教育雜誌社編（2003）　第一、二屆全國音樂教育獲獎論文精選　北京市　人民音樂出版社

吳　風（2000）　**藝術符號美學**　北京市　北京廣播學院出版社

崔光宙、林逢祺主編（2000）　**教育美學**　臺北市　五南圖書出版公司

張蕙慧（1999）　**嵇康音樂美學思想探究**　臺北市　文津出版社

張蕙慧（2004）　從情感與形式探討蘇珊朗格的音樂審美論　新竹師院學報　第18期　頁387-412

張蕙慧（2005）　從情感與形式論蘇珊朗格的音樂本體論　新竹師院學報　第20期　頁171-200

楊　靖編（2006）　音樂學術的歷史軌跡　上海市　上海音樂出版社

楊業治譯　Hanslick, E. 著（1980）　論音樂的美──音樂美學修改芻議　北京市　人民音樂出版社

劉　沛（2004）　**音樂教育的實踐與理論研究**　上海市　上海音樂出版社

劉大基、傅志強、周發祥譯　Langer, S. K.著（1991）　**情感與形式**　臺北市　商鼎文化出版社

滕守堯、朱疆源譯　Langer, S. K. 著（2006）　**藝術問題**　南京市　南京出版社

羅小平、黃虹（1989）　音樂心理學　海口市　三環出版社

（二）英文部分

Abeles, H. F., Hoffer, C. R., & Klotman, R. H. (1994). (2nd.ed). *Foundations of music education.* New York: Schirmer Books.

Langer, S.K. (1953). *Feeling and form: A theory of art developed from philosophy in a new key.* New York: Charles Scribner's Sons Press.

Meyer, L.B. (1956). *Emotion and meaning in music.* Chicago: University of Chicago Press.

Reimer, B. A. (1989). *A philosophy of music education.* (2nd.ed d). Englewood Cliffs, NJ.: Prentice Hall.

詩樂舞合一論

一　前言

　　根據歷史文獻記錄，詩歌、音樂、舞蹈原本同出一源，在數千年前，先民頭戴野獸面具，手持牛尾，配合著粗獷的樂器聲，載歌載舞，來表現他們對鬼神或圖騰崇拜的樣子，彷彿還出現在我們眼前。到了後世，詩、樂、舞以附庸蔚為大國，分別成為重要的、獨立的藝術，各自擁有無限寬廣的揮灑空間。可是在今天，無論奧福教學或九年一貫教育，卻又重新將三者密切結合，這到底是怎麼一回事呢？實在很值得加以探討，底下且讓我們仔細加以分析吧！

二　從藝術起源探討詩樂舞合一

　　藝術的種類為數綦繁，每一藝術種類中又可以區分出多種體裁。各種藝術門類之間往往密切相關，在古希臘神話中，藝術分別由文藝九女神掌管，而九女神合稱繆斯（Muses），正是這種現象的最好說明。其中尤以詩歌、音樂、舞蹈三者關係最為密切。在討論到中西藝術的起源時，論者每謂詩、樂、舞同出一源，這種說法，無論從歷史學、考古學、人類學或社會學的角度來看，都是有其依據的。

　　在中國，音樂的經典著作——《禮記》〈樂記〉曾說：「詩言其志也，歌詠其聲也，舞動其容也，三者本於心，然後樂器從之。」不但

指出了詩、歌、舞三者之間的聯繫，而且肯定了思想情感對三者的作用，正因為詩、歌、舞都出自生命內在的韻律節奏，都在表達心中的喜怒哀樂，所以可用音樂來加以統合。〈詩大序〉也說：「詩者，志之所之也。在心為志，發言為詩，情動於中而形於言。言之不足，故長言之；長言之不足，故嗟嘆之；嗟嘆之不足，故不知手之舞之，足之蹈之也。」顯現在藝術的起源上，先有詩，然後和之以樂，節之以舞，都是出於情感意志之不得不然。這兩則文獻分別從詩、樂、舞三者對於人們抒發情感的邏輯關係和順序上說明三者原本應該是一體的。至於《呂氏春秋》〈古樂〉所說：「昔葛天氏之樂，三人操牛尾，投足以歌八闋。」則用事實說明了早期詩、樂、舞的關係。在演奏「葛天氏之樂」時，需要「三人操牛尾」「投足以歌」，可見詩、樂、舞三者是同時表演，密不可分的。

在西洋，古希臘「音樂」（Musica）一詞，指繆斯的藝術，亦即詩、樂、舞的密切結合，所以柏拉圖（Plato）把文學當作音樂的一部分。當時兒童入學，便學誦詩，十三歲後，正式學習音樂，而以之配合詩文。這種教育方法，與中國古代的弦歌詩頌意義正同。荷馬（Homer）以豎琴伴奏，到處吟唱史詩《奧德賽》（Oddyssey）、《伊里亞德》（Iliad）中的愛情故事與英雄事跡，也顯現當時音樂與詩歌原本渾然一體。至於希臘悲劇的表演，「合唱歌舞隊」（Chorus）在整個戲劇中，佔有重要地位，以及宗教祭祀儀式中，詩、樂、舞三位一體的綜合藝術（修海林等《西方音樂的歷史與審美》，北京市：中國人民大學出版社，1999年，頁5-7），更是顯示詩、樂、舞往往是同臺表演的。

詩、樂、舞合一，不僅見於歷史紀錄，在近代出土的地下文物中，更常有蛛絲馬跡可尋。例如青海大通縣上孫家寨出土的「舞蹈紋彩陶盆」上所繪的形象生動的踏歌舞，說明早在新石器時代，歌舞之

類的藝術就已經密切結合了（敏澤《中國美學史》卷一，濟南市：齊魯書社，1987，頁45）。近代，西方學者對於非洲、澳洲土人的研究，以及中國學者對於邊疆少數民族的研究，所得到的歌、樂、舞同源的證據更多。例如，澳洲土人的考勞伯芮舞（Corroborries）、卡羅舞（Kaaro）就是載歌載舞，以簡單而狂熱的情緒表現簡單而狂熱的節奏（朱光潛《詩論》，正中書局，1960年，頁8-10）。又如藏族的囊瑪、堆謝、戛姆謝，維吾爾族的賽乃姆、木卡姆，蒙古族的安代，雲南彝族的高斯比，更以旋律的歌唱性配合節奏的舞蹈性，豐富多彩，充分表現各民族詩、樂、舞的高度發展（簡其華〈少數民族的民歌與歌舞〉，《音樂知識手冊》一集，北京市：中國文聯出版公司，1986年，頁546-550），這些都是古代原始藝術的活化石。

　　詩、樂、舞固然同出一源，但由於詩依附於語言文字，儘量向語義方面發展；音樂依附於聲音，儘量向和諧方面發展：舞蹈依附於動作，儘量向姿態方面發展，於是逐漸分化，各自獨立，分別發展為重要的藝術類型。不過，三者的關係還是難以截然劃分，如詩固然可以不入樂，但入樂的音樂文學，如漢樂府、唐詩、宋詞、元曲，始終是文學作品的主流；音樂固然可以純粹用樂器演奏，但配合語言文字的歌曲、歌劇、標題音樂，配合舞蹈的儺舞、巴渝舞、芭蕾舞、倫巴舞，卻使得音樂的表現方式格外多彩多姿。至於三者同時混合表演的盛大場面，在歷史上更是從未間斷。例如昆曲、京戲、豫劇、越劇、川劇、秦腔等傳統戲曲，也是詩、樂、舞、劇高度綜合的藝術。其劇本充滿文學性極高的韻文；其動作與造型具有舞蹈的韻律與節奏；其音樂來自極富民族色彩的傳統樂器。可以說融視與聽、時與空、動與靜、再現與表現於一爐，是一種流傳甚廣的綜合藝術。

三　從藝術感通探討詩樂舞合一

　　詩、樂、舞的物質材料與表現形式原本迥然不同，所以能互相應和，彼此闡發，以致於密切相連，甚至同出一源，乃是由於三者的藝術本質有相同之處，可以互相「感通」（correspondence）的緣故。所謂藝術感通，是一種特殊的感知活動，由於心靈上的「共感覺」（synesthesia）及審美上的「移情作用」（empathy）（許天治《藝術感通的研究》，臺北市：臺灣省立博物館，1987年，頁11-24），使得原本不同的藝術類型在心靈上有所契合。於是甲藝術引起乙藝術的靈感與新意，進而興起新的創造動機，再進而創造出含有原藝術品的若干元素的藝術品來（許天治《藝術感通的研究》，頁1）。這種感知在創作上啟發了新的素材，冶煉了新的內容，使得藝術感性得以充分發揮，藝術奧秘能夠完全融會，無論對創作或欣賞而言，都是十分重要的。

　　詩以語言文字為材料，以抒情、意象、節奏為要素；音樂以音響為材料，以節奏、旋律、和聲為要素。文字是語言的記錄，語言有音有義，與樂音同樣都有音色、音長、音高、音強，同樣都是一種抽象的符號，在本質上有相通之處。無論語言或樂音，節奏都是一個重要的元素。所謂節奏，原本是宇宙萬事萬物的一個基本原則，也是一切藝術的靈魂。其表現在時間的綿延中尤為顯著。所以聲音強弱、快慢、鬆緊的變化，或同或異，或承或續，或錯綜，或呼應，在詩歌和音樂之中就變得特別重要（朱光潛《詩論》，頁109-111）。《文心雕龍》〈樂府篇〉云：「詩為樂心，聲為樂體。」詩常可歌，歌常伴樂，詩歌與音樂都是美化了的音響，都是經過濃縮、凝鍊而成的藝術品，雋永而耐人尋味。詩最擅於抒情，而短於說理。音樂是否能表現情感，自律論者與他律論者看法大相逕庭，但他們都承認音樂對人的情感會產生強烈的影響，所以一般人常常將音樂視為感情的藝術。正因

為詩歌在許多方面都逼似音樂，怪不得詩與音樂的感通也最為常見，如白居易的〈琵琶行〉就是由音樂感通所成的名詩；而德布西（C. A. Debussy）《牧神的午後（The Afternoon of a Faun）》前奏曲，則是感通了馬拉梅（S. Mallarme）的名詩後所得到的傑作。

舞蹈以人體為材料，以表情、節奏、構圖為要素，在時空變化中展現人體律動之美。舞蹈與音樂同為時間的藝術，其重視節奏，並無二致。舞蹈的節奏不單指演員按一定音樂節拍所表演的動作，而且根據舞情對動作的力度（強弱）、速度（快慢）、能量（增減）、幅度（大小）、高度（沉浮）、方向（正背）等方面所做的處理（于培杰《論藝術形式美》，上海市：華東師範大學出版社，1990年，頁170）。舞蹈固然可以不配音樂，但配樂的舞蹈，透過節奏的應合，卻更能增添表現力與感染力，表現舞姿的優美動人，同時也彌補了舞蹈有形無聲、音樂有聲無形的不足，所以在大多數的情況下，音樂與舞蹈還是密切結合。有人說，詩、樂、舞是中國自古以來的三大抒情藝術（劉兆吉《文藝心理學綱要》，重慶市：西南師範大學出版社，1992年，頁363）。舞蹈最基本的審美特點，就在於通過奔放舒展、剛柔結合的優美動作傳達出深刻的情感內容，表達特定人物的思想性格和情感活動（戚廷貴《藝術美與欣賞》，臺北市：丹青圖書公司，1988年，頁87），這又是音樂與舞蹈可以密切配合的地方。所以從古以來，音樂與舞蹈經常可以感通。如伊凡諾夫（L. Ivanov）為柴科夫斯基（P. I. Tchaikovsky）的《天鵝湖（Swan Lake）》芭蕾舞劇編舞時，從天鵝的動作中提煉舞蹈語言，從音樂形象出發，去構思舞蹈的形象，使得演出空前成功，至今仍是芭蕾舞的典範。又如拉威爾（M. Ravel）的《舞蹈詩圓舞曲（La Valse, Poème Chorégraphiqe Pour Orchestre）》則如總譜扉頁上所寫的「透過翻滾的雲彩，隱約可以看到跳著圓舞的一對對舞伴」，是由舞蹈感通寫成，來表達他對維也納圓舞曲的一種頌贊。

正如詩樂感通、樂舞感通一般，詩與舞的感通，主要也是基於節奏與抒情。如杜甫〈觀公孫大娘弟子舞劍器行〉，由觀賞公孫大娘弟子李十二娘舞劍之美妙而懷念公孫大娘，由懷念公孫大娘而緬懷唐太宗，梨園聚散，家國盛衰，一時齊聚筆端，滿紙悲涼地寫出五十年來的巨大變化，是描寫舞蹈最成功的名詩。至於原籍波蘭的蘇俄舞蹈家尼金斯基（V. Nijinsky）曾感通馬拉梅的名詩〈牧神的午後〉，而編成芭蕾舞劇，對原詩迷離恍惚的氣氛有深刻而生動的表現，則是由詩感通為舞的例子。

詩、樂、舞之間不僅可以兩兩感通，而且三者之間也可以環環相扣，彼此感通。例如白居易的〈霓裳羽衣歌〉是他收到元稹寄來的〈霓裳羽衣舞譜〉，不禁想起了當年在京城昭陽殿中觀看歌舞的盛況。全詩除了描繪宮廷歌舞的通體美感，也抒發了作者深沉的身世之感。曲折婉轉，令人低迴。總而言之，透過感通的媒介，詩、樂、舞的關係，由姊妹藝術，更進一步臻至水乳交融，渾然一體的境界。

四　詩樂舞合一與音樂教育的關係

春秋時代，孔子以六藝為教，將智識傳布於民間。詩教、樂教都是其中重要的一環。至於禮教，由於古人舉行重要的宴會，或各種典禮時，常常要歌詩、奏樂，甚至舞蹈，由此可知，它與詩、樂、舞的關也應該是很密切的。孔子曾說：「興於詩，立於禮，成於樂。」（《論語》〈泰伯〉）他將詩、禮、樂三位一體的關係應用到教育方面，以為人之修身養性，宜以詩興起人之情志，以禮樹立人之行為，以樂完成人之德性，三者兼備，心聲相應，內外交養，才能有守有為，成德成業。所以站在教育的立場，三者應該是相輔相成，不可偏廢（張蕙慧《中國古代樂教思想論集》，臺北市：文津出版社，1991年，頁

35）。可惜到了後代，《樂經》亡佚，詩、樂、舞也逐漸分途發展，成為獨立的藝術，在教育上就很少再有人提倡詩、樂、舞合一了。

到了近代，著名的音樂教育家奧福（C. Orff）才又重新倡導音樂、舞蹈、語言合一的教育。奧福本身對多種藝術都有專精的造詣，他曾與郡特（D. Gunther）合辦集體操、音樂、舞蹈為一體的郡特學校；創作《布蘭詩歌（Carmina Burana）》、《安提戈涅（Antigonne）》等音樂、戲劇、舞蹈合一的作品；改編孟特威爾第（C. Monteverdi）的《奧菲歐（Orfeo）》、巴赫（J. S. Bach）的《聖路克受難曲》；也寫了《學校音樂》（Schulwerk）。他深刻體會各種藝術的密切關係，所以從「整體的藝術」（Gesamtkunst）、「原本性音樂」（Elementare Musik）的理念出發，倡導將音樂、動作、舞蹈、語言緊密結合在一起的音樂教育。語言的朗誦、律動的配合、奧福樂器的應用、聽力的訓練，加上歌唱教學、音樂戲劇教學，使得他的教材、教法完整、多樣而有變化，能適合各層次的音樂教育，所以風行全球，產生無與倫比的影響力，迄今仍未衰減。

我國自九十學年度起，開始實施九年一貫課程，打破了傳統的分科教學，也摒棄了傳統的教學模式。音樂與視覺藝術、表演藝術整合為「藝術與人文領域」，不僅同一領域的藝術要合科教學，甚至與其他領域如語文、社會、數學等也要採取橫的聯繫與整合。這就深深契合古代詩、樂、舞合一及奧福「整體的藝術」的精神。所以在進行教學時，美術、音樂、語言、律動、舞蹈、戲劇等往往交錯出現，靈活調配，顯得熱鬧非凡。如康軒版四上的〈來跳舞〉包含「自然的律動」、「音樂的律動」、「舞蹈的律動」、「畫面的律動」四個子題。活動的項目有彩帶舞演練、〈來跳舞〉、〈快樂時光〉歌曲習唱、依歌曲節奏習念歌詞、直笛習奏、舞蹈空間行進遊戲、素描、著色、拼貼應用等。又如南一版四下的〈動物進行曲〉，包含「動物進行曲」、「奇妙

的動物世界」、「與和諧的大自然共舞」、「動物嘉年華」四個單元。活
動的項目有欣賞動物生活影片、聆聽《動物狂歡節（Carnival of the
Animals）》音樂、以律動探索動物的肢體動作、〈獅王〉習唱及直笛
吹奏，最後以動物的動作為主題，表演舞蹈基本動作，配合聖桑（C.
Saint-Saens）的音樂編創一個動物的舞蹈盛會。諸如此類，顯然賦予
詩、樂、舞合一以新的時代精神，對「探索與表現」、「審美與思
辨」、「實踐與應用」課程目標的達成大有助益。

五　結語

　　綜合上述的討論，我們可以發現：無論在東方或西方，無論從歷
史學、考古學、人類學或社會學的角度來看，詩、樂、舞三種姊妹藝
術原本同出一源。其密切的關係，透過抒情與節奏的同質性，可以找
到藝術感通的學理證明。在今日，詩、樂、舞固然都是重要的、獨立
的藝術，但在教育上，重新讓三者密切結合，來達成藝術教育的課程
目標，卻是最新的時代潮流。這決不是開倒車的行為，因為它符合多
元智能、課程統整、科際整合以及整體藝術的精神，已經脫胎換骨，
具有新的時代意義了。

——本文原刊於《奧福教育年刊》第7期，2005年1月，頁67-74

音樂性的歷程

　　我們時常可以聽到「音樂是共同的語言」，音樂教育者偶爾也有同樣悅人的錯誤說法。我們都親眼見到我們文化大使的成功：青年文化訪問團、雲門舞集、平劇等到歐美各國的訪問演出，以及陳必先、郭美貞等人在國外的卓越表現，似乎都表示了「音樂的共同性」。

　　然而，除此事實外，似乎沒有多大的實質意義，每次音樂會後，總是有許多很好的建議提出，也激勵了音樂界的有心人士；但是社會的、經濟的以及政治性的問題仍然存在。這些問題不是藝術家和音樂家所能解決的；它是大眾、外交家、各機關首長以及國際組織等的職責。因此，本文的主旨在探討人們與音樂的基本關係。

一　一種共同的語言？

　　「音樂」兩個字，幾乎每一本音樂書籍都有它的界說，其中最簡單易懂的則為「音樂是一種藝術」。因此，它的主要功能含有理論的、符號的和美學的價值。

　　音樂和語言有明顯的類似性；但是兩者都具有節奏，音調和結構的事實，並不意指它們是同一的。兩者之間的特異性並不明顯，這是由於歐美演奏者來華和中國音樂家在國外演奏的報導，帶給聽眾狂熱的感受。人們對音樂反應的能力，若形之於語言，就可看出他對有關文化「理解」的程度。歐美各國的音樂都源自西洋文化，有它們共同

的本源，也有它們的特色，和東方音樂相較，似乎很難指出彼此之間有多大的「共通性」。

標題音樂易於助長這種困惑，因它常使教師（尤其在國民學校階段）以提示的語法鼓勵學生應答音樂。譬如「生日快樂」這首歌曲有特殊的意義，只因它表達了順應西方文明的經驗。然而，對一位不知其歌詞及標題含意的東方人，它又如何傳遞其「特有的意義」呢？

在西方，音樂的外觀意義總是將音樂置於西方文明範圍內，來表達西方文明調節的結果。有一個簡單的方法能用來測驗這觀察所得。我們不妨試問莫札特（W. A. Mozart）《D大調法國號協奏曲（Horn Concertos）》所要表達的意念是什麼？或者，歌劇選曲的含義給予吾人何種暗示（印象）？答案一定是十分紛歧的。我不認為人們不能從其他文明中欣賞音樂。我只是認為除了標題音樂外，音樂藝術較難傳達特殊的概念。而無論何處寫作的標題音樂總是文明順應的結果，而且有其局限。

二 心靈的共通性

從語言學和社會人類學的觀點說，語言是文明環境中具有意義的言辭符號系統化的結構。語言的主要目的是功能的傳達；但是，當語言以藝術的方式處理時，它可形成詩歌、文學或戲劇。如此，語言可以從純實用功能的傳達轉移到美學範圍。

共通性概念的理論和解釋是相當複雜的。早期人類學家，諸如史本基（Herbert Spencer）和泰勒（E. B. Taylor）提出「人類心靈的共同性」（Psychic unity of mankind）的理論，指出各個不同文明中的類似性可以作為所有人類具有相似能力的說明。然而，「文明起源的基礎儘管暗示了原始的結構，卻很少被發現過」。雖然，我們能列出百

餘個文明共通性的事實，但是社會人類學家不把這些視為人類心靈的共通性。有時熱心文藝的資助人主張，當創作的原動力接二連三出現時，一定有因果的關聯，但是在此情況中我們必須指出，關聯只是心靈上複雜的交互作用而已。

那麼，什麼是共通性呢？人類反應音樂的能力是具有共通性的，而且這能力適當的解釋即是音樂才能。每人與生具有反應音樂的能力，這能力使人們能夠：1.創作音樂，2.演奏音樂，以及3.欣賞音樂。「語言」和「共通性」概念的附加徒然扭曲我們對於音樂意義的理解。人們對於音樂性概念的混淆不清，乃由於缺乏把基本音樂才能的功能作一個明確的闡釋。本文的意旨即在於探討這基本的人類性質。下列相當保守的假說概略說明我們目前對於學習心理學和音樂美學現代詮釋的理解。為了調整音樂才能的概念，筆者發現需要利用描述性而非定義性的特殊語彙。雖然這討論從簡單到複雜，循序合理的發展，但是我們了解個體是依心理學上的觀念成長，因此，分四個階段敘述，每個階段不是各自獨立而是相互關聯的。說得確切點，音樂性的發展在這些階段中不知不覺地交錯進行。

（一）感受性階段

在音樂才能的發展中，最初的階段是最根本的，因它是音樂表現的開始，也是人一生當中音樂情緒感應的基礎，這個階段即是感受性階段。在此階段，各種不同音樂的刺激，能喚起從最深處到最表面的情緒感性。感受能力和生理年齡或專門的音樂訓練絕無關係，它主要的是無意識的或半意識的。電影、電視、戲劇以及收音機等的音樂效果的反應是親歷感受性的佳例。雖然注意力被吸引了，但是主要的不在音樂本身，而在於指示的或音樂範圍外的意義，所以所得的瞬間快樂或享受就成為最初階段的主體。

探求標題音樂和此一階段關聯是重要的。作品是作曲家個人經驗的結晶，但是另一方面，音樂本身不是該經驗的原版描繪。說得更恰當點，它是作曲家感情傾向的投影，欣賞者極難領悟作曲家心中特別的意義，這也許就是標題音樂的起因之一吧？實際上，標題音樂並不陳述事情，它只是概括情緒（feeling），如此，文明順應提示的經驗始能給予聽者欣賞。

另一方面，最初階段聯合意象、觀念和情緒諸形式。有些音樂愛好者期望從聆賞的每一作品中，發現各種關聯或其他音樂範圍外的意義，他們欣賞音樂而預期能弄明白真實的經驗。

雖然音樂性的各個階段都含有情緒，但是在最初階段，音樂注意力幾乎局限於此。或許最初階段的最深層含意指在一純粹幻想背景中的音樂感應。人們欣賞而沈醉於音樂，在一獨特的，非語言的，絕對的意識中。

技術的知識通常與最初階段無關聯，但是人類作為一全然的有機體是兼具知性和感性的。當他的音樂經驗變廣加深時，他不但拓展了音樂知識，而且也發展了「認識力」。譬如認識音樂史可以奠定更有深度的欣賞和音樂知識的基礎。關於最初階段本身，形態心理學家或許覺得「這些經驗的重要性勝於經驗的多寡。」

（二）理解力階段

在音樂性發展中，第二個階段側重於審辨異同，具有增加音樂理解力的特徵，我們亦可稱之為辨別階段。音樂知識通常是由兩種方式學得：由正式的理論研習和非正式的經驗洞察。

首先，我們談論非正式的過程。由於聯續不斷的音樂經驗激發了強烈的興趣，人們鍥而不捨地去體會音樂中複雜的結構以及富於表情的內容。這些經驗導致「音樂潛伏」的過程，成為音樂的記憶和風格

感受性發展的因素。經由音樂潛伏，偶發學習的音樂經驗終於形成而增進音樂理解。音樂的洞察力可以慢慢地顯現出來，但是通常其深度、廣度是不均勻的。例如，音樂愛好者可能發展組織、情緒和對位等性質的感受性，然而他們對於音樂中的和聲、節奏或結構諸性質並沒有同樣注意。

其次，正式的過程是由樂器或聲音的學習開始。經由樂器的使用，音樂中的結構以及富於表情的要素較易集中，如同它們是由整個樂譜中摘錄出來的。易言之，曲調、節奏、風格和結構諸觀念都呈現在學生的學習和練習中。當學生有充分的技巧時，他可以參加合奏表演。經由此經驗，可得到和聲、對位以及結構諸觀念。綜合個別和團體的演奏，有益於學生明白樂理和增強其欣賞能力。

這階段的音樂性，強調正式音樂關聯的確認和辨別，是音樂知覺理解的開始。此時確認所有音樂要素，一些音樂規則開始影響知覺力。

記憶音樂或記憶主題的能力，是在此階段發展的一種最重要的音樂才能，而且這是形式的操作、理解以及統一變化原則的根本。

這種能力也能使欣賞者辨別音樂中許多微妙的細節。例如，許多音樂愛好者常藉此傾聽再現部當作呈示部絲毫不差的再現，音樂家則利用它理解組織和調性的相異點。隨著音樂知識的成長，辨別音樂構成要素的能力提供欣賞者辨別異同的觀念。因此，對音樂本質更能加深理解。由於音樂整體中每一結構觀念使聽者能感知個別的關係，因而由增長確認音樂要素和本質的能力，可以擴展加深音樂審辨能力。

雖然這辨別階段是強調著音樂智能的發生，但是它不缺乏情緒和樂趣。樂趣和理解兩者都是音樂性所需的，一如它們是非音樂表現方式的知覺所需要的。

（三）解說階段

這個階段，音樂愛好者培養了分析的能力，音樂家更進一步藉以解釋樂曲中理論結構、歷史背景和風格特色等作曲策略，也可稱為分析階段。辨別階段和分析階段的相異點僅是程度的不同而已。辨別階段與確認有關，而分析階段與解釋有關。辨別階段與通性有關，分析階段與特性有關。音樂家和音樂愛好者的不同，在於感知和解釋特殊音樂效果的能力，這能力是由熟習各種不同的音樂訓練而獲致的。

研習和聲的學生能夠為音樂愛好者解釋，一個奇異的效果是由虛偽終止而得。對位法的研習可以使他們感知音樂中特別富於表情的性質，諸如在巴赫（J. S. Bach）和荀貝格（A. Schoenberg）等的作品中所表現者。管弦樂法的知識使他們能理解，拉威爾（M. Ravel）著名的《波麗露（Bolero）》是作曲家開採管絃樂組織上許多可能性，而使音樂由單調轉為生動的一成功例證。

分析階段的發展結果產生風格的感受性。說得更精確點，知識豐富的欣賞者能辨別韋瓦第（A. Vivaldi）和巴赫，海頓（F. J. Haydn）和莫札特的相異點。此外，他也能在音樂的詮釋中聽出微妙的差別。演奏者和指揮家通常在他們演奏的每一作品中表現他們的「音樂說明」，這是在音樂讀寫能力分析階段的欣賞者能認知的。因為分析階段主要依據音樂史、理論和文獻，學生被激勵去作比較的欣賞，在風格、作曲家以及演奏者等方面都有了較深入的認識。這過程易於強化音樂知覺力和音樂感受力的發展。同樣地，它能使音樂家領會更多作品的內涵而非只是瀏覽其外表。

（四）綜合階段

綜合階段的音樂性意指集中或再造音樂經驗。它是音樂性發展的最後階段，而且含有最強烈的感性和知性的活動。

　　這類型的音樂綜合，要求高程度創造力的理解，使個體能成為一自我教育的行為者。先前討論的幾個階段主要基於智力上已知觀念的知覺力。洞察力或創造力使音樂家自我指導去發現從音樂經驗本身綜合顯現的特徵和關係。

　　與上述概念密切關聯的是音樂直覺。這是音樂行為主觀的投影，意義有些含糊，但是，它是所有具有成熟創造力音樂家的特徵。局限於「感情」的藝術決定只是無意識的判斷，把音樂直覺當作音樂才能，則是是音樂性質的一種操作面，可經由根本的研究而更深入理解。然而，作為一音樂性質的基本特徵，它或許受各個音樂家的感受性、成熟性、訓練和經驗的影響。

　　在綜合階段，集合音樂性或再造音樂的觀念，使音樂家能體驗音樂中所有結構和表情構成要素的相倚性。雖然分析階段強調孤立音樂要素和原則的重要性，但是綜合階段重視整體組織的內容。這認知的相倚性融合了知性和感性，也調和了反應和欣賞，人們因而學會欣賞音樂的整體結構，而不是局限於特定的音樂效果。分析的功用在於發展音樂理解，而綜合的作用是發展音樂性。

　　綜合階段，在音樂家發展音樂意義的摘要能力時可以進行，此時能力不僅集中，而且明察秋毫。集中與確認有關，而摘要的能力與認知構造的關聯更是息息相關。摘要音樂觀念和關聯即是強烈地感知它們。而且，強烈地感知它們就是反映專業化的音樂知識。我們確信，那些知識、技巧和態度使音樂家能從給予的音樂刺激中摘要或抽取關聯，這是需要有系統的理論研習才足以勝任的。

　　歸納能力也是綜合階段的特徵。歸納的重要性在於它建立了描寫音樂作用的觀念。例如，某人知道巴洛克時期的美學特徵，而且發現當中某些特徵繼續影響整個浪漫樂派時期，然後可能建立一個準據標，使人們能更深刻理解音樂本質。其次，人們可能有興趣在各種人

文科學中建立某些關聯。無論最後能否歸納出一套合理的關聯，但是對人類各種創作的美學基礎可以有較深入的理解，則是無可置疑的。

三　整體性

綜合階段的最終層是音樂集成。心理學上，集成的定義是「發生在學習者記憶中的一個組織的經驗。」如此，集成是朝向整體性、單一性或組織的一致性而進行，它是一個狀況過程，以吸收個體和其環境之間互相影響的整體。

同樣地，音樂的集成發生在綜合整個音樂性時。因音樂集成行為使音樂與個體融合成一體，因此，它可能造成最強烈的美學和音樂感應。也就是說，在個體和音樂之間有一強烈地互惠影響時，個體即獲得音樂集成的某一水平。

培養音樂性，使音樂能夠傳授給處於各種不同人生發展階段的個體，讓他們學習及欣賞音樂，這是一複雜的過程。然而，音樂性是本文特定的論題，當然，它是和人類的某種性格有關，那就是美學感受性。因此，我們應特別重視這種與音樂行為關係密切的美學感受性。但是，如同音樂性的情形，美學感受性除了作家摩歇爾（Mursell）和羅文菲德（Lowenfeld）簡略的確認和討論外，幾乎無基礎論述存在。

如果各種藝術的教育不再逗留於口號階段（如「學音樂的兒童不會變壞」和「音樂是世界性的語言」），那麼，我們必須重新斟酌某些基本觀念以及更專精於基礎的研究。我們應用心檢討下列的一些問題：

1. 何種學習心理學的發展與音樂藝術的課程和指導有特別關聯？
2. 何種指導媒體的新制度普遍地能夠適合音樂藝術教育？
3. 我們目前的美學觀足以反應社會科學的最近發展嗎？

4. 我們注意到創造性研究和音樂藝術指導之間的關聯嗎？

5. 我們鼓勵行為研究作為我們日常教學的實況嗎？

　　今日所面對的音樂教育的挑戰，不但包含我們表演組織中特點的持續性發展，而且也包含有系統的發展所有學生（幼稚園到高中）的音樂才能。唯有處理得宜，中國社會才能開始發揮其廣大的藝術潛能。

——本文原刊於《國教世紀》第18卷第5期，1982年11月，頁16-18

參考文獻

Farnsworth, Paul Randolph. *The Social Psychology of Music.* (2nd) Edition. Ames, lowa; Iowa State University Press.

Fisher, Renee B. *Musical Prodigies: Masters at an Early-Age.* New york: Association Press.

Gordon, Edwin. *The Psychology of Music Teaching.* Englewood Cliffs, N.J.: Prentice-Hall, Inc.

Shuter, Rosamund. *The Psychology of Musical Ability.* London: Methuen.

音樂語言相通論

一　前言

　　這是一個重視溝通與統合的時代，在學術方面崇尚科際整合，在教育方面推行九年一貫、課程統整，在智力方面提倡多元智能，在藝術方面講求各種類型的感通。文學可以與音樂聯姻，建築可以是凝固的音樂，繪畫可以飽含節奏與旋律。我們如果能仔細探討每一種藝術類型與其他藝術類型之間的關係，相信對於藝術的審美必定有所助益。在此，且就以音樂與語言這兩個近親家族為例，來探討兩者之間的相通之道吧！

二　就歷史而論

　　在今日的藝術分類中，詩是語言藝術，音樂和舞蹈是表情藝術，都是各自獨立的。但在上古時代，無論中外，詩樂舞卻是渾然一體，同出一源，其見於文獻記載的，如：

> 帝曰：「夔！命汝典樂，教冑子。……詩言志，歌永言，聲依永，律和聲，八音克諧，無相奪倫。」夔曰：「於！予擊石拊石，百獸率舞。」（《尚書》〈堯典〉）
> 詩者，志之所之也。在心為志，發言為詩。情動於中而形於

言，言之不足，故嗟嘆之。嗟嘆之不足，故永歌之。永歌之不
足，不知手之舞之，足之蹈之也。(《毛詩正義》〈詩大序〉)

讀了這些文字，我們彷彿看到先民頭戴野獸面具，手持牛尾，配合著
粗獷的樂器聲，載歌載舞，來表現他們對鬼神或圖騰崇拜的樣子。而
這種景象，在現代的非洲、澳洲、南美洲乃至海峽兩岸偏遠地區的原
住民也都還普遍存在，這真是古代原始藝術的活化石。

　　詩依附語言文字，樂依附聲音，舞依附動作，三者表現的媒介固
然有所區別，而用來表現內心的思想情感，並且具備出自生命內在的
節奏韻律則沒有差別。所以當思想情感鬱積於內，需要有所宣洩時，
自然會三者同時混合出現，互相激盪，越演越烈，才足以表達內心深
處的快感，這就是詩樂舞三者同出一源的理由。

　　後來詩樂舞固然各自獨立，分別發展，都成為重要的藝術類型，
但三者的關係還是難以截然劃分。如詩固然可以不入樂，但入樂的音
樂文學始終是文學作品的主流；音樂固然可以純粹用樂器演奏，但配
合語言文字的歌曲、歌劇、標題音樂……卻使得音樂的表現方式更多
彩多姿。所以語言與音樂在藝術的發展史上的確是密不可分。而三者
同時混合表演的盛大場面在歷史上也從未間斷。

　　從古以來的音樂教育都是詩樂合一，甚至詩樂舞同時呈現，如
《史記》〈孔子世家〉說：「三百五篇，孔子皆弦歌之，以求合韶武雅
頌之音。」古希臘兒童入學，便學頌詩，十三歲後正式學習音樂，而
以之配合詩文。在今天，世界三大音樂教學法也都重視詩樂舞合一的
教學。尤其奧福教學法更是主張從朗誦入手，利用字詞、姓名、成
語、諺語、兒歌、童謠的節奏朗誦，以及語氣、嗓音的遊戲，來培養
兒童的節奏感。再結合身體的律動、歌曲的教唱、聽力的訓練、奧福
樂器的運用，來培養兒童的音樂感。最後，甚至將音樂、舞蹈、語言

三者結合成為小小音樂劇，將教學活動推展至最高潮。奧福教學法所以能形成非常獨特的風格，享譽全球，就是因為它能深刻體會詩樂舞合一的重要性。

目前國內正在推行的九年一貫課程統整藝術與人文領域教學，也是把音樂與視覺藝術、表演藝術密切結合，進而與語文領域等切取聯繫，俾便發展音樂智能、語文智能等多元智能，以培養具備人本情懷、統整能力、民主素養、鄉土與國際意識以及終身學習的健全國民，這樣的教育理念，不但符合時代潮流，也與詩樂舞合一的歷史相契。

三　就本質而論

在二十世紀盛極一時的符號學派主張人類是擅於創造符號（symbol）的動物，人類許多文化產物往往與符號脫離不了關係。所謂符號，就是將具體的事物予以抽象化，使其成為一種足以代表該事物的標誌。例如姓名代表一個人的身體、人格、地位等，地圖代表一個地方的結構地形、人文狀況，都是將具體的事物抽象成為概念後，用來指代客體，需要複雜的思維活動，才能理解它、使用它。所以唯有萬物之靈的人類才能藉由符號的創造與應用，來推展人類文明的進步。

符號的種類極多，符號學大師卡西爾（E. Cassirer）把人類所有的符號現象分為邏輯符號與非邏輯符號兩大類，另一位大師朗格（S. K. Langer）則修改為推論性（discursive）符號與表象性（presentational）符號兩大系統。所謂推論性符號起源於命名符號，包含語言、歷史、科學和數學的計算公式等，它可用以描述各種具體事物之間的關係、性質、特徵等，也可以表現一些無形的、抽象的思想和主觀心態。其

中語言最具有代表性，朗格曾說：「語言是人類發明的最驚人的符號系統。」（Feeling and Form, p.30）語言學大師索緒爾（F. de Saussure）現代語言學理論的加入，使得早期的符號學特別重視語言符號的研究。至於表象性符號則起源於人類早期的神話、宗教等偶像符號，包含儀式、巫術、神話、宗教和藝術等。它擅長於表現人類的情感，具有整體性的特點，沒有固定的語法規則，也不可進行翻譯和置換。對於表象性符號研究最為深入的是朗格，她把表象性符號理論發展成為體大思精的藝術符號理論，並且廣泛運用到藝術的各個領域，而她的出發點則是音樂。這是因為一方面她對鋼琴、大提琴演奏以及音樂審美具有豐富的經驗；另一方面，由於音樂是一種訴諸聽覺，而非訴諸視覺或語言的藝術，它在形式上與外部世界迥然不同，在物質手段上與其他藝術也有極大的差別，所以最適宜擔任抽象的藝術符號的範例。

由此可見，在本質上，音樂和語言都是一種抽象的符號。但語言可以表達理性的思想，也可以表達感性的感情，對人們而言，熟悉的語言具有容易理解的語義性，雖然有時也會發生理解歧異或言不盡意的現象，但基本上語言的表達是較為清楚的。至於音樂則是更為抽象、更為隱密的符號，它擅長於表現難以言宣、難以為外界所接觸的內心深處的情感。它完全不具備確定的含意，同樣的感情可以有不同的音樂表現方式；反之，同樣的曲調也可以引發不同的情感體驗。雖然如此，語言和音樂之間還是有一種共同的表達因素，那就是表情音調，也就是通過高低、大小、粗細、剛柔等音調變化來體現情感，因此，人們常會將音樂的音響與某些語義性的內容聯繫在一起。也因此，歌曲以及標題音樂能將語義信息引入音樂，為音樂開拓更寬廣的表現天地，使音樂成為一種國際的語言。

四　就形式而論

　　在各種藝術中，音樂與語言所使用的物質材料可說最為接近，它
們都是使用音響，同樣是具有音高、音量、音值、音色等物理性質，
而且同屬人為音響，而非自然音響。不過，由於表現方式、技巧與目
的的歧異，所以成為兩種截然不同的藝術。語言是由詞的形、音、義
按照一定的語法構成的符號系統，是人類特有的交際工具，屬於社會
現象。而為了使語言能打破時間、空間的限制，人們發明了文字，並
且使用文字發展出一種包含詩在內的藝術──文學。文學語言的基本
特點是具有形象性、豐富性、音樂性和感情色彩，除了透過視覺閱讀
之外，也可以隨時將它還原成為語言，加以玩味。人們常用「音樂語
言」來形容音樂，其實那只是一種比喻，並不是說音樂中含有語言的
成分（聲樂另當別論）。所謂音樂語言是指將節奏、旋律、和聲、複
調以及音色、音量、密度等要素，依照一定的規律進行組合和運動，
其基本特點是具有創造性、運動性和表情性。經過作曲家精神創作之
後的音樂往往紀錄成為樂譜，必須經過二度創作──表演之後，才能
為聽眾所欣賞。這種具體的音響運動就構成了音樂的形式，而作曲家
在創作時企圖通過音響所傳達的信息就成了音樂的內容。在其他藝術
中不難區分的內容與形式，在音樂中密切結合，幾乎成為一體，所以
自律論者才會主張音樂的形式就是音樂的內容。

　　由於語言與音樂表現的材料相近，其接受的方式自然也就相同，
兩者都是經由聽覺器官來感受的。語言有由聲、韻、調構成的語音系
統及使用時的各種變化，要聽清楚別人所表達的語義，就必須用心分
辨。音樂被稱為「聽覺的藝術」，對於聽覺自然更須講求。人們必須
在生理上具有正常的聽覺能力，在心理上對音樂具有審美感受能力，
才能理解及欣賞音樂。音樂的感受能力，主要包括音高感、音色感、

節奏感、旋律感、和聲感、音樂形式感、良好的音樂記憶力和音樂想像能力等，是一系列錯綜複雜的生理、心理活動。人們唯有透過不斷的訓練與發展，才能真正擁有「音樂的耳朵」。人類大腦的信息只有百分之十一來自聽覺，而樂音是抽象的、非語義性的，具有相當高的不確定性，因此，聽覺感受外界信息的能力遠遠不如視覺，這就註定音樂無法像繪畫、雕塑、戲劇等視覺藝術那樣成為造型藝術。但標題音樂等造型因素的引進，卻也可以令人產生音樂形象，產生色聽的感覺，可見音樂的表現手法也是截長補短，靈活多變的。

　　音響還有一個特色，就是它是看不見，摸不著，在時間中產生，在時間中消逝的。除非用錄音機或文字，將語音貯存起來，否則它不會留下任何痕跡。音樂更被稱之為「時間的藝術」，朗格也認為：「生命的、經驗的時間表象，就是音樂的基本幻象。」（Feeling and Form, p.109）可見時間是音樂組織的重要屬性，沒有時間，就沒有音樂的存在。漢斯立克（E. Hanslick）有一句名言：「音樂的內容就是樂音的運動形式。」（陳慧珊譯，《論音樂美──音樂美學的修改芻議》，頁64）顯示樂音是不斷在流動，不可逆轉的。而這種流動不止是物理的運動，同時也是生理的運動及心理的運動，因為在音樂中，透過音響的運動所展現的，正是人類情感的動態、心靈軌跡的動態以及社會力量衝突的動態。而語音的運動又何嘗不是如此。語音與樂音的運動有一個共同的命脈，那就是節奏。節奏是一切藝術的靈魂與動力，像造型藝術濃淡、疏密、陰陽、向背的變化是節奏，語音與樂音高低、長短、急徐、明暗的變化也是節奏。所不同者，只是前者的節奏潛伏不彰，後者的節奏則明顯可聞。語言與音樂就是以明顯可聞的節奏為橋梁，建立了長期以來相輔相成、相得益彰的密切關係。

五　就心理而論

　　人為萬物之靈，主要就在於人有靈活的大腦及萬能的雙手。大腦是神經系統的中樞，分為左右兩大部分。大抵上，左腦以語言、理解、邏輯思維和計算等活動佔優勢；右腦以形象感知、記憶、時間概念和空間定位、音樂和想像、情緒和感情等活動佔優勢。簡言之，左腦偏重抽象的理性活動，右腦偏重具象的感性活動，又稱啞腦或音樂腦。但這種區分並不是絕對的，左右大腦雖有分工，但實無法截然劃分，它們之間由二十億根神經纖維組成的胼胝體聯結起來，而且由聽覺刺激引起的信號傳遞幾乎傳遍整個大腦，更何況大腦皮層本來就有獨特的聯合區，把視、聽、嗅、味、溫度、內臟等感覺通路聯繫起來。所以，複雜的語言活動或音樂活動，事實上都必須左右大腦通力合作才行。語言與音樂所以會成為截然不同的兩種藝術，但彼此的關係又密不可分，實與左右大腦的功能有關。

　　思想情感是語言的根源，也是音樂創作的原動力。人類由於受到外在環境的刺激或內在心境的影響，而產生了抽象思維與形象思維，也產生了喜、怒、哀、樂、愛、惡、欲等情感。為了表達這種種思想情感，於是有了語言；文明進步之後，詩、詞、曲、辭賦、文章、戲劇、小說，各種文學作品也是以思想情感為創作的源泉，所以鍾嶸才會說：「氣之動物，物之感人，故搖蕩性情，形諸舞詠。」（《詩品·序》）人們常說：「音樂是感情的藝術。」不管音樂以何種形式呈現，它的內容追根究柢就是情感。情感是一種心理現象，音樂是一種物理現象。兩者本質完全不同，所以能密切結合，引起強烈的共鳴，就是因為在邏輯上有著驚人的一致。音樂透過節奏、旋律、和聲等要素，對情感的模擬和表現，都要比其他的藝術作品來得直接；而音樂喚起聽眾曾經經歷過的情感體驗，使其產生共鳴的力量，也比其他藝術作

品來得強烈。無論是個人的情感、群體的情感、時代的情感,都各有其共通性或差異性,於是產生了不同的音樂風格和音樂流派。

　　想像是記憶表象的改造,是一種特殊形式的思維活動,其過程十分複雜,其結果多彩多姿,在現實生活乃至藝術活動中都是非常重要的。現實生活中的語言在實際的應用之外,如果加進了想像的成分,就會變得格外活潑生動。如果將語言文字提昇為藝術的手段,來表達思想情感,那麼再造想像、創造想像乃至聯想、幻想就成為不可或缺的利器了。所以劉勰說:「文之思也,其神遠矣!……故思理為妙,神與物游。」(《文心雕龍》〈神思〉)在音樂審美活動中,想像也是絕對不可忽略的角色,漢斯立克曾說:「樂曲誕生於作曲者的想像力,訴諸聽眾的想像力。」(陳慧珊譯《論音樂美——音樂美學的修改芻議》,頁27)如創作方面,無論創作才能的構成、創作動力的維持、創作情緒的激發、創作靈感的醞釀、創作技巧的引導,都需要想像的輔佐;表演方面,舉凡音樂信息的交流、音樂情感的投入、表演風格的取向、作品意境的追求,都與想像密切相關;欣賞方面,諸如音樂形象的塑造、音樂情感的體驗、感通作用的促進、鑑賞能力的增強,都有待想像的發揮。可以說,沒有想像就沒有音樂審美;能有豐富的想像力,音樂審美活動必能具體而生動,細緻而深入。

六　結語

　　經過上面的探討,我們知道音樂與語言在歷史方面,原本渾然一體,長期以來珠聯璧合,經常相互為用。在本質方面,同屬抽象的符號,可以表達人內心的思想情感。在形式方面,都以音響為材料,訴諸聽覺,並且在時間中流動,充滿節奏感。在心理方面,在大腦功能中各有所司,但對於思想、情感、想像都深有倚重。知其同,可以促

使兩者進一步合作；明其異，也可使兩者在各自獨立的領域中充分發展。異同之際如何拿捏，就看各人的巧思了。

——本文原刊於《奧福教育年刊》第6期，2009年1月，頁55-64

參考文獻

（一）中文部分

王次炤（1997）　音樂美學新論　臺北市　萬象圖書公司

張慧蕙（2001）　想像的本質及其在音樂審美活動中的效用探析　新竹師院學報第14期　頁281-301

郭長揚（1991）　音樂美的尋求──應用音樂美學　臺北：樂韻出版社

陳慧珊譯　E.Hanslick 著（1998）　論音樂美──音樂美學的修改芻議　臺北市　世界文物供應社

楊蔭瀏（不詳）　語言與音樂　臺北市　丹青圖書公司

葉純之、蔣一民（1988）　音樂美學導論　北京市　北京大學出版社

葉蜚聲、徐通鏘（2003）　語言學綱要　北京市　北京大學出版社

羅小平（2000）　音樂與文學　北京市　人民音樂出版社

（二）英文部分

Langer, S (1953). *Feeling and Form.* New York: Charles Scriber's Sons.

Warner, B. (1991). *Orff-Schulwerk: Applications for the Classroom.* Englewood Cliffs N. j. : Prentice Hall.

從音樂的本質論音樂教育

音樂是一種重要而獨特的藝術形式。在時間方面，它發源於上古，與人類的歷史同其久遠；在空間方面，它超越國界與民族的限制，成為全世界幾十億人共同喜愛的對象。和文學、美術、舞蹈、戲劇、建築等其他各種藝術相比，音樂的確具有獨特的性質，這是我們必須了解的。了解這些音樂的本質，在施行音樂教育時才能把握根本，有了正確的目標與方向，並且選擇最恰當的教材教法，得到最佳的教學效果。所以音樂的本質與音樂教育是息息相關，密不可分的。茲分述如下：

一 音樂是音響的藝術

音響是構成音樂的基本物質材料，這是音樂與其他藝術截然不同的根源。無論是古典音樂還是現代音樂，無論是西洋音樂還是傳統國樂，任何一種音樂如果沒有音響的流動，就無法存在。不過，單是具有音高、音長、音強和音色等要素的自然音響還無法成為音樂。必須創作者通過生理及心理的反應活動，將這些材料加以嚴格的選擇、改造和組織，使用旋律、節奏、節拍、音域、音色、調式、調性、和聲、複調、曲式和織體等表現手段，才能塑造出動人的藝術形象，產生出比自然界的音響更精粹、更繁富、更具有審美意義的作品。

正由於音樂是音響的藝術，所以由此衍生的合唱學、配器學、音

樂聲學等也就成為音樂教育中不可忽略的領域。例如演唱教學必須講究精巧的呼吸、正確的發聲、清晰的咬字，適當的姿勢，才能產生一種美感十足，具有金屬色彩的聲音。演奏教學必須了解各種樂器的性能與特色，及其特殊的演奏技巧，才能呈現不同的性格與表情，產生音樂的藝術魅力。欣賞教學，除了聲樂、器樂的現場聆賞外，也宜對電影、電視、音響、碟影機、錄放音機等視聽媒體慎加選擇，才能發揮音樂欣賞的最佳效果。

二 音樂是聽覺的藝術

既然音樂是音響的藝術，而音響是透過聽覺器官來感受的，所以在欣賞音樂的過程中，聽覺總是屬於主導的地位，此乃音樂藝術異於其他藝術的另一重要標誌。大腦的信息有百分之八十三來自視覺，另有百分之十一來自聽覺，聽覺在感受外界信息的能力本來就遠不如視覺，更何況音樂的音響往往是抽象的，非語義性的，具有相當高的不確定因素，因此，聆賞者不僅必須具備音高感、音強感、音值感和音色感等基本音感能力，同時必須有成熟的審美心理，也就是擁有「音樂的耳朵」，才能充分感受豐富而多變化的音樂美感。

在各種感覺中，聽覺是發育最早的一種，學習音樂越早越有利，從古以來有所謂胎教，現代有人主張音樂教育從零歲開始，就是這個道理。一切音樂活動的基礎在音感教學，音感教學的主要目標就是在培養學生具有音樂的耳朵。音感教學不能只局限在聽與唱，而應配合音樂遊戲或身體律動，學生才更能體會節拍、節奏、力度的變化。相類似地，音樂欣賞也絕不是靜態的播放與傾聽而已，最好讓學生全身參與，更能引發他們學習的興趣。同時在使用視聽媒體時，對時間、音量、光線、距離等都應特別注意，才不會造成近視或重聽的下一代。

三 音樂是感情的藝術

在各種藝術作品中，感情幾乎都是不可或缺的要素，但很少有像音樂那樣長於抒發情感的。這是由於旋律的高低快慢、節奏的簡單繁複、音色的妍美粗劣、力度的強弱變化，和人的情緒變化剛好有異質同構的地方，所以最容易直接模擬感情，並且使聆賞者通過聯想、想像等心理過程，引起感情的共鳴與升華。有人說音樂是感情的語言，雖然音樂在情感的表現方面，無法直接說明產生感情的原因，也無法敘述激發感情的事件過程，但是它卻能使人盪氣迴腸，久久不能自已。雖然音樂所抒發的情感帶有濃厚的主觀色彩、聽眾的反應往往因人而異，但是每一個人都可以從音樂中得到美好的感情體驗，這不更顯現出音樂的神通廣大嗎？

音樂教育是美育的重要一環，它的教育功能主要是透過情緒感染和情感共鳴來實現，唯有培養學生準確的音樂情感辨別力和表現力，循序漸進，逐步提高音樂情感的深刻性，才能產生認識和道德的力量。這雖屬附學習，但比起旋律、節奏、和聲等主學習，毋寧是更為重要的。音樂教師應該以滿腔的熱情投入教學的工作，以聲傳情，以情感人，以生動活潑的教法來引起學生的共鳴。並且根據兒童身心發展的特性，選擇熱情、活潑、歡樂、雄壯、豪邁的作品，揚棄萎靡消極的音調，俾使兒童的情感教育得到正常的發展。

四 音樂是表現的藝術

音樂不像文學那樣可以透過語文直接表達明確的情意，也不像繪畫、雕塑那樣可以用造型直接訴之於視覺，除了即興創作外，音樂通常無法一次完成而必須要通過演奏、演唱等二度創作的方式，才能將

死寂的譜面轉化為流動的音響，將作曲者美妙的樂思生動地表現出來。同一首樂曲，往往會因表演者的技巧、能力、氣質、理解、練習等的不同，而產生不同的藝術效果。所以表演在忠於原作之餘，也有相當寬廣的發揮空間，甚至因而形成不同的表演風格和流派。

音響是音樂的物理基礎，聽覺是音樂的生理基礎，感情是音樂的心理基礎。音樂表現的良窳，就取決於這些基礎的好壞，成功的歌唱或演奏，乃是將高尚的情感溶入美妙的音響，使人得到舒適的聽覺享受。音樂教學不僅要提高學生對美的感受和理解能力，而且也要培養藝術的表現和創造能力，所以歌唱和演奏技能的訓練絕不可忽略，缺乏必要的技能訓練，它所肩負的美育任務就很難完成。本世紀的三大音樂教學法對表現教學都有很好的創見，如達克羅茲（E. Jaques-Dalcroze）以律動的身體為樂器，配合視唱練耳來提升學生感受與表現音樂的能力；柯大宜（Zoltan Kodaly）以首調唱名法、柯爾文手勢和節奏唱名來推廣他的教學理念；奧福（C. Orff）特地設計了一套節奏樂器，以五聲音階作為旋律教學的起點，都值得推廣。當然，我們也必須謹記：音樂不只是一種技能，更是一種藝術，一定要利用個人情操、審美能力將演唱、演奏提升到藝術的境界，否則再好的技能也只能成為樂匠而已。

五　音樂是時間的藝術

奧地利音樂美學家漢斯立克（Eduard Hanslick）說：「音樂的內容就是音樂的運動形式。」（《論音樂中的美》）他一方面指出音樂是動態的藝術，一方面也顯示了音樂必須在時間的流程中展開。繪畫、建築等空間藝術可以不受時間限制而繼續存在，但個別的樂句、樂章則無法表現完整的音樂形象。美國前衛音樂家約翰‧凱奇（John Cage）

有一首作品〈四分卅三秒〉，沒有任何演奏動作，僅在鋼琴前靜坐四分卅三秒，雖然引起很大的爭議，但至少顯示出：它可以取消音高、音強、音色等一切音樂的基本要素，卻無法消除時間這一要素。由於音樂對於時間有如此強烈的依存關係，所以旋律的起伏變化、節奏的長短快慢都必須十分精準。才不致有荒腔走板或散漫冗長的毛病。而不同速度的作品給人的感受也各有差異，如快速度的曲子使人興奮、歡樂，中等速度給人安逸、從容的感覺，慢速度則令人覺得莊嚴、沈重，這些都影響著審美效果，當然也就成為作曲家必須考慮的創作因素。

音樂作品是節奏、旋律、和聲各種要素的有機結合與呼應，所以從事認譜教學、創作教學時，小自時值、休止符、速度標記或術語的學習，大至曲式結構的體認，都應有嚴格的訓練。演唱、演奏教學時，對於時間的掌握既不能浪費，也不能吝嗇，要將時間的審美效應處理得恰到好處。時間長短主要取決於音樂的體裁和內容，固然時間不是審美的主要根據，大型交響樂未必都是藝術珍品，短小的器樂也不一定都是雕蟲小技，但是在選擇欣賞教材時卻不能不注意學生的身心所能接受的程度，在時間的安排方面，幼兒每次集中意識聯續傾聽音樂的時間不宜超過五分鐘，上小學以後可逐漸延長，才不會違反幼兒抑制力不夠完善的特性。

上述這些音樂的本質，有些是音樂所特有的（如音響、聽覺），有些是一般藝術所共有的（如感情），有些是其他藝術所罕見的（如表現、時間），將這些本質結合在一起，就成為音樂審美的特徵。音樂教育的施行絕對不能違背這些基本特徵，否則必然扞格難通。可以說它們就是音樂教育的基礎，正確認識並體驗這些音樂的本質，乃是成功的音樂教育的第一步。

—— 本文原刊於《國教世紀》第174期，1997年2月，頁4-7。

論音樂與智力

一　前言

在知識爆發、升學主義盛行的今日，智育成為大學的敲門磚，也成為追求名利與幸福的不二法門。相形之下，德育、體育、群育、美育都淪為配角，體育、音樂、美術更變成無關緊要的邊緣學科。這時，如果有人將音樂與智力相提並論，一定會引起一陣詫異；如果說音樂可以促進智力的大幅增長，那更會令人覺得匪夷所思。事實真相究竟如何？且讓我們冷靜地來加以分析吧！

二　左右大腦及其功能

大腦是人類成為萬物之靈的最主要憑藉，也是音樂與智力共同的生理基礎，所以一提及音樂與智力，無可避免地，首先就要談到大腦。

人體十餘種組織系統中最重要的當數神經系統。神經系統可分為中樞神經及周圍神經系統兩種，而大腦正是中樞神經系統中最複雜的部分。約有兩個拳頭大，重量約一千三百至一千四百公克，僅合體重的百分之二至百分之三，卻包含一百四十億個以上的神經元，每個神經元都是一個獨立的細胞。大腦每秒鐘大約進行著十萬種不同的化學反應，同時以四百公里的速度傳導神經細胞所接收和發生的信息，每秒鐘記錄下一千個新的信息單位，一生（以八十年計）當中可儲存二

十五萬億個信息，其靈敏與複雜的程度真是難以想像。

　　大腦可分為左右兩個半球，外層叫大腦皮層，是灰色的，又名灰質，厚約四分之一吋，面積約二千二百平方釐米。依照上方覆蓋的顱骨可分為額葉、頂葉、顳葉、枕葉四部分，每一部分的功能都不一樣，而左右兩個半球的功能也不對稱。根據一九八一年諾貝爾獎之得主羅傑・斯佩里（Roger Sperry）著名的「裂腦人」的研究，左腦以語言、閱讀、書寫、理解、言語記憶、邏輯思維、分類和計算等佔優勢；右腦以直覺、想像、形象感知、形狀記憶、藝術理解、時間概念和空間定位、情緒和感情等活動佔優勢。簡言之，左腦偏重抽象的理性活動，右腦偏重具象的感性活動。由於左腦職掌語言和思維，又稱「優勢腦」，右腦主管音樂而不主管語言，又稱「音樂腦」或「啞腦」。

　　左右大腦各有其專長，也各有其弱點，它們之間由二十億根神經纖維組成的胼胝體聯結起來，所以雖有分工，卻無法截然劃分，關係十分複雜，可以說具有相輔相成的整體性。許多生理或心理活動往往需要左右大腦密切配合，才能產生良好的效果。就拿音樂活動來說，雖然右腦負責音樂的官能感覺（例如節奏），擔任了音樂活動的主要角色，但若缺乏左腦配合，則無法對音樂語言（例如旋律、和聲）進行認識與分析，整個音樂活動必大受影響。又如語言能力雖然是左腦的專業能力，但在實際運用中，卻離不開右腦對聲音的感知和協作。左右大腦就如此默默地協調合作，才能為人類保存舊知識，創造新知識，使人類成為萬物之靈。而它們協調合作的良窳，就決定了個人智力的高低。

三　音樂與智力的關係

　　所謂智力是指人類的大腦功能而言，也就是一個人學習各種事物以及把學到的知識在新情況下運用的能力。其構成的因素極多，主要為語言能力、邏輯和數理思維能力、空間感受和表達能力、音樂能力、身體動覺控制能力、自我完善能力、人際交往能力。可見對音樂的認識和創作的能力也是智力的一部分。不過，當把音樂和智力相提並論時，智力就比較偏重於抽象的理性活動，也就是左腦的功能。

（一）智力是音樂的基礎

　　學習音樂當然必須以智力（狹義的）為基礎，尤其是感知、記憶、注意、理解等能力更為重要，茲分述如下：

　　1. 感知：音樂是一種聽覺的藝術，要學習音樂，首先就要培養人的音樂知覺，不僅須對構成音樂的各種要素，諸如音高、節奏、節拍、速度、力度、音程、音階、音區、音色等具有聽辨的能力，而且要對整體性的音樂結構，諸如主題、旋律、樂段、曲式、樂章等具有掌握的能力。

　　2. 記憶：音樂是一種時間的藝術，聆賞者必須把那些流動而變化多端的音符，迅速而準確地印在腦海裡，才能充分掌握音樂的主題，清晰地理解音樂形式和內容的展開。至於從事音樂創作與表演，那就更需要依賴記憶來積累創作的素材，馳騁藝術的情感了。

　　3. 注意：優秀的音樂作品是複雜的有機體，其音符的出現是稍縱即失的，所以學習音樂時，必須專心一致，將意識集中，然後感知、記憶等心理活動才能處於積極狀態，學習才有效果可言。音樂基本上不具有情節邏輯，人在聆聽音樂時，注意力往往容易被外界事物所分散，因而注意力的集中就更為重要。

4. 理解：理解是促使我們認識、思考和判斷音樂的感性世界的知性能力，無論是音樂的鑒賞、表現和創造都必須把感性認識提升為理性思維，對音樂作品的內容和形式進行審美的認識，才能準確地把握音樂，分析和評價音樂，從而進入更完美的音樂審美境界。

（二）音樂是智力的鑰匙

相對地，學習音樂對於智力的增進也大有助益。例如視唱、練耳等音感訓練，除了可以培養音高感、音色感、節奏感、旋律感、和聲感、音樂形式感之外，也可促使耳、眼、身體和大腦的迅速交流與反應，提升感知的能力。又如聲樂、器樂的練習，往往透過復聽、復唱甚至背譜的方式，來強化記憶，提高對音樂美的表現能力，但這種記憶多屬自發性的不隨意識記，可以使學生在審美愉快中潛移默化，自然而然地鍛鍊了記憶的能力。再如欣賞音樂時，既要全神貫注於樂曲的整體發展，也要適當地分散一部分注意力於旋律、和聲、音區等的變化，表演音樂時，除專注於自己的節奏、感情的表現外，也要注意看指揮、視譜及與其他團員的配合，將這些能力用於其他學習，必能提高學習的效率。復如優美的音樂刺激，在生理上可以改善腦細胞的質量，調節內分泌，在心理上可以使人處於有節制的興奮狀態，這些都可以幫助人的思維更為廣泛而暢通，處於最機敏的工作狀態，而得到最佳的理解效果。

有人說「藝術是智力的枴杖」，這實在是一種錯誤的觀念，音樂對於智力的助益，絕不止於上述這些輔助理性思維的消極面而已。理性思維固然重要，但音樂本身其實就是智力（廣義的）的產物，它所提供的藝術性的形象思維，更是一種不容忽視的心理能力。形象思維是一種結合感知、想像、情感、直覺等活動的思維方式。「想像」使得形象思維呈現一種嶄新的形象，感官經驗為之飛揚；「情感」使得

形象思維變得嫵媚動人，而且充滿生命力；「直覺」使得形象思維得到神祕的助力、意外的收穫。所以形象思維不像理性思維那樣，它不是以概念判斷、推理等邏輯方式進行，也不是以收縮、抽象、精密見長，它是直接將物象轉化為意象，具有多義性與模糊性，可以使思維不受任何約束，不斷向外擴張，並且始終伴隨著強烈的情感，如此便有利於打通思路，使原先不相關的知識、學科聯繫起來。古代的人往往透過形象思維來認識外界和從事交流。有了它，人類才有愛情、理想，也才有音樂、舞蹈、文學、美術。在人類的文明發展中，無論工具的發明、教育的產生、藝術的起源、宗教和科學的誕生，它都扮演十分重要的角色，對歷史作出極大的貢獻。現代科技的發達，固然不能不歸功於理性思維，但是，人類能發明電腦來進行精密而迅速的理性思維，卻始終無法發明任何可以進行形象思維的機器，這也就是電腦無法取代人腦的地方。我們千萬別忘了：人類文明的真正動力不在於單純的邏輯思維能力，而在於旺盛的創造性形象思維能力，許多科學家的創造發明往往是拜形象思維之賜，而音樂在這方面更是貢獻良多。例如開普勒（Johannes Kepker）發現行星運動三大定律，就是從音樂的節奏、和聲得到靈感的；又如愛因斯坦（Alfred Einstein）酷愛小提琴，他也把發現相對論的偉大貢獻，歸功於音樂的啟發。歷史上有許多科學家都具有深厚的音樂素養，如數學家畢達哥拉斯（Pythagoras）精通樂律，物理學家蒲朗克（Planck）擅長鋼琴，化學家玻羅定（Alexander Borodin）、醫生白遼士（Hector Berlioz）都是作曲家。今天，美國全國在二千多所大學中，有一千三百多所開設了音樂必修課，音樂對於智力的重要性由此可見一斑。

四　音樂開發智力的途徑

近代的教育制度遵循的是腦優先的原則，重視以理性思維為主的語文、哲學、數學、理化等課程，而忽略了以使用右腦為主的音樂、美術、體育。其結果，人類雖然擁有突飛猛進的科技，生活卻失去情趣，心靈更少有創意，豐富的智力資源也因缺乏右腦的激盪而未能充分開發出來，有人說即使連最聰明的人最多也只利用了大腦能力的十分之一，這是多麼大的浪費。所以有人提出「右腦革命」的口號，**希望加強藝術教育，培養創造性的形象思維來充分開發人類的智力。**當然在這種革命中，音樂必然要扮演重要的角色。音樂若要把這個角色扮演成功，至少應從下面四個途徑下手：

（一）倡導早期學習

新生兒的腦重約390公克左右，已達成人腦重的25%，六個月時，大腦達到最終重量的50%，兩歲時達75%，五歲時達90%，十歲時達95%，所以孟特梭里（D. M. Montessori）、布魯姆（B. S. Bloom）等都極力強調早期學習的重要，而以音樂教育啟發兒童的智力正是其中重要的一環。我國古代十分重視胎教，近代的音樂教育學家主張音樂教育自零歲開始，就是希望利用音樂的韻律將胎兒靜止的大腦提前啟動，給予腦細胞良性的刺激，並儘可能**在他的腦海中留下一些可供日後去理解和利用的潛意識。**幼兒在聽力方面發展十分迅速，從小就開始實施音感訓練最容易達成教學效果，不僅可以奠定音樂的基礎，而且對語言的學習也大有助益。如果再從事器樂教學，更可訓練手、腳、眼、耳、腦的協調合作，使多種感覺區之間形成通感，對聽力、辨別能力、注意力、記憶力、想像力等各種智力因素，都可以引起很大的促進和開發作用。

（二）普及音樂風氣

我國古代實施六藝教育，大司樂以樂德、樂語、樂舞教導國子，智識分子普遍具有音樂素養，如孔子聽到韶樂，三月不知肉味，厄於陳蔡之間，仍然弦歌不輟，都是有名的故事。西方的古希臘時代，雅典的教育體系也是體育、藝術和智力並重，其文化之發達與我國的春秋戰國時代東西輝映。直至古羅馬時代，才改採智力優先的教育，而此後一千年中，歐洲人在創造發明上卻徘徊不前，到了文藝復興時，情形才有所改觀。十八、十九世紀的德、奧是歐洲音樂最發達的國家，文學、哲學、科學也盛極一時。可見音樂風氣的普及，與時代的盛衰息息相關。社會上人人愛好音樂，除了可化民成俗並產生許多大音樂家之外，更可培養國民形象思維，創造發明的能力，使得文化全面的蓬勃發展，所以普及音樂風氣是十分重要的事。

（三）實施音樂治療

個人智力主要受到先天遺傳、疾病、年齡和後天生活與教育環境的影響，音樂對這四個因素都有良性的調節作用。即以音樂治療而論，不但可治療心理焦慮、學習障礙、行為異常等心理疾病，也可治療智障、耳聾、癱瘓、口吃等生理疾病。當一個人的身心疾病減輕其症狀至完全康復時，智力自然跟著提升。今天，殘障人士中人才輩出，這固然要感謝醫藥的發達，但有許多專家學者透過聽覺訓練、唱歌訓練、節奏訓練、樂器演練、韻律教學等，對殘障人士產生了良好的療效，也是功不可沒。音樂治療成為一門科學，是十八世紀的事，其迅速發展則遲至第二次世界大戰以後，相信隨著社會的複雜，科學的進步，音樂治療會日益受到人們的重視，即使是一個身心健康的人，也應該經常憑藉「音樂體操」來紓解身心的壓力，達到健身防病的目的呢！

（四）重視音樂教育

右腦革命的根本辦法還是在於音樂教育的實施。近代音樂學、心理學、教育學都日趨進步，音樂教育也更能配合學生的身心發展，更能滿足學習的需要，在教材、教法方面都有長足的進步。如達克羅茲（Emile Jaques-Dalcroze）提倡的音感訓練、韻律活動、即興創作，柯大宜（Zoltan Kodaly）強調的歌唱教學、手勢教學、節奏教學，奧福（Carl Orff）倡導的節奏練習、旋律練習、律動教學，鈴木鎮一主張的音樂才能教育，都為世人所重視。這些教學法使音樂學習從左腦式的視覺和邏輯的方法轉向更符合音樂思維本質的聽覺和全身心的直接體驗，可以說極富創造性與啟發性，值得全面推廣。

五　結語

音樂與智力具有相輔相成的關係，這從左右大腦各有所長，彼此互補的特性即可看出端倪。音樂不僅可以增進左腦理性思維的能力，而且可以藉由右腦形象思維來激發人類創造發明的力量，其重要不容忽視。可惜近代教育過分偏重理性教育，而忽略了感性教育，為了糾正這種錯誤，右腦革命確實有其必要，但這並非否定左腦的功能，而是在促使情感與理智得到平衡，左右大腦得到良性的激盪，好讓人類的智力充分發揮出來。如果大家都能從小就愛好音樂，蔚為社會風氣，在消極方面透過音樂治療來解除身心的障礙，在積極方面，利用音樂教育來發展身心的潛能，那麼這個目標的完成必然指日可待。屆時「天才」將不再是稀有動物，人類文化可望再締造一個新的黃金時代。

<div align="right">

——本文原刊於《奧福教育年刊》第3期，1996年12月，

中華奧福教育協會，頁21-30

</div>

參考文獻

王次炤主編（1994）　音樂美學　北京市　高等教育出版社

沈建軍（1987）　音樂與智力　武昌市　華中學院出版社

何曉兵（1995）　音樂與智力　成都市　電子科技大學出版社

邵淑雯（1993）　音樂對心理效應之探討　復興崗學報　第49期　頁
　　　　415-445

姚世澤（1993）　音樂教育與音樂行為理論基礎及方法論　臺北市
　　　　偉文圖書公司

崔光宙（1993）　音樂學新論　臺北市　五南圖書出版公司

張統星（1983）　音樂科教學研究　臺北市　全音樂譜出版社

張蕙慧（1991）　中國古代樂教思想論集　臺北市　文津出版社

張蕙慧（1995）　兒童音樂教育與心理學關係析論　新竹師範學院學
　　　　報　第8期　頁137-164

張蕙慧（1996）　從生理觀點探討兒童音樂教育　新竹師範學院學報
　　　　第9期　頁339-360

張蕙慧（1996）　音樂教育的聲學基礎　新竹師範學院學報　第9期
　　　　頁321-338

曹理主編（1993）　普通學校音樂教育學　上海市　上海教育出版社

葉純之、蔣一民（1988）　音樂美學導論　北京市　北京大學出版社

廖家驊（1993）　音樂審美教育　北京市　人民音樂出版社

潘智彪譯　C. W. Valentine著（1987）　音樂審美心理學　廣州市
　　　　三環出版社

羅小平、黃虹（1989）　音樂心理學　廣州市　三環出版社

想像的本質及其在音樂審美活動中的效用探析

一　前言

　　想像是一切藝術活動中最重要，最複雜的一種心理機能，也是任何藝術家才華的標竿。尤其是音樂，看不見，摸不著，轉瞬即逝，隨生隨滅，既抽象，又不確定，如果沒有想像作為動力和中介，所有的創作、表演和欣賞必然模糊不清，乏善可陳。反之，假使有了豐富的想像，這些活動頓時會變得生龍活虎，多采多姿。所以在音樂審美活動當中，想像都是絕對不可忽略的角色。作者多年來從事音樂美學與音樂教育學的教學與研究，對此深有感觸，因此不揣淺陋，在此提出一些心得報告，以期能得到拋磚引玉的效應。

二　想像的定義

　　「想像」（Imaginatoin）一詞由來已久，在中國，先秦的《楚辭》〈遠遊〉云：「思舊故以想像兮，長太息而掩涕。」這是想像一詞最早出現者，而《韓非子》〈解老〉云：「人希見生象也，而得死象之骨，案其圖以想其生。故諸人之所以意想者皆謂之象也。」則很生動地論述此一複詞的由來。在西洋，早在古希臘時代，亞里士多德（Aristotle）《論靈魂》裡也曾從心理學的角度，討論到想像這個概

念。[1]可見無論中國、外國，想像都是一個古老而極其常見的詞語，
大家都會熟練地運用它，但若進一步追問，此一詞語的真正涵意是什
麼，則恐怕一般人都不免有些茫然了。

　　心理學家為想像所下的定義多的難以勝數，簡要者如：

> 想像是通過自覺的表象運動，借助原有的表象和經驗以創造新
> 形象的心理過程。（金開誠，1999，頁72）

較詳細者如：

> 所謂想像，就是我們的大腦兩半球在條件刺激物的影響之下，
> 以我們從知覺所得來而且在記憶中所保存的回憶的表象的材
> 料，通過分析與綜合的加工作用，創造出來未曾知覺過的甚或
> 是未曾存在過的事物的形象的過程。（楊清，1981，頁29）

根據這些定義，我們可以進一步加以分析：

　　（一）想像不能憑空而來，它往往以記憶中的表象作為材料。所
謂表象，乃是客觀事物留存在大腦中的映象，它們根源於社會生活的
實踐，如果沒有社會生活經驗，就不可能有記憶表象；沒有記憶表
象，就難以產生想像。雖說想像的強弱，與舊知識經驗的多寡未必成
正比，但記憶表象的素材對想像而言，終究是十分重要的。有時由於
對當下觀察及感知之材料的刺激，亦可能引發想像，但這些材料仍須

1　亞里士多德《論靈魂》第三卷云：「想像和感覺、思想都不同，沒有感覺，想像就
　　不可能發生，而沒有它自身，判斷也不可能存在，想像和判斷顯然是不同的思想方
　　式。……關於思想，由於它不同於感覺，它被認為由想像和判斷構成的。」（苗力
　　田，1992，頁72）他的說法基本上奠定了西方美學史關於想像的研究方向。

結合原有記憶表象才能完成想像，在這種情況下，記憶表象還是不可或缺的。

（二）想像是一種自覺的表象運動，其生理基礎──大腦機制自然十分重要。想像不僅與大腦皮層的暫時神經聯繫有關，而且與大腦深層部位的下丘腦──邊緣系統密不可分。其生理機制極其複雜（周冠生，1995，頁64-66），科學愈發達，我們對腦神經了解愈深入，對想像乃至一切心理活動的認識也就愈清楚。

（三）想像雖然離不開記憶中的表象，但絕不是記憶表象的簡單恢復，而是大腦在條件刺激物的影響之下，對記憶表象進行了巧妙的加工改造。其過程首先是使用拆散、碾碎等方式，將這些素材從其所在的表象系統中分解出來，然後再使用黏合、誇張、典型化、聯想等方式，將它們綜合在一起（彭聃齡，1988，頁339-341）。經過如此的轉換和創作的過程，想像才能產生。

（四）想像的結果，不是像記憶表象那樣對外在事物作客觀的、直接的反映，而是以人的主觀意願為指導，對客觀事物作間接反映。這種具有創造性的新表象，可能是現實中確實存在或曾經發生，但以前未曾感知過的事物（如圓盤狀的銀河系、如叱吒風雲的西楚霸王），也可能是未來世界中可能產生的事物（如四海一家的大同社會），甚至可能是現實中永遠不曾有過的事物（如孫悟空的七十二變）。它們雖然只是一種虛幻的心理作用，卻可以在現實事物中找到其形象的原型，同時也可以彌補現實的不足、寄託人們的期望、滿足人們的需求，所以是一種十分有價值的心理活動。

總之，想像是一種特殊形式的思維活動，其過程十分複雜，其結果多彩多姿，在現實生活乃至藝術活動中都是非常重要的。

三　想像的分類

　　想像本身原本就非常複雜，加上人們觀察的角度各有不同，對於想像的分類自然頗為紛歧，或依其意識性分為有意想像與無意想像，或依其創造性分為再造想像與創造想像，或依其有效性分為空想與理想，或依其現實性分為超現實想像與現實想像（周冠生，1994，頁318-323；金開誠，1992，頁103），其中再造想像與創造想像和文學藝術的關係最為密切，故為一般美學論著所津津樂道，不妨視之為狹義的想像。[2]至於聯想，是想像的重要組成部分，幻想，是想像的特殊形式，和審美活動也都有密切關係，不妨視之為廣義的想像。今即以此為基準，介紹如次：

（一）狹義的想像

1 再造想像

　　所謂再造想像，就是根據語言的描述，或圖樣、符號、標記等的示意，在腦中再造出相應的新形象的心理過程（金開誠，1992，頁104）。例如閱讀《紅樓夢》，透過情節、對話、人物描寫，讀者腦中便浮現了一個多愁善感、楚楚可憐的美女形象，那是與薛寶釵、王熙鳳、史湘雲迥然不同的典型。這個形象客觀制約於作者的文筆，具有相當的普遍性與確定性，但每個讀者心目中的林黛玉卻又各有其主觀的差異性與流通性，可以說若有一萬個讀者，便有一萬個林黛玉，她們與曹雪芹心目中所要表達的原型更是多多少少都有差距。我們只要看看從古以來多少畫家所畫的「黛玉葬花」沒有兩幅是一模一樣的，

2　十七世紀，培根（F. Bacon）首先將想像區分為「再造想像」和「創造想像」兩類，在美學史上具有重要的意義。

就可以曉得再造想像還是具有相當程度的創造性，所以文學藝術的創作往往少不了它，如據詩作畫、據音樂為文、據文學作品改編成戲劇、電影，據歷史資料編著小說，都是。至於表演與欣賞更是再造想像的擅長，演奏家把岑寂的樂譜化為美妙的樂音，演員把劇本中的人物演得活靈活現，都是豐富的再造想像在發揮作用；而人們欣賞任何一幅畫、任何一首詩，任何一首樂曲，也都需要再造想像去促使藝術作品中僵化的藝術形象復甦，去深入作者的心靈世界，擷取藝術美感。除了藝術活動之外，再造想像可以幫助人們更加具體的、生動的、正確的理解和記憶所學習的知識，對於知識的傳授、經驗的承續、技術的學習都有莫大的助益。從廣義的角度看，再造想像可分為接近想像、相似想像、對比想像、類比想像、特徵想像、原型想像、推測想像等（董小玉，1992，頁181），其揮灑的空間是相當寬廣的。

2 創造想像

所謂創造想像，就是在創造活動中，根據一定的目的、任務，在人腦中獨立地創造出新形象的心理活動（彭聃齡，1998，頁345）。例如舒曼（R. Schumann）在《狂歡節（Carnival, op.9）》、《大衛同盟舞曲（Davidsbündler Tänze）》、《克萊斯勒安那（Kreisleriana）》等音樂作品中，創造了兩個人物，一個是寂寞內省、敏感妄想的幻想家——游塞畢斯（Eusebius），代表舒曼的審美理想；另一個是大膽衝動、直言善辯的實行家——福洛斯坦（Florestan），代表舒曼熱情無畏的奮鬥精神，他們有時並肩作戰，合作無間，有時激烈衝突，不惜決裂，不啻是舒曼雙重性格的表現。這兩個音樂形象並未借助於外在的描述或示意，而是出自作曲家別出心裁的創造。由此可見創造想像在首創性、獨立性、新穎性乃至複雜度、困難度方面是遠遠超過再造想像的。唯創造想像和再造想像的性質、內容、功用雖有區別，其實往往

互相滲透，難以截然劃分，再造想像需要創造想像的有益補充，創造想像也需要利用再造想像作為依據，我們應該不分軒輊，同等重視。在文學藝術的創作當中，創造想像具有無與倫比的重要性，如果缺乏創造想像，一切作品必然陳陳相因，沒有「化無為有」、「化舊為新」、「化朽為奇」的可能。即使在表演與欣賞的活動中，再造想像之餘，也有許多空間等待表演者或欣賞者運用創造想像去加以充實和變化，音樂表演所以稱為二度創作，音樂欣賞所以稱為三度創作，其故在此。除了藝術活動之外，新定律的發現、新機器的發明、新思想的出現、新制度的建立，也無一不是得力於創造想像，在人類文明的演進史上，創造想像的確厥功至偉。從廣義的角度看，創造想像可分為具象想像、情化想像、層進想像、變態想像、合成想像等（董小玉，1992，頁184-188），也有分為湊合式想像、融合式想像、改換式想像、誇張式想像、典型式想像、聯想式想像的（周冠生，1994，頁319-322），這些都是在運用創造想像時，可以大加發揮的。

（二）廣義的想像

1 聯想

聯想是由一事物表象想起另一事物表象的心理現象（金開誠，1992，頁97）。例如由菊、梅之迎霜雪而怒放，聯想到君子不畏讒言，獨立不遷的傲骨；由竹之挺拔中空，聯想到君子謙虛但不隨俗的情操，由蘭處荒野幽谷而仍秀潔清香，聯想到君子貧賤不能移其志的潔行，中國古代的畫家多喜畫此四君子，就是聯想所產生的影響。聯想可使不同時間和不同空間所獲得的種種相關表象聯繫起來，為想像儲備了進一步加工改造的材料，可說是想像的基本成分，也是想像的初級方式。除此之外，聯想也為心理活動拓寬了領域，舉凡知覺、概念、記憶、思考等也都需要以它作為基礎（朱光潛，1967，頁83），

其重要性不言可喻。在文學藝術方面，如文學所講求的比喻、象徵、襯托、對照等表現方式都脫離不了聯想（金開誠，1999，頁65）；如音樂的模擬性作品、情節性作品、類比性作品、歌聲也都可以引起不同的聯想（廖家驊，1992，頁130），使審美對象更加鮮明、生動，使感知的內容更加豐富、深刻，所以無論創作、表演或欣賞，聯想都具有積極的作用。一般心理學家多將聯想細分為接近聯想、相似聯想、對比聯想、關係聯想（金開誠，1992，頁98-99；楊辛，1996，頁289-291），如能善加驅遣，一定受用不盡。

2 幻想

　　幻想是指向未來，並與個人願望相聯繫的想像（彭聃齡，1988，頁346）。例如白遼士（H. Berlioz）《幻想交響曲（Symphonic fantastique）》的主人翁——一位有著病態的敏感和熱情的想像的藝術家，由於失戀服藥，腦海中遂出現了種種幻象，他彷彿見到了朝思暮想的情人，時而與她翩翩共舞，時而獨自徘徊於沉寂的田野，最後他殺死了自己所愛的人，被送上斷頭臺，在群魔的宴會中，他又看到了情人，但她已不復優美動人，而是鄙賤而怪誕，幻想也就在群魔狂舞中結束。這位主人翁失戀後愛恨交織的情感，使他作了種種脫離現實，荒唐雜亂的幻想，這只能稱之為消極的幻想，或者稱之為「夢想」、「白日夢」。但白遼士為了用音樂表現這個病態藝術家所展開的種種幻想，則是符合事物發展的規律，有實現可能的幻想，可稱之為積極的幻想，或者稱之為「理想」。積極的幻想是創造想像的特殊形式，可滿足人們在現實中難以實現的願望，可激勵人們去追求難以實現的理想。許多科學家的發明，如飛機、望遠鏡、電話，都是來自於人類長期沉湎的騰雲駕霧、千里眼、順風耳的幻想。許多神話、童話、科幻小說乃至充滿浪漫氣息的文學藝術作品也往往是幻想的產物，

如屈原的〈離騷〉、〈天問〉，蒲松齡的《聊齋志異》，舒曼、蕭邦（F. Chopin）、柴科夫斯基（P. I. Tchaikovsky）等的《夢幻曲（Dreaming）》和《幻想曲（Fantasy）》，表面上奇幻怪誕，超越現實，實則能深刻地揭示現實生活的本質，生動地表現人生世相的各種情態。所以無論從科學或文學藝術來看，幻想的價值都是不可輕忽的。

四 想像的特色

人的心理功能不一而足，其要者有感知、記憶、注意、情感、想像、興趣、意志、理解、思維等，這些都是在進行審美活動時不可缺少的要素。想像是其中極為重要，也極為特殊的一種，其特色可分析如下：

（一）自由性

想像的材料——記憶表象不似知覺映象那樣穩定，它是具有高度的可變性和流動性，經過生理機制的加工改造，成為想像之後，更是來去無蹤，瞬息萬變，肉體束縛不住它，知覺對象限制不了它。只要想像一出柙，它就可以無拘無束地自由馳騁，上自盤古開天闢地，遠至宇宙的邊緣，它都可以在剎那間來去自如，即使是七十二變的孫悟空也要自嘆不如。陸機〈文賦〉所云：「精騖八極，心游萬仞，……觀古今於須臾，撫四海於一瞬。」劉勰《文心雕龍》〈神思〉篇所云：「故寂然凝慮，思接千載；悄焉動容，視通萬里。」都是在描寫想像的妙用，而這種妙用，對審美活動而言，是非常重要的。

（二）差異性

由於審美的對象往往複雜而含蓄，不同的切入角度，就可能有不

同的想像方向，而想像的本身又是那麼自由自在，其結果自然大不相同。同樣一朵白雲，有人將它想成蒼狗，有人將它想成棉絮，有人將它想成冰山，出現在筆下的描寫當然也就各異其趣。不僅創作主體的想像如此，欣賞主體的想像也是豐富而多變，所以同樣一首詩、一幅畫、一個樂章，不同的欣賞者往往會有不同的想像，即使是同一個欣賞者，在不同時空、面對同一審美對象，其感觸可能也大不相同呢！嵇康〈聲無哀樂論〉云：「殊方異俗，歌哭不同。」「酒酣奏琴，歡戚並用。」所講的就是這種現象。

（三）情感性

近代美國符號論美學大師蘇珊‧朗格（S. K. Langer）主張：「藝術是人類情感的符號形式的創造。」（劉大基等譯，1986，頁51）情感與藝術關係之密切由此可見。在進行審美活動時，創作主體往往會情不自禁地把自己投入審美對象之中，情感成為文學藝術創作的原動力，而心象的組合、變異、發展、孕育也都以情感為樞紐；但當想像啟動之後，它又可以回過頭來影響藝術情感的變化。所以想像與情感可以說互為動力，互為因果，兩者密不可分。在藝術表演與欣賞時，情感體驗也同樣是藝術想像的中介，它左右了表演和欣賞的方向，使參與者能夠深入審美對象，透過自由想像去領會藝術形象與藝術意境。如果把情感抽離，那麼藝術想像就必定頓時黯然失色。

（四）形象性

概念是抽象的，表象是具象的，想像既然以記憶表象為材料，自然也是具有形象性，甚至可以說想像的過程就是形象思維的過程。當我們看齊白石所畫的魚蝦，彷彿滿紙是水；當我們聽李姆斯基‧柯薩可夫（N. A. Rimsky-Korsakov）的《大黃蜂的飛行（Fight of the

Bumbie-bee）》，彷彿聽到黃蜂忽上忽下，忽前忽後地飛舞。雖然這只是一種精神上虛幻的感覺，和客觀事物的形象在本質上截然有別，但那種如見其人、如聞其聲的感覺，和外在事物簡直沒有兩樣。藝術欣賞的目的，就是要從這種栩栩如生的想像中去尋找美感，而藝術創作的任務，就是要設法塑造這種藝術形象。

（五）創造性

創造是人類文明發展的原動力，也是任何文學藝術的基本要求，每個不甘淪於凡庸的創作者都會搜盡枯腸，希望透過創造想像，為社會提供獨出心裁，與眾不同的作品。如歌劇《卡門（Carmen）》中的卡門、歌劇《波希米亞人（La Boheme）》中的穆塞塔、《皮爾金組曲（Peer Gynt Suite）》中的阿妮特拉，，雖然同屬搔首弄姿、浪漫不羈的女子，但卻各有風貌，無法彼此相代。每個表演者或欣賞者在從事審美活動時，固然以再造想像為主，但若沒有創造想像的配合，也絕無可能再造栩栩如生的藝術形象，以滿足求新求變的心理要求。至於聯想對各種記憶表象進行靈活的排列組合，幻想讓各種記憶表象無拘無束地任意馳騁，其具有高度創造性，且有助於審美活動當然也是無庸置疑的。

（六）審美性

記憶表象大多是不完整的、粗糙的，在從事藝術活動時，必須要精挑細選，汰蕪存菁，並且費盡心血去加以加工改良，才有可能使主客體之間相互貫通，相互交融，產生和諧、有機、統一的藝術形象。這種想像新穎而生動，能引起主體愉悅的情感體驗，因而能夠實現審美目標，獲得審美效果。如王羲之、王獻之父子的書法，形神兼備，意法並重，無論線條、筆勢、結構都能給人至高無上的審美享受，就

是因為他們善於描摹自然，充分發揮藝術想像的緣故。所以在藝術想像中，審美性是區別於一般人類認識活動的重要指標。

五　想像在音樂創作中的作用

漢斯立克（E. Hanslick）說：「樂曲誕生於藝術家的幻想力，訴諸聽眾的幻想力。」（楊業治譯，1980，頁18）李斯特（F. Liszt）也說：「沒有幻想，就沒有藝術，也沒有科學，因而也沒有評論。」（張洪島等譯，1994，頁152）他倆一個是自律論的理論大師，一個是他律論的音樂名家，對於音樂中是否具有情感成分固然見解迥殊，但對於音樂創作需要有豐富的想像則異口同聲，絕無異辭。由此可見想像力是何等重要，此又可分成幾點加以析論：

（一）創作才能的構成

所謂才能是人在完成某種特殊活動時所施展的綜合能力，也就是勝任某項任務的主觀條件。任何專家的成功都需要有不同的才能，如科學家有邏輯思維的能力，藝術家有形象思維的能力，政治家有領導統御的能力，音樂創作是一種極其複雜的工作，其需要具有特殊的才能更不待言。那麼，音樂的才能究竟是什麼呢？各家看法頗為紛歧，如卡爾・西蕭（C. E. Seashore）認為它包含：基本的感能、基本動能、音樂的聯想、記憶、音樂的智力（郭長揚譯，1981，頁194-195）；葉純之、蔣一民則認為包含音高感、音色感、節奏感、曲調感、和聲感、音樂形式感、良好的音樂記憶力和音樂想像力等（葉純之等，1988，頁200）。無論如何，音樂想像都是其中重要的一環，良以有了想像，始能對記憶表象進行加工與改良，轉化為聽覺表象，也才能對音高、音色、節奏、曲調、和聲等這些音樂形式的基本要素進

行創造性的分析與綜合。想像力越豐富，對事物的感受越靈敏，作品自然也就越能鼓舞人，吸引人。

（二）創作動力的維持

有了音樂才能還需有創作動機，音樂創作才有啟動和維持的力量。所謂動機，是由需要或慾望轉化而來的，可能是作曲家為了抒發內心的思想情感，或是受到外界事物的觸發，或是基於滿足表現的慾望，甚至可能是為了追求現實的名利。如貝多芬（L. V. Beethoven）為了表示對拿破崙的崇敬而寫《第三交響曲（Symphony No3）》，潘德瑞茨基（K. Penderechi）為了紀念悲慘的第二次世界大戰而寫《廣島犧牲者的輓歌（Threnos. Den Opfern von Hiroshima）》。這些動機往往伴隨著情緒或情感的色彩，也可稱之為創作情緒。它們多半只是一個概念，一種衝動，若不進一步去進行構思，只不過是曇花一現而已。這時想像就成為無可取代的力量了，因為沒有一種心理機能比想像更能自我深化，更能深入審美對象。無論是主題的決定、音樂形象的塑造，甚至作品基本輪廓的呈現，都需要透過想像力的運作，才能逐漸具體，逐漸落實。由於作曲是一個漫長而艱辛的過程，創作期間，任何內在或外在的因素，都可能迫使創作的動力減弱甚至停頓，這時也只有依靠想像，才能使作曲家因強烈憧憬美好的結果，而鼓起勇氣，堅定意志，去克服重重困難，順利完成作品。所以對維持創作動力而言，想像是極其重要的功臣。

（三）創作情感的激發

除了少數自律論的學者之外，絕大多數的人都認為音樂是情感的語言，抒情的藝術。情感不僅僅只是一種功能性的因素，其本身也是藝術表現的對象，音樂的主要內容之一。就音樂創作而言，情感與想

像可以說是兩個最重要的心理功能，而且兩者互為動力，互為因果。陸機〈文賦〉云：「情曈曨而彌鮮，物昭晰而互進。」劉勰《文心雕龍》〈神思〉篇云：「神用象通，情變所孕。」所講的就是這個道理。一方面，情感可以引起創作動機，為想像指出發展的方向；另一方面，想像也可以成為情感的酵母，使音樂情感醞釀產生，或者使它變得更鮮明集中，更複雜多樣，更廣泛強烈。在音樂創作中舉足輕重的音樂形象就是在兩者交互滲透與契合中誕生的，而當情感在想像的推波助瀾下強烈到使作曲家難以自制時，它就成為創作的激情，那是對音樂創作非常有益的動力。如貝多芬在創作《莊嚴彌撒（Missasolemnis）》時像個充滿狂喜的人，柴科夫斯基在構思《第六號交響曲（Symphomy No.6）》時激動得放聲大哭，都是著名的例子。

（四）創作靈感的醞釀

正像其他藝術創作一般，靈感是作曲時非常普遍的現象。例如韓德爾（G. F. Handel）的巨作清唱劇《彌賽亞（Messiah）》僅費時二十四日，舒伯特（F. Schubert）的歌曲〈魔王（Erlkoring）〉、〈雲雀（Horch, Horch die Lerch）〉，史特勞斯（J. Strauss）的圓舞曲〈藍色多瑙河（The Blue Danube）〉更是一揮而就，匆促得寫在菜單或衣袖上。。當靈感來臨時，作曲家的注意力、感知、記憶、思維、想像，情感都進入最佳狀況，且充分協調合作，創作往往特別順利，成果也特別美好。加上它來去自如，快逾閃電，不可控制，難以強求，顯得十分神秘的樣子。[3]怪不得古人往往將它歸為少數天才的專利，或視為失去理智的迷狂，甚至當作上帝的啟示。其實，在科學發達的今

3 靈感的特色極多，其要者有：一、自然性，二、差異性，三、頓悟性，四、高度興奮性與情緒性，五、綜合性，六、巧合性，七、易逝性，八、內部制約性，詳見周冠生，1994，頁231-234。

日，我們曉得它是藝術家的天賦、素養、經驗、氣質、以及創作時的環境、知覺、想像、夢幻、理想等等多方面因素積聚到一定程度在剎那間奇妙化合的產物（楊成寅，1991，頁459）。它的產生與創造性想像最活躍的 theta 節律的腦電波有密切關係，[4] 所以朱光潛早就說靈感是創造的想像為意識所不能察覺的成分，它屬於潛意識的範圍，完全不受意識和理性的節制，活動更自由，想像更豐富，情感更濃厚（朱光潛，1967，頁205-209），而它所具備的種種特色也都是由此而來。不過，我們也必須了解，靈感雖屬潛意識的現象，卻是建立在藝術家長期力行實踐的基礎之上，只有在苦思冥想之後才可能有靈感降臨，守株待兔終無所獲。

（五）創作技巧的引導

音樂創作可分為精神創作與物質創作兩個階段，前者以直覺和想像為主，後者以邏輯思維和技巧為主，但直覺和想像力仍然發揮著從旁輔佐的作用（王次炤，1994，頁129）。這是因為音樂創作是一種形象思維和邏輯思維交相為用的活動，形象思維的基本操作方式不外是分析與綜合、變形、比較、概括與抽象（周冠生，1995，頁54-58），而這些與想像多多少少都脫離不了關係。德國大哲學家黑格爾（G. W. F. Hegel）在《美學》（Aesthetics）中曾說：「最傑出的藝術本領就是想像，……想像是創造性的。」（朱孟實譯，1983，卷一，頁381）所以各種技巧幾乎都需要以想像為先導，才能將它們顯現於外。例如貝多

4　人腦中有alpha（慢波）、beta（快波）、delta、theta（中波）、rappa等不同節律的腦電波存在。楊成寅云：「經實驗，創造性想像最活躍的階段，不是人腦處於完全沉睡的慢波的階段，也不是人腦處於完全清醒的快波狀態的階段，而是介於二者之間——介於半睡半醒的朦朧狀態階段。創造性想像的豐富活躍程度基本上因theta節律的出現成正比，這種幻想連篇的『微明』狀態往往極其短促。」（楊成寅，1991，頁458）

芬想像各種可愛的鳥兒，於是在《田園交響曲（Pastoral Symphomy）》中，分別用長笛、雙簧管和單簧管模仿夜鶯、鵪鶉和布穀鳥的叫聲。葛利格（E. G. Grieg）想像魔王猙獰的面目，於是在《皮爾金組曲》中，用低音提琴和大提琴在低音區以特有的音色描繪魔王形象。何占豪、陳鋼想像梁山伯、祝英臺纏綿悱惻的愛情，於是在《梁山伯與祝英臺》協奏曲中，以小提琴與大提琴的對答來抒發樓臺會的情愫。諸如此類，都是想像所發揮的作用。

六　想像在音樂表演中的作用

音樂是一種表演藝術，作曲家絞盡腦汁所完成的樂譜，對於門外漢而言，只是一堆僵冷的符號而已，對於音樂專家而言，雖可引起內心聽覺，但總覺得不過癮，只有透過演奏或演唱的中介，才能做到雅俗共賞，讓廣大的聽眾體會到樂曲之美。將樂譜轉化為樂聲，需要借助於表演者的再造想像；而任何樂譜都不可能鉅細靡遺地把作曲家的全部樂思（尤其是韻律、思想、情感、意境的微妙變化）紀錄下來，這就更有賴於表演者發揮創造想像的作用了。人們常說：「音樂表演是第二度創造」，其故在此；音樂表演與想像密不可分，其故亦在此。

（一）音樂信息的交流

音樂信息是作曲家企圖通過音樂媒介傳給聽眾所感知的具體音樂內容（葉純之、蔣一民，1988，頁114）。表演者以樂器或歌聲詮釋這個信息的過程，是相當複雜而迅速的，而且具有相當高的可塑性。大腦是整個信息系統的控制中心，它一方面將「給定信息」（作曲家的樂譜和表演者自己對作品的審美情感和理解）傳達給手、腳或發聲器官去操縱樂器而發出聲音；另一方面，又將「真實信息」（表演的音

響和聽眾反應等）通過表演者的聽覺、視覺等器官回傳給大腦。這兩種信息不斷交流，音樂表演才有可能順利進行（劉兆吉，1992，頁344-345）。演奏或演唱一開始，表演者就要在想像中捕捉每一個即將發出的聲音的表象，同時用聽覺去檢驗已經發出的聲音效果，根據審美判斷，隨時校正、調整自己的演奏或演唱，這個信息交流的工作做得越好，表演效果就越完美。例如指揮大師托斯卡尼尼（A. Toscanini）的表演以嚴謹、秩序、和諧著稱，就是能將音樂信息的交流做得天衣無縫的緣故。反之，一個缺乏經驗的演奏者，在表演進行中難免出現一些失誤，如果不能運用想像及時加以彌補，那麼整個演奏可能就會因驚慌失措而崩潰了。想像在音樂信息交流中的重要性由此可見一斑。

（二）音樂情感的投入

「投情」是音樂表演成敗的重要關鍵，表演者在演奏或演唱時，如果不能把自己的真實情感投入，並且把這種情感與音樂作品中的情感融合為一，那怎能使自己感動，更怎能使聽眾動心呢？如此，縱使演奏的技巧再高超，聲音再純淨，結構再嚴謹，終不免給人冷漠與刻板的印象，因為他完全忽略了音樂「以情感人」的偉大功能。由此可見，任何音樂表演對於投情都是不可不特別留意的。那麼，演奏或演唱的情感又是如何引發的呢？美國著名音樂美學家邁爾（L. B. Meyer）說：「音樂喚起感情經常通過意識到的內涵中介或者不自覺的想像過程。」（何乾三譯，1991，頁298）作品中所表達的藝術情感來自於作曲家的體驗與想像，表演者自然也得先在「規定的情景」中深刻地去體驗樂曲的情感，並且借助於想像，才能生動而靈活地重新表現這種情感。例如西班牙大提琴家卡薩爾斯（P. Casals）就是因為通過想像去揭示巴赫（J. S. Bach）作品中愛慕的、悲劇的、戲劇性的、

詩意的、……各種情感，因而引起聽眾的強烈共鳴。法國鋼琴家柯托
（A. Cortot）也是由於藉豐富而敏銳的想像力，把蕭邦二十四首《前
奏曲（Vorspiel）》的內在情感顯現無遺，才能使演奏獲得空前成功
（張前、王次炤，1992，頁206-207）。這些都是很值得音樂表演者做
為借鏡的。

（三）表演風格的取向

　　不同的作品會有不同的風格，如崇高、悲壯、華麗、豪放、柔
美、雋雅、清秀……都是。風格是作品的內容與形式的整體顯示，同
時也就是作曲家個性的具體表現。[5]表演固然需要以原作為基礎加以
再現，但由於任何樂譜都留下許多有待補充和發揮的空間，而且同一
個作曲家，不同的作品所展現的風格也往往各異其趣，所以音樂表演
也就難以避免地會產生各種不同的風格。表演風格主要取決於表演者
的個性和審美觀念，也就是對於情感、想像及個人感覺的運用決定了
風格的走向。缺乏個性的表演者必然導致千篇一律，毫無生氣，其失
敗是難以倖免的。但脫離原作，任意發揮，也容易招來攻訐與譏訕。
所以較成功的演奏或演唱，總是在忠實於原作的基礎上去發揮表演者
的創造個性，只是發揮的尺度有所不同而已。例如浪漫主義的演奏家
追求自由、幻想與誇張，往往以個人主觀體驗為中心，強調音樂表演
的技藝性，對音樂作品的速度、節奏、力度、音色等方面作自由靈活
的處理，像柏恩斯坦（L. Bernstein）指揮的貝多芬《第五交響曲
（Symphony No.5）》第一樂章就比原譜應有的速度慢了將近兩分半
鐘，可以想見他在情感與想像方面一定是發揮得淋漓盡致。至於客觀
主義的表演者如托斯卡尼尼，雖然嚴格按照原版樂譜來進行指揮，但

5　此處所言，只是個人風格而已，此外尚有流派風格、時代風格、民族風格、體裁風
　　格等，詳見葉純之、蔣一民，1988，頁157-160；金文達、張前譯，1991，頁68-109。

絕不是機械式的複製，而是在規定的情景中，努力再現作曲家的意圖和作品本身的精神力量，在情感和想像方面還是有相當寬廣的發揮空間，所以才能成就其理性、嚴謹而精確的風格。

（四）作品意境的追求

　　卡爾西蕭說：「音樂的最主要部分，並不在於對演奏音樂即時的知覺、理解與感覺，而在於經由音樂的想像，擴展並潤飾音樂的感覺，更進一步的，由這富有創造性的想像，激起幻想力與戲劇性的奔放，使音樂超越乎作曲者與演奏者的境界。」（郭長揚譯，1981，頁159）音樂作品是作曲家精神的產物，任何優秀的作品無不蘊含豐富的精神內涵，這個精神內涵所能達到的最高妙、最深遠的境界就是意境。它是情與景、意與境的統一體，在有限的藝術形象中蘊藏著無窮雋永的韻味，是最理想的審美境界，也是使音樂作品具有獨特審美價值與藝術魅力的重要原因，所以古今中外的音樂家都將它當作重要的追求目標。作曲家的努力雖然可以使他達到這個目標，可是那是永遠無法用符號標記在樂譜上的，只有靠表演者憑藉高深的藝術修養，透過豐富的情感與想像，才能從更廣闊的視野，在更高的層次上去發現這個意境，並且把它表現出來。例如《列子》〈湯問〉篇記載的伯牙鼓琴，志在高山，志在流水，就是與大自然合而為一的境界。嵇康〈贈兄秀才入軍詩〉所嚮往的「目送歸鴻，手揮五弦，俯仰自得，游心太玄。」也是用整個身心捕捉宇宙奧秘，逍遙自在的最高境界。貝多芬的《第九交響曲（Symphony No.9）》更是充滿自由、平等、博愛、四海一家的精神，它使人熱血沸騰，也使人靈魂升華，其氣勢之雄偉，意境之恢宏，更是任何演奏家都會衷心嚮往的。

七　想像在音樂欣賞中的作用

　　音樂欣賞是一種由生理聽覺轉化為心理審美的活動，也是音樂創作與音樂表演的重要目標。其心理要素主要為音響感知、感情體驗、想像聯想、理解認識（張前，1983，頁9），其中想像所佔的地位又特別重要，這是因為音響感知必須依賴想像才能變得具體生動，感情體驗必須得到想像的輔佐，才能格外豐富，而理解認識也需要以它為基礎，才能深刻，所以其創造性與音樂創作及音樂表演並無二致，有人說：音樂欣賞是第三度創造，就是這個道理。

（一）音樂形象的塑造

　　音樂的原始材料是抽象的音響，既不具有視覺性，又不具有語義性，但有許多作曲家卻喜歡透過想像，利用樂音的組合變化來抒發主觀的情感，或描繪客觀的事物，這就產生了「音樂形象」。這種形象包含外在的聲象和內在的聽象與視象（張蕙慧，2000，頁7）。無論它是如何華麗，如何動聽，所呈現出來的，往往只是一些模糊不清、閃爍不定的聲音與視覺形象的混合體。聆賞者只有參考標題或詮釋文字等資料，再利用豐富的想像力，才能在腦海中把這種聲象轉化為客觀世界的形象和意境，而得到聆賞的樂趣。當然，聆賞者所想像出來的音樂形象不一定和作曲家的原意相同，甚至每一個聆賞者所塑造的音樂形象也可能各有出入，但這種形象化欣賞卻不失為一種司空見慣的、重要的欣賞法。[6]例如聆賞穆梭斯基（M. P. Mussorgsky）的《展覽會之畫（Pictures at an Exhibition）》，順著各章標題的導引，我們彷彿隨著作曲家漫步在哈特曼（V. Hartmann）的畫展會場，看到了牛車

6　音樂欣賞的方式可分為：一、純形式的欣賞方式，二、形象化的欣賞方式，三、情感化、觀念化的欣賞方式，詳見王次炤，1994，頁172-183。

蹣跚而過，雛雞啁啾而舞，也聽到了兩個猶太人在對話，里莫吉市場在喧騰，更體會到墓窟的陰森，基輔城門的雄偉，而這些，其實都是我們自己的想像力藉著樂音所創造出來的表象而已。

（二）音樂情感的體驗

人們常說：「音樂是情感的語言」，比起其他藝術，音樂感人的力量往往是最直接的，最激烈的，圖畫所不能描繪的，語言所不能表達的，音樂往往曲盡其蘊。職是之故，情感欣賞雖被漢斯立克斥為「病理的激動狀態」（楊業治譯，1980，頁91），卻是一般人最常使用的欣賞方式。平心而論，我們欣賞音樂時固然不宜陷入過度激動的狀態，但若完全從事客觀的「純粹觀照」，也必使審美樂趣大打折扣，適度的情感體驗還是很有需要的。只是音樂的非語意性，使得它對情感只能從事抽象的概括，而很難進行具體的描繪。所以我們欣賞音樂時，除了要對音樂作品有所理解認識外，更要發揮豐富、靈敏的想像力，去把那些音響所不能完全表達的部分加以補充、架構和豐富，這樣，才能產生一個情景交融、形象鮮明的審美對象，讓我們去玩味，而情感的體驗也才能準確、深刻而細緻。例如聆賞《陽關三疊》時，我們如果想像在交通不便的古代，楊柳依依，邊塞茫茫，故人一別，相見無期的淒涼景象，那麼，這首離別曲一定會讓我們心情格外惆悵。又如聆賞蕭邦的《革命練習曲（Revolutionary Etude）》，我們如果仔細揣摩這位愛國音樂家正為祖國的命運而悲憤的情景，那麼，那鏗鏘的節奏、鮮明的力度變化，一定會讓我們感觸良多。

（三）感通作用的促進

所謂感通（Correspondence）是視覺、聽覺、嗅覺、味覺、觸覺等感覺經驗之間的相互溝通和轉化。這種心理的契合作用是有其根據

的，許天治云：「藝術感通植基於共感覺與移情作用，而感通的層次，由聯想開始，經由象徵的心理歷程而抵於感通。同時，由聯想亦可以喚起共感覺，亦同樣也可以產生移情作用，同樣可以抵達感通的閾域。」（許天治，1987，頁43）足見感通的發生和聯想的作用密不可分，甚至可以把它當作聯想的特殊形式（葉純之、蔣一民，1988，頁72）。在藝術上，感通的運用非常普遍，如詩歌、繪畫、音樂、書法、舞蹈、戲劇，彼此之間往往可以裡應外合，相互轉化。即以音樂而言，德國著名的音樂美學家里曼（H. Riemann）就曾說：「音樂多少總可以藉著與其他藝術的結合與聯想的作用，使音樂本身的效果變得更加明顯。」（徐頌仁譯，1969，頁92）像上文所提及的音樂形象就是「聽音類形」的典型。有些人在音樂審美時會有一種「著色的聽覺」（Color-hearing），德布西（C. A. Debussy）的《大海（La Mer）》就是運用色彩進行描繪的一部最為人所知的作品。李斯特從白遼士《哈羅爾德在義大利（Harold in Italy）》交響曲第二樂章〈香客進行曲和晚禱〉中，甚至還可感覺到「彷彿是爐中神香餘煙裊裊，在空中散發出無比的清香。」（張洪島譯，1994，頁90）《禮記》〈樂記〉云：「故歌者，上如抗，下如墜，曲如折，止如槁木，倨中矩，句中鉤，累累乎端如貫珠。」更是全身的聽覺、視覺、觸覺彷彿都起了作用。所以在欣賞音樂時，如果能善於運用感通，一定會感受得更為豐富而深入，對藝術的理解也會有所助益。

（四）鑑賞能力的增強

對音樂創作與表演而言，音樂欣賞者不僅是接受者、消費者，同時也是檢驗者、鑑定者（張前，1988，頁2）。他一方面需要有感性的體驗，另一方面也需要有理性的理解認識。上文所提及的音樂形象的塑造、音樂的情感體驗、感通作用的促進都較偏重於感性的體驗；至於鑑賞的活動，也就是對音樂創作與表演的檢驗與鑑定，則較偏重於

理性的理解認識。感性的體驗需要想像的大力協助固不待言,理性的
理解認識是否就可將想像束諸高閣呢?事實不然,漢斯立克說:「樂
曲誕生於藝術家的幻想力,訴諸聽眾的幻想力。當然,面臨美的事物
時,幻想力不僅在觀照,而且是有理智地觀照,它兼有表象和判
斷。」(楊業治譯,1980,頁18)這是因為所有的審美判斷與評價都
必須以欣賞為基礎,而優美的審美對象大多具有複雜的內涵,尤其抽
象的音樂更是如此,若非依賴豐富的想像力,如何去體驗其雋永的美
感,遑論將這種美感經驗形之於語言文字呢?如嵇康〈琴賦〉極力描
摹音樂演奏狀態及其藝術風格,李斯特用心形容他對白遼士、舒曼、
蕭邦樂曲的感受,即多拜想像力之賜。當這種入乎其中的欣賞體驗轉
為出乎其外的主觀評價時,也同樣非有豐富的想像力不可。這時,他
所需要的不再是形象想像力、意象想像力和情感想像力,而是範疇想
像力、概念想像力和建築理論框架的想像力(童慶炳,1993,頁
740)。倘若欠缺這些必要的想像力,必難以駕馭生動而鮮活的審美對
象,更提不出犀利獨到的評論。嵇康所以能寫出石破天驚的〈聲無哀
樂論〉,漢斯立克所以能成為自律論的健將,就是由於他們不但重視
想像,而且能充分發揮想像的緣故。

八　音樂想像力的培養

　　了解想像在音樂活動中的重要性之後,我們就有必要進一步去培
養這種極有價值的審美要素,俾增進音樂審美的能力與效果。培養音
樂想像力的方法極多,舉其要者,至少應注意下列幾個重點:

(一)強化審美情感

　　在審美過程中,情感是最重要也是最活躍的心理因素,它滲透到
感知、記憶、注意、想像、興趣⋯⋯之中,使整個審美過程都帶著濃

郁的情感色彩，如果沒有情感活動，審美本身就不可能存在。情感是對客觀現實的心理反映，也是需要和動機的推動力。作為一種推動力，它有著一定的速度、強度、複雜度和方向性，有著起伏性、節奏性和忽隱忽現性（滕守堯，1987，頁62）。對音樂想像而言，情感不僅可以指出預定的目的與方向，而且可以隨時組織想像的材料，調整想像的方式，使想像更活潑，更多采多姿。當然，想像對情感也同樣具有激發、促進的作用，兩者可以說是相輔相成，融合難分，審美的情感就是審美的想像，所以強化審美情感對於音樂想像的培養是非常重要的。例如貝多芬與命運之神勇敢搏鬥的激情，促使他寫下《第五交響曲》，我們在欣賞這首名曲時，也必須醞釀積極進取的情感，才能鮮明地想像到命運之神在敲門，光明的憧憬在招喚，兩種對立的力量在激盪，歡樂和勝利在喧騰，有了這樣的情感，我們就不難跟著命運主題的曲調，深入去體會它複雜的變化。

（二）善用非音樂因素

有許多作曲家依據標題進行構思，或是從文學、歷史、戲劇、美術等作品取材，來進行描寫，此即所謂標題音樂。由於這種作品汲取了許多音樂以外的成分，所以是屬於他律性的藝術。同時，它所表現的形象比較具體，情感比較明顯，有時還有一定的情節。這些共同構成了音樂的重要內容，所以又稱為「內容音樂」（張蕙慧，1998，頁31）。作曲家寫作標題音樂時，不純粹以樂音的組合變化來引人入勝，而是希望表達一些具象、概念和情節內容。可是當它轉化為樂音之後，其本身卻抽象化了，既無法像文學那樣透過語文直接表達明確的情意，也不像繪畫、雕塑那樣可以用造型直接訴之於視覺。因此，欣賞者便未必能了解作曲家的樂思，其體驗的情感與想像便可能與原作有極大的出入。這時，如果能獲悉樂曲的標題，或看到詮釋的文

字，那麼情況便可能大為改觀了。例如最近作者做了一次「音樂美感教學」的調查研究，其中有一題是播放李姆斯基‧柯薩可夫的《大黃蜂的飛行》，要學生寫出個人的感覺，答案可說五花八門，無奇不有，等到告訴他們標題之後，大家才恍然大悟，重播樂曲時，想像的方向就大為穩定，而形象也清晰多了。又如斯梅塔納（E. Smetana）的《我的祖國（My Country）》交響詩每一首都有詮釋的文字，對於啟發聽眾的詩意想像也大有助益。除此之外，有歌詞的聲樂，與戲劇、舞蹈結合的伴奏音樂也藉非音樂手段來表達樂思，其情況與標題音樂相類似，可以善加利用。

（三）鍛鍊感知理解能力

音樂審美的幾個主要心理要素──音響感知、情感體驗、聯想想像、理解認識，彼此之間密切相關，相互影響。情感與想像之儼如一體，本文已言之不厭其詳。至於音響感知，是整個音樂審美的前提和基礎。無論是聆賞標題音樂或絕對音樂，如果不是從具體的音響感知入手，去感受樂音的高低、長短、快慢的變化，去享受曲調的優美、節奏的舒展、和聲的融洽諧和、音色的華彩絢麗，那就無法領略音樂的形式之美，感覺必然只是籠統的、朦朧的，甚至是局部的、膚淺的，如何能產生具體生動的想像呢？縱有想像，也只是與樂曲無關的胡思亂想而已。例如聆賞聖桑（C. Saint-Saens）的《動物狂歡節（Carnival of the Animals）》，我們必須能深刻感知低音的沉重、曲調的舒徐，然後才能想像到他所描寫的「大象」、「天鵝」的確是各盡其妙。理解認識是最高層次，也是難度較高的欣賞方式。欣賞者必須對音樂的種類及音樂的流派進行基本的了解，對作曲家的身世、經歷及其所處的社會歷史環境也具有綜合的認識，才足以探討這些主客觀因素和欣賞對象之間可能存在的對應關係。同時，也須運用理性思維，

對音樂藝術作品的形式、內容以及思想意識進行審美認識與評價，才能把感知的印象、情感的體驗、想像的發展導向更具體、更完善的天地，真正得到完整的、深刻的審美樂趣。例如，我們若不了解莎士比亞（W. Shakespeare）的戲劇及白遼士、柴科夫斯基與浦羅柯菲夫（S. Prokofiev）的音樂風格與技巧，怎麼可能真正鑑賞三家的《羅密歐與朱麗葉（Romeo and Juliet）》交響詩、序曲與芭蕾舞，而去揣摩這一對情人在這三部樂曲中的音樂形象有什麼區別呢？

（四）累積生活藝術經驗

上面所講的三個重點，都是從音樂的領域中去培養音樂的想像力，最多只是「進技於藝」，仍然有所不足，我們應該進一步積極充實生活經驗，提高藝術修養境界，那才算是「進藝於道」。想像不是憑空而來的，它來自豐富的生活經驗。沒有生活，就沒有想像；沒有想像，就沒有藝術。多累積生活經驗，多體會人生百態，多旅行，多思考，記憶表象自然豐富，提供大腦選擇、排列、組合的機會自然增多，那麼要創造富有美感的想像也就不是難事了。例如平日喜歡遊覽名山大川，足跡遍天下，則聆賞孟德爾頌（J. L. F. Mendelssohn）的《義大利交響曲（Italian Symphony）》、玻羅定（A. P. Borodin）的《中亞細亞草原（Dans Les Steppes De I'asie Centrale）》交響詩、葛羅菲（F. Grofe）的《大峽谷（Grand Conyon）》組曲，一定都能想像無窮，別有會心。文學、繪畫、音樂、戲劇、舞蹈，各種藝術之間是彼此相通的。倘能勤於閱讀、經常玩賞書畫或觀賞藝術表演，則文化藝術修養日漸豐富，眼界日漸寬廣，想像自然左右逢源，用之不竭，不但能想得具體生動，也能想得細緻深刻。義大利著名指揮家阿巴多（C. Abbado）認為要理解馬勒（G. Mahler）就必須瀏覽德國、奧地利的文學和藝術，要掌握穆梭斯基就必須了解俄羅斯的藝文和風土民俗（王次炤，1994，頁162-163），實在是有其道理的。

九　結論

綜合以上各節的探討，可以發現：

（一）想像包含再造想像、創造想像、聯想、幻想，是人類最重要、最具有創造力的心理功能，不僅是文學藝術所不可缺少的基本要素，也是推動社會進步、科學文明發展的大功臣，值得仔細研究，更值得善加推廣、運用。

（二）在音樂審美活動當中，處處都離不開想像，如創作方面，無論創作才能的構成、創作動力的維持、創作情緒的激發、創作靈感的醞釀、創作技巧的引導，都需要想像的輔佐；表演方面，舉凡音樂信息的交流、音樂情感的投入、表演風格的取向、作品意境的追求，都與想像密切相關；欣賞方面，諸如音樂形象的塑造、音樂情感的體驗、感通作用的促進、鑑賞能力的增強，都有待想像的發揮。可以說沒有想像就有音樂審美；能有豐富的想像力，音樂審美活動必能具體而生動，細緻而深入。

（三）就教育而言，音樂想像力的培養是責無旁貸，其重點主要為強化審美情感、善用非音樂因素、鍛鍊感知理解能力、累積生活藝術經驗。如能培養學生具備良好的音樂想像力，不僅對音樂審美活動大有助益，對其他學科的學習、現實生活的改善、人生理想的追求也都價值非凡。

（四）音樂想像的研究涉及心理學、美學、音樂學等領域，隨著科技的進步，可以開發的空間十分寬廣，必須充分運用各相關領域的研究成果，切實做好科技整合的工作，才可望有所成就。

——本文原刊於《新竹師院學報》第14期，2001年2月，

新竹師範學院，頁281-301

參考文獻

（一）中文部分

方銘健（1997） 藝術音樂情感與意義 臺北市 全音樂譜出版社

方銘健譯 E. Lippman著（2000） 西洋音樂美學史 臺北市 國立編譯館

王次炤（1994） 音樂美學 北京市 高等教育出版社

朱光潛（1967） 文藝心理學 香港 鴻儒書坊

朱孟實（光潛）譯 G. W. F. Hegel著（1983） 美學 臺北市 里仁書局

何乾三譯 L. B. Meyer 著（1991） 音樂的情感與意義 北京市 北京大學出版社

李一鳴譯 J. P. Sartre 著（1990） 想像心理學 臺北市 結構群文化公司

周冠生（1994） 藝術創造心理學 重慶市 重慶出版社

周冠生（1995） 新編文藝心理學 上海市 上海文藝出版社

金開誠（1992） 文藝心理學術語詳解辭典 北京市 北京大學出版社

金開誠（1999） 文藝心理學概論 北京市 北京大學出版社

苗力田編 Aristotle 著（1992） 亞里士多德全集 北京市 中國人民大學出版社

徐頌仁譯 H. Riemann 著（1967） 音樂美學 臺北市 愛樂書店

張 前（1983） 音樂欣賞心理分析 北京市 人民音樂出版社

張 前、王次炤（1992） 音樂美學基礎 北京市 人民音樂出版社

張洪島等譯 F. Liszt 著（1980） 李斯特論白遼士與舒曼 臺北市 世界文物出版社

張蕙慧（1998）　標題音樂縱論　**國教世紀**　第183期　頁31-35

張蕙慧（2000）　音樂形象與音樂教育　**國教世紀**　第191期　頁7-12

許天治（1987）　**藝術感通之研究**　臺北市　臺灣省立博物館

郭長揚（1991）　**音樂美的尋求**　臺中市　樂韻出版社

郭長揚譯　C. E. Seashore 著（1981）　**音樂美學**　臺北市　全音樂譜出版社

陳慧珊譯　E. Hanslick 著（1997）　**論音樂美**　臺北市　世界文物出版社

彭聃齡（1988）　**普通心理學**　北京市　北京師範大學出版社

童慶炳（1993）　**現代心理美學**　北京市　中國社會科學出版社

楊　辛（1996）　**美學原理新編**　北京市　北京師範大學出版社

楊　清（1981）　**心理學概論**　長春市　吉林人民出版社

楊成寅（1991）　**美學範疇概論**　杭州市　浙江美術學院出版社

楊業治譯　E. Hanslick 著（1980）　**論音樂的美**　北京市　人民音樂出版社

葉純之、蔣一民（1988）　**音樂美學導論**　北京市　北京大學出版社

董小玉（1992）　**文學創作與審美心理**　成都市　四川教育出版社

廖家驊（1992）　**音樂審美教育**　北京市　人民音樂出版社

劉大基等譯　S. K. Langer 著（1986）　**情感與形式**　北京市　中國社會科學出版社

劉兆吉（1992）　**文藝心理學綱要**　重慶市　西南師範大學出版社

滕守堯（1987）　**審美心理描述**　臺北市　漢京文化事業公司

潘智彪譯　C. W. Valentine 著（1987）　**實驗審美心理學**　廣州市　三環出版社

羅小平、黃虹（1989）　**音樂心理學**　廣州市　三環出版社

（二）英文部分

Brann, E. T. H (1991).*The world of the imagination.* Savage, MD: Rowman & Littlefield Publishers Inc.

Chambliss, J. J. (1991) ,John Dewey's idea of imagination in philosophy and education. *Journal of Aesthetic Education, 25* (4), 43-49.

Cluanain, T. P. (1987). Towards a psychology of imagination in art and Aesthetics. In E. L. Murray (Ed.).*Imagination and phenomen-olog-ical psychology* (pp. 78-108). Pittsburgh, PA: Duquesne University Press.

Copland, A. (1939).*What to listen for in music.*New York: McGraw Hill Books.

Copland, A. (1952). *Music and Imagination.*Cambridge, MA: Harvard University Press.

Hanslick, E. (1957).*The beautiful in music.* (G. Cohen, Trans.). New York: Liberal Arts Press.

Langer, S. K. (1953). *Feeling and form.* New York: Charles Scribner's Sons.

Meyer, L. B. (1956).*Emotion and meaning in music.*Chicago: The University of Chicago Press.

Reichling. M. (1991). *Images of imagination: A philosophical study of imagination in music with application to music education. Unpublished doctoral dissertation*, Indiana University.

Riemer, B. (1989). *A Philosophy of music education.* Englewood Cliffs, NJ: Prentice-Hall, Inc.

Seashore, C. E. (1947). *In search of beauty in music.* New York: Ronald Press Co.

Weber, R. J., & Brown, S. (1986). Musical imagery. *Music Perception, 3*(4), 411-426.

Zerull, D. S. (1993). *The role of musical imagination in the musical listening experience.* Unplished doctoral dissertation, Northwestern University.

音樂形象與音樂教育

一　前言

標題音樂的說法由來甚久，禮記樂記早就曾說：「樂者，心之動也；聲者，樂之象也；文采節奏，聲之飾也。」（〈樂象〉）又說：「夫樂者，象成者也，總干而山立，武王之事也；發揚蹈厲，太公之志也。」（〈賓牟賈〉）十九世紀，舒曼（R. Schumann）、漢斯立克（E. Hanslick）也曾論及音樂形象。二十世紀，蘇聯音樂家更是將音樂形象當作音樂美學的核心問題、音樂藝術的最高範疇來加以探討，就連大陸也曾掀起討論的熱潮。可惜在臺灣似乎很少有學者直接去觸及這個問題，因此，我不揣淺陋，謹將平日讀書研究的心得在此獻曝，希望能得到拋磚引玉的效果。

二　音樂形象的界說

何謂「音樂形象」呢？在探討這個問題之前，首先要了解「形象」是什麼？我們生活所在的世界，大自運行不息的日月星辰，小至顯微鏡底下的阿米巴蟲；鮮紅如滿山的楓林，潔白如深谷的瀑布；洪亮如火山的怒吼，微弱如蜜蜂的振翅；激烈如槍林彈雨的戰爭，溫柔如花前月下的愛情……，只要是有形可見，有聲可聞，具體存在的事物，都叫形象。當這些森羅萬象的客觀事物進入人的中樞神經，在腦

海中留下了印象，讓我們如聞其聲，如見其形，彷彿具體事物已轉移到心靈之中，這樣的記憶表象也叫形象。雖然它只是心中虛幻的存在，但那種栩栩如生的感覺，和客觀存在的外界事物實在沒有兩樣。

和形象相對的就是「抽象」。簡單地說，形象是個別的、特殊的、感性的；抽象是一般的、普遍的、理性的。當我們看到湖水冉冉化為雲煙，那是形象，而物理學上用蒸發、水文循環來解釋這種現象，則是抽象；當我們聆賞一場餘音繞樑的音樂會，那是形象，而樂評家用和聲學、曲式學、音樂美學等來詮釋這些作品，則是抽象。形象導引我們去追求藝術的美感，抽象促使我們去追求科學的真理。兩者性質雖然迥殊，對人而言，卻都是不可或缺的。

了解形象的定義之後，我們可以說，音樂形象是樂音的組合變化，在我們心中所塑造的一種栩栩如生的藝術形象。這種藝術形象可分析為外在的聲象和內在的聽象與視象。所謂聲象是音樂的節奏、曲調、和聲等所組成的客觀的聲音形象（簡稱聲象），它是音樂藝術的本源形象，直接反映在聽覺器官上，就形成聽感覺形象（簡稱聽象），如果能間接引起視覺想像的浮現，那就形成視表象形象（簡稱視象）。聽象屬於音樂的形式範疇，是一種實象，一種明晰的感覺；視象則屬於音樂的內容範疇，是一種虛象，一種暗晦的表象。在聲樂和標題音樂中，聽象和視象這「二重形象」經常並存；在絕對音樂中，則有時只有聽象而沒有視象（修金堂，1998）。正由於絕對音樂往往不能引起視象，而且在一般人觀念中聽象不屬於「形」的範圍，因此，如楊琦、管楊勇等學者就紛紛撰文反對音樂形象的存在（楊琦，1987；管揚勇，1987）。殊不知視象並非音樂形象存在的必要條件；而形有狹義的形，也有廣義的形，視覺所及的草木鳥獸蟲魚固然是形，聽覺所及的音高、音長、音量、音色又何嘗不是一種形呢？我們不能因為大腦的信息有百分之八十三來自視覺，而只有百分之十一

來自聽覺，就將形劃歸為視覺的專利品。否則，聲音又何嘗有「高」、「長」、「量」、「色」這些視覺常使用的衡量標準呢？所以音樂當中有形象存在是沒有疑義的。

三　音樂形象的特點

　　音樂無論使用的材料、運用的方法，或表現的內容和形式，與造型藝術（如繪畫）、語言藝術（如文學）、綜合藝術（如戲劇）乃至其他的表演藝術（如舞蹈）相較，都迥然有別，因此它所塑造的形象也獨具特色：

（一）抽象性

　　音樂是音響的藝術，使用的材料是看不見、摸不著，轉瞬即逝；隨生隨滅的音響，訴諸聽覺，而非訴諸視覺。所以它既不能像繪畫、雕塑、建築那樣直接提供我們事物的視覺形象；也不能像語言那樣可以透過聲音直接表達約定俗成的概念。它抽取概括了外界事物的特性，化為洋洋盈耳的樂音。有些學者所以反對音樂形象的存在，就是因為它具有抽象性的緣故。不過，我們必須了解，所謂抽象、具體是相對而非絕對的。任何感覺、知覺都能產生形象，當美妙的樂音打動我們的心扉時，我們就會不由自主地產生具體的聽象，甚至可能會引發視象的聯想，這種聯想雖屬虛幻，但它在我們的腦海中卻是印象鮮明、栩栩如生的，可以說是無象之象，那就是音樂形象。它與純粹抽象的化學公式或數學方程式還是大相逕庭的。例如聆賞莫札特（W. A. Mozart）的《第四十一號交響曲（Symphony No.41）》，我們只能感覺到那種雄偉壯麗的氣勢，但如果曉得它曾博得「朱彼特交響曲（Jupiter Symphony）」的雅號，可能我們的腦海中又會浮現羅馬神話

中主神朱彼特的神聖形象;而聆賞標題音樂杜卡斯（P. Dukas）的交響詩《小巫師（L' Apprent sorcier）》,我們更彷彿看見頑皮的小巫師在指揮一把神奇的掃帚提水,結果弄得手忙腳亂、滿屋氾濫的滑稽場面呢！

（二）流動性

造型藝術是靜態的藝術,音樂則是動態的藝術,個別的音響旋生旋滅,是人們運用記憶和想像將它們貫串成音響運動的長河。聽覺表象比視覺表象更富於變化,因此,在音樂中我們不難體會到作曲者樂思的起伏變化,也很容易體會到音樂形象的快速運動。例如在貝多芬（L. V. Beethoven）的《田園交響曲（Pastoral Symphomy）》中,農村的恬靜、溪畔的美景、鄉民的歡聚、暴風雨的急驟、雨後的安詳,逐一展現,不啻帶領我們接受了一次大自然的洗禮,這就不是任何一幅世界名畫所能臻至的。另一方面,音樂由於具有非語義性、非視覺性,它所顯示的音樂形象自然不像繪畫或文學的形象那樣穩定與清晰,不同的人對同一首樂曲往往有不同的感受,即使同一個人心境變異時,審美趣味亦隨之而異。例如柴科夫斯基（P. I. Tchaikovsky）的《一八一二年序曲（Overture 1812）》以〈馬賽曲（La Marseillaise）〉象徵侵俄的法國軍隊,以帝俄的國歌象徵英勇抵抗的俄國人民,但對於這首樂曲的背景一無所知的人則不可能浮現這樣的音樂形象。所以音樂形象是靈活多變,難以確定的。

（三）表情性

除了少數自律論的學者之外,絕大多數的人都認為音樂是情感的語言、抒情的藝術,而且比起任何藝術,音樂都更能直接而迅速地深入人心,引起共鳴。而探討音樂形象的學者,也往往特別看重情感的

份量，如趙宋光云：「（音樂）必須通過對廣大現實的概括性比擬來反映現實，通過表達情感來描寫對象，這正是音樂形象的主要特點。」（趙宋光，1987）蔣一民也說：「形象的最好的定義就應當是一感性的性格顯現。」（蔣一民，1987）都是有其道理的。音樂的美就在於作品中所表達的作曲家內心世界那種最深摯、最富於感染力的情感。如果我們把情感的成分排除，那麼音樂形象即使不化為烏月，也會大為減色。試想，如果不是貝多芬那種充滿鬥志的精神，《命運交響曲（Fate Symphomy）》怎能營造出英勇奮鬥，迎向光明的景象？如果不是柴科夫斯基那種沈鬱悲涼的性格，《悲愴交響曲（Symphonie Pathetigue）》怎能塑造出充滿絕望和死亡的悲劇性形象？

（四）創造性

音樂並非自然音響，而是一種技藝性極強的人為藝術，唯有對聲學的邏輯規律有相當了解，對音樂的創作理論有相當造詣的人才能成為作曲家；也唯有嫻熟作曲技巧，又能精心思考的音樂家才足以突破傳統窠臼，塑造既新穎又美好的音樂形象。例如同樣是搔首弄姿、浪漫不羈的女子，歌劇《卡門（Carmen）》中的卡門、歌劇《波希米亞人（La Bohème）》中的穆塞塔、《皮爾金組曲（Peer Gynt Suite）》中的阿妮特拉便各有風貌，無法彼此替代；同樣是描繪日出的景象，李姆斯基・柯薩可夫（N. A. Rimsky-Korsakov）歌劇《沙皇薩丹的故事（The Tale of Tsar Saltan）》、理查・史特勞斯（R. Strauss）交響詩《查拉斯圖如是說（Also sprach Zarathustra）》、葛羅菲（F. Grofe）管弦樂組曲《大峽谷（Grand Conyon）》也都各擅勝場，足以相互媲美。音樂演奏是二度創造，一場成功的音樂表演能夠將音樂作品詮釋得淋漓盡致，使得音樂形象更生動、更凸出；音樂欣賞是三度創造，只有具備良好的樂感和相應的知識結構，以及對樂曲具有詮釋能力，對音樂形象能心領神會，才稱得上是知音。

四　音樂形象的表現方式

音樂創作是一個從無到有的過程，音樂形象的形成主要是形象思維的過程。音樂形象思維包括音樂感覺、音樂知覺、音樂記憶與聯想、音樂表象等要素。一個熟練的作曲家在使用這些要素來捕捉音樂形象時，往往是運用下列的表現方式：

（一）音樂性手段

1 描繪

具體描繪外界事物形象，本來是造型藝術的專利，而不是訴諸聽覺的音樂的專長。不過，音樂可以透過抽象運動的方向來表現線條，透過豐富的明黯波動來表現色彩，透過上下、左右、前後、遠近等的變化來表現造型，甚至通過音響的起伏運動來表現動作。總之，音樂能抽出外界事物的特性予以概括和提鍊，使人產生一種較為模糊的視聽聯覺意象，因而使它取得類似繪畫的功能。不僅能描寫動態的事物，也能描寫靜態的景物。如穆梭斯基（M. P. Mussorgsky）的鋼琴組曲《展覽會之畫（Pictures at an Exihibition）》，既有熱鬧的里莫吉市場、可愛的雛雞之舞，又有陰森的墓窟、雄偉的基輔城門，就是有名的例子。常見的音樂描繪手法主要有二，一為摹擬垈，藉以描繪有聲的事物，如海頓（F. J. Haydn）的《時鐘交響曲（Clock Symphony）》模仿時鐘的運轉，李姆斯基·柯薩可夫的《大黃蜂的飛行（Fight of the Bumbie-bee）》模仿大黃蜂的飛舞，都讓人有如見其物，如聞其聲的感覺。二為類比法，藉以描繪無聲的世界，如柴科夫斯基《天鵝湖（Swan Lake）》第二幕用豎琴顆粒性的音色類比湖水的波動，葛利格（E. G. Grieg）《皮爾金組曲》以長笛連續向上方小三度轉調類比旭日東升，也都使人印象深刻。

2 表情

　　情感是心理現象，音樂是物理現象，兩者的本質原本迥不相侔，但由於曲調的高低快慢、節奏的簡單繁複、音色的妍美粗劣、音量的強弱變化，和人的情緒變化剛好異質同構，所以最容易直接模擬感情。無論孟德爾頌（J. L. F. Mendelssohn）《e 小調小提琴協奏曲》第三樂章的熱情歡快，柴科夫斯基《曼弗雷德交響曲（Manfred Symphonies）》中強烈的悲憤，驚心動魄的吶喊，浦契尼（G. Puccini）歌劇《波希米亞人（La Boheme）》裡魯道夫與咪咪死別的沈痛，都能得到深刻的表達。在音樂的各種表現技巧當中，情感總是居於主導的地位，舉凡模仿、象徵及暗示，幾乎都滲透著表情的因素（王次炤，1994）。如蕭邦（F. F. Chopin）《雨滴前奏曲（Raindrop Prelude）》在模仿雨水滴漏之餘，更重要的是它所襯托出來的寂寞淒切的心情。何占豪、陳鋼《梁山伯與祝英臺》以小提琴和大提琴的對答象徵情侶相會樓的情愫。舒曼《降 B 大調第一交響曲（Symphomy No.1 In B Flat Major）》在明快和充滿生機的氣氛中暗示大地春回、萬物甦醒的景象。在在顯示表情是塑造音樂形象的重要關鍵。

（二）非音樂性手段

1 標題或詮釋文字

　　音樂本身的抽象性與流動性，使它難以明確表達思想與情感，以致在純音樂中，音樂形象總是顯得十分朦朧。有許多作曲家藉由標題或文字的詮釋，使音樂形象的表現有較具體的輪廓，同時也使聽眾聆賞時有較清楚的方向。例如白遼士（H. Berlioz）《幻想交響曲（Symphonie Fantastique）》除了有「幻想」的標題外，每一樂章都有描述的文字，如〈夢幻與熱情〉、〈舞會〉、〈田野景色〉、〈赴刑進行

曲〉、〈妖魔夜宴之夢〉，這些對音樂形象的塑造與體會都大有裨益。還有許多作曲家從文學、歷史、戲劇、繪畫、舞蹈取材，既拓寬音樂的表現領域，又使音樂形象的塑造有所根據，這也是屬於標題音樂的範圍（張蕙慧，民87）。例如柴科夫斯基的《羅密歐與朱麗葉序曲（Romeo and Juliet Overture）》、穆梭斯基的鋼琴組曲《展覽會之畫》、德布西（C. A. Debussy）的交響詩《牧神的午後》皆是。不過，語言信息介入越多，音樂形象的獨立性就越弱，所以傑出的作曲家總是盡力塑造音樂，使其鮮明生動，符合情感發展的邏輯，那麼，即使抽掉標題和詮釋文字，它仍能完美地獨立存在。例如李姆斯基・柯薩可夫的交響組曲《天方夜譚（Scheherezade）》初版每一樂章都有標題，諸如〈大海與辛巴達的船〉、〈王子與公主〉，後來他把這些標題全部刪除，但我們仍然不難體會到曲中那充滿東方神秘色彩的音樂形象。

2 歌詞

為音樂配上歌詞，或為詩歌譜寫歌曲，都可以藉著語言文字明晰的語義性，使記憶表象由視覺轉移到聽覺，心中不由自主地跟隨著歌詞的指示而浮現生動的音樂形象，從而進一步去體會音樂中的思想和意境，這也是許多作曲家表現音樂形象的重要途徑。例如舒伯特（F. P. Schubert）寫了六百餘首藝術歌曲，其中取材於歌德（J. W. von Goethe）的〈魔王〉、〈野玫瑰〉（Heidenroslein），取材於克勞狄斯（M. Claudius）的〈搖籃曲〉（Lullaby）、〈夜鶯〉（Nachtigall），取材於修巴特（C. F. D. Schubart）的〈鱒魚（The Trout）〉，取材於繆勒（W. Muller）的〈菩提樹〉（Der Lindenbaum）等都是膾炙人口的作品，因而博得「歌曲之王」的雅號。當我們聆聽中國的藝術歌曲〈紅豆詞〉、〈教我如何不想他〉，往往會聯想到因相思而惟悴的多情者；

聆聽〈鳳陽花鼓〉、〈康定情歌〉、〈馬車夫之戀〉等民謠，也會聯想到
北方及邊疆的風土人情，這些都是歌詞配合歌聲所發揮的特殊魅力。

五　音樂形象在音樂教育中的運用

　　了解音樂形象的性質、特色及表現方式之後，在從事音樂教育
時，我們就可以善加利用，使其發揮更大的藝術教育功能：

（一）欣賞的指引

　　在音樂欣賞中，音樂形象的體會是重要的一環。音樂形象的捕
捉，主要是靠音感及想像的發揮。除了平日加強音感能力的訓練之
外，教師也要在音樂欣賞課程中努力引導學生培養知覺欣賞的能力，
使學生能感受曲調、節奏、和聲之美，並進一步去領略曲中所蘊含的
音樂形象。例如從華格納（R. Wagner）《尼布龍根指環（Ring des
Nibelumgen）》中高亢盤旋的音節想像女武神飛行雲端的英姿；從聖
桑（C. Saint-Saens）《動物狂歡節（Carnival of the Animals）》中逗人
喜愛的曲調，想像十幾種動物的性格。其次，要訓練學生從事情感欣
賞，使學生能藉由樂音的起伏變化引發喜怒哀樂的情緒，達到神情兼
備、情景交融的境界。例如由《陽關三疊》中體會深厚誠摯的友誼和
依依惜別的情意；由西貝流士（J. Sibelius）交響詩《芬蘭頌
（Finlandia）》中體會作曲家熱愛祖國的情操。最後，要多方面充實
學生的專業素養及音樂知識，使學生能進行理智欣賞，去深入發掘音
樂作品中的內容與形式，切實掌握音樂形象的藝術美感。例如通過對
愛格蒙特領導荷蘭獨立運動的艱辛歷程的了解去體會貝多芬《愛格蒙
特序曲（Overture Egment）》中的戲劇性情感變化，包含痛苦的呻
吟、激烈的反抗、悲壯的頌歌及勝利的狂歡；透過對舒曼（R.

Schumann）思想、情感及寫作技巧的了解，去玩味《狂歡節
（Carnival）》、《大衛同盟舞曲（Davidsbündler Tänze）》、《克萊斯勒安
娜（Kreisleriana）》等作品中福洛斯坦（Florestan）、游塞畢斯
（Eusebius）兩種藝術形象及複雜的性格。

（二）感通的發揮

　　音樂教育除了教導學生從音樂欣賞當中去體會音樂形象之外，還
可以鼓勵學生將所體會的音樂形象利用其他藝術方式表現出來，甚至
將音樂與其他藝術結合在一起，嘗試一種綜合的藝術創作。這主要是
由於聽覺與視覺、觸覺、味覺、嗅覺之間有著微妙的類似，可以引起
心靈的契合，也就是藝術感通的緣故（許天治，1987）。例如在聆賞
韋瓦第（A. Vivaldi）的小提琴協奏曲《四季（La quattro stagione）》
之後，可讓學生將春、夏、秋、冬的感觸分別用語言表達出來，並且
進行討論，或寫成小詩，這就是音樂與語文的感通。又如在聆賞浦羅
柯菲夫（S. Prokofiev）交響童話《彼得與狼（Peter and the Wolf）》之
後，可以讓學生用漫畫或彩色畫將彼得、爺爺、小鳥、鴨子、貓、狼
畫出來，或用圖型譜將曲調的感覺表現出來，這就是音樂與繪畫的感
通。又如在聆聽聖桑的《動物狂歡節》之後，讓學生用身體律動表現
獅子、公雞、烏龜、袋鼠、天鵝等動物的神態，這就是音樂與舞蹈的
感通。又如以「蝴蝶與蜜蜂」為主題，讓學生自撰歌詞、歌曲、故
事，再配合律動、舞蹈，就可以演出一幕小小的歌舞劇，這就是綜合
的藝術創作。諸如此類，無論就藝術教育或創造思考教學的立場，都
是值得推廣的。

<div style="text-align: right">

——本文原刊於《國教世紀》第191期，2000年6月1日，

新竹師範學院，頁7-12

</div>

參考文獻

李哲洋（1983）　　名曲解說全集　臺北市　大陸書店

王次炤（1994）　　音樂美學　北京市　高等教育出版社

周冠生（1995）　　新編文藝心理學　上海市　上海文藝出版社

修金堂（1998）　　音樂形象說　音樂研究　1998年1月14-18日

許天治（1987）　　藝術感通之研究　臺北市　臺灣省立博物館

陳淑文（1992）　　以圖書輔助音樂教學之研究　臺北市　樂韻出版社

張蕙慧（1998）　　標題音樂縱論　國教世紀　第183期　頁31-35

趙宋光（1987）　　論音樂的形象性　音樂美學問題討論集　北京市
　　　　　　　人民音樂出版社　頁1-30

楊　琦（1987）　　論音樂形象　音樂美學問題討論集　北京市　人民
　　　　　　　音樂出版社　頁189-210

管揚勇（1987）　　音樂形象問題探討　音樂美學問題討論集　北京市
　　　　　　　人民音樂出版社　頁211-223

蔣一民（1987）　　論音樂形象的特殊性　音樂美學問題討論集　北京
　　　　　　　市　人民音樂出版社　頁164-188

標題音樂縱論

一　前言

標題音樂是大家耳熟能詳的名詞，各色各樣的標題音樂作品更是在音樂會、電臺節目、家庭音響中隨時都可聽到。可能由於大家對它過分熟悉，反而不太注意它到底和音樂史、音樂美學、音樂實踐有些什麼關係。就音樂的學習與研究而言，這終究不免是一種缺憾，所以我想在這裏從幾方面來探討標題音樂的要義，以供大家參考。

二　標題音樂的界說

標題音樂（Program music）與絕對音樂（Absolute music）相對，都是在器樂曲中，根據作曲家創作動機的不同所作的一種音樂作品的分類。

凡是作曲家依據標題進行構思，或是從文學、戲劇、美術等作品取材，來進行描寫的，都稱為標題音樂。由於這種作品汲取了許多音樂以外的成分，所以是屬於他律性的藝術。同時，它所表現的形象比較具體，情感比較明顯，有時還有一定的情節，這些共同構成了音樂的重要內容，所以又稱為「內容音樂」。

相反地，作曲家在創作時，如果排斥一切非音樂性的手段，也不刻意使用音符去描寫客觀的事物或主觀的感情，而純粹以樂音的組合

變化來引人入勝，那就稱為絕對音樂。這種作品將制約音樂的法則和
規律完全限制在音樂本身，所以是屬於自律性的藝術。同時它所表現
的形象比較抽象，思想比較隱蔽，更沒有什麼情節可言。音響結構既
是音樂的形式，也是音樂的內容，甚至可以說只有形式，沒有內容，
所以又稱為「純粹音樂」。

我們要辨認標題音樂，或區別它與絕對音樂的不同，一定要從內
容與形式兩方面進行考察，否則，望文生訓，只根據標題就貿然斷
定，那是非常危險的事。因為標題音樂固然有標題，絕對音樂何嘗沒
有標題呢？像巴赫（J. S. Bach）的《D小調觸技曲（Toccata in D
Minor）》、莫札特（W. A. Mozart）的《C大調第四十一號交響曲
（Symphony No.14 in C mojor）》、貝多芬（L. V. Beethoven）的《第二
十一號鋼琴奏鳴曲（Sonata for piano No.21）》，題目只是用來說明調
性、調式和體裁形式，正如中國音樂中的〈柳搖金〉、〈夜深沈〉、〈三
六〉、〈老六板〉只是說明曲牌和板式一樣，和內容沒有任何關係，這
些都不是標題音樂。英文所謂Program是綱領之意，應該是說明作品
具體內容的一段文字，如白遼士（H. Berlioz）的《幻想交響曲
（Symphonie Fantastique）》五個樂章都有作曲者親自寫的標題和解
說；至少應該是可以明確代表作品內容的標題，如柴科夫斯基（P. I.
Tchaikovsky）的《羅密歐與朱麗葉序曲（Romeo and Juliet Overture）》、
何占豪、陳鋼的小提琴協奏曲《梁山伯與祝英臺》是取材於莎翁名
劇或民間傳說。此外，值得注意的是，這些標題或說明文字應該是出
自作曲家之手，否則可能會與創作意圖不相符合。例如巴赫的四十八
首前奏曲及復格曲的描述性的名稱，如《羅馬尼亞的卡門西爾華皇
后》，都是後人所加；貝多芬的三十二首鋼琴奏鳴曲中，有標題的，
除《悲愴（Pathetique）》之外，其他如《暴風雨（Tempest）》、《熱情
（Appassionata）》、《月光（Moonlight）》等也是出版商或他的學生所

加；蕭邦（F. F. Chopin）更曾為出版商將他的作品擅改為《地獄的宴席》、《嘆息》、《塞納河的水聲》、《告別華沙》，而大發雷霆呢！諸如此類，當然不能算是標題音樂。

標題音樂和絕對音樂本來只是用以區分器樂，後來，由於有歌詞的聲樂及與戲劇、舞蹈結合的伴奏音樂也藉非音樂性手段來表達樂思，其情況與標題音樂相類似，而與具有獨立性的絕對音樂及無歌詞的聲樂迥然不同，所以有些人把歌曲、歌劇、樂劇與舞劇音樂等也視同標題音樂，那至多只能算是廣義的標題音樂罷了。

三　標題音樂的沿革

十九世紀，李斯特（F. Liszt）才首先使用標題音樂一詞，並且將「標題」界定為「一個加添在器樂曲之前的序言……用來引導聆聽者注意到它全部或特定部分富有詩意的理念。」事實上，標題音樂老早就存在，在中國，〔東漢〕蔡邕《琴操》所錄的〈履霜操〉、〈伯姬引〉、〈聶政刺韓王曲〉等，可能都屬於標題音樂的範疇。在西洋，十四世紀義大利的《獵歌》、十六世紀冉康（C. Janequin）的〈狩獵（Caccia）〉、〈戰鬥（La guerre）〉、〈群鳥之歌〉、柏德（W. Byrd）的〈戰歌（The Battll）〉、十八世紀拉摩（P. Rameau）的〈母雞（La Poule）〉韋瓦第（A. Vivaldi）的《四季（La quattro stagioni）》等，都可算是標題音樂的濫觴。直到十九世紀，樂聖貝多芬才真正為標題音樂拉開了序幕。貝多芬的九大交響曲中，有標題的為第三號《英雄（Eroica）》、第五號《命運（Fate）》、第六號《田園（Pastoral）》、第九號《合唱（Choral）》。尤其第六號《田園》，每一樂章都有描述的文字，如「到達鄉村時的愉快感受」、「溪畔景色」、「鄉民歡樂的集會」、「暴風雨」、「牧人的歌唱，暴風雨過後愉快和感恩的心情」，樂曲中

甚至還模擬雷聲和閃電、模擬鳥的歌唱。雖然他特別注明「感情的表達應多於景色的描繪」，但仍無法阻擋許多音樂家群起效法，其中提倡最力、成就最大的是白遼士、李斯特、華格納（R. Wagner）和柴科夫斯基。隨著浪漫樂派的崛起，管弦樂與狂飆文學互相結合，產生了許多音樂形象鮮明，容易引人入勝的音樂會序曲、樂劇、交響詩、標題交響曲、標題組曲。使得標題音樂幾乎席捲了十九世紀樂壇，但也激起了偏向絕對音樂理念的萊比錫樂派（維也納古典樂派）的舒曼（R. Schumann）、孟德爾頌（F. Mendelssohn）、布拉姆斯（J. Brahms）的抗衡，尤其是音樂美學家漢斯立克（E. Hanslick）更寫了《論音樂的美（The Beautiful in Music）》一書攻擊情感美學，與華格納展開了音樂史上有名的論戰，達數十年之久。後來，標題音樂雖然不再唯我獨尊，但是，它已成為許多作曲家喜歡涉獵的領域，而標題音樂與絕對音樂也逐漸雜糅在一起，不再成為不可逾越的鴻溝，如李姆斯基・柯薩可夫（N. A. Rimsky-Korsakov）、德布西（C. A. Debussy）、理查・史特勞斯（R. Strauss）、西貝流士（J. Sibelius）、荀貝格（A. Schoenberg）、史特拉溫斯基（I. Stravinsky）、蒲羅柯菲夫（S. Prokofiev），都為我們留下許多動人心弦的作品。

四　標題音樂的題材

有些標題音樂是作曲家自出機軸或根據標題構思，來抒發情感的，如《幻想交響曲》是白遼士失戀後寫成的，他在總譜扉頁加注說明：「一個青年音樂家有著病態的敏感和熱情的想像，由於失戀而服用鴉片自殺，但因麻醉劑量不足，未能致死，而是昏昏入睡了。在睡夢中出現了最奇異的幻想……。」又如斯梅塔納（B. Smetana）交響詩《我的祖國（My Country）》、西貝流士交響詩《芬蘭頌（Finlandia）》

都是基於對祖國的熱愛而醞釀產生的。但是有更多的標題音樂則是從其他的文學、藝術取材，或與之結合，其要者有：

（一）文學

如柴科夫斯基的幻想曲《里米尼的弗蘭契斯卡》來自義大利但丁（Dante Alighieri）的《神曲》〈地獄〉篇，李姆斯基・柯薩可夫的《天方夜譚》來自阿拉伯的神話傳說、德布西的交響詩《牧神的午後》來自法國馬拉美（S. Mallarme）的詩、理查・史特勞斯的前奏曲《唐・吉訶德（Don Quixote）》來自西班牙塞萬提斯（M. Cervantes）的小說，史特拉溫斯基（I. Staravinsky）的歌劇《夜鶯（Le Rossignole）》來自丹麥安徒生（H. C. Andersen）的童話。

（二）歷史

如貝多芬的《愛格蒙特序曲（Overture Egment）》取材於十六世紀荷蘭獨立戰爭的史實，柴科夫斯基的《一八一二年序曲（Overture 1812）》以俄羅斯抵抗拿破崙侵略的歷史為背景。

（三）戲劇

如白遼士的交響詩《羅密歐與朱麗葉》、《李爾王（King Lear）》、《暴風雨》、《哈姆雷特（Hamlet）》都脫胎於英國莎士比亞（W. Shakespeare）的戲劇，葛利格（E. G. Grieg）的《皮爾金組曲（Peer Gynt Suite）》是為挪威易卜生（H. Ibsen）的劇本所配的音樂，蒲契尼（G. Puccini）的歌劇《杜蘭朵公主（Turandot）》以義大利高西（C. Gossi）的舞臺劇為腳本。

（四）繪畫

如李斯特的交響詩《匈奴之戰（Die Hunnenschlacht）》是受到德國畫家高爾巴赫（kaulbach）壁畫的啟發而作，穆梭斯基（M. P. Mussorgsky）的鋼琴組曲《展覽會之畫（Pictures at an Exihibition）》是為其亡友畫家哈特曼（V. Hartmann）個人畫展所作的一篇側寫。

（五）舞蹈

如柴科夫斯基的《天鵝湖（Swan Lake）》、《胡桃鉗（Natcracker Suite）》、《睡美人（The Sleeping Beauty）》、史特拉溫斯基的《火鳥（The Firebird）》、《木偶（Petrouchka）》、《春之祭（The Rite of Spring）》都是為芭蕾舞劇所寫的音樂。

由此可見，標題音樂與文學藝術密切結合，題材相當遼闊，作曲家的表現因而更加豐富，更加靈活，音樂愛好者也因而可以聆賞到更多美妙的音樂。

五　標題音樂的表現方法

在古代，詩樂舞合一，音樂只是綜合藝術的一部分，後來才逐漸獨立，成為絕對音樂。但到了束題音樂又重新與文學及其他藝術結合，把情感也儘量表達出來，使得作曲家在創作時得到更多的靈感，擁有更豐富的材料。只是經過絕對音樂講求形式與技巧的洗禮之後，標題音樂的表現方法已顯得格外精緻與深刻，與古代音樂不可同日而語。大體上，標題音樂的表現方法有：

（一）模仿

藉著音色、節奏、速度來模仿現實或自然界中的聲音，使人彷彿

真的聽到實際的音響，不禁發出會心的微笑。例如傳統樂曲《百鳥朝鳳》模擬鳥鳴，海頓（F. J. Haydan）《時鐘交響曲（Clock Symphony）》仿效時鐘運轉，華格納歌劇《尼布龍根指環（Ring des Nibelumgen）》效法癩蛤蟆、蛇的聲音，葛羅菲（F. Grofe）管弦樂《大峽谷（Grand Conyon）》組曲模仿暴風雨的威力。這類模仿有的是力求符合原來音響的形態特徵，那只能算是較低層次的技巧，有的則進行概括和提煉，那就進入較高層次的「寓意模仿」了。

（二）描述

透過「感通」的作用，使音樂聽覺產生視覺聯想，而以音樂形象來描述客觀的景物或故事的情節。例如葛利格《皮爾金組曲》描繪日出的景象，李姆斯基‧柯薩可夫《天方夜譚組曲》摹寫大海的壯觀，中國琵琶曲《十面埋伏》描述楚漢之戰時激烈包圍作戰的景況，華格納《尼布龍根指環》描寫女武神飛行雲端的情景。這種描述的技巧，頗能提示音樂的情趣，表現音樂的內容美感，帶有濃厚的文學藝術氣氛。

（三）表情

在標題音樂中，樂音是情感的語言，雖然它無法像語言那樣明晰而具體地表現概念，卻可以透過高度、速度、力度、色調上的千變萬化，來表現情感的波折起伏，直接打動人心，引起人們強烈的共鳴。例如貝多芬《合唱交響曲》以〈歡樂頌〉的大合唱表現了人類樂觀進取、四海一家的精神，柴科夫斯基《悲愴交響曲（Symphonie Pathétique）》以沈悶、微弱、遲緩的旋律表現了悲觀痛苦的情緒，蒲契尼歌劇《波希米亞人（La Boheme）》以沙啞的銅管樂器表達魯道夫與咪咪死別的沈痛，小提琴協奏曲《梁山伯與祝英臺》以小提琴與大

提琴的對答表達一對情侶依依惜別的真情。情感的表現在標題音樂中無疑是具有主導作用，而且這也是它吸引聽眾的重要因素。

（四）象徵

　　音樂是抽象的音響藝術，既不像繪畫那樣具有視覺性，也不像文學那樣具有語義性，但越是抽象，就越具有暗示甚至象徵的可能。例如白遼士的《幻想交響曲》採用一個象徵情人的主題，反覆出現在五個樂章之中，柴科夫斯基的《一八一二年序曲》用〈馬賽曲〉的音調象徵法國軍隊，用「上帝保佑沙皇」的音調象徵苦難的俄羅斯民族，德布西的《大海（La Mer）》第一樂章用定音鼓的弱奏象徵大海的平靜，玻羅定（A. P. Borodin）的交響詩《中亞細亞草原（Dan Les Steppes De l'asie Centrale）》以力度的變化象徵駱駝和馬隊自遠而近的動態過程。這類象徵的手法，可以烘托概括性的主題，暗示情節發展的過程或浮現心靈中的視覺形象，具有文學性與繪畫性的功能，是標題音樂的最高技巧。

六　標題音樂的欣賞要點

　　和絕對音樂相比，標題音樂較能得到雅俗共賞的效果。音樂欣賞儘管人人都可參與，不像音樂創作和表演那樣專業，但欣賞層次的高低還是會隨著欣賞者的音樂修養、知識結構、生活經驗、個性及興趣而有所不同。所以對於標題音樂的欣賞還是不能不有所講求，究其要點，大概不外三方面：

（一）知覺欣賞

　　任何人聆賞音樂總是先透過聽覺，直接去感受音樂音響及其結構

形式，這是一切音樂欣賞的前提和基礎。標題音樂的標題或說明文字往往為我們指出了音樂的表現方向，甚至提供了整個作品的骨架，聆賞起來當然較為容易。例如李姆斯基・柯薩可夫的〈大黃蜂的飛行〉，好像讓我們聽到了野蜂在空中忽高忽低，忽遠忽近地飛舞的聲音；斯梅塔納《我的祖國》中〈莫爾道河（The Moldau）〉似乎讓我們體會到了河水由小而大，兩岸鳥語花香的景象；蘇佩（G. Suppe）的〈輕騎兵序曲（Overture Light Cavalry）〉彷彿讓我們看到了輕騎兵的馬上雄姿。這種直覺式的欣賞，可以讓感官在輕鬆狀態下得到瞬間的審美愉悅。但我們若無法體會到文字所提示的意涵，也不必氣餒，因為音樂終究是抽象的藝術，標題與內涵之間可能有相當距離，文字有時實在很難具體而明確地涵蓋內容。最重要的還是在音樂本身，只要我們真能從音樂當中感受到曲調、節奏、和聲之美，那就是一種心靈的享受了。當然，如何進一步去提升對音響的辨別力及感受力，也是不可忽略的。

（二）情感欣賞

自律派美學家漢斯立克雖然反對音樂可以表達情感的內容，卻不能不承認音樂比任何其他藝術都更快、更強烈地影響我們的心情。這是因為音響的運動與我們的情感變化具有異質同構的關係，所以極易引起情感的共鳴。標題音樂是浪漫派音樂家大力提倡的，當然更是特別強調情感的表現。例如我們聆賞柴科夫斯基的《羅密歐與朱麗葉》、何占豪、陳鋼的《梁山伯與祝英臺》，往往為這兩齣中西最著名的愛情悲劇一掬同情之淚；聆賞蕭邦的C小調鋼琴《革命練習曲（Revolutionary Etude）》不難體會到作曲家那種愛國熱情和革命衝動；聆賞冼星海的《黃河頌》也極易感受到作者對民族的熱情讚頌，增加深度，這就有賴於理性認識的適時參與了。

（三）理智欣賞

理智欣賞是最高層次，也是難度較大的欣賞方式，因為它涉及專業的素養、腦力的激盪、時間精力的投入。欣賞者除了應對作曲家的身世、經歷及其寫作的背景具有基本的了解之外，也須運用理性思維，對音樂作品的形式、內容以及思想意境進行審美認識與評價。例如，如果不了解愛格蒙特領導荷蘭獨立運動的艱辛歷程，就很難體驗貝多芬《愛格蒙特序曲》中的戲劇性感情變化，包含痛苦的呻吟、激烈的反抗、悲壯的頌歌和勝利的狂歡；如果不了解星相學，只從天文學或希臘神話入手，就無法體會霍爾斯特（G. T. Holst）《行星組曲（The Planets）》中各行星所蘊含的象徵意義；如果不能從主題、旋律、曲式結構、表演技巧、作品風格、思想意境各方面去探討，就無法完整而深刻地鑑賞柴科夫斯基的《悲愴交響曲》。固然，過分專業的音樂技術理論，如和聲學、對位法、配器法、曲式學等並非一般欣賞者所需精通，但多方面充實音樂知識還是有其必要。

——本文原刊於《國教世紀》第183期，1998年12月，頁31-35。

海洋音樂巡禮

一　前言

　　在地球上，十之六、七的面積屬於海洋的領域，海洋是生命的泉源，生活的寶藏，內涵極其豐富。而其呈現的面貌更是千變萬化，有時波瀾壯闊，令人歎為觀止；有時溫柔平靜，令人低迴不已；有時兇濤駭浪，令人驚心動魄。難怪古往今來，不知有多少文人雅士為之吟詠作畫，多少音樂名家為之謳歌唱歎，作品之多，簡直可以汗牛充棟。海洋音樂起於何時，已難詳考。在中國，早在春秋時代，伯牙隨著他的老師成連前往東海蓬萊山，因海山移情所寫的〈水仙操〉，就是一個著名的傳說。而在西洋，自十七世紀韋瓦第第五號小提琴協奏曲《海上的暴風雨（La Tempesta di Mare）》之後，以海洋為題材的音樂就不絕如縷，尤其是十九世紀，浪漫主義時期，標題音樂盛極一時，海洋音樂更是佳作如林，到了二十世紀，仍然餘波盪漾，歷久不衰。其精美絕倫者，早已成為人類智慧的結晶，文化的珍品。現在，且讓我們對這些美妙的海洋樂章作一次走馬看花的巡禮吧！

二　海洋音樂的標題

　　從古以來，在音樂中描寫海洋風光的，為數甚多，茲將聲名較著者依時間先後臚列於下：

義 大 利　韋瓦第（A. Vivaldi, 1669-1741），降 E 大調第五號小提琴
　　　　　協奏曲《海上的暴風雨》。

德　　　國　孟德爾頌（Mendelssohn, Bartholdy Felix, 1809-1847），《芬
　　　　　加爾洞（Fingal Cave）》序曲作品第26號。又，《平靜的海
　　　　　洋和幸福的航程序曲（Calm Sea and Prosperous Voyage）》
　　　　　作品第27號。

俄 羅 斯　魯賓斯坦（A. G. Rubinstein, 1829-1894），《大海交響曲》。

挪　　　威　葛利格（E. H. Grieg, 1843-1907），《皮爾金（Peer Gynt）》
　　　　　管弦樂組曲。

俄 羅 斯　李姆斯基・柯薩可夫（N. A. Rimsky-Korsakov, 1844-1908），
　　　　　「《舍赫拉查德（Scheherazade）》交響組曲。又，歌劇《薩
　　　　　德柯（Sadko）》；歌劇《沙皇薩丹的故事（The Tale of Tsar
　　　　　Saltan）》第二集序奏；交響詩《奇跡》。

義 大 利　托斯第（P. Tosti, 1846-1916），歌曲〈瑪萊卡萊〉。

西 班 牙　阿爾貝尼士（I. Albeniz, 1860-1909），鋼琴組曲《旅行回
　　　　　憶（Recuerdos de Viaje）》之六〈海灣的聲音（Rumores de
　　　　　la Caleta）〉。

法　　　國　德布西（C. A. Debussy, 1862-1918），三首管弦樂素描《大
　　　　　海（La Mer）》。

英　　　國　佛馮・威廉斯（R. Vaughan-Williams, 1872-1958），第一號
　　　　　《海洋交響曲（Sea Symphony）》。

俄 羅 斯　拉赫瑪尼諾夫（S. Rachmaninov, 1873-1943），交響詩《死
　　　　　之島（The Isle of the Dead）》。

美　　　國　卡本特（J. A. Carpenter, 1876-1951），交響詩《海之飄流
　　　　　（Seadrift）》。

羅馬尼亞　安奈斯可（G. Enescu, 1881-1955），合唱交響詩《海之聲》。

英　　　國　拜克斯（A. Bax, 1883-1953），交響詩《地中海》。

法　　國　易貝爾（J. Ibert, 1890-1962），交響詩《海港（Les Escales）》。

日　　本　成田為三（1893-？），歌曲〈海濱之歌〉。

匈 牙 利　薩博（Szabo, Ferenc, 1902-1969），清唱劇《大海洶湧》。

英　　國　布瑞頓（E. B. Britten, 1913-1976），《海的四首間奏曲（Four Sea Interludes）》。

這些作品，十之七、八從標題就可略窺其充滿海洋風味。而有些標題，則是經後人改題，才顯現其為海洋音樂，如托斯第的歌曲〈瑪萊卡萊〉本為義大利那不勒斯一個海灘的名字，為了使人容易了解，有人按其內容改稱為〈清澈的海〉。由此可見，標題與海洋音樂的關係何其密切。音樂本來不具有語義性，但若作曲家根據標題進行構思，或是從文學、美術、戲劇等作品取材，來進行描寫，就稱之為標題音樂。大部分海洋音樂的標題都是作曲家自己加上去的。如印象主義樂派創始者德布西的《大海》，就是為了表現他對大海的深刻印象而寫的。共分三個樂章，第一樂章〈海上——從黎明到正午〉，第二樂章〈浪的遊戲〉，第三樂章〈風與海的對話〉，分別從不同的角度描繪海的不同景象。第一樂章原名〈嗜血島旁美麗的海〉，第三樂章原名〈風使海起舞〉，德布西經再三斟酌，才加以寫定，可見他雖然儘量依據音樂本身的規律來發展他的樂思，而無意依附詩意的標題，來對大自然進行模仿與複製，但標題在他的心目中還是有其重要性的。

　　俄羅斯國民樂派作曲家李姆斯基·柯薩可夫的交響組曲《舍赫拉查德》又稱《一千零一夜》或《天方夜譚組曲》，而舍赫拉查德王后就是此一著名的阿拉伯神話故事的「講述者」。柯薩可夫在總譜之前有一段文字交代《天方夜譚》故事的緣起，在作品初版時，他更為全曲的每一個樂章分別加上十分明確的標題，即：第一樂章〈大海和辛巴達的船〉，第二樂章〈僧人的故事〉，第三樂章〈王子和公主〉，第

四樂章〈巴格達的節日和辛巴達的船撞上立有騎士銅像的峭壁〉。但他並不是用音樂去具體敘述這些故事的情節，只是把這些故事有關的一些場面和情境用音樂描寫出來。他要表現的，主要是一種濃厚的東方情調，一種神秘的浪漫色彩。為了擔心聽眾會被這些樂章的標題束縛了想像力，在再版時他毅然決然把四個樂章的標題全部刪去，正如舒曼（R. Schumann），為了怕文學性的標題會分散聽眾的注意力，而把第一交響曲《春天》的四個樂章標題一筆勾銷一樣，柯薩可夫也是希望讓音樂自己說話。此外，他也曾考慮將各樂章改題為：第一樂章〈前奏曲〉，第二樂章〈敘事曲〉，第三樂章〈慢板〉，第四樂章〈終曲〉。但後來坊間一般的賞析文章，為了便於聽眾了解這部作品的標題性構思，還是把這四個樂章的標題重新標注上去。由此可見，音樂標題可以拓寬作曲者表現的空間，可以協助聽眾的聆賞，價值固然不宜一筆抹煞，但語義信息的過度介入，也會嚴重妨礙音樂信息自身價值的獨立性，這就是自律論者與他律論者爭吵不休的癥結所在。其實音樂標題只是一種工具，如何善加運用而不為所役，是值得作曲家和聽眾深思的。

三　海洋音樂與其他藝術

在藝術家族中，各個成員之間往往有相輔相成的關係，如詩樂舞同出一源，建築可以是凝固的音樂，書法可以像舞蹈那樣律動。海洋音樂既然多屬標題音樂，與其他藝術自然也有密切的關係。

（一）文學

詩樂舞本來同出一源，在三者各自獨立之後，還是經常有聯姻，甚至同臺演出的機會。如樂曲與歌詞結合的聲樂，在音樂的領域中，

始終是足以與器樂分庭抗禮的角色。托斯第的〈瑪萊卡萊〉由賈科莫作詞，對海灘與情人的奔放熱情，得到歌詞的輔佐，可以獲得更酣暢的表達。成田為三的〈海濱之歌〉由林古溪作詞，優美的文字，配合高雅的樂音，也充分表現了主人公在海濱對往日情懷的追憶。薩博的清唱劇《大海洶湧》取材於匈牙利愛國詩人裴多斐（A. Petofi）的八首詩作，隱寓了「水可載舟，亦可覆舟」的道理。美國大詩人惠特曼（W. Whitman）《草葉集》（Leaves of Grass）中的海洋詩氣勢磅礴，卡本特取其意境，寫成了交響詩《海之飄流》；佛馮‧威廉斯據以寫成含有獨唱、合唱的《海洋交響曲》，四個樂章分別為〈航海之歌〉、〈海邊孤影〉、〈海浪〉、〈探險者〉。德國大詩人哥德（J. W. Goethe）有兩首短詩〈平靜的海洋〉、〈幸福的航程〉，既可獨立，又可互補。貝多芬（L. V. Beethoven）曾為它們寫過合唱曲，舒伯特（F. Schubert）也用第一首詩來譜寫過歌曲。孟德爾頌更為這兩首詩寫了《據哥德的兩首短詩而寫的管弦樂曲》，後來才逕用原詩標題，改為《平靜的海洋和幸福的航程序曲》。《一千零一夜》又名《天方夜譚（Scheherezade）》，是阿拉伯世界最有名的神話傳說故事集，原著多達三十冊，皇皇數千頁，被譽為「世界三大奇書」。法國現代樂派作曲家拉威爾（M. Ravel）曾以《舍赫拉查德》為題，寫出獨唱和管弦樂的樂曲，但遠不如柯薩可夫這首同樣曲題的管弦樂組曲廣受歡迎。

（二）戲劇

　　戲劇的腳本常以文字寫出，和文學的關係十分密切。另一方面，戲劇在舞台演出時，也常搭配音樂，因此在中國有戲曲，在西洋有歌劇。挪威的易卜生（H. Ibsen）是近代最偉大的劇作家，他的詩劇《皮爾金》充滿撲朔迷離的幻想，把北歐人喜好冒險的天性寫得活靈活現。國民樂派作曲家葛利格應邀為這齣詩劇譜寫了二十三段音樂，

後來從其中選出兩套組曲，共八首樂曲，直至今日，仍風行不衰。其中，第一首〈晨景〉，描寫摩洛哥海岸清晨風光，第七首〈皮爾金返鄉〉，描寫海上風暴之夜，都與海洋有關。柯薩可夫另外曾根據流傳於俄羅斯諾夫果羅德的傳說寫成《薩德柯》交響音畫，後來又譜成歌劇，其中前奏曲〈青海原〉，第五幕〈大海中〉，第六幕〈海王的宮殿〉，都以海洋為背景。布瑞頓的《海的四首間奏曲》是二十世紀著名歌劇《彼得‧格萊姆斯（Peter Grimes）》的重要成分，而歌劇又是根據克雷布（G. Crabbe）的詩寫成的。這是一齣分理分析劇，四首間奏曲建立了它的主題──人與海，第四首描寫海上風暴，尤其具有特色。

（三）美術

美術與音樂雖然性質迥殊，兩者之間卻常有感通的現象。十九、二十世紀之交的歐洲，詩歌、音樂、繪畫都有印象主義的崛起。它們之間聲氣互通，彼此影響。德布西是印象主義音樂的創始人，像他的《大海》，運用聲音與光線、形態的類比進行創作，強調對外界事物的瞬間表現，與莫內（C. Monet）等人的繪畫，有時純色並列，有時朦朧模糊，實有相通之處。俄羅斯音樂家拉赫瑪尼諾夫晚年為了標榜繪畫色彩在音樂中的應用，寫了不少「音畫練習曲」。他的交響詩《死之島》，就是根據瑞士象徵主義畫家貝克林（A. Bocklin）的同名畫作寫出來的。以低沉而陰暗的音響，描繪一個家族墳場的孤島，卻蘊含著深沉的情感與魄力，是他最著名的標題音樂，而貝克林的畫作也因此而提昇其價值。由此可見，音樂與美術是息息相關的。

四　海洋音樂的表現技巧

每一種術都有其使用的材料與方法，對於同一題材，表現自然各

有不同。音樂，就材料言，是一種音響藝術；就接受言，是一種聽覺藝術；就環境言，是一種時間藝術；就形式言，是一種表現藝術。要它像文學那樣具有明晰的語義性，勢必不可能；要它像繪畫、雕塑、戲劇等視覺藝術那樣發揮造型功能也是大有困難。人類大腦的信息有百分之八十三來自視覺，而只有百分之十一來自聽覺，所以一般而言，使用音樂來表現海洋的風貌，其手法顯然較為曲折、間接而獨特。

美術描繪視覺形象，主要依靠造型與著色。音樂的音響看不見、摸不著；隨生隨滅，只能產生聲音形象，無法塑造視覺形象。不過，它卻可以透過視聽聯覺，以類比聯想的方式，間接引起視覺表象的浮現，這就使得音樂也可以具有類似造型與著色的功能。

（一）造型

音樂造型主要是依賴特定的音響組合象徵性地表現出某種上下、左右、前後、遠近等空間關係或動態過程，來展現其造型功能。這種通過聽覺所感受到的空間距離，卓菲亞・麗莎（Zofia Lissa）稱之為「視覺──空間表象」（《論音樂的特殊性》，于潤洋譯，頁27）。例如在《大海》第一樂章中，德布西就是用定音鼓的弱奏（ppp的力度）象徵平靜的大海，用ppp-fff極鮮明的力度對比象徵海水從海底翻滾而起的浩大氣勢。在《皮爾金組曲》的〈晨景〉中，葛利格也用長笛吹出了一段安詳的主題，來象徵靜謐的清晨，又用三度轉調的移位，來象徵靜謐的清晨，又用三度轉調的移位，來象徵旭日東昇的情景。在《舍赫拉查德》的〈大海和辛巴達的船〉尾聲中，第一主題移入高音區，色彩明亮而輕盈，象徵辛巴達的小船在落日餘暉裡，行駛於平靜的海面上，逐漸消失。由此可見，音樂雖然造型抽象，卻更能表現繪畫所難以表達的動態美感。

（二）著色

音樂的著色功能主要是來自調式、和聲乃至配器的手法。法國浪漫派作曲家白遼士（H. Berlioz）說：「配器法是應用各種音響要素為旋律、和聲和節奏著色。」（錢仁康《音樂的內容與形式)》，頁216）美國音樂學家馬利翁（E. Maryon）也說：「聲音是聽得見的色彩，色彩是看得見的聲音。」（仝上，頁214）變化多端的配器法，使人產生色聽現象，所以繁管急弦也就讓人彷彿看到絢爛繽紛的畫面。德布西的《大海》，以擅於運用色彩進行描繪著稱，他把大海的波光水色和千姿百態描寫得淋漓盡致。例如第一樂章的尾聲，他把海的深藍碧綠、閃爍光芒乃至淙淙聲響表現得維妙維肖。第二樂章，追逐的波濤，嬉戲的浪花，也宛然如在眼前。此一樂曲所以能成為二十世紀音樂中的傑作，都要歸功於其配器手法的豐富，以及和聲的自由和複雜。柯薩可夫是另一位配器大師，也是公認的「海的風景畫家」，他從理論與實踐上堅持了聲音與光之間的類比。例如《舍赫拉查德》第四樂章，是五光十色，鮮明亮麗的樂段。前面出現過的幾個主題，紛紛以不同的色彩重現了，所有的打擊樂器，包括定音鼓、大小鼓、鈸、三角鐵和鈴鼓全部加了進來，共同塑造了一幅幅充滿東方情調、熱鬧非凡的節日場面。突然，鏡頭一轉，長號強有力地奏出海的主題，長笛和豎琴加強了風聲的呼嘯，辛巴達的船又重回波濤洶湧、險象環生的大海之中。然後，在鑼鼓喧天的敲擊聲中，管弦樂隊奏出了一個強有力的和弦，船碰撞在峭壁上粉碎下沉了。

（三）結構

為了讓節奏、旋律、和聲等音樂基本要素得到最妥當的安排，讓作曲家的思想要素得到最妥當的安排，讓作曲家的思想情感以及造

型、著色等描繪技巧得到最適當的發展，讓音樂的整體樣式臻至最完美的境界，曲式結構就變得非常重要了。例如《舍赫拉查德》的四個樂章各描繪一個音樂畫面，但各畫面之間並沒有共同的情節聯繫，因此，柯薩可夫就用了兩個類似主導動機的主題加以串聯，一個代表蘇丹王山魯亞爾的威嚴堂皇，另一個則代表舍赫拉查德王后的溫柔機智。除了這兩個主題之外，全曲中的各主要旋律也都十分諧調。又如德布西的《大海》，雖然從不同的角度分別描繪了海的不同景象，但其中由於若干基本動機的運用，也使得整部作品顯得格外統一。而孟德爾頌的《平靜的海洋和幸福的航程序曲》，更是用明朗歡樂的情緒貫串前後兩段音樂，使其一氣呵成。十八、九世紀的曲式結構講求對比、統一與平衡，傳統的奏鳴曲式通常包含呈示部、發展部、再現部及尾聲，《舍赫拉查德》、《皮爾金組曲》莫不皆然，顯得頗為嚴謹。但二十世紀的音樂則往往對傳統的曲式結構進行解構，如德布西的《大海》，人與大自然融合為一，為了捕捉大自然運動的瞬間印象，他關心的是特殊的音色、獨立的和聲及獨特的音響效果，而不是曲式結構。他利用一種自由的、幻想的手段，取代了傳統的結構手法。各樂句、各樂段之間的關係顯得自然、鬆散而隨意，卻更能對海洋進行細緻微妙的描述。德布西這種獨特的結構技巧，對二十世紀以後的音樂產生了深遠的影響。

五　結語

　　由於每一作曲家的個性、生活經歷、時代背景各有不同，而創作思維、表現對象、表現手法也互有差異，所以每一個作曲家筆下的海洋音樂就宛如百花齊放，讓我們美不勝收。如《舍赫拉查德》、《皮爾金》及《大海》所展現的海洋風貌就各極其妍。而同樣是描述海上的

暴風雨，韋瓦第、葛利格、柯薩可夫、布瑞頓給我們的感受也大不相同。海洋音樂之讓人玩味再三，愛不忍釋，其故在此。

——本文原刊於《國教世紀》第210期，2004年4月1日，
新竹師範學院，頁5-10。

輯二

音樂教育學

從幾個理論觀點探討音樂教育的時代趨勢

一　前言

　　在音樂教育研究突飛猛進的今日，宏觀與微觀成為兩個相反相成的重要角度。一方面，進入音樂教育的內部，對其本質、目標、價值、課程、教法……，作深刻的鑽研，絕對有其必要。但另一方面，將音樂教育安置於廣大的學術叢林中，來檢視它與其他學科之間的關係，看看它究竟從其他學科汲取了哪些經驗，建立了哪些基礎，受到了哪些影響，實在也是不可忽略的。基於這樣的理念，所以在此我想分別從幾個理論觀點來探討音樂教育的時代趨勢。

二　從文化學的觀點探討

　　音樂是藝術的一部分，藝術與民生、經濟、科技、社會、政治、教育、宗教、學術等共同組成文化。所謂文化是人類生活經驗的累積，知識與智慧的結晶，也是人類承先啟後的共同事業。[1]所以音樂

1　文化的定義各家說法十分紛歧，李鍌等說：「所謂文化，便是人類群體性生活的累積，智能的開創。除了人類的災害和戰爭外，舉凡有益人生的共業，如政治、經濟、教育、宗教、倫理、道德、學術、思想、藝術、科學等，這些延續性的共業，我們便稱為文化。」見《中國文化概論》（臺北市：三民書局，1971年），頁18。其說兼顧文化差異、文化內涵、文化效用、文化傳承，頗有可取。

與藝術乃至其他文化的關係十分密切，我們首先必須站在文化學的宏觀角度來透視音樂教育，才能清楚了解它在文化發展中的走向：

（一）文化價值

　　就音樂人類學的角度而言，音樂是在反映和表達社會的基本價值和文化結構，音樂的創作、音樂的表現、音樂的感受都納入人類文化的基本活動中。音樂教育不只在引導學生理解音樂，也在引導學生理解自我、理解世界，所以當今的音樂教育已從技術取向的教育轉為文化取向的教育。希望透過探索與表現、審美與理解、實踐與應用，培養學生藝術知能，鼓勵其積極參與文藝活動，提升藝術鑑賞能力，陶冶生活情趣，並能啟發其藝術潛能與人格健全發展。析言之，音樂教育的功能，在審美方面，可以使人在生理上得到快樂與滿足。在心理上，陶冶情操，並提升審美能力和審美趣味。在認識方面，可以認知音樂所反映的現實，並開發智力，透過形象思維打通人們的思路。在教育方面，可以潛移默化，融合大眾，促進智、德、體、群、美五育的平衡發展。在實用方面，可以協助交際、鼓舞士氣、烘托慶典、提高工效、甚至治療疾病。[2]由此可見，音樂教育的功能是多方面的，而隨著交通的方便、資訊的普及，音樂教育所發揮的文化價值將日益提升。

（二）文化生態

　　人類所賴以生存的環境，隨著地區、民族、國家而有所不同，所發展的文化也就各有特色。透過文化的交流，除了展現各自的特色之外，也相互影響，彼此融匯，在各自的特色之中增添新的活力，同時

2　詳見張蕙慧：《嵇康音樂美學思想探究》（臺北市：文津出版社，1999年），頁248-250。

也逐漸產生了一些新的共同文化。這種相反相成的力量，使得文化發展呈現有機的組合，生態的平衡。現代的音樂教育，一方面重視鄉土音樂教育，另一方面強調音樂教育的多元化，正是這種文化生態的反映。舉世聞名的柯大宜（Z. Kodaly）教學法、奧福（C. Orff）教學法都強調教材本土化的重要性，近年來國內逐漸興起研究中國傳統音樂與臺灣鄉土音樂的風氣，九年一貫課程藝術與人文學習領域也加重了本土化的內涵，民歌如山地民歌、福佬系民歌、客家系民歌、大陸各省民歌；戲曲如崑曲、平劇、偶戲、歌仔戲、皮影戲、傀儡戲、南管、北管都納入教材之中，這就是鄉土音樂、民族音樂受到重視的表現。[3]另一方面，多元文化教育也蔚為世界各國音樂教育課程改革的潮流，[4]在九年一貫教育中，審美與理解成為藝術與人文領域的重要課程目標，學生要能欣賞不同族群的民歌，認識不同文化的音樂表達方式，比較不同文化的音樂特質，並了解文化、歷史對音樂作品的影響。學生不僅接觸多元化的鄉土音樂、民族音樂，也學習歐美、亞洲乃至非洲各種不同的音樂文化，其目的就是要擺脫狹隘的民族主義，以民主化、國際化的眼光，去看待不同的音樂文化，俾減少種族歧視、性別歧視、階層歧視，彼此互相尊重、互相寬容、互相補充，創造共榮共存、四海一家的多贏局面。

3　詳見賴美玲：〈多元化音樂教學──鄉土教材篇〉，《音樂科教學法》，黃政傑編（臺北市：師大書苑，1996年），頁21-34。

4　近代受到知識社會學、相對主義、社會主義、文化拒斥論、後現代主義等思想的影響，產生了多元文化主義。此派學者在課程設計方面主張：一、課程應反映文化多元的觀點，二、多元文化觀點融入學校整體課程，三、要以全體學生為課程設計對象，四、兼顧認知、技能、情意的目標，五、採用協同合作方式發展課程。在課程設計的改革方向方面主張：一、清除褊狹內容，二、配合活動規畫，三、增加補充教材，四、融入生活情境，五、配合整體修訂課程，六、促使社會整體改革。詳見吳靖國：《教育理論》（臺北市：師大書苑，2000年），頁217-221。

（三）文化創造

文化具有新陳代謝的作用，任何一個民族文化要能適應環境的變化與考驗，就必須不斷累積固有文化、吸納外來文化，不斷發揮自身創造發明的能力。所以創造思考能力的培養，就成為教育的重要目標。在九年一貫課程中，也十分重視探索與表現，希望透過藝術人文領域的教育，使每位學生能自我探索、覺知環境與個人的關係，運用媒材與形式，從事藝術創作，以豐富生活與心靈。近代科學研究的結果發現，音樂可以對大腦產生刺激、調節和增值，從而提升感知、記憶、注意、理解等智力因素，尤其它所提供的形象思維更可以藉靈感和直覺來打通人們的思路，使理性思維得到莫大的助力，甚至使原先互不相關的知識學科聯繫起來。[5]我們在音樂教育上，應充分運用具有啟發性的教材、教法，去發揮以音樂開發智力的雄厚潛力。為了培養創造思考的能力，現代的音樂教育總是儘量汲取世界各國的優秀音樂文化精華，並處心借鑑國外在音樂教材、教法方面的經驗。例如奧福教學法特別強調透過探索、模仿、即興、創造四個階段，從實際活動中培養兒童的敏銳聽覺、精確的節奏感，對音樂形式、結構的感知，對音樂形象、表現的理解和高度的集中注意、默契的相互配合。[6]這些不僅可以全面發展兒童的音樂能力，對於培養兒童主動學習，乃至想像力、獨創性的發揮也大有助益。又如近年電腦科技突飛猛進，資訊內容豐富，影音品質優異，打破時間、空間的限制，符合統整教學的理念，也提供了廣闊的研究發展空間，使人們能以新的方法和媒介

5 詳見張蕙慧：〈音樂與智力〉，《奧福教育年刊》第3期（1996年），頁21-30。梁建軍：《音樂與智力》（武昌市：華中學院出版社，1987年）、何曉兵：《音樂與智力》（成都市：電子科技大學出版社，1995年）更是探討音樂開發展智力的專書。

6 詳見曹理：《普通學校音樂教育學》（上海市：上海教育出版社，1993年），頁78-79。

去接觸與學習音樂。[7]音樂藝術數位化，對音樂的創作、演出、欣賞
與教學的影響勢必與日俱增。

三　從教育哲學的觀點探討

教育哲學乃用以解釋教育歷程之意義與價值，批判教育活動之理
論與實施，綜合各教育科學及其他相關科學之知識，來推求教育的最
高原理，也是指導教育發展的南針。從古以來，教育哲學的派別不勝
枚舉，如自然主義、理性主義、實用主義、實驗主義、存在主義、結
構主義、後現代主義、現象學、詮釋學等皆是，[8]它們對教育都曾產
生過或多或少的影響。茲聊舉三種來說明其與音樂教育的關係：

（一）人文主義（Humanism）

人文主義又稱人本主義，是源遠流長的教育哲學，中國的孔子、
孟子、荀子、程頤、朱熹、陸九淵、王守仁，西洋的蘇格拉底
（Socrates）、柏拉圖（Plato）、亞里士多德（Aristotle）、康德（I.
Kant）、海德格（M. Heidegger）、弗洛姆（E. Fromm）、羅吉斯（C. R.
Rogers）都是具有濃厚人文主義色彩的思想家。[9]此派學者肯定人的價
值，維護人的尊嚴，形成以人為中心的哲學意識。在教育上，他們主
張尊重人之所以為人的人格與尊嚴，希望培養學生完美人格，俾使人
的功能得到充分發揮。近代新人文主義崛起，更是特別重視藝術的探

7　詳見姚世澤：〈臺灣音樂教育的變革與未來發展趨勢的研究〉，《臺灣教育》第628期
　　（2004年），頁11-12。

8　詳見吳靖國：《教育理論》，頁17-175。

9　詳見裘學賢：《人文主義哲學及其在教育上的意義》（高雄市：復文圖書出版社，
　　1998年），頁157-187。

討及知、情、意的研究。[10]九年一貫教育課程暫行綱要開宗明義就說：「教育之目的，以培養人民健全人格、民主素養、法治觀念、人文涵養、強健體魄及思考、判斷與創造能力，使其成為具有國家意識與國際視野之現代國民。」就是植基於人文主義的教育哲學，透過人與自己、人與社會、人與自然關係的探討，去達成課程目標。而藝術與人文領域，是以藝術為中心，特別重視知、情、意的人文教育。其中的音樂教育，在德育方面，可以涵養真誠、美善、仁愛、中和各種美德；在智育方面、可以幫助心智、認識、創造與想像的成長；在體育方面，可以產生均衡、健康、激勵的作用；在社會方面，可以融合大眾，移風易俗，[11]更是充分發揮新人文主義的精神，可以和其他領域的教育相輔相成，都是達成全人教育不可或缺的一環。

（二）自然主義（Naturalism）

自然主義以盧梭（J. J. Rousseau）為主要倡導人，他以為人類原本是天生自由的，教育的目的，就在順應自然，以充分發展兒童的能力，後來裴斯塔洛齊（J. H. Pestalozzi）、福祿貝爾（F. Frobel）、蒙特梭利（M. Montessori）皆闡揚其說，主張以兒童為教育的中心，強調兒童身體的活動，重視兒童的個性。[12]在藝術教育方面，自然主義美

10 新人文主義有廣義與狹義之分。狹義的新人文主義特別重視藝術的因素。內容多為美的要素，可說是以藝術為中心的人文主義。此派由洪保德（W. V. Humboldt），經狄爾泰（W. Dilthey）到施勃朗格（E. Spranger）發展為文化教育學。廣義的人文主義對於人類知、情、意三方面的研究兼顧並重，以追求真、善、美三大價值。此派由康德經裴斯塔洛齊到那托普（Natorp）形成了社會教育學。詳見高廣孚：《西洋教育思想》（臺北市：五南圖書出版公司，1992年），頁66-67。

11 詳見曾焜宗：《音樂的教育功能》（高雄市：復文圖書出版社，1997年），頁81-159。

12 詳見伍振鷟主編：《教育哲學》（臺北市：五南圖書出版公司，1998年），頁93-96；曾漢塘等譯，Noddings, N.著：《教育哲學》（臺北市：弘智文化事業公司，2000年），頁22-35。

學家如桑塔耶那（G. Santayana）、杜威（J. Dewey）、門羅（T. Munro）將美和審美視為一種自然現象，以經驗為出發點，去建立符合科學的，可以用經驗驗證的美學。[13]自然主義對於教育的影響十分深遠，迄今不衰。例如美國的自由學校、開放教室、變通學校、人類學校，歐洲的夏山學校，日本的緒川等無圍牆學校，我國的森林小學，都是以學生個性的成長為出發點，以充滿自主性與創造性的教學系統，讓學生學習自己所喜歡的科目，如音樂、舞蹈、科學、閱讀、服裝設計，也選擇自己所喜歡的內容，以滿足其興趣，就是符合自然主義精神的開放教育。[14]又如九年一貫教育旨在培養國民十大基本能力，而要培養十大基本能力，課程設計的前提就是以學生為主體，以生活經驗為重心。在音樂教學活動中，教師固然是教材的詮釋者，活動的主導者，評鑑的實施者，但學習的主體是兒童而不是教師，兒童如何學，比教師如何教更重要。如奧福就主張一切從兒童出發，將音樂、語言、動作三者結合為一，無論教學內容、材料的選擇與方法、步驟的確定，都是根據兒童之興趣、需要，能力、價值觀念來進行的。[15]由此可見，傳統的注入式教學已經落伍，代之而起的是以兒童為中心的啟發式教學。

（三）實用主義（Pragmatism）

實用主義主張以知識為解決生活上之困難或問題的工具，強調知

13 詳見張法：《二十世紀西方美學史》（成都市：四川人民出版社，2003年），頁119-125。

14 見裴學賢：《人文主義哲學及其在教育上的意義》，頁218-219。詳見盧美貴：《夏山學校評析》（臺北市：師大書苑，1995年）；盧美貴、廖雪珍：《緒川學校》（臺北市：師大書苑，1995年）；人本教育基金會：《森林小學綠皮書》（臺北市：書泉出版社，1993年）。

15 詳見李妲娜：《奧福音樂教育思想與實踐》（上海市：上海教育出版社，2000年），頁38-52。

識的實用價值。其學說奠基於皮爾斯（C. S. Peirce），經詹姆斯（W. James）加以推廣，至杜威始集其大成，並應用到教育哲學上，引起廣泛的迴響。杜威認為教育即生活，生活即經驗，經驗不斷的累積與重組，可促使個體洞見未來。他主張「做中學」（learning by doing），以活動課程協助學生探索問題，解決問題，來促進個體由內向外的開展與生長。所以學習過程重於結果，實驗經驗優於原則和推理，力行實踐是學習的不二法門。[16]他的說法極易得到音樂教育學界的認同。因為音樂是表現的藝術，音樂教育是一門技術性相當強的學科，任何技能的掌握都不能停留在知識傳授的階段，而需要通過感受音樂、表現音樂和鑑賞音樂的實踐及訓練，才能得其門而入。實踐越徹底，訓練越嚴，則技藝越純熟，越精湛。同時，在從事實際演練時要適當安排練習的份量、次數、時間，選擇恰當的內容，使用正確的方法，盡可能營造一個生動活潑、富有藝術氣氛的實踐環境，使學生能在愉快的心理狀態中，積極、主動地從事實際練習，而避免那種單調、呆板、機械式的技術訓練，才能產生好的效果。[17]

四　從心理學的觀點探討

　　心理學是研究人的心理現象及其規律的學問。音樂審美活動無論是創作、表演、欣賞都脫離不了心理的作用：音樂的功能也只有透過潛移默化的方式，作用於欣賞者的心理才得以發揮。所以音樂教育須借重於心理學者也是俯拾皆是：

16 詳見吳靖國：《教育理論》，頁71-85。
17 詳見張蕙慧：〈國小音樂師資培育趨勢析論〉，教育部八十七學年度教育學術研討會（臺北市：臺北市立師範學院），頁14-15。

（一）實驗心理學

　　實驗心理學是由費希納（G. T. Fechner）首創，由屈耳佩（C. Kuipe）、齊亨（T. Ziehen）加以發揚光大的學派。他們採用自然科學實驗的方法來觀察人的各種心理活動，主張「由下而上」的方法，把研究的重點從審美客體轉向審美主體，運用內省、訪談、問卷、測量、實驗等科學手段，進入藝術創作和藝術接受的個體心理深處，確實發現不少審美心理原則，解決許多「由上而下」的哲學思辨所無法解決的問題。[18]他們不僅促成心理學的誕生，其本身也蔚為波瀾壯闊的學派，影響十分深遠。例如西蕭（C. Seashore）的《音樂美的尋覓》，即是音樂心理美學方面的名著。他發明了各種測驗智力、感情、想像以及記憶的方法，同時也創用了各種科學儀器，從事音樂美學的實驗工作，[19]對音樂教育大有助益。又如瓦倫汀（C. W. Valentine）的《實驗審美心理學》一書有許多音樂方面的實驗報告，諸如音程、單音、用大調式與小調式演奏同一作品、四分之一音樂曲、節奏知覺、音樂中的運動反應、音樂表現等，[20]也可以多方面提供音樂教育工作者參考。

18 詳見張法：《二十世紀西方美學史》，頁41-42。費希納的十六條審美原則為：一、審美閾原則，二、審美加強原則，三、多樣統一原則，四、無矛盾、一致或真實的原則，五、清晰性原則，六、審美聯想原則，七、審美比較原則，八、審美序列原則，九、審美調和原則，十、審美總和、中和和飽滿的原則，十一、審美持續和交替原則，十二、審美傳導原則，十三、審美感受的雙重表象原則，十四、審美適中原則，十五、審美耗力最小原則，十六、審美安寧性原則。見童慶炳編《現代心理美學》（北京市：中國社會科學出版社），頁30。

19 詳見郭長揚：《音樂美的尋求》（臺北市：樂韻出版社，1991年），頁20-22。

20 詳見潘智彪譯，Valentine, C. W. 著：《實驗審美心理學》（廣州市：三環出版社，1987年）頁230-371。

（二）認知發展心理學

　　認知發展心理學是研究人類的認知，注重內心複雜而抽象的學習。此派學者著重於探討學生的心理發展，以便為音樂課程的決策、音樂教材的編寫和音樂教學手段的設計提供理論根據。例如皮亞傑（J Piaget）自稱為「發生認識論者」，倡導「發生結構主義」，主張兒童發展過程經歷了四個階段，即：感覺動作期（0-2歲）、前運思期（2-7歲）、具體運思期（7-11歲）、形式運思期（11-15歲）。前一階段與後一階段的差異，不是程度上、數量上、功能上的不同，而是結構上的不同。布魯納（J. S. Bruner）將兒童發展過程分為動作表徵、形象表徵、符號表徵三個階段，並且強調學科結構課程思想。蓋聶（R. M. Gagne）則將學習分為八個類型，即：訊號學習（signal learning）、刺激反應聯結學習（stimulus response learning）、連鎖學習（chaining learning）、語言聯想學習（verbal-associative learning）、多重辨別學習（multiple discriminations learning）、概念學習（concept learning）、原理學習（principle learning）、問題解決（problem solving）。他們的說法都對音樂教育產生極大的影響。[21]現代的音樂教育都會特別注意依據兒童身心及音樂才能的發展，來選擇適當的教材與教法，務使學習內容組織由淺入深、由簡而繁，每一個經驗的基礎建立在前一個經驗上，並對同一題材或內容的接續學習做更廣、更深的處理，就是符合皮亞傑、布魯納的發展理論的。而著名的「曼哈頓維爾音樂課程計畫」（Manhattanville Music Curriculum Project）採取螺旋型模式設計，更是直言該計畫正是為配合布魯納的《教育課程》而編寫的。[22]至於蓋聶的前四種學習類型主要是感知音樂的主要特徵，適合於○至

21 詳見王克先：《學習心理學》，（臺北市：桂冠圖書公司，1996），頁82-87，130-131，198-202。

22 詳見曹理：《普通學校音樂教育學》，頁105-109。

十一歲兒童；後四種類型，主要是進行音樂概念性學習，適合於十一至十五歲兒童，[23]也都是符合兒童在認知方面的心理發展水準，而為不少現代音樂教育學者所津津樂道，奉行不渝的。

（三）多元智能理論

過去，傳統的智商理論及認知發展理論都認為人類的智能是以語言能力和數理邏輯能力為核心，以整合方式存在的一種能力。但賽斯通（L. L. Thurstone）、基爾福特（J. P. Guilford）、史敦柏格（R. J. Sternberg）、迦納（H. Gardner）等學者，經過長年的研究，才發現人類的智能應該是多元的。[24]其中最有名的當數迦納所主張的「MI」（Multiple Intelligences）理論，他認為每個人都具有語文、邏輯——數學、空間、肢體——動覺、音樂、人際、內省、自然觀察八種智能。大多數人的智能可以發揮到適當的水準，而智能通常都是統合運作的，每一項智能裡都有多種表現的方法。[25]他的說法掀起舉世關注、研究的熱潮，並且成為西方國家二十世紀九〇年代以來教育改革的重要指導思想，我國的九年一貫課程改革自然也不例外。我們只要將九年一貫課程的七大學習領域、課程目標、十大基本能力和多元智能作一對照，就可發現兩者之間具有密不可分的關係。[26]在多元智能當中，音樂智能是出現最早的，是指感受、辨別、記憶、改變和表達音樂的能力，它不僅可以整合視覺藝術、表演藝術，成為藝術與人文領域，而且可以進一步與語文、健康與教育、社會、數學、自然與科

23 詳見普凱元譯，Gordon, E, E.著：《論兒童音樂才能的發展基礎》（上海市：上海教育出版社，1989年），頁56-57。

24 見楊國樞：〈樂見MI開啟多元智能新世紀中譯本出版〉（代序），在《開啟多元智能的新世紀》，Gardner, H.著，陳瓊森譯：（臺北市：信誼基金出版社，1997年），頁4。

25 詳見Armstrong, T.著，李平譯：《經營多元智慧》（臺北市：遠流出版公司，1997年），頁7-19。

26 詳見廖春文：〈九年一貫課程的迷思〉，《國教輔導》第40卷第1期（2000年），頁30。

技、綜合活動等領域結合,來落實教育改革,培養人格健全的國民。在課程統整教育中,音樂不再是無關緊要的副科,而是多元智能的重要成員。自一九八五年起,迦納特別推動了「向藝術邁進」(Arts Propel)的五年研究計畫,[27]正充分顯現他對藝術教育的重視。

五 從美學的觀點探討

美學又稱藝術哲學,是研究美的根源、本質和規律的學問。無論是文學、美術、音樂、舞蹈、戲劇、電影、工藝、建築,任何一種藝術,都是在追求美感的,而任何一種藝術,臻至相當的高度,就進入哲學境界,因此,每一門藝術都有其美學。音樂教育和音樂美學也是息息相關,在近代,較受到矚目的音樂美學有三個派別:

(一)指涉主義(Referentialism)

指涉主義以李斯特(F. Liszt)、華格納(R. Wagner)、托爾斯泰(L. Tolstoy)為代表,他們以為一件藝術作品的意義和價值存在於作品本身之外,要找出一件藝術作品的意義,必須觸及這件作品所涉及的思想、情緒、態度、事件。藝術的功能就是藝術家儘可能以最直接、最有力的方式,將特定的情感傳達給欣賞者。[28]在音樂作品中,標題音樂(program music)就是屬於指涉主義,它是作曲家依據標題進行構思,或是從文學、戲劇、美術等作品取材,來進行描寫的。由於這種作品汲取了許多音樂以外的成分,所以是屬於他律性的藝術。

27 詳見陳瓊森譯,Gardner, H.著:《開啟多元智能的新世紀》(臺北市:信誼基金出版社,1997年),頁188-215。

28 詳見Meyer, L. B. (1956). Emotion and Meaning in Music. Chicago: University of Chicago Press. pp. 1-6. 17-22。于潤洋:《音樂美學史學論稿》(北京市:人民音樂出版社,1986年),頁10-11。

同時，它所表現的形象比較具體，情感比較明顯，有時還有一定的情節，這些共同構成了音樂的重要內容，所以又稱為「內容音樂」。在音樂教學時，指涉主義者除了大力提倡標題音樂之外，還強調學習音樂可以在許多方面使人更加完美，諸如：改進學習技巧，陶冶道德情操，滿足各種社會需求，健康地抒發受到壓抑的情緒，鼓勵自律，有助於集中精力，以無數的方式促進健康。總之，他們透過音樂教育追求許多非音樂的功能。[29]

（二）形式主義（Formalism）

形式主義是與指涉主義截然相反的美學派別。以嵇康、漢斯利克（E. Hanslick）為代表人物。他們認為制約音樂的法則和規律並非來自音樂久外，而是在音樂本身，音響結構既是音樂的內容，也是音樂的形式，在其他藝術中可能不難區分的內容與形式、素材與造形、形象與觀念，在音樂中根本是融為一體，無法分割的，因而反對內容和形式的二元性。對於音樂與情感的關係，他們認為兩者各有其範圍與性質，也各有其名稱與作用，所以兩者之間的關係應該斷然予以割裂。[30]在音樂教育上，形式主義反對標題音樂，而提倡絕對音樂（absolute music）；排斥感性的欣賞而採取知性的欣賞。他們強調音樂本身的藝術性與獨立性，認為音樂教師應該把注意力貫注在音樂形

29 何育真：〈以指涉主義之美學觀點分析國小藝術與人文領域康軒版本之音樂欣賞教學策略〉，曾以指涉主義運用在音樂教育中的七項實例，作為分析藝術與人文領域康軒版本中音樂欣賞教學策略的基礎。該論文要點與本篇拙作要點同時在二○○四年十二月十二日臺北市立師範學院舉辦之「音樂教育研究的時代趨勢與派典實例」學術研討會發表。

30 詳見張蕙慧：《嵇康音樂美學思想探究》（臺北市：文津出版社，1999年），頁72-117，第三章〈嵇康音樂美學的要旨〉；頁195-210，第五章第四節〈嵇康與漢斯立克音樂美學思想的比較〉。

式上的結構、節奏、旋律、力度變化等,而不能旁騖於感情、文學、美術等非音樂因素。此外,他們以為音樂教育是一種特殊才能的教育,在音樂上可望真正有成就者寥寥無幾,只有少數人需要接受嚴格的專業訓練,其餘一般人只要接受普通音樂教育,輕輕鬆鬆學習,得到一點樂趣即可。目前有不少學校設有音樂資優班來培育音樂人才,可說就是此種思想模式的產物。

(三)絕對表現主義(Expressionism)

這是介於指涉主義與形式主義之間的美學派別,主要代表人物為朗格(S. K. Langer)與邁爾(L. B. Meyer)。指涉主義較偏重於音樂的情感,形式主義較偏重於音樂的形式,朗格則對音樂的情感與形式採取兼顧並重的態度。她曾為藝術下了一個簡要而有名的定義:「藝術是人類情感的符號形式的創造。」情感的表現是音樂藝術的首要任務,這是她有別於形式主義之處。但她認為音樂所表現的是屬於人類全體的廣義的情感,而不是個人主觀的情感,所以在音樂中儘量宣洩個人的情感殊不足取。而在形式方面,朗格的研究更是專注,這使得她有形式主義的傾向。而且她重視音樂的純粹性,把標題音樂視為現代的奇思異想,這又是她有別於指涉主義之處。朗格這種截長補短,善加折衷的主張,使得她對音樂教育產生廣泛的影響,雷默(B. Reimer)在其名著《音樂教育的哲學》中,就自承深受其啟發。[31]在音樂教育上,絕對表現主義較能掌握藝術審美的本質,幫助學生得到美感經驗,使得美感知覺與美感反應得到更好的發展,從而更能享受學習音樂的樂趣。如此,音樂教育成為一種獨特而基本的學習,可以

31 詳見Reimer, B. (1989) (2nd ed). A Philosophy of Music Education. Chapter 7, Experience-ing Music.

客觀而有系統的傳授，對於感覺的準確、嚴謹、精妙、明辨都大有裨益、誠能適合於民主社會大眾教育的需求。

六　結論

綜合以上的論述，我們可以發現：

（一）在科際整合的時代裡，音樂教育與其他的領域——如文化學、教育哲學、心理學、美學的關係日趨密切。音樂教育可以從許多非音樂的領域裡汲取不少學術養分，來建立自己的理論基礎，探索時代的趨勢。

（二）同一個領域，往往有許多不同的派別，彼此之間的主張可能大相逕庭。但音樂教育工作者可以斟酌去取，甚至加以融會貫通，產生一種適合實際需要的理論，而不必被門戶之見所束縛。例如美學中的指涉主義重視標題音樂，形式主義與絕對表現主義強調絕對音樂，但我們在實際教學時，何嘗不可兼顧並重？

（三）當今的教育，強調音樂教育的本質是審美，目標在透過音樂才能的訓練，結合其他領域，培養五育並重的完美人格，使其發揮審美、認識、教育、實用四大功能。在課程方面，既重視鄉土音樂，也強調多元文化；可提供標題音樂，也可介紹絕對音樂；可選擇螺旋型模式，也可採取課程統整的設計。在教法方面，以學生為教學的主體，配合其身心及音樂才能的發展，來選擇適當的教材教法。對一般學生不妨採取自由開放的教育，對音樂資優學生則特別需要嚴格的實踐與訓練。同時，可以透過各種實驗，採取藝術數位化，來不斷改良音樂教學。諸如此類，往往擷取其他領域的理論，來充實音樂教育的內容，也確定了現代音樂教育的走向。

（四）當然，這個走向只是音樂教育的整體趨勢，在多元化的社

會裡，還是會有各種不同的表現方式。而且隨著時代的變遷，將來勢
必會有新的發展方向，但這些應該也是以目前的走向為基礎，逐步演
化出來的。

　　——本文原發表於「音樂教育的時代趨勢與派典實例：二〇〇四
　　　　音樂教育學術研討會」系列一，2004年12月11、12日，
　　　　　　　　　　　臺北市立師範學院，頁109-121。

腦科學與音樂教育關係析論

一 前言

　　人腦是自然界中最複雜的系統，思維是自然界中最複雜的生理與心理運動形式。而人類至今對腦和心智知之甚少，所以揭示腦的工作原理是當代自然科學的最大挑戰之一。腦科學就是用來研究腦和心智現象及規律的科學，是一個具有重大科學意義和哲學意義的科學領域（唐孝威等，2006，頁1）。其研究除了本身最尖端的科學儀器與技術，如電生理測量、腦電波儀、腦磁波儀、正子斷層掃描、功能性核磁共振造影、穿顱磁刺激術（游雅婷譯，2007，頁36-37），也就是大腦生理學、解剖學、大腦生化學外，又加入了資訊科學、心理學、免疫學、人類學及分子生物學等，它們形成一股熱烈推進腦部研究的風氣（盧兆麟譯，1997，頁23），至今仍然方興未艾。所以教育界人士一般認為十九世紀及其前，指導及教育發展的思維基礎主要來自哲學，二十世紀，教育研究趨於心理學化，而二十一世紀則是教育研究必須涉足腦科學的時代（劉沛，2004，頁76）。將來包含音樂教育在內的藝術教育需要腦科學協助拓展的領域十分寬廣，而音樂教育回過頭來也可以開發大腦，增進智力，對腦科學的研究也大有助益。可惜目前專門探討兩者之間相輔相成的關係之論著為數極少，因此不揣淺陋，蒐集各方面相關的資料撰寫此篇論文，以期得到拋磚引玉的效果。

二 腦科學概論

　　人所以能針對變動不居的生理狀況和體外環境所帶來的刺激，隨時指揮及協調各組織系統採取適當的反應，完全依賴神經系統的運作。從解剖學的觀點來看，神經系統主要分為：1.中樞神經系統，由腦及脊髓所組成。2.周圍神經系統，由腦神經和脊髓神經所組成。由此可見，腦是神經系統的中樞，是生命的根源，所有心理活動的控制中心，與審美活動息息相關，所以一談到音樂教育，不能不先對腦有所認識。

（一）腦的結構

　　成人的腦重約一千三百至一千四百公克，大小如柚子，形狀如核桃，與其他動物相較，人腦的比重算是相當高，其成分約為百分之七十八的水，百分之十的脂肪，百分之八的蛋白質，質地十分濕潤柔軟，所以由保護性的膜包裹，鑲嵌在頭顱中，位於脊柱的頂端。腦的重量雖然只有體重的百分之二左右，所消耗的熱量與氧卻是人體的百分之二十。為了維持腦的正常運作，每小時約須獲得大約八加侖的血液，每天約需八至十二杯水（Jensen, 1998, p.10; Sousa, 2001, p.13）。

　　腦細胞有百分之九十的膠質細胞，百分之十的神經元，膠質細胞的數目約為一萬億，是保護與支撐神經元的重要系統。作用在於限制腦內血液的任意流動，運送養料和調節免疫系統，它們還能夠清除死亡的細胞，並為增強牢固性提供結構支持，神經元約有一千億，由細胞體、樹突和軸突緊密結合，它們負責信息加工、化學和電信號的來回轉換，作用十分重要（Jensen, 1998, p.13）。樹突和軸突合稱神經纖維，可分成傳入纖維和傳出纖維，而傳出纖維，又具有興奮性和抑制性兩種功能。音樂所激起的感情有積極的，有消極的，正可以從神經

纖維這兩種功能中找到生理依據（葉純之，1988，頁53）。

　　人腦可分為大腦、間腦、腦幹、小腦四個部分，是主導神經活動的中心樞紐。大腦呈膠塊狀，佔總腦重量約百分之八十以上，是表面呈灰白色的皮質，多皺褶，有裂紋將腦分為左右兩個半球。通過一個由二億五千萬個神經纖維組成被稱為胼胝體的厚纖維束相連，藉此左右半球相互聯繫，協同完成腦功能。每個半球按其上方覆蓋的顱骨可分四葉，即：1. 額葉：執行規畫和思維功能。2. 顳葉：處理聲音和語言，同時部分長時記憶也在此加工。3. 枕葉：執行視覺加工功能。4. 頂葉：負責定位、計算和某些類型的識別等功能（Sousa，2001, pp.14-17）。其中與音樂能力關係最密切的是顳葉，少量的天才可能是這個部分的靈敏度特別高（葉純之，1988，頁52）。

　　間腦位於大腦與中腦之間，是自主神經的高級中樞，同時又具有內分泌功能，是神經系統控制內分泌系統的樞紐（唐孝威等，2006，頁11）。

　　腦幹包含中腦、腦橋和延髓。進入腦中的十二對腦神經中，十一對止於腦幹。這裡是生命中樞，監控呼吸、體溫、血壓和消化等功能。

　　小腦位於大腦尾部的下端，協調並控制各種軀體運動，還參與認知加工，對思維、情緒和記憶的協調與微調起作用（唐孝威等，2006，頁2006；Sousa，2001, p.17）。

（二）左右大腦的功能

　　在整個神經系統中，與包含音樂教育在內的審美教育關係最密切的應數大腦，大腦是腦部，甚至是人體最進步的區域，所發動之反應如知覺、判斷、思考、想像等皆屬有意識之活動。其記憶的容量，幾乎等於目前全世界藏書總量的全部信息。

　　一九八一年諾貝爾醫學、生理學獎金得主羅傑·斯佩里（Roger

Sperry）通過對所謂「裂腦人」的研究，證明了大腦兩半球的不同功能（葉純之，1988，頁56），這在腦科學研究及藝術教育的發展史上都是一個重要的里程碑。大抵上，左半球加工信息的方式是言語的、系列的、數字的、幾何學的、理性的和邏輯的，是側重負責抽象思維，處理語言、閱讀、書寫運算及時間感覺的「語言腦」，其機能具有聯續性、有序性、分析性等特點。右半球加工信息的方式是視覺的、平行的、整體的、模擬的，是側重負責形象思維、直覺思維、發散思維、處理表象運動、形象記憶、空間關係、主管音樂、情感等方面的「音樂腦」。很奇異的是，人的運動和感覺功能，在腦皮質上的投射是倒置的，左半球控制人體右側部分，而右半球控制人體左側部分（曹理等，2000，頁23-25）。

幾千年來的教育都側重於左腦，所以左腦被稱為「優勢腦」，而默默無語的右腦則被稱為「啞腦」。不過，自從左、右腦的功能大白於世之後，又掀起了一陣「右腦革命」的熱潮，好像要學習藝術，或發揮右腦的功能，只要好好訓練右腦就行了。其實這也是一種矯枉過正的錯誤，因為左右大腦雖有分工，但無法截然劃分，它們之間由無數神經纖維組成的胼胝體聯結起來，而且由聽覺刺激引起的信號傳遞幾乎傳遍整個大腦，更何況大腦皮層本來就有獨特的「聯合區」，把視、聽、嗅、味、溫度、內臟等感覺通路聯繫起來。在人類的心理活動中，「聯覺」佔有相當重要的地位。而在音樂活動中，作為聯覺範疇之一的聯想，更是音樂認識作用的描繪功能所賴以實現的基礎（葉純之，1988，頁54）。所以，複雜的音樂活動，事實上必須左、右大腦通力合作。右腦雖然負責音樂的官能感覺（例如節奏），擔任了音樂活動的主要角色，但若缺乏左腦的配合，則無法對音樂語言（例如旋律、和聲）進行認識、分析與記憶，整個音樂活動能力勢必大受斲傷！（曹理，1993，頁122）從另一個角度看，音樂聆賞或演奏活

動，不僅可以幫助休息，而且還可以啟發右腦，利用過去的經驗或知識來促進左腦的邏輯思維能力，可說是開發智力的金鑰匙。（沈建軍，1987，頁79）。如愛因斯坦（A. Einstein）自幼酷愛小提琴演奏，對他成為二十世紀最偉大的物理學家提供了極大的助益，就是一個著名的例子。再從音樂教育哲學的觀點來看，絕對主義偏重於右腦對音樂的體驗，也就是從音樂本身來尋求音樂的意義；指涉主義則重視左腦對音樂的解釋，也就是用音樂以外的事物來說明音樂的意義（普凱元，2007，頁221-222），這兩大派別都有其腦科學的根據。所以我們要提倡音樂教育，甚至從事各種教育，對左、右腦的開發都應同等重視，不可偏廢。

（三）音樂腦的發展

在人體十餘種組織系統中，神經系統是最早形成的。大約懷孕後第四週，神經元已開始產生，以每分鐘二十五萬個的速率大量製造，七到九個月，腦的結構已大致底定。當新生兒來到世上，腦部已產生與成人數量相當的神經元——一千億個（王建雅，2009，頁146），重量已達成人腦重的百分之二十五。不過，小腦和海馬迴的細胞則是在出生後才開始大量增加，在發展期間，大腦會進行許多次的重組，亦即神經元之間聯結的線路發生改變，由於聯結的數量快速增加，很快就超過成人，因而將超量的聯結刪除，這是生命第一年中特別戲劇性的變化（游雅婷譯，2007，頁42-43）。其後，腦仍繼續發育生長，兩歲時，腦重達成人的百分之七十五；五歲時達百分之九十；十歲時達百分之九十五，大腦的發育基本上已完成（游恆山等編譯，1991，頁105）。二十歲以後，部分神經元開始萎縮死亡，平均每天喪失五萬個神經元，二十五歲以後，每年喪失神經元總數的百分之零點二，七十五歲時腦的重量與二十五歲時相比，約減少百分之十。以X光斷層掃

描檢查，可發現腦萎縮情況，而大腦處理信息的速度，二十五歲以後，大約每年減慢百分之一（夏廉博編，2009，頁8-9）。足見大腦的發展比起人體的其他器官是既早熟又早衰的。

兒童發展歷程中，有幾個重要時期，在此期間，腦對某種類型的信息輸入產生反應，以創造或鞏固網路，可稱之為關鍵期。不同的器官或領域，其腦成熟關鍵期各有不同，例如在兩歲以前，沒有接受視覺刺激，就會永久性失明；在十歲前沒有聽到字詞，將無法學習語言；而音樂創作的關鍵期大約在兩、三歲，三至十歲則為器樂演奏的關鍵期。腦成像的研究顯示，音樂創作激活的腦區與負責數學和邏輯功能的左額葉的腦區相同（Sousa, 2001, pp. 20-22）。如果能在發展的關鍵期裡進行適宜而有效的學習，將會大為促進腦結構與功能的發展，並取得事半功倍的學習效果；一旦錯過這個時期，就需要付出幾倍的努力才能彌補，甚至永遠無法彌補（唐孝威等，2006，頁116）。因而，早期的教育就顯得特別重要。許多心理學、生理學、神經學、生物學、教育學家，如孟特梭里（D. M. Montessori）、布魯姆（B. S. Bloom）都極力強調早期學習的重要性，鈴木鎮一（Shinich Suzuki）也強調音樂教育應從零歲開始，實在是有其道理的。

雖然大腦十分早熟，早期的教育也極其重要，但我們千萬不要忽略了不斷開發大腦的重要性。其理由為：1. 人類的大腦可以說是自然界中最奇妙而又最有威力的東西，大腦的潛能是無限的，古往今來，沒有任何人可充分利用大腦。2. 人腦的可塑性是極為顯著的，神經元在內外環境刺激作用下，具有可改變性，人腦的生長可以一直持續到八、九十歲，也就是說，健康的人在一生中只會越來越聰明。3. 美國科學家現在的新發現告訴人們，人腦的發展確實是服從「用進廢退」的原則。經驗可以改變我們的腦，適宜的環境可以促進腦的發展，不良的環境則會損傷我們的腦。就人類而言，豐富的刺激和富有積極意

義的情感體驗，對全面的鍛鍊腦的不同部位是極其重要的（唐孝威等，2006，頁114-117）。由此可見，就大腦開發而言，早期教育和終身學習應同等重視，不宜偏廢。

　　由於音樂教育與腦科學相輔相成，所以了解不同階段中，音樂腦的發展也是必要的。有明顯的證據表明胎兒在母體子宮內時就對音樂發生反應。保護胎兒遠離吵鬧的聲音，代之以正常、柔和的嗓音、輕樂器彈奏的聲音和催眠曲對胎兒是有益的，這就是所謂的胎教。從出生到兩歲，聽覺皮層的神經元具有高度的可塑性和適應性，此時對孩子說話要有節奏，可提供簡單的玩具樂器和適合嬰兒聆聽的 CD。二至五歲正值感官細胞發展的關鍵期，開始進行音樂教育是有效的，此時彈奏樂器的幼兒，大腦皮層會發生相當大的改變。為了讓孩子愉快地學習，父母可以做一些音樂演奏的示範，同時讓他們接觸不同的音樂、歌唱、律動和引進大量節奏遊戲。三至八歲之間是孩子開始學習音樂的最佳年齡，學習得早的個體所進行的聽覺加工可以加強大腦兩半球之間的活動。磁半振成像（MRI）研究表明音樂家腦中聯結左右半球的胼胝體比非音樂家的要大百分之十五。到九歲時，學生們的腦就已經具備了音樂家所使用的程序，包括領悟、韻律和音調方面的技巧，只要給予一定的機會，學生就會喜歡上作曲，並能成功地作曲。到十歲時，加工音樂的腦已經成熟了百分之八十，在某些情況下，十歲後開始學習音樂的個體也可能成為能力很強的音樂家，但是成為世界級音樂家的機會是很微小的，幾乎沒有。到二十歲時，個體的腦就成熟了，大多數成人在經過足夠的訓練和練習後能夠精通大部分的樂器（Jensen，2001, pp.19-23）。總而言之，音樂的學習越早越好，如能把握大腦成熟的關鍵期，再加上持之以恆的努力，成為優異的音樂家是指日可待的。

三 腦科學對音樂教育的助益

大腦是音樂行為的基礎，無論音樂的創作、表演或欣賞都須以大腦運作為基本條件，大腦運作順暢與否，足以影響音樂行為表現的良窳。音樂教育是用來傳承音樂行為的最重要活動，其成敗自然也取決於大腦的運作。所以在腦科學日益昌明的今日，我們實有必要加深對腦科學的認識，這樣對音樂教育的推行必定有所助益。

（一）腦科學與音樂才能

音樂才能是音樂活動的潛能，也可以說是去進行音樂欣賞、表演、創作等活動的能力。其結構主要是對音樂要素（音高、節奏、和聲）的認知和情感反應的能力（普凱元，2007，頁155-156）。音樂才能的由來，歷來有不同的看法，有的認為來自先天稟賦，有的認為取決於後天環境，這兩種說法難免各有所偏，目前比較普遍的看法是遺傳因素是音樂才能形成的基礎，環境因素則起主導作用。至於遺傳因素和環境因素的作用各佔多少比重，仍是心理學家繼續探討的問題（曹理，1993，頁122-123）。在遺傳方面的研究，主要是透過屍體解剖、家系調查及孿生子調查來進行。尤其是近年來對大腦皮層功能定位有較多的了解，更可以確定右側顳葉增大是判斷音樂能力的物質基礎，而兩側顳葉的差異在出生時就已存在，此種情況與遺傳確實相關。對於音樂家的家系調查結果也顯示，眾多的音樂天才與遺傳因素有密切關係。例如巴赫家族中有二十位是著名的音樂家，莫札特家族中，也有五位著名的音樂家（普凱元，2007，頁163-166），這些將來應該可以進一步從大腦解剖得到佐證。在環境方面，則包括家庭與群體氛圍的微觀因素，以及社會、文化背景和教育等宏觀因素。例如家庭的音響環境、父母親的態度、家庭的氣氛、經濟情況對音樂才能的

發展都有重要影響。如果說遺傳的基因為音樂人才的發展提供了可能性，那麼環境則是基因獲得充分發展的重要因素（羅小平，2008，頁408，414）。環境因素表面上，看起來不像遺傳因素那樣與腦科學有直接關係，但上文曾提到大腦潛能無限，用進廢退，我們若能營造一個和諧、愉快的環境，對音樂腦的發展還是大有助益的。近幾十年來，音樂才能測驗的技術日益精進，音樂心理學家如希修爾（Seashore）、柯耳瓦沙—戴克瑪（Kwal-Wasser-Dykema）、德雷克（Drake）、偉因（Wing）、提爾森（Tilson）、蓋斯頓（Gaston）、戈登（Gordon）、班特利（Bentley）設計了各式各樣的問卷（張蕙慧，1995，頁146-149）。要了解學生的音樂才能與性向，已非難事，如能針對學生的優缺點因材施教，則必能使音樂才能迅速地、積極地、充分地、全面地發展。

（二）腦科學與音樂心理

從宏觀上而言，音樂審美教育不是一種消極被動的靜態現象，而是一個由審美對象（音樂）、施教者（教師）、受教者（學生）三者共同組成的精神運轉網路（廖家驊，1993，頁86）。其施行必須仰賴於諸多心理要素發揮其功用，這些要素種類紊繁，舉其要者；至少有感知、記憶、注意、想像、情感、意志、興趣、理解等，它們之間並非各自獨立，互不聯繫的，而是相互誘發、推動、滲透、補充、配合，最後構成一種多彩多姿的審美體驗，可以說是音樂教育的心理基礎（張蕙慧，1995，頁138-142）。由於大腦是所有心理作用的總根源，一切的心理要素自然都可追溯到大腦的運作，在腦科學裡找到其理論根據。對於這些理論根據了解得越深刻，音樂教學的施行就會越順暢而有效。例如現代音樂教育都強調引起學習動機的重要性，這是一種涉及多種心理要素的教學原則，也就是在授課之初，往往不急著講

課，而是先使用適當的方法，激發學生的學習興趣、好奇心與好勝心，使他們集中注意力，產生一種內在的求知動力與堅定的意志，然後再進入主題。使學生喜歡學習，願意學習，教學才會有良好的效果可言，這就是桑代克（E. L.Thorndike）的準備律、布魯納（J. Bruner）的興趣原則所強調的（鄭瓊英，1991，頁37）。就腦科學的立場而言，引起動機主要是對大腦進行激勵作用，激勵系統位於大腦的中心部分，叫下丘腦激勵系統。如果動機是適度的，我們會發現去甲腎上腺素或者多巴安的水準提高了；如果是更強烈、活躍的動機，縮氨酸抗尿激素或者腎上腺素的水準會增加。在學校裡，老師可以採取多種手段來促使這些激勵性化學物質的釋放。主要策略有五，即：1. 減少威脅，2. 設置目標，3. 激活並保持積極的情緒，4. 創造濃厚的積極氛圍，5. 增加反饋（E.Jensen, 1998, pp.76-80）。詹森（E. Jensen）在《基於腦的學習》（Brain- Based Learning）一書中更提出十七種引發內在動機的策略（E.Jensen, 2000, pp.223-226），十分詳盡，可以參考。

（三）腦科學與音樂審美

看不見、摸不著、轉瞬即逝，隨生隨滅的音響是構成音樂的基本材料，這是音樂與其他藝術截然不同的地方。而變動不居的音響是透過聽覺器官來感受的，所以在欣賞音樂的過程中，聽覺總是居於主導的地位，此乃音樂藝術異於其他藝術的另一重要標誌。由於樂音的音波是由音高、音長、音量和音色四個要素所構成，在通過旋律、節奏、和聲、複調、曲式、配器等音響藝術變化與表現後才能成為音樂藝術，因此，人們創造音樂和欣賞音樂必須具備對音高、音長、音量、音色乃至於旋律、節奏、和聲等的審辨能力，再加上成熟的審美心理，才算具有「音樂的耳朵」。

主管人類聽覺的器官主要是耳朵，它包含外耳、中耳、內耳三部分，外耳的鼓膜可以感應聲波的振動，中耳的三塊聽小骨將聲波傳遞到內耳的淋巴液，內耳除了淋巴液外，另有一對聽神經，將聲波的刺激傳至大腦顳葉的聽覺中樞。如此內外通力合作，才能感受到音響的變化。人的耳朵可分辨四十萬種的聲音，大腦的信息有百分之十一來自聽覺，都是透過這樣的程序完成的（張蕙慧，1996，頁342-343）。感音過程看來十分簡單，但聲音如何在聽覺感受器引起聽神經的興奮則有行波說、共鳴說、頻率說的爭議，迄無定論（羅小平，2008，頁149-150），而聲波在聽覺中樞的處理也是十分複雜的。因為初級聽覺皮層只負責對各種聲音性質的識別，也就是對聲音的各種特徵進行測量和分類，然後將粗糙的現象提供給次級聽覺皮層去分析聲音的一定特徵，包括頻率排列以及各種聲音之間的關係。至於對聲音碎片的高度整合，包括頻率、強度、方位、變化率等的造型活動，則有賴於深層聽覺中樞的處理。對於樂音在大腦中的運作，人們所知仍然有限，不過可以確定的是右腦在音高、和聲、旋律方面的識別較具優勢，但也具備基本節奏能力；左腦則對節奏、歌詞的識別較具優勢，但也具有旋律中節奏模式的分析以及旋律的記憶能力（普凱元，2008，頁204-211）。所以音樂的學習，還是要左右大腦攜手合作才行。

（四）腦科學與音樂課程

所謂課程，係指根據教育目標，為指導學習者的學習活動，有計畫地編製教育內容的整體計畫，是旨在塑造新生代未來人格而設計的藍圖。隨著時代潮流的遞嬗，近幾十年來的課程觀，屢經演變，由杜威（J. Dewey）經驗自然主義課程觀，而巴格萊（W. C. Bagley）要素主義課程觀，而布魯納（J. S. Bruner）結構主義課程觀，而羅傑斯（C. R. Rogers）人本主義課程觀，而皮亞傑（J. Piaget）建構主義課

程觀，而多爾（W. E. Jr. Doll）後現代課程觀（謝嘉幸等，2006，頁
90-93）。到了現代，腦科學日漸發達，於是哈特（L. A. Hart）首先提
出「腦相容」的課程觀，他主張根據人腦如何處理訊息的研究結果，
以及人類自然學習行為的觀察發現，設計與人腦運作模式及學習傾向
相同之課程與教學。其後迦德納（H. Gardner）、佛嘉迪（R. Fogarty）
等繼起研究，逐漸形成「腦相容學習理論」。其立論根據為：1. 人腦
是先天的學習器官，最適合意義豐富且自在之情境的整體性作業系
統。2. 認知、記憶、情緒三者密不可分，而情緒作用特具意義。3. 人
腦以平行、多元的，而非線性、序列的方式處理訊息。4. 人腦具有自
我創發的特性。5. 人類重要的基本能力，都是以整體而自然的方式習
得的。至於其課程觀的重點則為：1. 使知識合乎人與環境互動的現
實。2. 建立知識的關聯性，符應腦神經網路的聯結機制。3. 擴大學習
探索的機會，以激發多元智能。4. 提供意義性、脈絡性與整體性的學
習環境，使學習更趨自然。5. 以培養「具可能性的人」為目的。6. 知
識的意義性先於系統性，落實「學習者為中心」的教育理念。7. 調整
腦相抗的課程結構，建構腦相容的學習環境。8. 追求能獲得、能適時
正確反映、解決問題的學習成果。9. 提供統整的學習活動，追求真正
的理解。10. 強調建構的學習歷程，宜採取適性、真實、動態的評量
（陳新轉，2002，頁116-124）。這些主張大多是以腦科學為出發點，
與目前流行的學習者為中心、全人教育、創造思考教學、多元智能、
課程統整等理論也相符合，很具有啟發性。可惜在音樂教育方面，還
很少有人加以應用，二〇〇八年，本人曾指導鄭佳伶撰寫《與腦相容
的國小音樂課程教學與音樂學習動機及音樂學習成效之相關研究》
碩士論文，可以參考。當然，任何新的學說總是不夠精密，例如王建
雅、陳學志就認為腦相容課程理論的原則過於零散，未提醒教師使用
的限制，引發不少爭議；而忽略大腦內部深入的運作關係，更是容易

引起教育應用上的誤解，所以提出 BBCT 構念，主張以整體性與意義性作為課程決策的考量；多元性、獨特性作為教學策略的實施；互動性、支持性視為師生交流、學習情境營造的原則，此六項核心環環相扣進而具體延伸出四項導引，包括：1. 在積極而投入的感知中引導。2. 在放鬆而警覺的氣氛中教學。3. 在完整而聯結的體驗中學習。4. 在多元而真實的情境中評量（王建雅、陳學志，2008，頁153-160）。此一構念真是綱舉目張，後出轉精。希望將來有更多專家學者繼續研究，形成更完滿、更實用、更符合腦科學概念的音樂教育課程理論。

（五）腦科學與音樂教法

教學方法是教師和學生共同為實現教學目標，完成一定的教學任務，在教學過程中所採取的教學方式、途徑和手段。它既包括了教師「教」的方法，也包括了學生「學」的方法（曹理等，2000，頁319）。教學方法的良窳直接決定教學任務的成敗，十分重要。不同的領域，教學的方法往往各有不同，在音樂教學方面，教學方法的特徵主要為方向性、耦合性、多樣性與現代化（曹理等，2000，頁32-33）。近幾十年來，根據這些特徵所產生出來的音樂教學法為數不少，但始終盛行不衰的，終非達克羅茲（Dalcroze）、柯大宜（Kodaly）、奧福、（Orff）、鈴木四大教學法莫屬。這些教學法都符合學生的身心發展程序，適應學生的能力、興趣、需要，換句話說，在今日看來，都符合腦科學的原理，有腦科學可為依據的。例如達克羅茲的「體態律動」，即以身體為樂器，通過身體動作體驗音樂節奏的速度、力度和時值等變化。摒棄了以往左腦邏輯思維為中心的單純知識傳授，代之以由學生直接體驗音樂的「右腦學習方式」，使聽覺、運動覺、感受和情緒的訓練與大腦的機能協調起來，這種教學方式開創了二十世紀以智力開發為目的的多種音樂教學法相繼問世的新時代

（何曉兵，1995，頁192-194）。又如奧福教學法，以「原本性音樂」
為基本理念，採取了音樂與語言、音樂與動作、音樂與樂器相結合的
教學方式，對多元智能的開發大有助益。其中重複最多的開發部位是
右腦音樂智力，其餘依次為左腦肢體運動智力、語言智力，右腦空間
智力。而人際交往和自我認識智力，亦隨著奧福音樂教學環境的開
放、集體教學活動的多樣和學生經驗的積累而不斷發展，它們均定位
於左、右腦的前葉。由此可見，奧福教學法的音樂教學開發的智力涉
及七種智力中的六種，其中重複開發的主要部位是右腦的音樂智力
（劉玉芳，2006，頁121）。又如鈴木教學法注重早期教育和創設良好
的學習環境。有一整套培養幼兒學習小提琴的方法——從激發興趣開
始；零歲開始聽音樂，通過讓兒童適應外部刺激來發展他們的能力。
然而，鈴木所強調的反覆強化教育，並不是單純的重複，而是每一次
都不斷變換花樣，提出更高的要求，使兒童們消除因反覆練習而產生
的厭煩情緒（謝嘉幸等，2006，頁150-151）。所以，他的教學法在開
發智力方面效果十分良好，他的許多高足，如今已成為國際上著名的
音樂家，而且這些學生的各科學習成績都很優秀，顯現出較高的智力
水準，其幼稚園畢業生的智商平均高達一六〇左右（何曉兵，1995，
頁192）。相信隨著腦科學的昌明，這些教學法應有更進一步發揚光大
的機會，並與腦科學發揮相輔相成的效果。

（六）腦科學與音樂評量

音樂學習評量是以學生為對象，對學生音樂學習質量進行評估。
其內容包含學生的音樂素質發展、音樂才能成長、審美能力、藝術情
操的形成等的價值判斷。由於教育是以學生為核心，所以它在音樂教
育各種評量當中占有特別重要的位置（趙宋光，2003，頁130-131；
謝嘉幸，2006，頁179）。過去的評量多採取量化的方式，把複雜的教

育現象和課程現象簡化為數量，進而從數量的分析與比較，去推斷某
一評價對象的成效。例如平時音樂課堂教學，學習成績考核，採取的
認知測驗、論文題測驗、作品創作法、演唱演奏法、觀察法，就常以
百分制評分法或等級制評分法給予成績評量（曹理等，2000，頁388-
396）。又如畢奇（Beach）、柯耳瓦沙－魯奇（Kwalwasser-Ruch）、努
斯（Knuth）、柯威爾（Cowell）、愛荷華（Iowa）等音樂成就測驗，
也是在音樂常識、音樂欣賞能力、音樂認知、音樂創作能力、音感能
力、音樂比賽、音樂學習態度與興趣及演奏等方面，設計各種不同的
測驗，以進行量化的評量（張蕙慧，1995，頁149-151）。這類評量具
有科學實證主義的理論基礎，所提供的數據，可以了解學生的音樂程
度，發現其學習的優缺點，同時，對教師的教學效果也是一種良好的
檢討機會，自然有不可抹煞的教育價值。但音樂是一種抽象的藝術，
成績評量涉及各種主、客觀的因素，要對許多複雜的系統進行直接測
量，殊非易事，死角亦多，稍一不慎，就可能歪曲學習的現象，遺落
重要的信息。所以，近年來有日漸重視質性評量的趨勢。所謂質性評
量，是評量者在自然的教育環境中，通過觀察、紀錄、開放式問卷，
與學生對話交流以及對學生作品分析等多種方法，收集反映學生成就
變化的豐富資料，並對資料進行歸納整理，用描述性、情感性、解釋
性的語言，對學生的藝術能力和人文素養等方面的發展狀況做出評
定。這種評量重視學習過程、主體參與、多向性、交互性、發展性、
動態性（謝嘉幸，2006，頁180-181），不僅有自然主義為理論基礎，
而且符合腦的發展、腦的學習原理（Jensen，2000, pp.286-289），所
以是針對量化評量最好的補充和革新。最常見的質性評量是檔案評
量，也就是建立學生整個藝術成長過程的各種資料，再採取對話和筆
談進行補充，來幫助學生對自己的藝術學習過程進行思考和評價。這
種評量以學生為自我評量者，學生會越來越喜歡自己提出問題和動腦

思考，也喜歡參考別人的評論意見，以求得新的創意或探索方法，自信心也從而大幅度提高（謝嘉幸，2006，頁184-185）。另一種非傳統的質性評量方式是表現評量，也就是採取一切能夠反映通過各種方法展現自己對知識、技能掌握和理解情況的評量方式。它充分尊重學生腦的獨特性，讓學生可以利用自己選擇的記憶通路提取信息，其缺點在消耗時間太多（Sprenger, 1999, p.100）。但隨著腦科學的進步，相信不僅所有質性、量化的評量方式都可以獲得補充與修正，而且可以開發出更新穎、更客觀、更適宜的音樂評量方式。

四 音樂對大腦開發的助益

音樂的創作是一種性靈的發抒，音樂的欣賞是一種精神的享受，所以音樂教育的施行，必須仰賴於諸多心理要素發揮其功用。這些心理要素都是以大腦為其指揮中心，彼此互相誘發、推動、滲透、補充、融合，才能構成一種多彩多姿的審美體驗。但反過來說，包含音樂在內的各種藝術，可以活化右腦，促進腦細胞的成熟（李璞珉，1998，頁386），所以對於大腦的開發乃至各種心理要素的增進，當然也都具有正面的效果，茲擇要論述於下：

（一）音樂教育增強感知力

人類每天從環境中獲取大量信息。信息量之大，可能比一部最大的計算機一年獲取的信息量還要大。大腦通過視、聽、嗅、觸和味覺五種感覺器官進行感知活動（Sousa，2001, p.34）。所謂感知包含感覺和知覺兩個部分：感覺是人腦對直接作用於感覺器官的客觀事物的個別屬性的反映；而知覺則是人腦對直接作用於感覺器官的客觀事物的整體屬性的反映。可以說，知覺是在感覺的基礎上產生的，但不是感

覺的簡單綜合，而是以感覺信息為基礎，在知識經驗、態度系統的參
與下，經大腦加工對事物作出解釋的過程。亦即感覺是通過感覺器官
的特殊傳導通路，把信息投射到大腦皮層相應區；知覺則是依賴大腦
皮層聯合區的聯覺活動實現的（李璞珉，1998，頁270）。感知是認識
世界的開端，是一切知識的最初來源，也是所有心理活動及審美活動
的基礎。音樂教育的首要任務，就是要訓練學生對於音高、音長、音
量、音色乃至於節奏、曲調、和聲的感知能力。這些音感訓練除了是
從事音樂行為的基本條件外，也是增強大腦感知能力的最好刺激。因
為音樂通過刺激並整合神經激活模式來幫助我們思考，這些神經激活
模式整合並聯結了多個腦區。同步神經元集合可以提高腦的效率和效
果。這些關鍵系統將額葉、頂葉、顳葉和小腦緊密地聯連續著。最有
力的研究證明，音樂活動能增強認知系統，對於促進空間推理、創造
性和數學歸納能力，具有重大意義（Jensen, 2001, p.23）。根據史丹佛
大學艾思內（E. Eisner, 1988）的研究，包含音樂在內的藝術教育，可
以促進認知發展的八種能力，即：1. 對關係的知覺，2. 注意細微的差
別，3. 問題可以有多種解決方法，4. 在過程中轉換目標的能力，5. 可
以在沒有規則的情況下做出決定，6. 使用想像作為內容的來源，7. 接
收操作具有局限性的現實，8. 從審美的角度看待世界的能力。因而科
學家和數學家們都深知，藝術對他們取得成功至關重要，他們常常借
用在藝術中所學到的技巧作為科學的工具。這其中包括準確的觀察能
力、空間思維（當物體的表象在頭腦中旋轉時它會是什麼樣）和動作
感知能力（它是如何運動的）。這些技巧通常不在科學課程中學習，
但卻會在寫作、戲劇、繪畫和音樂的學習中被涉及到（Sousa，2001,
pp.167-169）。

（二）音樂教育提高記憶力

記憶是在頭腦中積累和保存個體經驗的心理過程。與感知不同，感知是人對當前直接作用於感官的事物的認知，相當於信息的輸入；而記憶是對信息的編碼、存儲和提取。從不同的角度來看，記憶可分為許多類別，即：1. 感覺記憶、短期記憶和長時記憶，2. 情景記憶和語義記憶，3. 外顯記憶和內隱記憶，4. 程序性記憶和陳述性記憶。記憶聯結著人的心理活動的過去和現在，是人們學習、工作和生活的基本機能。離開了記憶，個體就什麼也學不會，他們的行為只能由本能來決定。所以，記憶對人類社會的發展有重要的意義，可以說，沒有記憶和學習，就沒有我們現在的人類文明（彭聃齡，2004，頁199-201）。許多傑出人物都有超強的記憶力，如凱撒大帝能記住他手下每一個士兵的面孔和姓名，亞里士多德能把所有看過的書一字不差地背誦下來，拿破崙對當時法國海岸所設的大砲位置以及它們的種類都記得清清楚楚（張浩，2008，頁13）。日本人寄英哲能在三小時內背誦圓周率達小數點以下一萬五千一百五十一位數字，創下了金氏世界紀錄（易南軒，2002，頁12）。音樂是時間的藝術，流動的音響瞬間即逝，無論音樂的創作、表現和欣賞，都需要記憶的參與，如莫札特十四歲時在羅馬西斯廷教堂聽了幾遍彌撒曲，回到旅館就能一個音符也不錯的記錄了下來；十九歲的托斯卡尼尼在他首次登臺指揮時，就能背譜指揮歌劇《阿伊達（Aida）》（廖家驊，1993，頁114）。相對地，音樂也可回過頭來增強記憶力，因為借助音樂的新奇性、音量、動人的歌詞、旋律、音高和頻率，音樂可以通過骨骼和皮膚直接影響我們的注意系統。音樂還可以通過更有代表性的外耳——耳蝸和前庭——神經中樞的通路來直接影響注意系統。注意力集中，記憶力自然也就強化了。在技術上，我們可以把音樂編碼為情景性的（聆聽或創作音樂時的場景）、反射性的自動音樂反應、或是程序性的學習演奏音樂

的行為語義信息（對音樂的討論或視唱）。一旦音樂介入，記憶就能提高（Jensen, 2001, p.44）。

（三）音樂教育促進思維力

　　思維是借助語言、表象或動作來實現的、對客觀事物概括的間接認識，是認識的高級形式。它能揭示事物的本質特徵和內部聯繫，並主要表現在概念形成和問題解決的活動中。思維不同於感知和記憶，思維是對輸入的刺激進行更深層次的加工。它揭示事物之間的關係，形成概念，利用概念進行判斷、推理，解決人們面臨的各種問題。但思維又離不開感知、記憶活動所提供的信息。人們只有在大量感性信息的基礎上，在記憶的作用下，才能進行推理，作出種種假設，並檢驗這些假設，進而揭示感知、記憶所不能揭示的事物的內在聯繫和規律（彭聃齡，2004，頁238）。思維的方式主要有形象思維、抽象思維與靈感思維。形象思維是運用具體、感性的形象來感知、把握和認識事物；抽象思維是運用一定的概念來進行判斷、推理和論證的一種思維方式；靈感思維則是在創造活動中，人的大腦皮層高度興奮時的一種特殊的心理狀態和思維方式，它是在一定的抽象思維或形象思維的基礎上，突如其來地產生出新概念或新意象的頓悟式思維方式（彭吉象，2000，頁152-157）。形象思維是右半腦的專長，抽象思維則受左半腦的控制，具有高度智力的人，必定是大腦兩半球高度協調，抽象思維與形象思維配合默契的人。音樂與其他藝術一樣，是以形象思維為主；不同的是音樂的形象不具可視性，更模糊可變，更具抽象的品質，這就需要欣賞者左右腦並用，在邏輯的參與下動用盡可能多的記憶庫藏進行聯想、想像、體味和創造，與此同時，加深對各種情感的複雜體驗。這樣，音樂使人們的思維向廣袤的空間和無垠的時間擴張開去，並產生對知識、理想和一切美好事物的憧憬。音樂訓練人們打

破常規，視野廣闊、富於想像和創造的思維能力，這一能力正好彌補抽象思維的不足（何曉兵，1995，頁142）。

（四）音樂教育誘發想像力

所謂想像，就是我們大腦兩半球在條件刺激物的影響之下，以我們從知覺所得來，而且在記憶中所保存的回憶表象的材料，通過分析與綜合的加工作用，創造出未曾知覺過的，甚至是未曾存在過的事物形象的過程（楊清，1981，頁29）。它包含再造想像、創造想像、聯想、幻想，是人類最重要、最具有創造力的心理機能，不僅是文學藝術所不可缺少的基本要素，也是推動社會進步、科學文明發展的大功臣。在音樂審美活動中，處處都離不開想像，如創作方面，無論創作才能的構成、創作動力的維持、創作情緒的激發、創作靈感的醞釀、創作技巧的引導，都需要想像的輔佐；表演方面，舉凡音樂信息的交流、音樂情感的投入、表演風格的取向、作品意境的追求，都與想像密切相關；欣賞方面，諸如音樂形象的塑造、音樂情感的體驗、感通作用的促進、鑑賞能力的增強，都有待想像的發揮。可以說，沒有想像就沒有音樂審美；能有豐富的想像力，音樂審美活動必能具體而生動，細緻而深入（張蕙慧，2001，頁297）。漢斯立克（E. Hanslick）說：「樂曲誕生於藝術家的幻想力，訴諸聽眾的幻想力。」（楊業治譯，1980，頁18）李斯特（F. Liszt）也說：「沒有幻想，就沒有藝術，也沒有科學，因而也沒有評論。」（張洪島等譯，1994，頁152）他倆一個是自律論的理論大師，一個是他律論的音樂名家，對於音樂中是否具有情感成分固然見解迥殊，但對於音樂創作需要有豐富的想像則異口同聲，絕無異辭。音樂是抽象的藝術，所以也是誘發想像力的利器，因為音樂語言的模糊性和其中包含的情感的生動廣博性，可以在廣大的時空範圍內喚醒聽眾的回憶。無論是形象的、概念的；情

感的、理性的；聽覺的、視象的；乃至嗅覺和觸覺的……，大量的似
乎早已遺忘的東西，都會在音樂中絡繹登場，栩栩如生，使人記憶寶
庫充實，思維能力強化（何曉兵，1995，頁158）。

（五）音樂教育提升注意力

　　凡事漫不經心必一事無成，只有集中注意力，指向特定對象，感
知、記憶等心理活動才能處於積極狀態，學習才有效果可言。所謂注
意就是心理活動對一定對象的指向和集中。指向性和集中性是注意的
兩個特點。注意的指向性，其實就是一種選擇性，把需要感知和認識
的事物從眾多事物中挑選出來。注意的集中性，是指把主體的全部心
理要素集中到所選擇的事物之上，注意能夠使人在一段時間內暫時撇
開其他事物，集中而清晰地反映某個特定的事物（彭吉象，2000，頁
229）注意的生理基礎與大腦皮層優勢興奮中心有關。神經成像技術
顯示，當人努力集中注意時，在大腦額葉將會有更多的神經元被激
活，而右頂葉也參與注意的轉換。注意系統的真正活力源泉是我們腦
內的化學物質，包括：神經遞質、荷爾蒙和縮氨酸，尤其是去甲腎上
腺。研究表明，當我們昏昏欲睡或心不在焉的時候，我們的去甲腎上
腺素濃度通常比較低，而當我們太過亢奮和緊張時，其濃度就會較高
（Jensen, 1998, p.52）。優秀的音樂作品是複雜的有機體，而其音符的
出現是稍縱即失的。在音樂欣賞時，學生須全神貫注於樂曲整體的發
展，但也要適當地分散一部分注意力於旋律、和聲、音區等的變化。
在演奏教學時，學生除專注於自己的節奏、感情的表現外，也要注意
看指揮、視譜及與其他團員的配合（張蕙慧，1995，頁139）。音樂教
育有助於提昇去甲腎上素的濃度，使學生將感知、想像、聯想、情
感、理解等諸多心理要素指向並集中於音樂上，所以音樂教育可以訓
練學生集中注意力。

（六）音樂教育強化創造力

　　人們通常把創造性這個詞聯想為新的、獨特的、革新的、發散思維的、富於想像力和獨創性的，這似乎符合其本意。創造是一種特殊類型的製作或做法，它能帶來人們認為某些方面有價值的、有用的、非同凡響的實質性作品或成就。易言之，其成就高下取決於作品的水準（Elliot, 1996, pp. 202-203），人類所以能成為萬物之靈，就是因為人類具有創造發明的能力；天才與平庸的區別，也就是在於是否具有創造力。每一個領域，各有其不同的創造性，在音樂中，創造性主要指的是作曲、即興創作、編曲、表演以及指揮。艾略特（D. J. Elliott）認為要促進音樂創造力的發展必須注意到幾個原則：1. 實現和促進音樂創造力依賴於實現和促進音樂素養。2. 要求營造一個鼓勵冒險和對於學生們創造性成就進行建設性評估的可接受環境。3. 應該通過讓學生們介入到制定（而不是實施）物有所值的音樂課題中來強調音樂的「機會發現」。4. 鼓勵學生們從各種角度來評估表演和作品的卓越性以及創造性。5. 要給學生們持續的時間來產生、選擇、改進及編輯他們的表演、即興表演、詮釋作品或編曲。6. 教師要扮演導師、顧問和有見識的批評家角色（Elliott, 1996, pp. 201、219）艾略特所講的音樂創造力的基礎在於音樂專業素養，就是說既需要有音高、音色、音強、節奏、旋律的感知能力，也需要有聽覺表象的記憶能力和想像能力，而這些主要是右腦直覺思維所創造的產物，音樂的結構、組織固然有邏輯思維的參與，但其結構方式主要體現出表象思維所特有的隨意性，其演奏也必然需要細節上的誤差和不精確性。這些特徵恰恰符合創造的需要和感情運動的特徵，也符合右腦感知方式的特徵——不拘細節的整體性、即時性感知的特點（何曉兵，1995，頁50）。換言之，真正的創造是從未來的空間以圖像降臨的，天才的創

造是靠右腦的靈感而得到的。它不是用左腦來做邏輯思考、分析後的結果，而是在某一個瞬間被激發展現出來（劉天祥譯，2006，頁12），音樂既然可以用來開發右腦潛能，對於創造力的增強當然大有助益。

五　結論

綜觀上述論述，可以得到以下的結論：

（一）腦是神經系統的中樞，所有心理活動的控制中心，與審美活動息息相關，所以一談到音樂教育，不能不先對腦的結構、左右大腦的功能、音樂腦的發展有所了解。隨著腦科學的進步，我們對大腦奧秘的了解也與日俱增，這對二十一世紀音樂教育而言，是十分重要的事。

（二）大腦是音樂行為的基礎，音樂教育的成敗也取決於大腦的運作。從音樂才能、音樂心理、音樂審美、音樂課程、音樂教法到音樂評量都應該汲取腦科學的研究成果，來促使音樂教育拓展更開闊、更深刻的新局。

（三）音樂教育可以活化右腦，促進腦細胞的成熟，對於大腦感知力、記憶力、思維力、想像力、注意力、創造力的增進，都有積極而正面的效果，如能善加運用，對多元智能的培養，應該大有裨益。

（四）腦科學與音樂教育具有相輔相成、相得益彰的關係，兩者攜手合作，必可使人類文明大幅提昇。

——本文原發表於「新竹教育大學：二〇一一年藝術與人文領域　　　國際研討會——音樂戲劇教育之運用專題講座」，頁14-32。

參考文獻

（一）中文部分

王秀園（2008）　全腦與學習　臺北市　天下雜誌公司　22卷第1期　頁139-168

北京師範大學認知神經科學與學習國家重點實驗室腦科學與教育應用研究中心譯　Jensen E. 著（2005）　適於腦的教學　北京市　中國輕工業出版社（原著出版年：1998年）

北京師範大學認知神經科學與學習國家重點實驗室腦科學與教育應用研究中心譯　Jensen E. 著（2005）　藝術教育與腦的開發　北京市　中國輕工業出版社（原著出版年：2001年）

北京師範大學認知神經科學與學習國家重點實驗室腦科學與教育應用研究中心譯　Sousa D.A. 著（2005）　腦與學習　北京市　中國輕工業出版社（原著出版年：2001年）

北京師範大學認知神經科學與學習國家重點實驗室腦科學與教育應用研究中心譯　Sprenger M. 著（2005）　腦的學習與記憶　北京市　中國輕工業出版社（原著出版年：1999年）

何曉兵（1995）　音樂與智力　成都市　電子科技大學出版社

李璞珉（1996）　心理學與藝術　北京市　首都師範大學出版社

沈建軍（1987）　音樂與智力　武昌市　華中學院出版社

易南軒（2002）　數學美拾趣　北京市　科學出版社

唐孝威、杜繼曾、陳學群、魏爾清、徐琴美、秦莉娟編著（2006）　腦科學導論　杭州市　浙江大學出版社

夏廉博編（2009）　不可不知的腦保健——提高智商，避免抑鬱、增強記憶　上海市　上海科學技術文獻出版社

張洪島等譯　Liszt F. 著（1980）　李斯特論白遼士與舒曼　臺北市　世界文物出版社（原著出版年：1883年）

張浩編（2008）　右腦潛能開發術　北京市　中國紡織出版社4刷2版

曹　理、何　工（2000）　音樂學習與教學心理　上海市　上海音樂出版社

曹　理主編（1993）　普通學校音樂教育學　上海市　上海音樂出版社

梁　平譯　Jensen, E 著（2008）　基於腦的學習——教學與訓練的新科學　上海市　上海華東師範大學出版社（原著出版年：2000年）

莊安祺譯　Gardner H. 著（2007）　心智解構：發現你的天才　臺北市　時報出版（原著出版年：1983年、2004年）

彭吉象（2000）　藝術學概論　北京市　北京大學出版社

彭聃齡主編（2004）　普通心理學　北京市　北京師範大學出版社

普凱元編著（2007）　人是怎樣接受音樂的——談音樂與心理　北京市　人民音樂出版社

游恆山等編譯　Liebert, R. M. 等著（1991）　發展心理學　臺北市　五南圖書出版公司

游婷雅譯　Sarah-Jayne Blakemore & Uta Frith 著（2007）　樂在學習的腦——神經科學可以解答的教育問題　臺北市　遠流出版事業公司（原著出版年：2005年）

楊　清（1981）　心理學概論　長春市　吉林人民出版社

楊業治譯　Hanslick, E. 著（1980）　論音樂的美　北京市　人民音樂出版社（原著出版年：1854年）

葉純之、蔣一民（1988）　音樂美學導論　北京市　北京大學出版社

廖家驊（1993）　音樂審美教育　北京市　人民音樂出版社

齊　雪、賴達富譯　Elliott D.J. 著（2009）　**關注音樂實踐──新音樂教育哲學**　上海市　上海音樂出版社（原書出版年：1996年）

劉　沛（2004）　**音樂教育的實踐與理論研究**　上海市　上海音樂出版社

劉天祥譯　七田真著（2006）　**超右腦革命：心想事成的成功法則**　臺北市　中國生產力中心（原著出版年：1996年）

盧兆麟譯　七田真著（1997）　**右腦智力革命**　臺北市　創意力文化公司（原著出版年：1994年）

謝嘉幸、郁文武編著（2006）　**音樂教育與教學法**　北京市　高等教育出版社　2nded.

羅小平、黃虹（2008）　**音樂心理學**　上海市　上海音樂學院出版社

王建雅、陳學志（2009）　腦科學為基礎的課程與教學　**教育實踐與研究**　第22卷第1期　頁139-168

張蕙慧（1995）　兒童音樂教育與心理學關係析論　新竹師範學院學報　第8期　頁137-164

張蕙慧（1996）　從生理學觀點探討兒童音樂教育　新竹師範學院學報　第9期　頁339-361

張蕙慧（2001）　想像的本質及其在音樂審美活動中的效用析論　新竹師範學院學報　第14期　頁281-301

陳新轉（2002）　腦相容之課程觀　教育研究月刊　第10期　頁116-125

劉玉芳（2006）　奧福音樂教學法與學生全腦開發　現代教育科學　第2期　頁120-122

鄭瓊英（1991）　皮亞傑、布魯納、蒙特梭利的發展學習理論在兒童音樂教育上的應用　音樂教育季刊　第19期　頁30-40

（二）英文部分

Elliott D. J.(1995). *Music Matters: A new philosophy of music education.* New York: Oxford University Press.

Gardner Howard (2011). *Frames of Mind: The theory of multiple intelligences.* (3rd.ed) New York: Basic Books.

Jensen, E. (1995, 2008). *Brain-Based Learning: The new paradigm of teaching.* (2nd.ed. (Revised) Thousand Oaks, CA: Corwin Press. (orginal work published: 2008).

Jensen,E. (2005). *Teaching with the brain in mind.*(revised. 2nd.ed. (original work published：1998). Alexandria, VA: Association for Supervision and Curriculum

Development. (ASCD). Jensen Learning.

Jensen,E. (2005). *Arts with the brain in mind.*(2001). Alexandria, VA: Association for Supervision and Curriculum Development. (ASCD).

Sarah-Jayne Blakemore & Uta Frith .(2005). *The learning brain: Lessons for education.* Publisher: Oxford, UK: Wiley-Blackwell.

Sousa D. A., (2007). *How the brain learns* (2006).(3rd.ed). CA: Thousand Oaks. Corwin, Press.

Sprenger M. (1999). *Learning & Memory: The brain in action.* Alexander, VA: Association for Supervision and Curriculum Development (ASCD).

音樂教育與心理學關係析論

一　前言

　　兒童音樂教育，在中國老早就是六藝之一，在西洋，希臘城邦也將它列為學習的重點，為無數純潔的心靈提供了教育、消遣和精神方面的享受（曹理，1993，頁57-59），也對人類的文明產生了重大的影響。心理學由神學、哲學的冥想，轉而為研究個體心理活動的科學，也有悠久的歷史（錢蘋，1960，頁1），不僅具備豐富的學理、複雜的門類，也為個人或社會解決了不少實際的問題。兒童音樂教育與心理學，表面上好像是互不相涉的兩個領域，其實，它們之間的關係是非常密切的，對這種關係的探討是十分重要的。可惜很少人從宏觀的角度去注意到這個問題，因此，個人不揣淺陋，在參考許多心理學、音樂學、教育學、美學的研究成果之後，擬從下面幾個不同的範圍去探討這個問題。

二　音樂教育的心理要素

　　音樂的創作是一種性靈的發抒，音樂的欣賞是一種精神的享受，所以音樂教育的施行必須仰賴於諸多心理要素發揮其功用。這些要素種類蕃繁，在此僅選擇其犖犖大者八種加以介紹。它們彼此之間並非各自獨立，互不聯繫的，而是互相誘發、推動、滲透、補充、融合，最後構成一種多彩多姿的審美體驗，可以說是音樂教育的心理基礎。

（一）感知

　　作為高級生物的一分子，人必須透過耳、目、鼻、舌、身等各種器官，隨時發揮聽覺、視覺、嗅覺、味覺、觸覺的功能，去感受與認知外在的環境。所以感覺和知覺就成為溝通人與客觀事物的最基本的心理機能。感覺反映了事物的個別性，知覺涵蓋了事物的整體性，這兩種心理過程是渾然一體，無法截然劃分的。它們是一切心理功能的基礎，也是人類審美活動的媒介。音樂是一種聽覺的藝術，要學習音樂，不僅須對構成音樂的各種要素，諸如音高、節奏、節拍、速度、力度、音程、音階、音區、音色等具有聽辨的能力，而且要對整體性的音樂結構，諸如主題、旋律、樂段、曲式、樂章等具有掌握的能力。音樂教育的第一個目標，就是在訓練學生累積聽覺的經驗，使他們具有敏銳的音樂感知能力。如果無法達成此一目標，則想進一步深入體驗音樂的情感內涵，準確地感受音樂的藝術形象，提高審美能力，都無異於緣木求魚。當然，要提升音樂的感知能力，並非僅在聽覺訓練方面下功夫即可，而須密切配合其他的心理要素，如記憶、注意、想像等，甚至須擴大知識的層面，充實生活的體驗，才會有良好的效果。（金開誠，1992，頁59-60；黃德志等，1988，頁120-129；葉純之，1988，頁65-68；廖家驊，1993，頁106-112）

（二）記憶

　　記憶是人類形成知識，累積經驗的基礎。它包含識記、保持、回憶和再認四個互相緊密聯繫的因素。其中，識記、保持屬於「記」，是外界信息在大腦中暫時留下痕跡及儲存的過程；回憶和再認屬於「憶」，是從大腦中提取信息以供應用的過程。所以「記」是「憶」的前提，「憶」是「記」的持續。人類有了記憶，感知才能得到保存

與累積，想像才能得到憑藉，而審美活動也才有發展的可能。音樂是一種時間藝術，聆賞者必須把那些流動而變化多端的音符，迅速而準確地印在腦海裡，才能充分掌握音樂的主題，清晰地理解音樂形式和內容的展開。至於從事音樂創作與表演，那就更需要依賴記憶來積累創作的素材，馳騁藝術的情感和想像，所以傑出的音樂家往往有驚人的記憶力。[1]在音樂教育上，音符、節拍、音程、音節等樂理的講解，固然希望能深深印入學習者的心坎，作為進入音樂天地的鑰匙；聲樂、器樂的練習，也往往透過復聽、復唱，甚至背譜的方式，以期強化記憶，提高對音樂美的表現能力。所以記憶對音樂教育而言，是十分重要的。（金開誠，1992，頁109-113；葉純之，1988，頁72-73；劉蓮華，1988，頁88-99；廖家驊，1993，頁112-116）

（三）注意

凡事漫不經心必一事無成。只有集中意識，指向特定對象，感知、記憶等心理活動才能處於積極狀態，學習才有效果可言。注意力能否集中，與個人的經驗、興趣、需要乃至刺激物的強度、對比程度及新奇程度都息息相關。所以在音樂教育中，如何去掌握這些具有影響力的因素，以提高學生的注意力，實在是十分重要的事。但是注意力如過分膠著，而無法適當轉移，或者注意的對象過分狹窄，而缺乏視野的廣度，也都是注意不良的表現。優秀的音樂作品是複雜的有機體，而其音符的出現是稍縱即失的。在音樂欣賞教學時，應要求學生全神貫注於樂曲整體的發展，但也要適當地分散一部分注意力於旋

1 如莫札特十五歲時在西斯坦教堂參加彌撒，回到旅館後，竟然將阿賴格里（Grgorio Allegri）所作的全長十二分半鐘的九部合唱曲《慈悲經（Misere）》重新譜出，而且正確無誤，見崔光宙（1993）頁18。又如托斯卡尼尼（A. Toscanini）也能記住總譜印出來的樣子，見葉純之（1988）頁77。

律、和聲、音區等的變化。在演奏教學時,應要求學生除專注於自己
的節奏、感情的表現外,也要注意看指揮、視譜及與其他團員的配
合。當然,上課時激發學生的學習動機,精選各類音樂教材,不斷改
進教學方法,儘量讓學生實際參與,都是培育學生音樂注意力的重要
途徑,不可忽略。(金開誠,1992,頁48-58;葉純之,1988,頁73;
劉蓮華,1988,頁76-87;廖家驊,1993,頁116-121)

(四)想像

想像是將感知的事物形象加以再現、組合和改造,而呈現一種嶄
新的形象,是感官經驗的飛揚。任何一種藝術缺乏想像,則如鳥兒缺
乏翅膀,必無法在美感天地裡任意翱翔,音樂也正因為想像的輔翼,
而能夠變化無窮。聯想屬於較簡單的想像,雖僅係由某一事物想到另
一相關事物,卻可使感知的音樂對象產生活動的力量,而變得鮮明、
生動。再造想像與創造想像則屬於較高層次的想像,前者如視讀樂譜
時產生的音樂想像屬之,後者如創作新的樂曲屬之。至於演奏樂曲和
欣賞音樂則兼兩者而有之。所以想像不僅是音樂活動中不可或缺的要
素,也是衡量音樂作品是否新穎、獨創,音樂家是否具有藝術才能的
重要標尺。在音樂教學裡,應特別注意到音樂想像的自由性、情感性
和差異性,儘量擴大學生的生活和知識領域,以儲備想像的素材。同
時也要培養學生準確的音樂感知和理解能力,以免其想像放蕩無歸。
如果能留心培養學生的音樂創造能力,那麼對於音樂想像力的形成和
發展,當然就更為有利了。(金開誠,1992,頁103-108;黃德志等,
1988,頁129-133;葉純之,1988,頁69-72;廖家驊,1993,頁134-
141)

（五）情感

　　人是感情的動物，面對千變萬化的環境，個人的要求、願望、理想有時能得到滿足，有時遭遇挫折，於是自然產生喜、怒、哀、樂、愛、惡、欲各種主觀的情感。這些情感，有積極的，也有消極的；有穩定的，也有虛幻的；有一時的情緒，也有複雜的心境。而這些都是文藝創作與欣賞的原動力。音樂透過其音調、調式、力度、幅度、色彩等要素，對情感的模擬和表現，都要比其他的藝術作品來得直接；而音樂喚起聽眾曾經經歷過的感情體驗，使其產生共鳴的力量，也比其他藝術作品來得強烈。宜乎長久以來，音樂常被視為「情感的語言」。個人的情感、群體的情感、時代的情感都各有其共通性或差異性，於是產生了不同的音樂風格和音樂流派。我們對於音樂情感的要求，應是淨化了的情感、高級的審美情感，而不是追求官能刺激，被環境污染的激情。這樣的音樂，才可以愉悅身心，陶冶情操，對社會與人生產生積極而正面的作用。所以音樂教育必須培養學生準確的音樂情感辨別力和表現力，循序漸進，逐步提高音樂情感的深刻性。這雖屬附學習，但比起旋律、節奏、和聲、音色等主學習，毋寧是更為重要的。（何乾三譯，1992，頁15-60；金開誠，1992，頁138-142；黃德志等，1988，頁133-141；葉純之，1988，頁63-65；廖家驊，1993，頁121-128）

（六）意志

　　意志是為了實現預期目標，而無懼於困難、阻礙和失敗，不斷調整和控制自己行動的心理過程。在積極方面，它產生了力行實踐的力量；在消極方面，它抑制了和預期目標不相符合的願望和行動，所以意志是成功不可或缺的因素。音樂的學習，無論是欣賞，表現和創作

都有一定的難度，如果不是以百折不撓的精神，排除困難，必無法突破層層瓶頸，有所成就。實施音樂教育時，一定要注意興趣的培養和動機的誘導，使得學習具有明確的目標，而產生積極主動、無怨無悔的情感，如此才有可能培養堅強的意志。當然，音樂本身就是意志的指標，音高的上升及漸強表現了積極的活力，而下行及漸弱則有消沈的趨勢，善加選擇昂揚有力的教材，也是培養意志的重要法門。學生有了錯誤，要加以糾正；有了進步，要加以鼓勵；有了困難，要加以解決，這種剛柔並濟，無過無不及的態度，更是在鍛鍊學生的意志時所不可忽略的。（劉蓮華，1988，頁140-155；廖家驊，1993，頁148-153）

（七）興趣

　　興趣是以積極和肯定的態度，去認識、掌握與參與外界的事物或活動。它和意志都屬於非智力因素，無法像感知、記憶、情感那樣直接構成審美的心理，卻是推動音樂教育的主要動力。興趣因人而異，同一個人，有時也會因時、因地、因事、因物而異。它可能發生於理性的審美判斷之先，但也可以培養於審美教育之後。所以音樂教育的最重要工作，就是去培養學生對音樂產生好奇有趣的心理，進而從其中獲得樂趣，最後願以從事音樂工作為終身的志趣。但這並不表示音樂教育要把所有的人都塑造成歌唱家、演奏家或作曲家，而是要讓大家對音樂都有濃厚的興趣，那麼，即使成為醫生、學者或律師，也一樣可以從音樂中獲得樂趣與潛移默化，甚至也可能成為一個傑出的業餘音樂家。音樂的興趣有高雅與庸俗、積極與頹廢、優秀與粗劣的區別，如何導引學生培養健康的音樂審美趣味，是音樂教育必須牢牢把握的方向。至於如何營造一個良好的音樂學習環境，以有趣多變的教材、活潑靈活的教法，不斷創造、保持乃至提升學生的學習興趣，那

當然也是每一位音樂教育工作者最重要的任務。(劉蓮華，1988，頁
66-75；廖家驊，1993，頁141-153)

(八) 理解

感性和知性的平衡是健全心靈的表徵。感知、想像和情感等心理
因素所構成的是一個自由的感性世界，理解則是促使我們認識、思考
和判斷此一感性世界的知性能力。這兩者之間未必是對立的，有時我
們不假思索，就能憑藉著直接觀照而獲得領悟，也就是知性與感性融
為一體的直接理解。有時，我們須經過冷靜分析和反覆品味，才能把
審美感受表現出來，也就是間接理解。這兩種理解在音樂的鑑賞、表
現和創造上都是必須的，人們靠著它才能準確地認識音樂，深刻地體
會音樂。在實施音樂教育時，不僅要傳授學生基本的樂理知識，讓他
們掌握音樂作品內容與形式的基本規律；也要使學生了解音樂作品產
生的歷史背景、社會環境、作曲家的創作路線、風格等，使他們掌握
音樂作品的外緣和表現規律。[2]同時，還要使學生多聆聽優美的中外
名曲，多參加音樂排練和演出的活動，從長期而大量的音響感知經驗
累積中，去提升音樂審美的判斷力。可以說，音樂的理解能力就是在
學習和實踐中培育出來的。(廖家驊，1993，頁153-160)

三 兒童身心及音樂才能的發展歷程

現代的教育界普遍認為音樂教育必須從人的幼稚期就開始實施。[3]

2 如崔光宙（1993）頁16-184，探討影響音樂創作的七大要素，即：音樂天才、環境
 背景、精神分析、文化傳統、美學思想、終極信仰、音樂與其他藝術創作的互動關
 係。

3 如匈牙利音樂教育家柯大宜認為最有效的音樂教育必須從幼兒開始，見曹理（1993）

但是人的成長過程是相當複雜的，尤其是兒童時期，無論是生理、心理或音樂才能都迅速成長與變化，必須對各階段的發展歷程瞭如指掌，並確定各階段音樂教育的重點，然後兒童音樂教育的推行才能因勢利導，水到渠成。

（一）兒童身心的發展歷程

1 嬰兒期（○至一歲）

新生兒呱呱墜地之後，哭泣、吮乳和睡眠是最主要的活動，然後慢慢學會笑、叫喊、揮手、搖頭等動作，等到會翻身、坐起、站立及行走時，動作由局部而全身，由笨拙而準確，活動的範圍也逐漸擴大。五、六個月左右，喜歡牙牙學語，也漸漸了解別人的語言，並且有意模仿各種聲音，到了嬰兒末期，會使用幾個簡單的詞語。

嬰兒一出生，就開始利用感官和動作去了解這個世界。除了知覺之外，無論視覺、聽覺、嗅覺、觸覺都迅速發展。三個月左右，就會注意周遭新鮮的事物，情緒也明顯地區分為苦惱、激動和歡喜三種。五、六個月時，開始有短時間的記憶和思考，對人物的特徵也能略有了解。這時，一切都以自我為中心，但也逐漸體認別人的存在，而需求別人的重視與關愛。到了一歲，智力大概已發展了20%。（吳博明，1985，頁75-81；曹理，1993，頁131-132）

2 幼兒期（一至六歲）

幼兒的動作日趨進步，一歲時會敲擊東西、握筆塗鴉。一歲半會投球、滾球。兩歲可以行走自如，用嘴吹玩具喇叭，兩歲半能用腳踏

頁84。日本音樂教育家鈴木鎮一著有《能力發展零歲起》一書，極力提倡一個人的音樂教育越早開始越好。見洪萬隆（1988）頁54。

動幼兒三輪車。三歲左右學會跑步、跳躍、盪鞦韆、溜滑梯，也會自己洗臉、穿衣，四歲時左右手分工，動作靈活。五、六歲時喜歡畫圖、寫字。這個時期生活以遊戲為主，從遊戲中去發展智力，去學習適應環境。在語言方面也有長足進步，一歲半是真正語言開始的時期，可用簡單語言表達自己的需要。兩歲半時有會話能力，好問。三歲時詞彙累積將近一千，已很豐富。四歲時，聽力幾乎已完全發育成熟，喜歡唱歌、跳舞。五、六歲時語言能力已很強，喜歡讀韻文、詩歌，聽童話故事。

此一時期，聽覺、視覺、時空知覺持續發展。兩歲左右，喜怒哀樂愛惡欲等情緒都逐漸分化出來。三歲時，擺脫完全依賴的心態，趨向於獨立自主，固執暴躁，有反抗心。四歲時智力大約已發展了50%，想像力豐富，逐漸有辨別及分門別類的能力，具有社會性，開始學習基本的社會行為。五、六歲時充滿好奇心，創造性強，有時難免見異思遷，注意力不夠集中，是逐漸能和父母溝通，也是意志、個性逐漸形成的時期。（吳博明，1985，頁81-191；曹理，1993，頁132-133）

3 童年期（六至十二歲）

到了童年期，兒童的身體每年以10%的速度迅速成長，大腦的發育也趨於成熟。低年級時，兒童極為好動，常坐立不安，小肌肉及眼睛的協調能力都比較差，容易疲倦，也常易罹患感冒、腸胃不適等一般疾病，喜歡尋求刺激而冒險。到了高年級，大小肌肉的活動已能控制自如，可以從事美勞、音樂方面的活動。即將進入青春期，但骨骼及韌帶的發展並未完全，不適宜擔任粗重的工作。男孩常愛作粗魯的遊戲，容易發生危險。

這個時期是在小學就學的階段，生活的重心由家庭轉移到學校。

低年級時，側重背誦式的學習，感知和辨別事物的能力逐漸加強，但只能理解具體概念。中年級以後，智力發展大約已達到80%，才開始過渡到抽象思維，能作簡單的邏輯思維，記憶、想像、創造的能力也增強了。並且逐漸漸懂得自律，情緒趨於成熟，性向趨於穩定。情感不斷豐富、深刻，對美好事物有了審美意識。興趣開始分化，對不同學科有了偏愛。（溫世頌，1978，頁73-184；曹理，1993，頁135-136）

（二）兒童音樂才能的發展歷程

1 嬰兒期（○至一歲）

音樂是聽覺的藝術，嬰兒出生後一個月，聽到別人說話就會手舞足蹈，對聲音的反應，主要集中於聲量的大小、音色的不同和聲音的高低。兩個月起聽見聲音時，會將頭轉向聲源方向，同時喉嚨能發出各種聲音。三、四個月時會搖動發出聲音的小玩具，對聽覺和視覺刺激可以同時反應。五、六個月開始學習說話時，對母親的兒語、搖籃曲和柔和的音樂都很有興趣，對較強的聲響則表示不快。八、九月時喜歡聽自己的聲音，也喜歡模仿各種聲音，經常進行嗓音遊戲。（吳博明，1985，頁23-34；羅雅琦，1993，頁17-29；曹理，1993，頁132）

2 幼兒期（一至六歲）

據觀察，幼兒一歲半發出的聲音即具有曲調及節奏的型態。兩歲時喜歡聽音樂，對旋律能夠再認，可以唱出片段的歌曲，對樂器開始感興趣。三歲對音高、響度、音色已有識別能力，能模仿歌曲，也喜歡合唱，然而音高不夠準確，音域約為 d^1-a^1 的純五度之間，能在樂器上奏出單一而有規則的樂音。四歲學唱歌時先學會歌詞，然後依序為節奏、樂句、曲調輪廓。與他人合唱時，音高、節奏都較能正確地

配合。也能適當地使用樂器。五歲時喜歡有韻律的舞蹈和遊戲。經過適當的指導，會唱大部分的歌。唱歌時速度穩定，能配合歌曲內容變換表情，但無法維持一致的調性，也無法正確地唱出音程。能憑記憶或指示，正確地演奏樂器，並從事簡單的合奏或伴奏。六歲時歌唱音域約達c^1-c^2的八度左右，調性和節奏感都有所進步。（吳博明，1985，頁23-34；羅雅琦，1993，頁17-29；曹理，1993，頁133-134）

3 童年期（六至十二歲）

進入童年期以後，兒童的歌唱音域約為c^1-d^2的大九度，對於改變的拍子及曲調有顯著的感應。逐漸能夠識別不同的速度和節拍，能夠保持節奏、速度的一致性，唯對終止式和樂句結構還不十分清楚。九歲的兒童對於和諧音已有明顯的喜愛，對於音高的辨別能力也有所增進，能夠識別音階的音高、跳進的音高、簡單和弦的音高變化，音樂性向基本上已經成型了。十歲以後，對音樂結構的正確性較能體會，能夠認識調性和旋律的行進方式、方向。這時，音樂表象能力高度發展，音樂想像能力也逐漸豐富，遂有創作音樂的傾向，所創作的音樂，大多依據反覆的旋律和節奏。此外，歌唱的音域也已擴展到a-e^2的大十二度，歌唱的音高逐漸準確。（曹理，1993，頁136）

（三）兒童期各階段音樂教育的重點

1 嬰兒期（○至一歲）

嬰兒的生活重點主要是依靠感覺和動作來認識環境，所以為嬰兒布置一個適宜的環境是十分重要的事。這個環境應該安寧而舒適，以柔美的音樂、呢喃的耳語、動聽的搖籃曲來穩定嬰兒的情緒。這些對於一生人格的發展都具有決定性的作用。另一方面，為了促進嬰兒聽

覺發展，這個環境也應該多彩多姿，充滿變化，讓嬰兒接觸歌聲、樂器聲，也接觸收音機、錄音機播放的聲音，以不同的刺激，來增進腦部的成長。當然，由於嬰兒聽覺器官還很嫩弱，睡眠時間也特別長，所以聆聽音樂時，音量不宜太大，時間不宜太長。

這個時期，嬰兒的軀體和四肢也在迅速發展，所以應該利用音樂來促進其活動。例如讓嬰兒玩弄帶響的玩具，以鍛鍊手部肌肉，鼓勵嬰兒隨著音樂手舞足蹈、嘰哩咕嚕，以增加運動的機會，同時也使各種感覺器官都能密切協調。（吳博明，1985，頁94-95；曹理，1993，頁132）

2 幼兒期（一至六歲）

幼兒最主要的活動是遊戲，所以音樂遊戲就是最好的音樂教育。從音樂遊戲中，可以認識自己的身體，了解方向、基本形狀，聯續次序，也學習數字及字母，體會音樂的節奏、旋律等。不但對運動和感覺的發展大有裨益，對人際關係的拓展也極有幫助。同時，遊戲提供一個自由開放的空間，對將來入學學習也是最好的準備。

模仿是幼兒學習的最重要方法，也宜善加利用。在音樂遊戲中，透過模唱、聽唱、仿彈的過程，不斷反覆練習，可擴大幼兒的音樂經驗，訓練幼兒敏銳的音感及對音樂的注意力。但父母與教師應了解各階段的模仿本能，不可躐等，更不能提供錯誤的示範，否則，先入為主，將來要改正就十分困難了。

在音樂遊戲中，節奏與旋律的學習都宜循序漸進。年齡較小時，可以藉走步、跑步、拍手、輕敲等來訓練節拍；藉五聲音階、七聲音階、兒歌等來發展音高和調性感覺。年齡稍大時，可採取較複雜的律動、舞蹈、節奏遊戲、簡易樂器來發展節奏感；採取獨唱、合唱、樂器伴唱各種方式來確立音高和調性的感知能力。當然，這些都是在幼

兒音域與體力允許的範圍內，讓幼兒透過活動去自然體驗，而不是採取講授、介紹的方式。同時，也要經常變化各種不同的方式，以保持幼兒的學習興趣。（吳博明，1985，頁95-97；曹理，1993，頁134-135）

3 童年期（六至十二歲）

兒童進入小學之後，逐漸脫離以遊戲為主的時期，進入以學習為主的階段。在過渡期間的低年級，仍宜結合遊戲、律動等唱遊活動繼續發展音樂的感覺能力。中、高年級以後，就可以從較複雜的律動、指揮、樂器演奏等去感受速度、力度和節拍的變化；從較複雜的聽和唱的過程中，去理解調式、調性的不同；從多聲部的合唱訓練中，去奠定和聲感的基礎。隨著節奏感、旋律感、和聲感等音樂能力的增強，基礎音樂知識及識譜的教學也就可以展開了；隨著理解與詮釋能力的形成，對樂曲的整體欣賞也就可以進行了。

童年期的兒童具有強烈的表現慾望，教師應該儘量提供創造思考的環境與機會，鼓勵他們將內心感動的事或想像的事，以歌唱、樂器或身體動作表達出來。如果能指導他們一起設計表演的內容，那就更能產生腦力激盪、相觀而善的效果。如何培養學生具備流暢、變通、獨創及精密的思考能力，是每一位教師應全力以赴的目標。（曹理，1993，頁136-137）

四　兒童音樂能力測驗

所謂音樂能力包含音樂性向及音樂成就。近年來，許多學校常施行音樂性向測驗，藉以了解兒童的音樂潛能，適當地施予教育，然後再施行音樂成就測驗，藉以了解兒童的音樂學習效果，作為教學的改

進參考,從而提高兒童的音樂能力。這也是心理學發達以後,促使音樂教育跟著進步的一個例證。在討論音樂性向測驗及音樂成就測驗之前,先介紹音樂性向與音樂成就,當然也是有必要的。

(一)音樂性向與音樂成就

音樂性向又稱音樂天賦或音樂性,是個人在音樂方面天賦的潛在才能,亦即個人學習音樂知識與技能的能力,也是音樂成就的基礎。至於音樂成就則係經後天的學習與訓練後所展現的音樂知識與技能等的成就。

音樂性向主要是受遺傳因素的影響,也就是大腦右側顳葉增大的影響。人類中大腦左側顳葉較大者佔65%,右側較大者佔11%,兩側相等者佔24%,所以音樂資賦優異者也不過是人群的十分之一而已(曹理,1993,頁123)。至於音樂成就則摻雜了許多環境因素的影響。這些因素包含學習所處的自然環境、個人在家庭與社會的生活,乃至所受的教育,所接觸的文化傳統等,可說是相當複雜的。

音樂性向主要包括對音高、音強、音色、時值、節奏、速度、和聲、曲調、音調及音樂型式等的辨認及記憶能力。音樂成就則除了外在的音樂知識和技能外,主要還包含音樂聽覺和音樂感覺兩種能力。所謂音樂聽覺指的是聆聽音樂的知覺能力,例如絕對音高概念、音響記憶力、音響辨別力、節奏感、調性感、音程感等;所謂音樂感覺,簡稱樂感,是人對音樂的心理體驗,例如聲高感、音色感、節奏感、旋律感、和聲感、音樂形式感、音樂記憶力、音樂想像力等。此二者雖然各有範圍,關係卻極密切,無法截然劃分,大抵音樂聽覺良好的人不一定具有優良的音樂感覺,而音樂聽覺的訓練是建立音樂感覺的基礎,音樂感覺則是成為音樂家的必要條件。(葉純之,1988,頁76-79)

在音樂教育中,針對音樂性向及音樂成就分別有不同的測驗,它

們都屬於測驗心理能力的認識測試，而非測驗個人人格的情意測驗。音樂性向測驗必須極力避免學習的影響力，純粹用來測驗學習音樂的潛在能力，亦即測驗其未來發展的可能性；而音樂成就測驗則只能應用在學習過程完成之後，亦即用來作為學習成果的評量，無法預測其未來的學習能力。音樂性向測驗成績優良，只是表示其音樂學習潛力較深而已，如果沒有提供有利的學習環境，施予適當的訓練，勢必無法在音樂上有所成就。反之，一個音樂性向測驗成績平平的兒童，如果得到適當的音樂教育，還是可以使音樂能力發展到相當的水準。

（二）兒童音樂性向測驗

音樂性向測驗之崛起至今不過七十餘年，各種測驗如雨後春筍，紛紛出現。由於所根據的心理學理論不同，設計的內容和方式隨之而異，主要大約可分三派：第一派根據元素理論（原子哲學），[4]堅持音樂才能含有各種不同元素，可以各自獨立評定，在測驗時特別重視聽覺的敏銳程度，美國學者多主之，以希修爾（Carl E. Seashore）為代表。第二派根據格式塔理論（完形學說），[5]堅持音樂才能有其整體性，在測驗時特別重視音樂的敏感性，歐洲學者多主之，以偉因（Herbert D. Wing）為代表。第三派為折衷派，認為音樂才能既有各種因素獨立的一面，又有相互統一形成整體的一面，在測驗時對音樂才能中的聲響性成分和音樂性成分都必須同時兼顧，目前一般音樂心理學家多採取此種觀點，以戈登（Edwin Gordon）為代表（曹理，1993，頁127-128）。茲將常見的音樂性向測驗簡介如下：

4 元素理論屬於構造主義心理學派，構造主義心理學派認為心理學的對象依賴於經驗者的經驗，意識經驗可分為各種元素。見曹理（1993）頁128。

5 格式塔是德文Gestalt的音譯，意思是「形式」或「完整形態」，此一心理學派主要攻擊目標是構造主義學派。詳見金開誠（1992）頁289。

1 希修爾音樂才能測驗（Seashore Measures of Musical Talents）

美國希修爾編製於西元一九一九年，並經過一九三九、一九五六、一九六〇年三次修訂，是音樂性向測驗的鼻組。測驗內容包括音高、音強、時值、音色、音調記憶能力、節奏反應六個項目，二百六十道題，各項之間相關性極低，藉以凸顯音樂才能含有各種獨立的因素。測驗的刺激源是實驗室器具（如音叉、拍節器），而不是樂器。在可信度方面以音高及音調記憶能力二項較高，在有效性方面則見仁見智。同時測驗時間長達七十分鐘，題目概為二分法，易淪於猜題，又沒有題號，容易遺漏或弄錯，是其缺點。（方淑玲，1991，頁10-13；姚世澤，1993，頁160-164；曹理，1993，頁125；黃思華，1993，頁40；賴美玲，1988，頁44）

2 柯耳瓦沙—戴克瑪音樂測驗（Kwalwasser-Dykema Music Test）

美國柯耳瓦沙和戴克瑪於一九三〇年合作編製，簡稱K-D音樂測驗。測驗共十個項目，二百七十五道題，其中音調記憶、音強辨別、時值、節奏、音高辨別、音色辨別六項與希修爾測驗相類似，其餘旋律特性、音調動向、節奏認識、音調認識四項則帶有偏愛因素和成就因素。測驗音響由鋼琴和管弦樂器奏出。題目都註明題號，由淺而深，內容亦廣泛而有趣。但可信度及相關係數都不高，所以現在已罕有人採用。

一九五三年柯耳瓦沙又獨自製訂了一套音樂才能測驗（Musical Talent Test），只包含節奏、音強、時值、音高四項，音響來源為電子設備。較原先測驗簡易方便，十分鐘即可完成測驗，且極易評出學生等級，故為一般小型測驗者所愛用。（方淑玲，1991，頁17-19；姚世澤，1993，頁164-170；曹理，1993，頁126；黃思華，1993，頁40；賴美玲，1988，頁44）

3 德雷克音樂才能測驗（Drake Musical Aptitute Test）

德雷克一九三三年編製。包括旋律記憶、音程辨別、音高記憶、對調性辨別、樂句和節奏平衡的感覺四個項目，聲響來源為鋼琴。顯然認為聽覺敏銳度和音樂表情二者是音樂才能的主要成分。一九五四年簡化為音樂記憶及節奏二項，不啻間接強調音樂性。受測者必須受過一些正式的音樂教育，未免過分偏重音樂成就。唯可信度及有效性均令人滿意。（曹理，1993，頁126-127；黃思華，1993，頁40-41；賴美玲，1988，頁46）

4 偉因音樂智力標準測驗（Wing Standardised Tests of Musical Intelligence）

英國偉因於一九五四年編製，一九六一年修訂。是繼希修爾之後作重大改革的測驗模式。共分和弦分析、音高變化、記憶、節奏重音、和聲、音強、樂句七個項目，一百二十二題。前三項旨在測量聽覺敏銳性，對兒童極為重要，後四項則擴及鑑賞力，可斟酌省略。全部測驗為時六十分鐘，所採用的曲調大多為英國民謠，對外國人略有不便。所有譜例均由鋼琴彈奏，錄音效果欠佳。但它的有效性及可信度均相當高，包含許多重要音樂訓練及技巧，較希修爾的測驗更具音樂性。對音樂資優生更有甄別功能，對學生選修何種樂器亦頗有指導作用，是以較受教師歡迎。（方淑玲，1991，頁13-15；姚世澤，1993，頁170-171；曹理，1993，頁126；黃思華，1993，頁41；賴美玲，1988，頁44-45）

5 提爾森音樂性向測驗（Tilson-Gretsch Musical Aptitude Test）

提爾森編製，一九四一年由格蕾茨公司（Gretsch Co.）出版。包括音高、音強、時值、音調記憶四個項目。旨在啟發學生對於樂器之

興趣，其心理學結構與希修爾測驗十分類似，但較簡易，亦較有趣，唯亦僅能作為一種預知的工具而已。（方淑玲，民1991，頁19-20；賴美玲，1988，頁45）

6 蓋斯頓音樂性測驗（Gaston Test of Musicality）

蓋斯頓於一九四二年編製。問卷部分有十八道題，在測量音調的興趣，音調測驗部分包含和弦、旋律、終止音、音樂記憶四項，二十二道題。只有總分，未注明分項成績。聲響來源為鋼琴。目的在測試音樂性，所根據的原理及方法和偉因、柯耳瓦沙、德雷克的測驗十分相近。結構嚴謹，可信度高，對學生及音樂教育家均具有吸引力。（方淑玲，1991，頁21；賴美玲，1988，頁45）

7 戈登音樂性向測驗（Gordon Musical Aptitude Profile）

美國戈登於一九六五年完成，簡稱MAP。測驗共分三個部分：第一部分為音調認識，又分旋律、和聲兩項。第二部分為節奏認識，又分速度、節拍兩項。第三部分為音樂感，又分樂句、平衡、風格三項。共計二百五十道題，需時一百一十分鐘。前兩部分屬非偏愛性測驗，後一部分屬偏愛性測驗，對音樂才能的基本要素及整體的音樂性均能兼顧。試題均由戈登親自作曲，由名演奏家以大、小提琴演奏，所附手冊對特優及最劣者均有輔導建議，十分完整而有用。雖然試題太多、太複雜、成本太高、測驗時間太長、專門術語使用亦不盡恰當，但整體而言，可信度及有效性均相當高，為一標準化測驗，對音樂性向的研究貢獻良多。

戈登鑒於一般音樂性向測驗多適用於九至十七歲的兒童及少年，為彌補其不足，特別於一九七七年編製了基本音樂聽力測驗（Primary Measures of Music Audiation）簡稱PMMA，用來測驗五至八歲的兒

童，藉以測試兒童早期未接受音樂教育前與生俱來的音樂聽音能力。共分音調和節奏兩部分，八十道題，音響來源為電子合成器。首創選用圖案及象徵的符號辨識法。可以發現兒童對聽音「立即感受」、「本能反應」的潛能，做為學習音樂取向的參考，頗具實用價值。

一九八二年，戈登又設計了中級聽音能力測驗（Intermediate Measures of Music Audiation），簡稱IMMA。適用於六至九歲，且在PMMA測驗得分較高者，亦分為音調及節奏兩部分，八十道題，與PMMA相似，但難度提高，兩者可以互補。

經過專家研究，顯示戈登的MAP和IMMA可以有效測出音樂性向高度穩定的學生，而PMMA則只能適用於音樂性向正在發展中的小學三年級學生而已。（方淑玲，1991，頁23-26；姚世澤，1993，頁172-183；曹理，1993，頁127；黃思華，1993，頁41；賴美玲，1988，頁46）

8 班特利音樂才能（Bentley Measures of Musical Ability）

一九六六年班特利編製。內容包含音高辨認、音調記憶、和弦分析、節奏記憶四項，六十道題，需時二十五分鐘，音響由電子振動器及風琴產生。前二項測驗與希修爾相近，第三項與偉恩測驗相近。較適合年幼兒童，對較年長的兒童而言，則失之容易。但可結合心理學與音樂性，是頗為實用的標準化測驗。（方淑玲，1991，頁26；曹理，1993，頁127；黃思華，1993，頁41；賴美玲，1988，頁47）

綜合以上的各項測驗，可以發現：

1. 測驗內容通常包括音高、音強、音色、時值、節奏、速度、和聲、曲調、音調記憶等項。

2. 測驗重點多以聽力的辨識為主，其辨識型態較屬機械式的反應，有些測驗則較重視整體的音樂性。理想的方式是對兩者都能兼

顧，這正是時代的潮流。

3. 測驗大多經過標準化程序，以提高可信度及有效性。有些測驗還附有手冊，詳載測驗的平均值、標準差、可信度係數、相互關係係數及有效性等資料，頗為細密（普凱元譯，1989，頁51-54）。

4. 音響來源或為實驗室器具，或為鋼琴或弦樂器，或為電子設備，現今則多以電腦來控制處理，可說是隨著科學的發達而益趨進步。

5. 每一種測驗均有其局限性和片面性，在施行測驗及處理資料時，宜特別謹慎。

6. 幾乎所有的音樂性向測驗都以小學階段的兒童為測量對象，希望儘量避免受後天教育、訓練等因素的影響，但事實上無法完全排除。

7. 歐美的音樂性向測驗都是按照西方音樂特點編製的，我國應考慮自己的文化背景、傳統音樂等因素，重新設計測驗，較為適宜。如臺灣地區的師大綜合音樂性向測驗（師大教育心理系、音樂系）、我國國小及國中學生音樂性向測驗（方炎明、陳茂萱等）、大陸地區的音樂才能測驗（曹理）皆是。（賴美玲，1988，頁47；黃思華，1993，頁39；曹理，1993，頁129）

8. 音樂性向測驗結果不僅可診斷學生的特殊音樂優點和缺陷，也可以評定學生集體的音樂才能，對於個別指導和改善音樂教學都有重大意義。

（三）兒童音樂成就測驗

音樂成就測驗是在學生接受一段時間的音樂教育之後，以測驗的方式去評量他在學習態度、學習興趣、理解程度、欣賞能力、表現技巧及音樂知識等方面成就的高低。一方面驗收教學成果，一方面也可供改進教學的參考。其重要性與音樂性向測驗不相上下，而其起步時

間也相去不遠。不過，由於音樂知識及表現技巧尚不難以測驗方式評量、態度、興趣、理解、欣賞等則很難客觀而精確地去加以評估，所以迄今尚未有一套大家公認的標準測驗。而且有不少音樂成就測驗都是針對中學生、大學生乃至成人設計。[6]所以，相形之下，適用於兒童的也就寥寥無幾了，下面僅擇要介紹五種：

1 畢奇音樂測驗（Beach Music Test）

畢奇編製，一九二〇年出版。適用於國小四年級至大學。內容包含音樂符號常識、小節辨認、音的進行方向和相似處、音高辨認、唱名使用、音符長短、音樂術語和符號、錯音更正、唱名和音名、音高的代表、作曲家及演奏家等十一項，需時四十分鐘。計分繁瑣，早年曾風行一時，現已乏人問津。（賴美玲，1988，頁48）

2 柯耳瓦沙－魯奇音樂成就測驗（Kwalwasser-Ruch Test of Musical Accomplishment）

柯耳瓦沙與魯奇聯合編製，一九二五年出版。適用於國小四年級至高三。內容包含音樂術語和符號常識、認識唱名、更正音高、更正拍子、辨認音名、拍號常識、調號常識、音符常識、休止符常識、視

6 如柯耳瓦沙音樂知識和欣賞測驗（Kwalwasser Test of Music Information and Appreciation, 1927）適用於初三至大學。阿里佛瑞斯音樂成就測驗（Aliferis Music Achievement Test-College Entrance Level，1947）適用於高三至大一。GRE高級測驗：音樂（Graduate Record Examination Advanced Tests: Music 1951）適用於大四至研究所一年級。A-S音樂成就測驗（Aliferis Stecklein Music Achievement Test-College Midpoint Level, 1952）適用於大二至大三。法奴姆音符測測驗（Farnum Music Notation Test, 1953）適用於初中。全國教師測驗：音樂（National Teacher Examinations: Music Education 1957）適用於成人。史耐德奴斯音樂成就測驗（Snyder Knuth Music Achievement Test 1965）適用於大一至大三，詳見賴美玲（1988）頁48-51。

譜辨認曲調等十項，需時五十分鐘。測驗重點在音符，無法涵蓋音樂成就之全體，致遭受非議。（賴美玲，1988，頁48-49）

3 努斯音樂成就測驗（Knuth Achievement Test in Music）

努斯編製，一九三六年出版。依年齡分成三組：第一組適用於國小中年級，第二組適用於國小高年級，第三組適用於初、高中。每組都有四十道題，需時四十五分鐘。每題都在測驗視譜與聽力，至今仍有實用價值。（賴美玲，1988，頁49）

4 柯威爾音樂基本程度之成就測驗（Cowell Elementary Music Achievement Tests）

柯威爾編製，一九六五年出版。適用於國小四年級至高三，測驗題目分成兩組，需時七十五分鐘。第一組測驗又分四項，即比較兩音的高低、比較三個音中的最低音、判斷音程的進行、判斷樂句的拍子。第二組測驗也分四項，即判斷小節、判斷終止音、辨別大小和弦、辨別調性。本測驗依據較著名的六套美國音樂課本命題，可以測出學生的音樂基本知識、基本能力及教師的教學成效，可信度極高，故廣泛被採用。

一九六五年柯威爾又出版一種音樂成就測驗（Musical Achievement Tests），簡稱 MAT。共包含四組測驗：第一組包含音高辨別、音程辨別、節拍分辨。第二組包含大小調式分辨、以本調為主的相關認知、視聽的辨別能力。第三組包含音調記憶、曲調認知。第四組包含音樂風格、結構、和弦辨認。計分統計、比較皆容易，可信度又極高，故亦廣受歡迎。（姚世澤，1993，頁192-197；賴美玲，1988，頁51）

5 愛荷華音樂測驗（The Iowa Tests of Music Literacy）

戈登編製，一九七〇年出版。對象為國小四年級至高三。包含兩個主要測驗標題，即音調觀念與節奏觀念。每一項又分聽音能力、讀譜能力與寫譜能力等，可以測出學生對音樂的讀寫能力，頗具實用價值。（姚世澤，1993，頁197）

綜合以上的各項測驗，可以發現：

1. 音樂成就測驗項目通常為音樂常識、音樂欣賞能力、音樂認知、音樂創作能力、音感能力、音樂比賽、音樂學習態度與興趣及演奏等方面，依年齡、年級、程度、需求的不同可設計各種不同的測驗。

2. 試題內容須與教學目標、教材內容密切配合，所以隨時檢討修訂，以免與現實脫節。

3. 測驗目標、內容都較一般教師自編的測驗為廣，唯製作過程則大同小異，僅需增加「預試與評鑑」、「建立信度、效度與常模」兩個步驟，以求標準化而已。

4. 音樂成就之評量涉及各種主、客觀因素，殊非易事，死角亦多。在使用時宜慎重，不能根據一次測驗即遽作論斷，否則，反而容易誤導教學，產生流弊。

5. 透過音樂成就測驗，可以了解學生的音樂程度，發現其學習的優、缺點，同時，對教師的教學效果也是一種良好的檢討機會。如能與音樂性向測驗密切配合，並在行政、教材、教法各方面妥為改進，則對音樂教育之助益當非淺鮮。

6. 截至目前為止，音樂成就測驗尚未成為定型，將來除音樂教育外，還可運用到商業應用音樂、音樂治療等方面，發展空間極大，尚有待音樂教育家及心理測驗專家攜手合作，共同努力。

五　兒童音樂教育的實施

　　無論是音樂教育的心理要素或兒童身心及音樂才能的發展歷程都屬於知的層面。求知的目的無非是為了力行，音樂教育的實施正是屬於行的層面。要實施兒童音樂教育，就是要根據最新的教學原理，施以最適當的教學方法。施教之際，如果能先以音樂性向測驗了解其潛能，再以音樂成就測驗評量其優劣，則教學效果一定更臻圓滿。

（一）兒童音樂教學原則

1　準備原則

　　《禮記》〈中庸〉云：「凡事豫則立，不豫則廢。」充分的準備是事情成功的基本條件。在教學上的準備，除了教師要了解教學目標，了解學生，妥善鑽研教材，選擇教法，布置環境，準備教具外，學生更要有能力、經驗和心理上的準備，尤其心理上必須要有學習的動機，喜歡學習，願意學習，然後教學才有效果可言。這就是桑代克（E. L. Thorndike）的準備律、布魯納（Jorome Bruner）的動機原則所強調的。[7]一位訓練有素的音樂教師，在授課之初往往不急著講課，而是先使用適當的方法，激發學生的好奇心與好勝心，使他們集中注意力，產生一種內在的求知動力，然後再進入主題。引起動機的方式極多，例如懸疑的問答、有趣的音樂故事、生動的範唱、範奏，或欣賞圖片、錄音帶、錄影帶等，只要使用得宜，都會有良好的效果。（方炳林，1979，頁102-103；高廣孚，1988，頁208-215）

[7]動機原則為布魯Toward a theory of instruction中四原則之一，其餘為結構原則、順序原則、增強原則。見鄭瓊英（1991）頁37。

2 類化原則

　　海爾巴特（J. f. Herbart）認為要讓學生明瞭新教材，必須使新教材建立在舊有的經驗基礎之上才能增加學生的了解和接受程度。這種根據舊經驗以接受新事物的作用，就叫做類化。[8]學生經驗、能力有一定的發展程序，所以教學上就必須循序漸進，不可躐等。皮亞傑（J. Piaget）的發展理論在音樂教學上受到廣泛的應用，其故在此。[9]柯大宜（Zoltán Kodály）課程安排，從簡單的歌唱遊戲與童謠，到分部歌曲與樂器演奏；戈登的節奏教學，在節拍上從簡單的二分法節奏到複雜的混合拍子，在曲調上，從五度與三度等關係到大、小調各種終止式與調式上的安排；美國曼哈頓維爾（Manhattanville）音樂課程設計採取螺旋型方式，以音樂的基本結構要素為基本單位，循序逐漸上升，都是類化原則的體現。（方炳林，1979，頁104-105；高廣孚，1988，頁215-219；Thomas, 1970，頁，31-36）

3 興趣原則

　　興趣是學習或工作時聚精會神，樂而不疲的一種精神狀態。克伯屈（William H. Kilpatrick）認為興趣具有兩種涵義：第一，興趣乃表示在一個指定的方向中，具有一種永恆的心向與準備的可能性。第二，興趣是由於努力工作而獲得的，一經獲得，即如心向準備或目的一樣的有助於學習。音樂本身具有情感性、技藝性、形象性、愉悅性，是一門容易引起學習興趣的學科（曹理，1993，頁18-22）。但要

8　海爾巴特的四段教學法中，第一段「明瞭」即是使學生回憶有關的舊經驗，作為解釋新教材的基礎；第二段「聯絡」，就是提示新教材，使之和舊經驗相結合。見高廣孚（1988）頁216。

9　如美國著名的音樂心理學家希修爾（C. E. Seashore）和音樂教育家馬索爾都曾將皮亞傑的概念發展理論應用到音樂教育上，見劉英淑（1988）頁15。

得心應手，卓然有成，則非勤加練習，克服許多困難不可，這就更得靠努力培養出來的興趣作為勇往直前的動力了。今日，樂器的種類是如此琳瑯滿目，樂曲的內容是如此多彩多姿，音樂家的故事是如此浪漫動人，加上教學設備條件的不斷改善，教學方法的日漸豐富和進步，要培養與維持學生學習音樂的興趣並非難事。當然，對於較枯燥乏味的知識與技能教學，一定得特別重視趣味性的注入；對於表現厭倦的學生，也一定要隨機應變，循循善誘，使他恢復積極與專注的狀態。（方炳林，1979，頁105-109；高廣孚，1988，頁223-230）

4 自動原則

自動是出於自發的意願，主動地去參與活動，而不是被動地勉強應付，也不是靜態地接受刺激。在學習上越能發揮自動的精神，效果越好。孔子說：「不憤不啟，不悱不發。」孟子說：「君子深造之以道，欲其自得之也。」福祿貝爾（F. Frebel）主張自發學習，杜威（John Dewey）倡導「從做中學」，羅傑（C. Roger）支持以兒童為中心的教學歷程，都能深切了解自動的重要。今日，在幼稚園或小學裡，常鼓勵兒童自發地歌唱跳舞，或採取音樂遊戲的教學方式，就是在激發兒童主動參與活動的興趣。連欣賞教學，也往往不是靜靜地聆賞音樂，而是參雜著學唱歌曲，配合節奏動作等，以增加學生參與的機會。至於創作思考教學的即興創作，那當然更是自動原則的極致。（方炳林，1979，頁110-112；高廣孚，1988，頁219-223；謝苑玫譯，1989，頁108）

5 個別適應原則

正如天下沒有兩顆完全相同的貝殼一樣，人與人之間，在體格、智力、性向、個性、興趣、需要等方面也往往各有不同。如果教學時

忽視了個別差異，採取完全相同的教材教法，必致扞格難通。惟有因材施教，才能使每一位學生都能獲得較完善的發展。孔子所以能成為萬世師表，就是因為他在二千多年前就能充分發揮因材施教的精神。盧梭（J. J. Rousseau）主張重視兒童個性，孟特梭利（Maria Montessari）主張採用自我教育與個別化教育，其故亦在此。現在的音樂教學，在集體教學之餘，也往往採取個別指導，尤以聲樂與器樂為然，因為唯有這樣，才能貫徹個別適應的原則。（方炳林，1979，頁113-115；吳博明，1985，頁39-41；高廣孚，1988，頁232-241）

6 社會化原則

人是社會的動物，無法離群索居，教育的目的就在化小我為大我，化私我為群我，使人能適應生存於社會，進而貢獻社會、改善社會。社會化的原則與個別適應原則雖相反而實相成。正如許多科目的教學一樣，課堂教學是最常見的基本組織形式，優良的音樂教師應使每一堂課都充滿藝術性和創造性，既經濟有效地達成審美教育，也成功地培養了學生的社會意識。在聲樂與器樂教學時，往往採取合唱與合奏的方式，這時每一成員間彼此的協調與默契就顯得十分重要。而在訓練的過程裡，無形中也就增進了成員的了解與情感。至於課外活動，如音樂會、音樂比賽，可以消除空間的隔閡，甚至促進文化的交流，對社會化的目標也是大有裨益。（方炳林，1979，頁115-117；高廣孚，1988，頁241-248）

7 熟練原則

孟特梭利認為反覆練習是兒童學習的主要方法。任何一種智識與技能的學習往往有其難度，必須反覆練習才能減少遺忘與錯誤，進而靈活應用，達到真正而徹底的學習效果。音樂屬於以藝術實踐活動為

主的技能性學科，不能空談理論，而須重視實踐，無論歌唱、器樂、律動，都應該反覆練習，使理論與實際相結合。即使是看似輕鬆的欣賞教學，也須讓學生熟悉、背記音樂主題，甚至利用樂譜反覆推敲，以達到深入欣賞的地步。當然，所謂反覆練習並不是機械式的重複，而是採取變化多樣的練習方法，力求藝術性和趣味性，讓學生積極而主動地去練習，同時，練習的時間不宜過長，次數和份量也應有適當的分布，才會有理想的學習效果。（方炳林，1979，頁117-119；吳博明，1985，頁49-51；高廣孚，1988，頁249-252）

8　同時學習原則

克伯屈認為在一個學習活動中，同時可以學到許多事物和內容，因而倡導同時學習原則。他將學習分為：（1）主學習：即教學時直接所要達成的目的，（2）副學習：即與主學習有關的思想和觀念，（3）附學習：即學習時所養成的態度、理想、情感、興趣。加涅（R. M. Gagne）學習的八個類型中，如多樣辨別學習、原理學習也都具有同時學習的傾向。[10]我國現行國民小學音樂課程標準對基本練習（包含發聲與發音、音感、認譜、擊拍和指揮）、表現（包含演唱、演奏、創作）、欣賞（包含聲樂與器樂、音樂故事）都用等重視，就是希望各個領域都能齊頭並進，相輔相成，從而培養兒童學習音樂的興趣和能力，啟發兒童的智慧，陶冶審美情操，養成快樂、活潑、樂觀、進取的精神。這樣的學習目標與教材綱要，顯然是符合同時學習的原

10 加涅的學習的八個類型為：一、信號學習：經典條件反射。二、刺激─反應學習：操作條件反射。三、連鎖學習：刺激和反應系列的聯合。四、語言聯合：語言上刺激和反應的連接。五、多樣辨別學習：辨認多種刺激的異同。六、概念學習：對刺激物抽象特徵的反應。七、原理學習：概念的聯合。八、解決問題：運用原理達到目的。詳見Abeles（1984）頁174。

則。（方炳林，1979，頁120-122；高廣孚，1988，頁252-256）

（二）兒童音樂教學方法

1 達克羅茲教學法

達克羅茲（Emile Jaques-Dalcroze）是瑞士日內瓦音樂學院的教授，同時也是一位作曲家、指揮家、舞蹈家及詩人。他深感傳統教學法在學生外在的演奏技術與內在的音樂感受之間嚴重脫節，因而立志從事音樂教育改革工作，經過多年的苦心思索及實驗，於一九〇五年發表了他獨創的節奏教學法，引起廣泛的注意。他的基本理念是「以身體經驗形成音樂意識」，而音樂能力的培養則是「先直覺，後分析」。

其教學法的基本內容有三：

（1）音感訓練：配合身體的律動，利用視唱練耳的幾千種練習方法，來演練音樂上的各種基本課題，如音階、調式、音程、旋律、和聲、轉調、對位等，以培養兒童對視覺和聽覺的感受能力。

（2）韻律活動：達克羅茲認為音樂學習的起點不是樂器，而是人的體態活動。而體態律動的目的就是借助節奏來引起大腦、身體之間迅速而有規律的交流。因而節奏訓練就成為韻律活動的中心，音樂教育的基礎。他歸納了三十四種基本節奏的因素，其中主要為時間—空間—能量—重量—平衡，另外還包括速度、力度、重音、節拍、休止、時值、節奏型、分句、單聲部曲式、對位曲式、賦格、復合節奏等。所有的活動都是透過身體最自然的律動，表達對音樂節奏的反應，例如用腳和身體的動作表示時值，用手臂表示節拍等。

（3）即興創作：利用律動、言語、故事、歌唱及各種樂器來導引學生重新組合聽覺、視覺的經驗，去從事即興創作，以培養學生創造音樂，表現音樂的能力。

以上這三種內容實際上是三位一體，不可截然劃分的。它不僅適用於兒童，也適用於青少年及成人，只是不同年齡的學生，活動方式亦有所不同，如兒童學習階段側重音樂遊戲和節奏反應訓練，青少年以後則主要通過身體律動來培養音樂能力。所有的教材都取之於自然界及學生熟悉的素材。不僅希望學生學會感受音樂、表現音樂，還希望能訓練學生提升集中力、判斷力、記憶力及瞬間反應的能力。這些特色都與最新的生理學、心理學、教育學的原理若合符節，所以深具價值。除了左右本世紀的音樂教育走向，使得律動和舞蹈成為兒童音樂教育的重心外，對世界的舞蹈、音樂、文學乃至醫學也都發揮了影響力。（姚世澤，1993，頁36-38；林朱彥，1993，頁285-286；曹理，1993，頁66-73；謝鴻鳴，1994，頁3-5）

2 柯大宜教學法

柯大宜（Zoltán Kodály）是匈牙利著名作曲家、民族音樂家、音樂教育家，曾任李斯特音樂學院副院長，一九二五年以後，特別注意少年兒童的音樂教育，編寫了許多音樂教材，有數十國的翻譯本，對世界各地的音樂教育產生巨大的影響。他倡導音樂全民化，認為最有效的音樂教育必須從幼兒開始。音樂應當成為學校的重要課程，學校應重視音樂教師的人選。教師安排教材和教學順序時要從兒童成長的經驗出發，充分考慮兒童的特點和接受能力。而歌唱正是一切音樂技巧的基礎，且應與遊戲相結合。唯有具備高度藝術價值的民歌和創作曲才適宜作為教材。教學的過程須包括準備、領悟新概念、加強新概念、評量四個階段，才算完整。

其教學法的基本內容為：

（1）歌唱教學：歌唱是柯大宜教學法的主體。他採取十一世紀達賴左（Guido d' Arezzo）所創的首調唱名法，亦即以do為一切大調

式中的主音，以la為一切小調的主音，用來訓練兒童的音樂概念，十分有效。等掌握了首調唱名法之後，再開始學習使用音名體系，甚至固定唱名法。幼兒時期的歌唱教學以聽唱、仿唱為主，以童謠、民歌為題材，至青少年以後，則選擇優美的世界民謠、藝術歌曲作為教材。為此，他編選了一系列的基本視唱能力的練習教材和兩部合唱教材，教師在教學之前應先行參閱。

（2）手勢教學：柯大宜將一八七〇年英國柯爾文（John S. Curwen）發明的手勢法引入音樂教學中，用七種不同的手勢動作，代表音階中某一唱名的高低變化，生動有趣，可以使學生迅速而有效地學會調性記憶，輔助視唱教學法的不足。

（3）節奏教學：先讓學生用拍手或踏步，模仿教師的節奏示範。再採用節奏唱名法，使學生了解各種節奏模式，為此，他發明了節奏和唱名的簡記法，以減輕兒童識譜上的困難。所使用的歌曲一定要配合遊戲動作，尤其要讓兒童有創造設計的機會。

總之，柯大宜教學法透過唱民謠、玩音樂遊戲的方式，來奠定兒童學習音樂的基礎，增進對本國文化的感情。具有啟發式的精神、本土化的意義，可以促成兒童在社會和藝術兩方面均衡發展，培養全體國民愛好音樂的習慣，是十分值得推廣的教學法。（姚世澤，1993，頁40-44；曹理，1993，頁82-94；鄭方靖，1990，頁9-32；林朱彥，1993，頁286-287；張蕙慧，1986，頁15-21；劉英淑，1990，頁17-21；楊世華，1993，頁37-46；蔡蕙娟，1986，頁66-102）

3 奧福教學法

奧福（Carl Orff）是德國著名的作曲家、音樂教育家，對各種文學藝術都有濃厚興趣。他受到達克羅茲韻律活動及現代舞的影響和啟示，認為音樂與動作、舞蹈、語言應該密不可分，因而產生以節奏訓

練與即興創作為主的教學觀念。為了節奏教學的需要,他設計了一套
特殊的樂器。一九五〇年起更陸續出版了五卷「兒童音樂」,來闡發
其教學理念,這部巨著風行五大洲,有數十種不同文字的譯本,[11]是
世界音樂教育的經典之作,所產生的影響力無與倫比。

其教學法的主要內容為:

(1)節奏練習:首先利用說白或吟誦方式,熟悉節奏模式,再
用拍手、踏腳、彈指等天然樂器反覆練習,最後用樂器把節奏模式再
現。所有的節奏練習都是從淺入深,由簡而繁,能夠很快提供兒童成
功的經驗。

(2)旋律練習:主要在學習演奏奧福樂器,這些樂器借鑑於非
洲和印尼民族樂器,包括鐘琴、鐵琴、木琴、定音鼓、直笛及各種無
調的敲擊樂器(如手鼓、木魚、梆子、三角鐵、小鈴、鑼等),[12]它們
除了演奏器樂曲外,也可以用來強調節奏模式的特殊效果,演奏旋律
和作為伴奏之用。傳統式基礎音樂教育從大調音階開始,但是在奧福
教學法中,則以五聲音階作為旋律教學的起點。

(3)律動教學:包括反應練習、體操練習、動作練習、動作變
奏和動作組合、動作遊戲、即興練習,每一項都可相互聯繫,如器樂
演奏可以引入歌唱,歌唱練習可以發展為動作。讓兒童由無拘無束的
遊戲歡樂中,將音樂與動作結合起來,去學習音樂的概念,去表現對
音樂的感覺。

奧福的教學法完全順著兒童的身心發展歷程,讓兒童自己通過親
身體驗,主動去學習音樂。教師只扮演激勵者的角色,引導兒童透過

11 我國亦有「奧福教學法兒童音樂」譯本,為蘇恩世所譯,民國六十一年由華明書局
 出版。

12 奧福樂器可分節奏樂器、旋律樂器、木管樂器、弦樂器、身體樂器五類,詳見蔡蕙
 娟(1986)頁52-62。

探索—模仿—即興—創造的過程，去發現音樂。其終極目標則在培養兒童的創造力，並塑造具有獨立性、合群性、聯想力和幽默感的完整人格。蘇恩世譽之為目前世界各國倡行的最新式、最進步、最富創造性、啟發性的兒童音樂教學法，實不為過。（姚世澤，1993，頁38-40；曹理，1993，頁82-94；蘇恩世譯，1972，頁5-13；林朱彥，1993，頁287-288；張蕙慧，1982，頁2-6；楊世華，1993，頁31-36；蔡慧娟，1986，頁6-65）

六　兒童音樂教育的心理效用

對音樂的嗜好，是人類普遍的心理；對音樂教育的重視，是各民族共通的現象。這乃是因為音樂是一種具有美感的藝術，可以滿足人類的審美心理，而且對於人心具有激發情感、陶冶性情、開發智力、甚至治療身心的功效，所以具有高度的教育價值。現在且就這幾方面一談兒童音樂教育的效用。

（一）激發情感

雖然形式派的學者如德國漢斯立克（Edward Hanslick）、英國顧洛（Gurney）之流認為音樂的美完全是一種形式的美，其本身並無情感可言。（楊業治譯，1982）但是一般學者還是認為音樂是一種情感的藝術，憑藉著特有的音色、旋律之變化，透過聯想、想像等心理過程，可以喚起聽眾內心的情感意象。其感染力之強，不僅深深影響人類，連動物也有音樂的嗜好。據近代實驗美學的研究，當在動物園演奏提琴時，蟒蛇昂首靜聽，隨著音樂的節奏左右搖擺，牛則增加乳量，猴子點頭作勢，可見《荀子》〈勸學〉篇中所載「瓠巴鼓瑟，流魚出聽；伯牙鼓琴，六馬仰秣。」並非空穴來風。然則〈哈雷露亞〉

（Hallelujah）使得英國人肅然起敬；〈馬賽曲（La Marseillaise）〉使得法國人勇赴沙場，也就不足為奇了。又據研究顯示，每個樂調都各表現一種特殊的情緒，如A大調為自信、希望、和悅，升F小調為陰沈、神秘、熱情；每個音階也各代表一種特殊的性格與情感，如小二度音程為悲傷、痛悼、退讓、焦躁、疑慮，大六度音程為和悅、力量、勇敢、勝利。（朱光潛，1967，頁327-330）音樂既然具有如此豐富而生動的抒情力量，則音樂教師自然應該以滿腔的熱情投入教學的工作，以聲傳情，以情感人，以生動活潑的教法來引起學生的共鳴。並且應該根據兒童身心發展的特性，選擇熱情、活潑、歡樂、雄壯、豪邁的作品，揚棄萎靡消極的音調，如此，兒童的情感教育才能得到正常的發展。

（二）陶冶性情

俗云：「學琴的孩子不會變壞。」這句話雖然淺近，卻饒有至理。因為優美的音樂本身就是具有節奏性、平衡性的音響運動形式。聆賞者透過感知、聯想、想像、理解等心理過程，宛如置身於一個和諧、自由的天地，緊張紓解了，煩惱消除了，心靈得以淨化，志氣受到鼓舞，對於身心的健康實有莫大的裨益。在器樂、聲樂等音樂技能的訓練時，學生必須付出許多心力，才能有所成就，無形中也就培養了細心、耐心與毅力。至於音樂排練和演出的活動中，更須彼此協調，通力合作，充分發揮團隊精神，才有理想的成績。所以音樂教育在個人，可以潛移默化，變化氣質，塑造完美的人格；在團體，可以鼓舞群倫，齊一民心，達到和諧社會的目的。孔子說：「興於詩，立於禮，成於樂。」（《論語》〈泰伯〉）《禮記》〈樂記〉說：「樂行而倫清，耳目聰明，血氣和平，移風易俗，天下皆寧。」就是表示音樂教育的實施，對於德育、群育的推展都具有重大的作用。尤其是兒童，

天真無邪，心地善良，以鮮明的音樂形象來觸發其思想情感，是最容易為其所悅納，而且最容易收到陶冶性情的效果的。音樂修養較高的兒童，其品行、功課往往優於同儕，這已是屢見不鮮的事。培養和發展下一代具有正確的人生觀、道德觀、世界觀，正是音樂教育的重要目標。（郭長揚，1991，頁165-166；劉文六，1977，頁91-94）

（三）開發智力

法國大作家雨果（Victor Hugo）曾把音樂比做開啟人類智慧寶庫的鑰匙。現在的專家學者都相信早期實施音樂教育可以調節兒童左右大腦的功能，提高語言的學習能力，促進身心的平衡發展。智力和音樂，雖然前者偏重於邏輯思維，後者偏重於形象思維，但二者所需運用的心理要素，基本上並無二致，所以不僅毫無對立，而且相輔相成，相得益彰。例如透過音樂基本練習，可以使學生聽覺、視覺的感知能力更加協調，反應能力更加敏銳；透過音樂欣賞，可以訓練學生的感受力、注意力、記憶力、想像力；透過音樂創造思考教學，可以培養學生的觀察力、思考力、表現力。由此觀之，音樂教育並非局限於形象思維，而已涉及多向思維、創造性思維，因此對於智育的發展大有裨益。古今中外有不少學者對音樂都有極深的造詣，如數學家畢達哥拉斯（Pythagoras）精通樂律，文學家蔡邕、嵇康擅於鼓琴，化學家玻羅定（Alexander Borodin）、醫生白遼士（Hector Berlioz）都是作曲家，物理學家愛因斯坦（Alfred Einstein）長於演奏小提琴，這固然是業餘興趣所在，但音樂對於他們學術成就的助益應當也是不容忽視的。（沈建軍，1987，頁150-196）

（四）治療身心

音樂除了藝術、教育、娛樂、休閒等功能外，在醫學上也頗有價值。早在古代，人們就已知道音樂能影響人的精神狀態，有助於治療若干疾病。今日，某些落後地區的巫醫還以唱歌、舞蹈來為人治病，倒也不純屬迷信。音樂所以能運用於治療，主要是通過心理作用和生理作用兩個途徑來實施的。在心理方面，悅耳的旋律、節奏及和聲，適度的音調、音量與節拍，可以將人帶入意識的深層，解除精神的緊張，宣洩情緒的苦悶，提升工作的興趣，使心靈得到淨化、和諧與滿足。所以對於心理焦慮、學習障礙、性格異常、行為異常、多重障礙、語言障礙等的治療都頗有助益。在生理方面，既規律又有變化的音樂，宛如體操，使人的心跳、呼吸、內分泌、新陳代謝等都得到最好的調整。所以不僅對於智障、盲聾、酗酒、吸毒等有輔助治療的效果，對於許多生理疾病也有減輕的作用。義大利有位外科醫生札帕洛，經過研究和實驗後認為：巴赫（J. S. Bach）的音樂能減輕消化不良，莫札特的音樂能減輕風濕關節疼痛，舒伯特的音樂能幫助失眠者進入夢鄉。（沈建軍，1987，頁105）從十九世紀末葉以來，許多生理、心理、精神科專家及音樂教育專家，對音樂的身心治療都傾心研究，熱心推廣，隨著科技的進步，在這方面將來應有更美好的遠景。今日，利用聽覺訓練、唱歌訓練、節奏訓練、樂器演練、韻律教學等音樂教育的實施，對殘障學生產生了良好的治療效果，只要有更多的人投入研究與實踐的行列，相信一定會有更多殘障、病弱的兒童得到更好的照顧。（崔光宙，1993，頁423-437；郭長揚，1991，頁169-170；童慶炳，1993，頁701-718；邵淑雯，1993，頁436-439；林貴美，1987，頁22-31）

七　結論

綜觀以上各節的探討，可以發現：

（一）兒童音樂教育雖然由來已久，但其理論的深化，實踐的宏效，卻是拜心理學發達之賜。首先，心理學對感知、記憶、注意等各種心理要素的研究，使音樂教育的由來找到立論的根據。其次，對於兒童身心及音樂才能發展歷程的探討，使得教師能確切掌握音樂教育的對象，洞悉兒童各階段音樂教育的重點。第三，兒童音樂性向測驗可以了解兒童的音樂潛能，兒童音樂成就測驗可以了解音樂教學的得失，這兩種能力測驗在兒童音樂教學中都是十分重要的。而其設計都是以心理學的理論為基礎，不同的心理學理論就產生了不同類型的測驗。第四，兒童音樂教育的實施必須根據最新的教學原則，施以最適當的教學方法。而目前最流行的各種音樂教育理論，都是儘量契合兒童身心的發展歷程，以期能適合兒童的能力、興趣與需要，收到最大的教育效果。可以說，心理學愈發達，兒童音樂教育就會愈進步。

（二）從另一方面看，心理學的理論與運用，也要依賴各種學科提供的支援。兒童音樂教育無疑是其中重要的一環，無論是兒童音樂能力測驗的施行、教材的編撰、教法的實驗，都會使音樂心理學、教育心理學的理論得到修正與充實的機會。尤其成功的兒童音樂教育，可以激發情感、陶冶性情、開發智力、治療身心，為學生提供高度的心理效用，對人類的生活產生深遠的影響，這也是不可忽略的。

（三）總之，兒童音樂教育與心理學具有相輔相成的關係，在講求科際整合的今日，它們的關係將會更加密切，將來的發展一定有更光明的遠景。

——本文原刊於《新竹師範學院學報》第8期，1995年元月，

新竹師範學院，頁137-164

參考文獻

（一）中文部分

方炳林（1979）　**教學原理**　臺北市　教育文物出版社

朱光潛（1967）　文藝心理學　香港　鴻儒書坊

何乾三譯　L. B. Meyer 著（1992）　音樂的情感與意義　北京市　北京大學出版社

沈建軍（1987）　音樂與智力　武昌市　華中學院出版社

吳博明（1985）　幼兒音樂指導　臺北市　理科出版社

金開誠主編（1992）　文藝心理學術語註解辭典　北京市　北京大學出版社

姚世澤（1993）　音樂教育與音樂行為理論基礎及方法論　臺北市　偉文圖書公司

范儉民（1989）　音樂教學法　臺北市　五南圖書出版公司

高廣孚（1988）　**教育原理**　臺北市　五南圖書出版公司

康　謳（1970）　**音樂教學論叢**　臺北市　臺灣書店

崔光宙（1993）　**音樂學新論**　臺北市　五南圖書出版公司

張統星（1983）　**音樂科教學研究**　臺北市　全音樂譜出版社

曹　理主編（1993）　普通學校音樂教育學　上海市　上海教育出版社

郭長揚（1991）　音樂美的尋求　臺北市　樂韻出版社

陳道南（1986）　**國民小學音樂基礎指導的理論與實際**　高雄市　復文圖書出版社

黃秀瑄、林瑞欽譯　J. B. Best 著（1991）　**認知心理學**　臺北市　師大書苑

黃德志等（1988）　美學入門　石家莊市　光明日報出版社

普凱元譯　E. Gordon 著（1989）　論兒童音樂才能的發展基礎　上海市　上海音樂出版社

溫世頌（1978）　**教育心理學**　臺北市　三民書局

童慶炳主編（1993）　**現代心理美學**　北京市　中國社會科學出版社

楊業治譯　E. Hanslick 著（1982）論音樂的美　北京市　人民音樂出版社

潘智彪譯　C. W. Valentine 著（1987）音樂審美心理學　海口市　三環出版社

廖家驊（1993）　**音樂審美教育**　北京市　人民音樂出版社

葉純之、蔣一民（1988）　**音樂美學導論**　北京市　北京大學出版社

劉文六（1977）　**論音樂教育之重要性**　臺北市　天同出版社

劉蓮華譯　P. C. Buck 著（1988）　**音樂家心理學**　臺北市　五洲出版社

鄭方靖（1989）　**教育心理學**　臺北市　學人出版社

蘇恩世譯　C. Orff 著（1972）　**奧福教學法：兒童音樂**　臺北市　華明書局

王美姬譯　P. R. Webster 撰（1989）　創造思考與音樂教育　**音樂教育季刊**　第12期　頁9-13

石應寬（1989）　兒童音樂教學心理淺析　**汎亞國際音樂文化月刊**　第10期　頁41-42

林朱彥（1993）　由創造思考教育看近代兒童音樂教育思潮之發展　**臺南師院學報**　第26期　頁277-295

林幼雄（1988）　我國國中及高中學生音樂性向研究　**臺南師院學報**　第21期　頁541-557

林貴美（1987）　談音樂治療與其在智能不足兒童教學上之應用　**國小特殊教育**　第7期　頁22-31

邵淑雯（1993）　音樂對心理效應之探討　復興崗學報　第49期　頁415-445

洪萬隆（1988）　才能教育──鈴木教學法的哲學基礎與教學概念　汎亞國際音樂文化月刊　第6期　頁51-60

張蕙慧（1982）　談奧福教學法　國教世紀　第17卷第2期　頁2-6

張蕙慧（1982）　音樂性的歷程　國教世紀　第18卷第5期　頁16-18

張蕙慧（1986）　高大宜音樂教學法簡介　國教世紀　第21卷第9期　頁15-21

許雲卿（1987）　各國兒童音樂教育發展之趨勢　臺北市立師範專科學校學報　第18期　頁377-402

黃惠華（1993）　國內外音樂性向測驗發展之趨勢　教師之友　第34卷第4期　頁35-42

劉英淑（1989）　兒童發展與音樂教育　研習資訊　第40期　頁15-17

劉英淑（1989）　高大宜教學法的理念　研習資訊　第57期　頁17-21

劉英淑譯　Choksy　講（1989）　高大宜教學法課程編排與教學方法　研習資訊　第57期　頁22-28

劉英淑（1989）　從高大宜教學法談唱歌　研習資訊　第57期　頁32-37

鄭瓊英（1991）　皮亞傑、布魯納、蒙特梭利的發展學習理論在兒童音樂教育上的應用　音樂教育季刊　第19期　頁30-40

簡上仁（1989）　民謠與高大宜音樂教學法的關係　研習資訊　第57期　頁29-31

賴美玲（1988）　音樂能力測驗　國民教育　第28卷第10、11期　頁42-52

盧欽銘、陳淑美、陳李綢（1981）　我國國小及國中學生音樂性向之研究　教育心理學報　第14期　頁149-160

謝苑玫譯　P. K. Shehan 撰（1989）　音樂教學法縱覽　全音音樂文
　　摘　第126期　頁103-109

謝鴻鳴（1994）　達克羅士節奏教學法簡介　鴻鳴－達克羅士節奏教
　　學月刊　第1卷第1期　頁3-5

方淑玲（1991）　國小音樂資優學生音樂性向與學習成就之相關研究
　　臺灣師範大學音樂研究所碩士論文

李佩玫（1993）　奧福教學法於臺運用現況之研究　臺灣師範大學音
　　樂研究所碩士論文

張玉珍（1987）　音樂治療對低自我概念兒童自我知覺之影響　臺灣
　　師範大學輔導研究所碩士論文

楊世華（1993）　奧福與高大宜教學法於音樂行為與創造行為比較之
　　研究　臺灣師範大學音樂研究所碩士論文

蔡蕙娟（1986）　奧福與高大宜教學之應用研究　臺灣師範大學音樂
　　研究所碩士論文

羅雅綺（1993）　幼兒遊戲中音樂經驗之觀察與分析研究　臺灣師範
　　大學音樂研究所領士論文

（二）英文部分

Abeles, H. F., Hoffer, C. R., α Klotman, R. H. (1984). *Foundations of
　　masic education.* New York: Schirmer.

Choksy, L., Abramson, R. M., Gillespie, A. E., α Woods,D. (1986).
　　Teaching music in the twentieth century. Englewood Cliffs, NJ:
　　Prentice Hall.

Gagne, R. (1965). *The conditions of learning.* New York: Holt, Rinehart α
　　Winston.

Gordon, E. (1965). *Musical aptitude profile manual.* Boston: Houghton
　　Mifflin Co.

Gordon, E. (1971). *The Psychology of music teaching.* Englewood Cliffs, NJ: Prentice.

Hilgard, E. L., α Bower, G. H. (1975). *Theories of learning.* 4th ed. Englewood Cliffs, NJ: Prentice Hall.

Mark, M. L. (1986). *Contemporary music education.* 2nd ed. New York: Schirmer.

Meyer, L. B. (1956). *Emotion and meaning in music.* Chicago: Univ. Chicago Press.

McDonald, D. T. α Simons, G. M. (1989). *Musical growth and development: Birth through six.* New York: Schirmer.

Shuter-Dyson, R. α Clive, G. (1981). *The psychology of musical ability.* 2nd ed. New York: Methuen.

Thomas, R. B. (1970). *MMCP Final Report, Part 1,* Abstract United States office of Education, ED 045 865.

Zimmerman, M. P. (1981). Child development and music education. *In Documentary report of the Ann Arbor symposium.* Reston, Va: MENC.

從生理學觀點探討兒童音樂教育

一　前言

　　音樂是一種音響的藝術，也是一種感情的藝術，更是一種表現的藝術，它與人的生理、心理都有密切關係。所以談到兒童音樂教育就不能採取唯心論或唯物論的看法，而要以心物合一的觀點來客觀分析它們之間錯綜複雜的關係。而且，如果只討論到其中的一部分，也未免偏而不全，難窺全豹。本人因此不揣淺陋，繼〈兒童音樂教育與心理學關係析論〉之後，撰就本篇論文，希望從兒童音樂教育的生理基礎、兒童生理與音樂教育的實施、兒童音樂教育的生理效用幾個角度來探討生理學與兒童音樂教育的關係。本來還應該論及兒童身心及音樂才能的發展歷程，但因在前篇論文已有專節討論這個問題，所以此處就從略了。

二　兒童音樂教育的生理基礎

　　兒童音樂教育是對個體的一種藝術教育，也是一種重要的審美活動。這樣的教育是人類獨有的活動，必須仰賴感知、記憶、注意、想像、情感、意志、興趣、理解等心理要素發揮其作用（張蕙慧，1995，頁138-142）。但所有的心理要素實際上都是建立在相關的生理基礎之上，如果拆除此一生理基礎，一切的藝術教育，審美活動勢必

無法進行，所以對研究音樂教育而言，了解這些生理基礎是十分有必要的。茲分別從神經系統、感覺系統、發聲系統、運動系統來說明兒童教育的生理基礎：

（一）神經系統

神經系統是人體十餘種組織系統中最重要的一環，其主要功用，在針對變動不居的生理狀況和體外環境所帶來的刺激，隨時指揮及協調各組織系統採取適當的反應。因此，談到兒童音樂教育的生理基礎，首先必須提及它。

以解剖學的觀點來看，神經系統主要分為：

1. 中樞神經系統：由腦及脊髓所組成。其中，腦又分為大腦、腦幹（包括間腦、中腦、腦橋、延髓）、小腦三個部分。此一系統是主導神經活動的中心樞紐，自身體各部位接受刺激後，產生反應，並傳遞給周圍神經系統。

2. 周圍神經系統：由腦神經和脊髓神經所組成。前者含有十二對神經，聯連續腦幹。後者含有三十對神經，其末梢神經分布到全身各個組織器官。此一系統專門聯絡中樞神經及身體末梢的組織，並傳遞刺激及反應。[1]

神經系統的基本單位叫神經元，單是大腦的神經元大約就在一百四十億個以上，每個神經元是一個獨立的細胞，由細胞體和神經纖維（又分為樹狀突和軸突）所組成。神經纖維可分成傳入纖維和傳出纖維，而傳出纖維又具有興奮性和抑制性兩種功能，音樂所激起的感情有積極的，有消極的，正可以從神經纖維這兩種功能中找到生理根據

1　有一部分周圍神經具有特殊的功能，稱之為自主神經，負責將訊息從中樞神經系統傳送到腺體、心肌及消化道和呼吸管中的不隨意肌上。自主神經又可細分為交感神經和副交感神經兩部分。詳見劉江川，1985，頁136-138。

（葉純之，1988，頁53）。至於神經系統的基本活動可稱為反射活動，反射活動有先天的無條件反射，有後天的條件反射活動，這兩種活動也正是一切音樂活動的基礎。（曹理，1993，頁121）

在整個神經系統中，與音樂教育關係最密切的應數大腦，大腦約有兩個拳頭大，重量為1300-1400公克。分為左右兩個半球。大腦的外層叫大腦皮質，是灰色的，又叫灰質，厚約四分之一吋，面積約2200平方釐米。大腦半球按其上方覆蓋的顱骨可分為四葉，即：1. 額葉：有運動功能、言語功能、知能和情感功能，2. 頂葉：有機體感覺區和閱讀言語區，3. 顳葉：為聽覺言語中樞，4. 枕葉：是視覺中樞，和閱讀言語也有關係。（見頁329，圖一）

大腦是腦部，甚至是人體最進步的區域，所發動之反應，如知覺、判斷、思考、想像等皆屬有意識之活動。其記憶的容量，幾乎等於目前全世界藏書總量的全部信息。大抵言之，左腦以語言、理解、邏輯思維和計算等活動佔優勢；右腦以形象感知、記憶、時間概念和空間定位、音樂和想像、情緒和感情等活動佔優勢。[2]簡言之，左腦偏重抽象的理性活動，又稱「語言腦」或「優勢腦」；右腦偏重具象的感性活動，又稱「音樂腦」。左、右大腦雖有分工，但實無法截然劃分，它們之間由二十億根神經纖維組成的胼胝體聯結起來，而且由聽覺刺激引起的信號傳遞幾乎傳遍整個大腦，更何況大腦皮層本來就有獨特的「聯合區」，把視、聽、嗅、味、溫度、內臟等感覺通路聯繫起來。在人類的心理活動中，「聯覺」佔有相當重要的地位。而在音樂活動中，作為聯覺範疇之一的「聯想」，更是音樂認識作用的描繪功能所賴以實現的基礎（葉純之，1988，頁54）。所以，複雜的音

2　此為美國醫學、生理學家、加州理工學院斯佩里（Sperry）博士和哈佛大學的呼貝爾（Hubel）、韋塞爾（Wiesel）等人用割裂法所分別證明，他們因此項發現，被分別授予一九八一年醫學和生理學諾貝爾獎金，見沈建軍，1987，頁75。

樂活動，事實上必須左、右大腦通力合作。右腦雖然負責音樂的官能感覺（例如節奏），擔任了音樂活動的主要角色，但若缺乏左腦配合，則無法對音樂語言（例如旋律、和聲）進行認識與分析，整個音樂活動能力勢必大受斲傷！（曹理，1993，頁122）從另一個角度來看，音樂聆賞或演奏活動，不僅可以幫助休息，而且還可以啟發右腦利用過去的經驗與知識來促進左腦的邏輯思維能力，可說是開發智力的金鑰匙。（沈建軍，1987，頁79）如愛因斯坦自幼酷愛小提琴演奏，對他成為二十世紀最偉大的物理學家提供了極大的助益，就是一個著名的例子。

音樂才能究竟來自先天的遺傳，還是後天的環境？抑或兩者兼而有之？是一個聚訟紛紜的問題，但據解剖報告顯示：大腦右腦顳葉增大是判斷音樂能力物質基礎的一種方法，人類中，右側顳葉較大者僅佔11%，而兩側顳葉的差異在出生時就存在，可見音樂才能與遺傳不無關係。（曹理，1993，頁123）好在天才只是一種先天的可能性，後天的努力更為重要。這種努力越早越好，因為懷孕後的第四週，首先形成的就是神經系統。新生兒的腦重約390公克左右，已達成人腦重的25%，六個月時，大腦達到最終重量的50%，兩歲時達75%，五歲時達90%，十歲時達95%。（游恆山等編譯，1991，頁105）所以，許多心理學、生理學、神經學、生物學、教育學家，如孟特梭里（D. M. Montessori）、布魯姆（B. S. Bloom）都極力強調早期學習的重要。（吳博明，1985，頁23-31）而以音樂教育啟發兒童的智力，正是其中重要的一環。

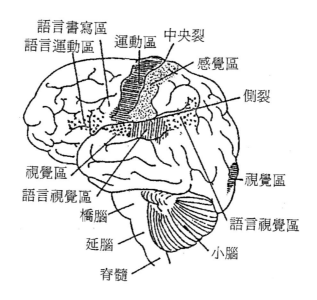

圖一　大腦之主要功能區（左大腦外側面）

資料來源：劉江川（1985）：《人體結構與功能概要》，臺北市，商務印書館，頁139

（二）感覺系統

　　人有八種不同的感覺，即視覺、聽覺、嗅覺、味覺、觸覺、溫覺、痛覺和方向感覺，分別由不同的感覺細胞職司其事。其中與兒童音樂教育關係最密切的是聽覺，其次是視覺及觸覺，茲分述如下：

1 聽覺

　　主管聽覺的器官是耳朵，它可分為三個部分（見頁331，圖二）

　　（1）外耳：包括外面的耳廓和長約一英吋的外聽道，內端是鼓膜，可以感應聲波的振動。

　　（2）中耳：是一個扁小的空腔，內有鎚骨、砧骨、鐙骨三塊聽小骨，可將振動的聲波傳遞到內耳的淋巴液。

（3）內耳：包含前庭、耳蝸管和半規管三個分離的空腔，裡面充滿淋巴液。另有聽神經，為十二對腦神經中的一對，可將聲波的刺激傳至中樞神經。內耳是耳朵最重要而複雜的部位，外耳、中耳只是傳音系統，內耳才是感音系統，如果中耳故障，還可以設法補救，倘使內耳損壞，那就無可救藥了。貝多芬三十歲以後耳聾，仍能成為大音樂家，就是因為他患的只是嚴重的中耳疾病，可以依靠助聽器聽音樂。

人的耳朵可分辨四十萬種的聲音，大腦的信息有11%來自聽覺，聽覺不但是僅次於視覺的認識客觀環境的重要管道，而且是學習音樂的重要條件之一。[3]音樂是音響的藝術，創作與演奏的直接目的，是為了賞心悅耳，而欣賞音樂的過程中，聽覺總是居於主導的地位，此乃音樂藝術異於其他藝術的重要標志。由於樂音的音波是由頻率、幅度、長度和波形四個要素所構成，在通過音響旋律、節奏、和聲、複調、曲式、配器等音響藝術變化與表現後才能成為音樂藝術，因此，人創造音樂和欣賞音樂必須具備音高感、音強感、音值感和音色感四個生理素質。（葉純之，1988，頁44）人耳聽覺的生理規律是具有一定的適應限度的。在音高方面，一般人聽感的頻率限度大約是在16-20000赫（HZ）之間。在音強方面，振動的幅度不宜超過120分貝（db）。在音值方面，對器樂的承受時間比聲樂長，而一般演奏會的時間，以二至三小時為宜。在音色方面，人們喜歡樂音、厭惡噪音，喜歡豐富多變的音樂，討厭單調乏味的音樂。這些生理特性，都是在從事音樂教學時不可不知道的。

3 學習音樂的條件有聽力、想像力、記憶力、集中注意、反應力、組織力、精密度、音感。詳見邱垂堂，1993，頁18-19。

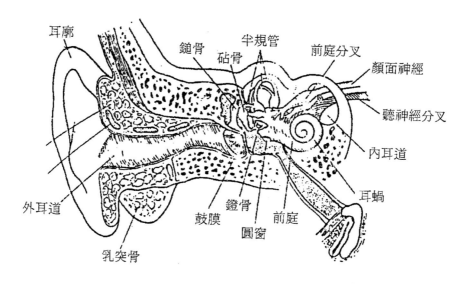

圖二　耳朵構造的解剖圖

資料來源：劉思量（1992）：《藝術心理學》，臺北市，藝術家出版社，頁245

2 視覺

主管視覺的器官是眼睛，可分為五個部分：

（1）眼球：構造極其複雜，主要有眼球壁（包括鞏膜、脈絡膜、視網膜，後者為光的感受體）、眼角膜、水晶體（此二者可調整焦距）、虹彩（中央有瞳孔，可控制光線的大小）、玻璃液（用以屈折光線）等。（見頁332，圖三）

（2）視神經：包含視神經（第二對腦神經）、眼神經（第五對腦神經，亦即三叉神經的一條分支）。

（3）淚腺：在球外上方，可產生淚水，用以保護及滋潤眼球。

（4）眼肌：有眼內肌、眼外肌，可控制眼睛的運動，使視線集中於某一點上。

（5）眼瞼：在眼球外部，用以保護眼球及遮蔽光的照射。

　　眼睛能夠察覺光的亮度、色彩、物體的形狀和大小、深度，以及
物體的移動等。大腦的信息有83%來自視覺，是人類最重要的感覺器
官。文學、美術、舞蹈、戲劇等藝術都是靠它來創作與欣賞的，而與
音樂的關係則較為間接。因此，我國古代有不少的音樂家（如師曠）
以及樂工是盲人。但這並不表示在音樂教育上，視覺無關緊要。事實
上，人們在欣賞音樂會時，視覺與聽覺的相輔相成，會使審美效果更
好，有許多音樂作品也可以透過視覺形象的聯想，更顯得多彩多姿。
[4]至於視唱、視奏必須在一剎那間把握樂譜中展現的一切，諸如音
符、記號、旋律、歌詞，才能使音樂的練習或表演獲得完整的呈現。
（陸一帆，1988，頁231）合唱、合奏時，各成員除了視譜之外，還
需要注意指揮的動作，才能有良好的協調與默契。由此可見，視覺也
是音樂教育的重要基礎之一。

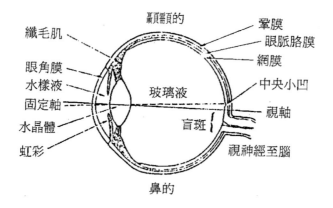

圖三　人類右眼的剖面圖

資料來源：劉思量（1992）：《藝術心理學》，臺北市，藝術家出版社，頁236

4　音樂中含有線條、色彩、造型等繪畫性因素，所以音樂作品可以模仿自然界的聲音
　　以暗示某種畫面，或通過渲染情緒氣氛象徵某種情景，或通過音響色彩表現某種景
　　象，或通過音響運動狀態傳達某種視覺形象，或通過音響造型烘托某種視覺形象，
　　因而產生了許多與繪畫有關的標題音樂或交響音畫。詳見張前，1992，頁91-101。

3 觸覺

　　人類的外表遍布一層皮膚，由表皮、真皮及皮下組織構成。除了保護身體、調節體溫之外，還是觸覺、痛覺、壓覺、冷覺及溫覺等的表面感覺器官。其中，**觸覺與音樂的演奏有相當密切的關係**，例如，在樂器演奏中，手指觸覺的靈敏度涉及演奏速度、力度、音色的變化（陸一帆，1988，頁231），唯有靈敏的觸覺，配合精確的視覺、聽覺，音樂的活動才能成功，而音樂教育的過程，就是在訓練這幾種感覺的協調與準確。

（三）發聲系統

　　人體本身就是一部最美妙、最自然、最方便的樂器，在音樂的天地中，聲樂永遠是足以與器樂相互抗衡、相得益彰的範疇。聲樂的由來，主要得力於發聲系統的四個部分（見頁334，圖四）：

　　1. 呼吸器官：由肺、氣管、胸腔、橫隔膜組成，用以呼吸氣流，維持生命，並產生說話、歌唱的原動力。

　　2. 振動器官：由喉頭和聲帶組成。聲帶藏在喉頭上方，是兩條具有彈性的韌帶，中間為聲門，氣流經過時可振動發聲。

　　3. 共鳴器官：上部為鼻腔、鼻竇，下部為胸腔、喉腔、咽腔、口腔。其中咽腔、口腔可以調節活動，造成聲道的不同變化，從而產生不同的音色。

　　4. 調音器官：氣流經過口腔中的脣、舌、牙、齒、喉、顎等不同部位的調節（見頁335，圖五），採取塞音、塞擦音、擦音、鼻音、邊音等不同的發音方式，或因口腔的開合、舌頭的高低前後、嘴脣的展圓等不同程度的變化，產生了構成語音的各種輔音與元音。

　　以上這四種器官相互牽制，彼此協調，聲音於焉產生。但要使聲音美妙動聽，除了注意心理機能（如心理感受、心理體驗、心理適

應、心理表現）的控制外，也不可忽略生理器官的訓練。首先，優良的呼吸法是優良唱歌的基礎，（康謳，1974，頁80）善於歌唱者都十分重視掌握呼吸的正確方法與氣息的合理運用。其次，聲帶因性別、年紀、生理構造的差異，音色與音區會隨之變化，所以也要善加調理。同時，曼妙悅耳的歌聲，必須以口腔共鳴為基礎，再配合鼻腔共鳴、胸腔共鳴，才會有良好的共鳴效果。最後，口腔中的咬字、吐音也應該力求清晰、準確，才能提高演唱的素質。

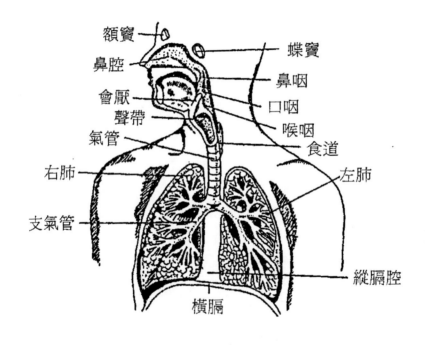

圖四　呼吸系統圖

資料來源：劉江川（1985）:《人體結構與功能概要》，臺北市，商務印書館，頁76

1.鼻腔 (Nasal cavity)
2.硬顎 (Hard palate)
3.上齒齦 (Teeth-ridge)
4.舌面前 (Front of tonque)
5.齒 (Teeth)
6.軟顎 (Soft palate)
7.舌尖 (Blade of tonque)
8.舌面後 (Back of tonque)
9.唇 (Lips)
10.小舌 (Uvula)
11.舌 (Tonque)
12.舌根 (Root of tonque)
13.咽喉 (Pharyngal cavity or Pharynx)
14.會厭軟骨 (Epiglottis)
15.氣管 (Wind-pipe)
16.喉嚨 (Larynx)
17.食道 (Food passage)
18.聲門 (Position of vocal chords)
19.口腔 (Mouth)

圖五 發音器官圖

資料來源：董同龢（1987）:《語言學大綱》，臺北市，東華書局，頁36

（四）運動系統

肌肉骨骼系統主管身體的運動機能，可再細分為三個部分：

1. 骨骼系統：是身體結構的支架，初生兒有骨頭270塊，到了成人期，骨化的結果，拼合為206塊。骨頭內部有骨髓。按其形狀可分長骨、短骨、扁平骨和不規則骨四種；按解剖位置可分中軸骨骼、附肢骨骼兩大類。（見頁337，圖六）

2. 關節系統：骨頭相聯連續的地方，稱之為關節，依其構成物質，可分為纖維性關節、軟骨性關節和滑囊性關節。關節可從事角度變換及旋轉兩種運動。

3. 肌肉系統：附著在骨頭上的為橫紋肌，存在於內臟的為平滑肌和心肌。橫紋肌以伸肌、屈肌控制關節，並接受大腦皮質運動區、小腦、前庭系統等的指揮，而產生運動。（見頁338，圖七）

所有的音樂活動都與運動系統脫離不了關係，尤以演奏、音樂遊戲、韻律活動為然。運動，看來是稀鬆平常的事，其實，任何一個運動往往需要許多運動單元和肌肉群的相互協調才能達成。複雜而技巧的動作，例如彈鋼琴，更必須依賴每一個肌肉的活動都能很精確地置於控制之下才行。當人們練習彈琴時，兩手應該緊密配合、協調一致，左手太快或右手太快都不可以。一切複雜而細膩的樂思，都必須透過指頭精確而迅速地觸動琴鍵，以多種樣式的手指活動來表現。（沈建軍，1987，頁84）此外，腳尖所提供的踏瓣運動，甚至心臟、血管和呼吸器官的活動也都給予彈琴時必要的支援。這樣的活動，絕不可能天生就會，而是需要長期的辛苦練習，而音樂教育正是在提供這樣的練習機會。

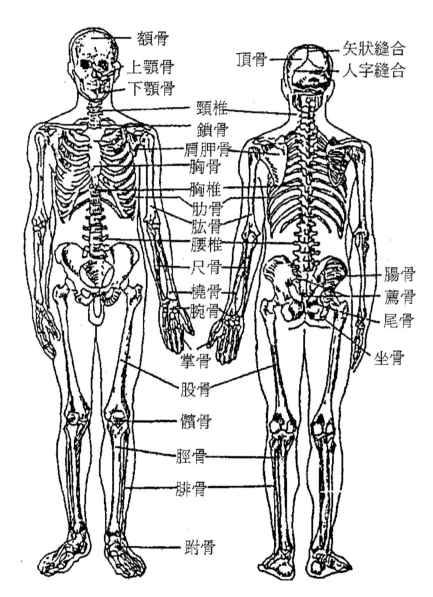

圖六　骨骼系統（左）前面觀（右）背面觀

資料來源：劉江川（1985）：《人體結構與功能概要》，臺北市，商務印書館，頁20

圖七　肌肉系統之前面觀（左）背面觀（右）

資料來源：劉江川（1985）：《人體結構與功能概要》，臺北市，商務印書館，頁
　　　　　36、37

三　兒童生理與音樂教育的實施

　　一九九三年九月二十日修正公布的國民小學課程標準，將音樂教材類別分為音感、認譜、演唱、演奏、創作、欣賞等六項，將自民國八十五學年度開始實施。此項標準，比起舊標準分為基本練習、表現與欣賞三項者，較為具體而明晰，（邱垂堂，1994，頁40）今即以此六項分別闡述兒童生理與音樂教育的實施之間的關係：

（一）音感教學

　　音感，簡單地說，就是對聲音的感受與反應，這是一種與生俱來

的能力。但是落實到音樂上面時，音感所包括的範圍就廣大而深刻得
多，諸如音高感、音色感、節奏感、旋律感、和聲感、音樂形式感、
良好的音樂記憶力和音樂想像力等皆屬之。（葉純之，1988，頁200）
這些項目，有些屬於生理能力，有些偏於心理能力；有些得自天賦，
有些歸功於後天訓練。如果缺乏這些能力，則創作、表演、欣賞各種
音樂活動都無法進行，所以，兒童音樂教育的首要目標就是要培養學
生具有音樂的耳朵。

在各種感覺中，聽覺是發育最早的一種，人體在母體內對音響就
有反應，自古以來，就有胎教之實施，而有人主張音樂教育自零歲開
始，其故皆在此。[5]幼兒聽力的發展十分迅速，出生一個月後在聽覺
方面就有明顯的反應，兩歲時聽到音樂就會手舞足蹈。根據音樂教育
家的分析研究，兒童在五、六歲至十二、三歲是視、聽覺神經最發達
的時期，因此，從小開始實施音感訓練最易達到教學效果。（姚世
澤，1983，頁15）學習音樂越早愈有利，這已經成為從事音樂教育工
作者共有的認識了。

節奏、曲調、和聲是音樂的三大要素，也是音樂基礎指導的三大
重點。其指導內容，在節奏方面包含拍子（二、三、六拍子）、速
度、強弱、強音、節奏型、節奏句及節奏的結合等；在曲調方面包含
音的高低、音階（C. G. F.大調及其關係小音階）、全音、半音、音程
（三、六、七度）、樂句及終止型（半終止、完全終止）等；在和聲
方面包含I、IV、V級（C. G. F.大調及其關係小調）、和弦等。（陳道

5　《大戴禮記》〈保傅篇〉引青史氏之記曰：「古者胎教，王后腹之，……比及三月
　　者，王后所求聲音非禮樂，則太師縕瑟而稱不習。」可見胎教由來已久，且與音樂
　　有關。又，日本醫學博士高太郎說：「以三歲為中心，下由零歲開始，上到五歲為
　　止，若讓其接受高雅的音樂，此人將來雖不一定成為音樂家，不過必能成為一個音
　　樂愛好者。」（吳博明，1985，頁33引）是為學習音樂自零歲起之說。

南，1986，頁16）這些指導絕非灌輸樂理，或只教唱歌、奏曲就能奏
效，最重要的是要配合兒童的身心發展，才能符合兒童的能力、興趣
與需要。

　　藝術的起源與遊戲有相當密切的關係（朱光潛，1967，頁177），
幼兒最主要的活動是遊戲，所以透過音樂遊戲訓練音感是最理想的方
式。幼兒的音樂遊戲主要分為歌舞遊戲、情節角色遊戲、感知式創造
反應遊戲，有時也可能是一種綜合性遊戲。（曹理，1993，頁325）教
師在設計遊戲時，可以很自然地把音感訓練融合進去，例如要兒童聽
到樂句裡的強拍時，踏一下腳，或拍一下掌，或跳躍一下；又如大家
齊唱一首很熟練的歌，同時注意看指揮者的手勢，隨著手勢的變化，
將歌聲加強、變弱或驟然停止。這些遊戲都應該饒有趣味性，使兒童
樂此不疲，並且符合兒童的學習能力，配合兒童好動性、模仿性、具
體性、自我中心性等學習特徵，因勢利導，循序漸進。例如，在節拍
訓練方面，先讓兒童了解偶數、奇數拍子，進而認識複合拍子、混合
拍子乃至表情速度。（黃友棣，1982，頁32-36）在和弦辨別方面，先
以單音為基礎，再擴展為雙音及三音和弦，由本位和弦進而擴展認識
轉位和弦。（吳博明，1985，頁106）誠能如此，假以時日，兒童在節
奏、曲調、和聲方面的基礎訓練就不難圓滿達成。

　　隨著年齡的增長，音感教學可以通過身體律動來實行。正如節
奏、曲調、和聲三者密切關聯一樣，律動教學與音樂遊戲也是無法截
然劃分的。首先倡導律動教學的是達克羅茲（Emile Jaques-
Dalcroze），他發現聽力訓練並不能保證學生對音樂的體驗和把握，唯
有人體本身才蘊含發展感受和分析音樂與情感的各種能力，音樂的節
奏和力度的表現應該依賴身體的運動來實現。因此，他主張音樂學習
的起點不是鋼琴、長笛等樂器，而是人的體態活動，而節奏訓練又是
體態律動的中心。他透過原地類型的律動（如拍掌、搖擺、轉動、指

揮、彎腰、旋轉、語言、唱歌）以及空間類型的律動（如走、跑、
爬、跳、滑、蹦、快跑等）來訓練節奏，進而施之於視唱練耳及即
興。這種方法，可以把內在的聽覺和肌肉感充分發揮出來，同時，促
進耳、眼、身體和大腦的迅速交流與反應的能力。（曹理，1993，頁
66-71）完全符合兒童的身心發展原理，有非常高的教育價值，後
來，柯大宜（Zoltan Kodaly）、奧福（Carl Orff）等受到他的影響，在
律動教學方面都有更進一步的發展，於是，律動教學就成為本世紀兒
童音樂教育的主流了。

（二）認譜教學

樂譜是記載音樂的符號，其重要性猶如文字之於文學。無可否認
地，認譜可以幫助音樂的學習、聆賞、表演與創作，但若過分強調，
以之作為學習音樂的不二法門，而忽略了施教的程序與方法，則反而
會揠苗助長，使得音樂教育與內在音感之間嚴重脫節，成為呆滯笨
拙、毫無生命力的活動。

從事音樂工作者必須知道，樂譜本身是抽象的符號，偏重理論與
概念，對於有音樂素養的人而言，它們是跳躍音響的化身，對於還停
留在感覺動作期與前運思期的兒童而言，[6]它們只是一堆枯燥難解的
符號，所以教導幼兒認譜，一定要採取音樂遊戲的方式，儘量使音樂
與身體結合。例如鼓勵幼兒利用毛線模仿創造音符的形象，進而在五
線譜磁鐵板上認識音名及彈奏技巧，或藉繪畫來加深幼兒的認譜力，

6 皮亞傑（Jean Piaget）的認知發展理論將兒童的發展分為四期。○至兩歲為感覺動
作期，嬰兒賴以吸收外界知識的基模，主要是視覺、聽覺、觸覺等感覺與手的動
作。此等感覺與動作，最初是簡單的反射，而後逐漸從學習中變得複雜，由身體的
動作發展到心理的活動。兩至七歲為前運思期，此一時期的兒童遇到問題時固然會
運用思惟，但他在運用思惟時是不合邏輯的。七至十一歲為具體運思期，十一歲以
上為形式運思期。詳見張春興，1994，頁89-97。

亦可透過音符的塗色填充遊戲來辨別音的高低。（吳博明，1985，頁119-158）如此，化抽象為具體，寓教育於遊戲之中，幼兒的眼、耳、腦、身，都可得到充分的協調運作，則不僅有助身心的發展，而且可以培養基本的音樂感。

在小學低年級時，認譜教學仍然側重耳聽與目視的配合，以具體的教具（如實物、圖形、線條美）表現抽象的樂譜符號。中高年級時，則可利用唱名圖譜、習唱表現節奏及曲調，但仍應以具體的學習為開端。（邱垂堂，1994，頁41）這時，即使運用講解的方法，也要儘量結合聽音、看圖譜、歌唱、做動作等活動進行。例如先讓學生聆聽或唱、奏兩首節拍強弱關係十分鮮明的小品，再簡單歸納二拍子與三拍子的強弱規律。如此，完全符合簡易化、興趣化、隨用隨學的原則（康謳，1974，頁87），也符合皮亞傑（J. Piaget）的認知理論，應當比費盡脣舌的講解還要鮮明、生動而有效。

目前的認譜教學皆以五線譜為準，而不採取簡譜。五線譜雖然不如簡譜簡明易讀，但較為科學、精確而優越，只要特別注意到教材教法的選擇，事實上也不會構成學習的障礙。例如，在簡易化原則方面，五線距離要寬，音符要大，沒有用到的記號暫時不提，寫譜時要用分句寫法，用拍單位寫法等；在興趣化原則方面，先用別名代替音符的名稱，把高低音的唱名位置，和長短音的別名編成歌曲，以幫助認譜，均屬不可忽視。（康謳，1974，頁16）至於唱名法究竟採取固定唱名法或首調唱名法，教育部並未硬性規定，教師自由採用即可。

（三）演唱教學

兒童在語言能力尚未充分發展時，已能自發地從事嗓音遊戲。歌唱可說是出於人類本能，最原始的音樂表現形式，因此也是最易普及、最具有教育價值的一種藝術體裁。在學習唱歌的過程中，往往訓

練了音感，運用了樂譜，欣賞了音樂，增進了對音樂的感受、理解和表現的能力。在本世紀三大音樂教學法中，柯大宜特別強調歌唱教學，並且以首調唱名法、柯爾文手勢和節奏唱名來推廣他的教學理念。（張蕙慧，1995，頁155）正可以證明歌唱教學在音樂教育中具有何等重要的地位。

　　正如其他教學一樣，演唱教學也有其階段性的目標與要求。在幼兒時期，歌唱指導不妨與韻律、遊戲、繪畫等活動配合，選擇音域、音程、節奏都適合的簡短歌曲，讓幼兒盡情地享受唱歌的樂趣。同時，隨著年歲的增長，也逐漸體會出歌曲中不同的情緒。在小學階段低、中、高年級，教材由簡單具體而漸趨複雜抽象，對音高、節奏、音色的要求越來越嚴格。習唱的方式，除了合唱、獨唱外，也可以有分唱、齊唱、輪唱、默唱等各種不同的變化，有時也可配合樂器伴奏、身體律動、舞蹈等活動來促進身心的平衡發展。希望到了小學畢業時，已能有感情地演唱不同風格的歌曲，並且獨立學唱簡短的新歌。

　　聲樂與其他器樂不一樣的是，它所採用的是人身樂器，亦即有血有肉，活生生的樂器。演唱時是把樂器和演奏者結合在一起，因此，在技巧訓練的過程裡，特別需要深刻了解生理狀況，並且妥加運用，才不致造成錯誤與危險。

　　1. 精巧的呼吸：歌王卡路索（Enrico Caruso）曾說：「不能善於控制呼吸，便絕不能唱歌。」（范儉民，1990，頁53引）呼吸像管風琴的風箱，提供了歌唱所需的動力。幼兒和小學低年級的學生肺活量比成人小得多，只能要求他們用較淺的呼吸。到了小學中年級就要指導學生練習胸腹聯合式的呼吸，也就是學習嬰兒的呼吸，使胸腔、橫隔膜、腹部同時控制與調節氣息的出入。（余篤剛，1993，頁243）吸氣的多、少、深、淺，要自然而適度，然後根據演唱時所需的氣量，均勻細長地吐出來，集中運用在發聲上。呼吸方法如果錯誤，會

影響聲帶，使得聲帶鬆弛、出血、慢性發炎或產生肉結，不可不注意。

2. 正確的發聲：幼兒的發音器官細小而嫩弱，隨著年齡的成長，身體的發育，嗓音不斷變化。在音域方面，三歲時約為 d^1-a^1，六歲時約為 c^1-c^2（曹理，1993，頁134），小學中年級約為 c^1-d^2、高年級約為 c^1-d^2（e^2）（廖家驊，1993，頁165）。歌曲教唱應在兒童音域允許的範圍內，由低音向高音發展。時間上，低年級聯續歌唱的時間至多十五分鐘，中年級可略延長為二十分鐘，高年級亦不宜超過三十分鐘。（康謳，1974，頁15）在聲區方面，對於幼兒，可讓他們自由歌唱，對小學中、高年級則應進行頭聲發聲的訓練，以其發聲時，聲門不致大開，只有聲帶邊緣部分和聯連續部分振動，即使長久歌唱也不會疲勞。而且聲音清澈明朗、準確優美，可以不費力地傳到遠方，還能唱出極弱（pp）的聲音。（曹理，1993，頁199）若只用胸聲發音，則容易疲勞，而且會損及聲帶。此外，應使用輕聲歌唱，不可大聲吼唱，並且要注意避免鼻音、喉音、舌音、白聲、抖聲、泛聲、濁聲、直聲、沙聲（趙海伯，1985，頁52-55），以免養成習慣，不易戒除。

3. 清晰的咬字：對幼兒可透過示範、模仿的教學法，教導他們使用普通的語言發音歌唱。從小學低年級開始，可配合國語的教學，儘量通過具體的歌詞實例，訓練他們伶俐的口齒、清晰的發音，而不必從事理論的闡述與分析。（曹理，1993，頁200-201）這時，口形的訓練十分重要，[7]有時也可輔以朗誦、繞口令之類的練習。如果演唱時能達到「字正腔圓」的標準，再加上完美的共鳴、寬廣的音域、宏亮的音響、豐富的音色，那就是具有十分美好的音質，屬於美聲唱法了。

7　口形訓練主要是牙齒分開，上顎提起，舌頭放平，口腔及喉頭張大，詳見黃友棣，1982，頁57-60。

4. 適當的姿勢：所謂適當的姿勢，就是自自然然的姿勢，發聲的時候，筋肉和器官都感到舒暢、不發生緊張和勉強（范儉民，1990，頁52）。這時，脊部和脖子都要挺直，頭部保持平衡。調節一下肩部和手臂，使胸廓挺起，胸腔擴大。兩手自然下垂，兩腳微微打開，平均承受體重。（薛良，1987，頁188-192）如此，不但顯得精神飽滿，也容易集中思想，進入歌曲的意境。

（四）演奏教學

器樂和聲樂同為音樂表現的重要形式。教導學生演奏器樂，可以使學生擴大音樂接觸範圍，活用音樂基礎知識，提升其學習興趣，培養其基本技能，不僅有效發揮審美教育功能，而且可以促進德育和智育的發展，實在是非常重要的教學方式。因此，歐美各國早在本世紀初就將它列為音樂教學的重點，奧福還特地設計了一套節奏樂器，成為其教學法的一大特色。（姚世澤，1993，頁39）我國在這方面雖然起步較遲，而且有許多困難亟待解決，但其遠景無疑是相當光明的。

樂器的種類蕃繁。幼兒對於器樂最感興趣的是音色，其次為節奏，曲調則不太受重視，（羅雅琦，1993，頁26）因此，在幼稚園和國小低年級時，主要是採用簡易節奏樂器，有時也可自製代用品，如以許多玻璃杯裝水替代琴，在罐頭盒蒙上牛皮紙當作手鼓等，讓兒童在敲敲打打、載歌載舞之中培養其音樂感。到了小學中、高年級，則應進一步培養兒童演奏節奏樂器、曲調樂器，以及二者合奏的能力。三、四年級教導大鼓、中鼓、小鼓、鐃鈸、鈴鼓、響板、三角鐵等節奏樂器；五、六年級教導直笛、口琴、木琴、鐵琴、手風琴、口風琴等曲調樂器。（陳友新，1994，頁67）教學用的樂器如此之多，自然不是每個學校都能購置完備，也不是每個音樂教師都能擔任指導，更不是每個學生都足以充分學習，這是演奏教學效果不彰的癥結所在，

所以重點選擇教學實難以避免。

在選擇樂器及教學指導時，首先須考慮兒童是否具有音樂表演的良好條件與高度靈敏的身體協調能力。例如學習弦樂與鍵盤如果沒有良好的手指條件，學習管樂如果沒有良好的嘴脣條件是很難培養成材的。又如弦樂與鋼琴演奏中，雙眼兩手的配合以及踏板運用時的手腳的配合，也是十分重要的。（張前，1992，頁218-219）現在有許多家長鼓勵子女從小學習鋼琴，用意固然不錯，但也必須知道，五歲以前的兒童，手指筋肉尚未穩健有力，小肌肉的活動仍不十分靈活，兩眼的協調也不夠充分，智力、性向、注意力的發展更未完全展開，這時如果每天強迫他們長時間練琴，勢必造成身心傷害，這是不可忽視的。

其次，每種樂器都有各自的演奏方法要領，在各個專業領域裡都已逐漸形成一套系統而科學的訓練方法。[8]指導兒童演奏器樂時，必須根據年級和樂器的具體情況，採取不同的方法。例如直笛的持笛、吹口、按指、運舌、發音調節各有其特殊的技巧（范儉民，1990，頁100-106）；口琴的單音、伴奏、震音也各有其奏法（康謳，1974，頁124-125）。教師的指導應簡單明確，循序漸進，並竭力幫助兒童克服學習上的困難，如此，時日一久，自然可以奏效。在指導合奏時，要追求整體的協調統一，所費的心血就更多了。

（五）創作教學

音樂教育中的創作教學所指的是培養和發展學生創造精神和創造能力的教學過程，與作曲者產生新作品的音樂創作並不相同。但音樂

8 如鋼琴演奏可參閱張大勝（1975）《鋼琴音樂研究》（臺北市，大陸書店）；彭聖錦譯，James W. Bastien著（1980）《教好鋼琴的要訣》（臺北市，全音樂譜出版社）。小提琴演奏可參閱陳藍谷（1987）《小提琴演奏之系統理論》（臺北市，全音樂譜出版社）。古琴演奏可參閱葉明媚（1992）《古琴音樂藝術》（臺北市，商務印書館）。

創作教學可以使學生靈活運用音樂知識，充分發揮音樂想像力，將來如果從事音樂創作必可藉此奠定良好的基礎。更重要的是，在此訓練的過程中所培養出來的觀察力、思考力、表現力對於兒童將來從事各行各業的工作都會有莫大的助益，對於社會、國家的進步乃至人類文明的發展也有難以估量的貢獻，所以創作教學是十分值得重視的教學方式。

這種教學方式是由十八世紀盧梭（J. J. Rousseau）等的自然主義，十九世紀裴斯塔洛奇（J. H. Pestalozzi）等的人格教育藝術論，二十世紀杜威（John Dewey）等的經驗發展說延伸蛻變出來，再經過達克羅茲、柯大宜、奧福等的美感經驗論、鈴木鎮一等的才能教育論的倡導，才逐漸形成的。其基本特質為：注重想像力及創造力的引導，強調自然的學習與不受拘束的學習環境，以兒童為主體，重視興趣與個別差異，強調生活與經驗學習的重要性，主張提早音樂教育的年齡，以人格教育為目標。（林朱彥，1993，頁279-281）可以說是最新穎，最符合時代潮流的音樂教育方式。歐美各國在本世紀初即開始重視創作教學，五〇年代以後有了極大的發展。而在我國，這還是一個較新的領域，亟待音樂教育界努力去加以研究與推廣。

國小音樂課程標準中的創作教學內容有節奏創作與簡短曲調創作兩大類。（陳永明，1994，頁48）而其具體實施方法則各家所說均有不同，例如康謳（1974，頁107-112）的實例有指導兒童創作音樂的要素、接尾令、曲調填空、改編歌曲或曲調、創作歌詞並配入曲調、創作曲調。楊兆禎（1983，頁13-115）的實例有創作的基礎指導、創作完整曲調的指導，及記譜、音域、節奏、器樂教學、歌唱教學、欣賞教學與創作。張統星（1983，頁89-119）的實例有排列法、填空法、變唱變奏法、簡易曲調作法。可謂百花齊放，各異其趣，表面上雖然令人眼花撩亂，無所適從，但其實靈活變化，不可固定成型正是

創作教學的基本精神。而從各家的實例中，我們可以了解：創作教學與音感、認譜、演唱、演奏、欣賞各種教學方式根本是密切結合，無法截然劃分開來的。更值得注意的是：這種教學活動還是必須以兒童的身心發展為出發點與主要根據。

五、六歲的幼兒在音樂發展方面已脫離了音樂朦朧期，有很高的想像力，喜歡做角色扮演的遊戲，最適合開始啟發其音樂創造思考。（楊世華，1993，頁19）而在創作教學的過程裡，必須讓兒童透過聽覺、視覺、觸覺、肢體、語言等親身去體驗音樂，並累積經驗，然後再利用各種方法，誘導他們把心中的感受與想像，用歌唱、樂器或身體動作表達出來。奧福教學法主張的「探索──模仿──即興──創造」四個階段（曹理，1993，頁78）正是音樂學習的完整過程，他將音樂的學習歸結到創作，的確是慧眼獨具。當然，兒童所創作的音樂，大多依據反覆的旋律和節奏，而且常模仿他們平常所聽到的音樂，（王美姬譯，1989，頁11）未必有多大價值，但是創作教學畢竟是過程重於結果，我們所重視的不是目前幼稚的成果，而是將來無窮的潛力。

（六）欣賞教學

顧名思義，音樂欣賞教學是在教學過程中，讓學生參與各種音樂活動，從而得到樂趣、進而培養其愛好音樂的習慣，發展其感受和表現音樂的能力。這是音樂教育中最基本而重要的一環。一個人縱使五音不全，不會演奏，認不得樂譜，只要他喜歡經常接觸音樂，還是可以從繆思那兒得到源源不絕的喜悅泉源，來滋潤他的人生。所以音樂欣賞是人類極其簡單而古老的活動，但也是一座取之不盡的寶藏，現代還有不少美學家從現象學、釋義學去探討它那深奧的義蘊呢！

音樂欣賞植基於人體各種生理機能，此在上文言之已詳。這是人

類與生俱來的本能，幼兒出生後，對於聲音即有敏銳的反應，並透過聲音來表達自己的知覺與需要，所以音樂欣賞教育應該從嬰兒時期就開始實施。但在實施的過程還是要儘量配合兒童的生理發展，全面運用各種感官，並且從感官的愉悅提升到心理層次的感受，在感情上得到陶冶，在理智上得以增進，如此才能充分發揮審美的效能，達成教育的目標。

音樂欣賞的教學內容包含聲樂、器樂、音樂故事的聆賞，音色、節奏及曲調美的體會，樂曲結構及風格的認識。但這絕不是靜態的播放、講述或傾聽而已，而是需要學生全身參與、全神貫注才能奏效。拙作〈兒童的音樂欣賞教學〉（1987）一文提出欣賞音樂應該動作化、造形化、戲劇化、模擬化，就是在強調此一論點。例如當兒童欣賞樂曲時，可令其以身體律動來反映心中的感受，這樣更能增進兒童的音樂感。又如播放有描寫性的樂曲或有趣味性的標題音樂時，可使兒童一面聽曲，一面把所體會的想像世界以圖畫描繪出來，以促進視覺、聽覺的結合。再如兒童聆聽具有情節的音樂作品時，可令其根據音樂的內容來創造舞姿與戲劇，以加深音樂的記憶力。復如介紹各種樂器時，可讓兒童模仿演奏或指揮的姿勢，以增加其學習器樂的興趣。

選擇音樂欣賞教材時，一定要斟酌兒童身心所能接受的程度，由淺入深，循序漸進。對幼稚園的小朋友分析貝多芬的交響曲，實在沒有理由歎息曲高和寡；對小學高年級學生老是在玩「兩隻老虎」之類的音樂遊戲，就未免太過庸俗了。在時間的安排方面，幼兒每次集中聯續傾聽音樂的時間，不宜超過五分鐘，上小學以後可逐漸延長，才不會違反幼兒抑制力不夠完善的特性。目前資訊發達，可提供音樂欣賞使用的視聽媒體越來越多，如電影、電視、幻燈、音響、投影機、錄影機、碟影機、放錄音機乃至電腦，都可大大提升視聽享受，充實音樂欣賞的內容。但在使用時，對時間、音量、光線、距離等都應特別注意，才不會造成近視或重聽的下一代。

四　兒童音樂教育的生理效用

　　兒童音樂教育的實施必須以兒童的生理為基礎，才有正確的出發點；在實施的過程中，必須時時考慮兒童生理的能力與發展程序，才不致扞格難通。但是，當其實施之後，則又回過頭來影響到兒童的生理。茲論述如下：

（一）促進健康

　　根據科學家大量試驗顯示，音樂聲波在傳遞過程中會產生化學效應和熱效應，因而促進蔬菜水果的生長。對於動物，透過物理與心理的雙重作用，音樂也可以催促母雞下蛋，增加母牛的泌乳量。（沈建軍，1987，頁57-67）人類為萬物之靈，在生理上受到音樂的影響自然更大。音樂對於肉體的功能，主要是可以增減心跳的速度，影響脈博與血壓，可以加速血液循環，促進新陳代謝作用，可以變化並調節呼吸運動，可以張弛肌肉的力度，可以左右內分泌亢進，可以影響腦電波的變化。這些影響都是有生理學與醫學的根據的，例如瓦倫汀（C. W. Valentine）曾以霍爾的《藍色的音程》、德布西的《午後牧神序曲（The Afternoon of a Faun）》和李斯特的《匈牙利狂想曲（Rhapsodies Hongroises）》對三十六名大學生進行試驗，結果顯示，三首音樂對於呼吸與心率都有明顯的影響。（潘智彪譯，1987，頁278-280）上述這些生理機能如果都處於和諧而正常的狀態，對健康必然大有幫助，而音樂教育正可以提供這樣的協助，如歌唱教學可以鍛鍊呼吸器官的功能，增加肺活量；演奏教學和律動教學可以促進血液循環，幫助肌肉的生長。大家都知道，心理的平衡與健全，也是健康的重要因素。音樂欣賞教育可以宣洩苦悶，消除壓抑，減輕厭倦，對於情緒的平撫助益良多。情緒的起伏固屬心理因素，然其與神經系

統、內分泌的變化實息息相關，而音樂教育正是透過這樣的管道來影響情緒，也影響健康。所以音樂教育對於促進人體健康的確具有舉足輕重的力量。

（二）治療疾病

音樂教育在積極方面可以促進健康，在消極方面可以治療疾病。大哲學家尼采（F.W. Nietzsche）曾扶病聆賞歌劇《卡門》（Carmen），結果不藥而癒（郭長揚，1991，頁169）；日本京都大學醫院曾以「音響無痛法」證明音樂對減輕牙痛確實有效。（司有倫等譯，1991，頁102）在古代，巫醫透過唱歌舞蹈來為人治病；在今日，音樂治療師及醫師、心理學家以音樂療法來治療心理焦慮、學習障礙、行為異常等心理疾病，也治療耳聾、癱瘓、口吃等生理疾病。這並非迷信，也不是奇譚，而是因為音樂可以影響人的心臟機能、呼吸頻率、血壓、內分泌和腦電波等功能，甚至使人進入心醉神迷的狀態，從而調節人的生理規律，減輕肉體的病痛。正在接受音樂教育的兒童，當然多少也可以得到音樂的療效。

（三）加強反應

音感教學可以提升聽覺能力的敏銳性、選擇性和整體感受性；視奏、視唱可以提高視覺的速度，擴大視覺的範圍；演奏教學可以促進人體的觸覺及運動神經的發展；音樂表演、律動教學等更可以使得各種感覺器官與大腦之間都得到綜合性的訓練機會。尤有進者，音樂教育對於大腦的良性刺激，可以增進記憶力、注意力、想像力、聯想力，使得左右腦的功能更加協調，身心反應更加靈敏，對於提高學習效率和工作績效都大有幫助。有些工程師憑機器運轉的聲音，就能查出故障所在；有些偵探憑電話撥號聲的長短，就能確定所撥的號碼數

字,都可能是拜音感訓練所賜,才有這麼敏銳的聽覺,但這些都只是音樂教育效用的小焉者而已,音樂教育對於廣大群眾所提供的無形影響才是最為深遠的。

五 結論

綜觀以上各節的探討,可以發現:

(一)神經系統、感覺系統、發聲系統、運動系統共同為兒童音樂教育提供了生理基礎,也使音樂教育的由來找到了立論的根據。

(二)兒童音樂教育的實施,無論音感教學、認譜教學、演唱教學、創作教學、欣賞教學都必須配合兒童生理的發展歷程,才能適合兒童的能力、興趣、需要,得到預期的效果。

(三)兒童音樂教育的實施,可以促進健康、治療疾病、加強反應,使音樂教育得以落實,不致淪於空談。

(四)由以上三者的互動關係,可以發現兒童音樂教育與生理學可以相輔相成。同時也可以看出生理學與心理學關係非常密切,不可截然劃分。三者之間的科際整合研究與通力合作實在是刻不容緩。

(五)音樂教育與生理學關係如此密切,可惜一向為研究者所忽略,本文之寫作,除可供從事音樂教育工作的同道參考之外,更希望能拋磚引玉,讓我們將來可以看到這方面更豐碩的成果。

——本文原刊於《新竹師範學院學報》第9期,1996年元月,

新竹師範學院,頁339-361

參考文獻

（一）書籍

司有侖等譯　服部正等著（1991）　環境音樂美學　北京，中國人民大學出版社

朱光潛（1967）　文藝心理學　香港　鴻儒書坊

余篤剛（1993）　聲樂藝術美學　北京市　高等教育出版社

沈建軍（1987）　音樂與智力　武昌市　華中學院出版社

吳博明（1985）　幼兒音樂指導　臺北市　理科出版社

姚世澤（1983）　現代音感訓練法　臺北市　天同出版社

姚世澤（1993）　音樂教育與音樂行為理論基礎及方法論　臺北市　偉文圖書出版社

范儉民（1989）　音樂教學法　臺北市　五南圖書出版社

康　謳（1974）　音樂教材教法與實習　臺北市　天同出版社

張　前、王次炤（1992）　音樂美學基礎　北京市　人民音樂出版社

張春興（1994）　教育心理學　臺北市　東華書局

張統星（1983）　音樂科教學研究　臺北市　全音樂譜出版社

曹理主編（1993）　普通學校音樂教育學　上海市　上海教育出版社

郭長揚（1991）　音樂美的尋求　臺北市　樂韻出版社

陸一帆、劉偉林等（1987）　文藝心理探勝　廣州市　三環出版社

陳道南（1986）　國民小學音樂基礎指導的理論與實際　高雄市　復文圖書出版社

黃友棣（1982）　音樂教學技術　香港　音樂教育研究社

游恆山等編譯　R. M. Liebert 等著（1991）　發展心理學　臺北市　五南圖書出版公司

楊兆禎（1983）　音樂創作指導　臺北市　全音樂譜出版社

趙梅伯（1985）　唱歌的藝術　臺北市　黎明文化事業公司

潘智彪譯　C. W. Valentine 著（1987）　音樂審美心理學　廣州市　
　　　三環出版社

廖家驊（1993）　音樂審美教育　北京市　人民音樂出版社

葉純之、蔣一民（1988）　音樂美學導論　北京市　北京大學出版社

劉文六（1977）　論音樂教育之重要性　臺北市　天同出版社

劉江川（1985）　人體結構與功能概要　臺北市　商務印書館

劉思量（1992）　藝術心理學　臺北市　藝術家出版社

董同龢（1987）　語言學大綱　臺北市　東華書局

蔣　良（1987）　歌唱的藝術　臺北市　丹青圖書公司

（二）期刊論文

王美姬譯　P. R. Webster 撰（1989）　創造思考與音樂教育　音樂教
　　　育季刊　第12期　頁9-13

林朱彥（1989）　從唱遊科探討國小低年級創造思考音樂教學之實施
　　　臺南師院學報　第25期　頁301-332

林朱彥（1993）　由創造思考教育看近代兒童音樂教育思潮之發展
　　　臺南師院學報　第26期　頁277-295

邱垂堂（1993）　兒童音樂訓練教學的探討　國民教育　第33卷第
　　　11、12期　頁15-25

邱垂堂（1994）　民國82年教育部修正公佈國民小學音樂科課程標準
　　　之剖析　國民教育　第34卷第9、10期　頁35-48

張蕙慧（1987）　兒童的音樂欣賞教學　國教世紀　第22卷第5期
　　　頁2-6

張蕙慧（1995）　兒童音樂教育與心理學關係析論　新竹師院學報
　　　第8期　頁137-164

陳友新（1994）　國小教師對器樂宜有的認識、研習、應用　**國教園地**　第49期　頁65-74

陳永明（1994）　論創作思考模式在國小音樂創作教學中的應用　**國民教育**　第34卷第7、8期　頁48-63

（三）學位論文

楊世華（1993）　**奧福與高大宜教學法於音樂行為與創造行為比較之研究**　臺灣師範大學音樂研究所碩士論文

羅雅綺（1993）　**幼兒遊戲中音樂經驗之觀察與分析研究**　臺灣師範大學音樂研究所碩士論文

音樂教育的聲學基礎

一 前言

　　音樂的創作是身心共同的產物，音樂的欣賞是身心共同的享受，但是音樂的素材──聲音，卻是經過選擇加工的物質材料，它具有物理的性能，自然也受到種種物理定理、條件的規範，物理與音樂教育當然也就息息相關了。所以本人在〈兒童音樂教育與心理學關係析論〉、〈從生理學觀點討兒童音樂教育〉兩篇論文脫稿之後，一直熱切期望接著撰寫一篇談論音樂教育與物理關係的文章。不過，由於本人對物理這門包羅萬象的學問所知有限，而且限於時間與篇幅，也不可能去作全面性的探討，因此，在此僅提出物理當中與音樂教育關係最密切的聲學作為研究的對象，希望這樣的研究，可以讓大家對音樂教育的各種基礎有更全面，更清楚的了解。

二 聲學的基本概念

（一）聲音的產生與傳播

　　構成音樂的基本素材是聲音，而聲音是由於物體的振動所產生的。這種振動經由空氣傳導，變成接連不斷的聲波，震撼著人們耳朵中的鼓膜，刺激聽覺神經後傳至大腦，便形成聲音的感覺。所以我們要聽到聲音必須具備三個條件：即聲源、介質和接受器。振動的物體

就是聲源，空氣就是介質，[1]耳朵就是接受器，這三者是缺一不可的。

就物理的特性而言，聲波可以說是一種質點（如空氣分子）位移或速度的交替變化，或者說是空氣密度一再重複地改變其疏密度的振動狀態，逐漸擴大於周遭空間的一種波動現象。（鄭德淵譯，1989，頁1）聲波所呈現的是一種波浪狀態的曲線，最高點為波峰，最低點為波谷，波幅狹窄，物體在單位時間的振動次數就多。在一秒之間所產生的波數稱為頻率，以赫茲（HZ）為單位。波形的高度稱之為振幅，振幅大，聲波就深，聲音就強（見圖一）。

在攝氏二十度的溫度中，聲波以每秒340公尺的速度，在空間呈球狀形傳播，隨著空間的逐漸擴大，單位空間中的聲波能量越來越少，最後終於消失。在傳播的過程可能會遇到受阻、反射、折射、繞射和吸收等情形，因此產生了行波、駐波、音的衰減、共鳴、回聲等自然現象，這些在聲學中都已得到相當程度的研究。

圖一　聲音的波形

資料來源：司有侖等譯，服部正等著（1991）：《環境音樂美學》，北京市，中國人
　　　　民大學出版，頁25

1　固體、液體亦可擔任介質。如內耳中的淋巴液即是液體介質；中耳的鎚骨、砧骨、
　　鐙骨、聽小骨即是固體介質。唯介質通常以空氣為主。

（二）聲音的基本要素

聲音的物理特性主要可分為頻率、音強、波形、音長等，人們透過生理和心理活動感知聲音，產生了音高、音量、音色、時值等的聽覺差異。大抵上，音高相當於頻率，音量相當於音強，音色相當於波形，時值相當於音長，這些就是聲音的四個基本要素：

1 音高

音高又稱音調，就是音的高低，由頻率決定，音的高低與頻率的多少成正比。正常人耳所能聽到的頻率範圍約在16-20000赫茲之間，超過此一範圍，高的稱為超聲，低的稱為次聲。在可聽聲之中，凡是振動波形是周期性，在頻譜[2]上是分列，聽起來有一定音調的，就叫作樂音，反之，稱為噪音。音樂中的音高基本頻率範圍一般在16-7000赫茲之間（相當於C_2-a^5），如唱歌為87-1175赫茲，器樂為16-5000赫茲，泛音可達10000-160000赫茲。（曹理，1993，頁117）

2 音量

音量又稱力度、音重或音勢，即音的強弱輕重。由振幅（聲壓）決定，音量的強弱輕重與振幅的大小成正比。人們對強度的主觀感覺稱為響度，其計量單位為分貝（dB），它是根據一千赫茲的音之不同強度的聲壓比值，再取其常用對數值的十分之一而決定的。人們感受響度的區域極限在30-120分貝之間，超過120分貝時，人耳會產生明顯的壓覺和痛感，超過160分貝時，會震破耳膜，喪失聽力。通常管弦樂隊演奏時音量的變化約在40-100分貝之間。習慣上音量為八個等

2　頻譜是將聲壓（或聲壓級）、聲功率或聲強按頻率的分布製成的圖譜。

級：最弱（ppp）、更弱（pp）、弱（p）、中弱（mp）、中強（mf）、強（f）、更強（ff）、最強（fff）。

3 音色

音色又稱音品或音質，是音的一種品質、特色或個性，用以區別兩個同音高、同音量的聲音之間的不同。決定音色的要素主要是頻譜。每一種音色都是由許多不同頻率的振動疊加而成的複合振動狀態。音色不僅與頻譜中的基頻、諧波和分貝的數目、長短、相對強度、分音的不協和程度及瞬態有關，還與基頻和諧波在聽音區有關，甚至還與聽者的距離，聽者的年齡、職業、本人的經歷有關。（龔鎮雄等，1994，頁42）從聲學的觀點來說，音色就是顫動形式不同，或者說是由於音波式樣的不同，波紋的曲折不同，而音波形式的不同，則是隨著基音與泛音之間強弱比例的不同而產生的。不同的發音物體、發音方法或發音狀況都會產生不同的音色，如小提琴與鋼琴的音色迥殊，手彈與弓拉的音色有別，弦的鬆緊也會使音色變得不同。

4 時值

時值即音的長度，也就是物體振動時間的久暫。時值與時間之長短成正比，樂音之間的時間關係稱為節奏，下文將會詳談。人們對相對時值比對絕對時值更為注意，自十三世紀有量記譜法產生後，相對時值即有明確的記法，絕對時值則由樂曲的速度所決定，十九世紀拍節器發明之後，速度有了具體的計量方法。

音樂教育首先要培養的就是對音樂感受的能力，而這些能力無疑是以音高感、音量感、音色感及時值感為基礎，進而去追求節奏感、旋律感、和聲感、音樂形成感、良好的音樂記憶和音樂想像力等。近代科學發達，對聲學的研究日趨精密，各種聲音要素既然是屬於物理

性質，自然可以用各種儀器去測量其物理量，如用音量錶（vu 錶）、水準記錄器以測量音強；用頻率表、週期計、閃光燈型音高測試器以測量頻率；用頻帶濾波器、聲波儀、電腦等以測量與音色有關的分音構造（詳見鄭德淵譯，1989，頁19-41）。這些研究，對音感教學應當有相當的助益。

三 基礎樂理的聲學基礎

（一）音樂的基本表現手段

音樂雖以個別的音響為基本素材，但決不是各個音響凌亂結合，而是很多有規律的音組合成為具有一定形式與美感的整體。聲音的四個基本要素相互作用，並組織起來形成音樂，主要是通過：1. 橫向的結合（主要體現在節奏和旋律上）。2. 縱向的結合（主要體現在和聲和組織上），[3] 3. 表現性質（主要指強弱和音色）。（曹理，1993，頁95）在這些音樂的基本表現手段中，尤以節奏、和聲、旋律最為重要，它們並稱為音樂的三大要素，今即簡論如下：

1 節奏

節奏是音樂的骨幹，無論是簡單的民謠或是繁複的交響樂都脫離不了節奏。節奏包含了音的長短、強弱、快慢、延長、休止、抑揚、頓挫等方面的變化，是聲音在空間的一種表現形式。節奏的最小單位是節奏型，節奏型的分類，有分成六種模式的，有分成十六種模式的，也有分成五種類型的，不一而足。[4] 形成節奏的主要內容有拍

3 組織（texture）指主旋律和伴奏、複調音樂的聲部層次等。

4 節奏型的分類，十一、二世紀西洋作曲家分為六種模式，近代音樂家克瑞斯頓

子、速度和力度（邵淑雯，1993，頁921），其組合基本上是建立在勻
稱與規律的原則上，是統一中有變化的（郭長揚，1994，頁635）。其
中節拍是以重拍和輕拍的各種關係，分別以不同的重音循環形成不同
的節律。節拍本身充滿了數的結構力，在重輕律的運動中賦予音符以
生命力。速度是音樂節拍和音符的時值現象，有緩板（52拍）、慢板
（56拍）、稍慢板（66拍）、中板（96拍）、快板（132拍）、急板（184
拍）等等，它們形成音樂表現的動力。力度是樂曲演奏音量的強弱程
度，力度變化包括橫向的變化和縱向各個聲部結合時的平衡和主次的
區分，其強弱鬆緊的運動當然更具有聲學基礎。就是節拍、速度、力
度彼此間的靈活配合，使得節奏成為音樂三大要素中最重要的一個，
也使得音符呈現不同的性格與表情，產生了音樂的藝術魅力。

2 和聲

當兩個聲音同時進入人耳時，由於兩個聲音的強度和頻率的關係
不同，會產生各種不同的現象，若兩音同時到達，強度大致相等，便
產生和聲，和聲音程中的兩音如果頻率相差很小，便可明顯聽到拍
音；如果頻率相差較大，一般稱之為混合音。和聲音程可從聽覺感受
上的愉快與否而分為和諧與不和諧兩類（羅小平等，1989，頁14）。
又可依其音響的色彩分為大三和弦、小三和弦、增三和弦、減三和弦
四個最基本的和弦，以及七和弦、九和弦、十一和弦、變和弦等不同
的和弦。各種和弦都有其不同的音樂色彩，也都有其情感表現力，會
使得整首樂曲表達得更為豐富而深入。即使是不和諧的和聲，也會使
得樂曲變得尖銳、緊張、激動，而與和諧的和聲產生相反相成的效
果。所以在音樂上，和聲是十分重要的。人類早期的音樂只有一條單

（Paul Creston）分為十六種模式，詳見駱正榮，1992，頁50-51。大陸學者有分為五
種類型者，詳見曾田力，1994，頁45-53。

旋律，以後才逐漸有複調音樂、主調音樂等多聲部的音樂。和聲是多聲部音樂中各聲部結合的基礎，和弦則是和聲的基礎。其差別是和弦所指的是單組的聲音縱的結合，而和聲是指和弦的聯連續以及和弦之間的關係。和聲是注重樂曲的縱的聲音組合，而有別於對位的橫的聲音組織（郭長揚，1994，頁647）。和聲聲部縱向（同時性）排列的物理規律，可以從「泛音和弦表」中泛音的排列愈高則愈密，愈低則愈寬的現象發現出來（葉純之等，1988，頁23）而對比不同的和弦也可發現它們都各有其一定的頻率比，在頻譜上所顯示的基頻[5]各有不同（襲鎮雄等，1944，頁45-46）。所以根據聲學的分析，對和聲與和弦的研究大助益。

3 旋律

　　若干樂音有組織的進行，表現一定的音樂意義，就叫作旋律。旋律又名曲調，正如同節奏一樣，基本上是自然產生的，而有別於和聲從理性概念逐漸發展出來。而且它和節奏簡直是渾然一體，難以截然劃分。旋律除了節奏的聲音長短、強弱之外，另外加上聲音的高低；因此節奏可以沒有聲音的高低而單獨表現，而旋律則必須依附在節奏上唱奏出來，兩者有相輔相成的關係。旋律往往和聲配合在一起，但是它也可單獨存在（郭長揚，1994，頁644）。可見旋律、節奏、和聲三者之間的關係十分密切，如果說節奏是音樂的骨架，那麼旋律就是音樂的靈魂。音樂有了旋律，才能構成樂節、樂句和曲式，也才能表達出美妙的形式、生動的內容，而為人所擊節欣賞，甚至廣為流傳。旋律是由節奏、音高兩方面隨著時間而橫向組織，綜合而成的，有時上升，有時下降，有時平直進行，有時彎曲前進，宛如一條變化多端

5　在簡諧振動中頻率最低的叫作基頻，與諧波（頻率為基頻的整數倍）、分音（頻率不是基頻整數倍高頻振動）共同構成實際的樂音。

的線條，所以有「旋律線」之稱。旋律線的進行方式，主要有五種，即重複進行、級進、跳進、環繞型進行、波浪型進行。[6]這些線條簡直可以像音波那樣以線條來加以表達，而且從微觀的角度來看，大線條中還有許多音波的小線條呢！其中充滿力度、緊張度等物理變化，這就是音樂的奧秘。

節奏、和聲、旋律三者的交錯變化，產生了無數音樂作品，也產生了許多音樂理論，沒有這三大要素，就不可能有音樂，更不可能有音樂教育。所以研究音樂教育，除了可從心理上從事種種審美實驗外（詳見潘智彪譯，1987），也可從物理上利用儀器來作客觀的紀錄與分析，這種科學的研究，對於音樂教育的探討與改進，實在是有其不可忽略的價值。

（二）樂律

我國古代有宮、商、角、徵、羽（相當於簡譜的12356）五個音階，後來加上變宮、變徵（相當於簡譜的7 #4），成為七個音階，這種八度音程的七個音階為世界大多數民族和地區所通用。唯這些音階只是相對音高，而非絕對音高，要求得絕對音高，使調子固定，就有賴於樂律。所謂律，本來是古人用以吹出十二個不同高度標準音的竹管，因此這十二個標準音也就叫做十二律。從某一個音出發，如何生出音階中各個音，有不同的「生律」方法，就叫做「律制」。不同的律制所構成的音階各有不同，因此就形成不同的「音律」。從古以來，最重要的律制有三種：

6　重複進行即相同的音（同高度音）的多次反覆。級進是相臨兩個音之間的連接。跳進，是間隔一個以上的音之間的連接。環繞型進行是指以一個音為中心，上下頻繁繞動的音的進行，或在一個較窄的音域裡，音做上下頻繁的繞行，是時間長，音域寬的大起伏旋律線，也是一種較大的綜合式進行，把前面幾種進行的方式都包括在內。詳見曾田力，1994，頁18-36。

1 五度相生律（三分損益法）

　　這是最古老、最自然的一種律制。在西方，古希臘的畢達哥拉斯（Pythagoras）首先發明五度相生律，我國《管子》〈地員〉篇所講的「三分損益法」也與之不謀而合。其法是為了生成下一律而將一定張力的一定弦線或管長「三分損一」（即1-1/3或1X2/3）以求得上方五度之律（傳統上稱為「下生」）；或「三分益一」（即1+1/3或1X4/3）以求得下方四度之律（傳統上稱為「上生」）。所得到的都是簡單的分數比（見頁367，圖二）。所以聲音聽起來格外和諧悅耳，直到今日，弦樂獨奏還在使用呢！可是按照這個方法所得出的十二個半音，未能回到原位 C，而是比原位 C 高出1.036倍的音，這在西方稱作「畢氏音差」，為了這個音差，五度相生律會有無法轉調的困難。

2 純律（自然律）

　　這是在三分損益法的基礎上再增加5/4、6/5作為生律要素，所得到的，是各音程間獲得了盡可能小的頻率比，從而產生了最諧和、最純正的音感。（戴念祖，1986，頁51）適合於無伴奏的合唱團使用，音樂表演者亦可根據純律原理臨時靈活調整聲音諧和的最佳值。但其缺點是音階結構比五度相生律複雜，轉調更為不易。

3 十二平均律

　　這是明朝朱載堉首先發明的，比西歐還早了幾十年。其法是精確規定八度的比例，並把八度分成十二個半音，使任意相鄰的兩個半音的音程值為二的十二次方根，即$\sqrt[12]{2}$（戴念祖，1986，頁47），亦即1.5846倍。在十二平均律中，沒有一個音程是準確的小的頻率比，但每一個音程又多少靠近或近似小的頻率比。（見頁367，表一）十二平均律雖然犧牲了絕對的諧和，卻解決了兩千年不能解決的移調轉調問

題，並解決了合奏中的音準問題。（葉純之等，1988，頁31）很適合於鍵盤樂器、樂隊合奏、帶「品」的樂隊使用，可說是當前最普遍流行的律制。它建立了精確的音程，拓展了大小調式，[7]影響了和聲學，對歐洲古典音樂、浪漫派音樂的蓬勃發展貢獻良多。

　　樂律學是聲學重要的一環，也是樂理的重要成分，其研究涉及數學與物理的方法。在數學上，運算其數值過程十分繁複，但在物理上區別其生律方法卻十分簡單，那就是各種律制是基於不同的頻率比關係而生成的。

四　演唱教學的聲學基礎

（一）發聲的原理

　　聲樂與器樂是音樂的兩大領域。聲樂並不像器樂那樣借助於外物，而是以精巧靈活的人體本身作為樂器。人體樂器主要分為：1. 呼吸器官：由肺、氣管、胸腔、橫隔膜組成，為歌唱提供了發聲的原動力。2. 振動器官：由喉頭和聲帶組成，這是歌唱的發音體。3. 共鳴器官：包括胸腔、喉腔、咽腔、口腔、鼻腔，可以調節聲音，造成不同的音色。4. 調音器官：包含脣、舌、牙、齒、喉、顎，是咬字吐音的關鍵。這些器官的結構遠比任何樂器都要複雜，卻能彼此牽制，互相協調，形成一個有機整體，為演唱發音提供了絕佳的工具。

　　在人體器官中最特殊、最重要的當數振動器官的發聲體——聲帶。聲帶是喉頭中兩條具有彈性的薄韌帶，它的運動取決於喉內肌與喉外肌的收縮。由於聲帶有節律的運動，氣流通過，造成空氣稠密稀

7　若干高低不同的樂音，圍繞某一有穩定感的中心音，按一定的音程關係組織在一起，成為一個有機的體系，稱為調式。三級音為大三度者為大調式，三級音為小三度者為小調式。

階　　名	徵	羽	宮	商	角
音　　名	5̣	6̣	1	2	3
弦長比數	108	96	81	72	64

圖二　五度相生律

資料來源：童忠良等著（1993）：《音樂與數學》，北京市，人民音樂出版社，頁29

表一　十二平均律各參數

序　　號	1	2	3	4	5	6	7	8	9	10	11	12	13
中國古代律名	黃鐘	大呂	太簇	夾鐘	姑洗	仲呂	蕤賓	林鐘	夷則	南呂	无射	應鐘	清黃鐘
今日音名	C	#C	d	#d	e	f	#f	g	#g	a	#a	b	c^1
產生法	1	$2^{1/12}$	$2^{2/12}$	$2^{3/12}$	$2^{4/12}$	$2^{5/12}$	$2^{6/12}$	$2^{7/12}$	$2^{8/12}$	$2^{9/12}$	$2^{10/12}$	$2^{11/12}$	2
頻率倍數	1	1.05946	1.12246	1.18920	1.25992	1.33483	1.41421	1.49830	1.58740	1.68179	1.78179	1.88774	2
與主音的頻率比	1	$\frac{89}{84}$	$\frac{449}{440}$	$\frac{44}{37}$	$\frac{63}{50}$	$\frac{303}{227}$	$\frac{140}{90}$	$\frac{433}{289}$	$\frac{100}{63}$	$\frac{37}{22}$	$\frac{98}{55}$	$\frac{168}{89}$	$\frac{2}{1}$
音分值	0	100	200	300	400	500	600	700	800	900	1000	1100	1200
相鄰兩律間音程		100	100	100	100	100	100	100	100	100	100	100	100
頻率	261.63	277.18	293.66	311.13	329.63	349.23	369.99	392.00	415.30	440.00	466.16	493.88	523.26

資料來源：戴念祖著（1986）：《朱載堉——明代的科學和藝術巨星》，北京市，人民出版社，頁53

疏等相間的振盪而形成音波，音波經喉、咽、口、鼻等共鳴腔的擴大與美化，就造成了人的噪音或美妙動人的歌聲。聲帶的運動可以決定人聲的音高，並直接影響音色與音區等，其發音功能不僅具有生理性能，從聲學的角度來看，又具有物理性能。（余篤剛，1993，頁76）聲帶既然如此重要，當然要善加運用，善加保護，才不致影響歌唱的品質。

聲帶所發生的樂聲音響，不僅具有音樂樂音音響，而且具有語言音響，是綜合性的，而不像器樂是屬於單一性的。這兩種音響都具有物理的音響屬性，也就是說都具有音高、音強、音長、音色等基本性能，所以可以加以有機的綜合，從而發揮特殊的音響運動效果。

（二）音質的優劣

美妙的歌聲除了在曲調方面須具有旋律、節奏、和聲之美外，在演唱方面更須具有音質、字音、行腔之美（余篤剛，1993，頁170-355）。單以音質而言，精巧的呼吸，完美的共鳴、寬廣的音域、宏亮的音響、豐富的音色都是造成音質之美的不可或缺的因素，其中尤以完美的共鳴與寬廣的音域更值得在此一提。

任何物體都有自身的振動頻率，如果從外面給物體加以一定周期性的力，當這個外加力的頻率與物體固有頻率相接近時，原物體的振動就會大為加強，這就是共鳴，又稱之為助振。在樂器中，如提琴、豎琴都有共鳴箱，鋼琴也有共鳴板。人體本身就是完美的共鳴箱，其共鳴的方式主要有三種，即：1. 口腔共鳴：是其他共鳴的基礎，聲音在口腔中的振動位置應儘可能靠前，以便與其他共鳴構成聯繫。2. 頭腔共鳴（鼻腔共鳴）：不僅增加音色的美好，而且有助於高音的演唱。3. 胸腔共鳴：可以使音量格外洪亮。從聲學的原理講，共鳴可以改善音色，也能加大音量。（葉雅歌，頁110-111）所以在聲樂方面，

如何獲得良好的共鳴是相當重要的。

一個人所發的音，從最低到最高的範圍，叫作聲音的音域。這是由頻率的高低決定的，也就是取決於聲帶的長短、厚薄、鬆緊。音域的寬窄因人而異，同樣一個人也隨著年齡而不同，如三歲時約為d^1-a^1，六歲時約為c^1-c^2（曹理，1993，頁134），小學中年級約為c^1-d^2、高年級約為c^1-d^2（e^2），初中階段約為（♭b）c^1-c^2（e^2）（廖家驊，1993，頁165）。一般成人在歌唱時其音域大多不超過一個半八度，女高音則從e^1-g^2，女中音從g-c^2，男高音從c到g^1，男低音從G到c^1（薛良，1987，頁80）。歌唱的訓練就是在加強聲帶的伸縮性，拓寬可用音域，向高音區發展，而又不忽略中聲區和低音區的和諧統一。如此，則既能有高音頭聲區的明亮，又能有中音聲區的柔和、低音的胸聲區的渾厚，可以大為豐富音色的表現力。一般經過發聲訓練的人，大致可增加五度左右的音域，可以適應唱兩個八度以上的音。

（三）美聲唱法

美聲唱法是近四百年來盛行不衰的演唱風格和演唱技巧。它採用胸腹混合式的橫隔膜呼吸法，重視起音，統一聲區，要求聲音的連貫，音量的變化，音質的明亮、豐滿，音色的靈活、微顫，因而產生一種具有金屬色彩，富於共鳴的聲音，剛柔兼備，美感十足，所以稱之為美聲唱法。這種演唱技巧，在美學、聲學和生理學方面都有相當的根據。科學發達的今日，我們可以利用X光射線攝影、錄音機以及頻率紀錄儀器，來確切了解喉頭位置的移動，泛音頻率基音頻率的轉變，與音質變化之間到底有些什麼關係，使得這種歌唱法得到更深刻的研究。

現代歌唱教學求精巧的呼吸、正確的發聲、清晰的咬字、適當的姿勢，或許多少都受到美聲唱法的影響吧！例如小學中、高年級以上

的學生進行頭聲發聲的訓練，而避免採用胸聲、假聲、破裂聲的發聲，[8]就是非常正確的發聲方法。因為採取頭聲發聲時，聲帶處於短、窄、薄的狀態，聲門不致大開，只有聲帶邊緣部分和聯連續部分振動，即使長久歌唱也不會疲勞，而且聲音清澈明朗，準確優美，可以不費力地傳到遠方，還能唱出極弱（pp）的聲音（曹理，1993，頁199），所以是種值得提倡的技巧。

五　演奏教學的聲學基礎

（一）樂器的構造

自古以來，聲樂與器樂雖然並稱為音樂的兩大類，但無論種類之繁多、音域之廣闊、音色的豐富、強弱的變化、聲部的多重、技巧的複雜，器樂都是遠遠超過聲樂的。我國古代把樂器按照材料為八音——金、石、絲、竹、匏、土、革、木，[9]近代則依發音方式和聲學原理分為體鳴樂器、氣鳴樂器、膜鳴樂器、弦鳴樂器和電鳴樂器，[10]每大類之下又可加以層次分類，真可說是種類繁多，無法細數。

每種樂器雖然構造各有不同，但就整體而言，主要可分為：1. 聲源：即振動源，如提琴的振動源是振動弦線，大鼓的振動源是圓膜，

8　胸聲的聲帶處於長、寬、厚的狀態，發聲較為費力，容易傷及聲帶。假聲的聲帶不拉緊，聲帶三分之一處呈一梭形縫，耗氣較多而音質虛浮。破裂音是聲區的突然轉換，聲音從胸聲突然轉為假聲，程度較輕者為換音，程度較重者為破裂音。

9　八音，金是金屬樂器，如鐘、鎛。石是石製樂器，如磬、璈。絲是絃樂器，如琴、瑟。竹是管樂器，如簫、笛。匏是葫蘆樂器，如笙、竽。土是陶質樂器，如塤、缶。革是皮質樂器，如鼓、鼗。木是木製樂器，如柷、敔。

10　弦鳴樂器即弦樂器，如小提琴、鋼琴。氣鳴樂器包括管樂器、自由簧樂器，如笛、雙簧管。體鳴樂器是以樂器本體為聲源體，如編鐘、鏡。膜鳴樂器以樂的膜為發聲體，如鼓。電鳴樂器即電氣樂器，如電子琴、電腦音樂。

這是任何樂器都不可短少的。2. 發聲體：有些樂器的發聲體就是振動源，如鼓膜、鐘體，有些樂器則另有發聲體，如喇叭、笛子是靠管形成駐波，將聲音傳播出去。3. 共鳴體：如提琴、豎琴等許多弦樂器都需有共鳴箱才能聽到聲音，共鳴體對改善音色也大有幫助。4. 附件：如手風琴的變音器，提琴的指板、琴馬等。（龔鎮雄等，1994，頁57-58）所以每一件樂器本身簡直就是一件聲學儀器呢！

樂器結構的不同，會直接影響到音調與音色，如短笛發的音要比長笛高一個八度，這是因為管長可以決音調，管子越長，吹出的音調越低；管子越短，吹出的音調越高。即使是同樣長的管子，開管（如笛子）和閉管（如木管樂器）所形成的聲波的頻率和諧波數也有不同，音色自然隨之而異。此外，粗的管子比細的管子聲音來得響亮，這是因為管子越粗，吹氣時力量越大，空氣的振動能量也越大，聲量自然較大。至於管壁的厚薄，外徑和內徑的大小、形狀、變化程度，側孔、吹孔的大小、形狀，管尾等也都與音調有關。這是在從事演奏教學時不可不知的。

（二）樂器的研究

我國早在石器時代就有樂器，商周時期樂器的發展已十分可觀，單在《詩經》裡提到的樂器就有二十九種之多。一九七八年，在湖北隨縣曾侯乙墓出土的六十五個編鐘，每一件都能發出兩個不同的樂音，有標準音高，能跨越五個八度的音域，並提供了旋宮轉調的自由，簡直是世界上最早的一架鋼琴式的旋律樂器（劉昭民，1987，頁126-130）。戰國時代成書的《周禮》，其中〈春官宗伯〉典同條對於鐘的形狀和聲音的十二種關係作了簡要的描寫（劉昭民，1987，頁44），〈考工記〉鳧氏節對於編鐘的規範、音響和調音等問題也都有總結性的論述，磬氏節對於製磬調音的技術，韗人節對於鼓的聲學特性

更有相當正確的認識（聞人軍，1988，頁53-59）。可見樂器之學在我國一向十分發達，而且有關於共鳴、反射的研究，弦的振動、管的音調的探討等，也都是通過樂器來進行的，可以說，我國聲學發展史中，主要的成果就是樂器的研究。

西洋的樂器種類更多，音域更廣，音量更大，變音更多，音準更精確，音色更豐富，對於樂器的結構、特性、製造工藝和材料等也都有精湛的研究，形成一門淵博的樂器學。尤其近代科技發達，對於樂器的聲學研究更是突飛猛進，如根據研究發現，弦樂器的振動模式有四種，即橫振動、縱振動、扭轉振動、倍頻振動，每種振動的能量、基頻和主要諧波成分都不同，因此音色也就各有不同（龔鎮雄等，1994，頁68-69）。又如研究樂器的聲響，可以從泛音構造，時間性梯度曲線，雜音、顫音的變化等去作物理量的測驗（鄭德淵譯，1989，頁16-18）。諸如此類，不僅對於樂器的研究與改良有直接的幫助，對於演奏教學的實施也有間接的裨益。

（三）演奏要點

實施演奏教學，首先要對各種樂器的性能與特色有所了解，例如短笛的整個音域有三個八度，鋼琴的發聲頻率範圍從27.5-4186赫茲，超過七個八度，音域更是寬廣，但是低音號、低音管、倍低音號、大胡等特大的樂器，振動頻率都較低，音域較窄，這是在選擇樂器時不可不知的（見頁374，圖三），否則就難免強人所難了。又如長笛的音色柔和優美，短笛的音色活潑華麗，小提琴的音色變化多端，大提琴的音色渾厚飽滿，琵琶的音色古色古香，二胡的音色意境寬廣，這也是在決定使用什麼樂器來表達何種情感時首先必須了解的。

每種樂器都有其演奏的技巧，如小提琴的手、指、腕、臂上都有工夫，弓法、弓位、運弓角度和力度、撥奏速度、力量、位置、觸點

大小等都會影響音質（龔鎮雄等，1994，頁62-85）。又如鋼琴，除了講究觸鍵技巧以控制琴錘擊弦的速度和力度量的比例關係外，[11]還得注意踩三個踏瓣以控制力度和音色，[12]甚至連手指離鍵的速度也對演奏的效果有所影響。

　　樂器合奏，首先必須有一個共同的標準音高，[13]其次就是要注意到樂器的搭配。會產生不和諧的拍音和泛音的樂器不宜合奏。而在一個大的樂隊中，為什麼第一小提琴、第二小提琴、中提琴、大提琴和大貝司之間有一定數量比例？為什麼弦樂器與管樂器之間又有一定數量比例？這些都是有其聲學上的考慮的。通過各種配器手法，能使器樂曲呈現出千姿百態、斑駁陸離的氣象。

六　欣賞教學的聲學基礎

（一）欣賞的工具

　　音樂欣賞的教學內容包含聲樂、器樂、音樂故事的聆賞，音色、節奏及曲調美的體會，樂曲結構及風格的認識等。其中聲樂、器樂的聆賞固然偶有觀賞現場演出的機會，但大部分可能還是以電化教學器材為主，例如電影、電視、音響、碟影機、錄放音機乃至電腦等，都是我們經常可以接觸到的視聽媒體。它是以電子學及無線電電子學為基礎發展出來而應用廣泛的新科技產品，用之於音樂，就是所謂音樂電聲。

11　鋼琴觸鍵的力量應在75-85克之間。好的鋼琴一秒鐘內一個鍵可以擊十二次為合格。

12　鋼琴踏瓣有三，右邊的制音踏瓣是控制制音器用的，又叫強音踏瓣或延音踏瓣。左邊的弱音踏瓣是用來減弱音量的。中間的踏瓣也是起弱音的作用。

13　一九三九年公定在攝氏二十二度時a'的標準音高為440周／秒，但實際上有許多管弦樂隊及室內樂仍用a'=445周／秒，以求音的明亮。其他各音也都有其標準音高。

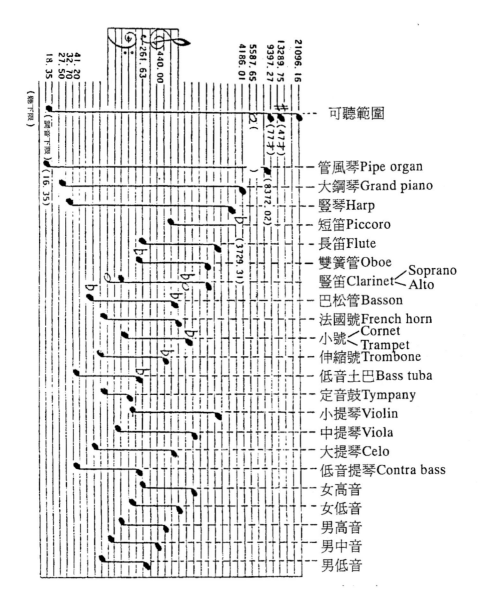

圖三　各種樂器的音域及可聽範圍與音高鑑別

資料來源：鄭德淵譯（1989）：《樂器的音響學》，臺北市：幼獅文化事業公司，頁6

音樂電聲主要是透過電源用電振盪，產生不同頻率的振動，然後通過電——聲換能，變成機械波，傳入耳中。也可以將聲音信號變成電信號以後再加以調制，如放大、降噪、人工混響、人工延時、速度控制。（龔鎮雄等，1994，頁109-110）經過電子技術處理的音樂，往往可以具有極高的存真度，與原音幾無二致，而且可以大大改善原音的不足，取得十分理想的音響效果。有時也可以任意模擬或創造任何音響，大幅拓展了人們欣賞的領域，也提升了人們欣賞的水準。這對欣賞教學而言，可說是十分重要的利器。不過，在使用時須特別注意音量、光線、時間、距離的控制，才能確保欣賞的品質，也才不致影響學生的身心健康。

（二）欣賞的環境

通常，音樂欣賞教學是在音樂教室或視聽教室舉行，教室大小應適中，同時應有適當的隔音設備。如果是在音樂廳聆賞現場演奏或演唱，那麼欣賞環境的講求就更為嚴格了。

欣賞環境首先要解決的是反射與吸音的問題。音樂廳的大廳，有的做成長方形，有的是扇形。頂棚有的高，有的低，四邊的牆壁常常用木板做成「孔隔」、「窩狀」，這些都是通過聲音的反射來控制聲音的音質及其在大廳內的分布。還有，帷幕、座椅、頂板、牆壁、地毯等都有吸音的問題。（龔鎮雄等，1994，頁13）因為聲波在空間傳播的過程有吸收、反射、折射、繞射、共鳴等現象，對於音樂表演與欣賞都具有直接而普遍的影響。吸收率高的場所，高音及高泛音都容易被減弱，而使得充實而光輝的音響變得乾澀晦暗，例如雙簧管的高泛音有妖媚幽雅的性質，如高泛音被奪去，聽起來便跟笛音一樣。（葉純之等，1988，頁36）相反地，反射率太高的場所，會有過多的回聲（共鳴），每一次反射都會改變聲音的性質，回聲愈多，樂音就越失

真。但是適當的回聲，[14]卻可以令聽眾覺得舒暢和省力，並能掩飾音樂力度和速度的不同，也是不可缺少的。如何合理解決吸收率和反射率之間的矛盾，正是音樂聲學要解決的主要問題。

其次，欣賞環境的溫度對於演奏，演唱的效果也有所影響，這是因為聲音的傳播速度與傳播介質的溫度有關，介質溫度越高，傳播的速度越快。例如，冬天吹笛子時，會由於人的氣息給予的熱量而使管內的空氣溫度升高。這樣，由於管樂器的音調與空氣中的聲速成正比，就會使樂器的頻率變高，如果溫度相差攝氏十度，笛子的音調會改變約三分之一個半音，可能會使得整個樂隊的演奏出現不堪設想的局面。所以，如果能控制室溫在攝氏二十二度左右，以符合國際公定標準音高的前提，那是最好不過的了。當然，樂隊裡容易發熱的管樂器在演奏過程中也得注意經常重新調音才行。這些都與音樂欣賞教學有關，不可不知。

七　結論

綜觀以上各節的探討，可以發現：

（一）聲學是研究聲音的發生、傳播、接收，聲的性質及聲與其他物質相互作用的學問，它是物理學重要的一環。無論古今中外，在研究聲學時，往往要以器樂、聲樂等作為研究的對象，可以說聲學的發展是離不開音樂的。

（二）樂音的產生、傳播，樂器的製造、使用，音樂現象的實驗、測量往往涉及聲學的種種理論，所以音樂包含許多聲學內容，也

14 據實驗顯示，最佳回聲時間平均為一點五秒左右，此為維也納古典樂派所重視。但不同的音樂對象有不同的最佳值，如巴羅克音樂為一秒，浪漫派為二秒，歌劇為一點二至一點四秒。

需使用許多聲學的方法加以研究。可以說聲學是音樂的基礎，如果抽離這個基礎，音樂就無所依存了。

（三）音樂教育除了心理基礎、生理基礎外，也須以物理，尤其是聲學作為基礎。本論文對於演奏、演唱、欣賞教學的物理基礎都有所闡述，至於音感、認譜、創作教學則可以涵蓋在基礎樂理一節之中，同時，它們也與演奏、演唱、欣賞教學息息相關，所以都未曾另闢專節加以討論。

（四）今日科技日益發達，科際關係也日趨密切，要研究音樂教育，除了整合心理學、生理學、物理學外，也可與文學、美學、社會學……等切取聯繫，如此，必能使音樂教育更發達，更進步。

——本文原刊於《新竹師範學院學報》第9期，1996年元月，
新竹師範學院，頁321-338

參考文獻

（一）中文部分

于培杰（1990） 論藝術形式美 上海市 華東師範大學出版社

王光祈（1977） 東西樂制之研究 臺北市 臺灣中華書局

司有侖等譯 部部正等著（1991） 環境音樂美學 北京市 中國人
　　民大學出版社

余篤剛（1993） 聲樂藝術美學 北京市 高等教育出版社

沈建軍（1987） 音樂與智力 武昌市 華中工學院出版社

秦西炫（1988） 音樂的奧秘 北京市 中國文聯出版公司

張　前、王次炤（1992） 音樂美學基礎 北京市 人民音樂出版社

張統星（1983） 音樂科教學研究 臺北市 全音樂譜出版社

曹　理（1993） 普通學校音樂教育學 上海市 上海教育出版社

曾田力（1994） 音樂——生命的沈醉 北京市 北京大學出版社

童忠良、王忠人、王斌清（1993） 音樂與數學 北京市 人民音樂
　　出版社

楊蔭瀏（1985） 中國古代音樂史稿 臺北市 丹青圖書有限公司

葉純之、蔣一民（1988） 音樂美學導論 北京市 北京大學出版社

葉雅歌（不詳） 歌唱發音的科學基礎 臺北市 天同出版社

聞人軍（1988） 考工記導讀 成都市 巴蜀書社

廖家驊（1993） 音樂審美教育 北京市 人民音樂出版社

劉昭民（1987） 中華物理學史 臺北市 臺灣商務印書館

潘智彪譯 C. W. Valentine 著（1987） 實驗審美心理學 廣州市
　　三環出版社

鄭德淵譯 安藤由典著（1989） 樂器的音響學 臺北市 幼獅文化
　　事業公司

戴念祖（1986）　朱載堉──明代的科學和藝術巨星　北京市　人民出版社

薛　良（1987）　歌唱的藝術　臺北市　丹青圖書有限公司

羅小平、黃虹（1989）　音樂心理學　廣州市　三環出版社

龔鎮雄、董馨（1994）　音樂中的物理　長沙市　湖南教育出版社

邔芷人（1986）　五行與樂律　中國文化月刊　第84期　頁26-55

邵淑雯（1993）　音樂對心理效應之探討　復興崗學報　第49期　頁414-445

郭長揚（1994）　音樂美感教學的啟導　臺北師院學報　第7期　頁635-653

張　絢（1994）　中西歌唱藝術的比較　國教天地　第105期　頁34-40

張蕙慧（1987）　兒童音樂欣賞教學　國教世紀　第22卷第5期　頁2-6

張蕙慧（1995）　兒童音樂教育與心理學關係析論　國立新竹師範學院學報　第8期　頁137-164

陳友新（1994）　國小教師對器樂宜有的認識、研習、應用　國教園地　第49期　頁65-74

駱正榮（1992）　國小音樂創作教學探討──節奏感部分　國教世紀　第27卷第6期　頁48-61

（二）英文部分

Abeles, H. F. Hoffer, C. R., & Klotman, R. H.(1984). *Foundations of music education.*, New York: Schirmer Books.

Campbell, D. M. & C. A. (1987). *The musician's guide to acoustics.* New York: Schirmer Books.

Reimer, B.(1989). *A philosophy of music education.*(2nd ed.). Englewood
 Cliffs, NJ: Prentice Hall.

Uszler, M., Gordon, S. & Mach, E. (1991). *The well-tempered keyboard
 teacher.* New York: Schirmer Books.

本土化與國際化與藝術人文領域音樂教學關係析論

一 研究背景與目的

自二〇〇一年起，我國開始實施九年一貫課程統整，其改革幅度之大，為前此所未有。不僅打破了傳統的分科教學，將課程分為語文、健康與教育、社會、藝術與人文、數學、自然與科技、綜合活動七大領域，而且同一領域之中也進行合科教學，如藝術與人文領域即包含音樂、視覺藝術與表演藝術。實施以來，固然收到不少傳統教學所缺乏的效益，但無可諱言地，也產生若干為人詬病的流弊。為了順利克服教學困境，圓滿達成教學目標，可以探討的問題不勝枚舉，可以切入的角度也各有不同。作者以為最重要的莫過於本土化與國際化的議題，因為這是近幾十年來，臺灣音樂教育的兩大主軸，能掌握這兩個相反相成的重點，許多枝枝節節的問題都可以提綱挈領，迎刃而解。在此背景之下，本論文期望達成的研究目的有四：

（一）分析本土化及國際化音樂教學的理論基礎。

（二）探討本土化及國際化音樂教學的價值。

（三）了解本土化及國際化在藝術人文領域音樂教學中的實踐現況。

（四）檢討本土化及國際化在藝術人文領域音樂教學中的優缺點。

二　研究方法

　　本論文主要採取文獻分析法，廣泛蒐集國內外與本土化、國際化及藝術人文領域音樂教學相關的專書、期刊論文、學位論文，梳理與本論文研究目的相符的文獻、進行整理、歸納，以建立基本架構與資料。再根據平日從事音樂師資培育、教學輔導及教科書評鑑的經驗，加以分析討論，從而得到研究結果，並提出結論與建議。

三　文獻檢討

　　臺灣人口分為原住民、福佬人、客家人、外省人四大族群，鄉土音樂也分為四個類別。光復之後，由於政府教育政策的主導，本土音樂教育較側重於傳統國樂與中國各省民歌、藝術歌曲，如黃體培（1983）在樂史、樂律、樂曲、樂譜方面都有詳細介紹。後來隨著本土意識的擡頭，尤其是一九八七年解嚴之後，福佬、客家、原住民的音樂都蓬勃發展，從史惟亮（1967）、楊兆禎（1974）、呂炳川（1982）、張炫文（1982）、簡上仁（1983）、許常惠（1987-1999）、呂錘寬（1996）、黃玲玉（2001）等書，都可看出許多學者對本土音樂的採集與推廣付出大量的心血。中、小學教科書中本土音樂的比例顯著提高，各大學音樂系所研究本土音樂的學位論文，單篇論文、也如雨後春筍，方興未艾。

　　在西洋音樂方面，從呂鈺秀（2003）可以發現，為了學習歐美國家的長處，自日據時代開始以至今日，西洋音樂一直是臺灣音樂教育的主流。巴赫、莫札特、貝多芬、蕭邦、柴科夫斯基的作品乃至於流行音樂，為人們所耳熟能詳，各級學校的音樂課程目標、教材教法，甚至教學思想、研究方向幾乎都以歐美馬首是瞻。三大教學法的引進，

更深深影響音樂教育的發展，如蘇恩世（1978）、郭惠嫻等（1985）、徐天輝（1991）、鄭方靖（2003）、謝鴻鳴（2006），乃至於奧福、柯大宜、達克羅士學會的各種活動，都可發現不少學者在這方面的努力成果。近年來受到多元文化潮流的影響，國際化更由歐美擴展到世界各國的民族音樂，只是起步較晚，還有許多拓展的空間，此從謝俊逢（1998）可以略知梗概。

　　為了順應社會的急遽變化及教育改革的時代潮流，自九十學年度開始，我國毅然決然實施九年一貫課程。在七大學習領域中，藝術與人文領域包括音樂、視覺藝術、表演藝術的學習，打破了過去分科教學的傳統，音樂不再是一個完全獨立的學科，而是改為與其他藝術合科教學，甚至須與其他領域採取橫的聯繫與整合。這種教學方式，有多元智能、音樂才能、藝術感通等理論為根據，課程涵蓋「探索與表現」、「審美與理解」、「實踐與應用」三大目標主軸，逐年達成分段能力指標，以期培養學生藝術知能，鼓勵其積極參與藝術活動，提升藝術鑑賞能力，陶冶生活情趣，並以啟發藝術潛能與人格健全發展為目的（教育部，2003）。實施以來，引起各界熱烈的研究與討論，專書如陳錫祿（2001）、林曼麗（2002）、康臺生 （2002）、黃壬來（2002、2007）、陳淑文（2006），博碩士論文至少在四十本以上，至於期刊論文更不計其數，筆者就曾發表過〈以音樂為核心之課程統整教學設計〉（2002）、〈奧福教學法在藝術與人文領域中的應用〉（2003）。

四　研究結果

（一）音樂教學本土化與國際化的界說及其理論基礎

1 本土化

　　所謂本土化是在教育上特別重視鄉土的趨勢。鄉土，顧名思義，

是個人出生或長期居住的地方，在那兒，有熟悉的自然環境，有關係密切的親友，更有著長期生活的經驗與回憶，人與人之間往往有共同的語言與風俗習慣，而且休戚與共。所以人們對於鄉土，總是具有深厚的感情，這正是教育最適合切入的區塊。

　　鄉土教育包含鄉土語言、歷史、地理、自然與藝術等，而鄉土音樂是鄉土藝術重要的一環。在西方，鄉土教學崛起甚早，十八世紀，自然主義教育家盧梭（J. J. Rousseau）和裴斯塔洛齊（J. H. Pestalozzi）就主張讓學生多接觸鄉土，以便從親自的體驗中，領悟大自然的純真和本善。經驗主義者洛克（J. Rocke）、實用主義者杜威（J. Dewey）也同樣重視鄉土教育。二十世紀，偉大的音樂教育家柯大宜（Z. Kodaly）更是大力提倡民歌教學，他掙脫德、奧強勢文化的壓迫，對匈牙利民間音樂作了全面而深入的研究，他將學校音樂教育牢固地建立在民歌教學基礎之上，在學校音樂教育中，除了學習本民族的傳統音樂之外，還要進一步學習其他民族的傳統歌曲，引導人們去接近屬於全人類的優質文化遺產。其他，如達克羅茲（E. J. Dalcroze）、奧福（C. Orff）、鈴木鎮一（Shinichi Suzuki），也都重視教材的本土化。由於音樂四大教學法在臺灣相當風行，他們的教學理念對臺灣的鄉土音樂教學自然深具影響與啟發。

　　陳玉玲（1998）除了從上述盧梭的自然主義、洛克的經驗主義、戴爾（Dale）的經驗塔理論與杜威的實用主義、人文主義探討鄉土教育的哲學基礎之外，更從多元文化論、結構功能論、社會化理論探討鄉土教育的社會學基礎；從希茨（Seitz）的教學轉軌論、認知結構論（基模理論）、有意義的學習理論、建構主義的觀點、情境學習的觀點探討鄉土教育的心理學基礎。足見鄉土教育具有寬廣而深厚的理論基礎，不是基於一時的政治風潮或社會需求。鄉土音樂教學既然是鄉土教育的一個環節，則這些理論基礎自然也適用於鄉土音樂教學。

2 國際化

人是社會動物，除了立足於鄉土及自己的社會、國家外，也不能自外於其他民族與國家，所以在教育上，必須要擴大視野，去關注其他民族與國家的文化。早年關注的焦點，往往局限於先進的歐美各國，甚至產生全盤西化的流弊。近年則改弦更張，同時關注到同屬於地球村的各種文化，此即所謂多元文化。本土化與國際化表面相反，實不衝突，因為它們都是多元文化的一部分，可說是相反相成，甚至是相輔相成。

所謂多元文化是強調對不同種族、性別、宗教、階級及個別差異文化都應予適當的尊重、包容與了解，並給予每一位地球村的成員平等的學習機會，以促進族群的和諧，避免種族的對立與衝突。在施教的過程中，將多民族與全球的觀點統合於課程之中，不僅可大大充實學習的內容，使學生了解各族群文化的差異，而且可開拓學生的國際視野，有助於文化的融合。當然，與此同時，對於包含歐美先進國家在內的相關教育理論、課程理論及各種文化的優點，也都應納入努力學習的範圍，如此才能大幅提昇我國的教育水準，真正達成國際化的目的。

根據沃爾克（Volk，1997）研究，多元文化是二十世紀廣受討論的議題之一，其五個基礎觀點是：同化、融合、民族研究、多民族模式和多元文化課程改革，這些概念井然有序地發展，各自都不能完全取代對方。而班克斯（Banks，1998）則認為多元文化教育應包含知識構念、消除偏見、內容整合、教育均等，建構學校的文化五個內涵。陳美如（2000）更從哲學、社會學、心理學、現象學、詮釋學等理論出發，歸結多元文化課程的理念基礎，包含社會正義的實踐、差異多元的開展、社會文化的學習、聲音歷史的再現，以及溝通對話的建立等五個理念向度，藉由該五個向度，去探討多元文化課程的理念

基礎。最近國際音樂教育學會（ISME）則發表了多元文化音樂教育
的五個指導原則：

（1）世界上存在許多不同卻平等的音樂體系。

（2）所有音樂存在於它的文化背景中。

（3）音樂教育應當反映音樂固有的多元文化性質。

（4）如果美國人口由許多不同文化的人群組成，音樂教育就同
樣應當反映美國人不同的音樂。

（5）正宗性在音樂文化中被人們所確定。（Volk，1997）

由此可見，多元文化音樂教育也是具有堅實的理論基礎，這也正
是音樂教學國際化的理論基礎之一。

（二）音樂教學本土化與國際化的價值

1 本土化

鄉土音樂的教育價值展現在三方面：

（1）認知方面

鄉土音樂是在民間長期流傳，具有本土氣息和傳統精神的音樂。
表現的題材往往涉及本土的自然環境、人文景觀、風俗習慣，甚至宗
教信仰和價值判斷，內容非常豐富。它們有些是兒童的生活經驗所熟
悉的，可以讓他們作為出發點，去整合其他領域，學習更多的，新的
事物；有些則是在反映祖先的生活，也可以引導他們去尋根溯源，了
解本土文化的由來。

（2）情意方面

人們對於與自己息息相關的人、事、物比較容易產生感情，鄉土
音樂表現的內容既然與兒童的生活經驗具有直接或間接的關係，自然

容易引起他們的共鳴，使他們樂於學習自己鄉土的語言、歷史、地理、環境和文化。從而肯定自己，認同鄉土，從愛家、愛鄉，進一步擴大去愛國，並且透過多元文化的學習，去培養開闊的世界觀，對不同的族群、文化與國家都能給予尊重與包容。（陳玉玲，1998）所以鄉土音樂教育不僅是一種音樂教育，也是人格、生活、民族精神與世界觀的教育。（歐用生，1995）

（3）技巧方面

鄉土音樂往往自然、樸素而簡易，是最好的教學工具與橋樑。另一方面，它所蘊含的音樂動機、模式與素材，卻又豐富無比，可以進一步去學習和創造更繁富，更華美的音樂（Cowan, 1990）。歐洲的古典樂派、浪漫樂派和民族樂派的音樂大多得力於民間音樂，都充滿民族特徵，就是最好的證明（盧方順，1996）。臺灣的鄉土音樂，除了各種民歌外，還包含多種戲曲，可使學生習得各種藝術的表演技巧。至於以鄉土音樂整合其他學科的學習，對各種生活技能的培養，當然也是大有裨益的。

2 國際化

國際化可使音樂教育的天地由本土擴展至無垠的域外，並為其奠定更紮實的基礎，錘鍊更精細的品質，其價值不勝枚舉，下面僅就三方面略加說明：

（1）音樂文化教育方面

多元文化音樂教育不僅使學生像過去那樣學習文藝復興以降，包含巴洛克、古典、浪漫以及現代幾個時期的歐美音樂，也有機會接觸到中南美、非洲、中東、遠東、紐、澳乃至南太平洋各島嶼的音樂。

潘淑娟（2004）曾綜合里曼（B. Reimer），安德森（W. M. Anderson），甘貝爾（P. S. Campbell），豐革（Fung）的觀點，認為多元文化音樂教育的內在價值，是建立學生更開放多元的音樂經驗，提升學生體認音樂的美感層次，而其外在價值即是幫助學生了解產生音樂作品的地理歷史背景，藉以培養多元的音樂能力，且幫助其對其他文化的接受與尊重。透過音樂拉近人與人、文化與文化之間的距離。在這種情形之下，音樂更能扮演人類共同語言的角色。

（2）音樂教育理論方面

現代音樂教育的理論基礎，據筆者（2004）的研究，在文化學方面，主要為文化價值、文化生態、文化創造；在教育哲學方面，主要為人文主義、自然主義、實用主義；在心理學方面，主要為實驗心理學、認知發展心理學、多元智能理論；在美學方面，主要為指涉主義、形式主義、絕對表現主義。其實，這只是就其犖犖大者而言，近代歐美許多與音樂教育相關的思潮，如創造思考教學、課程統整理論、腦科學……也都曾對我國的音樂教育產生極大的衝擊，我們若能善加吸收，靈活應用，必可使音樂教育開拓更光明的前途。

（3）音樂教育體系方面

目前對世界各國音樂教育影響最為深遠的當數達克羅茲、柯大宜、奧福、鈴木鎮一四大教學法，他們主張的體態律動、視唱練耳、即興創作、首調唱名法、節奏訓練、柯爾文手勢、簡易樂器伴奏、引導創作等，提供了許多深具啟發性的教學規律、深深影響到近數十年來音樂教育的走向。至於近代陸續傳入的美國音樂課程設計的目標模式、過程模式、美國綜合音樂感（Comprehensive Musicianship）教學法、螺旋型課程編制、曼哈頓維爾音樂課程計畫（Mannhattanville Music

Curriculum Project）、迦納（H. Gardner）的「向藝術邁進」（Arts PROPEL）等，也都引起國內音樂教育界的矚目而產生不小的影響。

（三）本土化與國際化在藝術與人文領域音樂教學中的實踐

1 本土化

　　臺灣鄉土音樂教學的教材主要為民歌和地方戲曲。民歌包含山地民歌、福佬系民歌、客家系民歌及大陸各省民歌；地方戲曲包含北管戲、歌仔戲、皮猴戲、傀儡戲、布袋戲（賴美玲，1996），後者由於受到教師專業訓練及場地、設備等條件的限制，不易實地演練，所以藝術與人文領域中的鄉土音樂教學通常以民歌教學為主。

　　目前通行的國小藝術與人文領域教科書有四種版本，本國和外國歌曲的數量大致相當。但根據筆者參與的教科書評鑑，發現臺灣民歌的比例各有不同，例如四年級課本，康軒版、仁林版為30%，南一版為13%，翰林版則僅有7%。除了教科書的教材外，教師也可以配合社區特性及社會資源，自行編選教材或設計延伸活動。在教材的選擇與設計方面，主要的原則是：

（1）具有鄉土氣息，能顯現地方的特色。
（2）曲調節奏鮮明，曲體結構完整。
（3）快樂、活潑、平和、優雅，具有教育作用。
（4）以兒童生活經驗為基礎，能產生親和力。
（5）適合兒童的身心發展程序，難易適中，不致有學習障礙。
（6）內容力求多元化，具有客觀性與包容性。
（7）在橫的方面具有統整性，在縱的方面具有一貫性（Chang, 2005）。

　　在實際教學時，鄉土音樂與視覺藝術、表演藝術密切配合，並且

以主題統整方式出現。在教學方式上，可以採取班級教學，也可以採取分組教學；可以是戶內教學，也可以是戶外教學；可以實施動態教學，也可以實施靜態教學。在教學方法方面，更是靈活多變，諸如欣賞法、演示法、律動法、創作法、遊戲法、練習法、參觀訪問法、講授法、問答法、討論法、探究法、比較法、視覺觀察法、創意表演法等均可使用。例如仁林版四上「廟宇說故事」單元，除了習唱福佬民歌〈丟丟銅仔〉外，還介紹廟宇、家鄉、童玩、歌仔戲，聽辨曲調、習奏堂鼓、鐃鈸，為廟會進行頑固伴奏，創作鑼鼓節奏，最後以熱鬧非凡的遊行表演收場，就是採取多元而有彈性的教學方法來進行教學活動。

2 國際化

目前實施的九年一貫課程統整藝術與人文領域教學，打破了傳統分科教學的形式，不僅音樂與視覺藝術、表演藝術融合為一，甚至與語文、健康與教育、社會、數學、自然與科技、綜合活動等其他領域也採取橫向的聯繫與整合，這完全是西洋課程統整理論影響的產物。例如康軒版第三冊第二大單元「節奏之美」即統整了視覺藝術的線條、色彩、空間，音樂的 G 大調、節奏、三拍子，表演藝術的動作節奏、肢體造型等三方面的內容。西洋早在十九世紀時，赫爾巴特（J. F. Herbart）的統覺類化學說、福祿培爾（F. Froebel）的統一學說、裴斯塔洛齊（J. H. Pestalozzi）的多元統整說已開統整學說的先河。到了二十世紀，歷經杜威（J. Dewey）、巴比特（F. Bobbitt）、艾肯（W. Arkin）、霍金斯（J. Hopkine）、亞伯蒂（H. Alberty）、賓恩（J. Beane）、羅傑（C. Rogers）、馬斯洛（A. Maslow）等人的修正與充實，目前已蔚為國際教育改革的主流（林美玲，2001）。

九年一貫教育的目標在培養十大基本能力，每一階段都有分段能

力指標，這又是深受以迦納（H. Gardner）為代表的多元智能理論
（Multiple Intelligences）的籠罩。尤其是培養欣賞、表現與創新的能
力，主要就是指多元智能的音樂、空間、肢體動覺智能而言。而藝術
與人文領域各階段的能力指標則是分由探索與創作、審美與思辨、文
化與理解三方面去逐步達成認知、情意與技能三個層面的過程目標。
這正是脫胎於布魯姆（B. S. Bloom）等人的《教育目標分類學》。由
此可見，九年一貫課程統整的走向可說已完全國際化了。

　　臺灣光復以後，政府為了推行現代化教育，全面採取西方教育的
體制與內容，也因此造成臺灣音樂教育的嚴重西化的現象（施韻涵，
2004）。一九九六年將鄉土藝術活動、鄉土教學活動列入國民小學課
程，鄉土音樂教學才開始受到重視。而目前實施的藝術與人文領域教
學則採取多元文化的觀點，對歐美先進國家、海峽兩岸乃至於第三世
界國家的音樂都採取兼容並蓄的態度。例如南一版第三冊第二單元
「海島捕魚季」除世界名曲及本土歌曲外，還介紹日本民歌〈祈禱〉、
〈鬼太鼓音樂〉、印尼〈加麥朗音樂（Gamelan）〉、美國民歌〈奇異恩
典（Amazing Grace）〉、捷克民歌〈鮭魚〉、德國民歌〈布穀（Coucou）〉
等具有民族文化特色的音樂。翰林版第三冊所選東方音樂如〈恭喜恭
喜〉、〈羅漢戲獅〉、〈紫竹調〉、〈祈禱〉，西方音樂如〈維也納森林的
故事（Tales from Vienna Woods）〉、〈河水〉、〈康康舞曲（Cancan）〉、
〈玩具進行曲（Die Parade der Zinnsoldaten）〉，也都是具有代表性的
東西方音樂題材（中華民國課程與教學學會，2004），足見在教材方
面，已能注意到多元化及國際化，而不像過去那樣，一味偏重於西化。

　　藝術與人文領域，在教學活動的實施方面，比過去也有更廣闊的
揮灑空間，教師可採取協同教學或交換教學，學生可採取分組學習或
專案學習。活動方式更可配合各種智能的培養而靈活變化，善加整
合。例如，為了培養音樂智能，可以採用演奏、演唱、唱片分類目

錄、超記憶音樂、概念音樂化、心情音樂、數來寶、詩詞吟唱、樂器伴奏、童謠創作等各種方式（張蕙慧，2002）。又如奧福教學法結合視、聽、動覺的統合經驗，也很適合於藝術與人文領域的音樂教學，學生可透過盡情的舞蹈、歌唱、遊戲、演奏等方式，學習到多元類型的音樂；也可透過熟悉的奧福樂器鐵琴、木琴去探索世界音樂（潘淑娟，2004）。因此，在教學策略方面，藝術與人文領域也更能與國際接軌了。

（四）本土化與國際化在藝術與人文領域音樂教學中的檢討

1 本土化

（1）優點

　　a. 目前的鄉土音樂教學採取九年一貫課程統整模式，每個階段都有分段能力指標，不僅符合時代潮流，也符合科際整合、多元智能、藝術感通等學說，具有深厚的理論基礎。

　　b. 鄉土音樂教學以福佬、客家、原住民音樂為主，能培養鄉土情、愛國心，能促進族群的和諧。

　　c. 鄉土音樂，尤其是民歌，最自然，最易於學習，提供了學習更精緻的音樂藝術的階梯，對音樂能力的提升有所助益。

　　d. 各種不同版本的教科書選擇教材時，力求具有趣味性、教育性，能適應學生的能力、興趣、需要，符合學習原理。

　　e. 鄉土教學以班級教學為主，但能兼顧其他教學形態，並重視多元化的教學模式，對音感、認譜、演唱、演奏、創作、欣賞等都能兼顧。

　　f. 教學策略包含律動、遊戲、表演、討論等，甚至配合多媒體及電腦教學，十分靈活而有變化。

（2）缺點

a. 在升學考試中，藝術與人文領域不是重要科目，一般學生、家長甚至學校往往不夠重視，甚至無法正常教學，自然影響鄉土教學的效果。

b. 藝術與人文領域教學有時過分強調主題統整，相對地，音樂、視覺藝術、表演藝術等學科的體系亦較為模糊，從鄉土音樂教學中不易得到完整而有系統的音樂專業知識與技能。

c. 由於時空的變遷，許多鄉土音樂已經與學童的生活經驗嚴重脫節，不易引起學習興趣，學習效果也大打折扣。

d. 從事鄉土音樂教學的教師，除了要有音樂背景外，還要懂得戲曲及方言，了解不同族群的歷史文化背景，熟悉視覺藝術、表演藝術，甚至能統整其他領域，要具備這麼多的能力的確不是容易的事。

e. 有許多教師完全根據教科書和教師手冊教鄉土音樂，而不知因時制宜、因地制宜，以致教學效果不彰。

f. 鄉土音樂教學以教師評量為主，由學生互評、學生自評者較少，且偏重學習結果評量，忽略形成過程評量。

2 國際化

（1）優點

a. 九年一貫課程統整的理論基礎、課程設計及教學策略，皆是取法於歐美先進國家，具有相當強烈的國際化傾向。單以藝術與人文領域之整合音樂、視覺藝術、表演藝術而言，即符合音樂四大教學法、藝術感通及多元智能理論。由於早年臺灣音樂教育幾近全盤西化、所以對於如此巨幅的改革，雖在執行上不無困難，但大抵較能適應。

b. 藝術與人文領域音樂教學與傳統音樂教學的主要區別之一，是

以兼顧鄉土音樂及多元文化音樂來矯正過去偏重歐美音樂之失。讓學生透過音樂去獲得多元文化的知識，增進對不同族群文化的理解與尊重，以開拓文化包容的胸襟，這對培養具有互信互助國際觀的國民有所助益。

c. 在多元文化音樂的學習當中，除了歐洲音樂及本土音樂之外，學生也有機會去接觸日本、韓國、南太平洋、中南半島、印度、中東、非洲、中南美洲乃至紐、澳等各種不同民族的音樂，這些音樂各具特色，而且是學生平日較少接觸到的，可以提昇學生學習音樂、社會及歷史、地理的興趣。

d. 由於世界各民族音樂的文化背景、表達方式、藝術風格各有不同，透過歸納、分析、批評，可以比較各種民族文化的異同，促進審美與思辨、文化與理解的能力。

（2）缺點

a. 因為世界各民族音樂範圍極廣，歐美及本土音樂較為國人所熟悉，取材也較容易，所以一般藝術與人文領域課本選取音樂教材時，往往較易忽略其他民族的音樂，不易取得適當的平衡。

b. 教師大多缺乏多元文化音樂的素養與訓練，除了歐美及本土音樂外，對於其他民族音樂了解有限，相關網站及參考資料也十分貧乏，依據課本教學尚且覺得吃力，遑論自編教材。

c. 文化的涵蓋面十分廣泛，舉凡民生、經濟、科技、社會、政治、教育、學術、宗教、藝術皆屬之，而各民族的文化差異又極大。要深刻認識各民族的文化特質確非易事，以致一般的多元文化音樂教學往往淺嘗即止，缺乏深度與廣度。

d. 限於時間、空間及經濟條件，學生除了表面了解教材內容外，缺乏實際體驗其他文化生活的機會。

五 結論與建議

綜觀以上的探討，可以發現：

（一）九年一貫課程統整藝術與人文領域教學的理論基礎、課程設計及教學策略皆取法於歐美先進國家，並順應全球教育改革之時代潮流，其大方向值得肯定。

（二）唯藝術與人文領域教學改革幅度之大，為前此所未有，在實施的過程中產生了不少為人詬病的流弊。為了順利解決教學困境，圓滿達成教學目標，積極推行本土化、國際化、實屬刻不容緩。

（三）本土化與國際化表面相反，實則相成。在音樂教育上，皆有堅實的理論基礎、崇高的教育理想，宜兼顧並重，不可偏廢。

（四）為了順利完成音樂教學本土化、國際化，政府及學校宜大力充實軟硬體設備；出版界宜編纂合用的教材，建立完善的網站及資料庫；教師宜積極提昇鄉土音樂、多元文化音樂等方面的素養，並在教學策略上採取多元而靈活的變化；學生也應具有正確的學習態度、積極主動的求學精神，如此多方面通力合作，音樂教育的水準才有大幅提昇的希望。

後記

本論文初稿原名〈論藝術與人文領域音樂優質教學三化〉，受到研討會論文字數限制，刪去資訊化部分，改以今名發表。茲將資訊化部分重加復原，補錄於後，以成全璧。

參考文獻

（一）中文部分

史惟亮（1967）　論民歌　臺北市　幼獅文化事業公司

李苹綺譯　Banks, J. A. 著（1998）　多元文化教育概述　臺北市　心理出版社

呂炳川（1982）　臺灣土著族音樂　臺北市　百科文化事業公司

呂鈺秀（2003）　臺灣音樂史　臺北市　五南圖書出版公司

呂燕卿、張蕙慧、蔡長盛（2004）　藝術與人文教科書評鑑報告　中華民國課程與教學學會

呂錘寬（1996）　臺灣傳統音樂　臺北市　臺灣東華書局

林美玲（2001）　多元智能理論與課程統整　高雄市　復文圖書公司

林曼麗（2002年）　九年一貫藝術與人文領域課程統整理論暨實務研討會論文集　臺北市　國立臺北師範學院

姚世澤（1993）　音樂教育與音樂行為理論基礎及方法論　臺北市　偉文出版社

施韻涵（2004）　論台灣學校音樂教育之西化與本土化　臺南市　成功大學藝術研究所碩士論文

徐天輝（1991）　高大宜音樂教育　臺北市　育華出版社

康臺生（2002）　九年一貫藝術與人文領域教學策略及其應用模式　臺北市　臺灣藝術教育館

張炫文（1982）　臺灣歌仔戲音樂　臺北市　百科文化事業公司

張蕙慧（2002）　以音樂為核心之課程統整教學設計　國教世紀　第200期　頁5-14

張蕙慧（2003）　奧福教學法在藝術與人文領域中的運用　奧福教育年刊　第5期　頁1-6

許常惠（1987-1999）　民族音樂論述稿　臺北市　樂韻出版社　1-4集

教育部（2003）　國民中小學九年一貫課程綱要：藝術與人文學習領域　臺北市　教育部

陳玉玲（1998）　論鄉土教育的理論基礎　國民教育研究學報　第4期　頁143-164

陳美如（2000）　多元文化課程的理念與實踐　臺北市　師大書苑

陳淑文（2006）　基礎音樂戲劇運用在藝術與人文領域教學的研究　臺北市　樂韻出版社

陳錫祿（2001）　九年一貫課程藝術與人文領域教學示例　臺北縣　臺灣省國民學校教師研習會

黃壬來（2002）　藝術與人文教育（上）　臺北市　桂冠圖書公司

黃壬來（2007）　藝術與人文教育（下）　臺北市　師大書苑

黃玲玉（2001）　臺灣傳統音樂　臺北市　臺灣藝術教育館

黃淑齡（1988）　近四十年來臺灣地方音樂文獻資料之蒐集及整理　臺北市　臺灣師範大學音樂研究所碩士論文

黃體培（1983）　中華樂學通論　臺北市　文化建設委員會

楊兆禎（1974）　客家民謠九腔十八調的研究　臺北市　育英出版社

歐用生（1995）　鄉土教育的理念與設計　載於黃政傑、李隆盛主編　鄉土教育　臺北市　漢文書店　頁10-22

鄭方靖（2003）　從柯大宜音樂教學法探討臺灣音樂教育本土化之實踐方向　高雄市　復文圖書公司

潘淑娟（2004）　多元文化音樂教育觀點融入國小五年級藝術與人文領域之教學應用──以亞洲音樂為素材　臺南市　臺南師範學院國民教育研究所音樂教學碩士論文

賴美玲（1996）　多元化音樂教學──鄉土教材篇　載於黃政傑主編　音樂科教材教法一年　臺北市　師大書苑　頁19-35

盧方順（1996）　歐洲古典音樂中的民族特徵　交響　第2期　頁28-

30

簡上仁（1983） 臺灣民謠　中興新村　臺灣省政府新聞處

謝俊逢（1998） 民族音樂論──理論與實證　臺北市　全音樂譜出版社

謝鴻鳴（2006） 達克羅士音樂節奏教學法　臺北市　鴻鳴達克羅士藝術顧問公司

蘇恩世（1978） 奧福教學法　臺北市　天主教華明書局

（二）英文部分

Anderson, W. M.(1991).T oward a multicultural future. *Music Educators Journal, 77*(9),29-33.

Anderson, W. M.(1992). Rethinking teacher education: The multicultural imperative. *Music Educators Journal, 78*(9),52-55.

Anderson, W. M.& Campbell, P. S.(Eds.).(1996).*Multicultural perspective in music education.*(2nd)Reston, VA:MENC.

Banks, J. A.(2001). Multicultural education: *Issues and perspectives* (4th ed.). Boston: Allyn and Bacon.

Barrett, J. R., McCoy, C.W.,& Veblen, K.K.(1997). *Sound ways of knowing.* New York: Schirmer Books.

Bennet, C.I. (1995). *Comprehensive multicultural education: Theory and practice.* (3rd.ed) .Boston: Allyn and Bacon.

Campbell, P. S. (1996). *Music in cultural context: Eight views on world.* music education Reston, VA:MENC.

Chang, H. H. (2004, July). *The current implementation of native folk songs teaching in Taiwan elementary schools.* The 5th Asia Pacific Symposium on Music Education Research, Seattle, USA.

Cowan, D. (1990). The influence of musicology on the Kodaly approach to teaching music. *Bulletin of the international Kodaly Society, 18*(4), 21-23. Hungary: IKS.

Elliott, D. J.(1989). Key Concepts in multicultural music education. *International Journal of Music Education 13*, 11-18.

Elliott, D. J.(1989). Music as culture: Toward a multicultural concept of arts education. *Journal of Aesthetic Education 24,*(1), 164.

Reimer (1993). Music education in our multicultural culture. *Music Educators Journal 79(7)*, 21-26.

Volk, T. M. (1997). *Music, education, and multiculturalism foundation and principles.* New York: Oxford University Press.

國小音樂師資培育趨勢析論
——從國小音樂教育的理論與實際探討

一 前言

現代的社會是多元化的社會，人、事、物的關係顯得特別複雜，不同的觀念與價值判斷，使得整個社會呈現百家爭鳴、瞬息萬變的現象，探索任何事物都必須掌握時代的脈動，宏觀、微觀並重，才能中肯。探討國小音樂師資培育的未來走向也是如此，不僅師資培育機構的現況、師資培育的理論等內在因素必須納入考量，就連國小音樂教育的問題與兒童音樂教育思潮等外在因素也不能不加以考察，否則難免發生閉門造車的毛病。

筆者從事國小音樂師資培育的工作將近二十年，如何把這個工作做好，一向是關懷的主題，同時也是研究的重點。目前國小課程標準已重新修訂，音樂教科書也全面開放，師資培育管道更是趨於多元化……，為了因應這些內在、外在因素的變化，國小音樂師資培育的工作自然有重新加以檢討與調整的必要。筆者因而不揣淺陋，打算從國小音樂教育的理論與實際來探討國小音樂師資培育的趨勢。希望研究的心得能夠對個人的工作有所助益，同時也可野人獻曝，提供同道作為參考。

二　當前國小音樂教的問題

　　國民小學是全民音樂教育的搖籃。國小音樂師資培育的目的,就是為了培養足夠的優良師資來推動國小的音樂教育工作,以便使無數國家未來的主人翁得以順利成長。所以在培育師資時,對於目前國小音樂教育的現況以及潛存的問題,確實有充分了解的必要。否則培育的工作必然扞格難通,而培育出來的畢業生恐怕也難以適應工作環境,遑論勝任愉快了。以下且從六個角度來探討當前國小音樂教育問題:

(一)課程方面

　　課程是學校教育的核心,也是教學活動的指標。國民小學新課程標準於一九九三年九月二十日由教育部正式公布,並自八十五學年度第一學期開始實施。這是民國以來第十三次修訂,[1]距離上次修訂已經十八年了。為了因應國內外環境的變化,滿足時代的需求,在未來化、國際化、人性化、彈性化、本土化、統整化等基本理念的引導下,此次修訂的幅度自然較歷次來得大。即以音樂課程而言,其所顯示的特色至少有:提升音樂教育的功能、重視傳統音樂的教學、配合兒童身心的發展、落實音樂教材的編選、力求音樂教法的靈活等。這些特色一方面固然使得課程標準無論在目標、內容、方法等方面都展現嶄新的氣象,為二十一世紀小學音樂教育描繪出美麗的藍圖,但在另一方面也使得國小音樂教師平添許多適應上的困難,形成教學的挑戰。例如缺乏音樂專業訓練的級任教師如何達成教學目標?多樣化的教科書如何選擇?六大教材綱要如何切取聯繫?課外時間各種中西樂器教

1　從一九一一年九月公布小學校令開始,至一九七五年八月為止,國民小學課程共經歷十二次修訂,詳見張統星(1987),頁406-427。加上一九九三年九月的修訂,共為十三次。

學如何實施？教學評量如何求其精確？諸如此類問題的處理，都會影響到國小音樂教學的良窳，同時也是在從事師資培育時需要留意的。

（二）教材方面

教材是學生學習的主要材料，也是教師教學的重要根據。舊的課程標準在教材綱要方面，分為基本練習（包含發聲與發音、音感、認譜、擊拍與指揮）、表現（包含演唱、演奏、創作）、欣賞（包含聲樂與器樂、音樂故事）三大項目，新的課程標準則調整為音感、認譜、演唱、演奏、創作、欣賞六項，特別重視教材的生活化、趣味化、順序性與統整性。在實施方法方面，新課程標準靈活使用各種教學方法，尤其強調身體律動，一反過去細目式的指點，只就各項目提供教學方法的指導原則。如此的教材教法，固然更能順應世界的潮流，也能符合實際的需要。但許多國小的音樂教師，無論是否具有音樂科系的學歷背景，可能都必須加倍充實自己，才能肆應嶄新的教材教法，才能填補相當寬廣的自由發揮空間。自一九九一年起，教育部開放國小藝能科教科書，改採審定制，目前較通行的國小音樂課本除統編本外，還有仁林版、康和版、南一版、翰林版等，將來勢必有增無減，面對琳瑯滿目、良莠不齊而且隨時可能更換的教科書，國小教師如何適應與選擇，恐怕也是一個傷腦筋的問題。

（三）教師方面

1 來源

教師是教學活動的推動者，也是本文探討的主要對象。據八十五學年度中華民國教育統計，全國公立國民小學共有二四九七所，專任教師八九二六二人，私立國民小學共有二十二所，專任教師八六五

人。這些為數超過九萬名的教師，主要是由過去的師範學校、師範專科學校以及改制後的師範學院負責培育工作。自從一九九四年二月七日師資培育法公布實施以後，除了原有的師範院校外，一般公私立大學均可申請設立教育學院、系、所，或開設教育學程，共同參與師資培育的工作。從此師資培育的管道由一元化變為多元化，培養制度也有許多變革，如公費與自費並行、五年畢業與四年畢業並行、登記制改為教師證照制度、教師派任及介聘制度改為教師聘任制度（卓英豪，1997，頁18-19）。這樣的變革，使得教育機會更為均等，教學實習得以落實，對於師資水準的提升自然大有助益，但如何使師範學院與一般大學在良性競爭之時，特別注意學生數量的控制及教學品質的提高，則是十分重要的事。

2 供需

八十五學年度全國國民小學共有56,627班（含公立56,099班、私立528班），根據新的課程標準，一二年級的唱遊科已改為音樂科，換言之，所有的小學生都必須接受音樂教育。而九個師院所培育的音樂科系畢業生為數有限，所以就產生了嚴重的供需失調及教學能力不足的問題。當然，這些問題是早就存在的，根據陳友新一九九三年底向全國124所國小所作的問卷調查顯示：「音樂課由導師包班或其他教師兼任的學校，佔有63%；音樂課大部分由音樂科任教師擔任的學校佔29%；音樂課完全由音樂科任教師專任的學校，只佔8%。」（陳友新，1996，頁265）國小音樂教師之嚴重不足，由此可見一斑，尤有進者，這些具有音樂專長的教師或因學校配置不當而無法專任音樂教師，或因音樂專任教學時數過多而不願擔任科任教師（賴錦松，1994，頁55-56）。因此，如何擴增音樂師資培育的員額與加強音樂技能的訓練固屬當務之急，但如何提升音樂教師的專業精神，以及妥適

安排任教的課程，以達到適才適用，也是不容忽視的。

3 能力

音樂師資普遍缺乏的情形下，許多學校的音樂課程只好由級任教師擔任，這些包班制的級任教師往往缺乏音樂專業訓練，要想達成課程標準要求的目標，自然是難乎其難。一九八二年臺灣省教育廳推行師專生能力本位教育，規定師專生應具備音樂方面的基本能力，共有樂理、視唱、聽寫、發聲法及歌曲習唱、琴法、音樂欣賞、器樂、創作、能編寫單元教學活動設計九大項五十一小項（張統星，1987，頁442-445）。對於一般擔任國小音樂課程的教師而言，要具備這些基本能力並非易事，所以在教學時自然產生了相當大的困難。據筆者一九九〇年針對全國八一八所公立小學1013位音樂教師所作的調查顯示：多數教師在音樂教學活動中感到困難的項目依次為中國樂器演奏、創作、和聲、聽音、曲調樂器及節奏樂器演奏；較無困難的項目則依次為認譜、節奏聽音、擊拍、歌唱，但非音樂科系畢業者對這些較無困難的項目也感到困難（Chang, 1991, p.84）。怪不得有些教師在上音樂課時會一味播放錄音帶、錄影帶，或特別強調歌唱教學，甚至將教學時間挪作他用，使得教學不能正常化，這些都是亟待改進的。而改進之道，除了加強養成教育之外，更要重視導入教育及在職教育。

（四）學生方面

學生是教育的對象，也是學習的主體。八十五學年度國民小學的學生總人數為1,934,756人（含公立1,910,221人，私立24,535人），這些佔全國總人口十分之一的學生來自不同的家庭，就讀於不同的學校，接受不同老師的教導，其音樂性向及音樂能力自然是十分參差。有的是對音樂具有濃厚的興趣，課餘還請家教教導，或上音樂社團、

音樂教室去學習，甚至就讀於音樂班；有的則是漠視音樂課程，看不
懂樂譜，弄不清樂理，開口不能唱，甚至連數拍也不會。當然這只是
兩個不同的極端，根據苗栗縣七十九學年度音樂教學評鑑結果顯示：
音樂教學總平均為69.5%，實際評量則答對率為63.1%，其中基本練習
的表現最差，而且各校音樂成績懸殊，最好與最壞的相差達58.8%
（沈長振，1992，頁186-189）。王美姬在一九八八年的調查顯示：大
多數的教師認為學生在學習民族音樂及培養兒童創造能力兩項實施成
效不理想；此外，演奏的興趣與能力之培養，大多數的教師也認為不
理想（王美姬，1989，頁92）。由此可見，提昇學生學習音樂的興趣
與能力是十分重要的事，而努力的方向，除了促使社會、家庭、學
校、學生重視音樂教育的重要性、降低班級人數外，如何加強音樂教
師的專業能力也是當務之急。因為如果連老師對各種樂器的演奏都不
熟悉，如何去指導學生進行演奏呢？

（五）設備方面

音樂屬於藝能科，需要的教具比起其他科目都要來得多，根據最
新課程標準規定，每六班學生就應有專用的音樂教室，音樂教室應有
鋼琴、音響設備、錄放影機、譜架、合唱臺、樂器櫃等設施。而在其
他設備方面，諸如節奏樂器、曲調樂器、中國打擊樂器亦均有明文規
定，林林總總，不下數十種。但是限於經費，有許多學校並沒有足夠
的音樂教室，各種軟、硬體設備也不夠完整，往往使得教師在教學時
有力不從心之感。雖然如此，訓練有素的教師，如果運用一點巧思，
那麼湯匙、筷子、綠豆、餅乾盒、寶特瓶也都可以製成簡易樂器。所
以籲請政府寬列預算，添購教學設備固然重要，提升教師的專業能力
也是萬萬不可忽略的。因為即使有了完善的教學設備，如果教師無法
充分而適當地去運用它，或者管理維護不當，那麼這些設備就無法發

揮教學上應有的成效，那豈不是形同虛設？

（六）教學方面

　　國小音樂教育的成敗，牽涉的因素極多，諸如課程、教材、教師、學生、設備皆是，而教師的來源、供需與能力又是居於關鍵性的地位。在實際的教學活動中，所有的其他因素都會隨著這個關鍵因素而浮沈或轉移，此在上文各項的論述中已可充分顯現。在此值得補充的是，根據筆者一九九一年的調查報告顯示：多數國小教師在音樂教學活動中特別強調的項目依次為認譜、節奏音、擊拍、歌唱，這些都是他們較無困難的項目。反之，較少施教的項目，如中國樂器演奏、創作、指揮、曲調樂器演奏，則正是他們感到困難的項目，正顯示教師能力對教學活動影響極大（Chang, 1991, p.85）。教師經常使用的教學法依次為傳統教學法及折衷式教學法、[2]奧福（C. Orff）教學法、柯大宜（Z. Kodaly）教學法、達克羅茲（E. J. Dalcroze）教學法，而心目中理想的教學法則折衷式教學法高居首位，傳統教學法退居第四，顯示傳統教學法雖普遍受到採用，卻不是理想的教學法（Chang, 1991, p.85），三大教學法還是有許多拓展的空間。在嚴重妨礙音樂教學工作的因素方面，依次為設備不足、行政工作太多、進修與升遷管道不暢通，顯示除了教學條件及環境亟待改善、專業精神有待提升外，教師在職進修的願望也需要予以滿足（Chang, 1991, pp.83-85）。

　　總之，在課程與教材都有重大變革的今日，相信教學能力的增強、專業精神的提升、教學設備的改善、在職進修的提供，其迫切性

2　所謂傳統教學法是指以教師為教學中心，以歌曲教唱為主要活動，再加上一成不變的樂理講解與樂曲欣賞的教學法。在這種教學法之中，學生只是被動地吸收、模仿，缺乏創造思考的機會。所謂折衷式教學法是指將傳統教學法與三大教學法參雜使用的折衷方法。

必然有增無減。這些都是我們在討論師資培育時所不可忽略的。

三　現代兒童音樂教育的思潮

　　國小音樂師資的培育，除了應洞悉國小音樂教育的癥結外，也須對兒童音樂教育的思潮有所了解，如此才能適切掌握教學目標與教育方向，而培育出來的畢業生也才能順應音樂教育的潮流，以專業才能與專業精神去迎接任何工作上的挑戰，圓滿達成作育英才的任務。以下且分八方面介紹現代兒童音樂教育的思潮：

（一）以全人教育為目標

　　現行國民小學課程標準總綱開宗明義就說：「國民小學教育，以生活教育及品德教育為中心，培養德、智、體、群、美五育均衡發展之活潑兒童與健全國民為目的。」音樂教育是美育的一環，但其作用並不止於培養審美與創作能力、陶冶生活情趣而已，而是希望透過音樂培養樂觀進取的精神。換句話說，就是以人文主義為基礎，企求達成培養人格健全國民的終極目標。這種思想不僅承繼了「興於詩，立於禮，成於樂。」（《論語》〈泰伯〉）「樂者，德之華也。」（《禮記》〈樂記〉）「移風易俗莫善於樂。」（《孝經》〈廣要道章〉）等傳統音樂教育思想，也符合近代西方的自然主義、人文主義的思想潮流。十八世紀自然主義學者盧梭（J. J. Rousseau）等主張學生應在不受拘束而又具教育氣氛的環境中學習；十九世紀裴斯塔洛奇（J. H. Pestalozzi）提出人格教育的藝術教育理論（McDonald & Simons, 1989, pp.5-7）；二十世紀達克羅茲更主張透過韻律節奏教育來發展兒童的天賦潛能（Mark, M. 1986, p.112），奧福也主張以音樂、語言、動作三者配合教學，藉此喚醒人類的心靈與精神（Landis, B & Carder, 1972,

p.71）。此種全人教育哲學目前蔚為世界音樂教育的主流，也是我國兒童音樂教育的重要基礎。

（二）以兒童為學習主體

新課程標準實施通則規定：「各科教材之設計與選擇，應以兒童生活經驗為中心，並符合兒童之興趣、需要、能力、價值觀念等要求。」音樂教育自然也不例外。在教學活動中，教師固然是教材的詮釋者、活動的主導者、評鑑的實施者，但學習的主體是兒童而不是教師，兒童如何學，比教師如何教更重要。杜威（J. Dewey）鼓吹「從做中學習」及以兒童為中心的教育信念（Mark, M. 1986, pp.249-250）；蒙特梭利（M. Montessori）主張音樂教育應為兒童設計適宜學習的環境，激發兒童的學習意願，讓其自動學習（McDonald & Simons, 1989, pp.31-32）。羅傑（C. Roger）主張教師只是扮演激勵者的角色，讓學生自己去面對學習的內容（Shehan, P. K. 1986, p.30）；奧福更主張一切從兒童出發，無論教學內容、材料的選擇與方法、步驟的確定上，都是根據兒童的特點來進行的。這些學說都顯示：傳統的注入式教學已經落伍，代之而起的是以兒童為中心的啟發式教學。

（三）強調早期學習的重要性

柯大宜認為兩歲以下的幼兒，凡天天聽唱歌的孩子，在學習說話和學習音樂方面的成就，同沒有音樂環境的孩子有著顯著的差異（曹理，1993，頁84）；鈴木鎮一更著有《能力發展由零歲起》一書，極力提倡一個人的教育越早開始越好（洪萬隆，1988，頁54）。他們的說法是有生理學的根據的，因為新生兒的腦重約390公克左右，已達成人腦重的25%，六個月時，大腦達到最終重量的50%，兩歲時達75%，五歲時達90%，十歲時達95%（游恆山等編譯，1991，頁

105）。賈德奈（H. Gardner）也認為在人類的七種智能之中，音樂智能是最早出現的。[3]新課程標準將低年級的唱遊分為音樂與體育，使得音樂課程提早兩年實施，正是符合早期學習的時代潮流。

（四）順應兒童身心發展的順序

音樂教育既然以兒童為學習主體，並須及早實施，則順應兒童身心發展的順序，循序漸進，自屬十分重要。據專家學者研究，人在兒童時期，無論是生理、心理或音樂才能的成長與變化，都是相當激烈的，如皮亞傑（J. Piaget）將人的智能發展分為感覺動作期、運思預備期、具體運思期、形式運思期；布魯納（J. Bruner）則分為動作表徵期、形象表徵期、符號表徵期（McDonald & Simons, 1989, pp.24-31）。不同的時期，聽覺器官的發育狀況不同，對音響的反應也不一樣，所以必須由近而遠，由易而難，由簡單到複雜，由具體到抽象，施以不同的音樂教育。例如柯大宜課程的安排，從簡單的歌唱遊戲與童謠到分部歌曲與樂器演奏，以精熟學習分階段進行；同樣地，戈登（E. Gorden）的節奏教學也從簡單的二分法節奏到五拍子、七拍子等混合拍子，以及曲調上從五度與三度等關係到大小調各種終止式與調式上的安排（Shehan, 1986, p.30），都是符合發展心理學的原理的。

（五）啟發兒童創造思考的能力

具有創造思考性之音樂教育理念，在十八世紀即已萌芽，二十世紀更是風行於歐美各國。如柯大宜以即興創作來培養及提高兒童的創作能力；奧福也透過探索、模仿、即興、創造四個階段以達到創造性

3 賈德奈認為人類有七種智能，即語言智能、音樂智能、邏輯——數學智能、空間智能、身體動覺智能、人格智能。在這七種智能中，至少有四種智能與藝術教育有直接的關係，而在所有的天賦之中，音樂智能是最早出現的（Gardner, 1983, p.59）。

教學目的，都表現出他們對創造思考的重視。這種教學法以學生原有的智識、經驗為基礎，透過活潑有趣的教學策略的運用，來啟迪學生的新觀念、新思想，使其更具有流暢性、變通性、獨創性、精密性的能力。經過基爾福特（J. P. Guilford）等人的大力提倡，可以說已成為最新穎而進步的一種教學法。[4]可惜由於它靈活多變，不易掌握，一般音樂教師往往視為畏途，加上至今迄未設計出一套有系統的訓練教學方案，所以在國內，仍未能普遍實施。

（六）開發兒童音樂美感的經驗

音樂教育是一種以審美活動為核心的藝術教育。音樂的美感主要分為形式美與內容美，形式美可從曲調、節奏、和聲三方面來探討其反覆、對比、相似、勻稱、完整、統一與變化（郭長揚，1991，頁65-74）；內容美則包含音樂性內容與非音樂性內容，前者又包含基本情緒、風格體系、精神特徵，後者又包含繪畫性、文學性、哲理性與戲劇性等內容（張前、王次炤，1992，頁80-84）。從古以來，音樂教育無不重視活動的情感性、技藝性、形象性、愉悅性，希望從感受、鑒賞、表現等活動中讓學生充分體會音樂的美感，藉以使情意、認知、技能三個系統交融為一，促進身心協調而健全地成長。近代的音樂教育家如柯大宜、奧福也都非常強調美感經驗的抉發（林朱彥，1996，頁293），即是秉承此一傳統而加以發揚光大。

（七）注重韻律節奏教育

韻律節奏教育是達克羅茲首先發明的。這種教學法結合體態律動、視唱練耳和即興，不似傳統教學法那樣以鋼琴、長笛等樂器為音

4 基爾福特對於創造思考教學的模式與策略都有嶄新的理論，對當代的教育思想產生重大的影響。詳見陳龍安（1988），頁64、149。

樂學習的起點,而是把整個身體當作一種樂器,以肢體動作去感受和表達音樂,如用腳和身體的動作表示時值,用手臂表現節拍。不但可以培養節奏感,也可用來指導樂句、曲調與曲式。透過這樣的訓練,可以引起大腦與身體之間的迅速而有規律的交流,達情感與思想、本能與控制、想像與意志之間的協調發展。所以無論就生理學、心理學或藝術學而言,這種教學法都是具有學理上的根據。它影響到後來的柯大宜與奧福教學法,成為本世紀兒童音樂教育最重要的特色,在現行課程標準的教學方法當中特別強調韻律節奏的重要性,已經充分反應了這種時代潮流。

(八)重視鄉土音樂教育

以往的音樂教育往往過分重視橫的移植,介紹了太多的世界名曲、西洋音樂大師,對於民族音樂與鄉土音樂反而忽略了。殊不知一切文化的傳承與發展都必須從本土出發,只有讓學生學習本國的傳統音樂,才能深刻體會自己安身立命的文化背景,培養愛國、愛鄉、愛家的情操,同時也奠定其發展國際性音樂的基礎。在西洋音樂史上,繼古典、浪漫樂派之後有國民樂派的出現,而舉世聞名的柯大宜教學法、奧福教學法也都強調教材本土化的重要性。近年來國內逐漸興起研究中國傳統音樂與臺灣鄉土音樂的風氣,新修訂的課程標準也加重了本土化的內涵。所以今後在國小音樂教育中,民歌如山地民歌、福佬系民歌、客家系民歌、大陸各省民歌,戲曲如崑曲、平劇、偶戲、歌仔戲、皮影戲、傀儡戲、南管、北管等都是值得大力推廣的。至於傳統打擊樂器的習奏、國樂獨奏曲、合奏曲的欣賞,當然也是不可忽略的。只是十八般武藝樣樣精通,對於任何一位音樂教師而言,都是一大挑戰。

四 國小音樂師資培育的趨勢

對當前國小音樂教育的理論與實際有了深刻的了解之後，師院以及其他音樂師資培育的學校，無論制度的訂定、師資的延攬、課程的安排、經費的分配、設備的添購，乃至教學、實習、檢定、在職進修等的實施，都可以有了重要的參考依據。此時如果結合師資培育的理論與實際等內在因素來探討其未來的走向，也就不致淪為空中樓閣。所謂的師資培育涵蓋養成教育、導入教育及在職教育，[5]所以以下探討國小音樂師資培育的趨勢也就包含這幾方面：

（一）提升研究風氣

過去師院以教學為導向，除了平日大學部、研究所的課程外，還有輔導區的輔導，學士班、師資班、代課教師班以及各種在職進修的班次，有時連寒暑假也要上課，限於時間及精力，教師在研究方面難免較為忽略。但現在許多研究取向的大學也加入培育師資的行列，面對此一良性競爭甚至尋求轉型的新局勢，師院自然應該力求提升研究風氣，而其它相關大學除了原有的文、理、工、商各領域的專業研究之外，對於教育方面也有進行研究的必要。即以師院的音樂教育而言，學校如能寬列研究發展經費、充實圖書設備、增設音樂教育研究所或音樂教學研究中心，系所如能定期舉辦學術演講、座談會、研討會，相信對於研究風氣的帶動會大有助益。至於教師個人在研究方面，自然更是責無旁貸，應該儘量利用課餘之暇，多吸收新知，多進行專題研究計畫，多發表論文。依據個人的興趣與專長，研究的範圍

5 新制師資培育，包括接受師資職前教育課程的養成教育歷程，與初檢、實習、複檢為主的導入教育歷程，以及在職進修的繼續教育歷程，見許泰益（1994），頁5、卓英豪（1997），頁16。

可以是系統音樂學（又稱分類音樂學，包含音響物理學、音樂生理學、音樂心理學、音樂美學、音樂社會學、音樂教育學、作曲法、和聲學、曲式學、複調和配器等），可以是歷史音樂學，可以是民族音樂學（即比較音樂學）（王次昭，1994，頁2-3）研究的方法，可以是歷史研究法，可以是敘述研究法，可以是實驗研究法，可以是哲學研究法，可以是音樂美學的探究（姚世澤，1993，頁50-91）。但總須與音樂或音樂教育有關，並且具有學術性、實效性及可行性。研究的方式，可以是個人自行研究，也可以共同研究。由於國小音樂師資培育須以國小音樂教育為重要的背景，所以有時可優先考慮與國小音樂教師共同進行有關教材、教法以及其他各種音樂教育問題的研究。如此共同發掘問題、解決問題，不僅可以使師院教師的研究更落實，更深刻，更具有可行性，而且可以促進小學教師的專業成長，提升其研究的能力和興趣，可謂兩蒙其利，何樂而不為？當然，研究的過程中，常常須以師院學生為研究助理，這也是訓練學術新秀的良機，應該給與適當的指導，使師院學生也能結合學習與研究，培養研究的興趣與能力。如此，研究在師院與國小都蔚為風氣，相信是指日可待的。

（二）縝密課程設計

師範學院的學系可分為培養國小級任類（如初等教育系、語文教育系、數理教育、社會教育系）、培養國小科任類（如音樂教育系、美勞教育系、體育系）、特殊教育及幼兒教育類。各類的課程結構略有不同。即以音樂教育系而言，根據八十二學年度「師範學院各學系必修科目表」規定，普通課程（含語文、社會、數理、藝能四類）佔五十六學分，教育專業課程佔四十學分，專門音樂課程佔五十二學分，總計畢業學分為一百四十八學分。而初等教育系音樂組僅修習專門音樂課程二十學分，其他學系健修習音樂（一）、音樂（二）及音

樂科教材教法（毛連塭等，1994，頁12-29）。就音樂教育系而言，如此繁重的課程訓練尚不難達成培養國小音樂科任教師的目標；但就音樂組而言，訓練就略嫌不足，其他學系畢業生將來如果擔任國小音樂教學工作，恐怕更難免力不從心了。在國小包班制無法改善、音樂教育系組無法培養足夠的音樂師資之前，只有鼓勵師院學生多選修音樂課程，多讓國小教師有在職進修的機會，可以略為彌補吧！幸而《師資培育法》公布之後，各個師院已可根據本身的教育理念，去調整三類課程的比重，去設計絕大部分的科目。各校實應把握此一良機，去發展自己的課程特色。筆者以為設計課程時，除了應注意如何使理論與實際、專業教育與專門音樂保持平衡之外，更應儘量配合國小音樂課程的修訂，去進行汰舊換新。如國小一、二年級開始欣賞兒歌、童謠或民歌，四年級開始認識嗩吶、南胡、古箏、偶戲、歌仔戲、平劇，五、六年級學習演奏中國傳統打擊樂器，所以師院的傳統音樂、鄉土音樂、民俗曲藝、樂隊組訓等課程都有必要加強。又如國小的教材教法分為音感、認譜、演唱、演奏、創作、欣賞六項，師院的專門課程也應平衡照顧到這六個領域，重新加以調整。又如國小音樂教育重視節奏感教學、曲調感教學、和聲感教學、音樂遊戲、律動教學、即興創作、簡易樂器伴奏等靈活的教學方法，所以達克羅茲、柯大宜、奧福、鈴木教學法等課程在師院音教系可分別開設。至於大學教育學程如果開設小學音樂教育課程，當然也一樣可以根據自己的理念去加以設計。

（三）講求教學策略

任何一位教師，即使研究相當傑出，對教材也十分嫻熟，但若缺乏適當的教學方法，則其教學效果必然大打折扣。如今國小的音樂教學既然已呈現靈活無比、多彩多姿的新面貌，則音樂師資培育自然更

應該重視教學策略的變化。師院及大學修習教育學程的學生都須修習初等教育、教育心理學、教學原理、各科教材教法等各種不同的教育專業課程，這是師資培育機構與一般大學顯著不同之處，也是它發揮獨特功能的原因所在。職是之故，接受師資培育教育的學生，對於教學原理、原則及方法都已有基本認識，擔任專門音樂課程的教師正可以身作則，因勢利導。除了傳統的講述法外，也要將經驗法、媒介法、操作法、討論法、發現法等都加以靈活變化，並且適當使用樂器、圖表、電腦、視聽器材等。使得學生在學期間，對於包含三大教學法在內的各種教學策略都已能耳濡目染，瞭若指掌，則將來任教時自然也就能得心應手，勝任愉快。當然，任何一種教學法都有其特性與目的，也有其局限，沒有哪一種音樂教學法可以放諸四海而皆準，使用時除了須斟酌本國的文化特色外，也須考量學生的能力、興趣及需要，才不致扞格難通。如果能以學習理論為基礎，加上無數次的演練與修正，創造出更新穎、更適合國人乃至世界需要的教學方法，那當然更是再理想不過的了。

（四）加強實際演練

音樂是表現的藝術，音樂教育是一門技術性相當強的學科，任何技能的掌握都不能停留在知識傳授的階段，而須通過感受音樂、表現音樂和鑑賞音樂的實踐及訓練，才能得其門而入。實踐越徹底、訓練越嚴格，則技藝越純熟、越精湛。師院音教系許多主修、副修課程所以個別上課，許多音樂專門課程上課時間所以比學分數加倍，甚至畢業學分比一般大學多，就是為了加強實際演練。從另一個角度看，由於小學生認知的發展仍處於具體運思期，具體、統整、實物展示等觀念顯得十分重要，教學時更是不可忽略「從做中學」，所以培育音樂師資時也應該特別重視實際演練。師院以及其他師資培育機構的學

生，無論修習哪種課程，都不能只是靜態地充實自己，而必須動態地參與教學活動，甚至輪流扮演「教師」的角色。只有親身的體驗，才能真正獲得將來擔任教學工作時所需要的珍貴經驗，自己的缺點與不足也才能得到適當的修正與補足。教師能嚴格要求學生「從做中學」，並且妥加輔導，則學生無論在樂理、視唱、聽寫、發聲法及歌曲練唱、琴法、音樂欣賞、器樂、創作、編寫單元教學活動設計各方面都不難具備基本能力，將來從事實際教學就不會有太多障礙了。有許多實習老師回校座談時常指出，師院課程和教學往往偏於理論，沒有配合小學實際教學，因此不切實際（歐用生，1991，頁194），可見在實際演練方面仍有待加強。當然，在從事實際演練時要適當安排練習的份量、次數、時間，選擇恰當的內容，使用正確的方法。盡可能營造一個生動活潑、富有藝術氣氛的實踐環境，使學生能在愉快的心理狀態中，積極、主動地從事實際練習，而避免那種單調、呆板、機械式的技術訓練，才能產生良好的效果。

（五）重視臨床教學

為了使師資培育與國小教學密切配合，師院教師應該做為教育理論與教學實務間的橋梁，除了隨時吸收最新的教學理論運用於實際教學之外，也要親自到國民小學從事臨床教學，以實際了解目前國小音樂教育的環境、條件，學生的能力、興趣、需要，國小教師的經驗、困難等，作為修正及補充教材、教法的重要參考依據。如此反覆地實驗，不斷地修正，才能使理論與實際相輔相成，使得師院與國小的音樂教育同時得到長足的進步，真正落實師資培育與地方教育輔導的雙重任務。近幾年來，各師範學院都陸續訂定臨床教學實施辦法，鼓勵教師從事臨床教學研究。教師只要依據這些辦法，再參考相關的理論，採取觀察、教學推理、反思、敘說、討論、敘寫、實驗、俗民誌

研究,行動研究等方法,就不難扮演學習者、教學者與行動研究合作者的角色,圓滿完成臨床教學的工作(簡紅珠,1997,頁12-15)。鄭方靖在臺南師院實驗小學臨床教學,發現一般教師對組織性要素(如調性、曲式、和聲等)之教學進行得較少,但經引導後,學生大多吸收良好;又,只要難易適中,教導方式生動有趣,其實樂理教學不會是枯燥無味的教學活動(鄭方靖,1997,頁5)。洪蓁蓁在豐榮國小臨床教學也有六個心得及兩個制度面的發現,同時,她也從國小教師那兒學會了如何管理教室,以便順利進行音樂教學(洪文珍,1997,頁198.200)。諸如此類的實例,都有相當的參考價值。

(六)落實科際整合

二十世紀是知識爆發的時代,學科與學科之間的關係越來密切,一個學科之內往往也呈現多元化的科際整合。音樂是推展人性化通識教育的良方,也是科際整合的最佳催化劑。在音樂教育中,既需要東方的傳統音樂與鄉土教材,也需要西方的音樂理論與音樂技術;既需要美妙樂音的陶冶,也需要繪畫、詩歌、戲劇等的感通;既需要音感、認譜、演唱等專業的訓練,也需要對兒童身心發展的了解。所以在許多師資培育機構開設的音樂學科當中,都要適切地引進其他音樂學科乃至非音樂學科的刺激,加以因革損益,融會貫通,如此才能使音樂教育更充實、更充滿活力。例如奧福就常把音樂、舞蹈、肢體動作、戲劇、文學融為一體,一堂課中常有一主題。如「雪」為今日之主題,則許多活動均循此主題而生。先唸一首〈堆雪人〉的兒童詩,接著模仿雪花飛舞、雪人融化的動作,以木琴、鐘琴即興創作雪花飄落或狂花怒號的情景。最後串成一幕小小歌劇,由兒童自唱自導自演

而成（楊艾琳，1996，頁95）。又如美國綜合音樂素質的教學法，[6]採用的音樂材料包括各國、各民族、各個歷史時期、各種風格的音樂，包括大師名著、現代音樂、民間音樂等。這樣廣泛的音樂內容的教學，是通過共同性因素的學習，並通過學生的演唱、演奏、分析、作曲等方式實現的（Abeles, Hoffer & Klotman, 1984, pp.281-282）。這兩個實例，對於培養學生的聯想能力、創造性思考能力及藝術表現能力都有相當的裨益，值得借鏡。

（七）培養專業精神

《師資培育法》第一條開宗明義說：「師資培育以培養健全師資及其他教育專業人員，並研究教育學術為宗旨。」所謂健全師資最重要的就是要具有專業精神。作為一個國小音樂教師，其專業精神至少應包含三方面，其一為追求專業知識的決心，即努力吸收音樂教育的基本理論與基礎知識，其二為充實專業技能的熱誠，即努力鍛鍊音樂教育的基本技能和教學能力，其三為培養專業服務的情操，即秉持教育良心去從事教學工作，對學生具有無比的愛心與耐心，終生維持有教無類的敬業精神。具有如此專業精神的教師，一定可以在校園扮演完美的引導者、診治者、照顧者、陶冶者及形成者的角色，充分發揮教育的功能。在國小音樂教師不能教、不願教，甚至見異思遷現象時有所聞的今日，師院及其他師資培育的機構無疑更要重視專業精神的培養。國小音樂師資培育的課程設計，一向重視普通科目、教育專業

6　綜合音樂素質（Comprehensive Musicianship）乃是一種產生於美國的音樂教育思想和原則。其核心是：音樂學習的各個方面應當相互聯繫並綜合成為一個整體。音樂教育應通過綜合各種音樂材料資源，以及通過演奏、演唱、分析、創作等方式，使學生在不同的教學水準和程度上，都能建立起音樂概念之間的聯繫，並促進他們音樂知識和技能的發展。

科目與專門音樂科目兼顧並重的原則,其目的就是在培養學生的專業精神。所以今後在這幾個領域都應該努力加強,並且切取聯繫,而不宜有所偏廢。除此之外,整個校園文化所形成的潛在課程,對學生也可發揮積極的影響。尤其教師更要以身作則,以淵博的學識、精湛的技藝、高度的教學熱誠來陶冶學生,那才不愧既為經師,又為人師。

(八)增進品質管制

國力的充沛有賴於教育的發達,教育的成敗則繫於師資的良窳,所以國小音樂師資的培育,不僅要注意養成教育的過程,也要注意導入教育、在職教育的實施;不僅要重視量的擴增,也要重視質的提升。專業化的提高與公平化的追求,始終是我國師範教育發展的兩大主軸。《師資培育法》公布之後,師資培育管道由一元化轉為多元化,教育機會公平化已不再成為問題,但一般大學如何慎選進入教育學程的學生,師院如何吸引品質優良的學生則是不可不用心的。在整個養成教育的過程中,必須施予完整而充實的音樂專業訓練,並且以嚴格的考核與評鑑來培養其專業的能力與精神。學生在學時的教學參觀、教學見習、訪談、試教乃至結業後的教育實習,這一連串的導入教育,是教育專業化的重要關鍵。師資培育機構與國民小學應通力合作,俾使師範生能將在校所學的教育理論與實際結合,增進其教學、輔導與生活適應的能力,為即將來臨的教學生涯妥作準備。依照《師資培育法》的規定,今後修畢師資職前教育課程,且有志從事教育工作者,不論是師範校院、一般大學畢業、公費生、自費生,均須經過初檢、實習及複檢的考驗,始能取得合格教師證書,並須通過國小教師評審委員會審查通過後,始得應聘。此與美、法、德、日各國之教師專業檢定制度有異曲同工之妙,的確是符合目前的時代潮流。在社會急遽變遷,科技高度發達的今日,任教於國小的音樂教師,除了日

常的自我充實外，仍須以終生教育的精神，有計畫、有系統地經常參與在職進修與研習，才能使其教學工作勝任愉快。所以在職進修目前也成為師資培育重要的一環。根據統計顯示，國小音樂教師絕大多數都有強烈的在職進修意願（王美姬，1989，頁95），師資培育機構自應竭力提供服務，與教師研習會等相關機構切實做好回流教育的工作。為了提升師資水準，弘揚教育功能，如何落實上述這些品質管制，是所有從事師資培育的工作同仁都必須面對的挑戰。

五　結論與建議

（一）結論

綜觀以上各節的探討，可以發現：

1. 探討國小音樂師資培育趨勢的因素可分為外在的因素與內在的因素。前者包括當前國小音樂教育的問題與現代兒童音樂教育的思潮；後者包括師資培育機構的現況與師資培育的理論。這些因素是任何一位從事國小音樂師資培育工作的人所必須了解的。

2. 分析當前國小音樂教育的問題可從課程、教材、教師、學生、設備、教學等方面著手。根據調查顯示：國小音樂教育與過去相較雖大有進步，但仍累積不少問題，而其解決之道則以積極培育師資及加強教師的在職進修與研習最為重要。

3. 檢驗現代兒童音樂教育的思潮，最主要的為以全人教育為目標，以兒童為學習主體，強調早期學習的重要性，順應兒童身心發展的順序，啟發兒童創造思考的能力，開發兒童音樂美感的經驗，注重韻律節奏教育，重視鄉土音樂教育。了解這些思潮，才能適切掌握國小音樂師資培育的教學目標與教育方向，而培養出來的畢業生也才能順應音樂教育的潮流。

（二）建議

根據上述外在因素，再參酌師資培育機構的現況與師資培育的理論，就不難推測出未來國小音樂師資培育的走向。歸納其主要趨勢，謹提出幾點建議：

1 培育機構方面

（1）師院宜努力吸收品質優秀的學生，一般大學宜慎選進入教育學程的學生。並且加強成績考核、試教、實習、檢定、在職進修等一連串品質管制的工作。

（2）根據各校的教育理念，參酌當前國小音樂教育的實際需要，重新調整普通課程、教育專業課程、專門音樂課程三類的比重，設計適當的科目，俾發展自己的課程特色，唯三大類不宜有所偏廢，以免影響學生的專業精神。

（3）寬列研究發展經費，充實圖書設備，增設音樂教育研究所或音樂教學研究中心。

（4）落實臨床教學辦法，鼓勵教師到國小從事臨床教學。

2 教師方面

（1）在教學之餘，宜殫精研究，如能與國小教師共同研究國小音樂教育問題，更有助於音樂教育的推展。

（2）靈活使用教學策略，妥善使用各種教具，最好能創造出更新穎、更適用的教學方法。

（3）加強實際演練，培養學生的基本音樂能力，但應避免單調、機械式的技術訓練。

（4）與國小教師共同進行臨床教學，落實師資培育與地方教育輔導的雙重任務。

（5）適切地引進其他音樂學科乃至非音樂學科的刺激，以符合科際整合的精神。

（6）以身作則，鼓勵學生追求專業知識、充實專業技能、培養專業服務的情操。

（7）努力教學，落實學生的成績考核，使其順利取得合格教師證書，成為優良的國小音樂教育的生力軍。

——本文原發表於教育部舉辦的「八十七學年度教育學術研討會」，
發表時間為1998年11月26-27日，於臺北市立師範學院

參考文獻

（一）中文部分

中華民國師範教育學會（1994）　師範教育多元化與師資素質　臺北市　師大書苑

王次炤（1994）　音樂美學　北京市　高等教育出版社

王美姬（1989）　國小音樂課程實施狀況調查研究　臺東師院學報第2期　頁81-97

毛連塭（1994）　我國師範教育發展現況與評估之研究　臺北市　教育資料館

李茂興譯　C. R. Hoffer 著（1998）　音樂教育概論　臺北市　揚智文化事業公司

沈長振（1992）　音樂科教學評鑑的重要性與作法　載於美勞音樂體育唱遊幼教教材教法研習資料　臺中市　臺灣省教育廳國民教育巡迴輔導團　頁181-197

卓英豪（1997）　談新制師資培育與教師進修　教師天地　第91期　頁16-23

林朱彥（1996）　撒播音樂的種子　高雄市　復文圖書出版社

洪文珍（1997）　臺東師院臨床教學的現況　載於師範教育臨床教學學術研討會會議實錄　屏東縣　屏東師範學院　頁189-203

洪萬隆（1988）　才能教育──鈴木教學法的哲學基礎與教學概念　汎亞國際音樂文化月刊　第6期　頁51-60

姚世澤（1993）　音樂教育與音樂行為──理論基礎及方法論　臺北市　偉文圖書公司

許泰益（1994）　從師資培育法修正談師範教育發展　國教之友　第4卷第4、5期　頁5-12

教育資料館、中華民國師範教育學會（1995）　邁向二十一世紀的師
　　　範教育　臺北市　師大書苑

張　前、王次炤（1992）　音樂美學基礎　北京市　人民音樂出版社

張統星（1987）　近四十年來我國國民小學之音樂教育　教育資料館
　　　教育資料集刊　第12期　頁405-464

曹　理（1993）　普通學校音樂教育學　上海市　上海教育出版社

莊瑞玉（1993）　中日現行小學音樂師資培育之比較研究　臺北市立
　　　師範學院學報　第24期　頁315-350

陳友新（1996）　師範學院音樂教育之回顧與改進研究　花蓮師院學
　　　報　第6期　頁241-271

陳龍安（1988）　創造思考教學的理論與實際　臺北市　心理出版社

郭長揚（1991）　音樂美的尋求　臺北市　樂韻出版社

游恆山等編譯　R. M. Liebert 等著（1991）　發展心理學　臺北市
　　　五南圖書出版公司

楊艾琳（1996）　奧福教學法的發展　載於黃政傑主編　音樂科教學
　　　法（一）　臺北市　師大書苑　頁91-97

楊艾琳（1998）　論國小音樂師資培育課程　載於中小學音樂師資培
　　　育與音樂資訊應用發展研討會論文集　屏東縣　屏東師範學
　　　院　頁297-308

劉文六（1995）　音樂科新課程標準的新精神——音樂教學六部曲：
　　　聽看唱奏作賞　臺北市立師範學院學報　第26期　頁1-8

歐用生（1991）　我國中小學師資培育課程的檢討與改進　載於教育
　　　部中等教育司主編　世界各主要國家師資培育制度比較研究
　　　臺北市　正中書局　頁185-203

歐遠帆（1998）　從音樂教育哲學的觀點審視我國國小音樂師資培育
　　　課程　載於中小學音樂師資培育與音樂資訊應用發展研討會
　　　論文集　屏東縣　屏東師範學院　頁269-295

鄭方靖（1997） 樂理要素教學策略及活動實例 高雄市 復文圖書
　　出版社

賴美玲（1996） 多元化音樂教學──鄉土教材篇 載於黃政傑主編
　　音樂科教學法（一） 臺北市 師大書苑 頁19-35

賴錦松（1994） 高屏兩縣輔導區內各國小音樂教學問題檢索 載於
　　屏東師範學院輔導區國小教學正常化訪視文集 屏東縣 屏
　　東師範學報 頁55-58

謝苑玫譯 P. K. Shehan 著（1989） 音樂教學法縱覽 全音音樂文
　　摘 第126期 頁103-109

簡紅珠（1997） 從教學知識之建構與發展討論我國師範校院臨床教
　　授之角色 載於師範教育臨床教學學術研討會會議實錄 屏
　　東市 屏東師範學院 頁1-18

（二）英文部分

Abeles， H. F., Hoffer, C. R.,& Klotman, R. H. (1984). *Foundations of music education.* New York: Schirmer Books.

Chang, H. H. (1991). *A status report and suggestions for improoving elementary music education in the Republic of China.* Unpublished doctoral dissertation,University of Oregon.

Choksy, L., Abramson, R. M., Gillespie, A. & Woods, D. (1986). *Teaching music in the twentieth century.* Englewood Cliffs, N. J.: Prentice Hall.

Elliott, D. J. (1992). Rethinking music teacher education. *Journal of Music Teacher Education 2(1).* 6-15.

Elliott, D. J. (1995). *Music matters: A new philosophy of music education.* New York: Oxford University Press.

Gardner, H. (1983). *Frames of mind.* New York: Basic Books.

Landis, B. & Carder, P. (1972). *The eclectic curriculum in American musiceducation: Contributions of Dalcroze, Kodaly, and Orff.* Reston Va.: Music Educators National Conference.

Mark, M. (1986). *Contemporary music education, 2nd ed.* New York: Schiirmer Books.

McDonald, D. T. & Simons, G. M. (1989). *Musical growth and development.* New York: Schirmer Books.

Music Educators National Conference (MENC). (1987). *Music teacher education: Partnership and process.* Reston Va.: Author.

Reimer, B. (1989). *A philosophy of music education, 2nd. ed.* Englewood Cliffs, N.J.: Prentice Hall.

Shehan, P. K. (1986). Major approaches to music education: An account of method. *Music educators Journal, 72(6)*, 26-31.

國民小學音樂科新課程標準之趨勢及其因應之道

一　前言

　　現行國民小學課程標準係一九七五年八月頒布，六十七年八月實施。為了因應時代潮流的變遷，教育部於一九九三年九月二十日發布修正國民小學課程標準，並明定自民國八十五學年度第一學期開始實施。值此新舊交替之前夕，凡我從事音樂教育之同道，允宜對新課程有充分的了解，並且妥為準備，才能圓滿達成教學任務。

二　國小音樂科新課程標準之主要趨勢

（一）提升音樂教育的功能

1 總目標增列增進群己和諧及愛世界的情操。

2 將低年級唱遊分化為音樂與體育兩個科目，分別設科教學，使兒童提前接受音樂教育。

3 教材教法都分為音感、認譜、演唱、演奏、創作、欣賞六項，使得目標更明確，範圍更具體。

（二）重視傳統音樂的教學

1 總目標將學習民族音樂改為學習傳統音樂，其涵蓋面更廣。
2 一、二年級就開始欣賞兒歌、童謠或民歌。
3 四年級起開始認識嗩吶、南胡、古箏、偶戲、歌仔戲、平劇等。
4 五、六年級學習演奏中國傳統打擊樂器（堂鼓、梆子、鐃、鈸、鑼）。
5 各年級的演唱教材均以本國歌曲為主。

（三）配合兒童身心的發展

1 總目標從兒童感覺出發，由感受到理解，最後才是表現，符合兒童身心發展的次序。
2 音感教學：低年級起於聽辨自然界聲響並模唱，中年級兼顧節奏、曲調、和聲三項內容，高年級則重視音樂綜合能力。節奏素材採分化原則，由簡而繁。
3 認譜教學：低年級利用具體的實物、圖譜，中、高年級才進入視唱教學。
4 演唱教學：低年級僅習唱簡短兒童歌曲，中、高年級教材採取金字塔方式，年級越高，教材越深。演唱形式由齊唱、輪唱而合唱。演唱音域亦各有不同。
5. 演奏教學：低年級著重節奏樂器，中年級加入簡易曲調樂器，高年級則強調合奏。
6 創作教學：由低年級的節奏創作，進而為中年級的簡易曲調創作，高年級的音樂創作。
7 欣賞教學：低年級著重感官的聆聽，中年級著重音色、節奏與曲調美，高年級注重樂曲結構及風格的認識。

（四）落實音樂教材的編選

1 採用生活化、趣味化的教材，避免呆板的聽音視唱、枯燥的音樂史料介紹。
2 選取富有藝術性及教育性的樂曲，不取靡靡之音。
3 教材之編選要配合兒童的學習能力，由簡而繁，由短而長。
4 音感、認譜、演唱、創作、欣賞等教材均應互相密切配合。例如音感、認譜教材及演奏教學中之合奏曲宜從單元歌曲中選取。

（五）力求音樂教法的靈活

1 使兒童在日常生活中愛好音樂，主動參與及學習音樂。
2 無論音感、認譜、演奏、創作均重視身體律動。
3 寓教育於遊戲之中。例如以「依簡單節奏唱出新曲調」、「改變所指定的一句曲調」、「接尾令遊戲」等從事創作遊戲。
4 使用頭聲發聲、腹式呼吸、自然放鬆等正確的演唱教學法。
5 靈活運用各種教學方式。例如運用有趣的問答、視覺輔助、故事講述、韻律動作、樂器伴奏等活動教學，使學生熟唱歌曲。

三 國小音樂教師如何因應新課程標準之實施

（一）增強教學能力

　　本次課程標準的修訂，無論教學目標、教材、教法均有大幅度的改變。國小音樂教師宜透過自我進修、在職訓練、音樂輔導等管道隨時增強自己的教學能力。俾便在樂理、視唱、聽寫、發聲法及歌曲習唱、琴法、音樂欣賞、器樂、創作、編寫單元教學活動設計各方面皆具有基本能力，才能勝任教學工作。即以新課程標準中的演奏教學而

言，所使用的樂器即有響板、木魚、三角鐵、響木、手搖鈴、鈴鼓、沙鈴、大鼓、小鼓、堂鼓、梆子、鐃、鈸、鑼、直笛、口風琴等十餘種，對各種樂器的性能及演奏都要有所了解，即非易事。

（二）了解學生性向

現在的音樂教學是以學生為主體，不同年級的學生，其身心及音樂才能的發展都有所不同，而不同的學生又各有其個別差異。必須對學生的共通性及差異性都有確切的了解，才能針對其能力、興趣、需要加以因材施教。如果能在施教之先，施行音樂性向測驗，藉以了解兒童的音樂潛力，適當地施予團體教學及追蹤教學輔導，然後施行音樂成就測驗，藉以了解兒童的音樂學習效果，作為教學的改進參考，則對提高兒童的音樂能力當大有裨益。

（三）把握教學目標

新課程標準對音樂教學的總目標及各年級的分段目標都有詳細的規定。這些目標或屬於認知方面，或屬於技能方面，或屬於情意方面；或屬於主學習，或屬於副學習，或屬於附學習，宜隨時作為施教的指南，據以訂定單元目標及行為目標，並修正自己的教材教法，才能使得音樂教學不致偏離正軌。

（四）充實教學內容

限於設備、時間、經驗、專業訓練等的不足，根據調查顯示，有不少國小教師在音樂教學活動中常重視音感、認譜、演唱，而忽略演奏、創作、欣賞，而歌唱又成為音樂課最重要的活動。如果能依據新課程標準的教材綱要所編的新音樂課本，在音感、認譜、演唱、演奏、創作、欣賞各方面都兼顧並重，則教學內容一定充實不少，學生

一定獲益良多。

（五）改善教學方法

新課程標準中的教學方法，如節奏感教學、曲調感教學、和聲感教學、音樂遊戲、律動教學、即興創作、簡易樂器伴奏等都與達克羅茲、柯大宜、奧福教學法等息息相關。所以加強三大教學法的運用，可以補傳統教學法的不足。當然，講述法、經驗法、媒介法、操作法、討論法、發現法等也都可靈活運用，並且適當使用樂器、圖表、視聽器材、音樂教室等，一定會使得教學更為生動而成功。

四　結語

新課程的修訂，對於國小音樂教師雖然會增添許多適應上的困難，形成教學的挑戰，但只要能充分了解改革的要點與特色，並且順應時代的潮流，及早充實自己的能力，隨時調整自己的步伐，則肆應自如，達到教學相長的效果，並非難事。

——本文原刊於《新竹縣八十四學年度國民小學新課程標準第四類人員研習資料》，新竹縣政府教育局編印，頁98-102

以音樂為核心之課程統整教學設計

一　前言

　　在邁向二十一世紀的前夕，各國無不以大刀闊斧的方式進行教育改革，我國鑑於近年來政治、經濟、社會的急遽變遷，為因應未來資訊化、科技化與國際化社會的需求，也毅然決然自九十學年度起，開始實施九年一貫課程。其改革幅度之大，為前此所未有，因此對全國中小學師生的衝擊之大也無與倫比。因為九年一貫課程採取課程統整的方式，打破了傳統的分科教學，也摒棄了傳統的教學模式，所以全國中小學教師無不兢兢業業，全力以赴，來接受此一空前挑戰。筆者從事師資培育工作多年，自然無法置身事外，因此，近年來，除了多方充實相關的知識外，在研究所的「小學音樂科課程與教學研究」或大學部的「音樂科教材教法」也都竭力與同學們共同從多元智能、音樂才能、藝術感通等角度，來探討以音樂為核心的課程統整教學，而尤不敢忽略實際的分組演練。經年教學研究的結果不無心得，因此在此特別野人獻曝一番，並附學生演練的實例壹篇以供參考，唯限於篇幅，只能節要發表，而且後生習作雖經指導、修改，仍然有不少罅漏，也有待於方家一併指正。

二 基本概念

（一）九年一貫課程統整

所謂「九年一貫課程」就是針對國小六年、國中三年的課程進行一貫的、全新的規劃。除了強調國小、國中課程銜接的「一貫性」外，也重視課程的「統整性」、「開放性」。過去的分科教育，現在改為以「七大學習領域」整合所有的學科，並且注重各領域間的聯繫與整合，這就是「統整性」；過去由政府統一訂定的教育政策、課程規範、統一審查的教科書都大幅鬆綁，同時發展學校本位課程，開放彈性課程等，這就是「開放性」。為了配合這樣的課程改革，必須具有一種多元性的教育觀念，重視多元文化、多元智能，採取多元教學、多元評量，推行師資多元化、升學管道多元化，如此才能因應自由開放的多元社會的需求，培養出具備人本情懷、統整能力、民主素養、鄉土與國際意識，以及能進行終身學習的健全國民。

（二）藝術與人文領域

九年一貫課程的「七大學習領域」包括語文、健康與體育、社會、藝術與人文、數學、自然與科技、綜合活動。其中的「藝術與人文領域」又包括音樂、視覺藝術、表演藝術等方面的學習。其目的在陶冶學生藝文之興趣與嗜好，俾能積極參與藝文活動，以提升其感受力、想像力、創造力等藝術能力與素養。在這個學習領域之中，音樂不再是一個完全獨立的學科，而是改為與其他藝術合科教學，甚至須與其他領域採取橫的聯繫與整合。但由於音樂的本質是音響的藝術、聽覺的藝術、感情的藝術、表現的藝術、時間的藝術，在藝術領域中，具有獨特性，也具有專業性，所以在從事音樂教學時，應該要以

音樂為核心，去整合其他藝術，聯繫其他領域，不能忽略音感、認譜、演唱、演奏、創作、欣賞的訓練，也不能忽略音樂美感知覺的激發、音樂美感反應的培養，如此才不致降低國民教育的品質，造成「見林不見樹」、「樣樣通、樣樣不通」的嚴重後果。

（三）多元智能

在過去，傳統的智商理論及認知發展理論都認為人類的智能是以語言能力和數理邏輯能力為核心，以整合方式存在的一種能力，但賽斯通（L. L. Thurstone）、基爾福（J. P. Guilford）、史敦伯格（R. J. Sternberg）、迦納（H. Gardner）等學者經過長年的研究，才發現人類的智能應該是多元的。其中最有名的當數迦納所主張的「MI（Multiple Intelligences）理論」，他認為：

1 每個人都具備八種智能。
2 大多數人的智能可以發揮到充分勝任的水準。
3 智能通常以複雜的方式綜合運作。
4 每一項智能裡都有多種表現智能的方法。（李平譯，1997）

他的說法掀起舉世關注、研究的熱潮，並且成為西方國家二十世紀九〇年代以來教育改革的重要指導思想。我國的九年一貫課程改革自然也不例外，我們只要將九年一貫課程的七大學習領域、課程目標、十大基本能力和多元智能作一對照，就可發現兩者之間具有密不可分的關係：

九年一貫課程			多元智能
學習領域		語文	語文智能
		健康與教育	肢體動覺智能
		社會	人際智能
		藝術與人文	空間、音樂智能
		數學	數學邏輯智能
		自然與生活科技	自然探索、數學邏輯智能
		綜合活動	人際與內省智能
目標	人與自己	基本能力	了解自我與發展潛能 → 內省智能
			欣賞、表現與創新 → 音樂、空間、肢體動覺智能
			生涯規劃與終身學習 → 內省智能
	人與社會環境		表達、溝通與分享 → 語文、肢體動覺、人際智能
			尊重、關懷與團隊合作 → 人際智能
			文化學習與國際了解 → 人際智能
			規劃、組織與實踐 → 人際智能
	人與自然環境		運用科技與資訊 → 數學邏輯智能
			主動探索與研究 → 自然探索智能
			獨立思考與解決問題 → 數學邏輯智能

參考廖春文（2001）：〈九年一貫課程的迷思〉，《國教輔導》，第40卷第1期，頁30

　　在這些智能當中，音樂智能是出現最早的，而且它和繪畫、舞蹈一樣，不再是單一智能的奴僕，而是多元智能的一分子。在多元智能當中，至少音樂、空間、語文、身體動覺與藝術與人文領域的教育是息息相關的，而藝術教育所培養的欣賞、表現與創新的基本能力，也是人類所不可或缺的。可以說，如果沒有健全的藝術教育就沒有健全的教育，也就無法培養人格健全的國民。自一九八五年起，迦納特別推動了「向藝術推進」（Arts Propel）的五年研究計畫，正充分顯現他

對藝術教育的重視。因此，我們也不可像過去那樣妄自菲薄，將藝術教育視為可有可無的副科，而應該重視它的重要性，在從事藝術與人文領域教學活動時，全力以赴。

三　課程統整的方法

　　課程統整是九年一貫課程的最主要特色。它打破傳統學科的界限，將原本零碎的、孤立的、不同領域的學習內容重新加以組織，使其成為有機的整體，然後透過有效的學習活動，使學生獲得較為深入而完整的生活智能。舉凡過去的聯絡教學、大單元教學，現在的主題教學、方案教學都可說是廣義的課程統整，它是符合科際整合精神的一種課程設計方式。

　　教學理念不同，教學目標不同，甚至教學對象不同，教學時地不同，就可能產生不同的組織方式，所以課程統整可以說千變萬化，運用之妙，存乎一心，並沒有固定的方式可言。不過，為了實際教學的需要，專家學者還是竭力在歸納、設計各種不同的課程統整方式，例如：

Jacobs 　（1989）：科際整合單元模式。

Clark 　（1986）：統整教育模式。

Palmer 　（1989）：課程聯結模式。

Drake 　（1992）：故事模式。

Miller 　（1992）：全人教育模式。

Kovalik （1993）：統整主題教學模式。（薛梨真，1999）

Fogarty （1991）：三大類十種統整方式：

　　　　1.單一學科內的統整：（1）分立式（2）聯絡式（3）巢窠式

　　　　2.跨學科間的統整：（1）並列式（2）共有式（3）張網式

（4）線串式（5）整合式

3. 學習者心智內的統整：（1）融入式（2）網路式。（黃永和，
1999）

黃政傑（1991）：1. 相關課程，2. 融合課程，3. 廣域課程，4. 浮現課
程，5. 科際整合課程，6. 超越科際課程。

黃譯瑩（1999）：1. 學科統整課程，2. 己課統整課程，3. 己我統整課
程，4. 己世統整課程。

統整方式林林總總，教師在從事統整教學時，可根據實際需要，
自由選擇使用，如果能創造出一種嶄新而實用的統整方式，那更是再
好不過的了。

四 以音樂為核心之課程統整的教學設計

在各種課程統整方式中運用最廣泛的當數主題模式，設計這種課
程時，根據波斯托（T. S. Post）等的說法，應遵守六項原則，即：1.
關聯性，2. 時間性，3. 資源的累積，4. 關係性，5. 計畫性，6. 合作學
習（高翠霞，1998）。李坤崇等（2001）也認為在設計一般統整課程
時應注意的原則有十三點，即1. 完整化，2. 統合化，3. 計畫化，4. 主
動化，5. 學生化，6. 親師化，7. 合作化，8. 生活化，9. 活潑化，10.
能力化，11. 創意化，12. 未來化，13. 組織化，這些都是值得先行了
解的。

賈克伯（Jacobs）、史密斯及詹森（Smith & Johnson）、佛嘉提及
史托荷（Fogarty & Stoehr）、李坤崇等都曾論及設計主題性課程的程
序，茲略參考其說，針對以音樂為核心之統整課程的特性，重新草擬
設計要點如下：

（一）教學主題之規畫

1. 師生進行腦力激盪，共同思考各類可能採用之主題，其來源主要為：

（1）師生感興趣之主題：如「世界真奇妙」、「與動物做朋友」。

（2）教科書之主題：如「春天來了」（庫軒出版社音樂科第四冊），一起去郊遊（國立編譯館國語科第八冊）。

（3）結合當前發生事件：如「九二一地震」、「樂透樂透」。

（4）結合地方民俗活動與慶典：如「燈海」、「九族文化祭」。

（5）善用地方或社區的資源文化遺產：如「農村風情畫」、「泰雅采風」。

（6）配合時令、節慶：如「四季」、「歡樂耶誕」。

（7）結合學校行事曆或重大活動：如「園遊熱滾滾」、「全省走透透」。

2. 主題之選擇決定，應注意：

（1）切合課程的教學目標：如九年一貫課程的「培養欣賞、表現、審美及創作能力」，藝術與人文領域的「探索與創作」、「審美與思辨」、「文化與理解」以及各階段的能力指標。

（2）吻合科際整合及多元智能精神：不僅結合視覺藝術、表演藝術，也結合語文、健康與教育等其他領域；不僅培養音樂智能，也培養邏輯數學、肢體動覺等其他智能。

（3）適合學生能力、興趣、需要：依據兒童的身心發展，配合兒童的生活環境，因材施教。

（4）符合學校、家庭及社區的支援條件：如針對「青蛙狂想曲」主題，蒐集家中現有與青蛙相關的圖書、玩具、音樂或青蛙實物、標本等。

（5）配合學校、社會的活動時機：如在畢業旅行前後安排「全省走透透」主題，在元宵節安排「燈海」主題。

（二）教學目標之擬訂

參考九年一貫課程、藝術與人文領域及其他各領域的課程目標，針對本主題研擬單元目標及具體目標，以能涵蓋多種領域，培養多種智能為原則。

（三）教學材料之準備

1. 以音樂為核心，配合本主題及分段能力的要求，選擇適當的音樂活動（如音樂基本能力訓練，樂器吹奏、歌唱、創作或鑑賞等）納入教材：如低年級「與動物做朋友」主題，除欣賞聖桑的「動物狂歡節」外，也可訓練學生判斷樂器的類別，辨別節奏的快慢強弱及其所代表的動物特性。

2. 根據教學主題，從各科現有課程中找出內容相近的單元納入教材，加以統整：如「動物狂歡節」可將國語的「小八哥」、「小母雞種稻」、「一隻小老鼠」、社會的「愛護動物」、自然的「草地和水裡的小動物」、美勞的「紙黏土教學」等納入教材，重新組織。

3. 根據學生能力與需要，自行設計與主題相關的教學活動：如「火車開了」，可播放與火車相關的音樂，由老師扮演火車頭，帶動遊戲，表演律動，改編「火車開了」歌曲，講解火車歷史，舉行火車繪畫比賽，寫作「火車與我」短文。

4. 從生活中提出值得深入研究的問題，作為教材：如「青蛙狂想曲」，可以深入研究青蛙有哪些種類，各有什麼特徵？分布在哪些地區？青蛙和蟾蜍有什麼不同？哪些音樂與青蛙有關？用什麼樂器，什麼演奏法可以模仿哪種蛙鳴？

5. 根據教學時間的長短、學生的能力、學校的配套設備，與相關配合條件編選教材：本主題需要幾節課？要安排哪些活動？每個活動

需要多少時間？有哪些教學資源可以運用？有哪些老師可以協同教學？都要事先規劃妥當。

6. 教材編選組織，宜注意內容的適切性、基本技法的順序性，及各學期教材彼此的連貫性：如在「審美與思辨」方面，第一階段先體驗大自然及周遭環境的聲音，並描述自己的感受，第二階段辨識人聲、樂器及音樂要素，並描述其特質，第三階段使用專門術語，描述樂曲的組織與特徵，第四階段認識樂曲的曲式、配器、風格等特色，培養審美能力。在編選教材時不可躐等，也不可脫節。

（四）教學方法之設計

1. 塑造良好情境，引起學習動機：如「春天的饗宴」先利用「校園變裝秀」讓學生分享觀察經驗，觸發學習興趣。也可利用戶外教學、詩詞吟唱或影片欣賞、音樂聆賞等，讓學生領略春天清新活潑的生機，以引起學習動機。

2. 提供正確示範，啟發創意表現：如「海洋 Party」可一面播放聖桑的《動物狂歡節》中〈水族館〉的音樂，一面示範表現熱帶魚游行的律動，或繪畫形形色色的魚龜蝦蟹，鼓勵學生舉一反三，儘量發揮想像力，將內心的美感充分表現出來。

3. 顧及學生能力，注意經驗銜接：如讓學生累積相當的聆賞經驗，熟悉基本樂理，習得樂器的演奏技巧後，再引導學生從事即興表演或音樂創作。

4. 善用各種教具，協助解決困難：不僅充分利用音樂教室的各種設備，也要運用各類圖書資料、美勞材料、多媒體的視聽教材，甚至指導學生自製各種教具，以強化教學效果。

5. 重視多元彈性，整合不同智能：雖以音樂為核心，但不可心存本位主義，而要儘量整合不同領域，靈活運用各種教學策略，務使教

學活動活潑、生動、趣味、多變，讓學生在一個主題教學中，獲得多種智能。

（五）教學活動之實施

1. 教師可採取協同教學或交換教學：可打破學科的限制，由數位不同領域的教師組成一個教學群，共同規劃與執行教學活動，既可集思廣益，發揮專長，又可避免重複浪費的教學活動；基於實際的需要，教師也可交換學生教學。

2. 學生可採取分組學習或專案學習：可打破班級的限制，配合協同教學，使學生依據能力、興趣、需要的不同，重新分組，共同學習；教師也可指導同組學生進行專案的研究學習。

3. 活動方式宜靈活多變，善加整合，為了培養各種智能，可採用之方式如：

（1）音樂智能：演奏、演唱、唱片分類目錄、超記憶音樂、概念音樂化、心情音樂、數來寶、詩詞吟唱、樂器伴奏、童謠創作。

（2）語文智能：講故事、辯論、即席演說、腦力激盪、創作、朗誦、接龍、填字遊戲、相聲。

（3）數學邏輯智能：計算、分類、比較、科學思維、檢核表。

（4）空間智能：影像呈現、彩色記號、圖畫比喻、文字迷宮、紙盤遊戲、漫畫對白。

（5）肢體動覺智能：肢體語言、課堂劇場、實作學習、即興表演、角色扮演、運動遊戲。

（6）人際智能：同伴分享、合作教學、分組討論、同理心訓練。

（7）內容智能：一分鐘內省期、與個人經歷的聯絡、寫日記、時間管理。

（8）自然探索智能：自然、物種分類、觀察、實驗、田野調查。

（六）教學評量之選擇

課程統整既係多元教育觀的產物，則不僅教學多元，學習多元，評量也無固定格式可言。為了對知識理解、思考、批判、技能表現、意願態度等方面都有較全面而深入的了解，可以靈活採取各種不同的評量方式，較常見的有：

1. 檔案評量：教師依據教學目標與計畫，請學生持續一段時間主動蒐集、組織學習資料，省思學習成果，自行建立檔案，作為評定其努力進步、成長情形的依據。

2. 遊戲化評量：打破傳統呆板的評量方式，以充滿趣味而又不失嚴謹的方式進行評量。

3. 評量表或檢查表：用來判斷行為或特質，並指出學生在每種屬性中不同程度的量表。

4. 口語評量：以口試或問問題的方式進行評量（李坤崇等，2000）。

五　實例：青蛙狂想曲

教學單元	森林	學習主題	青蛙狂想曲	適用年級	中年級	設計者	彭志業、張維國、鄭美瑛、李玉霞、郭淑惠、傅志鵬、劉興欽、劉相吾
有關領域	自然科技、健康與體育、語文、數學、社會						
學習領域	藝術與人文	教學時間		十二節			

教學目標	主要能力指標	1 透過律動、演唱和演奏樂器來感受音樂的要素。
		2 藉由音樂欣賞，辨識不同的蛙鳴與蛙種。
		3 藉由演唱或演奏樂器，發展音樂表現能力。
		4 引導學生用節奏樂器創作具有個人風格之青蛙狂想曲。
		5 在創作及模仿的過程中，發揮學生的想像力及創作力，並培養其專注的特質。
		6 以正確的觀念與態度，欣賞各類型的音樂活動。
		7 參與音樂活動時，能欣賞他人的表現與成就，並表達自己的感受。
		8 藉由欣賞並學習不同語言之歌曲，增進學生對於語文學習的興趣。
		9 在欣賞不同創作者及演唱者的歌曲中，深入了解不同文化及族群的生活，並增進學生對於失能者的認識與了解。
		10 藉由歌曲及遊戲帶動學生從遊戲中學習其他領域，包括音樂、藝術、自然、社會、語文、數學、體育等。
教學資源	青蛙的圖片或照片、青蛙講義一張、學習單——辨別青蛙、〈森林狂想曲〉CD 一片、〈流浪到淡水〉CD 一片、樂器數種、竹竿或童軍繩、〈晚頭仔水蛙〉歌曲海報、九九乘法表、學習單——〈晚頭仔水蛙〉歌曲欣賞心得感想、〈晚頭仔水蛙〉旋律圖。	
教學活動	活動一：欣賞並了解〈森林狂想曲〉內容及意涵 1 先讓學生欣賞〈森林狂想曲〉。 2 引導學生辨別歌曲內不同種類的青蛙叫聲，並加以介紹。 3 播放各種不同青蛙的聲音，並邀請學生，利用各種不同的節奏樂器，發揮創造力來加以模仿。 4 播放不同種類青蛙的圖片，配合不同的蛙鳴，介紹其名稱、叫聲、生活習性等，讓學生認識不同種類的青蛙。	
	活動二：〈晚頭仔水蛙〉欣賞與教唱 1 播放金門王與李炳輝的歌曲。 2 介紹歌手生平。 3 歌曲教唱：分歌詞與旋律兩部分來教。 4 學習單：讓學生針對歌手或歌曲本身寫出感受。	

教學活動	活動三：青蛙數數 1九九乘法練習。 2歌曲教唱：「數青蛙」。 3玩遊戲（跳竹竿舞）：一邊跳竹竿舞，一邊算九九乘法。
	活動四：〈晚頭仔水蛙〉音樂創作 1 再一次欣賞〈晚頭仔水蛙〉。 2 說明音樂旋律圖的畫法及創作要領。 3 引導學生聽、畫〈晚頭仔水蛙〉音樂旋律圖。 4 說明節奏創作要領及注意事項。 5 分組並分配音樂。 6 再一次欣賞〈晚頭仔水蛙〉。 7 分組討論、創作樂曲。 8 成果驗收：旋律圖及節奏創作。
評量活動	1 辨別青蛙音色及種類評量。 2 音樂模仿及創作評量。 3 〈晚頭仔水蛙〉學習單評量。 4 聽、畫青蛙旋律圖評量。 5 〈晚頭仔水蛙〉創作驗收。

〈森林狂想曲〉
1.欣賞〈森林狂想曲〉的音色及旋律（情意、音樂、美術）
2.辨別與介紹不同種類的青蛙（自然）
3.利用節奏樂器來加以模仿（音樂節奏、創造力、想像力）

〈晚頭仔水蛙〉：
1.歌手介紹（社會）
2.歌曲欣賞及教唱（音樂、鄉土語言）
3.感受發表學習單（語文）

青蛙交響曲

青蛙數數：
1.〈數青蛙〉歌曲教唱（音樂節奏、數學）
2.〈數青蛙〉遊戲（體育、音樂律動）

〈晚頭仔水蛙〉音樂創作：
1.引導學生聽、畫〈晚頭仔水蛙〉音樂旋律圖（音樂）
2.音樂節奏創作（音樂節奏）

六 結論

綜觀上面的論述，有幾點值得特別留意：

（一）以音樂為核心的課程統整，要從音樂出發，去整合藝術與人文領域，乃至其他領域的學科，使成為有機的整體，而不是以本位主義的心態，與其他學科進行機械式的拼湊。

（二）多元智能理論是課程統整的重要理論基礎之一，以音樂為核心的課程統整，既要培養學生的音樂智能，也要培養學生其他方面的智能，如此才能造就多才多藝、人格健全的國民。

（三）以音樂為核心的課程統整，在追求閎通之餘，也不能降低音樂的專業水準，更不能忽略音樂美感知覺的激發，音樂美感反應的培養。

（四）為了因應激烈變遷的多元社會的需求，以音樂為核心的課程統整，要以學生為學習主體，針對其能力、興趣、需要，配合其生活環境，進行靈活多變的教學活動，無論觀念、教材、教法、評量，都要講求多元化，不可故步自封，亦不可師心自用。

（五）以音樂為核心的課程統整，打破了傳統的課程界限，從事教學工作的同道，除了採取協同教學外，也要多充實其他領域的知識，始足以肆應自如。

（六）由於以音樂為核心的課程統整，剛處於起步階段，而且為了避免其淪於定型，所以探索與發展的空間，極其廣大，希望同道們能共同努力，積極參與研究及推廣的工作。

——本文原刊於《國教世紀》第200期，2002年4月1日，頁5-14

參考文獻

李平譯　Armstrong T.著（1997）　經營多元智慧　臺北市　遠流出
　　　版事業公司　頁18-20

李坤崇、歐慧敏（2001）　統整課程理念與實務　臺北市　心理出版
　　　社　頁97-103、106-112、112-126、150-164

薛梨真（1999）　國小課程統整的理念與實務　高雄市　復文圖書公
　　　司　頁7-13

黃永和（1999）　課程統整的理論與方式之探討　新竹師院學報　第
　　　12期　頁239-249

黃政傑（1991）　以科際整合促進課程統整　教師天地　第52期　頁
　　　38-43

黃譯瑩（1999）　九年一貫課程中課程統整相關問題研究　教學研究
　　　資訊　第7卷第5期　頁65-75

高翠霞（1998）　主題式教學的理念──國小實施課程統整的可行策
　　　略　教育資料與研究　第25期　頁9-11

鋼琴教學與規律練習

　　鋼琴教育是迎合時代的教育，隨著潮流日新月異的在改進。自滿或閉門造車的觀念，已不符合大時代的需求了。雖然鋼琴教師大多有相當的教學經驗，過去也受過專業教育，然而在此時代巨輪的推動下，有時難免仍有「學然後知不足，教然後知困」之感。根據美國哲學家和教育家杜威「藝術是經驗」與韋福「藝術是訓練」的說法，以及「學如逆水行舟，不進則退」的古訓，我們不難體會「學」與「教」具有同樣的重要性。儘管許多鋼琴教師中斷樂器的規律練習，並非出於怠惰或疏忽，而是客觀環境的諸多因素造成這種不良的事實，但是其結果很快地將使得教師自身的音樂能力和鋼琴技藝的成長逐漸減慢；當然直接受到影響的是那些從他（她）學習的學生。

　　由於在練習或演奏樂曲時，最能評價一個人的技巧和音樂詮釋的實力，因而，無法規律練習的教師，他（她）示範正確技巧和音樂性的能力勢將受到侵蝕。學生缺乏最佳的藝術準則，作為就近模仿的典範，極易造成不成調的演奏。也許有人要說，諸如樂句的藝術形態、聲音強弱巧妙變化的產生、或聲部間適當的均衡，乃至生動有趣的彈奏，不是也可以從音樂會或唱片、錄音帶、錄影帶中學得嗎？殊不知大多數「一般」的學生並非鋼琴演奏會或音樂欣賞的常客，而且未必具有很高的領悟力，他（她）們的學習主要還是靠老師的指點。在學習階段的學生很少青出於藍的，從許多事實看來，他們常常如實地表達了他們老師的優點和缺點。如果老師對指導的曲目從未練習，將如

何能完美地進行示範呢？

　　除非每日練習，彈奏鋼琴所需的肌肉運動技巧將漸失去。為了保持肌肉的靈敏，必須不斷地使用和訓練它，否則肌肉將越來越不能準確地表達聲音。一度是波蘭總統的鋼琴家帕德瑞夫斯基（Igancy Paderewski, 1860-1941）曾說過，如果他一天不練習的話，自己能分辨其中的不同；如兩天不練習，他的朋友能辨其差異；如三天不練習，所有的聽眾都會知道！而且，四天以上不練習，樂評家將保持沈默不再去注意他。他這番經驗談，真是語重心長，發人深省！

　　無論在演奏或實際教學時，缺乏規律練習，不但影響運動肌肉的技巧，而且其全神貫注的能力和敏銳的聽力也將減弱，沒有比用心聽自己彈奏的音樂，更能保持和強化這些習性了。

　　要作一位「真正的」音樂演奏家，不是投機取巧或光憑天賦才能，就可以達成的。當練習時，對於樂譜上的每一個記號，都應作適當合理的判斷，綜合這些，他才能精確地詮釋這作品。當然作為一個鋼琴教師也必須對於他所教的音樂有正確的詮釋能力，但是這些詮釋能力必須在指導之前就具備。換言之，我們開始彈奏任何作品，如一首巴赫的小步舞曲、或一首蕭邦的敘事曲，必須對於這首作品的要求有相當的認識；諸如：何處是技巧方面的難題，以何種方式能克服它；什麼是這首樂曲所要求的效果，如何經由合理的、一步一步練習的過程獲得它。我們應常常思考，以處理這些問題，才能有效地指導他人。說得更確切點，教師應能彈奏每一首他指導的曲目；雖然這曲子的彈奏未必需要臻至開演奏會的水準，但是至少要能達到啟示和指導學生彈奏其指定曲子的水平。就這要求本身而論，應該能給予教師規律練習的充分刺激。

　　事實上公開演奏也是最佳的練習推動力。當我們作了表演的承諾時，規律的練習成為必然的事；而且說也奇怪，甚至在最忙碌的時

候，也能每天抽空從事這種例行的活動！當然演奏機會對於非服務於音樂機構的教師是不易有的，但是真心想要演奏的老師，這種機會還是存在，而且可以獲得的。

首先，有許多音樂教師組織能提供會員們演奏的機會，如音樂協會和學會能在各地分會舉辦其會員的音樂會即是。雖然在如此的節目中表演，一年只彈奏一個曲子，仍不失為刺激規律練習的重要機會。

其次，教師也可以在他個人的學生發表會中獨奏一曲或多首，這表示老師不但能教、能彈而且樂意參與學生的活動，除此之外，還有什麼更能啟發、鼓舞學生和他們的家長呢？

如果老師認為不適合在他的學生發表會中公開演奏，那麼定期的學生實習音樂會（現在大多數老師除了每星期一次個別課外，都有這種活動）將是一極佳的演奏場合。何不偶爾準備一首曲子在此課堂上演奏呢？這種演奏不需要背譜彈奏，在老師家中或授琴室以一種悠閒、非正式的氣氛舉行，這不但提供老師練習的推動力，而且也給予學生們一個教育的「額外機會」！

另有一種演奏機會，就是參加地方性音樂演奏團體。在沒有如此組織存在的社區或鄉鎮中，深感有規律練習刺激需要的一些老師，不妨組成一個團體，一學年中輪流在團員家中演奏幾次。在此，老師們可以「試演」他們正在學習的新曲；或者「預演」那些日後將在它處公開演奏的曲目；乃至演奏正在指導或計劃將來指導的音樂。這真是一舉數得，何樂而不為呢？

綜合上述可以得到一個事實，演奏機會幾乎俯拾皆是，而且對那些深感需要這種極重要刺激的人而言，這種機會是不難創造的。

雖然，公開演奏提供了最佳規律練習的刺激，但這並不說明「吾人為了作一有影響力的鋼琴教師，必須先成為一位鋼琴演奏家」。事實上，有些人不適於公開演奏；很有可能地，一些最好的教師是屬於

此類型。雖然作為演奏家確實能提昇教師的聲望，但是每一位教師都有權利作不演奏的選擇，而且這決定不會影響個人教學的能力。本文的重點不在討論演奏的事；而是在強調練習的重要。提及演奏只因為它是一個極佳的練習刺激因素。

不幸地，許多教師可能覺得他們的教學太忙了，沒有時間練習。尤其身兼家庭主婦與母親的教師，常有這種苦惱。如果規律練習確實是保持能力而且能使我們自身不斷成長的一種必要條件，那麼基於教師本身和學生兩方面專業職責所在，無論如何，我們必須考慮儘量騰出練習的時間。

目前，主修鋼琴的畢業生似乎缺乏充分制度化專業鋼琴教學的職位，但是假以時日，那些不能技巧性藝術性彈奏鋼琴的教師，很可能將被精於彈奏，而且也懂得如何指導的後起之秀所取代。面對這樣的挑戰，最重要的是隨時努力，求取個人的進步和充實自己的生命，才是「自求多福」之道。

參加音樂會、研習會、討論會和進修班也是重要的，不但能從中得到啟示與鼓舞，而且能吸收不少新知。無法每星期聽一次課的老師，至少應考慮兩、三星期聽一次課，甚至一年上幾次課的可能性。儘管我們每個人都有自己的困難，但是對於吾人時間和精力方面較佳的投資，對於確保個人不斷成長的活動，我們可以漠不關心嗎？經常閱讀關於音樂、教學和演奏的書籍或文章也能有所裨益。但是諸如此類的活動不是真正地「親身體驗」。「親身體驗」是在我們的家中或授琴室，當我們坐在琴前直接處理一首樂曲技巧性和音樂性問題時，才能經驗的。當規律練習和課外的活動共同進行時，我們能確知我們正在忠實履行對於自己以及學生的職責。如果期望提昇學生的鋼琴演奏水準，老師必須透過規律練習，才能啟發他們的藝術性和技巧性。

對於大部分老師而言，雖然一天練一小時，一星期練五天，猶不

足以每年舉行一場獨奏會,但是跟隨一位如此敬業的老師學習必可獲益匪淺,因而,我們能說這是一項苛求嗎?

筆者從事鋼琴教學倏然將近十年,平日俗務羈身,經常一曝十寒,疏忽了琴藝上的精進,對規律練習的重要性確實感觸良深。所以草此短文來警惕自己,並且願意很誠懇地與正在從事鋼琴教學的先進,以及準備獻身鋼琴教學的青年朋友共同勉勵。

——本文原刊於《國教世紀》第21卷第6期,1985年12月,頁6-8

節奏感教學新探

一　前言

　　音樂是動態的藝術，也是表現的藝術。由於掌握不易，所以音樂基礎指導極其重要。而節奏指導是其中最基本的，也是範圍廣泛、爭議頗多的項目。指導時，如果僅偏重於拍子或小節，甚至音符的長短等的認知、理解，並不符合節奏體系及教學的本質。我們每個人在音樂上都有感受能力與表現能力，此二者都是人類的本能，但是必須經過訓練和指導才能發揮出來。讀譜是建立音樂經驗所不可缺少的手段，音樂的感受能力和表現能力都有賴讀譜來助長。讀譜是由樂譜轉化為音樂現象的過程。樂譜本身並非音樂，無法表現出音樂之美，所以要從音樂活動中去學習認譜，而不是從認譜中來學習音樂。在訓練兒童讀譜時，若僅憑藉視覺訓練，必無法讓兒童愛好音樂、欣賞音樂。人們對樂曲感覺之敏銳度，取決於身體各種感官之敏銳度 —— 包括生理的視覺、聽覺、觸覺及心理的感覺，故應充分調和各種感官，從音樂、語言、律動等混合經驗中去獲得讀譜的知識。

　　從發展心理學的觀點而言，六歲左右的兒童在身心發展方面、音樂、語言和運動是併發的，亦即對聲音、語言、節奏和動作往往是同時反應的。只有引發他們學習的興趣，讓他們把藝術當作遊戲，才有學習的效果。在音樂方面，不僅要訓練敏銳的聽覺，更要喚起全部的感情，賦與朝氣。兒童對抽象的節奏及音響是靠各種感官直接去接受

的。要讓兒童透過身體的感受，多參與活動，親身去體驗節奏、音
高、強弱、速度的變化，很自由地去想像、創作、表現，才可使兒童
注意力集中，達到良好的學習效果。總之，節奏感不僅是聽覺的經
驗，更是筋肉的經驗，重視身體反應的練習，若忽略了這點，音樂的
學習必無成效可言。

　　節奏是音樂的骨骼，其重要性不必贅述。要奠定良好的音樂基礎
必須以培養兒童的節奏感為音樂教育的首要工作，依據課程標準編訂
的《音樂科教學指引》也強調基礎指導，但是為何教學效果始終不彰
呢？主要的原因是教師對基礎指導缺乏正確的認識及有效的方法所
致，目前課本上所使用的方法可謂相當嚴謹，卻不夠簡易、親切，往
往流於機械化的練習。

　　教學是否得法，關係兒童日後音樂的學習興趣與能力。音樂是抽
象的概念，必須藉著各種記號和樂器，方能表達出它的內容；兒童學
習事物的程序總是由具體而後抽象，也因此必先使用「動作表徵」方
式來學習，才可逐漸抽象化，升高為「形象表徵」與「符號表達」。
對於抽象觀念的認知，必須經由具象的理解，所以教學法的講求和教
具的應用均是輔導兒童由認譜過程去認識音樂、理解音樂所不可或缺
的。小學階段的兒童已進入具體運思期，有「參與」活動的強烈需
求，讓兒童實際去「做音樂」要比「聽講音樂」效果來得好，這是非
常重要的基本原則，千萬不可忽略。

　　為了使兒童親身體驗及參與音樂活動，奧福（Carl Orff, 1895-
1982）、柯大宜（Zoltan Kodaly, 1882-1967）、達克羅茲（Emile Jaques-
Dalcroze, 1865-1950）等人都曾提供許多具體的教學方法。我們若將這
些教學法融會貫通，靈活地配合任何教材，當可使音感教學效果大
增。下面便是基於這種理念的一種嘗試。

二 本文

（一）指導要點

1 經由身體各器官（眼、耳、口、手、腳等）的活動去體認節奏。

2 使用一種數的系統。

3 一次介紹和指導一種新的節奏。

4 從已知至未知，由模仿至創造，透過聽覺的媒介，使學生學習即興性、創造性的節奏反應。

5 使用多樣教材，如視唱、歌曲、或教師自編等的教材。

6 提供充分的練習和複習。

（二）數的系統

練習數各種細分的拍子，可以養成長短音的習慣唸法，幫助學生掌握時間的長短。練習時選擇下列任何一種或自創均可。唯一旦選擇某一系統則宜不斷使用同一系統。

（三）新節奏的指導

1 指導的步驟

（1）節奏的熱身運動：經由聽覺，讓兒童注意並體認節奏的真意，助長知覺的發展，進而培養內心節奏感。

教學時，老師坐下，學生呈馬蹄形也坐下。使用一種音樂作背景，老師以腳跟踏預備拍，使學生模仿。然後，老師引導學生進行各種律動，由於場地的限制，可用口唸、拍手、拍膝、彈指、擊桌等方式進行練習。

2 二部練習

a. 選擇1：使用一種數的系統，腳踏拍子，大聲數出，如下：

（a）只含♩．♩．♩和○的節奏練習，以八分音符為單位數其時值（♫＝夕喜），如：

（b）含其他音符的練習，以十六分音符單位拍其時值（♫♫＝夕喜喜喜），如：

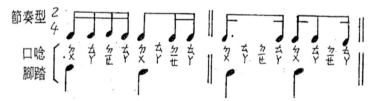

b. 選擇2：腳踏拍子，手拍細分音符（建立腳踏和手拍之間的關聯，先以手拍一連串細分音符和腳踏拍子，然後手續拍一連串細分音

符，腳踏第二、三、四拍或其他合適的拍子），如下：

（a）只含 ♩.♪.♩ 和 O 的練習，手以八分音符為單位拍其時值如：

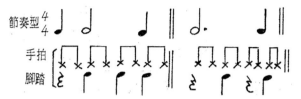

（b）含其他音符的練習，手以十六分音待為單位拍其時值，如：

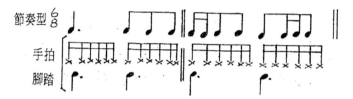

（2）節奏和音節、律動的結合：老師建立穩定的拍子，使用一種數的系統，和一種音樂背景，以律動或音節表現新的節奏，使學生以律動或音節作節奏模仿，如下：

3 三部練習

當選擇1或2時，同時進行下列一種：

（a）手拍節奏（選擇1適用）

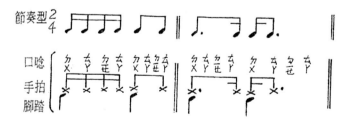

（b）以音節「ㄉ」唸出節奏，熟練後再以ㄉ／ㄌ唸出（選擇2適用）：

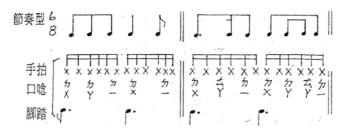

（3）節奏和曲調、樂器的結合：以身體體驗節奏律動，再轉移至樂器上。

教學時，老師以直笛（或鋼琴、風琴或其他樂器）表現節奏型，學生在節奏型奏出後，配合背景音樂，以樂器奏出節奏型。

以直笛為例：

a. 唸ㄉ的口型，舌頭在口腔內彈動，輕聲表現節奏。

b. 吹直笛尾節管表現節奏。

c. 吹直笛全管表現同音高的節奏。

d. 按照節奏唱出曲調的音高。

e. 按照節奏，以直笛吹出曲調。

f. 全體學生踏拍子，分成兩組，一組以直笛按照節奏吹出曲調，同時另一組手拍細分拍子，按照節奏唱出曲調，然後交換進行。

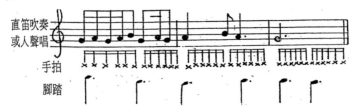

（4）節奏與視覺的結合：使用一種數的系統和音樂背景，老師展示閃示卡並且以ㄉ／ㄌ唸出新的節奏，學生一面看閃示卡，一面以

相同節奏回應。

（5）節奏的評估：使用一種音樂背景，老師確立穩定的拍子，然後展示一系列的閃示卡，學生以音節或律動反應他們所見到的節奏。

老師：

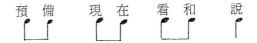

閃示卡只想唸「看」字時展示。

（6）快速展示閃示卡：聯續不斷的展示閃示卡，不必等學生反應。

4 指導的秘訣

（1）進行時以友善的眼光接觸學生，特別在熱身練習之初。

（2）無論姿勢、行為、音調等，老師均應表現好的模範。

（3）步驟（A）：使用螺旋式的概念，從容易至較複雜，再回到容易，然後又至較難，再回到容易等，最後以簡單結束。此種方式較容易使學生產生成就感。

（4）步驟（B）：使用的節奏應該關聯到後來將出現的節奏型閃示卡；同時也應該藉反覆複習去加強記憶、提升學習效果。

（5）步驟（C）：使用不同樂器表現節奏型，以提高學習興趣，並且教學生接觸更多樂器。

（6）步驟（D）：做一套四張閃示卡，展示兩次。第一次在反應前和反應進行中展示閃示卡；第二次只在反應前展示閃示卡，以訓練學生視覺的反應。

（7）步驟（E）：閃示卡只在唸「看」字時升起，隨即降下，做過兩次後，再混合閃示卡做兩次。

（8）步驟（F）：老師說口令「預備　現在　看和　說」，並且展

示下一個閃示卡，此時學生正在反應上一個閃示卡，雖然老師不能好好地監視學生，但富於挑戰性，容易引起學生興趣，不妨混合這些閃示卡再做一次。

（四）紙上作業

不僅能提高學生對音樂課的興趣，還能培養他們善於對音樂進行思考。

1 算算看有多少拍子？

2 那裏應該畫小節線？

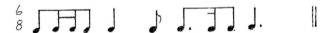

3 完成下列的小節。

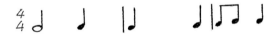

4 在下列作業

（1）在箭頭↓表示拍子的位置。

（2）使用縮小音符，以十六分音符為單位寫出。

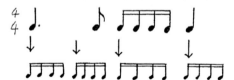

5 把聯連續線和╳轉變為音樂符號。

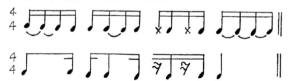

6 把音樂符號轉變為聯連續線和╳。

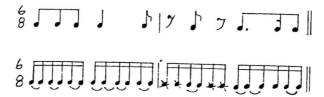

7 以音節寫出下列節奏。

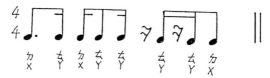

8 把節奏音節轉變為音樂符號。

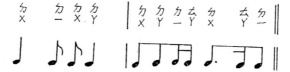

9 把¢轉變為2/4拍，或把2/4拍轉變為¢。

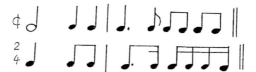

10 把6/8拍轉變為含三連音的2/4拍，或把含三連音的2/4拍轉變為6/8拍。

11 給學生一個譜例，然後以鋼琴奏出一極類似的曲例，使學生發現其中的不同。

12 節奏聽寫。

13 使學生作＿＿小節＿＿拍號的曲子。

（五）測驗

　　（一）表演測驗

　　（二）聽寫測驗

（六）獎賞制度

　　給予表現優良的學生適當的獎賞。

三　結語

　　上面所介紹的節奏指導方法具有幾個優點：

　　（一）學生注意力容易集中，多與樂譜接觸，自然養成了視譜的習慣。

　　（二）管理學生較為方便。

　　（三）容易學會正確的節奏，對各種細分節奏的理解與學習，也比較容易。

　　（四）學生從做中學，教師可隨時注意到兒童的音樂反應表現與感受性，做綜合性的指導，以培養其音樂基本能力。

　　（五）變單一的機械式教學為多樣化、形象化的思維教學。

　　（六）不僅是聽覺訓練，同時也促進了視覺、觸覺、嘴唇等的運動感覺，可拓展音樂方面的知覺。

　　因此，這種方法應該有推展的價值。

　　——本文原刊於《國教世紀》第27卷第6期，1992年6月，頁42-46

兒童的音樂欣賞教學

　　音樂科教學總目標開宗明義即為「發展兒童愛好音樂、欣賞音樂、學習音樂的興趣和能力。」綱要中強調所列各項教材均宜以音樂欣賞為中心，並建立以欣賞為中心的教學觀念，可見欣賞確實是音樂課程中十分重要的一環。

　　興趣是一種感覺的方式，也可說是一種思想的形態，它並非得自遺傳，而是感覺的累積，或學習的成果。一個人必須要親自去體認，才能知道自己對於那一種活動是否有興趣。興趣和能力並不完全相同，但兩者如影隨形，可以相輔相成。只有興趣而沒有能力，或有能力而缺乏興趣，都不可能成為專家。但是興趣能幫助一個人把他的能力發揮到極點，則是無可爭議的事實。在這方面，音樂欣賞正是一個典型的例子。兒童如果沒有機會去學習聆聽音樂，那麼，隨著年齡的增長，自然就沒有成熟的音樂欣賞力和口味，因此，老師有責任去設計適當的聆賞環境，提供大量的接觸機會，使兒童得到最重要的「親身體驗」，以加深兒童對音樂的認識與愛好。

　　我們每個人在音樂上都有兩種能力：感受能力與表現能力。此二者都是人類的本能，但是必須經過訓練和指導才能發揮出來。感受和表現音樂的方式因人而異，而且個人本身亦時有不同。音樂是以情感為經，理智為緯的藝術；其本身是一種由情感出發的活動，透過人內心的感動去展開音樂訓練，必能達到品格訓練的效果。欲臻至此一目的，首先就得著重培養音樂的興趣。運用興味的教學方法啟發自動自

學的習慣。興味教學是把音樂教學中本身的活動趣味化、遊戲化,以喚起收聽的欲望。遊戲是兒童的工作,是兒童獲取經驗、學習新知與實際操作的手段,讓兒童在「好玩兒」中學習,自然能夠高興地欣賞音樂,有助於音樂感覺或理解能力的培養,從遊戲中學習團隊精神,鍛鍊活潑健康的身體。

一 音樂欣賞教學的方法

人類對於音樂的感受,原是天賦的一種本能,音樂的表現與接受都是透過天賦的感官去從事。我們所用的感官是若干感官的綜合,兒童的特徵是身體表現純樸而率真,接受音樂的方式也是直接而單純的,對節奏的感覺尤其靈敏,感受性也特別豐富。遊戲是兒童的工作,其音樂記憶與遊戲的生活經驗常互相聯結,對節奏或旋律方面的興趣,也可能於遊戲中直接化為身體反應,因此,教師應讓其體驗輕鬆愉快的音樂經驗,以培養他們對種種音樂要素的感受性,以及基礎音樂鑑賞,表現等各項能力。

(一)動作化

音樂欣賞是要從生理的、感官的刺激,進而收取心理的、精神的反應。這種「移情作用」是藝術欣賞的主要因素。一切藝術的欣賞都是從美的欣賞進入知的欣賞。兒童由身體直接接受音樂乃是極自然的反應,於此種狀態下,當然便能直截地融入音樂之中。透過身體的自然反應,由內心反應而表現於動作,從而培養其音樂性、感情、情操等,正是音樂教育的最終目標。而且,一面欣賞音樂,一面於身體動作上有所反應,這對培養音樂感覺,特別是拍子感、節奏感、強弱感、速度感等特別有效。

　　所謂動作包含指揮動作和韻律動作。音樂教學絕不應是坐著或站著欣賞或唱歌，而應側重身體動作，例如依拍子拍手、踏腳、跳躍、走路、跑步、停止等。這就有賴於用指揮動作來描繪樂曲，以增進兒童的樂曲感受力，培養其靈敏的發表力，更有賴於以韻律動作捕捉曲趣，使兒童的感官刺激反應表之於動作。把音樂活動變為動態的、活潑的，乃是最重要的教學原則。

　　音樂教學時，可令兒童一邊欣賞樂曲，一邊以身體自由反應感受，再配之以拍手（或行進）及隨口哼唱主旋律，以培養拍子感。亦可令其隨著音樂之快慢調整旋律之速度，以培養速度感。又可將兒童分組，分別代表一固定旋律，當其旋律出現時，則令其以不同的身體動作反應之，以體會形式美，譬如欣賞聖桑（C. Saint-Saëns）的《動物狂歡節（Carnival of the Animals）》中的一段——〈熱帶魚〉，不妨先播放音樂讓小朋友聆聽一次，然後重播，讓他們隨著節奏用手掌不停的微微擺動，一手跟著一手像熱帶魚彼此尾隨游水的樣子，從中體會到音樂的柔和。並隨著旋律擺動身體，在樂句休止處及時停擺，音樂再度響起，身體又跟著繼續擺動，用動作體驗休止的節奏感。此外，亦可藉動作認識音樂的層次，辨別獨奏和合奏的差異。譬如聽韓德爾（G. F. Handel）的《水上音樂（Water Music）》第十段（此段小喇叭獨奏與交響樂合奏間隔著出現，很容易分辨。）老師可先提示樂器獨奏部分清晰的旋律與樂隊合奏間的不同。然後老師把小朋友分成甲乙兩組，每當聽到獨奏部分時，甲組站起來高舉雙手，配合著音樂的節奏左右擺動；每當聽到合奏部分時，乙組坐著雙手輕拍大腿。老師若站在二組中間，必要時加以暗示或指揮，效果當更為顯著。

（二）造形化

　　作曲者創作樂曲是盡力要把內心裡的詩境描繪成音樂；欣賞者除

了要藉聽覺去感受音樂之外，更要運用聯想力、想像力從樂曲的暗示裡，去領略那美妙的詩境。樂音的色彩與圖畫的色彩甚有關聯。顏色是由於光的震動傳給眼的感覺，音響則是由於空氣的震動傳給耳的感覺；它們都有相通的地方。聽覺與視覺相互補益，可大大充實音樂教學的內容。

選擇有描寫性的樂曲或有趣味的標題音樂唱片或錄音帶時，可使兒童一面聽曲一面把所體會的想像世界，以圖畫描繪出來。教師亦可用顏色和線條去解釋所奏的樂曲內容，使聽者因色彩和線條之助而認識音樂。世界上有許多名曲是為了描繪一幅名畫或一個故事的印象而產生的；現在，我們不妨顛倒過來藉圖畫故事等的助力，來增強兒童對音樂的感受，亦即運用造形以促進他們對音樂的體會，從創造活動上供給其發表的機會。如一面欣賞樂曲，一面憑直覺配合旋律，令兒童讓手向右方滑動在白紙上，以反應其旋律美。例如聆聽《胡桃鉗（Natcracker Suite）》中的〈阿拉伯的舞蹈（Arabian Dance）〉，它有如煙霧橫向繚繞飄搖的旋律感，或聽音樂選圖片，都是可以採行的方法。

（三）戲劇化

發表可使欣賞活動具有創造性，是促進各種學習的巧術。當兒童自己發現或被引導發現，聽音樂可以給他們許多不同的感受時，他們的聽覺能力便有了一種高度創造性的徵兆。創造性的欣賞活動，是使欣賞表演化、戲劇化。由兒童根據音樂的內容來創造舞姿和動作，最足以增進兒童的音樂感覺力。

例如聆賞俄國作曲家浦羅柯菲夫（S. Prokofiev）的《彼得與狼（Peter and the Wolf）》，兒童可由曲中優美的旋律與生動有趣的故事，認識各種樂器的音色。其步驟為：1. 先讓小朋友聽熟曲子及其故事。2. 《彼得與狼》的第一段聽幾遍，熟悉幾個主題旋律及音色個別

代表的人與動物，例如：彼得、狼、老祖父、小鳥、鴨子、貓等在做什麼？3.讓小朋友輪流扮演故事中的角色，一人代表一個主題旋律及樂器，當聽到自己的旋律出現時，身體就動一動或學習角色的模樣與動作。亦可將劇情加以排練，編成簡單的舞劇，配合音樂表演之。

（四）模擬化

音樂教學時，應讓兒童關心樂器的扮演角色，認識各種樂器特有的音色，最好是用實物或圖片示範演奏，或展示樂器形象，並說明該樂器的性質，或令兒童模仿演奏姿態。會操作該樂器的學童，不妨讓其有演奏展示的機會。亦可將學生分組，分別代表各種樂器主題，作擬態或擬音演奏，甚至令其指揮亦無不可。

例如介紹小提琴的音色時，首先拿一張小提琴的圖片或演奏者彈奏樂器的照片或圖片給小朋友看，使他們模仿拉小提琴的姿勢及動作。繼而播放小提琴獨奏的曲子，並讓小朋友以剛才的拉琴動作配合著曲子搖擺身體，如此小朋友們往往會為之興趣突增。

此外，口哼旋律或彈奏樂曲，都能使兒童對音樂有親切感，幾個人聚集在一起齊唱、合唱、合奏等也都是音樂欣賞，不但視譜能力可因而增加，也可以了解樂曲內容，甚至於對樂器的構造、種種奏法、性能等認識也會加深，而這些都可以直接幫助兒童接近深奧名曲。另一方面，唱及彈或合唱、合奏，也是一種藝術的創造。它包含著知性、美感的活動，也帶著能滿足運動快樂感覺的因素，得以正確欣賞音樂，而這時無意中知識和經驗也會產生影響力。聚神傾聽名曲。固然不錯，但是讓兒童自己跳、演、畫或彈唱等，從各個角度來接近音樂，該是更貼切的欣賞法。

二 音樂欣賞教學的原則

要怎樣實施欣賞的教學，始能提高音樂教學的效果呢？首先當然須斟酌兒童的實際需要，考慮兒童的特性，採取適當的活動方式。其次，應該先有完善的準備，要能引起適宜的心向，運用其好奇心，使發生強烈的情感反應，才會有效果，因此最重要的是欣賞教材的選擇與欣賞方式的設計。

學校音樂教育的實施，主要目標並不是為了培養專家，而是提高一般國民的音樂教養。音樂欣賞的一般目的在於引起兒童多接近音樂的興趣，培養對音樂的愛好，以陶冶情操，讓美好的音樂來充實生活，改變態度，增加能力。態度和能力的輔導必須考慮到兒童的身心發展，低年級的指導要重視身體的反應，宜多安排「動態欣賞」，以幫助兒童由具體而進入抽象的音樂情境，逐漸增進其音樂的感受力。中高年級的指導，除了重視心理活動，還要提高欣賞能力，由於認知發展階段的提升，可以應用「靜態欣賞」。適合於兒童欣賞的音樂通常是旋律優美活潑、節奏明顯、結構簡單，而且是描寫具體事物的音樂，如《彼得與狼》、《動物狂歡節》等皆是。

（一）機會的製造

培養兒童愛好音樂，接近音樂的最佳途徑莫過於讓他有機會多接觸音樂。只要多聽，無意中知識和經驗必會產生影響力，而獲得普遍的了解與徹底的熟練。也唯有多聽才可以發現表情、速度和音色彼此間的關係，發現造成音樂高潮與低潮的種種強弱的變化。速度、音色和強弱是影響表情的因素，在演奏（唱）時，由於每個演出者的修養和體驗不同，常常可以欣賞到不同的表情，只要多聽，就不難發現。惟應注意每次欣賞時間不宜太長，樂曲要簡短些，但次數無妨增多，

宜採用反覆活用的方式多加練習，在只求精不求繁的原則下建立良好的基礎。

（二）適當的引導

要斟酌兒童的接受程度與興趣，並側重與現實生活有關的材料，把作曲家的生平、寫作經過與樂曲內容、性質詳細地交代清楚。更要把主題譜板畫出來，指導學生視唱、背誦、甚至抄錄，並提示豐富的圖片（如樂曲內容的連環圖或樂曲分析圖等）作為欣賞指引。避免過多知性的分析，偏重情感的反應，如此欣賞和心、眼、口、手、身體等感官密切配合，效果必然大增。

（三）教材的安排

欣賞教材要由簡入繁，由淺而深，作有系統的安排，依據兒童的學習能力，先從明朗活潑、富有韻律的音樂開始，漸次進入幽靜而柔美的音樂。至高年級時，始博採各種樂曲形式的音樂。應盡量利用各種機會促進學習，但是最好每次只隨機教一種項目，以免兒童混淆不清，產生反效果。

（四）熟悉的原則

欣賞一首曲子之前，須先認識此曲的大概，再專注地把全曲從頭到尾聽一遍。然後分段反覆欣賞，在還沒有熟悉這個段落以前，暫時不要注意其他的段落，等聽熟了再循序漸進。時時讓兒童有「溫故」的機會，然後再加一點新的概念和活動，給他足夠的時間去反覆練習，適應及發生興趣，以達到「知新」的目的。根據個人的經驗，即使是複雜的管弦樂曲或協奏曲，只要反覆接觸，就能變成一種信號，牢記於心田，日本幼兒教育家鈴木鎮一，在其《才能啟發自零歲起》

一書中，曾表示嬰兒在出生半年後，就能聽辨音樂，乃由於反覆聆聽熟悉所致。

（五）教學的方式

指導者在設計欣賞活動時，需要細心地準備一套動靜交替、團體活動與個別活動並行的遊戲。有熱鬧的，也有安靜的；有活躍的，也有不需體力的，以配合兒童整個身心發展的需要。

（六）教學的設施

欣賞教學的設施，不必侷限於唱片、錄音機等等，如老師、同學、家長、專家等的音樂會，都是現成的教學工具，電臺、電視的傳播，學校的播音設備、音樂電影、音樂比賽、合唱團、樂隊，甚至於課堂內的相互欣賞等的參與，若能隨時加以靈活運用，可使兒童從己身的實際體驗中增進其音樂技能，擴大其欣賞領域。

此外，指導者應時時從語言、態度、表情中表現出他對欣賞教學的重視，讓兒童體會到，你認為他在做的事情是很重要的，這樣他才會認為自己的「工作」是重要的，自己的活動是有意義的，從而產生實踐的動機，達到真正的學習。

《國小音樂課本教學指引》云：「欣賞音樂的能力與興趣，全靠不斷的啟發與經常的培育，久而久之，才能漸入佳境，獲得真正的音樂欣賞三昧。」又云：「愛好音樂習慣的養成，確實是人生一大幸福，倘能從小便養成，則一輩子享用不盡。我們應該運用音樂作業的指導活動，使兒童經常接觸音樂，喜愛音樂活動，讓他們不斷的發現音樂的興趣，從而養成愛好音樂的習慣。」音樂欣賞不只是學校音樂課程的一種活動，也是與人生結合的一種教育工作。因此，樂曲欣賞必須成為一種精神的啟發，使學生的欣賞興趣，擴大到未來，使此項

活動從教室擴展到家庭，擴展到社會，蔚成風氣，才能達到「廣博易良」（《禮記》〈經解〉）的樂教理想。

——本文原刊於《國教世紀》第22卷第5期，1987年4月，頁2-6

臺灣新竹地區國民小學音樂欣賞教學調查研究

一 研究背景

　　音樂欣賞是人們感知、體驗和理解音樂藝術的一項實踐活動。音樂創作和音樂表演以欣賞為對象，音樂評論和音樂研究亦以欣賞為基礎，其重要性可想而知。過去的音樂教學往往以音樂欣賞為主體。自二〇〇一年開始，臺灣國民中、小學實施九年一貫課程教學，音樂和視覺藝術、表演藝術共同組成「藝術與人文領域課程」，但是音樂欣賞仍是其中重要的一環，所以經常了解音樂欣賞的現況，仍然是推廣音樂教育的必經途徑。本論文即是針對臺灣新竹地區國民小學音樂欣賞教學現況進行調查，進而提出討論與建議。

　　有關音樂欣賞教學的文獻非常多，對於各個相關層面都有詳細的論述。如 B. Reimer（1989）將音樂藝術的本質分為形式主義、指涉主義、及絕對表現主義，不僅為音樂教育奠定了理論基礎，也為音樂欣賞教學指出幾個可行的大方向。A. Copland（1986）將音樂欣賞區分為音樂感覺、音樂情感、和音樂理論三個層面，指出了音樂欣賞的目標與重點。R. Kamien（2006）對音樂欣賞的要素、形式和各時期的風格都有詳細介紹，可應用於實際教學。C. R. Hoffer（1993）認為教材內容，須注意教育性、有效性、基本性、代表性、當代性、切身性、可學習性，可供音樂欣賞教學選擇教材及曲目的參考。Chang &

Wang,（1995）主張音樂欣賞的方式應是多種多樣，從藝術審美的立場
來說，有純音樂式、綜合體驗式、側重作品式、表演式、背景式、刺
激式等的不同，而音樂審美的心理因素主要為音響感知、情感體驗、
想像聯想和理解認識，其說可提升音樂審美的層次。E. P. Ausmus
（1999）強調音樂評量有學生評量、課程評量、實際評量、檔案評
量，可以較完整地了解教學效果。諸如此類，都為本研究提供了理論
根據，也為音樂欣賞提供了豐富的參考資料。

二　研究目的

（一）了解新竹地區國民小學音樂欣賞教學在目標、教材、設備、教
　　　法、教學評量等方面的現況。
（二）了解新竹地區國民小學音樂欣賞教學的特色及困難。
（三）提供建議，以期改善新竹地區國民小學音樂欣賞教學。

三　研究方法

　　本研究採取問卷調查法。定量評量包括統計分析國民小學音樂教
師人口統計學的資料和調查問卷的應答，問卷使用 Likert scales 的五點
量表，內容包含十一項問題：（一）音樂欣賞教學的實施情況，（二）
教學目標，（三）教學重點，（四）音樂類型的選擇，（五）教材內
容，（六）教學設備的使用，（七）教學方法，（八）評量方式，（九）
遭遇的困難，（十）學生上音樂課的喜歡度，（十一）教師進修意願。
在二〇〇七年九月進行調查，調查對象為五十四位新竹地區國民小學
音樂教師。其方法為：（一）以次數分配及百分比描述研究對象之個
人背景資料。（二）以平均數進行一般性之描述。再根據參考文獻進
行討論，並作結論。

四　分析與討論

（一）研究樣本基本資料分析

1. 學歷背景：音樂系所三十六人，（66.7%），非音樂系所十八人，（33.3%），可見大多數教師都受過音樂專業訓練，教師素質相當高。

2. 專業領域：鋼琴二十五人（46.3%），聲樂九人，（16.7%），管樂與國樂各為六人，（各占11.1%），弦樂與打擊樂各為四人，（各占7.4%）。顯示音樂教師所受的訓練以鋼琴及聲樂為主。

3. 音樂偏好：古典音樂二十九人（53.7%），流行音樂九人（16.7%），臺灣鄉土音樂及電影音樂各為六人，（各占11.1%），國樂四人（7.4%）。音樂偏好與專業領域顯然密切相關，意謂西方音樂教育始終是臺灣音樂教育的主流，而中國大陸與臺灣的長期隔閡，使得國樂日漸沒落。

4. 任教音樂年級：高年級二十五人（46.3%），中年級二十人（37%），低年級九人（16.7%），顯示音樂欣賞課程隨著年級的提高而逐漸加重。

5. 任教音樂年資：五年以下二十四人（44.4%），六至十年二十一人（38.9%），十一年以上九人，（16.7%），可見教師的音樂教學經驗相當豐富。

（二）新竹地區國民小學音樂欣賞教學現況分析

1. 實施狀況：偶爾實施音樂欣賞教學者（59.3%），經常實施者（40.7%），可見音樂欣賞教學受到教師高度的重視。

2. 主要目標：共六小題（M=4.25）。依受試者同意程度分為五項，由「完全同意（SA）」,「同意（A）」,「沒意見（N）」,「不同意

（D）」，「完全不同意（SD）」，分別給予五到一分。依選擇同意（含非常同意）人數多少的排序，分別為：（a）提升音響感知能力（94.4%），（b）培養學習音樂的興趣（92.6%），（c）強化情感體驗（92.6%），（d）加強對樂曲及作曲家的理解與認識（88.9%），（e）訓練想像力與聯想力（85%），（f）舒解身心壓力（81.5%）。因為音響感知能力是音樂欣賞的基礎，興趣是音樂學習的動力，所以受到教師們的重視。至於強化情感體驗顯示絕大多數的教師都贊成他律論（heteronomy）認為音樂是情感藝術的說法，至少也認同自律論（autonomy）所說音樂雖不能表達情感，卻能激發情感的見解。

3. 教學重點：共六小題（M=3.90）。依受試者同意程度分別為（a）認識作曲家及樂曲創作背景（92.6%），（b）辨別樂器（92.6%），（c）介紹音樂基本知識（85.2%），（d）講述音樂故事或音樂史（81.5%），（e）分析曲式（51.8%），（f）純粹聆賞樂曲（48.1%）。由於作曲家及樂曲創作背景是導引學生欣賞樂曲的媒介，也是許多音樂欣賞書籍的重點，而辨別樂器可加強學生審美體驗的能力，所以這兩項都受到教師的高度肯定。至於不同意（含完全不同意）「純粹聆賞樂曲」、「分析曲式」分別為25.9%及18.5%，是因為教師認為欣賞應由教師導引，而不宜任由學生欣賞，同時，分析曲式較為困難，對國小學生也較為艱深。所以教師不願採取。

4. 選取的音樂類型：共六小題（M=3.61）。依序為（a）西方古典音樂（100%），（b）臺灣鄉土音樂（66.7%），（c）卡通音樂（48.2%），（d）電影音樂（48.2%），（e）流行音樂（44.4%），（f）國樂（29.6%）。所有的老師都同意「西方古典音樂」，此與教師的學歷背景、音樂偏好都有直接關係。至於臺灣鄉土音樂與國樂形成強烈的對比，顯示臺灣目前的政治局勢及政府提倡臺灣本土藝術的政策，對音樂教育產生了重大的影響。

5. 教材：共三小題（M=3.76）。依序為（a）使用教科書及教學指引，（b）自編教材都為88.9%，但同意「隨堂解說，未使用任何教材」僅33.3%，不同意者48.1%。可見一般教師在使用教科書、教學指引之外，也常使用自編教材，但有時也會自由發揮，不受教材拘束。

6. 教學設備：共十三小題（M=3.74）。依序為（a）CD、DVD（100%），（b）視聽設備（96.3%），（c）音樂教室（85.2%），（d）圖表（66.7%），（e）電腦（59.2%），（f）參考書（51.9%）。可見輕便而容易操作的 CD、DVD 及視聽設備是教師所喜愛的。但電腦使用率不到60%，可見電腦輔助教學還有拓展空間。

7. 教學方式：共十小題（M=3.78）。依序為（a）CD、DVD 及視聽設備，（100%），（b）講述討論（92.6%），（c）律動（85.2%），（d）故事引導（81.5%），（e）音樂遊戲（77.8%），（f）比較欣賞（66.7%），（g）電腦輔助教學（62.9%），（h）戲劇表演（55.5%），（i）繪畫輔助教學（55.5%）。所有的教師幾乎都使用 CD、DVD 及視聽設備教學，此與上題調查結果相符。同意「講述討論」居第二，表示口語的溝通仍是非常重要的教學方式，同意「律動」居第三，表示三大教學法受到教師的重視。但同意「繪畫輔助教學」及「戲劇表演」的人數偏低，可見藝術與人文領域之教學受到教師專業的限制，仍有賴於協同教學。

8. 評量方式：共六小題（M=3.64）。依序為（a）學習單（85.2%），（b）口語評量（81.5%），（c）實作評量（77.8%），（d）紙筆測驗（55.5%），（e）檔案評量（40.7%）。顯示評量方式已趨於多元化。但同意「檔案評量」人數最少，可見學生學習歷程的觀察還未受到足夠的重視。

9. 教學困難：共六小題（M=3.38）。依序為（a）教學設備簡陋（66.7%），（b）參考資料短缺（59.2%），（c）教學方式缺乏變化

（48.1%），（d）評量設計困難（40.7%），（e）曲目取捨不易（40.7%），（f）音樂專業能力不足（25.9%），顯示音樂欣賞教學的困難客觀條件重於主觀條件。但同意「音樂專業能力不足」僅占四分之一，可見目前音樂教師多受過專業訓練，對教學頗有助益。

　　10. 學生上音樂欣賞課的喜歡度：（M=4.07），非常同意者14.8%，同意者77.8%，合計92.6%。無意見者7.4%，可見教學效果良好。

　　11. 參加在職進修或研習（M=4.59），非常同意者59.3%，同意者40.7%。可見教師大多渴望接受回流教育，使得音樂欣賞教學教得更好。

五　結論與建議

（一）結論

　　1. 新竹地區擔任國民小學音樂教學的老師有三分之二受過音樂專業訓練，素質整齊。音樂欣賞課程實施情況亦屬良好，經常實施的高達六成。

　　2. 教師對於各項教學目標都持高度認同的態度，提升音響感知能力，強化情感體驗，培養學習音樂的興趣尤其受到重視。

　　3. 教師能多方面用心導引學生欣賞音樂，認為作曲家及創作背景、辨別樂器更是教學重點，但對分析曲式則較少實施。

　　4. 欣賞樂曲的選擇與教師的學歷背景、音樂偏好都有直接關係。所有的教師都會選擇西方古典音樂，選擇臺灣鄉土音樂的日趨增加，而選擇國樂的則越來越少。

　　5. 九成的教師都採用教科書及教學指引，並且採用自編教材。

　　6. VCD、CD 及視聽設備是音樂欣賞的主要教學設備，但電腦輔助教學還有拓展空間。

7. 所有的教師都運用視聽設備，並多重視講述、討論與律動，但利用繪畫、戲劇表演來輔助教學的為數較少。

8. 教學評量的方式已趨於多元化，學習單、口語評量、實作評量等都受到重視，但檔案評量則較少採用。

9. 教學的困難主要是教學設備簡陋、參考資料短缺、教學方式缺乏變化，自認為音樂專業能力不足的只有四分之一。

10. 九成以上學生喜歡上音樂課，足見教學效果良好。

11. 所有的教師都希望參加音樂欣賞在職進修或研習。

（二）建議

1 在音樂教師方面

（1）根據學生的程度，進行曲式分析。

（2）為了順應時代的潮流，宜加強電腦輔助教學。

（3）多利用繪畫、戲劇表演輔助音樂欣賞教學，俾符合藝術與人文領域的宗旨。

（4）採用檔案評量，有助於了解學生的學習歷程。

（5）提高教師本身的音樂素養，在教學方式方面多求變化，以增進教學效果。

2 在學校與教育主管機關方面

（1）加強電腦、圖畫的採購，以充實教學設備。

（2）多舉辦教師在職進修或研習。

——本文為二○○七年調查研究報告

柯大宜音樂教學法簡介

　　柯大宜（Zoltan Kodály）音樂教學法於一九二五年在匈牙利由柯大宜發展的，因其在音樂和非音樂領域的教育都極為成功，目前為世界各國廣泛使用。據柯卡斯（Klara Kokas）所作的研究——在學校中，以柯大宜教學法指導每日的音樂課程—證實那些受教的學童幾乎每一學期都有較高的成就，尤其是閱讀和數學。

一　柯大宜

　　柯大宜於一八八二年十二月十六日在匈牙利嘉蘭達（Galanta）的地方出生，一九六七年三月五日死於布達佩斯（Budapest）。他是作曲家，現代匈牙利音樂的創設人，同時也是一位音樂學者，他採集分析匈牙利民歌，發表民俗學論文，以及出版匈牙利民謠曲集，這些奠定了他在廿世紀民族音樂學上世界性的地位。除此，他也是位極成功的音樂教育家，不僅教育了作曲家，更教育了聽眾，而轉移了整個國家的音樂風氣。

二　教學目標

　　他改造學校音樂教育並發展柯大宜合唱教學法。柯大宜認為：「音樂教學目標如同空氣，是人生的必需品。改善社會音樂風氣，莫過於透過適當的音樂欣賞，才是最有效的途徑。惟真正的欣賞，必須

建立在音樂經驗之上。」基於此,他在匈牙利發展一貫制的音樂教育
體制,引導從學齡前兒童以至成人愛好和認識音樂。其方法主要以歌
唱為基礎。其目標是雙重的:促成兒童在社會和藝術方面均衡發展,
以及培育具有音樂素養的成人——能看懂樂譜,思考音樂,和讀寫音
樂。儘管柯大宜對於培養音樂家也有興趣,然而他最關心的仍是有音
樂能力的業餘者。他期望此法能養成世人愛好音樂的習慣,使音樂成
為提昇生活品質的方式,而不是謀生的手段。

三 教學程序

　　柯大宜音樂教學法的程序是根據一般學童的發展情況而有所變
通,並非按科目條理進行的。後者進行的程序,完全以內容為中心,
老師教學的過程與兒童易於學習的順序沒有關聯。

　　大部分音樂教師精通按科目條理進行音樂活動。在節奏方面,從
全音符開始,其次是二分音符和四分音符——依照數學原則進行,這
對於不曾經驗過基本拍子的初學者而言,是極難了解的。在曲調方
面,從自然大音階開始,然而一般幼兒不能準確地唱出。據研究資
料,幼兒能唱的歌曲只有五音或六音的音域,也無法準確地唱出半音
級。[1,2]由此可知,按科目條理的步驟指導幼兒音樂,無異於期望幼
兒理性地追求一些不是他自己經驗中的事物。

　　那麼,什麼是柯大宜教學法中「兒童發展」的程序呢?教材的編
排,當以各種不同成長階段的一般兒童之能力發展情況為原則。在節

1　Orpha K. Duell and Richard C. Anderson, Pitch Discrimination Among Primary School Children. *Journal of Educational Psychology* 58, No.6 (1957), 315-18.

2　Rosamund Shuter, *The Psychology of Musical Ability* (London： Methuen and Co., Ltd., 1968).

奏方面，動態的節奏比固定的節奏更切合兒童的身心發展情況，如四
分音符代表走路，八分音符代表跑步等，這些動作都是兒童日常生活
中的節奏。唱歌遊戲大多數是由四分音符和八分音符，作二拍子所組
成。從這種音型開始，指導兒童節奏概念，比從全音符開始為佳。在
曲調方面，幼兒最初所唱的曲調是小三度音程。如媽媽叫小孩吃飯的
聲調是：

如果我們把這小三度音程認為是 so-mi，那麼幼兒通常能唱得準確的
下一個音是其上的 la。一般常見於匈牙利兒歌的音型是 la 出現在 so
之後的弱拍上。如：

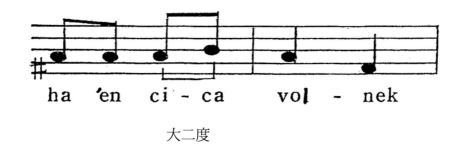

大二度

然而在美國，大部分三個音符構成的兒歌，la是在mi之後的弱拍上，形成一個向上四度的曲調音程。如：

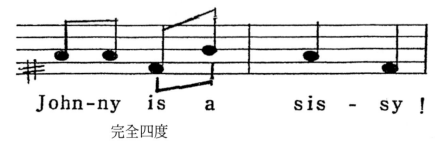

完全四度

可見世界上大多數的兒童幾乎都依著相同的音樂型式發展。以這兩音或三音為基礎的唱歌遊戲，在美國、匈牙利和日本等國都可發現。儘管這些音符出現的次序可能不同，但小三度和大二度的曲調音程，則是幼兒共同的音樂語彙。那麼，聲樂教學的步驟顯然地是從上述三個音符作成單純的二拍子節奏音型開始的。

　　至於決定幼兒音樂發展程序的其他特性是：

　　1 幼兒的音域是有限制的，通常只能唱五、六個音程距離的兒歌，而且是全音或較大的音程。半音程，幼兒難以唱得準確的。

　　2 下行的曲調比上行的易於學習，準確的唱出，但前已述及的四度音程例外。這表示初次指導新音時，應由下行曲調的歌曲著手。

　　3 跳進音比級進音易於唱得準確：如 G→E 是比 G→F 容易。

　　4 據研究顯示，因音域的限制，幼兒常將小三度音程的上方音定在F#上。這表示，老師在最初以聽唱教學法指導歌曲時，應把音高定在D、Eb和E調上。令人驚異的是，這種概念幾乎同時在匈牙利柯大宜教學法、瑞士的尼蓮斯（Nillems）教學法，以及美國加州的某個研究機構[3]發現，甚至奧國的奧福研習會，雖然它是器樂的而非聲樂

3　Gladys Moorhead and Donald Pond, *Music of Young Children*, Vols. 1-4(Santa Barbara, Calif., Pillsbury Foundation for Advanced Music Education, 1941-1951).

的發展傾向，也發現這些相同的基本發展概念。

　　基於以上的認識，柯大宜認為指導兒童音樂應該從五聲音階開始。五聲音階是匈牙利以及世界上大部分國家的民歌的基本音階之一。其指導的步驟是：

1 小三度（so-mi）曲調音程。

2 la，la與so和mi構成的音程。

3 do（大調式的「主音」），do與so和mi和la所構成的音程。

4 Re，這是五聲音階中最後導入的音。

　　在這五個音之後，教低八度音的la、so和高八度音的do。最後是半音級fa和si，如此完成了自然大音階和小音階。

四　教學工具

　　用於柯大宜教學法的第一種工具是十一世紀桂多‧達賴左（Guido d'Arezzo）所創的移動Do唱名法。使用首調唱名法（Relative Sol-fa, Movable Do）是柯大宜教學法最基本的原則之一。它是以比較音高為基礎，一首歌曲，無論是什麼調，其主音或中心音在大調式永遠是do，在小調式是la。因其音程是固定的，可以將各調音階中各音的關係唱出來，對於聲樂視譜相當有效。例如：基礎曲調so→mi，在各調中唱名相同，只是音高的差別而已。如此，當學童僅僅知道這兩個音符時，他已能讀出五線譜上任何配置的so和mi。漸漸地，他的視唱語彙增加到五個音。此時，他能讀的曲譜不再只是三線兩間而已。

　　第二種工具是節奏性音節法。它類似法國視唱教本（SOLFÈGE）的音節法，即四分音符唱ta，八分音符唱ti。這些音節不是時值的名稱，是用來發為聲音的。它們以象徵性的符幹符尾表示。因「四分音符」這名稱包含四個不同的音，而四分音符在一拍上只有一音。

因此，兒童以時值音節可以正確地唸出節奏音型，而以音符時值的名稱是不太可能的。所以柯大宜主張不同的節奏，以不同的音節唸出，幫助節奏的學習和記憶。

這不是說，兒童不應該也不能夠辨認和說出四分音符和八分音符的名稱。一旦完全了解了音符的時值，他也應該學習音符的正確專有名詞和記法。然而，為了節奏視奏，他必須唸節奏性音節以表達其時值。

基礎的節奏性音節是：

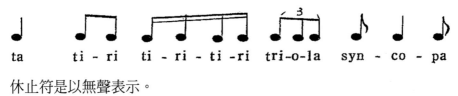

休止符是以無聲表示。

最初指導節奏視奏，只使用音符的符幹符尾，符頭不是必要的，但二分音符和全音符（♩、◯）是例外。

第三種工具是手勢的運用。這手勢是一八七〇年柯爾文（John Curwen）所創的。雖然它只有小小的變化，然而兩手作不同的手勢混合使用，可以加強音程感。它們表達所唱各音間高低距離的關係於空間，兒童經由視覺和手勢動作，可以感受到曲調的高低走向，此外還顯示出各音階在音階中的作用和穩定性。五音的手勢是：

稍後介紹半音級 ti 到 do 和 fa 到 mi 的手勢。ti 有進入 do 的傾向，其手勢是：

fa 有進入 mi 的傾向，手勢是：

至於 fa 到 fi（fa#），ti 到 ta（tib）和 so 到 si（so#）則為：

如此強調了半音級。上面所示的是右手在身前進行的手勢，do約在腰的高度，la在眼的高度。手勢間的距離，應該依照所唱的和所示的音程大小表示。如小三度音程so-mi比大二度so-la或do-Re在空間所示的動作距離應較大。八度外的音用上示的手勢表達，但必須注意正確的高低關係。

在記法方面，只用唱名的第一個字母，如 do 為 d，Re 為 R，餘類推，高於八度的音符，以分號「 ﹐」記於唱名上方，如 ℓ′；低於八度的，則記於下方，如 ℓ,。這種不用五線譜的記法和符幹符尾記號，使得音樂的書寫變得簡易快速。例如：

d′　d′　s　s　e　e　s

哥　哥　爸　爸　眞　偉　大

這記法日後能容易地轉換成五線譜記法。

五　教材的編選

上述的程序或工具，無一是柯大宜教學法中獨有的。柯大宜教學法的特點是在教材的編選方面，他強調，幼兒的音樂教材僅有三個來源：

1. 真正的兒童唱歌遊戲和兒歌。
2. 真正的民歌。
3. 美好的創作音樂，意即被認可的作曲家的作品。

　　柯大宜覺得唱歌遊戲是歌唱韻律與體能訓練的相互聯繫，每個國家的唱遊有其民族色彩，並和該國的母語密接結合。至於兒歌和民謠，是生動的音樂，不是為教育而製作或設計的，有質樸而富於感情的特性，是較適合兒童的。它們的歌詞亦是單純的，是兒童熟悉的講話用語。

　　民歌的選擇，絕對不限定只用本國的民歌。由於兒童的心理是不斷追求新奇的，等到他們對本國的歌曲感到厭倦了，這時便應該把世界上各種旋律和節奏的寶藏介紹給他們，讓他們接受未曾接受過的音樂形態，而介紹外國民歌便是最好的方法。開始時應該像教外國語言一樣，先學一樣，注意其發音，然後擴大所學的對象，首先學習鄰國或與本國有關聯的音樂，漸次學習其他國的民歌。要使自己變為「國際性」，首先要使自己用感情走入一個有特性的國家裡，還一定要把它的語言說得準確，語調不可含糊。由知己而知彼，了解自己之後，才可以藉他人的民歌去了解更多其他的人民。所以匈牙利的音樂教育，是由本國音樂開始，逐漸廣泛採用世界的民族音樂。

　　此外，柯大宜認為在民歌與大作曲家的音樂之間有緊密的關係。他相信透過本國民歌的認識和喜好，能培養對於名曲的愛好。樂教的最終目標，是要養成理解、愛好，分享過去和現在的偉大音樂的能力。因為藝術最直接的表現，最單純的形式，通常都含藏在民歌裡。諸如：海頓的作品與民歌有密切關聯，莫札特的許多作品，也有奧國民歌的趣味，甚至貝多芬的作品中，很多主題也都是民歌型式的。指導學童應該由民砍進入大作曲家的音樂。

　　為了提供第三種教材來源——美好的創作音樂，柯大宜親自寫了許多兒童音樂，巴爾托克（B. Bartok）也為兒童創作。然而，介紹給匈牙利兒童的「美好的創作音樂」不全是柯大宜和巴爾托克的。在他們的國小階段，兒童所唱歌曲的範圍很廣，除上述二者外，尚包括從

孟特威爾第（C. Monteverdi）、巴赫和韓德爾，莫札特和海頓，到貝
多芬、布拉姆斯和舒曼，以及其他許多巴羅克（Baroque），古曲和浪
漫時期作曲家的作品，在第七、第八年級，兒童也學唱廿世紀他國作
曲家的作品。

六　結論

　　柯大宜教學法是一種指導學童讀寫音樂能力的方法。其獨特之處
是強調真正的民歌和美好的創作音樂。在指導兒童讀寫音樂的同時，
必須給予辨識音樂技能的訓練，否則讀寫的能力將是一無是處。沒有
這些技能，就沒有揀選的標準。雖然此教學法是以聲音的使用為基
礎，但是它為後來的樂器教學奠定了根基。柯大宜深信，透過歌唱培
養讀寫能力，然後演奏樂器的技巧才能得到。他的教育宗旨，並不僅
僅在訓練專家，而是在培育具有音樂素養的業餘者，作為將來參加合
唱團、室內樂或管絃樂的一種準備，沒有參加演出的，便是演出者的
忠誠聽眾，也是偉大音樂的優秀聽眾。經過這樣的訓練，他們達成了
學校教育的目標，也使教師的努力沒有徒勞。

　　在每個國家裡，臺上表演的藝術家和臺下的聽眾之間存有大段的
距離——即兩者的音樂感覺，理解力都很不均衡。這是現代音樂教育
的大問題。如何去發展聽眾對音樂主動接近的情操是音樂教育成敗的
主要關鍵，也是學校音樂教育所希望達到的終極目標。養成好聽眾等
於培養好人。德國俗諺說得好：「一個不好的音樂家，可能是一個平
凡的好人，可是，一個好的音樂家，他必是一個十分完美的人。」

——本文原刊於《國教世紀》第21卷第9期，1986年3月，頁21-15

談奧福教學法

　　十多年來,「奧福教學法」與「兒童音樂」幾乎成了同義詞,臺灣各地以「奧福教學法」為號召的兒童音樂班不斷成立,顯示兩點意義:第一、因社會生活水準的提高,音樂與生活有密切的關聯;第二、家長重視兒童的音樂教育。因此,本文試著去探討,這種已普及歐美的教學法,是不是也值得在臺灣推行。

一　歷史發展

　　德國作曲家卡爾‧奧福(Carl Orff,1895-),可以說是自亞克—達克羅茲(Jacques-Dalcroze, Emile 1865-1950)[1]以後,最獨特的音樂教學法的創始的。他畢業於慕尼黑音樂院,並且又從迦明斯基(Heinrich Kaminski)學習。一九二○年初,他在慕尼黑(Munich)、漫漢(Mannheim)和達木斯塔特(Darmstadt)等城市,擔任管弦樂隊教師和指揮,自此以後,他成為著名的管弦樂和歌劇作曲家。奧福對於達克羅茲教學法極感興趣,影響所及,使他於一九一五年在慕尼黑創設郡特學校(The Günther Schule),他在該校擔任音樂總監,直到一九三六年。

1　亞克—達克羅茲是奧地利作曲家,畢生致力於研究節奏教學法,著有《音樂與人類》等書。他的方法,韻律舞蹈體操(Eurhythmits)對於老師和學生都極有助益。韻律舞蹈體操又稱律動教學,分三部分:節奏運動(Rhythmic Movement)、音感訓練(Solfege,包括聽力訓練)與鋼琴(Pianoforte,包括鋼琴即興)

　　奧福在郡特學校的體驗，促使他與凱特曼（G. Keetman）合撰厚達五冊（Das Schulwerk-Musik für Kinder, 1930年、1933年出版）。Schulwerk 這字是十分難以翻譯的。它的意義，即毛利（Thomas Morley, 1557-1603）[2]所謂的《實用音樂簡易入門》（A Plaine and easie introduction to Practional Musicke）。這部著作不是學術論文；而是教師指南，透過基本語彙的介紹，引導讀者真正了解音樂語言，這在當時是一種獨創的嘗試。

　　今日奧福兒童音樂的教育觀念已普及世界各地，現在已有廿多個先進國家，把奧福原著的《兒童音樂》教材配上各國文字使用，其中英文本 Music for Children，由哈爾（Doreen Hall）和瓦爾特（Arnold Walter）改編，分五冊，另有一本教師手冊。在這部譯本中的音樂，有些是從奧福原作音樂翻譯的，其餘則以童謠和民謠歌曲替換。本書內容：

第一冊　五聲音階
第二冊　大調：持續低音（Bourdon）
第三冊　大調：三和絃（Triads）
第四冊　小調：持續低音（Bourdon）
第五冊　小調：三和絃（Triads）[3]

中文本，由蘇恩世編著，計劃分三冊出版：

第一冊　五聲音階（摘自原文本第一冊）（已出版）
第二冊　大調（摘自原文本第二、三冊）（已出版）
第三冊　小調與古調（摘自原文本第四、五冊）[4]

2　毛利是英國歌唱家、作曲家。

3　Beth Landis and Polly Carder, The Eclectic Curriculum in American Music Education: Contributions of Dalcroze, Kodaly, and Orff, MENC 1972, PP. 101-2.

4　蘇恩世編著：《奧福教學法──兒童音樂》，第1冊，1978年10月再版，頁8。

二 卡爾‧奧福的哲學觀

卡爾‧奧福的教育哲學是，音樂教育首先應該發展兒童以音樂語法創作或即興的能力。輔導兒童，從他自己日常生活中說話、歌唱、律動、舞蹈，以及遊戲等經驗，創造他自己的音樂。

奧福主張，應該讓兒童自己發現音樂，由最簡單基本的階段開始，逐步鼓勵兒童從事新穎而富有創作力的表達，也就從初步的音樂著手。此時不直接灌輸兒童複雜的古典音樂，「在他體驗音樂之前，不期望他精通困難的樂器，如鋼琴或小提琴等；在他具有表達能力之前，不教導他表達的方式和技巧。」[5]說得更精確些，他是逐漸地從自然的語言模式被引導到節奏活動、旋律、和簡單的和聲。「節奏先於旋律（而且更有力些）：旋律先於和聲（而且更有力些）。假設你選擇一位兒童，讓他坐在鋼琴前，告訴他何處是中央C，而後開始教他G大調小步舞曲，可是，你在一次教學中，使他同時認識節奏、旋律、和聲（以及樂器的技巧）。當然，他也許會繼續使用它；但是很可能只是機械地學習這首樂曲，沒有節奏的感受性，沒有純旋律的喜愛，也沒有機能和聲的鑑賞力。」[6]這能算是一種成功的教育嗎？

三 基本的目標

（一）使用語言和律動等兒童的本能，學習音樂經驗。

（二）由所有參與活動的經驗中，提供兒童直接的樂趣和意義。

（三）促使兒童了解語言、律動、遊戲、和唱歌是渾然一體的。

5　Arnold Walter, "Introduction" to Carl Orff's Music for Chldren, Book I.

6　Arnold Walter, "Carl Orff";s Music for Children", The Instrumentalist, (January, 1959), p. 39.

（四）提供一種完全自然的、非智力的節奏和旋律的經驗，這種基礎經，對於將來理解音樂和音樂符號是極必要的。

（五）讓兒童體驗音樂的各種基本要素：在節奏經驗方面，從易而難，由淺入深，由一字的節奏模式開始，然後兩字、三字，逐漸地發展為成語和完整句型；在旋律經驗方面，由最基本的五聲音階中的兩個音（下行小三度）開始，漸次加入其他各音，以及其他調式的音，最後學習大調、小調和古式音階；在和聲方面，從最簡單、最古老的主音伴奏開始，先進入五度和音伴奏，再進入音級和聲伴奏，以至屬音、下屬音。

（六）培養兒童節奏和旋律的想像力，而後發展即興能力。即興作曲是在教師輔導下，兒童很輕鬆自然地作出節奏或旋律。奧福的五冊「兒童音樂」，就是在上課中，師生共同研習的成果。

（七）培養兒童獨特的創造力和感受性，以及參與群體活動（包括合奏）的能力。[7]

四　獨特的策略

（一）使用說白、兒歌、童謠、數來寶等，以發展兒童基本音值、拍子、樂句、和解析複雜節奏的知覺，以及使用人聲寬廣音域和力度對比與變化的能力。（如此有助於兒童發現自己的音樂）。

（二）使用節奏和旋律的頑固低音——從最簡單的到極複雜的——作為律動、歌唱和遊戲的伴奏。

（三）使用兒歌，發展旋律的感受力和理解力。（始於下行小三度——Sol-mi 或5-3——漸次加入五聲音階的其他音）。

7　Lawrence Wheeler and Lois Raebeck, Orff and Kodaly Adapted for the Elementary School, Wm. C. Brown Company Publishers, Dubuqne, Iowa, 1972, p. xix.

（四）使用奧福獨創的兒童樂器，以及節奏樂器和直笛，提供另一直接創作音樂的方法，並且培養較深刻的節奏和曲調的反應。

（五）使用五聲音階的歌曲教材（尤其在最初的階段），可以使兒童學習的困難減至最低。[8]

五　卡爾·奧福的方法

就以兒童和初學者而論，說話和歌唱有密切的關係；不知不覺中使語言模式結合節奏，節奏模式聯結旋律，透過語言的自然節奏，兒童能毫無困難地了解各類拍子，熟悉弱拍、規則和不規則小節。首先利用說白或吟誦方式熟習節奏模式，再用拍手、踏腳等天然樂器反覆練習，最後用樂器把節奏模式再現。

（第一冊，第五十四頁〔中文本〕）

語言模式從最簡易到複雜，第一部、第二部，再慢慢地加入第三部。如下：

（第一冊，第五十六頁〔中文本〕）

8　Ibid. P. X.

　　無歌詞的節奏練習，讓兒童先利用拍手、拍膝、踏腳和彈指熟練它。然後，用此節奏伴奏簡單的器樂曲、說白和歌曲。這些簡單的節奏模式，貫串幾小節，甚至整首作品，作持續的、幾乎不斷的反覆，稱之為頑固低音（Ostinati）。同樣地，所有節奏練習從淺入深，由簡而繁。如下：

（第一冊，第六十二頁〔中文本〕）

（第一冊，第六十二頁〔中文本〕）

　　兒童熟練手節奏後，進而利用樂器認識節奏，奧福為此設計一套小型的兒童樂器。這些音樂老師最熟悉的樂器，有各種大小尺寸的三角鈴、銅鈸、和古鈸；小鈴、雙鈴；椰核；鈴鼓；各種大小尺寸的手鼓，單頭和雙頭的；木魚；沙球；響板；小鼓、大鼓；小鐘；鞭聲；鑼；定音鼓（以軟毛顫鼓槌敲擊）、小型定音板（置於兩膝之間，用兩手敲擊）。也有奏旋律和節奏，以及和聲的樂器，諸如中音和高音木琴、中音和高音鐘琴、中音和高音鐵琴、[9]音樂杯、[10]以及玻璃琴

9　這些樂器有木頭的共鳴箱，木琴配有成排木製的鍵，奧福指定以橡皮頭的木槌敲擊；鐘琴配有一或兩排金屬的鍵，以木質槌敲擊；鐵琴亦是金屬鍵，以橡皮頭的木器敲之。由於這些樂器的鍵是活動的，具有下列的優點：

（Glass harmonica）。

奧福也使用直笛和其他類似橫笛的簡單樂器，吹奏旋律。古大提琴（Viola da gamba）（能奏出比小提琴更深沉的聲音，夾在兩膝之間拉奏，極似現代大提琴的一種弓弦樂器），是作頑固低音（Ostinati）和持續低音用的樂器。另有一種樂器（用兩根弦固定在一個特製的空心三角形木器上，豎立於地面，用手撥或用槌敲之）是作五度和音用的。

頑固低音是旋律音型，在同一音高上，無變化的終貫一首作品或一段樂曲，作持續的，幾乎是不斷的反覆。持續低音，奧福把它作為旋律下的低音。這種持續的低音類似蘇格蘭風笛聲。

當所有（或大部分）樂器一起使用時，它的效果（如在「兒童音樂」的樂器錄音中所聽）是十分悅人而奇特的。這些樂器除了演奏器樂曲外，當然也可以強調節奏模式、特殊效果、演奏旋律和作為伴奏之用。旋律，如同節奏，在奧福教學法中，簡單自然地展開，事實上，它就是源自節奏。傳統式基礎音樂教育從大調音階開始，但是，在奧福教學法中，則以五聲音階作為旋律經驗教學計劃的起點，由淺入深，循序進入大調音階；不從傳統式的主音，而從下行小三度開始，基礎音樂教育，這種最簡單音程的歌曲，適合各地兒童學習。

下列是兩個音（下行小三度）的小曲：

（1）當練習兩三個音時，可以隨意移去其他不用的音，需要時再一鍵一鍵加入。

（2）應用活動鍵樂器指導五聲音階即興作曲，是很適當的，並且由於準確的視唱與練耳和視覺有密切的關聯，兒童自然地理解音程，對於將來視譜與寫譜能力的發展，幫助甚大。

10 奧福用玻璃杯當樂器，選擇幾個不同音高的玻璃杯；或注水於杯中，調出不同的音高，以木槌敲之。

（第一冊，第三頁〔中文本〕）

接著是三個音，由易而難，逐次加入五聲音階中的其他音。

（第一冊，第五頁）

（第一冊，第十四頁）

　　兒童經由上述的訓練即可認識包括三個全音和兩個小三度音程的五聲音階。奧福發現五聲音階的歌曲最適合兒童。「以五聲音階為基礎的音樂具有符合兒童智力發展階段的特徵；這限定的素材，使兒童

能發現他自己的表達方式，而沒有僅止於模仿其他音樂的危險。」[11]

當兒童一起唱歌、演奏樂器、拍手、踏腳……時，自然在群體中，以及獨奏和合奏中有交互輪唱的效果，可以聽到許多不同的旋律和節奏同時進行著。然後練習和聲，一種中世紀複音音樂的和聲，就是每一旋律線發出相同音高，類似朗誦式獨白的聲音，偶爾有與其他聲部關聯的和聲。

奧福的教學，不從大調和小調開始，而由五聲音階著手。這些旋律以空心五度和音音程，即奧福所稱的持續音和頑固音。這兩者促成中世紀風的音樂。這些移動的持續音（空心五度的曲調音程）容易發展為頑固音型，促成節奏多樣化而不改變和聲。

持續音：

（英文版第二冊，頁四十一）

移動持續音；

（第二冊，頁四十二）

11 Carl Orff: "Preface", Music for Children, Book I.

頑固低音：

<div align="right">（第一冊，頁十三）</div>

移動的持續音也用到上主和弦※（大音階或小音階的第二音級）和下中和弦※※（第六音級）。

「屬和絃最後與大調旋律一起出現，但是並非一定如此，他們象徵著進展的較後階段。通至小調的過程也如法謹慎的策劃。最先是採用伊奧利安調式（Aeolian），依次多里安調式（Dorian），弗里吉安調式（Phrygian），以持續音和頑固低音作伴奏；當三和絃出現後，接著屬和絃，然後進至第七級和第三級和絃（伊奧利安奧式）」[12]。

　　兩種奧福最常使用的音樂形式是輪旋曲（Rondo）和卡農（Canon）。兩曲式使得節奏、旋律，以及和聲獲得多樣性的變化。

12 Walter: "Elementary Music Education: The European Approach", Canadian Music Journal, Spring, 1958, P.17. 伊奧利安調式，-Bc-d-ef-g-a，是小調音階的鼻祖；多里安調式，d-ef-g-a bc'-d'；弗里吉安調式，ef-g-a-bc'-d'-e'。

六　奧福教學法的評價

　　兒童音樂教育應該輔導兒童，激勵兒童，在此時期，逐漸發展音樂的興趣與嗜好。音樂教育對於兒童音樂性向的形成有很大的影響。「這些性向常常決定，音樂是否能逐漸成為年輕人喜愛的事物，或他的生活將與音樂中愉快、慰藉，和文明的體驗有關。它未必能真實地培養兒童對音樂本身的性向，卻能引導他進入音樂領域。如果他參與音樂活動時，感到（至少）某一程度的興趣、愉快和成功，我們將可以說他有良好的音樂性向。相反的，如果兒童感覺困窘，不能勝任，或者不受團體（更糟的是老師）歡迎，那麼我們很快地可以論斷他的音樂性向不佳。」[13]然而，奧福教學法是漸進的從簡而繁，由淺入深，能夠很快地提供兒童成功的體驗。

　　大部分音樂教育者強調具有多種不同類型音樂經驗的重要性，而不限制兒童在一種經驗或教學法中，如奧福教學法的獨特方法。個人和團體的活動都應該考慮每一位兒童不同的能力、興趣和需要。音樂教育應該「透過動作的節奏反應，描寫音樂的創作編劇，以及表達音樂反應的自由身體律動等經驗，使兒童感到最大的滿足。為了培養兒童利用樂器產生多樣性音響和節奏的興趣，應該為他們準備節奏和旋律樂器。膽怯不安的兒童將給予一個特別的空間從事唱遊和富於創作力的編劇等活動。並且當選擇音樂聆聽時，為音樂多樣性經驗和感性做準備。這不意謂著鼓勵每位兒童僅發展他獨特的音樂專長而忽視其它方面的嘗試和興趣。說得更精確些，他將參與所有的活動，由此獲得他最喜愛、最滿足的活動傾向。」[14]「兒童的音樂活動應該加以策劃，如此可以獲得迅速的成效，而且兒童的音樂經驗應該是漸進的，

13　L. Eileen McMillan, Guiding Children's Growth Through Music, pp. 2-3.
14　Ibid. p. 7.

如此音樂的許多方面才能順利進展……。」[15]

一般人認為應該使用許多不同類型的歌曲，給予兒童在音樂方面廣泛的知識背景。這觀念與奧福的教學法不無牴牾，雖然奧福採用的歌曲教材來自不同的出處，但是它們的音響都極近似。

關於奧福教學法的特殊問題：

（一）它如何實際應用？任何教學法，不論它的學術價值如何，如果不能產生效用，那麼它是無益的。

（二）奧福教學法的老師不僅需要熱衷於音樂教育，而且必須精通此教學法、音樂教育理論和樂理，所以設計一套系統的師資訓練課程是必要的，然而時間、金錢和人員是值得考慮的因素。

（三）同樣的，樂器的費用，一定使得許多學校無法實施奧福教學法。

（四）奧福由簡易而複雜，漸進地加強技巧，在理論上頗為完美，但是我們想想國校兒童的「平均」水準、「平均」的音樂能力以及一星期兩節音樂課，不禁懷疑這教學法如何在學校進展？

（五）在理論上，奧福一再強調即興作曲，但是其著作卻包含完整而且十分專業化的樂譜，並且在英文本附有安琪錄音帶（Angel Recordings），周密地預先演練音符和歌詞，這豈不是與即興作曲互相衝突嗎？

（六）聽力活動較為缺乏，兒童十分忙於創作音樂，然而我們不知道何時他們實際地坐下來聽音樂。

（七）《兒童音樂》這部書不是完整的音樂課本，只是提供教師參考的兒童音樂教材。中文本已出版的兩冊（相當於原文本第一、二和三冊的部分），除了保留許多原書的優點外，其中許多中國童謠也

15 Robert Nye and Vernice Nye, Music in the Elementary School, P. 257.

有值得唱的五聲音階曲調。但是原文本第四、五冊在教室卻沒有多大效用。因為音域往往太高不能歌唱，編曲要求兒童和老師兩方面的活動也嫌過多。想要同時發展每一兒童所有能力和滿足每一兒童所有音樂需要，恐怕不是任何教學法所能單獨達成的。

七　結論

《兒童音樂》這部書只是教師指南，不是學生的音樂課本。有些奧福音樂的教育觀念是適宜的，例如，如何運用律動、合奏、音樂創作等構成整體的音樂活動，實際上，這就是現在我們的幼稚園和國校音樂教育最需要的一門課題。然而它不是完全有效的體制；它強調許多音樂觀點，但是沒有發展在適於每一兒童需要的音樂教育課程中必要的所有技巧、概念和理解力。

今日，由於許多理論或教學法（包括奧福教學法）的創立，使得音樂教育充實進化。睿智的音樂教育者，不論是學校的老師或音樂班老師，一定會依照他的音樂教育哲學和學生的需要、興趣和能力，在許多教學法和教材中作最合適的選擇。

雖然《兒童音樂》在教材、教法或樂器上有些許瑕疵，但是這並不足以影響其應有的價值。唯有不斷地引進新的教學法，才能刺激本地音樂的成長。兒童音樂教育確實是需要帶動的，這一代必須努力奉獻，才能開闢出下一代光明的大道。願共同努力，以期將來能有一套完全適合於國內兒童的教學法。

—— 本文原刊於《國教世紀》第17卷第12期，1982年6月，頁2-6

參考文獻

（一）中文部分

王沛綸編（1975）　音樂辭典　第5版　臺北市　樂友書房

康　謳主編（1980）　大陸音樂辭典　臺北市　大陸書店

蘇恩世編著（1978）　奧福教學法──兒童音樂　第1、2冊　第1
　　冊，1978年10月再版；第2冊，1979年4月初版

（二）英文部分

Bloom, Eric, ed., *Grove's Dictionary of Music and Musicians,* 5th edition. New york; St. Martin's Press, 1954, Vol. IV.

Ellison, Alfred, *Music With Children.* New york: McGraw-Hill Book Company. Inc., 1959.

Helm, Everett, "Carl Orff", *Musical America,* Vol. LXX, No. 11, October 1950.

＿＿＿, "Carl Orff", *The Musical Quarterly,* Vol, VLI, No, 3, July 1955.

Landis, Beth and Carder, Polly, *The Eclectic Curriculum in American Music Education: Contributions of Dalcroze, Kodaly, and Orff,* MENC, 1972.

McMillan, L., Eileen, *Guiding Children's Growth through Music.* Boston: Ginn and Company, 1959.

Nye, Robert, and *Nye, Vernice, Music in the Elementary School.* Englewood Cliffs, N. J. :Prentice-Hall, Inc. 1957.

Orff, Carl, and Keetman, *Gunild: Music for Children,* Angel Record Press Company, 1970.

Smith, Robert B., ***Music in the Child's Education,.*** New York: The Ronald Press Company, 1970.

Walter, Arnold, "Carl Orff's Music for Children", ***The Instrumentalist,*** Vol. VIII, No. 5, January 1959.

Wheeler, Lawrence and Raebeck, ***Lois: Orff and Kodaly Adapted for the Elementary School.*** Dubuque, Iowa: Wm. C. Brown Company Publishers. 1972.

從教育觀點探討奧福的教學理念

　　過去四十年來，一種強調「表現」、「感受」和「參與」的音樂教育觀十分盛行。在教學中，學生的角色從「繼承者」轉變為「享受者」、「探索者」和「發現者」。這種「兒童本位」的教育理念來自盧梭和某些幼兒教育先鋒，尤其是裴斯塔洛齊和福祿貝爾以及杜威等人。

　　音樂界第一位得到國際公認的「革新的」教育家是卡爾・奧福。奧福觀察兒童遊戲中的音樂行為，從而發展出他的教學理念。

　　一九五〇年代，奧福強調音樂是直接參與的、人人參與的。他認為學習必須出於自然和熟悉的狀況，並要符合生理的發展。音樂的學習在本質上是「感覺」的啟發重於知識的「理解」，是實務先於理論。透過兒童親身感官體驗，從身體的律動去感應節奏美，從不同材質的聲音去發現音色美，從不同方式的演奏去製造音樂美……，由「自然」的素材中，提供兒童一個綜合性、自然性的音樂經驗，讓兒童在音樂環境中去感受、欣賞、製造音樂，進而學習音樂。由於堅持兒童實際去「製造音樂」比「聽講音樂」效果要好，奧福提供許多活動讓兒童親身體驗和參與音樂。

　　奧福將符號的技巧和樂器的指導均納入即興和音樂想像力的發展之下。表現的技能大多透過奧福「方法」的核心——模仿和創作的團體活動而習得。奧福主張音樂教育主要目的是發展兒童即興創造的能力。其方法的特色著重在過程而非結果。其每一指導階段重點，是藉由許多即興的經驗來提昇兒童的創造力。他誘導兒童從他們的日常生

活所熟悉的說話、歌唱、律動、遊戲、戲劇等經驗中，透過各種本能的活動：模仿、觸覺、視覺、聽覺、肢體活動，去體驗音樂的各種要素。在教學過程中，兒童應實際操作音樂的基本概念，尤其以節奏和曲調這兩種要素為然。兒童製造的音樂應是純樸的、自然的和切身的。音樂也應該與律動、舞蹈和語言密不可分。此種音樂觀傳承了古希臘音樂文化精神，也與中國古代「詩樂舞一體」的傳統不謀而合。

藝術即經驗，美國教育家和哲學家杜威主張教育本質應從實際生活中引導，其方法是不斷累積經驗，其原則是「邊做邊學」，從遊戲與演練中獲得教育的成效。奧福教育法即是秉承此種教育理念，在適當的控制下，以經驗充當揭開音樂奧秘唯一方法。經驗是個體與環境互動結果，在個體與環境聯續互動的過程中，經驗得以保存、累積與發展。最後當預期的目的達到時，整個經驗不只結束，而且令人有完滿的感覺。而當這種活動熟練了，它可透過直覺靈活地自由運用。在創造活動中，往往需要使用理智去解決情感表現的問題，例如：怎樣安排適當的材料，運用適當的方法，使之產生最佳之效果。《莊子》〈養生主〉篇有庖丁解牛的故事，解牛本是個實用活動，但當技巧磨練得心應手，可以遊刃有餘的時候，在解牛過程中即可得到當下的滿足感，整個活動就染上了審美的色彩。作為一種經驗來說，藝術主要有創作與欣賞兩方面，而且都有「做與受」的互動。做與受須保持一有意義的平衡，才能使經驗發展、成熟以及臻至完滿的狀態。過度的做與受都會妨礙經驗的發展，因為過度地做，使人來不及深入地體驗；而過度地受，使人空有一大堆感觸，卻雜亂無章，茫然不知所措。

一九六〇年代，奧福的概念得到進一步的推闡和改善，許多教育家都強調教育是在發展兒童的創造力，而不是盲目地接受傳統。在音樂教育方面，這個基本理論的轉變需要我們視兒童為音樂的創造者、即興者，如此才能鼓勵兒童「自我表現」，才能使他們直接理解音樂

實際上如何運作，並經由各種活動去判斷、處理聲音，使之成為一種表現的媒介。這個理論的必然結果，是教師角色從音樂的「指導者」變為學生的「協助者」。在教學活動中，教師主要是在提供激勵、發問、建議和幫助，而非示範或陳述。雖然這個概念頗為實用，然而有些人認為隨之而來的問題是兒童可能會冒漫無目的之險，陷於一味實驗而缺乏經驗發展的困境。因此，此一方法的成功端賴於教師對學生的音樂產品必須具有高度敏銳感，並且確實將這些產品安置於教學的中心。因為它們是音樂教學活動中，師生溝通的主要媒介，唯有透過這些具體的產品，教師才能了解兒童創作的心路歷程，並提供必要的建議和協助，去提升兒童的音樂能力，累積兒童音樂經驗。同時，也唯有素養專精、經驗豐富的音樂教師，才能對這些產品提出中肯評騭，真正做到因材施教。

奧福強調過程重於結果。過程誠然重要，但我們絕不可因而誤會結果是無足輕重的。任何教學都應「工作－成效」並重，亦即過程和結果等量齊觀。沒有結果的過程毫無意義，不能和結果密切聯繫的過程也必無法達成教學的任務。音樂教學中，兒童產品只是即興之作，只是透過音樂的形式與內容所表達的內心的概念。也許是不完整的、暫時性的，未必值得將它記成符號，印製出來。但它總是一個獨立的存在，一個有待開展的經驗，一個能使我們心靈得到愉悅的創作。如果將它開放給師生共同批評討論，用大家的智慧去加以詮釋、修正、再現，那麼它就具有深刻的教育功能。若忽略了這點，只重視教學的過程，則兒童的經驗將永遠停滯在自身或同儕的階段，無論創作和鑑賞，都無發展的可能。正如整天與同年齡層的朋友對話的兒童，其語言學習成效如何，不問可知。

教學是一種師生共同參與的活動，在以兒童為中心的教學歷程中，教師還是十分重要的。教師的角色是教材的提供者、活動的指引

者、產品的輔導者,也是將教育哲學付諸行動的實行者。由於奧福教學強調自發性參與,是一種強調活動、參與和程序的學習,音樂知識或技能都是由主動參與中獲得,「經驗」成為重要的教學方法。

為了誘導學生積極主動的學習,教師應營造一個有組織的、開放的、不拘形式的音樂環境,讓學生在「動而有節」的原則下愉快地學習。我們知道,每一位兒童都具有學習的內緣動機,諸如好奇、喜歡操作、愛好探索等,所以能夠為學習本身而學習。教師如何安排環境,才最容易激起學生探索的好奇心,如何進行教學,才能維持他們探索的興趣,如何循循善誘,才能將探索活動導向正確的目標,這些顯然都是屬於誘發學習動機的問題,是每一位教師都應用心去思考的。教師要注意「適齡」活動的選擇、組織和提示的方法,以引起學生探究的反應與自然的好奇心,增進觀察、實驗和解釋的能力,並激發他們去累積更豐富的經驗。

由於奧福教學法非常重視教學過程中全體學生主動地參與以及潛能的啟發,所以教師應用集體思考方式「集思廣益」,悅納不同的表現,允許學生有經驗錯誤的機會,同時善用失敗的經驗,讓所有學生對其結果提出開放的討論。教師也必須在教學中,隨時觀察和紀錄學生學習態度、方法、習慣、動機和興趣等多方面的行為表現,以了解學生在學習過程中行為變化的情形。同時也藉此分析學習困難的原因,俾作為調整和改進教學活動與內容之依據,協助學生能更適切與有效的反應。事實證明,這樣的教學可使學生獲益良多。

從以上分析,我們了解奧福教學法確實能掌握兒童的學習心理,符合最新的教學原理及教育思潮,它所以能風行全球,實在不是偶然。

——本文原刊於《中華奧福教育協會第六期會訊》,1993年11月,又刊於《奧福教育年刊》,第1期,1994年12月,頁29-33

奧福教學法在「藝術與人文」領域中的運用

一　緒言

　　奧福教學法是目前世界上最新穎、最進步、最富創造性與啟發性的音樂教學法之一，與達克羅茲、柯大宜、鈴木等教學法常為人們所相提並論。不僅適用於兒童，也適用於大學生；不僅適用於資優生、一般生，也適用於啟智班、啟聰班的學生；不僅適用於西洋，也適用於本土。尤其自一九九六年開始實施的國小音樂課程標準，格外強調節奏教學、律動教學、即興創作、簡易樂器伴奏等教學方法之後，奧福教學法和其他幾種主流教學法，更成為師院學生經常研習的課程。縱使在實施九年一貫教育藝術與人文學習領域教學的今日，它也能符合一貫化、統整化、全人化、多元化、彈性化、生活化、個別化、科技化的時代需求，而更加凸顯其重要性。即以筆者任教的新竹師院而言，十幾年前就開始開設奧福教學法、奧福樂隊等專業課程，而音樂科教材教法等課程，也往往採取奧福的精神與方法作為施教的參考。奧福教學法所受到的重視，可說與日俱增。現在且聊舉數例說明奧福教學法一科的教學概況，來就教於方家。

二　課堂教學

奧福為我們創造了一種非常靈活的教學法，有豐富的資料庫──洋洋五冊的《奧福教學法──兒童音樂》，卻沒有很清晰、很固定的教學方式。在實際運用時，必須靠老師與學生用心來填補那廣闊的空白，才能揮灑成一片多采多姿的天地。一般人常常感嘆奧福教學法雖然十分有趣，卻不容易掌握，實在不是沒有道理的。

奧福教學法的內容主要是節奏、旋律練習、節奏樂器演奏、即興創作、音樂劇表演。不過，這些內容往往不是單獨存在，而是相輔相成，彼此交融的。而最常見的過程則是：探索─模仿─即興─創造─鑑賞。例如有一次筆者以「紙的聲音遊戲」為題，要求學生各自從家中帶來各種紙製的物品，大家共同探索透過何種方式（如敲、打、吹、搓、揉、搧、彈、磨），就可以產生哪些高低、強弱、長短、音色、節奏都不同的聲響，利用這些聲響，又可以產生哪些感覺，模仿現實環境中哪些聲音。結果發現紙扇劈劈拍拍，可模仿閃電的聲音；薄紙沙沙作響，可模仿火燒的聲音；厚紙板袋一開一闔，可模仿開門的聲音；紙袋可產生沉穩的感覺，模仿走路的聲音；較厚的紙與筆記本的夾子可產生由急而緩的感覺，模仿火車減速的聲音。……然後可自行編撰一個簡短的故事，利用各種聲響，從事即興創造。其中有一組創作的是「森林管理員」，內容如下：

> 一個星期日的早晨，森林管理員要去巡邏他的森林了。他一步一步往前走，踩在枯葉上（腳踩落葉聲）。走了沒幾步，看到了一條蛇經過他的面前（蛇爬行聲）。他又向前走了幾步（腳步聲），看到了一隻啄木鳥停在樹上（啄木聲），正在努力啄他的樹（啄木聲）。這時，一陣風吹了過來，吹得樹上的樹葉沙

沙作響（樹葉聲）。他抬頭一望，正巧看到了一隻像鷹那樣大的鳥飛了過去（鳥拍翅聲），哇！真是難得一見呢！之後，他又向前走了幾步（腳步聲）。沒想到，這時天空竟然下起雨來（雨滴聲），雨越下越大（雨聲急驟），森林管理員只能趕快跑著回到他的小木屋（跑步聲）。

　　他們所模仿的各種聲響，真是維妙維肖。另一組創作的是「火車開了」，模仿火車從啟動至靠站停止之間，蒸氣噴出聲、車輪轉動聲、鐵軌摩擦聲、加快速度聲、過橋聲、放慢速度聲，也有很好的效果。還有一組創作的是「小紅帽買蛋記」，描寫小紅帽從鄉間上街買蛋、買糖的經過，有走路聲、風聲、啄木鳥聲、草聲、水流聲、雨聲、跑步聲、雨打鐵皮屋聲、行人腳步聲、打鼓聲、叫賣聲、蛋破聲、倒沙糖聲，內容複雜多變，其實主要的道具也只有紙製的物品而已。甚至可進一步訂定「鄉村交響曲」、「都市協奏曲」之類的主題，讓各組分別使用各種不同質料的發音體（如紙質、塑膠質、鐵質、木質、玻璃板……），去模仿自然與社會中的各種聲響，並且進行即興創造。經過試奏、修正、組織之後，再聯合各組進行表演，配合生動有趣的說白及五花八門的體態律動，那就更是一場熱鬧的音樂會了。

　　像這樣的教學活動，教師只是協助者，而不是指導者；只是提供激勵、發問、建議和幫助，而不提供示範或陳述。學生才是學習的中心，活動的主角，他們擔任了作曲家、指揮家、演奏家、鑑賞家、批評家。一切活動都是從他們的興趣、能力、需要出發，順應他們的身心發展，透過個人與群體的互動，由易而難，由近而遠，循序漸進，讓他們以親身的實踐，主動去學習音樂，體驗音樂，並且培養創造思考能的能力。這樣的教學方式完全符合最新的教育思潮，其所以能風靡全球，絕非偶然。不過，這樣靈活的活動，也絕不可能用任何固定

的方式來加以規範，不同的班級，不同的成員，甚至同樣的班級與成員，在不同的時間與空間，運用不同的方式，就會產生不同的成果。它簡直像萬花筒那樣變化無窮，令人目不暇給。

三　音樂劇表演

　　教室並不是奧福教學唯一的空間，教師與學生未必是奧福教學僅有的參與者。草地、廣場、禮堂、演奏廳……都可以進行教學活動；其他班級的師生、社區的成員也可以成為觀眾，尤其是在學期末或學校、地方節慶時，更是驗收教學成果，讓學生大展身手的良機。筆者擔任奧福教學法課程時，每學年總是儘量安排一次奧福音樂劇之類的表演，讓大家有同聚一堂，其樂融融的機會。

　　有一次，同學們表演了《七隻小羊》的音樂劇，就吸引了校內外不少大大小小的觀眾。為了表演這齣自編、自導、自演的童話故事，同學們著實費了許多心血及時間。他們準備了木琴、鈴鼓、三角鐵、鈸、響棒、木魚、刮胡、大鼓、小鼓、手鼓、墨西哥鼓、直笛等各種樂器，製作了母羊、小羊與大野狼的服飾，布置了客廳與山野兩場布景與道具，更搜索枯腸去作曲、編舞、擬臺詞，單是彩排工作就做了好幾次。除了臺下演奏的同學每人都有不同的任務之外，臺上表演的同學也都努力扮演自己的角色，並且臨機應變，帶動觀眾跟著他們載歌載舞。七隻小羊用 Do、Re、Mi、Fa、Sol、La、Si 作為代表，配合不同的說白與歌舞，各自展現他們的個性與特色（其譜見文末圖一，頁521。），尤其令人印象深刻。相信臺下的小觀眾對音階的七個音也會有更進一步的了解，的確具有寓教於樂的效果。

　　當然，上述這種大型音樂劇耗時耗力，無法經常舉行，而且要呈現相當的水準，也必須依靠日常經驗的累積，所以平時教學時，也可

以多讓學生練習簡易的音樂劇。例如穆梭斯基（M. P. Mussorgsky）《展覽會之畫》中的〈雛雞之舞〉，就可以使學生扮成雛雞，隨著音樂的起伏變化，表現雛雞破殼而出，啾啾鳴叫，翩翩而舞，既稚拙，又活潑可愛的模樣。如果再加上鳥爸爸、鳥媽媽，甚至其他動物的角色，杜撰一個有趣的小故事，加上一些幽默的臺詞、滑稽的動作，那就更能凸顯樂曲的童話色彩和幻想氣氛了。又如〈兩個猶太人〉，原本高音區雖能表現膽小心虛的窮人，低音區雖能表現趾高氣昂的富人，但其形象完全依賴聽眾的想像。如果將它改編為具體的音樂劇，那麼，富人那種肥頭大耳、驕橫傲慢的神態，窮人那種骨瘦如柴、卑躬屈膝的可憐相，乃至以強凌弱、令人氣憤的場面，就可以非常生動地呈現在觀眾眼前。《展覽會之畫》原本是穆梭斯基為亡友哈特曼（V. A. Hartmann）的畫展所寫的樂曲。如果在教學之前，先讓學生欣賞哈特曼的素描；在表演音樂劇之後，再讓學生根據表演，運用想像力去畫出各人心目中的〈雛雞之舞〉、〈兩個猶太人〉之類，這樣的教學，比純粹的音樂欣賞，效果自然更為顯著。

音樂劇融合音樂、舞蹈、戲劇於一爐，是兼具語言、節奏、律動的元素性教學，它與奧福樂器同為奧福教學法最大的特色。只有創辦郡特學校（訓練體育老師、舞蹈家與音樂家的學校），同時對舞臺藝術有深厚造詣的奧福，才能發明如此獨具一格的教學方法。這是綜合了節奏、旋律練習、歌唱、樂器演奏、即興創作，使它們都發揮得淋漓盡致的活動，值得多加推廣。

四　結語

奧福教學法只有一個出發點，那就是從學生出發，讓學生動手；只有一個歸宿，那就是發展學生的創造力。從這門課程當中，學生可

以實際去演練、親身去體驗，可以抉發音樂教育的美感經驗，得到創造思考的訓練機會。尤其在實施藝術與人文學習領域教學的今日，它不僅可以結合音樂與視覺藝術、表演藝術等方面的學習，更可以統整藝術與人文、語文、健康與體育、社會、數學、自然與科技、綜合活動等領域的教學，去培養音樂、語文、邏輯數學、視覺空間、肢體動覺、人際、內省、自然觀察等多元智能，因此，它揮灑的空間更加寬廣，對九年一貫教育的貢獻也更大，確實具有加強研習與開發的價值。

——本文原刊於《奧福教育年刊》第5期

圖一 《七隻小羊》歌譜

跋

繼拙著《會通養新樓經學研究論集》之後，內子張蕙慧的《敦和齋音樂美學與音樂教育學論集》也即將由萬卷樓出版。作為另一半的我，這原本就是很值得高興的事，更何況，她這本新著中，我也曾投入不少心力。

一九五一年元月二日，內子出生於屏東潮州。父為耳鼻喉科名醫，母相夫教子，劬育五個子女。內子為長女，上有一兄，下有二妹一弟，全家和樂融融。蕙慧高雄女中畢業後考入省立臺灣師範大學音樂系，一九七三年卒業，在基隆高中任教三年，一九七六年秋，負笈美國中央密蘇里大學攻讀碩士學位。一九七八年秋，與我同時進入新竹師專任教。四年後，我倆步上紅地毯，展開琴瑟和鳴的人生，當時，有親友以詩與音樂聯姻來祝福我們。其實，在教學與研究上，我們基本上是平行線，很少有交集，至少表面上是如此。一動不如一靜的我，竟然先後移帳淡江大學、中正大學、玄奘大學、元智大學，在二〇一二年正式退休。她則始終如一，從新竹師專到新竹師範學院到新竹教育大學，校名雖然屢經更改，實則是在同一個學校任教了三十六年，直至二〇一四年，新竹教大併入清華大學前兩年才正式告別杏壇。

至於研究方面，我的專長主要是經學、語言文字學、中國古代科技及古典散文理論。她最初專攻鋼琴教學，也寫了幾篇鋼琴音樂的論文，後來因為眼力欠佳，改而從事音樂教育學與音樂美學的研究。可能是受到我書架上與音樂相關書籍的吸引，也可能考慮到無論蒐集資料、切磋討論，甚至修改潤飾都較為方便的緣故，她先後寫了孔子、荀子、〈樂記〉的樂教思想，在學報上發表，並且輯成《儒家樂教思

想研究》，後來又增訂了《墨子》、《呂氏春秋》的樂教思想，改名
《中國古代樂教思想論集》，在一九九一年作為副教授升等論文正式
出版。同一時間，一九八八年春，她配合政府提升高教師資的政策，
留職留薪兩年到美國奧勒岡大學深造，也在一九九一年榮膺音樂教育
學博士學位。返國後，她除了教學、指導論文外，還得忙著家務及小
女斐喬的教育，並曾在一九九五至一九九七年兼任系主任，但她仍不
忘情研究，把注意力轉移到與〈樂記〉、《溪山琴況》並稱中國音樂美
學三大名著的嵇康〈聲無哀樂論〉及其〈琴賦〉，花了數年的時間，
她克服了文本的艱深冷僻，也融會貫通了不少時賢的研究成果，撰成
了《嵇康音樂美學思想探究》。從文獻、思想要旨、淵源、比較到評
論、影響都有詳細的析論，至少有三分之一的篇幅是時賢較少著墨或
未曾探討的死角。一九九九年增訂了啟示一章，並做了大幅度的修
正，成為她的教授升等代表作。

在不太有壓力的情況下，她並未曾鬆懈，又寫了四篇探討蘇珊・
朗格、杜威音樂美學及其他十篇左右的論文。二〇一一年，她以〈腦
科學與藝術人文領域音樂教育關係析論〉為題，在新竹教育大學「二
〇一一年藝術與人文領域國際研討──音樂戲劇教育之運用」擔任專
題講座，在臺灣，這應該是開時代先聲的論著。可惜此後身體違和，
這篇論文就成為她的封筆之作了。二〇一七年我們前往上海大學參加
首屆詩禮文化國際論壇，聯名發表了〈詩經與音樂關係析論〉，其實
這只是我的一些心得剪裁她的幾段論文作為幾十年來研究因緣的紀念
而已。但她有關藝術感通、藝術符號、腦科學等說法確實使這篇論文
展現不少新意。

這幾十年來內子的著作除了上述諸書、博士論文及《普通樂理》
教科書之外，就只有四十餘篇單篇論文，這些成果誠然不算豐碩，但
就一位職業婦女而言，已屬難能可貴。更可貴的是，她把研究、教
學、論文指導等都融於一爐，她在研究所開設的課程，如「音樂美
學」、「音樂行為」、「音樂行政」、「音樂心理學」、「音樂與文化」、「音

樂教育專題研究」、「藝術與人文領域音樂課程設計」等，除了「音樂行政」與兩年系主任資歷攸關外，其餘多與其研究有直接、間接關係。她所指導的三十九篇碩士論文，百花齊放，領域寬廣，大部分也與她的研究相符。她真是充分體現教學相長的真諦，把時間、智力、生命甚至夫妻的情感都與教學、研究融合在一起，可謂功不唐捐。這些年，海峽兩岸常常可以看到一些學術論著及學位論文引用她的著述，只是她這些單篇論文散見學報、期刊及研討會論文集，蒐集本即不易，將來更可能成為〈廣陵散〉，所以特別選了三十篇印成此書，以便讀者採擷，也作為她七十初度的賀禮。

　　綜觀作者的音樂教學與研究，可以發現其職志是希望透過音樂增進個人與社會、國家、寰宇甚至大自然的和諧關係，也就是《禮記》〈樂記〉所講的「樂以敦和」，嵇康〈聲無哀樂論〉也說：音樂的本體就是一個「和」字，因此以《敦和齋音樂美學與音樂教育學論集》顏其書，並且寫了這篇跋，來說明這些論文的寫作緣由，或許可供讀其書者之一助。

　　最後要特別說明的是：本論文集寫作時間橫跨三十餘年，在內容與格式上相當參差。早年內子因研究材料及寫作習慣的關係，行文層層修飾，十分洋化。後來開始研究中國古代樂教思想，在取材、布局上多先與我商量，脫稿後又頗經潤色，才逐漸文從字順，精鍊不少。各篇論文在不同期刊、研討會發表，稿約體例原即各有異同，但大抵以美國心理學會APA格式為主，今略加統一，再根據部頒《音樂名詞》訂正譯名，並參考各種音樂工具書補充曲名原文，難免有所增刪、異動，可能又衍生不少疏漏與錯誤，皆應歸咎於我這個音樂門外漢擅作主張。校讀之餘，不僅為內子體氣羸弱而傷神，同時也為她未能對音樂學術多奉獻心力而扼腕。

二〇二〇年五月四日

附錄

附錄一
資訊化與藝術人文領域音樂教學關係析論

一　資訊化的界說及其理論基礎

　　近代電腦科技日新月異，是繼工業革命後人類文明的一大變革，無論資訊的蒐集、整理、分析、判斷、儲存與運用都遠比過去快速、準確而有效。在教育上，以電腦為核心工具，結合視聽與通訊的數位化科技，去進行教學，即是所謂的資訊化教學。

　　姚世澤（1993）以為電腦輔助音樂教學應以教育心理之理論作為開發研究基礎，其中主要為：

　　（一）制約理論：史金納（B. F. Skinner）根據桑代克（Thorndike）行為心理學「效果律」的學習概念，提出 S-R-R（刺激—反應—強化）的學習模式，將教材內容分析，依其邏輯順序編成序列教材，傳授給學習者。

　　（二）認知理論：以布魯納（J. S. Bruner）、皮亞傑（J. Piaget）與艾金松（Atkinson）為代表，主張應用已知的學習經驗來解決、思考眼前所面臨的問題。在電腦輔助教學模式，必須設計一套「認知系統」，發揮良好的分析與邏輯推理思考過程的方法，以確切達到預期的學習功效。

　　（三）教學設計理論：蓋聶（R. M. Gagne）融合了行為科學派與認知學派的觀點，他認為一個有計畫的教學必須採用科學的設計原

理。其說法引起美國教育家與工程師對電腦設計的重視。

曾佩宜（2004）認為資訊科技輔助教學的相關理論，除了行為（制約）理論、認知理論外，還有：

（一）建構主義：強調認知者在知識論中的主體地位及強調認知主體心靈的主動建構作用。學生轉變為教學活動的中心，設計的課程、教材、教學策略也都有大幅的改變。

（二）情境認知理論：強調學習者必須將知識應用於真實的環境中，經由主動的探索與操作，以建構知識，並且特別重視整合式的學習，以求獲得整體解決問題的能力。

（三）合作學習理論：教師將學生分成若干小組，並給予一些學習任務，學生透過合作進行學習，和別人分享學習心得，進而提高個人的學習成效。

由此可見，資訊化音樂教學應用最尖端的科學技術，符合最新的教育心理學理論，因而能達到傳統教學無法望其項背的教學效果。

二　資訊化的價值

據姚世澤（1993）研究，電腦輔助軟體種類繁繁，就音樂教學而言，可分為：

（一）引起學習動機的音樂軟體。

（二）編寫語言程式的教學。

（三）音感訓練的程式。

（四）音樂理論的程式。

（五）樂器法指導程式。

（六）音樂欣賞、音樂史及專有名詞的程式應用。

（七）音樂作曲軟體的應用。

（八）樂曲分析的程式應用。

這些軟體，無論音感教學、節奏教學、音樂基礎訓練、曲調創作、音樂欣賞各方面皆大有揮灑的空間。電腦具有對話性、保密性、個別性、變化性、正確性、速度性、無偏性（謝苑玫，1987），可透過遊戲模式等各種方式，讓學生反覆練習，以強化視覺與聽覺的連結，增強學生的學習興趣，提升學生的學習效率，對學生理解力、想像力與創造力的培養也大有助益，其效果比起傳統教學顯然不可同日而語。

三　資訊化在藝術與人文領域音樂教學中的實踐

電腦發明於二十世紀五〇年代，經過不斷改良，到了八〇年代，使用於輔助音樂教學，並逐漸普及，目前藝術與人文領域的音樂教學，也將它當作最尖端的教具在使用。舉凡視唱、聽寫、音感訓練、和聲、對位、配器、欣賞、音樂史及創作上，電腦都能做到清晰而有條理的闡述、模擬、說明、評估、校正，甚至交談式互動教學等，給音樂教學提供最直接、最有效率的輔助（林品岑，2004）。其中最重要的應為：

（一）音感訓練：利用電腦輔助音感軟體，培養學生的曲調感、節奏音感、和聲及音色感。

（二）曲調創作：包括視譜、創作、聽音的訓練。

（三）器樂教學：針對樂句的處理、樂曲的闡釋及節奏能力，予以適當的輔導，以提昇演奏技能。

（四）音樂欣賞：整合文字、聲音、影像、視訊、動畫等多種媒體來介紹作曲家、分析樂曲或解說樂器。

至於電腦輔助音樂教學的策略，依據謝苑玫（1987）、曾佩宜（2004）的研究，可分為：

（一）反覆練習法：提供早期活動重複練習的機會，以增進學習效果，主要是用在音樂理論及音感訓練上。

（二）個別指導法：由電腦擔負整個教學的任務，能完整呈現教材，並測驗學習結果，隨時給予教學輔導。

（三）模擬法：由電腦提供一種假想，但近乎實際的情境，讓學生自行反應，再指導其作適當的修正。

（四）遊戲法：藉著遊戲時競爭的心理，提高學習動機與學習效果。

（五）詢問法：將學習者可能發問的問題，預先貯存於資料庫中，待學生提出問題時，依一定的解題程序回答學生。

（六）解決問題法：由學生用已有或收集到的數據，在電腦上求出答案，或依據確定的結果，設計一個軟體來解決輸入的變數項目與量數。

（七）檢索法：從各種不同角度提供學生了解作曲家之背景，當時之歷史發展以及音樂風格。

（八）創造法：提供學習者創作音樂的機會，並協助練習。

透過這些策略的靈活應用，音樂可以更方便地結合視覺藝術與表演藝術，甚至整合其他的領域，得到最快、最好、最準確的輔助教學效果。

四　資訊化在藝術與人文領域音樂教學中的檢討

（一）優點

1. 電腦輔助音樂教學，以具體之圖形表示抽象的音樂，以生動活潑的動畫甚至遊戲的方式降低學生對樂譜、樂理的疏離感，可以激發學生學習音樂的興趣與動機，並建立其信心。

2. 多媒體教材，結合了圖片、文字、聲音、動畫、譜例、旁白等影音資料，突破了音樂、視覺藝術、表演藝術結合的困難。電腦音樂編曲軟體的使用，對提昇學生的理解力、想像力與創造力也大有助益，可以滿足學生的成就感，強化其學習效果。

3. 音樂資訊化教學，使教師易於掌握上課的時間，使教學材料、教學活動、教學評量更趨於多元而有變化，足以提昇教學效益。

4. 在課堂上，學生可以單獨使用電腦，進行個別化學習；在課堂外，學生可以隨時複習，也可以透過各種音樂教學的網站、資料庫，去發掘無窮盡的音樂資源，去學習下載資料、編輯軟體、製作網頁的技能，使延伸教學得以落實，而資訊教育也有實際操作的機會。

（二）缺點

1. 電腦教室的軟硬體設備，名目繁多，費用龐大，學校電腦教室不足是普遍現象。而城鄉差距及家庭經濟的不同，也難以達到人人一機的理想。如果缺乏基本教具，音樂教育資訊化淪為紙上談兵，便完全無教學效果可言。

2. 音樂教育資訊化的推動，教師需具備資訊課程專業素養、套裝軟體及應用軟體操作素養、應用網路教學基本素養（曾佩宜，2004）。但是一般音樂教師往往缺乏資訊專業訓練，操作上無法運用自如，教學效果自然大打折扣。

3. 學生電腦使用能力參差不齊，能力較差、經驗不足者往往會有當機、操作不當等狀況發生，甚至對電腦產生排斥感，自然影響到音樂教學資訊化的效果。

4. 在教室中，個別化電腦學習，學生之能力良莠不齊，進度快慢不一，教師要同時兼顧每個學生的學習指導，誠非易事。加上教師與學生如果缺乏良性互動，電腦輔助音樂教學便成為講課的機器，學生容易產生學習疲乏（曾佩宜，2004）。

附錄二

音樂的故事

一　琴瑟的故事

　　小朋友，你和爸爸、媽媽去喝喜酒的時候，一定常發現禮堂上掛著「百年好合」、「琴瑟和鳴」之類的喜幛。你曉得「琴瑟和鳴」為什麼會用來祝賀結婚嗎？因為《詩經》上說：「妻子好合，如鼓琴瑟。」琴和瑟都是彈撥的弦樂器，有大的，也有小的，在古代宴會之類的活動中，經常配合使用來伴奏歌唱。配合得好時，聲音非常和諧動聽，所以用來比喻幸福美滿的婚姻。

　　琴和瑟都是長方形的，有木製的共鳴箱，通常用桐木或樟木製成。那麼琴和瑟有什麼不同呢？一般來說，琴比較小，瑟比較大。琴通常有五根弦或七根弦，瑟通常有二十五根弦。琴的面板上有標示音位的「徽」，瑟則沒有。琴在現代還常常可以看到，瑟則除了在孔廟，不太容易看得見。就算你看見了瑟，可能也認不出來呢！

　　相傳琴是伏羲發明的，也有說是神農或舜發明的，這當然都不可靠。不過《詩經》中經常提到它，而十幾年前，在湖北隨縣的曾侯乙墓也發現了戰國初期的琴，可見琴是很古老的一種樂器。由於它大小適中、攜帶方便，聲音流暢優美，使人聽了，可以心平氣和。古代的讀書人最喜歡它，成為「琴棋書畫」四種休閒活動的第一位，所以有關琴的故事就特別多了。

　　春秋時代最會彈琴的音樂家應該算是伯牙。他年輕時跟成連學了三年琴，碰到困難，無法突破。成連說：「我的老師方子春，琴藝很

高，他住在蓬萊島上，也許可以把你教好。」他們坐船到了島上，成連卻把伯牙留下來，自己撐船走了。伯牙獨自在島上聽海浪拍岸的聲響，聽山林中的風聲，聽鳥群悲啼的聲音，心中有很深的感觸，他說：「這一定是我的老師利用大自然來啟發我吧！」過了幾天，成連撐船來接他回去，從此以後，伯牙的琴技大為進步，終於成為彈琴的高手。

伯牙彈琴的聲音非常動聽，據說連在吃草的馬都會忘了吃草，而抬起頭來欣賞呢！不過，他的琴聲變化很多，含意很深，一會兒像巍巍的高山，一會兒像滔滔的流水，一般人無法聽得出來，只有鍾子期能完全領會他的心意，所以成為最要好的朋友。後來鍾子期死了，伯牙就傷心的把琴打破，把弦拉斷，從此不再彈琴，因為再也沒有人能真正了解他的琴藝了。

師曠是一位瞎眼的樂師，相傳他彈琴時，會使得黑鶴從天上飛下來排隊跳舞。有時甚至會使得天氣突然變壞，風雨交加，連窗簾都裂開，屋瓦都吹走了。當然這只是傳說故事而已，但至少表示他的琴技有多麼高超。

東漢末年，蔡邕曾寫過琴曲名作〈五弄〉、琴學名著《琴操》，還製造過一把有名的焦尾琴。他的女兒蔡琰從小就很聰明，在她六歲時，有一次，蔡邕正在彈琴，不小心把琴弦彈斷了，蔡琰跑過來說：「斷的是第二根弦。」蔡邕故意把第四根弦拉斷，又被她說中了，蔡邕很驚訝，以為她碰巧猜對，蔡琰卻能講出一番道理來。後來，天下大亂，蔡琰流落到匈奴，她父親的好朋友曹操，花了很多錢才把她贖了回來，她寫了一首名詩〈胡茄十八拍〉，來描寫自己不幸的遭遇和悲痛的心情，有人將它譜成琴歌，也十分著名。

魏晉時，竹林七賢之一的嵇康曾寫過音樂理論〈聲無哀樂論〉，也很會彈琴。由於得罪了大權在握的司馬氏，被判了死刑，關在大牢之中。那時有三千個太學生聯名請求政府特別赦免他，願意拜他作老

師，可惜沒有被採納。處決前，嵇康演奏了最拿手的琴曲〈廣陵散〉，並長聲感歎：「從前有人要跟我學這支曲子，我不願教他，從今以後，廣陵散就要絕傳了。」

至於瑟，相傳也是伏羲發明的，本來是五十根弦，由於泰帝叫素女鼓瑟，聲音過分悲愴，泰帝無法讓她停下來，只好把瑟剖開，剩下二十五弦，這又是一個有名的神話故事。唐朝詩人李商隱的〈錦瑟詩〉：「錦瑟無端五十弦，一弦一柱思華年。」就是根據這個故事寫的。近年在長沙楚墓、隨縣曾侯乙墓出土的瑟都只有二十五弦，都是春秋戰國時代的遺物，足見瑟的歷史也十分悠久。

瑟的聲量宏偉，使人聽了會止息邪念，淨化心靈，所以孔子和他的學生都喜歡鼓瑟。子路的瑟聲不合中和之道，孔子曾教訓他；曾皙的瑟聲充滿純真的精神，孔子曾嘉勉他。孺悲想見孔子，孔子不願見他，就推說身體不舒服，卻又故意鼓瑟唱歌，讓他自己好好反省，改過遷善。瑟在孔門，和琴一樣，成了教育的工具，「弦歌不輟」就是用琴瑟伴唱，來進行教學的工作。

瑟是很難調的樂器，需要適當移動瑟柱來調節瑟弦的鬆緊，如果把瑟柱膠黏固定，那麼瑟弦就動彈不得了。戰國時代，趙王中了秦國的反間計，把名將廉頗罷黜，改用趙括為統帥，藺相如批評這件事簡直是「膠柱鼓瑟」，意思就是不知變通。

唐朝詩人錢起有一次旅行時，在旅館中聽見庭院裡有人吟詩：「曲終人不見，江上數峰青。」他趕緊推開門，卻看不見人，第二年他參加考試，試題是「湘靈鼓瑟詩」，他把聽來的這兩句寫到考卷中，成為有名的一首詩。

小朋友，看過了這麼多有關琴瑟的故事，下次當你再看到「琴瑟和鳴」的喜幛時，一定會體會得更深吧！

──本文原刊於《兒童的雜誌》第90期，1994年3月1日，頁94-97

額
承露
岳山
軫乾
弦眼
徽位
龍沼
雁足
鳳沼
護托
龍齦

▲古琴

▲馬王堆一號漢基瑟

二　金聲玉振──鐘與磬

　　小朋友，你一定聽過打擊樂器演奏的音樂，甚至在上課時還練習過打擊樂器吧！其實，我國早在幾千年前，就有許多打擊樂器，其中最重要的是鐘與磬。

　　孟子曾經用「金聲玉振」來形容孔子是集大成的聖人。所謂金，指的是鐘，因為它是用金屬做的；所謂玉，指的是磬，因為它是用玉石做的。在演奏音樂時，先敲鐘來導出全曲，最後擊磬來結束全曲。鐘和磬密切配合，樂聲十分悠揚動聽，所以有集大成的意思。

　　周代的王公貴族往往具備「鐘鼓之樂」，也就是以成套的編鐘、編磬和建鼓為主要樂器，再配上管弦樂器的大型樂隊。這種樂隊在祭祀和宴會時使用，氣派非凡，只是需要耗費大量的人力、物力，過分奢侈，所以墨子主張「非樂」，而從秦漢以後，也就逐漸為其他樂器所取代了。

　　鐘的起源很早，古書說是上古時代的鼓延或倕所發明的，這當然只是傳說而已，它應該是由鈴或鐃演變而來的。鈴、鐃是銅製的橢扁形樂器，口部朝上，有長的執柄，由於後來愈做愈大，用手拿著敲擊不太方便，索性將它倒置過來，加上懸掛的紐，就變成鐘了。

　　鐘的上面有柄，叫作甬，柄旁有掛紐，叫作幹，鐘身有許多突出的乳釘，叫做枚，下部的邊緣呈向內彎曲的弧線。那個樣子正如兩片屋瓦合在一起，與古印度、西洋或我國後代的圓鐘都不相同。圓鐘發出的音波會互相干擾，而且只能產生一個音頻，不能有節奏，當然也就無法演奏。我國的古鐘，每個鐘敲打兩個不同的部位，就會發出兩個不同的樂音。大小厚薄不同的鐘，發出的樂音也各有區別。將它們組合起來，就可以演奏各種不同的音樂，這就是所謂的編鐘。

　　一九七八年，在湖北隨縣曾侯乙墓出土了六十四件編鐘，以大

小、音高為序，編成八組，懸掛在三個有彩繪花紋的銅木結構的鐘架上。它們最小的一件重二點四公斤，高二十點二公分；最大的一件重二○三點六公斤，高一五三點四公分，總重量在兩千五百公斤以上。這套戰國初年的青銅樂器，音域寬廣，音色優美，能演奏許多複雜的樂曲。尤其可貴的是，在鐘體和鐘架上，還有兩千八百多字的銘文，記載了先秦的樂學理論和音律資料，這是世界音樂史上的重大發現，引起世人高度重視。

我國在兩千四百多年前就能鑄出如此精美的編鐘，充分顯示當時已具有相當高的科技水準，不僅掌握了銅、錫、鉛三種合金成分的最佳配方，而且也控制了鐘體大小、鐘壁厚薄與音高的嚴格比例；同時，已經具備了調音方法、音響效果等聲學知識。這些，我們只要讀一讀《周禮》〈考工記〉就可以有所了解。

曹魏時代，洛陽宮殿前的大鐘突然無緣無故鳴響起來，大家都十分驚惶，只有張華說：「恐怕是四川銅山發生山崩的緣故吧！」過了幾天，他的預言果然應驗了。其實，這是他了解「共鳴」的原理，何況，早在漢武帝時，東方朔也曾做過類似的預言。

鐘不僅是古代的重要樂器，而且可以用來紀功和賞賜，成為宗廟的禮器、權力的象徵，所以王公貴族都喜歡鑄大鐘。但也須量力而為，否則像魯國是小國，莊公卻鑄大鐘，就會遭受批評。晉國智伯想要攻打仇由，由於道路難行，他就故意鑄了一個大鐘送給仇由國君。仇由國君很高興，特別開了一條馬路，把鐘接回來。不料沒多久，晉國的部隊就從這條馬路攻進去，把仇由消滅了。這個故事簡直像「木馬屠城記」。

秦始皇統一天下後，為了防止叛亂，下令沒收民間的兵器，聚集在咸陽，融鑄成十二個頂著鐘架的銅人，每個重達十二萬斤。漢代，高祖廟有四個大鐘，重十二萬斤，撞擊時，鐘聲在百里之外都可聽到。

昭帝、宣帝陵墓的鐘也相當大，有人想要把它們搬到洛陽，卻無法如願。直到明代，京城裡的大鐘還重達兩萬斤，高一丈一尺五寸呢！

至於磬，也是歷史悠久的樂器，可能是由生產工具如石犁之類演化而來的。山西聞喜曾發現龍山文化晚期的大石磬，距今已有四千餘年。到了商代，石磬雕刻了紋飾，頗為精美，並且已有三個一組的編磬。甲骨文的磬字作，左半就像懸掛的石磬，右半像用手執木槌敲擊。

商代的磬，一般上作弧形，下近直線；周代的磬，上作倨句形，下作微弧上收，上端有一圓孔，便於穿釘懸掛。質料一般為玉石，但也有用木或泥作的。寺院中使用銅磬作為法器，磬的音質深沈、莊重、渾厚，怪不得王阜擊磬，鸞鳥隨之起舞。如果依照大小及音高組合成編磬，再配合鐘鼓使用，則聲音更是相得益彰。曾侯乙墓也曾出土一套三十二塊的編磬，使我們對磬增進不少了解。

唐代，洛陽某位和尚在房中掛著一塊磬，不料它經常無故自鳴，害得和尚疑神疑鬼，竟生起病來。太樂令曹紹夔和他頗有交情，特地前往探病，這時候，正好寺院敲鐘，磬也跟著響起來。曹紹夔心中有數，卻故弄玄虛說：「明天我可以幫你捉妖治病，但你得先擺一桌酒席才行！」第二天，和尚照辦，曹紹夔就從懷中掏出銼刀，在磬上磨銼一番，很奇怪，那磬竟然不再自鳴了。後來，經曹紹夔說明，才曉得那磬原來和寺鐘的頻率相同，因此發生共鳴，等把磬磨薄，改變它的頻率之後，自然就沒有問題了。和尚聽了，非常高興，病也就不藥而癒。

──本文原刊於《兒童的雜誌》第94期，1994年7月1日，頁94-97

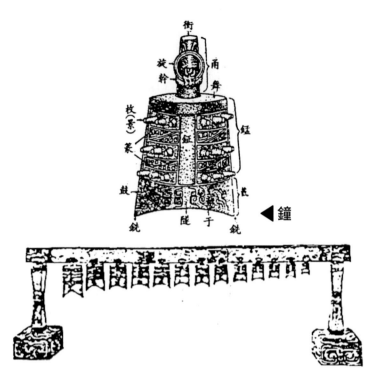

▲鐘

▲鼖篪編鐘

▲安陽武官村商代大墓虎紋石磬

三　簫管笙竽的故事

簫、管、笙、竽都是我國古代的吹奏樂器，利用嘴脣吹奏，使空氣通過管狀物而振動成聲。不同的是，簫、管的樂音來自樂器腔頂或腔側的開口，屬於吹孔類；笙、竽的樂音則來自樂器內部振動的簧片，屬於簧振類。

簫在古時指的是若干竹管編成的「排簫」，由於長短參差不齊，有如鳳凰展翅，所以又稱「鳳簫」。竹管多的有二十四管，少的只有八管，吹口呈自然形態，每個竹管可發一個音，簡直像律管，所以常把它當作定音的樂器。

相傳四千多年前，舜發明了簫，這雖然不太可信，但簫字在商代甲骨文中寫成𦾔，在周代鐘鼎文寫成𥮟，正像將若干吹管編排在一起演奏的樣子。一九七八年湖北隨縣曾侯乙墓也出土了兩件戰國初年的排簫，都足以證明簫是很古老的樂器。

春秋時代，伍子胥流亡時，曾經在吳市吹簫乞食；漢代周勃微賤時，也曾經在喪葬的樂隊中吹簫，賺取生活費用，真是英雄不怕出身低。而最令人津津樂道的是，秦穆公時，簫史很會吹簫，曼妙的簫聲常會把孔雀、白鶴都引來了。剛好穆公的女兒弄玉很喜歡吹笙，於是就嫁給了他，兩人在鳳樓裡過著神仙般的生活。據說，後來簫史乘龍，弄玉跨鳳，一起升到雲端去了。秦國人還特地建了鳳女祠來紀念他們呢！

排簫在古時相當盛行，漢、唐以來石刻、壁畫及隨葬陶俑中常可見到吹奏排簫的形象。宋以後民間逐漸失傳，只用於宮廷雅樂。今日，我們所看到的簫，是竹製的直吹單管，有六個指孔，下方又有幾個發音孔，與橫吹的笛略有不同。相傳是漢武帝時丘仲所發明的，聲調柔弱，餘音嬝嬝，適於獨奏或重奏。唐代叫「尺八」，後代叫「洞

簫」，蘇軾〈赤壁賦〉所寫的「客有吹洞簫者」，姜夔詩所寫的「小紅低唱我吹簫」，都是這種簫。

《詩經》〈周頌〉〈有瞽〉篇說「簫管備舉」，足見管在先秦也是很常見的樂器，可惜漢代就已失傳了。大約如籥或篴而較小，有六孔。相傳黃帝時伶倫到崑崙山北麓的嶰谷截取了許多長短不同的竹子，摹仿著鳳凰鳴叫的聲音，反覆吹奏，不斷改進，終於製成了十二律管，作為確定樂音高低的標準。又相傳虞舜時，西王母來朝，獻給舜三支玉管，其中一支珍藏在秦、漢的皇宮中，一支東漢時發現於舜祠下面，一支戰國時當作魏襄王的殉葬品，西晉汲郡有個名叫不準的盜墓人曾把它挖了出來。

今日的管，前身為篳篥，漢代流傳於西域，晉武帝時始傳入中國。管身多木製，也有用竹或鋼為材料的，上開八個按音孔，管口插上一個葦製的哨子。哨子有大有小，吹奏時可以更換，以便調節音高。音色高亢堅實，在北方管樂中常處於領奏地位。

至於笙，雖然也有許多長短不一的竹管，有點兒像排簫，但每個竹管裡裝了簧片，所有的竹管都分排插置在乾葫蘆做成的斗子中，旁邊有一個吹口，用以吹奏，結構較為複雜。古時候，將樂器依製作材料的不同，分成八類，叫作「八音」。笙即因使用葫蘆的關係而畫歸匏類，與簫、管之歸屬竹類不同。

從古以來，笙的形製變化極多，有十三簧、十七簧、十九簧，乃至三十六簧。現代的笙，簧片早已用銅葉取代竹片，斗子也已改用木製或銅製，是雅樂器中變化最大者。

笙經常用於伴奏、合奏和獨奏。發音清脆明亮，善於演奏多種聲響。《詩經》〈小雅〉〈鹿鳴〉篇「我有嘉賓，鼓瑟吹笙。」可以想見宴會時以笙演奏樂曲的盛況。

據說，笙是上古時代隨發明的，又有人說是女媧發明的。在神話

中，伏羲和女媧兩個兄妹救了雷公，不料雷公竟然發起狠來，降了洪水把地上的人類都淹死了，只有伏羲和女媧躲進葫蘆中才倖免於難。後來他倆結為夫婦，繁殖了無數的人類，女媧成了創造人類，化育萬物的女神。她發明了笙，即是取生育繁衍的意思，而笙管插在葫蘆中，就是為了紀念這一段往事呢！後來，西王母曾為穆天子吹笙鼓簧，周靈王太子王子晉也喜歡吹笙，甚至連最激烈反對音樂的墨子也曾穿著錦衣吹笙。前些年，在隨縣曾侯乙墓中一共出土笙六件，製作十分精細，足見這種樂器也是由來已久。

竽和笙是同類樂器，竽較大，有三十六管，後減為二十三管，在各種樂器合奏時，常用來領奏。戰國至漢代廣泛流傳，長沙馬王堆漢墓曾出土竽的明器一件，漢代百戲陶俑、石刻畫像中也常有吹竽的圖像，可惜這種樂器在宋代就失傳了。

戰國時代，齊宣王喜歡聽用竽吹奏的音樂，他特別講究排場，每次要有三百人合奏，才覺得過癮。有一位南郭先生對吹竽原本一竅不通，卻趁機請求擔任樂工，每次演奏時，他只是裝模作樣一番，竟然也領了不少薪水。後來，宣王逝世，湣王繼位，他的嗜好與宣王迥然不同，他最喜歡聽樂工個別演奏，南郭先生發現無法再混水摸魚，只好逃之夭夭了。

今天，我們對於毫無才能而居於其位的，就用「濫竽充數」來形容。現在，你曉得這個成語的來由，以後就不會再用錯，不會把「竽」寫成「芋」或「竿」了吧！

——本文原刊於《兒童的雜誌》第96期，1994年9月1日，頁94-97

▲管　　　▲簫　　　▲曾侯乙墓排簫

笙苗

笙嘴

笙斗

▲十七簧笙　　　▲竽

四 鼓的故事

　　鼓是最常見的打擊樂器之一，你一定接觸過它。它通常是用動物的皮革，張在各種不同形式的架框或中空的物體上製成的；可用手拍擊，或用棍棒敲擊，使它發出擊鼕鼕的聲音。

　　在我國古代樂器分類上，鼓屬於八音中的「革」。在近代常見的洪保斯托及薩克斯分類系統中，它屬於膜鳴樂器，因為它的聲音來自張緊皮膜的振動。過去介紹的鐘與磬，雖然也是打擊樂器，但它們的聲音來自物質本體的振動，所以是屬於體鳴樂器。至於像簫、管、笙、竽這些管樂器，它們的聲音來自空氣通過管狀物的振動，應屬於氣鳴樂器。而琴、瑟之類的弦樂器，聲音來自弦的振動，則屬於弦鳴樂器。

　　相傳神農氏曾用燒焙的陶土製成土鼓，用一種叫蕢的植物作鼓槌。又有人說鼓是伊耆氏發明的。傳說黃帝時有一位主管雷和音樂的鱷魚神，名字叫夔，常在水中出沒，用尾巴敲打腹部而產生音樂。黃帝把它殺了，用它的皮製成鼉鼓，聲音遠傳到五百里之外，從此天下太平。

　　山西襄汾新石器時代龍山文化晚期遺址就曾出土一具鼉鼓，河南西北岡殷大墓中也曾有蟒皮鼓出土。由於它們質料極易腐朽，當然都無法保持完整，目前能看到的最早的鼓，應是商代模仿木腔革面製成的「雙鳥饕餮紋銅鼓。」甲骨文的鼓字寫成𢉩，正像一面大鼓，上有鼓飾，下有鼓架的樣子。可見鼓的確是極古老的樂器。

　　鼓不僅歷史悠久，種類也極多。相傳少昊氏在鼓下加了四腳，稱為「足鼓」；殷人用柱子貫穿鼓身，稱為「楹鼓」；周人將鼓懸掛起來敲擊，稱為「懸鼓」。周朝的鼓有大有小，大的為鼖、鼛、鼛，小的為鼗、應、朔。秦漢以後，從外國，尤其是西域傳入的鼓就更多了，如答臘鼓、毛圓鼓、都曇鼓、候提鼓、雞婁鼓、腰鼓、羯鼓等，形狀

有桶形、框形、鍋形、細腰形等。從古以來，在文獻上可以考察的鼓，至少在三百種以上。

現代，鼓常配合鑼使用，「鑼鼓喧天」正是形容演奏時熱鬧的場面。古代則常與鐘搭配，成為「鐘鼓之樂」，在祭祀或宴會時扮演重要的角色。古時城中及佛寺裡多有鐘樓、鼓樓，黃昏時擊鼓，清晨時敲鐘，一方面報時，一方面也希望人們警悟，這就是「暮鼓晨鐘」一詞的由來。

鼓在古代還可用來通訊，甚至在作戰時用以發號施令、振奮人心。春秋時代，有一次齊國攻打魯國，曹劌隨從曹莊公在長勺和齊軍對陣。莊公正準備擊鼓進兵，曹劌說：「還不可以。」等齊軍敲過三次鼓後，曹劌才說：「可以進攻了。」結果把齊軍打敗。莊公問他這樣做的道理，曹劌回答說：「打仗完全靠勇氣，第一通鼓可以振作士氣，第二通鼓氣勢就衰退，第三通鼓氣勢就耗盡了。對方士氣耗盡，而我們士氣卻旺盛，所以能打勝仗。」莊公聽了，不由得不佩服曹劌的深謀遠慮。

季氏不過是魯國的執政大夫，卻比當過宰相的周公還富有。孔子的學生冉有擔任他的家臣，不僅沒有加以諫勸，還幫著他聚斂財富。於是孔子很生氣地告訴學生們說：「冉有簡直不像我的學生，你們大家擊起鼓來，公開聲討他的罪好了。」

東漢末年，有一個名叫禰衡的狂士，很有才氣，孔融特別欣賞他，屢次向曹操推薦，曹操答應召見，禰衡卻不肯前往，曹操十分不悅。曉得他很會擊鼓，就故意命令他擔任鼓吏，藉以羞辱他。有一次，曹操大宴賓客，禰衡當眾把衣服脫光，換穿鼓吏的制服，鼓了一通「漁陽摻撾」，音節悲壯，在場聆聽的人無不贊賞。曹操反倒被他羞辱，本來想殺他，怕惹人批評，於是故意把他送給荊州刺史劉表，以便借刀殺人。圓滑的劉表不願中計，又把他轉送給江夏太守黃祖，

黃祖性情暴噪，終因禰衡出言不遜，而把他殺了。當時禰衡只有二十六歲。

晉武帝時，吳郡山崩地裂，出現了一個石鼓，有人敲打它，卻沒有聲音，於是向張華請教，張華說：「可以取一支四川桐木，刻成魚的形狀，扣它，就會鳴響了！」人們照著他的話去做，石鼓果然發出聲響，幾十里外都可聽到。唐朝，在陝西鳳翔發現了十個戰國時代秦國的石鼓，上面刻了用籀文寫的四言獵詩，它就是在文字學、書法方面都十分有名的「石鼓文」。

羯鼓盛行於唐代，玄宗很會演奏這種樂器，而且還創作了幾十首〈羯鼓獨奏曲〉。有一次，他遊上苑時，演奏一曲〈春光好〉，恰好柳杏都開花，他十分得意地向妃子們說：「我一擊鼓，百花爭開，你們難道不該叫我天公嗎？」當時寧王之子李璡因為善於擊羯鼓，被封為汝陽王。玄宗曾把葵花放在他的頭頂，等羯鼓擊完，葵花竟然未曾掉落，技巧之高明，由此可見一斑。

有一個樂工黃幡綽，音樂造詣很高，也很得玄宗的寵愛。有一次，玄宗召見，他卻因故遲到，在宮外聽到玄宗擊鼓的聲音充滿肅殺之氣，他不敢進去，等到玄宗改奏一曲，聲音和緩許多，他才趕快進去晉見皇帝。玄宗問清楚緣由之後，很佩服他有這麼高深的音樂欣賞能力，也就不責備他了。

看了這麼多有關鼓的故事，你應該對鼓有更深刻的認識，而且曉得「鑼鼓喧天」、「暮鼓晨鐘」、「一鼓作氣」、「鳴鼓而攻之」、「擊鼓罵曹」這些成語的來源了吧？

——本文原刊於《兒童的雜誌》第97期，1994年10月，頁94-97

▲常用大鼓

▲大鼓

五　箏和筑的故事

　　你想必曾聽過古箏的演奏吧！那種鏗鏘悠揚的音韻實在令人印象深刻。箏屬於弦鳴樂器的彈撥類，是用手指、指甲、假甲、撥子等來彈弦發聲的，普及的程度僅次於琴，尤其受到女性的喜愛。至於筑，也是一種弦鳴樂器，所不同的是，它以小竹棒來敲弦發聲，屬於擊弦類。

　　箏相傳是秦國大將蒙恬發明的。又有人說秦始皇時，有一位婉無義，由於兩個女兒爭著要彈瑟，相持不下，於是將瑟剖為二，姊姊得到十三弦的一邊，妹妹得到十二弦的一邊。由於是姊妹相爭，無意中產生的新樂器，所以秦始皇就替它命名為「箏」。當然，這只是一個傳說故事，但至少表示箏的出現與秦國有密切關係，所以又稱「秦箏」；另外，也讓我們曉得箏的形狀像瑟，但較短小，所以又名「小瑟」。

　　箏的構造，有一個長方形的木質音箱，箱底平坦，有兩個音孔，叫作「越」。面板呈弧形，板上張了一些弦，弦下都有「雁柱」，可以左右移動來調節音高。過去的箏只有十二弦或十三弦，後來慢慢增加為十五、十六弦，甚至到二十一、二十五弦，弦也由蠶絲弦改為金屬弦或尼龍弦。為了轉調方便，有的還加上用手板和腳踏的變音設備呢！所以音色也就由樸實遒勁轉為清越華麗了。

　　古代邯鄲有一位美女，叫作秦羅敷，是趙王家臣王仁的妻子，她常打扮得花枝招展，到城南採桑。有一天，趙王騎馬經過，不禁被她的美貌所吸引，於是強邀她回府，準備了酒菜，想把她留下來當作姬妾。羅敷曉得趙王的意思，一面彈箏，一面唱了一首〈陌上桑〉，告訴他「使君自有婦，羅敷自有夫」，趙王難以勉強，只有放她回去。

　　呂布是東漢末年的名將，與董卓情同父子，對朝廷構成極大的威

脅。司徒王允和美女貂嬋巧施美人計,使呂布誅殺了董卓。後來,呂布被董卓的部下李催打敗,改投袁紹。由於呂布生性驕傲,與袁紹的部將常有摩擦,就要求袁紹允許他回到洛陽。袁紹表面答應,卻派了一些勇士在營帳外監視他,準備伺機加以殺害。呂布識破袁紹的陰謀,當晚就請人在帳中彈箏奏樂,趁著勇士們不注意時逃走,等到袁紹發現,已來不及追趕了。

南北朝時有一個隱士辛宣仲,住在襄陽郊外一間草蘆裡,院子種了許多松竹,他常在樹下徜徉,而不喜歡和世俗人來往,連南雍州刺史王休若親自去拜訪,甚至皇帝派名詩人沈約前去徵召,他都不太願意理睬。平日最喜歡彈箏,和吹笛能手胡陶、歌唱名家惠度特別要好,三個人經常在一起彈彈唱唱,當時人稱之為「三公樂」。

相傳唐玄宗時,有張姓、李姓兩位好朋友相約去深山學道,後來李君不堪其苦,下山讀書,做了大理丞,張君則繼續苦修,終於得道成仙。有一天,李君在半路遇到張君,兩人談得很愉快,張君邀請李君到他家去玩,李君很高興答應了。想不到張君的住宅氣派非凡,侍從如雲,筵席間還有樂舞助興。其中有一位彈箏的女子,與李君的妻子長得一模一樣,李君不禁看得目瞪口呆。張君問明原因之後,笑了一笑,特地送給彈箏女子一顆林檎作為紀念。席終人散,李君回到家,赫然發現妻子的腰帶上掛了一顆林檎,他十分訝異,李妻說:「我也不清楚是怎麼回事,只記得昨天晚上,在夢裡有幾位姑娘強行把我邀走,說是張仙請我去彈箏,這顆林檎就是張仙贈送的。」夫妻兩人對這段夢中奇遇都感到大惑不解。

唐代詩人李端是「大歷十才子」之一,有一次應名士郭曖之邀,去郭府作客。郭府有一個小型樂隊,其中有一位女子鏡兒,不但長得如花似玉,而且很會彈箏。她演奏時,李端看得十分入神,郭曖就和他約定:「如果你寫一首聽箏的詩,我就把鏡兒送給你。」於是李端

即席吟誦著：「鳴箏金粟柱，素手玉房前。欲得周朗顧，時時誤拂弦。」滿堂賓客都讚不絕口，李端就這樣很得意的把鏡兒帶回家當新娘子。

　　筑在周代就有，樣子像箏，頸細肩圓，有五弦的，也有十三弦的，演奏時以左手按弦，右手執小竹棒擊弦。秦、漢時相當流行，唐時還編入雅樂之中，可惜後來慢慢失傳。近年在江蘇連雲港西漢墓出土的漆食奩上繪有擊筑歌舞圖，還可讓我們領略當時表演的情景。

　　戰國末年，衛國被秦消滅，荊軻流浪到燕國，和殺狗的屠夫及高漸離成為好朋友。三人常在市上喝酒，興致好時，高漸離擊筑，荊軻大聲唱歌，有時又突然抱頭痛哭，旁若無人。不久，秦國不斷派兵前來侵略燕國，太子丹為了解除亡國的危機，透過田光先生的介紹，請求荊軻擔任刺殺秦王的任務，荊軻慨然答應。荊軻出發時，太子丹送他到易水旁邊。高漸離擊筑，荊軻和著高歌：「風蕭蕭兮易水寒，壯士一去兮不復還。」送行的人都不禁激動得掉下眼淚。後來荊軻謀刺秦王不幸失敗，太子丹被殺，燕也被滅。高漸離隱姓埋名，替人作傭工，時間久了，忍耐不住，又開始擊筑，名氣愈來愈大。秦始皇特別召見他，曉得他是荊軻的朋友，就把他的眼睛弄瞎，經常聽他擊筑。有一次，高漸離偷偷把鉛塊放在筑中，趁機撲擊秦始皇，可惜沒擊中，反被秦始皇處死。

　　漢高祖統一天下後，回到家鄉沛縣，大擺宴席，與故人父老敘舊。酒喝得痛快時，高祖擊筑，高聲唱道：「大風起兮雲飛揚，威加海內兮歸故鄉，安得猛士兮守四方。」有一百二十個兒童跟著合唱，氣勢磅礴。太子丹、荊軻和高漸離未能完成的宿願，到了漢高祖總算完成了。

　　　　——本文原刊於《兒童的雜誌》第101期，1995年2月，頁88-91

▲十五弦箏

▲二十一弦箏

▲擊筑

樂器圖片採自：

丹青藝叢委員會編（1986）　《中國音樂詞典》　臺北市　丹青圖書
　　　公司　頁516、517、519、524、526、534、535、536、560。

薛宗明（1983）　《中國音樂史・樂器篇》　臺北市　臺灣商務印書
　　　館　頁12、896。

附錄三

張蕙慧教授歷年著作目錄

一　專書

1983年8月　《普通樂理》（與劉文六合編）上冊（師範專科學校教科書）　大陸書店　125頁

1984年2月　《普通樂理》（與劉文六合編）下冊（師範專科學校教科書）　大陸書店　59頁

1985年6月　《儒家樂教思想研究》　文史哲出版社　160頁

1991年1月　《中國古代樂教思想論集》　文津出版社　260頁

1991年3月　*A Status Report and Suggestions for Improving Elementary Music Education in the Republic of China*　美國奧勒岡大學博士論文　153頁

1997年4月　《嵇康音樂美學思想探究》　文津出版社　276頁

1999年1月　《嵇康音樂美學思想探究》（增訂本）　文津出版社　370頁

二　期刊論文

1981年4月　〈鋼琴二重奏興衰史〉　《新象藝訊週刊》第59期　3版

1982年6月　〈各類型音樂改編成鋼琴曲的研究〉　《新竹師專學報》第8期　頁211-250

1982年6月　　〈談奧福教學法〉　　《國教世紀》第17卷第12期　頁2-6

1982年11月　　〈音樂性的歷程〉　　《國教世紀》第18卷第5期　頁16-18

1984年5月　　〈舒曼的鋼琴踏板藝術〉　　《新竹師專學報》第10期　頁229-264

1985年12月　　〈樂記中的樂教思想〉　　《新竹師專學報》第12期　頁259-289

1985年12月　　〈鋼琴教學與規律練習〉　　《國教世紀》第21卷第6期　頁6-8

1986年1月　　〈儒家樂教的時代價值〉　　《孔孟月刊》第24卷第5期　頁12-14

1986年3月　　〈柯大宜音樂教學法簡介〉　　《國教世紀》第21卷第9期　頁15-21

1986年4月　　〈孔子的樂教思想〉　　《孔孟學報》第51期　頁29-54

1986年　　〈墨子非樂思想研究〉　　《新竹師專學報》第13期　頁153-171

1987年4月　　〈兒童的音樂欣賞教學〉　　《國教世紀》第22卷第5期　頁2-6

1987年　　〈呂氏春秋的音樂觀與樂律學〉　　《新竹師院學報》第1期　頁129-157

1992年6月　　〈節奏感教學新探〉　　《國教世紀》第27卷第6期　頁42-46

1993年11月　　〈從教育觀點探討奧福的教育理念〉　　《中華奧福教育協會第6期會訊》　頁1-2

1994年12月　　〈從教育觀點探討奧福的教育理念〉　　《奧福教育年刊》第1期　頁29-33

1995年1月　〈兒童音樂教育與心理學關係析論〉　《新竹師院學
　　　　　　報》第8期　頁137-164

1996年1月　〈從生理學觀點探討兒童音樂教育〉　《新竹師院學
　　　　　　報》第9期　頁339-361

1996年1月　〈音樂教育的聲學基礎〉　《新竹師院學報》第9期
　　　　　　頁321-338

1996年2月　〈論音樂與智力〉　《奧福教育年刊》第3期　頁21-30

1997年2月　〈從音樂的本質論音樂教育〉　《國教世紀》第174期
　　　　　　頁4-7

1998年12月　〈標題音樂縱論〉　《國教世紀》第183期　頁31-35

2000年6月　〈音樂形象與音樂教育〉　《國教世紀》第191期　頁
　　　　　　7-12

2001年2月　〈想像的本質及其在音樂審美活動中的效用探析〉
　　　　　　《新竹師院學報》第14期　頁281-301

2002年4月　〈以音樂為核心之課程統整教學設計〉　《國教世紀》
　　　　　　第200期　頁5-14

2003年1月　〈奧福教學法在藝術與人文領域中的運用〉　《奧福教
　　　　　　育年刊》第5期　頁1-5

2004年1月　〈音樂語言相通論〉　《奧福教育年刊》第6期　頁55-
　　　　　　64

2004年4月　〈海洋音樂巡禮〉　《國教世紀》第210期　頁5-10

2004年6月　〈從情感與形式探討蘇珊朗格的音樂審美論〉　《新竹
　　　　　　師院學報》第18期　頁387-412

2005年1月　〈詩樂舞合一論〉　《奧福教育年刊》第7期　頁67-73

2005年6月　〈從情感與形式論蘇珊朗格的音樂本體論〉　《新竹師
　　　　　　院學報》第20期　頁171-200

2011年1月　〈本土化與國際化與藝術人文領域音樂教學關係析論〉
　　　　　臺灣奧福音樂協會　《奧福音樂──基礎音樂教育研
　　　　　究》第2期　頁79-90

2011年12月　〈論杜威美學與國民小學音樂教育〉　《臺中教育大學
　　　　　學報》（人文藝術類）第25卷第2期　頁1-18

三　研討會論文

1998年11月　〈國小音樂師資培育趨勢析論〉　臺北市立師範學院
　　　　　八十七學年度教育學術研討會論文　頁1-24

2004年12月　〈從幾個理論觀點探討音樂教育的時代趨勢〉　臺北市
　　　　　立教育大學　音樂教育的時代趨勢與派典實例：二〇〇
　　　　　四年音樂教育學術研討會系列一　頁109-121

2007年10月　〈蘇珊朗格情感與形式對全球化音樂教育的啟示〉　花
　　　　　蓮教育大學　二〇〇七年亞太藝術教育國際研討會論文
　　　　　頁1-10

2010年12月　〈本土化與國際化與藝術人文領域音樂教學關係析論〉
　　　　　臺中教育大學　二十一世紀音樂教育新趨勢學術研討會
　　　　　暨工作坊論文　頁1-16

2011年11月　〈腦科學與藝術人文領域音樂教育關係析論〉新竹教育
　　　　　大學　二〇一一年藝術與人文領域國際研討會──音樂
　　　　　戲劇教育之運用專題講座　頁14-33

四　其他

1995年　〈國民小學音樂科新課程標準之趨勢及因應之道〉　新竹縣

八十四學年度國民小學新課程標準第四類人員研習資料　新
竹縣教育局　頁98-102

2004年　《藝術與人文教科書評鑑報告》（與呂燕卿、蔡長盛合編）
中華民國課程與教學學會

2007年　〈臺灣新竹地域小學音樂欣賞教學調查研究〉　頁1-5

五　外文論文

2005年1月　*The Current Implementation of Native Folk Songs Teaching in Taiwan Elementary Schools.* The 5[th]Asia Pacific Symposium on Music Education Research, University of Seattle, U. S. A.

2006年7月　*Effects of Music Training on Music Aesthetic Experience in College Non-musicians.* The 27th World Conference of International Society for Music Education,　Kuaia Campur, Malaysia

2010年7月　*An investigation of elementary-level music appreciation teaching in Hsin-Chu, Taiwan.* The 29th World Conference of ISME, Beijing, China P.1-4

附錄四

張蕙慧教授歷年指導新竹師範學院／新竹教育大學碩士學位論文表

	學年度	研究生	論文名稱	系所名稱
1	93	林于琳	律動化音樂欣賞教學對音樂美感影響之研究	音樂教學碩士班
2	93	藍家蕙	藝術感通理論應用於國小低年級音樂統整課程之研究	音樂教學碩士班
3	94	李麗芬	應用生活經驗於兒童音樂創作教學之研究	音樂教學碩士班
4	94	張筱琪	家長教養態度對音樂資優班兒童音樂學習影響之相關研究	音樂教學碩士班
5	94	申秀琴	亞歷山大技巧在合唱教學上的應用	音樂學系碩士班
6	95	劉紫虹	中北部地區國小藝術與人文領域教師台灣民謠教學態度與實施現況之研究	音樂學系碩士班
7	95	戴佳平	資訊科技融入音樂教學對於學生學習成效影響之研究——以桃園縣國民小學為例	音樂教學碩士班
8	95	黃惠琪	國小學生國樂學習對於人際關係、自我概念影響之研究——以台中縣國樂團為例	音樂教學碩士班

	學年度	研究生	論文名稱	系所名稱
9	95	鍾欣縈	台灣地區國小學童參與音樂比賽動機與相關因素之研究	音樂學系碩士班
10	95	郭侑玫	打擊樂學習經驗對於低成就國中生學習態度影響之行動研究	音樂學系碩士班
11	95	黃品儒	初級鋼琴檢定相關分析比較內容之研究——以「台灣社會音樂聯合考級」與「英國皇家音樂鑑定考試」為例	音樂學系碩士班
12	96	鄭佳伶	與腦相容的國小音樂課程教學與音樂學習動機及音樂學習成效之相關研究	音樂學系碩士班
13	96	丁國翔	中學生參與音樂學習活動對多元智能與學習風格影響之研究——以新竹縣私立中學為例	音樂學系碩士班
14	97	鍾若欣	國語流行歌曲融入國小高年級音樂創作教學研究	音樂教學碩士班
15	97	楊麗玲	音樂欣賞活動運用於亞斯伯格症兒童人際關係及自我效能之研究	音樂教學碩士班
16	97	李育蕙	國小學童音樂感知能力與舞蹈創作交互相關之行動研究	音樂教學碩士班
17	97	吳立名	桃園縣國民小學中高年級學生參與課外音樂學習動機與態度及成效之研究	音樂學系碩士班
18	97	劉佳綾	教會詩歌與基督教會友音樂學習認知關係之調查研究——以台灣中北部教會為例	音樂學系碩士班

	學年度	研究生	論文名稱	系所名稱
19	98	林君曄	運用古典音樂動畫於音樂欣賞教學對國小高年級學童音樂學習興趣與成效之影響	音樂學系碩士班
20	98	蔡文豪	師院體系改制後之音樂系學生自我生涯發展與生涯阻隔之研究	音樂學系碩士班
21	98	李貞儀	八年級藝術與人文課程實施合作學習教學之行動研究	音樂學系碩士班
22	98	王怡月	大里杙音樂節聽眾參與動機與相關因素影響之研究	音樂學系碩士班
23	98	施春雅	音樂情境對國小中高年級學童閱讀專注力影響之研究	音樂教學碩士班
24	99	陳沛瑄	新住民子女音樂學習態度與音樂學習成就相關之研究──以苗栗市國小中高年級為例	音樂學系碩士班
25	99	洪翠伶	國中生音樂偏好與創造力之相關研究	音樂學系碩士班
26	99	潘玉芬	多元文化音樂教育融入國小三年級音樂教學之行動研究	音樂教學碩士班
27	99	鍾昀錡	音樂遊戲融入生活課程之行動研究	音樂教學碩士班
28	99	黃馨萱	教育大學主修聲樂學生生涯規劃與職場現況探討	音樂學系碩士班
29	99	李嘉倫	運用戈登音樂學習理論於節奏教學對國小四年級學童音樂學習動機與學習成效之研究	音樂教學碩士班
30	100	呂冠螢	音樂教學活動應用於學前幼兒構音異常與人際互動之研究	音樂學系碩士班

	學年度	研究生	論文名稱	系所名稱
31	100	藍亦禾	聲調性音樂歌唱活動提升國小重度自閉症兒童語言表達能力之個案研究	音樂學系碩士班
32	100	龍慧珍	臺中市國小合唱團學童參與動機與學習滿意度之研究	音樂學系碩士班
33	101	楊慧君	運用遊戲教學策略於國小五年級音樂欣賞課程之行動研究	音樂教學碩士班
34	101	何慧柔	台灣國民小學音樂及藝術與人文教科書中鄉土音樂演變路徑研究	音樂學系碩士班
35	101	王艷萍	多元文化音樂教學應用於國小四年級藝術與人文領域之行動研究——以台灣、越南、印尼音樂為例	音樂教學碩士班
36	101	石宇廷	音樂教學活動應用於注意力不足缺陷過動症之行動研究	音樂學系碩士班
37	102	黃嫈婷	新竹市國民小學音樂教師多元評量實施現況之調查研究	音樂學系碩士班
38	103	陳　慧	「芬貝爾基礎鋼琴教材」與「美啟思成功鋼琴教程」兩套初級鋼琴教材內容分析比較	音樂學系碩士班
39	103	張淑慧	以自我調整學習理論導入鋼琴教學之行動研究	音樂學系碩士班

附註

一九四六年七月新竹師範學校成立，一九六五年七月升格為師範專科學校，一九八七年七月升格為師範學院，一九九一年七月由省立改制為國立，二〇〇五年八月（94學年度）升格為教育大學，二〇一六年十一月併入清華大學。

著作集叢書 1600001

敦和齋音樂美學與音樂教育學論集

作　　者　張蕙慧
主　　編　莊雅州
責任編輯　林以邠
校　　對　宋亦勤

發 行 人　林慶彰
總 經 理　梁錦興
總 編 輯　張晏瑞
編 輯 所　萬卷樓圖書股份有限公司
排　　版　林曉敏
印　　刷　博創印藝文化事業有限公司
封面設計　菩薩蠻數位科技有限公司

發　　行　萬卷樓圖書股份有限公司
　　　　　臺北市羅斯福路二段 41 號 6 樓之 3
　　　　　電話 (02)23216565
　　　　　傳真 (02)23218698
　　　　　電郵 SERVICE@WANJUAN.COM.TW
香港經銷　香港聯合書刊物流有限公司
　　　　　電話 (852)21502100
　　　　　傳真 (852)23560735

ISBN 978-986-478-363-2

2020年9月初版一刷

定價：新臺幣820元

如何購買本書：

1. 劃撥購書，請透過以下郵政劃撥帳號：
　 帳號：15624015
　 戶名：萬卷樓圖書股份有限公司
2. 轉帳購書，請透過以下帳戶
　 合作金庫銀行 古亭分行
　 戶名：萬卷樓圖書股份有限公司
　 帳號：0877717092596
3. 網路購書，請透過萬卷樓網站
　 網址 WWW.WANJUAN.COM.TW

大量購書，請直接聯繫我們，將有專人為您服務。客服：(02)23216565 分機 610

如有缺頁、破損或裝訂錯誤，請寄回更換

國家圖書館出版品預行編目資料

敦和齋音樂美學與音樂教育學論集 / 張蕙慧
著,莊雅州主編.-- 初版.-- 臺北市：萬卷樓,
2020.09
　 面； 公分.-- (著作集叢書；1600001)
ISBN 978-986-478-363-2(平裝)

1.音樂美學 2.音樂教育 3.文集

910.11　　　　　　　　　　　109005342